KB067135

Signage Design
Manual

사이니지 디자인 교과서
Signage Design Manual

2010년 1월 4일 초판 발행 · 2022년 2월 28일 2판 발행 · **지은이** 에도 스미츠하위전 · **감수** 김영배 · **옮긴이** 정연숙 김현경
펴낸이 안미르 · **크리에이티브 디렉터** 안마노 · **기획·진행** 문지숙 · **편집** 정은주 신혜정 · **디자인** 김승은 오경훈
2판 편집 이연수 김한아 · **2판 디자인** 옥이랑 신재호 · **표지 그래픽** 최인 · **일러스트레이션** 에도 스미츠하위전
커뮤니케이션 김세영 · **영업관리** 황아리 · **제작** 스크린그래픽 · **종이** 스노우 300g/m², 미색 모조지 95g/m²
글꼴 SM3신신명조, Bembo, Helvetica

안그라픽스
주소 우 10881 경기도 파주시 회동길 125-15 · **전화** 031.955.7755 · **팩스** 031.955.7744
이메일 agbook@ag.co.kr · **웹사이트** www.agbook.co.kr · **등록번호** 제2-236(1975.7.7)

ISBN 979.11.6823.005.7 (93600)

사이니지 디자인 교과서

에도 스미츠하위전 지음

김영배 감수 정연숙·김현경 옮김

안그라픽스

저자의 글

한국어판 〈사이니지 디자인 교과서〉는 〈Signage Design Mannual〉
의 번역판입니다.

저는 한국의 디자이너, 학생 및 사이니지 분야 전문 종사자들이
책의 내용을 편리하게 볼 수 있게 되어 매우 뿌듯합니다.

한국은 길고 풍성한 역사와 전통을 가진 나라로서, 젊고 역동적이며
기업가 정신을 가진 나라이기도 합니다. 한국인 학자들이
구텐베르크보다 훨씬 오래 전인 1234년에 가동 활자movable type를
발명했으며, 한국인들은 약 550년 전에 전통적인 표의문자에서
그래픽 문자들로 이루어진 알파벳 시스템으로 자국어의
그래픽 표기법을 바꾸었습니다. 과학계의 많은 사람이 한글 문자를
세계에서 가장 잘 조직된 독창적인 문자로 봅니다. 한글 문자는 모두
한국 문화에 그래픽적 특성에 대한 깊은 이해가 잠재되어 있다는
분명한 표시이며 한국의 많은 젊은 그래픽 디자이너가 하는
훌륭한 작업도 이렇게 이어져 온 분명한 열정을 뒷받침합니다.

그렇게 진지한 그래픽 문화에 잠재적으로 기여할 기회를
가지게 되어 더없이 영광스럽습니다. 더불어, 앞장서서 이 책을
한국 시장에서 번역 출간하는 안그라픽스에 특별한 감사의 뜻을
전합니다.

환경 그래픽 디자인의 세계는 복잡한 경우가 많은데, 이 책이
한국의 독자들에게 도움과 영감의 원천이 되었으면 합니다.

에도 스미츠하위전

한 사이니지 디자이너는 일을 하는 동안, 클라이언트로부터
항상 두 가지 경우의 대접을 받습니다. 첫 번째는 저렴하면서도
효율적인 디자인을 제시해 달라는 요구와 함께 진심어린 마음으로
"당신의 능력을 믿겠어!"라는 예의 바른 대접입니다. 대개 일을
시작할 때 디자이너는 이런 대접을 받고 우쭐한 마음으로,
그리고 그것이 의욕으로 변해서 아주 열심히 과업에 임하게 됩니다.

일이 진행되는 동안 두 번째 경우의 대접을 받게 되는데, 그것은
전체 과업을 완성하는 데 사이니지는 중요도에서 서열 밖이므로
"당신의 입술을 가능하면 열지 마시오!"라는 대접입니다.
주로 건축물 축조를 완성하는 과업에서 이런 대접을 자주 받습니다.
이런 경우 대개는 건축주로부터 용역을 받는 것이 아니라
'소장님'이라고 불리는 현장 책임자로부터 용역을 받는 경우가
대부분입니다.

현장 책임자의 입장에서는 사이니지 작업이 배선공사나 바닥공사보다
중요하지 않은 한낱 장식 정도에 불과하다고 보기 때문입니다.
따라서 디자이너의 공간이 어떻고 동선이 어떻고 하는 말에는
귀 기울이지 않고, 이렇게 결론을 냅니다. "나는 이런 식의 디자인이
맘에 들거든요. 내 맘에 드는 디자인을 해 오시오." 의욕에 넘쳤던
디자이너는 현장 간이화장실에 자신의 정열을 모두 배설하고
돌아오게 됩니다. 이 책의 저자는 서두에서 이 점을 분명히 짚어 주고
자신의 논리를 전개하기 시작합니다.

이 책은 사이니지 디자인이 다양한 학문적 바탕에서 이루어져야 한다는 것을 아주 명쾌하게 정리하고 있습니다. 그 학문은 GPS 공학과 재료공학, ICT^{Information & Communication Technology}, 심미론은 물론이요, 감성적인 문학까지도 모두 포함됩니다. 그뿐 아닙니다. 디자인에 사용되는 모든 요소의 집합이 확고한 아이덴티티를 가지고 있어야 한다는 사이니지의 '정체론'에서도 물러서지 않고 있습니다. 감수자이기에 앞서 독자로서의 저는 그만 이 책에 반해버리고 말았답니다. 그동안 개인적 경험으로 하고 싶었던 말들이 이 책에 다 들어있다고 할 정도로 광범위한 내용을 담고 있습니다.

그래서 이 책을 건축가, 건축주, 그리고 CI, BI 개발자들에게 적극 권장합니다. 물론 사인 디자이너들에게 권장할 것은 두 말할 나위가 없겠습니다. 이 책을 통해서 '사인 패널 시스템'의 개발 과정을 습득하게 되며, 무엇이 중요하고 무엇을 우선적으로 해야 할지 방향을 잡게 해 줍니다. 끝으로 공무원분들께도 이 책 읽기를 권장합니다. 전체적인 내용을 100% 이해하지 못하더라도 읽어 주기를 바랍니다. 그 이유는 전문적 지식의 습득을 바라서가 아니라 사이니지 디자인의 전문성을 이해해 주기를 바라는 마음에서입니다. 글을 마칩니다.

사이니지 디자이너로서 이 책의 저자에게 깊은 고마움을 전합니다.

김영배
간판디자인학교 교장

차례

디자인 문화를 바탕으로 개인의 디자인 이력이 펼쳐지는가 하면,
한 개인의 디자인 이력이 특정한 디자인 문화를 만들어 내기도 한다.
1980년대 초에 큰 사이니지 프로젝트를 몇 건 해내고 나자 전문적
경험을 체계적으로 기록하고 발표해야겠다는 생각이 들었다.
그래서 사이니지 프로젝트 디자인을 구성하는 수많은 국면에 대해
원고를 쓰고는 당시 함께 디자인 작업을 했던 동료들에게 그 원고를
회사 차원에서 출간하자고 제안했다. 그러나 동료들은 책을 출간하면
전문 지식을 '거저 퍼 주게 되므로' 회사에 손해일 수 있다면서 반대했다.
내 생각은 달랐다. 어떤 분야가 발전하려면 반드시 전문 지식이
널리 퍼져야 한다. 그리고 전문 분야가 더욱 정교해지면 한 분야에서
일하는 전문가 모두에게 더 많은 일거리가 생긴다. 원고는 장롱 속에
들어앉게 되었지만, 무릇 저자가 책을 쓰면서 가장 많이 배우는
법이므로 나는 크게 개의치 않았다.

2000년 초, 아내가 아랍 타이포그래피에 관한 책을 함께 작업하자고
했다. 그 분야 최초의 책이었다. 반년 남짓 우리는 그 프로젝트를
마무리하느라 거의 밤낮으로 힘을 모았다. 책 만드는 과정이
정말 즐거웠으며, 작업의 결과물이 아랍어권 그래픽 디자인을
풀어놓는 데 이바지하리라고 굳게 믿었다.

그 경험 덕분에 옷장 속에 묵혀 두었던 사이니지 디자인 원고를
다시 꺼내게 되었다. 글을 쓴 이후로 세상은 급격히 변했고,
나 또한 전문적 경험을 훨씬 더 많이 습득한 터였다. 따라서
그 주제에 관해서 책을 쓰려면 거의 처음부터 다시 시작해야 했다.
또한 어떤 독자를 대상으로 할지, 어떤 언어로 책을 쓸지도
결정해야 했다. 결국 최대한 폭넓은 독자를 겨냥해 영어로
책을 쓰기로 했다. 책을 쓰라고, 그것도 영어로 쓰라고 격려해 준

친한 친구이자 동료인 사라 로젠바움Sarah Rosenbaum에게 정말
고맙다. 엘리자베스 버니 존스Elizabeth Burney-Jones에게는 사이니지
디자이너로서 해박한 지식을 동원해 교정을 보아 준 일을
특별히 감사한다.

나는 포트폴리오 책은 만들지 않기로 했다. 디자인 서적은 대개
포트폴리오 책이다. 그런 책들이 유용하기는 하지만 전반적인
디자인 작업 중에서 작은 부분을 드러낼 뿐이다. 마치 결혼식 사진만
보여 주면서 일생을 이야기하는 것과 비슷하다. 혹은 책의 뒤표지만
읽는 것과도 같다. 더욱이 디자인 프로젝트 대부분은 이미지 몇 개에
담아낼 수가 없다. 이런 결정을 내린 덕분에, 나는 연구 작업을
많이 해야 했고 또 일러스트레이션을 거의 직접 그려야 했다. 왜냐하면
구할 수 있는 사진들은 디자인 과정이 아니라 결과만을 보여 주기
때문이다. 사이니지 디자인은 다양한 디자인 학문 분야와 연관된다.
야심만만한 낙천주의자는 자기가 솔선해 시작한 일이 어떤 결과를
가져올지를 그리 오래 생각하지 않는 법이다. 내 경우에는, 가끔 쉬기도
했지만 거의 6년 동안 이 작업 때문에 바빠야 했다. 때때로 종착점이
보이지 않는 다소 외로운 여정이었다.

아내 후다Huda Smitshuijzen AbiFarès는 이 오랜 작업 기간 나에게
꼭 필요한 도움을 주었다. 프로젝트에 피드백을 주었으며,
내가 그린 모든 일러스트레이션에 촌평을 가했고, 초벌 원고 전체를
편집했다. 너무나 큰 역할을 해 주었다. 끝으로, 원고를 쓰고
일러스트레이션을 그리기 위해 사용한 많고 많은 자료에 감사해야겠다.
책에서 가져오기도 하고 요청해서 받기도 하고 기사를 이용하거나
때로는 저자 미상의 인터넷 자료를 사용하기도 했다. 특히 동료
사이니지 디자이너들이 준 도움에 감사한다. 대개 책 만드는 일이란

구할 수 있는 자료와 의견을 수집해 이를 정돈된 방식으로 한데
묶는 것이다. 동료 디자이너들이 작업한 사이니지 프로젝트를 소개하는
일러스트레이션은 몇 개만 사용했다. 다시 말하지만, 이 책은 결코
우수한 사이니지 디자인을 진열하는 장이 아니다. 유일한 예외가 있다면
올림픽 경기 픽토그램을 거의 전부 개관한 것인데, 시간이 흐르면서
사람들의 디자인 취향이 변하는 흐름을 보여 주기에 딱 알맞은
사례 같았기 때문이다. 이 정보의 대부분을 제공한 로잔 올림픽
박물관Olympic Museum in Lausanne에 감사한다.

디자이너는 전문 아마추어이다. 디자이너는 개인적인 재능과 제약에
따라서 직업의 목표를 다시 정의하곤 한다. 디자인을 넓고 두루뭉술한
나무로 본다면, 디자이너 각각은 그 나무의 특정한 나뭇가지라 하겠다.
디자이너는 아주 다양한 기업과 분야와 성공적으로 교류하기 위해
폭넓은 관심을 두어야 하며, 더불어 그 과정에서 너무 많이 타협하지
않도록 강한 열정도 겸비해야 한다. 디자인이라는 분야는 검증 가능한
과학적 사실을 기반으로 엄격한 지식 체계를 수립할 수가 없다.
이 책에는 어떠한 지적인 허세도 담겨 있지 않다. 하지만 디자인은
변화하는 유행의 바람에 따라 불안하게 나부끼는 가벼운 연이 되어서는
안 된다. 시각적 스타일은 강력한 환각제이지만, 또한 쉽사리 취하게 하는
약이 될 수도 있다. 디자이너는 손쉬운 해결책을 찾고 싶기도 하겠지만,
그러면 디자인이라는 전문 분야가 빈약해진다. 전문 업무를 견실하게
수행하기 위해 탄탄한 토대를 쌓아야만 이런 일을 예방할 수 있다.
그렇게 되면 클라이언트와 디자이너가 서로 더 잘 이해하고 효과적으로
협력함으로써 결과물의 질이 전반적으로 훨씬 높아져, 더욱 풍부한
디자인 문화를 만드는 데 도움이 될 것이다. 이 책은 그러한 목표에
기여하고자 한다.

1

사이니지의 개념

인간은 길을 잃는 것을 두려워한다. 주위 환경을 최소한이나마 파악해야만 안전하다고 느낀다. 외출을 한 후에는 적어도 집으로 돌아오는 길을 찾을 수 있어야 한다. 비둘기가 집에 돌아오는 데는 사이니지signage가 필요 없다. 하지만 비둘기와 달리 사람에게는 길을 찾는 데 도움을 줄 사이니지가 필요하다. 추측하건대 우리에게는 항상 사이니지가 필요했으며, '문자 언어 사인'이 개발되기에 앞서 길을 찾기 위해 만든 사인이 먼저 나왔을 것이다.

사인에 대한 요구는 급격히 줄어들 수도 있다. 즉, 사이니지는 새로운 환경을 탐색하는 초기 단계에서만 필요할 뿐이라는 것이다. 얼마 지나면 그 환경을 알게 되고, 더는 사이니지가 필요 없게 된다. 심지어 사이니지 체계의 기본 바탕이 되는 구조를 아예 잊어버린다. 환경에 익숙해지는 방식은 매우 개인적이다. 우리는 환경을 각자 다르게 '읽으며', 자신만의 개인적인 '마음의 지도'를 만든다.

따라서 사이니지는 이방인, 즉 환경에 익숙하지 않은 사람들에게만 쓸모 있을 것 같다. 원칙적으로는 이 말이 옳지만, 문제는 자꾸 복잡해지는 환경 속에서 우리가 점점 더 이방인처럼 되어 버린다는 것이다. 또한 사람들 대부분이 이제 대도시에서 거주하고 대형 건물에서 일하는데, 모두 너무 복잡해서 완전히 익숙해지기 어렵다. 도시와 건물의 일부분만 알 뿐이며 그 나머지를 제대로 이용하려면 사이니지가 필요하다. 일상생활에서 이동성이 극히 높아지면서 사람들은 일상적으로 사이니지에 의존하게 되었다. 사인을 모두 뜯어낸 환경에서 길을 찾아다닌다면, 마치 소리를 끄고 텔레비전 뉴스를 볼 때와 비슷할 것이다.

사이니지가 길찾기(건축 환경에서의 내비게이션)만 다루는 것도 아니고 길찾기에 사인만 관계된 것은 아니지만, 사이니지에서 길찾기는 가장 중요한 핵심을 차지한다. 사이니지는 또한 조직과 구조, 보안과

안전 규칙에 대한 전반적 정보를 제공하고 기계와 시설 사용법도
설명한다. 우리는 분명히 사이니지 없이는 하루도 지낼 수 없다. 그런데도
사이니지는 홀대 취급을 받기 일쑤이다. 대개 사이니지를 디자인하거나
사용하는 일은 썩 재미있다고 여기지 않고, 오히려 어쩔 수 없이
해야 하는 성가신 일로 치부하기 마련이다. 첫째, 사용자는 대부분
눈앞의 사이니지를 해독하려고 애쓰기보다는 누군가에게 직접
길을 묻는 쪽을 선호하고, 그리고 나서 어디로 갈지 마음을 정한다.
둘째, 환경을 창조하는 전문가들, 즉 건축가들은 사이니지에 특별히
예리한 식견을 갖추지 못한 경우가 흔하다. 건축가는 사이니지가
자기들이 창조한 미학을 침해하고 그 자체만으로 대번에 이해할 수
있는 그들의 공간 디자인을 모독한다고 본다. 많은 건축가가 소위
'말 없는' 건물의 기능성을 여전히 신봉하지만, 이 신성한 믿음에는
전혀 근거가 없다. 이들은 마지막 순간까지 사이니지 디자이너의
작업을 미루는 전략을 취하다가 사태를 악화시키기도 한다. 셋째,
건물의 투자자, 거주자, 세입자 모두가 지급한 돈에 걸맞게 건물이
지어져야 한다. 그러기 위해서는 초기 단계의 건축 환경에 길찾기,
정보, 설명 등 모든 커뮤니케이션의 관점에서 적절한 주의를 기울여야
한다. 안타깝게도 이런 중요한 측면이 무시되는 경우가 여전히 많다.
흔히 사이니지에 대해서 마지막 순간에 결정을 내리거나 심지어
때로는 반쯤 공황 상태에서 결정을 내리곤 한다. 이는 분명히 가장
편안한 공간 접근성을 창조하는 데 이상적인 조건은 아니다. 입주자와
투자자가 스스로 부주의한 탓에 큰 손해를 볼 수 있다. 쉬운 길찾기
(또는 편안한 길 보여 주기) 덕분에 건물 사용자 모두가 얼마나
큰 만족을 얻을지를 제대로 평가하지 못하는 건 현명하지 않다. 요즘은
대부분의 구성에서 사용자가 주요 자산이 되므로, 충분히 관심을
기울여야 한다. 원활하고 효과적인 커뮤니케이션의 가치는 텔레비전
광고나 회사 홍보 책자에서만이 아니라 누구나 인정하는 것이다.
이를 달성하려면 건축물을 디자인할 때 모든 단계에서 사이니지를
필수적이고 중요한 역할로 고려하는 수밖에 없다.

'초기 단계'와 '환경 디자인의 필수적 부분'이 사이니지 체계를 제대로 개발하는 키워드이다. 이 두 가지 조건을 무시하면 사이니지 작업이 '사인을 내거는' 일로 전락하는데, 이런 제한은 사이니지 디자이너에게 심각한 걸림돌이 될 수 있다. 필요한 사인의 양을 최소로 할 때 사인의 기능이 극대화된다. 사인을 너무 많이 내걸면 어느 것도 읽히지 않는다. 특정 환경에서 필요한 사인의 양을 최소로 하려면, 건물의 공간적 구조를 최대한 자명하게 만들어야 한다. 더욱이 사인은 가능성이 제한되어 있다. 여행자는 항상 공간 구조에서 첫눈에 분명하게 보이는 것들을 따라가지, 사인이 지시하는 대로 따라가지는 않는다. 이를 반증하려는 시도는 많았지만 성공한 적이 없다. 사인은 공간 구조상의 실수를 '치유'하거나 '고칠' 수는 없다. 또한 복잡한 상황을 단순하게 만들지도 못한다. 사인은 공간 환경 디자인이 어쩔 수 없이 자세한 필수 정보를 제공하지 못할 때 보조하는 역할을 한다. 다시 말해 사인은 정보를 전달하는 기능에 도움을 줄 뿐이다. 이는 사인이 공간 구조만으로 제공하는 정보보다 많은 어휘를 전달하기에 유리한 가능성을 지니기 때문이다.

사이니지의 필요성은 시간이 지나면서 더 늘어날 것이다. 이동성이 점점 더 커져가면서 친숙하지 않은 환경을 더 자주 이용해야 하기 때문이다. 일터도 더는 안정적이지 않다. 사무실은 유목민 같은 노동자들이 노트북 컴퓨터에 접속하는 곳이 되어 가고 있다. 게다가 우리가 매일 이용하는 (공공) 시설물의 양은 늘어나기만 한다. 설명적인 사인이 필요한 시설과 기계가 계속 사람을 대신하고 있으며, 우리가 살아가고 일하는 속도가 끊임없이 가속하면서 정신을 가다듬을 시간은 줄어든다.

　　이러한 상황에 대처하는 데 새로운 기술의 발전이 어느 정도 도움이 되기는 하지만, 여전히 전통적인 수단이 사이니지 프로젝트에서 중요한 도구가 될 가능성이 크다. 물론 미래에는 상황이 바뀔 수도 있다. 즉, 기술력 덕분에 휴대용 기계가 널리 보급되고, 이 기계가

직접적이고도 간단한 방식으로 우리를 안내할 것이다. 가령,
'왼쪽으로 돌아서……전진하다가……신분증을 집어넣고……손잡이를
들어서……노란 단추를 누르고……이름을 말하세요……' 등으로
지시를 할 것이다.

　　그러한 장비가 있으면 분명히 오늘날의 복잡한 사이니지 체계가
단순해질 것이다. 사람이 비둘기처럼 사이니지의 아무런 도움 없이
저절로 길을 찾게 될 수도 있다. 하지만 이렇게 되면 인간이 복잡한
기계에 전적으로 의존하는 셈이 된다. 어쩌면 인간이 만드는 가장
편안하고 문명화된 환경, 즉 방향 안내 사인에 추가 설명이 가장 적은
이상적인 환경을 창조하느라 애쓸 필요가 아예 없어지는 역설적인
상황이 될지도 모른다.

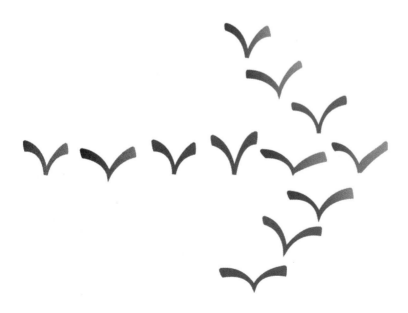

사이니지의 지배

사인이 환경을 완전히 압도하는
예도 있다. 이를테면 사찰이나
기념비, 사당처럼 예배나
숭배를 하는 곳이 그렇다.
고대 이집트인은 수천 년 동안
신성한 건축물을 경전에 나오는
이야기로 뒤덮었다.
마야, 불교, 이슬람교 건축물 역시
텍스트를 풍부하게 이용한다.
오직 기독교만이 텍스트보다
이미지를 더 선호했다.
그라피티는 아무도 요청하지 않는
이야기와 이미지를 공공 환경의
일부로 만들었다. 어떤 곳에서는
상업 사인이 환경을 완전히
지배한다. 가끔 엄청난 양의 사인이
필요한 것을 보면, 안전하고
효율적으로 교통을 정리하기가
때로는 무척 어려운 모양이다.

1.1 이 책의 구성

이 책은 다양한 건축 사이니지 프로젝트 경험이 있는 그래픽 디자이너가
글을 쓰고 일러스트레이션을 그리고 디자인 체계를 잡았다. 책의 목적은
보편적인 사이니지 프로젝트에 참여한 사이니지 디자이너에게
안내자 역할을 하는 것이다. 각 장은 사이니지 프로젝트 대부분의
순차적 진행 단계를 따라 배열했다.

사이니지 프로젝트는 규모와 복잡성 면에서 천차만별일 수 있다.
가능한 모든 상황을 책 한 권에 다루기는 어렵다. 정말 큰 프로젝트
또는 고속 도로나 공항 사이니지처럼 매우 전문화된 프로젝트에는
각기 나름의 업무 진행 방식과 전문 지식, 실효성 있는 방법론이 있다.
이런 프로젝트는 이 책의 영역 밖이다.

이 책은 사이니지 프로젝트의 많은 측면을 포괄적으로 살펴보고자
한다. 따라서 여기에 들어가는 일러스트레이션은 메시지를 재미있고도
효과적인 방법으로 전달하기 위해 그렸다. 책의 내용은 다양한
수준에서 '소비'할 수 있다. 프로젝트 단계별로 도움을 주는 참고서가
되기도 하고, 영감의 원천이 되거나 사이니지 프로젝트를 색다른
디자인 관점으로 바라보는 방법이 될 수도 있다. 때때로 디자이너는
머릿속에 미리 생각한 개념이나 해결책에서 한발 물러나 전혀 다른
접근법을 고려할 필요가 있다.
 이 책은 처음부터 끝까지 차근차근 읽는 책이 아니라 참고서가
되게끔 집필했다. 따라서 내용이 겹치는 부분이 나오기도 한다.

사이니지 프로젝트는 어느 정도 국가와 지역의 법규에 좌우된다.
이 책은 광범위한 전 세계 독자를 대상으로 하기 때문에 지역적 조건에
대한 구체적인 사항을 담지는 않았다.

이 책의 저자는 영어 사용권 국가에서 성장하지 않았다. 그럼에도 최대한 폭넓은 독자에게 다가가고자 영어로 집필했다. 기본적으로 영국 영어 철자법을 따르지만, 미국인 독자를 고려해 미국식 단어도 텍스트에 포함했다. 이 책의 한국어판은 이를 바탕으로 번역했다.

또 하나 주목할 사실은 이 책에서 가장 자주 쓰는 두 낱말이 공식적으로 받아들여지지 않는다는 것이다. '길찾기wayfinding'라는 낱말은 사이니지 관련 책에서 흔히 사용되지만, 아직 사전에는 오르지 않았다. '사이니지'라는 낱말도 마찬가지이다. 이따금 내비게이션navigation을 길찾기의 동의어로 쓴다.

1.2 사이니지라는 전문 분야

사이니지는 인간의 근본적이고 존재론적인 필요와 직접 관련된다. 능숙하게 여행하거나, 위험을 피하거나, 집으로 돌아오는 길을 찾거나, 다른 사람에게 내 위치를 알려 주거나, 위급한 상황에서 안전하게 탈출하는 일이 모두 인간적인 필요에 속한다. 모든 사람은 다양한 방식으로 사이니지에 연관되고, 또한 사이니지를 만들어 낸다. 예를 들어 우리 모두 자신의 이름을 문 위나 옆에 내걸고, 또 특정 장소에 어떻게 찾아가는지 타인에게 설명한 경험이 있다. 사이니지는 어디에나 있으며 누구나 만들어 내는데, 때로는 상당히 높은 수준의 사이니지를 만들기도 한다.

이처럼 보편적으로 사용되는 사이니지를 반영하여 이 분야는 전문화된 중심 활동 영역에 집중하지 않고 폭넓게 분포한다.

사이니지 전 분야는 다음 세 가지 주요 활동 유형으로 나눌 수 있다.

— 상업 사이니지

— 교통과 운송을 위한 사이니지

— 건축 사이니지

사이니지의 연구, 컨설팅, 디자인, 제작은 다음 다섯 유형의
전문가와 연관된다.

— 과학자

— 전문 엔지니어

— 관리 컨설턴트

— 디자이너와 건축가

— 사이니지 제작자

사이니지는 또한 표준화, 규정, 법률에 따라야 한다. 이러한 일은
정부 기관, 국제기구, 제작자와 사용자 단체, 국가나 초국가적
기구들이 담당한다.

1.2.1 과학적 연구

과학적 차원에서 행하는 사이니지 연구와 출판 활동 대부분은
교통과 운송에 관련되는데, 구체적으로는 도로, 항공, 수상 안전과
관계가 있다. 많은 공과 대학에서 운송을 전문 분야로 교육하며,
일부 대학은 운송 공학 박사 학위도 수여한다.

그뿐 아니라 인간의 인지 능력에 대해 전문적 연구를 하는
생리학과와 심리학과에서는 교통과 안전 문제에 관련해 시각적 인지에
집중하는 경우가 많다. 사이니지 연구 분야에서 글로 기록된
지식 대부분은 이러한 과학적 연구 분야의 산물이다.

1.2.2 전문 엔지니어

국가, 지역, 도시의 교통 계획과 설계를 다루는 교통 공학 전문
엔지니어가 있다. 그 밖에 수로 공학, 공항 설계 또는 항공 교통 통제를
전문으로 하는 엔지니어도 있다.

1.2.3 관리 컨설턴트

관리 컨설팅 회사 중에는 건물 관리만 전문으로 하는 부서를 둔
회사가 많다. 이러한 유형의 컨설턴트는 건물 대지 전체를 경영하고
관리하는 역할을 담당하기도 한다. 일부 관리 컨설턴트는 이보다 더
전문화하여 사이니지 프로젝트를 개발하고 실행하는 일을 한다.

1.2.4 디자이너와 건축가

건축가는 사이니지에 대해 모호한 태도를 보인다고들 한다. 그렇지만
건축가를 대상으로 하는 일부 교육 프로그램에는 건축 환경에서의
길찾기 측면을 다루는 특별 교육이 들어간다. 건축가라면 모두
좋든 싫든 설계에서 사이니지를 다루어야만 한다.

그래픽 디자이너는 이런저런 방식으로 사이니지 프로젝트에 종종
참여한다. 이들의 교육과 훈련에는 커뮤니케이션과 그래픽 사인도
포함되는데, 둘 다 모든 사이니지 프로젝트에서 주요 요소이다.
일부 그래픽 디자인 교육 프로그램에는 건축 사이니지가 특별 과정으로
들어간다. 그래픽 디자이너로서 일하다 보면 언젠가는 중소 규모의
사이니지 프로젝트에 관여하게 된다.
　　　일부 산업 디자이너도 사이니지 시스템 개발에 참여한다.
사인 패널 시스템의 개발은 산업 디자인 작업이다. 산업 디자이너는
소위 '휴먼 인터페이스'를 디자인하는 교육을 받기도 하는데, 이는
도구를 효과적으로 이용하거나 기계를 작동하는 방식과 관계된
디자인 분야이다. 요즘은 모두 기계에 크게 의존하는데 휴먼 인터페이스
대부분이 사실상 크고 작은 화면에 그래픽 레이아웃이 순서대로

나타나는 것이 되어서, 휴먼 인터페이스라는 이슈 전체가 그래픽 디자인 분야에 더 가까워졌다. 하지만 산업 디자이너도 여전히 휴먼 인터페이스 분야에 깊이 관여한다.

화면의 도움을 받는 커뮤니케이션은 지난 몇 년간 폭발적으로 발전했는데, 사이니지 프로젝트에 사용하도록 특별히 디자인된 화면 애플리케이션의 개발도 진행되었다.

앞으로 특별히 전문화된 디자이너가 사이니지 디자인 분야에서 진화해 나올지도 모른다. 이미 '접근성accessibility'이라는 말이 '디자이너', '전문가', '감사원' 또는 '측량사' 같은 직업 자격과 짝을 지어 사용된다. 아마도 미래의 사이니지 전문가는 좀 더 독특한 전문 직업명을 갖게 될 것이다.

1.2.5 사이니지 제작자

사이니지 제작자는 규모와 전문화 수준 면에서 상당히 다양하다. 개인 수공업자나 소규모 업체는 주로 소규모 상업·건축 사이니지 작업을 한다. 중간 규모 제작자는 흔히 상업 인테리어나 전시회 등 다른 영업 활동에 곁들여 사이니지 작업을 한다. 대규모 제작자는 교통 사이니지나 대형 상업 프로젝트를 전문으로 한다. 일부 업체는 여타 제작 활동에 덤으로 사이니지 디자인 서비스를 제공하기도 한다. 또한 사이니지 프로젝트의 특정 부분만 전문으로 생산하는 제작자도 있다. 이들은 안전이나 비상 사인을 제작하고, 레이저나 워터젯으로 낱글자나 일러스트레이션을 재단하고, 대형 조명 사인, 벽화, 전자 변환 사인 또는 GPS 내비게이션 시스템을 제작하는 등의 작업을 한다.

몇몇 제작자는 다른 사인 제작자에게 기본 재료를 공급하는
일만 하는데, 대부분은 사이니지를 건물 안팎에 설치하기 위한
패널 시스템 부품(모듈식)을 취급한다. 프랜차이즈나 대리점을 두고
하나의 브랜드 이름으로 제품을 판매하는 세계적인 업체도
몇몇 있다.

1.2.6 정부 기관

국민의 안녕과 관련된 수많은 정부 기관이 있는데, 이 중 일부는
사이니지 분야에 관계하거나 영향을 미치기도 한다. 아래에 간략히
소개해 본다.

— 많은 나라가 정부 차원에서 건축물의 안전과 접근성에 관련된
 법적 요구 사항을 둔다. 예를 들어 작업장 안전에 관련된 사인이나
 교통 표지판처럼 사이니지에 직접 영향을 미치는 건축 법규와
 실천 규범이 있다.

— 일부 국가는 다른 나라와 조약을 맺어 초국가적 기구를 만드는데,
 한 예로 유럽경제공동체EEC가 있다. EEC에서는 모든 회원국이
 채택하도록 간소화 규정streamlining regulations을 개발했다.
 또한 EEC는 비상 및 안전 사이니지 지침서를 발행했다.

EEC: European Economic
Community

— 대부분 나라가 각기 표준을 개발하고 발표하는 표준 기구를 두고,
 이들 표준은 때때로 입법 과정을 거친다. 특정 분야 사이니지에는
 표준이 있으며, 대부분 안전 사인과 의무 사인mandatory sign을 다룬다.

— 국제기구인 국제표준기구ISO는 국제 표준화 업무를 한다. 회원국은
 표준이 확립되고 나서 이를 비준 및 시행할 수도 있고 그렇지 않을 수도
 있다. 이러한 표준은 ISO 표준이라 한다.

ISO: International Standards
Organization

— 대부분 나라에 정부와 기업이 공동으로 참여하는 기구가 있는데,
 운송과 항공 분야가 대표적인 사례이다. 이러한 기구는 사이니지
 요건과 표준을 개발하고 발표하기도 한다.

1.2.7 전문 기구

일부 국가에서는 건축물 사이니지만을 다루는 전문 기구를
설립한다. 이러한 기구는 해당 전문 분야에 관한 정보원이
된다. 회합과 회의를 주선하며 간행물도 낸다. 일례로 미국의
환경그래픽디자인협회SEGD는 1973년에 설립되었으며,
이 분야에서는 세계에서 가장 크고 오래된 조직이다.

SEGD: Society for
Environmental Graphic Design

2

작업 범위 및 인력 편성

2.1 서론

사이니지 프로젝트 첫 단계에 필요한 활동을 여러 가지 이름으로
부른다. 몇 가지 예를 들면 '사인 감사'나 '전략적 사이니지
계획 개발'이라고도 하고 '초기 현장 평가'라는 간단한 표현도 쓴다.
이름이야 어떻건 이 단계의 목적은 시행할 프로젝트의 범위와
작업 수행 인력에 대해 클라이언트와 합의하는 것이다.

사이니지 프로젝트는 수많은 측면을 다룰 수 있지만, 한편으로는
범위 면에서 엄격히 제한적이기도 하다. 어떤 프로젝트는
건축 대지 일대에서 필요한 사이니지 하드웨어를 설치하는 일만
관여하는가 하면, 초기 단계에 건물 설계상 길찾기 측면에 관한
일반적 조사만 하는 프로젝트도 있다. 또한 의뢰 내용이 전적으로
사이니지의 작은 일부분에만 집중할 수도 있는데, 가령 박물관의
특별 전시관에 쓸 사인을 디자인하는 경우가 그렇다. 반면 건물
입주자나 건물 자체의 홍보 및 아이덴티티 측면까지 의뢰 범위가
확대될 수도 있다. 방문객에게 관련 정보를 미리 보내거나 웹사이트를
통해 관련 정보를 알림으로써 사용자가 현장에 접근하기 전에
이미 사이니지의 내비게이션이 시작되기도 한다. 현대 커뮤니케이션
매체와 기술의 종류는 매우 다양하다. 사이니지 프로젝트에
어떤 매체를 포함하고 어떤 매체를 제외할 것인지도 선정해야 한다.
　　사이니지 프로젝트의 전반적 목표는 건물을 방문하는 사람들과
건물에 입주한 직원들이 헤매거나 심지어 길을 잃는 상황을 방지하는
것이라 하겠다. 어디로 가야 할지 헷갈리다 보면 짜증이 나고,
짜증이 나면 실수가 더 자주 발생할 수 있다. 그러다 보면 불청객이
된 듯한 느낌이 들지도 모른다. 방문객이 어떤 의도로 찾아왔건
그런 느낌이 든다면 바람직하거나 효과적이라고 보기 어렵다.

2.2 누가 사이니지를 담당하는가

사이니지 프로젝트를 수립하고 구현하는 데는 많은 사람이 동원되며, 각자 고유한 책임 분야가 있다. 그 모든 것을 유연하게 운영하는 데 필요한 조직 구조는 건물 전체를 짓는 것만큼이나 복잡하다. 효과적인 사이니지 프로젝트를 성공적으로 실현하는 데는 다양한 분야의 팀워크가 바탕이 된다. 아주 규모가 작은 프로젝트는 예외가 되겠지만.

작업의 범위를 정하고 사이니지 프로젝트를 실행하는 데 참여할 팀원을 모으는 일은 작업 과정에서 상당히 중요한 최초 단계이다. 참여 인원수는 거의 전적으로 프로젝트 규모에 비례한다. 프로젝트의 이 첫 단계에 충분히 주의를 기울이기 바란다. 이 단계에서 부주의로 실수나 오류가 발생한다면 프로젝트 진행 내내 고통스럽고 갈수록 골치 아픈 문제를 일으킬 것이다. 프로젝트의 범위와 프로젝트의 진행에 참여하는 팀원은 서로 떼려야 뗄 수 없는 한 덩어리로 보면 된다.

현대 건물은 시설물의 양이나 규모 면에서 더욱 복잡해졌으며, 이러한 추세는 점점 더 강해진다. 건물의 소유권도 개인에서 상장 회사로 변한 경우가 많으며, 이 때문에 경영 구조도 더 복잡해졌고 건축 과정에 개입하는 전문 컨설턴트의 수도 늘어났다. 쉽게 말해서 책임이 네 분야로 나뉘게 되었다고도 할 수 있는데, 네 분야란 바로 관리, 미적 디자인, 기술적 엔지니어링, 마케팅·커뮤니케이션이다. 오늘날 건축 과정에서는 더 전문화된 인력을 투입함으로써 훨씬 질 높은 건물을, 어떤 면에서는 더 적은 비용으로 짓게 된 것이 사실이다. 하지만 이 같은 새로운 생산 방법이 지닌 단점은 전체적인 건축 콘셉트의 개발이 미흡한 경우가 많다는 것이다. 과거에는 그러한 콘셉트를 개발하는 것이 건축가와 협력해 클라이언트가 행사하는 특권이었다. 이제는 대형 프로젝트에서 이러한 중심축이 사라졌으며, 투자자는 투자액 대비 예상 수익과 긴밀히 관련된

표준 예산에 맞춰 작업하는 쪽을 선호한다. 이러한 맥락에서 건축가의
역할은 멋진 결과물을 만들어 내는 것이다. 요즘 디자이너와 건축가는
점점 더 자기 작업을 건물의 '표피'에만 한정할 수밖에 없게 되었다.
장기적으로 이러한 추세는 바람직하지 않을 수 있다. 이대로 가면
피상적이고 획일적인 지경에 이르기가 쉽다. 디자인과 건축에 늘
생동감이 넘치려면 단순히 미적인 것 이상의 풍부한 원천이 필요하다.

2.2.1 클라이언트

어떤 사이니지 프로젝트에서든지 누구보다도 월등히 중요한 관계자는
클라이언트이다. 클라이언트는 프로젝트의 범위를 정하고 디자인과
디자인의 구현에 할당되는 전체 예산을 결정하며, 프로젝트의 모든
중요 단계에서 최종 결정을 내린다. 그러므로 훌륭한 클라이언트란
어떤 프로젝트에서든 가장 힘든 위치이다.

　클라이언트가 항상 개인은 아니고 대규모 조직이 될 수도 있다.
클라이언트가 조직일 경우, 때때로 프로젝트에 참여한 다양한
클라이언트 대표자 사이에 책임 범위가 모호하게 나뉘기도 한다.
그렇게 되면 회의에 참석하는 사람이 의사 결정의 최종 발언권자가
아닌 경우도 생긴다. 그렇지만 즉석에서 의사 결정을 할 수 있는
사람이 주요 회의에서 클라이언트를 대표할 때 전체 프로젝트의 질은
가장 좋아진다. '상사의 말을 전달만 하는 대표'는 의사 결정 과정에
참여한 이들 모두에게 극심한 좌절감을 주는 경우가 많다. 더욱이
이런 상황에서는 프로젝트가 '본전도 뽑지 못하는' 경향이 있다.
의사 결정 과정이 복잡해지면 프로젝트의 품질은 떨어지고
비용은 늘어나게 된다.

사이니지 디자이너(또는 사이니지 계약자)의 클라이언트와
프로젝트 간의 관계는 상당히 다양하다. 건물에 들어갈 입주자가
클라이언트일 수도 있고, 투자자(소유주)가 클라이언트가 될 수도 있다.
사이니지 계약에서 일반적 관행은 나라마다 상당히 다르다.
많은 나라에서 건축 계약자가 클라이언트 역할까지 한다. 때로는
건물 입주자를 찾는 일을 맡은 부동산업자가 클라이언트가 되기도 한다.
또 어떤 경우에는 건축가 자신이 클라이언트가 된다. 일반적으로
사이니지 디자인이 건물 입주자의 요구와 제약 사항을 바탕으로
이루어질 때, 가장 보람 있는 결과가 나온다. 입주자는 앞으로 건축물이
사용될 방식에 관해 가장 적절한 정보를 제공할 수 있다. 따라서
가장 적합한 사이니지가 탄생할 가능성이 크다.

　　일정 규모 이상의 입주자들은 입주자 조직 자체에서 직원을
한 명 이상 고용해 사이니지 프로젝트에 참여할 수도 있다. 프로젝트에
참여하는 직원의 수는 입주자 조직의 규모와 복잡성에 따라 좌우된다.
이때 고용한 직원의 관리는 클라이언트 조직 내부에서 하는 것이 좋고,
연락 담당 한 명만 사이니지 디자이너와 협조하며 일하는 것이
가장 바람직하다.

2.2.2　재무 담당자

재정적 책임의 소재를 분명히 정하는 것, 이것이 모든 프로젝트의
기본이 되어야 한다. 그러므로 재정 관리를 담당한 사람이 사이니지
프로젝트에 관련된 모든 계약을 최종적으로 수립하고 계약서를
발행하는 데 참여할 것을 권장한다. 계약서에 서명하고 나면
돈과 관련된 문제는 대개 재무 담당자와 직접 상의해 처리하는 것이
낫다. 왜냐하면 '돈줄'을 별개 문제로 간주하면 낭패감과 짜증을
예방할 수 있기 때문이다.

2.2.3 운영·유지·관리 담당자

사이니지가 완성되면 이를 유지하는 일은 관리자의 일인 경우가 많다.
그러므로 프로젝트의 디자인 개발에 건물 관리 담당자가 어느 정도
참여하는 것이 중요하다. 사이니지 유지 관리는 모든 사이니지
프로젝트의 아킬레스건이라고 할 수 있다. 사이니지가 설치된 다음
이를 돌볼 사람들에게 초기 단계부터 책임감을 부여하는 일은
매우 중요하며, 이를 과소평가해서는 안 된다.

2.2.4 안전 및 보안 담당자

일부 기관은 건물 안에 보안 구역이 있다. 사이니지는 모든 사람에게
보안 절차를 분명히 인식시키는 데 유용하다. 보안 절차의 복잡성
정도에 따라 다르겠지만, 사이니지 프로젝트에 경비 담당 직원을
참여시키면 유익할 수도 있다. 대형 건물의 입주자는 흔히 비상 상황에서
특별한 안전 절차를 따라야 한다. 이러한 절차 일부는 건물을 비우고
비상 대피하는 일과 관련된다. 이 절차를 실행하는 데 핵심적 역할을
하는 직원들이 있다. 때로는 이런 직원들이 수월하게 임무를 수행하도록
사인을 추가로 몇 개 설치할 필요도 있을 것이다.

2.2.5 홍보 관계자

사이니지는 종종 특정 조직의 기업 아이덴티티 일부로 간주된다. 그러한
시각은 옳다. 사이니지는 주로 글자와 색깔과 일러스트레이션으로
구성되며, 이러한 시각적 요소들을 클라이언트의 모든 여타 시각적
아이덴티티 표현과 일치시켜야 이치에 맞다. 게다가 지도나 로고 등
일부 사이니지 요소는 인쇄물이나 웹사이트에도 사용할 수 있다.

　　사이니지와 모든 기타 시각 자료를 서로 맞추는 것만이
중요한 것은 아니다. 해당 조직과 관련된 홍보 가치 또한 걸려 있다.
건물의 사이니지에 어떤 식으로 특별한 주의를 기울이느냐에 따라
조직은 사용자와 교류하려는 방식과 사용자에게 인식되고 싶은 방식을
효과적으로 표현할 수 있다. 예를 들어 조직의 태도가 친절하거나

개방적이거나 절도 있거나 수줍은 성격으로 사이니지에 표현된다.
사이니지는 효과적인 홍보 혹은 브랜딩 수단이 될 수 있다. 이 때문에
홍보팀 직원이 사이니지팀에 참여하기도 한다.

2.2.6 건축가

건물과 주변 환경을 설계하는 건축가는 의사 결정 과정에서 중요한
역할을 한다. 건축 디자인은 시각적 콘셉트에 바탕을 두며, 사이니지는
그러한 콘셉트의 통합된 일부분이 되어야 한다. 건축가가 건물의
창조자이므로 건축가의 동의 없이 건축물을 변경하거나 훼손할 수 없는
경우가 많다. 이러한 처지 때문에 때때로 사이니지의 모든 시각적
측면에서 건축가가 거부권을 행사할 수 있게 된다.

디자인의 시각적 맥락에서 사이니지 디자이너는 두 가지 큰 제약에
부딪힌다. 하나는 건물 입주자의 기업 아이덴티티이고, 다른 하나는
건물 자체의 시각적 아이덴티티이다. 이 둘 사이를 행복하게
맺어 주는 것이 디자이너의 임무이다.

대형 프로젝트에서 건축가가 건축 디자인의 모든 측면을
개인적으로 책임지지는 않는다. 책임은 세 가지 부문, 즉 건물의
외부, 내부, 주변 환경에 관한 것으로 나눌 수 있다. 건물 건축가나
조경 건축가가 대형 건축 회사의 일원이거나 각 프로젝트를
개인이나 회사가 별개로 의뢰받기도 한다.

요즘은 그래픽 디자이너를 고용하는 건축 회사가 점점 늘어나는
추세이다. 그럴 경우 건축가가 건물의 사이니지까지 포함해서 일을
의뢰받을 수 있다.

건축가가 사이니지 디자인에 지대한 영향을 끼치기도 하지만,
건축 디자인 자체가 여러 부분에서 사이니지 디자인에 중요한 제약을
주기도 한다.

길찾기란 초기에는 전적으로 공간 건축 구조의 디자인과

건물 안 주요 길찾기 시설물의 시각 디자인에 따라 결정된다.
건축 디자인의 공간 구조는 쉽게 인지되거나 아니면 아주 복잡할 수
있다. 입구와 통로와 운송 시설물(계단, 엘리베이터)이 눈에 잘 띌 수도
있고, 다소 숨어 있을 수도 있다. 건축물은 사이니지가 아니라
실제 물리적 공간 구조 자체를 통해 사용자와 커뮤니케이션을 시작한다.
그러므로 커뮤니케이션 과정은 최초의 건축 디자인 스케치와 함께
시작되는 것이다.

2.2.7 인테리어 디자이너

사이니지 작업은 대부분 건물 안에서 이루어지게 마련이다.

인테리어 건축은 사이니지 디자이너에게 또 하나의 중요한 제약이 된다.
인테리어 디자인 과정에 사이니지 측면이 빨리 개입해야 막판에
벌어질 수 있는 시각적 재앙을 피하고 프로젝트 수행 과정에 전문가로서
수모를 면하는 데 도움이 된다. 인테리어 디자인은 사이니지에 주요한
제약을 가한다. 예를 들어 벽과 천장과 바닥의 재료 선정이라든지
가구와 비품과 기타 부속 선정, 그리고 주요 색채와 조명 조건을
선택하는 면에서 제약을 준다. 특히 색채와 조명 조건의 선정은
사이니지 디자인에서 매우 중요하다. 그러므로 사이니지가 인테리어
디자인의 통합된 일부분이 되면 이상적이다. 그러기가 쉽지는 않지만,
인테리어 디자인과 사이니지 디자인을 좀 더 밀접하게 결합하면
더욱 효과적인 결과물이 나온다.

2.2.8 조경 건축가

조경 건축가는 건물의 출입구까지 시각적으로 분명하고도 쉬운
접근로를 만드는 데 중요한 역할을 한다. 사용자가 자신 있게
길을 찾도록 하려면 건물 외부에 약간의 사인을 설치해야만
할 때도 있다. 건물 외부에 필요한 사이니지의 양은 전적으로
조경 디자인에서 우선으로 정한 요건에 좌우된다.

2.2.9 문화재 전문 건축가

특별한 역사적·문화적 가치를 지닌 장소에서 프로젝트를 진행할 수도
있다. 이런 때에는 문화적 유산을 보호해야 한다. 보호의 수준은
순수한 보존에서부터 복원이나 개보수까지 다양할 수 있다. 보존이란
더 붕괴하는 것을 막기 위한 조건을 만드는 것이고, 복원은 현장을
최대한 본래 상태로 되돌려 놓을 수 있는 것이다. 보존인지 복원인지
결정하기가 쉽지 않은 예도 있다. 일부 건축가는 보존 전문가로서
혹은 시대별 건축 양식에 대한 깊은 지식을 바탕으로 이런 일을
전문으로 맡는다. 이럴 때 사이니지 스타일은 문화재의 제약도 받는다.

2.2.10 환경 미술가

예술가를 초빙해 건물의 내부나 외부에 특별한 예술 작품을 만들 수도
있다. 일부 국가에서는 일정 규모 이상의 건축 프로젝트에 참여할
예술가를 초빙하는 것이 상례이다. 예술 작품이 가미되면 건축물의
전체적 질이 높아지는 경우가 많다. 이처럼 순수 미술과 건축 디자인의
유서 깊은 결합을 계승하고 권장하는 것은 매우 의미 있는 일이다.
이 둘은 자연스러운 동반자이다. 환경 미술가는 미술 작품으로 시선을
사로잡는 이정표를 만들 수 있는데, 이런 이정표가 길찾기 과정에서
유용할 수도 있다.

2.2.11 교통 공학 엔지니어

공항 같은 대규모 전문 프로젝트는 경로 설계routing 계획에 교통 공학
엔지니어가 참여한다. 다른 프로젝트라면 이들의 작업은 고작 건물의
주차장에 한정될 수 있지만 전문 프로젝트에서는 교통 공학 엔지니어와
긴밀히 협조해야 한다. 일부 엔지니어링 업체는 특정 유형 건물 디자인을
전문으로 한다. 교통 공학 엔지니어가 프로젝트에 참여할 경우,
사이니지 디자이너는 건축가한테서 받은 지도를 교통 공학 엔지니어의
지도와 대조해 맞춰 보아야 한다. 그래야 전체 건축 대지의 모든 층을
간단명료하게 개관할 수 있다.

2.2.12 전기 공학 엔지니어

독립된 회사이건 종합 건설업체의 일부로 참가하건, 전기 공학 엔지니어는 건축 현장의 전기 설비 전체를 설계한다. 사이니지 디자이너는 특정 시설물의 위치와 기능을 정확히 알아야 할 경우가 많다. 전기 공학 엔지니어가 그린 도면을 입수하고 개인적으로 설명을 듣는다면 사이니지 디자이너에게 큰 도움이 될 것이다.

2.2.13 전문 생리학자, 심리학자 또는 커뮤니케이션 전문가

종종 사이니지를 전문으로 연구하는 학자들을 프로젝트에 참여하도록 초빙할 때가 있다. 통상적으로 이들이 프로젝트에서 하는 역할이나 의뢰받는 업무의 수준은 정해져 있지 않다. 이 전문가들이 하는 작업의 결과물은 사이니지 디자인에 적절하거나 중요할 수도 있지만, 그렇지 않을 수도 있다.

2.2.14 건설 관리 회사

건축 과정과 그 과정에 관련된 모든 것을 관리하는 일은 복잡하고 광범위해졌다. 건설 관리 면에서 전통적으로 건축가가 맡던 역할은 최근 아주 많이 줄어들었다. 건물은 복잡한 기계처럼 변했고, 전체 구조를 만들어 내는 데 수많은 전문가가 참여한다. 건물 소유주가 건설 과정 관리를 전문 관리 컨설팅 회사에 맡겨 버리는 경우가 많다.

　　건설 예산이 일단 합의되고 나면 이를 실행하고 프로젝트를 조율하는 일은 전적으로 관리 회사의 책임이 되어 버리곤 한다. 따라서 건설 관리 회사가 모든 자원을 분배하고, 모든 활동을 조율하며, 작업을 감리하고 모든 중요한 회의를 주관한다.

수많은 조율 회의에서 건물의 사이니지도 구체적인 주제로 상정되어야 더 나은 최종 결과물로서 사이니지 디자인이 나올 것이다. 특히 건축 과정 초기에 사이니지가 회의의 안건이 되는 것이 좋다.

2.2.15 건설업체

종합 건설업체는 건물이 완공될 때까지 건설을 책임진다. 대부분의
건설업체가 건물 세부에 하청업체를 이용한다. 하지만 건물에 대한
전체적인 책임은 종합 건설업체가 진다. 예를 들어 건설 현장에
접근하려면 종합 건설업체의 허락이 필요한 경우가 종종 있다.

사이니지는 종합 건설업체 한 계약의 일부이거나 또는
전문 사이니지 제작 설치업체와 별도 계약을 맺고 이루어질 수도 있다.
어떤 경우이든 사이니지 작업은 종합 건설업체의 일이 완료되기 전에
시작해야 하므로 이들과의 작업 조율이 필수적이다.

2.2.16 사이니지 제작자

사이니지 제조업자는 사인의 제작과 설치를 담당한다. 조명 사인이나
화재 비상 대피 사인 등 특수한 사인은 사이니지 제작자가 하청을 주어
생산할 수도 있다.

건축 과정에서 책임 부분에 대한 혼동을 피하기 위해 사이니지
제작자가 종합 건설업체로부터 공식 의뢰를 받을 수도 있다.

2.2.17 소방서

일부 정부 기관과 법정 기관은 모든 건축 유형에 관련해 구체적인
준수 사항을 둔다. 이러한 준수 사항과 이를 수행하는 방식은 나라마다
상이할 수 있다.

사이니지에 관해서는 소방대 또는 소방서의 개입이 제일 중요한
정부 간섭이다. '비상 탈출구'와 '화재 표시' 등은 건물 입주가 시작되기
전에 지역 소방 검사관의 인가를 받아야 한다. 이러한 인가를 건축이
진행되는 중간에 받아야 할 때도 있다. 일부 법규(그리고 일부 검사관)는
법규 준수와 검사 시행 방식을 매우 엄격하게 규정한다. 그러므로
제안된 사이니지 디자인이 지역적 상황과 인가를 담당한 개인에 따라
매우 다르게 판단될 수 있다. 어떤 경우에는 모든 디자인이 엄밀히
표준을 따라야 한다. 또 다른 경우에는 제안된 비상 사인들이

눈에 잘 띄는지, 이해하기 쉬운지, 효과적인 동선을 따르는지의 여부만
중요한 문제로 삼는다.

2.3 사이니지 컨설턴트/디자이너 선정

앞에서도 말했듯이 클라이언트/커미셔너의 역할이 무엇보다도
가장 어렵다. 의뢰할 일을 잘 준비해야 나중에 실망하지 않는다.
안타깝게도, 대부분 프로젝트에서 사이니지에 대한 준비는
너무 오랫동안 미루어지다가 지나치게 급하게 처리된다. 하지만 미리
준비하고 몇몇 사이니지 컨설턴트와 초기에 간단한 면담을 한다면,
나중에 돌이켜 볼 때 시간을 잘 투자했다고 생각될 것이다.

누구에게 사이니지 작업을 요청할 것인가. 대형 또는 전문 사이니지
프로젝트의 경우 비슷한 프로젝트 경험이 있는 무척 전문적인 업체는
그리 많지 않다. 이런 부류의 프로젝트라면 선택의 범위가 상당히
제한된다. 하지만 그 밖의 프로젝트는 선택의 폭이 훨씬 넓다. 사이니지
작업은 건축 회사 내부의 그래픽 디자이너나 독자적으로 활동하는
사이니지 디자이너(흔히 그래픽 디자이너) 또는 사이니지 업체가
맡을 수 있다. 건축 회사 내부의 디자이너가 작업할 때의 장점은
해당 프로젝트를 잘 알고 또 건축 디자인과 조화를 이루는 사이니지가
나올 수 있다는 것이다. 하지만 단점으로는 그 프로젝트의 길찾기
특질에 대해 공정한 견해를 갖기 어렵다는 것이다. 건축가는 대부분
사이니지에 대해서 매우 구체적인 견해를 가지고 있으며, 자신들이
창조한 환경에서 길찾기가 얼마나 쉬운지를 대체로 과대평가한다.
건축가는 몇 년에 걸쳐 한 작업에 매달리곤 하기 때문에 프로젝트를
속속들이 알고 있다. 건축 현장에 너무 익숙한 것이 효과적인
사이니지를 만들어 내는 데 걸림돌이 되기도 한다. 따라서 독자적인
사이니지 디자이너를 선택하면 이러한 단점을 극복할 수도 있다.

한편 사이니지 제작업체는 다양한 프로젝트에서 많은 경험을 쌓으며
자체의 생산 능력을 아주 잘 이해한다. 하지만 안타깝게도 사이니지
제작업체의 제작 능력 자체가 중요한 문제가 될 때가 더러 있다.
이러한 상황은 최고 품질의 사이니지 디자인을 만들어 내는 데 중대한
장애가 된다. 따라서 사이니지 제작업체에 사이니지 생산뿐 아니라
디자인에 대한 책임까지 전부 맡기는 것은 권장하고 싶지 않다. 물론
프로젝트가 아주 소규모라든가 클라이언트가 스스로 사전 조사를
모두 하고자 하고, 또 사이니지 제작업체가 따라야 할 매우 분명한
설명서를 준비해 두었다면 사정은 다르다.

때로는 사이니지 디자인 설명서가 이미 나와 있을 때도 있다. 기업체
아이덴티티 매뉴얼에는 종종 사이니지에 대한 설명서도 포함된다.
이러면 이미 디자인 작업이 일부 진행된 셈이다. 그러나 대부분은
기존의 표준 디자인을 상황에 맞게 변경할 필요가 있다. 더욱이
각 건물은 규모, 디자인, 구조 면에서 다를 것이다. 따라서 나름대로
맞춤형 디자인이 필요하다.

하지만 포괄적인 사이니지 프로젝트에 관련된 많은 일은 외부
컨설턴트의 도움 없이 할 수 있다. 어떤 사이니지 프로젝트이건
필요한 준비 작업은 이 책에 정리된 과정을 대충 따르면 가능하다.
클라이언트와 담당 직원 한 명이면 필요한 준비 작업 상당량을
스스로 처리할 수 있다. 물론 경험이 있으면 작업의 품질이 향상되고
진행 속도도 빨라진다. 하지만 프로젝트에서 경험이 절실하게
필요한 단계는 따로 있다.

경험은 프로젝트 초기 단계와 생산 및 자재 수급을 준비하는 단계에서
필수적이다. 작업을 진행할 독자적인 사이니지 디자이너를 찾는다면,
해당 프로젝트에 상당하는 프로젝트 경험이 있는 디자이너를 채용하는
것이 바람직하다. 사이니지 작업의 정확한 내용은 대부분 프로젝트의

상황에 따라 달라진다. 프로젝트의 상황이란 기업 아이덴티티의 일부로서 사이니지 매뉴얼이 존재하는지, 프로젝트에 참여할 내부 직원이 있는지 또는 사이니지에 어느 정도 깊이나 정교함이 요구되는지 등이다. 일부 클라이언트는 건물 전면과 입구 근처에 달랑 로고만 달면 필요한 사이니지는 전부 했다고 생각한다. 반면 다른 클라이언트는 화재 대피 사인이나 관리인 전원의 신분 증명 시스템까지 사이니지 프로젝트에 포함하고 싶어 할 수도 있다. 포괄적인 사이니지란 여전히 다소 유동적이며, 프로젝트의 내용은 프로젝트마다 다르다.

장차 사이니지 컨설팅을 맡을 사람들과 초기에 면담을 한다고 치자. 이때 이들에게 던질 가장 중요한 질문은 아마도 프로젝트에 알맞은 최상의 내용이 무엇인지 컨설턴트의 견해를 물어보는 것이다. 이때 컨설턴트가 내놓는 답이 클라이언트의 요구를 최고로 만족할 사람이 누구인지 정하는 데 상당한 도움이 된다.

2.4 누구를 위한 사이니지인가

초기 단계에 사이니지 프로젝트의 대상 집단을 고려해야 한다. 예상되는 사이니지 사용자의 구체적인 필요 사항은 뚜렷한 두 가지 측면에 근거해 두 범주로 나눌 수 있다. 즉, 예상 사용자의 필요는 첫째, 이들의 전반적인 육체적·정신적 상태와 관련되고, 둘째, 이들의 배경, 직업, 역할과 구체적으로 관련된다.

2.4.1 사용자의 전반적인 육체적·정신적 상태

잘 디자인된 사이니지는 당연히 많은 사람에게 유용해야 한다. 즉, 장애가 있거나 어떤 식으로든 평범하지 않은 사용자에게도 도움이 되어야 한다. 특정한 조건에서는 모두가 '정상적' 범주에서 벗어나는 상태에 처할 수 있다. 모든 사이니지를 최대한 많은 사용자가 제대로 사용하게끔 하는 데는 적당한 제한이 필요하다. 예를 들어 몇 안 되는 사용자의 편리를 고려해서 비용이 지나치게 늘어난다든지, 일부 특수한 부분 때문에 평균적인 사용자에게는 도리어 사이니지의 효과가 떨어진다든지 하는 경우이다.

이러한 판단을 내릴 때 사이니지 디자이너에게 가장 큰 어려움은 특수한 사용자 집단에까지 유용성을 확대하는 디자인에 적당한 요건을 제시하는 데 도움이 되는 믿을 만한 자료가 없다는 것이다. 특정 장애인 집단을 위한 일부 요건이 정치적 사안이 되어 입법까지 된 나라들도 있다. 이러한 요건들은 이 장의 2.5.6에서 더 자세히 논의한다.

사이니지는 시각적 인지에 크게 의존한다. 시각적 인지의 질은 나이가 들면서 퇴화한다.

위부터: 초점을 맞추는 능력이 떨어지고, 세세한 부분을 보는 능력도 약해진다. 그리고 삶의 후반부가 되면 같은 정도의 대비를 인지하는 데 최고 4배나 많은 빛이 필요하다.

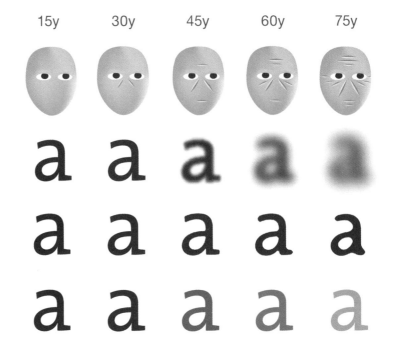

15y 30y 45y 60y 75y

44

디자이너가 흔히 (무의식적으로) '정상적'이라고 간주하는 사용자
유형은 육체적·정신적으로 상태가 양호한 사람들이라고 할 수 있다.
요즘은 이런 사람들을 '비장애' 사용자라는 용어로 분류한다.
물론 이는 이론적인 표준일 뿐이다. 이러한 분류 범주 안에 속한
사람들도 개인별로 다르며, 분류 자체가 이미 상당히 모호하다. 게다가
사람들이 고려하는 사항은 항상 역동적으로 변화한다. 사람의 능력은
시간이 지나면서 변하며, 때로는 감정 상태에 따라 단기간 내에
변하거나 심지어 순간적으로 변하기도 한다. 화가 나거나 마음이
혼란스런 사람은 예상치 못한 결정을 내리고, 또 차분할 때와는
상당히 다르게 주변 환경을 인식하는 경향이 있다.

적절한 해결책에 대해서는 아직 불확실한 부분이 많지만, 디자이너가
장애인 사용자의 유형을 알고, 그들이 사이니지를 효과적으로
사용할 필요성을 이해하면 도움이 된다.

2.4.1.1 시각 장애인

사이니지는 대부분 일관된 시각적 설명서이므로 시각적 인지의
질에 크게 의존한다. 시각적 인지의 질은 나이가 들면서 퇴화한다.
눈의 초점을 맞추고 세세한 것을 보는 능력도 감소한다. 실제로
우리의 시각 환경은 시간이 지나면서 점점 더 흐릿해진다. 이것이
일상생활의 모든 측면에서 문제가 되지는 않지만, 사인을 읽을 때는
분명히 장애가 된다.

　　초점을 맞추는 능력이 저하되었다면 효과적인 해결책은 안경을
쓰는 것이다. 세세한 것을 보는 능력을 상실했다면 글자를 더 키우고,
배경은 글자와 강한 대조를 이루는 색으로 처리해야 문제가 해결된다.
주변광 또한 대비를 높이는 데 도움이 된다. 나이가 들면 조명이 더 많이
필요해진다. 젊을 때는 촛불 빛이나 그보다 더 약한 조명 속에서
인생의 반려자도 고르지만, 나이가 들면 식당에서 메뉴를 읽는 데도
손전등이 필요하거나 누군가 친절한 사람이 메뉴를 대신 읽어 주어야

하는 지경이 된다. 전체 인구 대비 퇴직 연령 이상 인구의 비율이 모든 서구 사회에서 증가 추세이다. 따라서 이 연령대의 사용자는 인구가 많기에 중요성이 커졌다.

시각 장애인의 시각 능력 저하는 여러 유형으로 나타난다. 시야가 좁아지는 소위 터널시tunnel vision로 고생하는 장애인은 정상적 시야의 가운데만 보이지만, 이미지의 가운데는 안 보이고 주변만 보이는 장애인도 있다. 또 어떤 이는 위의 두 증상 모두를 겪으며, 다 볼 수는 있지만 대비가 약하게 보이는 사람도 있다. 마지막 유형에는 기본적으로 나이가 들어 시력이 저하된 사람을 위한 치료법을 그대로 쓴다.

시각 장애의 유형

위부터: 이미지의 가운데를 못 보는 사람이 있는가 하면, '터널시'인 사람은 이미지의 가운데만 보이고, 또 어떤 이는 모든 것이 대비가 저하되어 보인다. '법률상 맹인'은 이미지에 최고 10배 가까이 다가가야 정보를 읽을 수 있다.

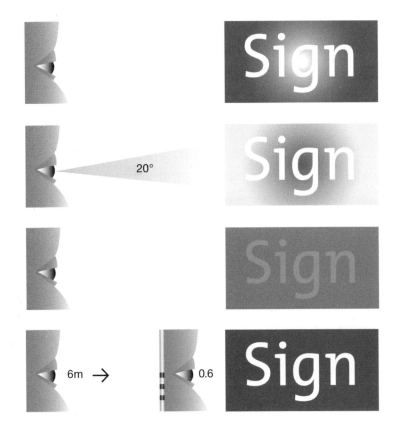

46

'법률상 맹인legally blind'은 시력이 심하게 저하되었거나 아예 시력이 없는
경우이다. 이 범주에 드는 사용자가 주변 환경에 대해 시각적으로
건강한 사람들과 같은 정보를 얻으려면 다른 자극, 주로 촉각이나
청각 자극이 필요하다. 요즘도 촉각 형태의 정보가 제공되지만,
앞으로는 적어도 부분적으로 청각 정보가 촉각 정보를 대체할 것 같다.

인구 중에 맹인과 시각 장애인의 비율이 얼마나 되는지 통계 정보가
없지만 0.5-1% 정도 되리라고 추정된다.

다른 유형의 시력 감퇴도 몇 있다. 특히 남자 중에 일부 색깔, 흔히
적색과 녹색을 구별하는 데 어려움을 겪는 경우가 있다. 이런 소위
색맹 증상은 보통 인구의 5-10% 정도가 겪는 것으로 알려졌다.

그런가 하면 조명이 많이 약할 때 시력에 문제가 생기는 사람도 있다.
눈은 조명이 약한 상태에서는 망막의 다른 부분을 이용하는데,
해당 망막 부분이 제 기능을 발휘하지 못하는 사람이다. 이러한 상태를
'야맹증'이라고 한다. 한편 빛이 너무 많거나 조명이 지나치게 강하면
누구나 시력이 저하된다.

2.4.1.2 청각 장애인

청력 장애가 있는 사람은 인구의 1% 정도 된다. 특정 상황에서는 소리가
사이니지 체계의 필수적인 부분이 될 수 있다. 예를 들어 건물, 특히
주차장 같은 건물 부위는 '인터콤' 장치를 통한 구두 커뮤니케이션으로만
출입을 허용할 수도 있다. 음향 효과는 변화하는 상황이나 비상사태를
알리기 위한 경보나 경고 신호로 사용되기도 한다. 소리는 화면에서나
실제 상황에서 버튼을 누를 때처럼 인터랙티브 상황에도 사용된다.
건널목에서는 시각적·청각적 경보를 둘 다 사용하는 경우가 많다.
말하기나 듣기가 필요한 시설물에서는 주변의 소음을 차단하면
청각 장애인의 편의에 가장 도움이 된다.

2.4.1.3 지적 장애인

사이니지가 진정으로 기능을 발휘하려면 인지만 되어서는 안 되고
제대로 이해가 되어야 한다. 때로는 이 일이 매우 힘들 수가 있다.

지적 장애의 정도는 사람에 따라 덜하기도 하고 심하기도 하다.
이러한 장애는 병, 유전자, 사고, 노환 등의 원인으로 영구적일 수
있지만, 한편 일시적인 경우도 있다. 즉 심각한 스트레스, 분노 또는
불안에 시달리는 사람은 이해력을 상실하고 평소와 같은 적절한
길찾기 능력을 잃는다. 어떤 건물 유형은 이처럼 일시적으로
지적 장애를 일으키는 사람들을 유달리 많이 받아들이게 된다.
병원이나 공항이 그렇고, 세금 징수, 복지 연금, 실직과 관련된
일부 공공건물도 일시적 지적 장애인이 많이 드나든다. 단언컨대
비상시 이동 경로를 다루는 사이니지 시스템은 스트레스를 겪는
사람들이 충분히 이해할 수 있게 만들어야 한다.

영구적인 인지 장애를 지닌 사용자 중 최대 집단은 노인이다. 인구의
약 1%가 두뇌 기능이 치유 불능 상태로 퇴화하는 치매의 일종을
겪는다. 인지 장애에 사이니지 디자인으로 대처할 특별한 방법은
없으며, 다만 사이니지 시스템을 최대한 간단하고 자명하게 하는
수밖에 없다.

2.4.1.4 문맹 또는 외국인

언어는 모든 사이니지 시스템에서 기초가 된다. 건축가는 흔히 자신이
설계한 시설물이 자명하다고 주장하는 경우가 많다. 의도는 그럴지
모르지만 대개 크나큰 언어 문제가 생긴다. 건축가는 자신이 사용하는
'디자인 언어'가 절친한 동료에게만 이해된다는 사실을 잊어버리는
경향이 있다. 다른 누구도 그 디자인 언어를 제대로 이해하지 못한다.
건물은 결국 프로젝트의 설계나 건설 과정에서 자주 만나는
건축 기술자가 아니라 완전히 다른 기술을 가진 사람들이 사용하게

된다. 최종 건물 사용자가 길을 찾을 때는 분명히 안내문이
필요할 것이다.

문맹 또는 외국인 사용자는 사인에 사용된 언어를 완전히 이해하지
못할 수가 있다. 연구에 따르면 이러한 사용자들 역시 이런저런
방식으로 사인에 적힌 문자 정보를 이용한다고 한다. 특정 언어의
문맹이거나 익숙하지 않더라도 간단한 부호 체계는 누구나가 이해할
수 있다. 픽토그램은 문자 해독력과 언어의 제약을 극복하기 위한
것이다. 하지만 이 또한 남녀 화장실, 전화, 휠체어 출입구, 외투 보관소,
안내대처럼 사용자에게 익숙해진 픽토그램에만 해당된다.

2.4.1.5 이동 장애인
전체 인구 중에서 얼마나 많은 사람이 다리를 움직여 자유자재로
돌아다닐 수 없는지는 정확히 알려지지 않았다. 어떤 사람에게는
일시적인 상황일 수도 있지만, 영구적인 장애가 있는 사람도 있다.
휠체어 사용자를 위한 건물 접근성은 오랫동안 대다수 국가에서
정부 차원의 관심을 기울인 분야이다. 일부 국가에서는 이동 장애
사용자의 시설물 접근성을 위해서 법적 준수 사항을 제정했다.

요즘은 건물 출입구 계단 옆에 장애인용 램프나 작은 엘리베이터를
흔히 볼 수 있다. 또한 엘리베이터 등 건물 필수 시설물의 제어 패널
또한 휠체어 사용자가 손을 뻗어 닿는 곳에 두게 되었다.
　　대부분의 이동 불능 또는 장애 사용자의 시야는 평균보다 낮다.
사인을 설치할 때는 이 사실을 고려해야 한다.

2.4.2 사용자의 직업, 역할, 배경
사이니지 프로젝트를 디자인할 때 근본적인 문제점은 건물에 처음
찾아온 사람과 건물에 정기적으로 드나드는 직원에게 필요한 사항이
다르다는 것이다. 사람들은 친숙하지 않은 환경을 친숙한 환경과는

전혀 다르게 경험하고 인식한다. 두 가지 경험의 차이는 엄청나다.
이 때문에 설치한 사이니지 일부가 사용자 대부분에게 불필요할 수
있다. 문제는 이처럼 성격이 다른 사용자 집단을 대상으로 해야 하는 데
그치지 않는다. 디자이너 자신이 시간이 지나면서 환경과 친숙해지는 것
또한 함정이다. 모든 사람에게 너무도 명백해 보이는 것들이 그것을
처음 대하는 사용자의 눈에는 명백하지 않을 수 있다. 사이니지
디자이너는 이러한 현상을 알아야 하며, 이러한 '건축가의 고질적인
맹점'에 빠지지 않도록 노력해야 한다.

더욱이 현대 건축물이 다양한 사용자가 이용하는 복잡한 구조가
되었다는 사실을 완전히 이해하지 못한 채 사이니지 디자인을 하는
경우가 많다. 즉 현대 건축물은 방문객, 직원, 관리인, 경비, 배달원,
비상 서비스 요원 등 수많은 사용자가 이용한다.

2.4.2.1 방문객

방문객, 특히 건물을 처음으로 찾아온 사람은 대체로 환경에 대해
아는 바가 거의 없다. 그들은 대개 전적으로 사이니지에 의존해
길을 찾는다. 일부 기업이나 정부 건물에는 가끔 방문객을 수행하는
사람이 있지만, 대부분의 경우 방문객은 사인에 적힌 대로 따라야
한다. 때로는 안내 직원이 도움을 주기도 한다. 흔히 방문객을 각자
목적지까지 안내하는 데는 주의를 많이 기울이지만, 그들이 건물을
빠져나가도록 안내하는 일에는 소홀하다. 화장실, 세면실, 전화,
외투 보관소 같은 일반 시설물 또한 방문객이 찾기 쉬워야 한다.

예상 방문객의 수와 유형은 적절한 사이니지를 결정하는 데 당연히
핵심적이다. 병원은 도서관보다 훨씬 더 정서적으로 스트레스를 받는
방문객을 많이 맞이하게 마련이다. 시청 같은 정부 건물이나
세금 징수와 사회 복지를 다루는 사무실은 보통의 사무실 건물보다
외국인이 더 많이 드나든다.

예상 방문객의 유형 분석은 디자인에 필요한 사항들을 확정하는 데
중요한 부분이다.

2.4.2.2 직원

건물 내부 직원의 사이니지 필요를 과소평가하는 경향이 있다. 직원은
주위 환경에 익숙하고, 따라서 사이니지가 거의 필요 없으리라고
잘못 판단하기 때문이다. 직원 구성이 예전처럼 안정적일 경우에는
그럴 수 있다. 하지만 이제는 사정이 다르다. 직원 교체가 훨씬 더
빨라졌다. 직원 중 과반수가 매년 바뀌는 회사도 있다. 임시직과
프리랜스 직원 또한 모든 정부와 기업 활동의 필수적인 부분이 되었다.

직원의 직위뿐 아니라 건물 내 작업장 또한 더 빨리 바뀐다.
건물 내 작업장 재배치는 대부분 기관에서 거의 늘 일어난다. 점점 더
많은 기관이 고정적으로 출근하는 사무 공간을 아예 포기하고,
사무 공간을 돌아가며 사용하는 일종의 '호텔링' 방식을 채택한다.
어떤 경우이든 잘 디자인된 사이니지는 직원들의 업무 효율에
이바지할 수 있다.

2.4.2.3 관리원

건물 관리는 외부 업체에서 많이 한다. 여기에는 건물을 매일 청소하는
일뿐 아니라 현대 건물의 일부가 된 많은 장치를 정기 점검하는
일도 포함된다. 엘리베이터 통제실, 수직 도관, 서비스 덕트, 에어컨
기계실, 경보 시스템, 컴퓨터 및 전화 네트워크 서버 등의 위치를
쉽게 찾을 수 있어야 한다.

2.4.2.4 배달원

전자 매체가 물리적 문서 운송의 상당 부분을 대신하게 되었지만
배달원과 내부 우편물은 조직의 커뮤니케이션과 운송에 중요한
부분이다. 모든 종류의 물품이 도착지에 효과적으로 전달되어야 한다.

2.4.2.5 내부 비상 요원

일정 규모 이상의 건물에는 내부 비상사태 절차가 마련되어 있다.
일부 직원은 이러한 절차를 수행하는 데 중요한 역할을 한다. 특히
건물을 효율적으로 안내하려면 전용 사이니지가 필요하다.

2.4.2.6 외부 비상 서비스

소방대나 소방서 직원은 건물 안팎을 신속히 누비고 다닐 수 있어야
한다. 계기판, 소방 호스, 소화기 같은 특수 장비는 분명하게 표시한다.

2.4.2.7 안전 및 보안 서비스

업무 시간 중이나 업무 시간 전후의 안전 및 보안 서비스를 외부 업체에
맡기는 기관이 많다. 이 일을 더욱 효과적으로 수행하려면 추가
사이니지가 필요하다.

2.5　법적 요건은 무엇인가

건물 사이니지 관련 법적 요건이 일부 국가에서 점점 늘어난다.
사이니지 관련 입법에 관계된 다양한 정부 기관은 1장에서 이미
다루었다. 이 문제를 자세히 다루기 전에 법적 배경을 먼저 살펴보자.

2.5.1　입법의 배경

운송의 경우처럼, 건축 활동은 항상 법규나 입법의 대상이었다. 시간이
흐르면서 건축물 자체가 점점 복잡해짐에 따라 입법도 더욱 복잡해졌다.
시설물 사용자의 안전을 확보하는 것이 이러한 법규 대부분의
핵심이었다. 최근에는 건강하고 안전한 작업 조건에 관련된 추가
법규들이 제정되었다.

　　정치적 관심에서 출발해 건물 접근성을 높이는 입법이 개정된 것은
비교적 최근의 일이다. 이 입법은 장애인 사용자를 위해 특별히
이루어졌다. 20세기 후반에 특히 인기를 끌었던 여러 '평등권' 운동에서
이런 입법이 생겨났다.

2.5.2　선두 주자 미국과 영국

일부 국가, 특히 미국과 영국은 이런 문제들에 관해 다른 나라보다
훨씬 자세하고 광범위한 법규를 갖추고 있다. 그렇지만 이러한
문제들에 대한 법규가 광범위하다고 해서 어려운 사회 계층에 대한
일반적 관심이 더 늘어난 것은 결코 아니다. 이 두 가지는 전혀 별개이다.

　　사이니지 분야에서 이러한 입법의 영향은 꼭 이상하기까지는
않더라도 어떤 측면에서 보면 놀랍다. 예를 들어 건물의 일부 사이니지는
현재 장애인 사용자를 위한 법적 준수 사항이지만, 비장애인에게는
그런 배려가 없다. 그런데 실상은 비장애인이 사용자층의 대부분을
차지한다. 이런 점에서 '권리'는 평등하지 않은 듯하다.

　　법적으로 모든 사람이 사용하게 되는 사이니지는 화재 비상구와
비상 사인이다. 이러한 유형의 사인은 지극히 중요하게 여겨지고 있으며,

심지어 생사가 달린 중요한 문제로 본다. 아이러니하게도 이러한
사인들(그리고 비상계단처럼 이와 같은 용도인 다른 모든 시설물)은
장애인 사용자에게는 아무런 쓸모가 없다. 그러다 보니 다소 황당한
상황이 생긴다. 즉, 건물에 쉽게 들어오도록 장애인만 법적으로 편의를
봐주다가 일단 건물에 편하게 들어온 다음에 비상 상황이 생기면,
장애인 사용자는 갑자기 여타 사용자와 법적으로 같은 취급을
받게 된다. 비상 상황에 취약한 사람들이 법적으로 보호를 더 받으리라
예상하지만, 안타깝게도 실상은 그렇지 않다.

건물에 편안하게 접근하도록 특정 시설물을 설치하라고 법적으로
정해 놓지만, 그런 요건은 전부 장애인 사용자에게만 해당된다. 그런데
건물을 최대한 빨리 벗어나야 하는 비상 상황에서는 법적 요건들이
신체 건강한 비장애인에게만 도움이 된다.

더욱이 건물의 장애인 사용자를 위한 법적 추가 시설물이 모두 다
그런 것은 아니지만, 유용성을 입증하는 통계적 근거가 좀 모호할 수
있다. 입구 계단을 오르지 못하는 사용자를 위해 램프(경사로)로
대신하고, 또 엘리베이터의 제어판을 휠체어 사용자의 손이 닿는 곳에
설치하는 것은 분명히 유용하지만 앞에서도 말했듯이 이런 모든
시설물이 비상 상황에서는 아무런 쓸모가 없다.

시각 장애인에게 필요한 모든 시설물의 유용성을 평가해 보면 문제는
더 모호해진다. 시각 장애인의 수에 관한 확실한 통계 자료도 없고,
당연히 이들이 정확히 어떤 종류의 장애를 겪고 있는지에 대한
자료도 없다. 일부 국가에서는 모든 건물에서 사이니지 용도로 다양한
촉각 시설물을 제공하도록 법적으로 강제한다. 하지만 실제로 얼마나
많은 사람이 이런 시설물을 사용할 줄 알고 또 제대로 이용하는지는
아무도 모른다. 점자 이용자가 얼마나 되는지도 알려지지 않았지만
그 수는 감소 추세로 보인다. 새로운 기술이 나와서 좀 더 효과적인
청각 장비가 촉각 장비를 대체하기 때문이다.

시설물의 전반적 이용에 대한 정보가 부족할 뿐 아니라 모든 건물에 이 시설물들을 설치하느라 사회적 비용이 얼마나 드는지 대략적인 수치도 없다. 확실히 아는 것이라고는 사이니지 업계가 이런 입법에 상당히 만족해 보인다는 사실이다. 마치 사이니지 산업이 이런 입법을 제정하게 한 로비스트라도 되는 듯하다.

법률의 내용도 약간 주먹구구이지만 때때로 법률이 만들어지는 과정 또한 놀랍다. 미국에서는 이런 문제들에 관한 예비 법률안에 엄청난 오류가 있었는데, 최종 법률안으로 확정되기 전에 사이니지 디자이너 한 명이 그것을 독자적으로 제거한 사례가 있었다. 그 디자이너가 완전히 독단적으로 취한 행동이었다.

2.5.3 앞으로의 전개

건축물의 사이니지에 대한 법적 개입은 분명히 어느 정도 불균형한 측면이 있다. 여러 사이니지 디자이너 단체가 기존 입법이 좀 더 균형을 갖추어 사이니지 분야 전체에 이익이 되도록 노력해야겠다는 책임감을 느낄 법도 하다.

점점 더 광범위한 법률이 만들어지므로 법적인 기준을 충족하는 일 역시 복잡해질 것이다. 또한 사이니지 설치와 건설 현장 감독에 관해 조언해 줄 '전문가들'이 필요할 것이다. '사인 감사관' 같은 표현이 이미 등장한다. 회사에 법적으로 필요한 '회계 감사'와 같은 단어를 사용하다 보면, 나중에는 '공인' 사이니지 전문가가 나올지도 모르겠다.

이렇게 된다고 해서 사이니지가 장차 더 주목받거나 사이니지라는 분야가 더 성숙하고 고상한 전문적 경지에 이르리라는 보장은 없다. 입법 과정이 약간 기이해 보이는 현 상황에서는 그런 가능성이 더 낮아 보인다.

2.5.4 비상구와 화재 표시등

대부분 나라에서 화재 및 비상구 사인의 형태와 색깔, 크기 등을
표준화한다. 이러한 표준에 대해서는 다양한 차원에서 간행물이
나와 있다.

— 초국가적 정부 차원: EEC가 이 문제에 대해 표준을 발표했다.

— 국가 정부 차원: 입법에 관한 정보를 만들고 배포하는 공공 기관을
 통해 안전 법규에 관한 간행물을 낸다.

— 지역 정부 차원: 대도시의 일부 소방대와 소방서는 표준에 관한
 간행물을 낸다. 대개 지역 소방관이 비상상황 시 설비와 소방 장비를
 인가해야 한다.

— 국제적 차원: ISO가 표준을 발표한다.

— 국가 차원: 표준화 담당 국가 기구들이 표준을 발표한다.

— 일부 상업 출판사도 표준을 발표한다.

— 일부 전문 상업 사이니지 제작자도 다양한 표준에 맞는 사인을
 담은 카탈로그를 발행한다.

2.5.5 안전과 의무 사인

이 유형의 사인과 비상 사인의 차이는 소방대가 이 문제에 관해 특별한
책임이 없다는 것이다. 하지만 소방 장비의 위치를 가리키는 사인이나
소방대의 편의를 돕는 사인은 예외이다. 이러한 유형의 사인을 인가하고
검사하는 일은 지역의 건축 및 보건 당국 소관이다. 전 세계적으로
안전과 의무 사인에 관한 간행물을 제작하고 발행하는 담당자들이
비상 사인 문제도 담당한다.

2.5.6 장애인 사용자를 위한 사인

이 문제에 관한 입법은 나라마다 상당히 다를 수 있다. 미국은
이른바 미국장애인법ADA 아래 꽤 폭넓은 법률을 갖추었다. 영국에는
장애인차별금지법DDA이 있는데, 점차로 시행될 것이다.

　　정부가 운영하는 출판사들을 통해 이 문제에 관한 출판물이

ADA:
American Disabilities Act
DDA:
Disability Discrimination Act

나오기도 한다. 장애인 기구와 건축물 관련 전문 기구 또한 이 주제에
관한 정보를 출판한다.

2.6 특별한 보안 요건이 있는가

은행이나 특정 정부 기관 등 일부 기관은 건물의 일정 부분에 특별한
보안 조치가 필요하다. 그렇다면 이런 구역들은 분명하게 표시되어야
한다. 보안상 이유로 건물의 정확한 배치도에 관한 전체적 정보를
공개하지 않는 때도 있다. 건물의 정확한 구조와 구성을 기밀로 할 경우
혼동을 가져오기 쉽다.

보안 절차와 그에 관련된 기술적 시설물은 꽤 복잡해지는 경향이
있다. 건물의 보안 구역과 그 구역 접근에 필요한 절차를 간단명료하게
제시하면, 건물 전체에 편히 접근할 수 있을 뿐 아니라 안전까지
제대로 확보할 가능성이 있다.

안타깝게도 일반적인 접근에서도 보안 검색대를 채용하는 공공건물이
늘어나고 있다. 공항 같은 대중 운송 공간은 점점 더 감옥 보안 시스템과
유사한 시설물을 설치한다. 아이러니하게도 자유롭고 개방된 사회들이
그 개방성과 자유를 지키기 위해 스스로 가두고 있다.

2.7 특정 스타일을 견지해야 하는가

건축 스타일은 모든 사이니지 디자인에 제약을 준다. 건물 입주자는
대부분 기업 고유의 그래픽 스타일을 보유한다. 이러한 기업 스타일은
매우 광범위해서 건물의 사이니지까지 포함하기도 한다. 자세한 정보나
사이니지 디자인 지침까지 제공하는 기업 디자인 매뉴얼도 있다.

최근 인수와 합병이 하도 많아서 수많은 기업과 정부의 디자인 매뉴얼
발행이 다소 주춤하다. 이러한 상황에서 보통 기업 매뉴얼의 수명이
조금 짧아졌다. 그래도 건물 입주자의 기업 스타일을 사이니지 디자인에
통합하는 것이 현명하다. 물론 건물 입주자가 그러한 스타일을 한결같이
쓰고 있지 않다면, 사이니지에만 그런 스타일을 쓰는 것은 무의미하다.
기업 스타일을 따랐다가 그 스타일이 변경되면 재정적으로
위험 부담이 따른다는 주장은 타당하지 않다. 인수나 합병 관련 비용에
비하면 사이니지 비용은 별것 아니다. 유효 기간만이라도 기업 이미지를
견지함으로써 얻는 상업적 이득은 훗날 새로운 스타일로 변경할 때
드는 비용 이상으로 크다.

사이니지에서 기업 스타일을 표현할 필요가 어느 정도인지는 조직마다
상당히 다르다. 예를 들어 소매 체인점은 강한 시각적 아이덴티티가
꼭 필요하여 건물과 사이니지를 통해서도 그것을 표현한다.

일부 유형의 건물은 자체의 고유한 아이덴티티뿐 아니라 브랜딩까지
필요할지 모른다. 쇼핑몰이나 일부 사무실 건물처럼 입주자가 다양한
건물이나 복합 단지의 경우 개개의 건물에 강한 아이덴티티가 필요하다.
사실상 건물 자체가 시장에 내놓은 제품이 되었다. 또한 박물관이나
'국가 유산'으로 지정된 건물은 건물 자체와 밀접하게 관련된
아이덴티티가 필요할 수도 있다.

2.8 예산은 어떻게 정할 것인가

건물 각각의 위치와 밀접한 관련이 있기는 하지만 거의 모든 유형의
건물에는 제곱미터나 제곱피트당 대략적인 건축 비용이 있다. 투자자와
개발업자는 이러한 표준 가격을 염두에 두고 일하며, 건축 과정 관리
회사도 마찬가지이다. 사이니지 예산이 설사 따로 있다고 해도 여전히
다소 모호한 경우가 많다. 사이니지는 모든 건축 예산에서 관례적인
부분이 아니다. 또한 사이니지 프로젝트의 정확한 내용도 천차만별이다.
두 상황 모두 변해야 한다. 사이니지 분야는 일반적인 사이니지
프로젝트의 범위를 명확히 제시해야 하며, 그래야만 그러한 제시 사항이
건축 예산의 표준적인 부분으로 채택될 수 있을 것이다. 일부 국가는
다른 곳보다 상황이 다소 양호하며, 앞으로 상황이 더 호전될 수도 있다.
일반적 건축 예산에서 점점 사이니지를 통상 개별 문제로 포함하는
추세이다. 상황이 바른 방향으로 나아가고는 있지만 속도가 너무 더디다.
개선의 여지가 많이 남아 있다.

예산에 영향을 미칠 만한 요소를 아래에 간추려 보았다.

2.8.1 프로젝트의 규모와 복잡성

프로젝트의 규모와 복잡성은 분명히 예산의 규모를 결정하는 요인이다.
매일 많은 방문객이 드나드는 도서관이나 병원은 복잡한 건물이다.
반면 사무용 건물은 훨씬 방문객이 적다. 따라서 필요한 사이니지가
더 단순하다.

2.8.2 혁신의 정도

프로젝트의 범위가 결정되고 필요한 사인 유형 목록이 완성된 후에야
확실한 사이니지 예산을 세울 수 있다. 하지만 심지어 이때에도
야심 찬 혁신이 프로젝트에 얼마나 필요하며 또 실제로 투입되느냐에
따라 예산의 신뢰도가 좌우된다. 혁신적인 해법은 본래 전통적인
해법보다 시간이나 비용 면에서 추산하기가 훨씬 어렵다.

2.8.3 대략적인 수치

다시 말하지만 신뢰할 만한 자료가 수집된 후에야 예산 책정을 정확히
할 수 있다. 이러한 자료를 모으는 데 드는 예산이 전체 사이니지 예산의
15% 정도를 차지한다. 이 단계 이전의 추산액은 순전히 대략적인
수치에 바탕을 둔다. 아래에 이러한 대략적인 수치들을 간추려 보았다.

사이니지 예산 명세

2.8.3.1 전체 예산

사이니지 예산은 전체 건축 예산의 0.3-0.5% 정도 될 것이다.

2.8.3.2 디자이너 비용

컨설턴트에게 주거나 디자이너 비용으로 나가는 사이니지 예산 부분은
대개 클라이언트, 디자이너, 사이니지 제작자 사이에 작업을 어떻게
분배하느냐에 따라 달라진다. 자료 수집은 어떤 사이니지 프로젝트이건
중요한 부분이다. 이는 클라이언트나 디자이너 또는 제작자가
할 수도 있다. 제작 준비를 할 때는 컴퓨터로 많은 작업을 하게 된다.
대체로 이런 유형의 작업을 하는 데 필요한 특별 소프트웨어는 없다.
사실 이러한 작업을 수행하는 데 적당한 컴퓨터는 클라이언트나
디자이너나 제작자의 책상에 놓인 흔한 기종이면 된다. 미술 작업과
활자를 준비하는 일은 어떤 사이니지 프로젝트에서든 작업의
커다란 부분을 차지한다.

디자인 비용 명세

대부분의 경우 사이니지 전체 예산에서 사이니지 디자이너 비용의
비중은 전체 건축 비용에서 건축가가 차지하는 보수에 비해 훨씬 높다.
적어도 2-4배는 더 높을 것이다. 상황에 따라 다르겠지만, 사이니지
디자이너의 보수는 사이니지 전체 예산의 25-50%를 차지할 것이다.
전체적인 디자이너 비용 명세는 대체로 다음과 같다. 프로젝트의
범위 설정과 기획 10-15%, 디자인 25-30%, 자료 조사와 입찰
30-40%, 감독과 제작 명세 20-30%, 유지 관리 매뉴얼 5-10%.

2.8.3.3 제작 및 설치 비용

도어 사인door sign은 사무실 건물의 사이니지 프로젝트에서 특별하고 특이한 위치를 차지한다. 제작업체 사이의 가격 경쟁은 도어 사인을 놓고 벌이는 가격(그리고 그 품질) 경쟁이 되기 십상이다. 프로젝트에 사용되는 문의 수가 전체 사이니지 비용과 연관될 수 있다. 그러나 이 한 가지 품목에 관심을 집중하는 것은 좀 이상하다. 왜냐하면 도어 사인에 들어가는 비용은 전체 제작 비용의 20%를 넘지 않기 때문이다.

건물 바깥의 사이니지는 건물 내부 사이니지보다 훨씬 비싸다. 비슷한 품목을 건물 외부에 설치하면 비용이 5-10배 더 든다.

조명 장치가 내장된 품목 또한 조명이 내장되지 않는 품목보다 훨씬 비싸다. 가격 차는 3-5배가 될 것이다. 게다가 조명 사인을 유지하는 비용 또한 고려해야 한다.

사인을 현장에 설치하는 데는 제작 예산의 20% 정도가 들 것이다.

2.9 완공 일정은 어떻게 계획하는가

사이니지 프로젝트는 늦게 시작하기로 악명 높다. 새로운 건물이나 복합 건축 단지가 아직 마스터플랜 단계에 있을 때 현장의 사이니지 측면을 제한적이나마 연구하는 것이 좋다. 하지만 이런 연구는 거의 행해지지 않는다. 사이니지는 새 건물이나 새로 단장한 구건물이 개장하기 6개월 전쯤에야 관심을 받기 시작하는 경우가 많다. 규모가 큰 프로젝트의 사이니지를 건물 완공 시점까지 완전히 설치하려면 이 시기는 정말 너무 늦다. 최종 사이니지 제작까지 시간이 너무 짧은 경우 임시 사이니지를 만드는 것도 사이니지 프로젝트 일부가 되어야 한다. 이는 건설 단계에서 사이니지가 필요한 프로젝트에도

해당되는 사항이다. 최종 사이니지 시설물을 단계적으로 설치할 수도 있다. 때로는 건물이 완공되기 전에 화재 비상 표시등을 설치하도록 법적으로 의무화하기도 한다.

임시 사이니지를 만드는 비용을 아끼려고 클라이언트가 사이니지 프로젝트를 좀 더 일찍 시작할 수도 있겠다. 하지만 사이니지 작업을 늦게 시작하는 데도 장점이 있다. 임시 사인을 만들 경우 디자인 면에서 장점이 있는데, 바로 사이니지를 최종 제작하기 전에 임시로 설치한 다음 디자이너가 디자인을 재고할 수 있다는 점이다. 실물 크기로 사인의 모형을 만들어 실제 환경에 배치해 보면, 최종 디자인을 결정하는 데 값진 도움이 된다. 완성된 건축물에 사인을 설치했을 때 어떤 시각적 효과가 나올지 예측하기는 매우 어렵다. 사인은 최소한의 시각적 효과로 최대한의 시각적 주의를 끌기 위해 디자인하는데, 이것은 매우 힘들고 섬세한 작업이다. 사실 이는 아주 미묘한 균형을 요하는 작업으로서, 사인이 제 역할을 하는 실제 현장에서 가장 잘 이루어진다. 모형이나 임시 사인 설치는 최종 디자인 결정에 큰 도움이 될 수 있다.

2.10 작업 계획 또는 사이니지 프로그램 만들기

사이니지 프로젝트는 원칙적으로 다른 모든 디자인 프로젝트와 같은 진행 단계를 거친다. 각 단계는 클라이언트를 비롯한 모든 관계자와 검토 및 승인하는 자리를 가지면서 마무리된다. 제안된 작업 계획이 몇 가지 단계를 거쳐야 하는지는 디자이너의 개인적 선호도와 프로젝트의 규모에 따라서 달라진다.

프로젝트의 주요 단계를 열거하면 다음과 같다.
1 분석과 계획, 2 디자인 작업, 3 자료 조사와 입찰,
4 감독과 제작 명세, 5 평가와 유지 관리 설명서 작성.

규모가 큰 프로젝트에서는 첫 두 단계가 각각 둘 이상의 부분으로
다시 세분될 수 있다. 디자인 제안은 예비 단계와 최종 단계로 나뉘는
경우가 많다. 사이니지 디자인의 경우 디자인 단계는 둘로 나뉘어야
한다. 첫째 단계에서는 사이니지 시스템 디자인에 집중하고, 제안에서
시각적인 측면은 대부분 제외한다. 반면 둘째 단계에서는 사이니지
시스템 모든 요소의 시각적 외형을 디자인하는 데 집중한다.

어떤 단계에서 디자이너를 선정할지는 클라이언트의 소관이다.
분석과 자료 수집의 상당 부분을 클라이언트가 내부적으로 할 수 있다.
또한 디자인 제작 준비도 많은 부분을 클라이언트가 할 수 있다.
어떤 경우이든 클라이언트를 대표하는 사이니지 코디네이터나
연락 담당자를 임명하는 것이 매우 중요하다. 그러면 프로젝트의
질이 분명히 높아질 것이다.

디자이너가 사인의 '시각적 스타일링'만 하도록 요청받을 때가 있는가
하면, 기타 작업도 모두 하도록 요청받을 수도 있다. 얼핏 보기에
디자이너를 작업의 핵심 부분에만 제한적으로 투입하는 것이 맞는 것
같다. 그러나 이러한 접근법에는 위험이 따른다. 즉, 아주 피상적이고
만족스럽지 못한 디자인 해법을 낳기 쉽다. 따라서 사이니지 사용자의
편의보다는 디자이너 자신의 포트폴리오를 빛내 줄 시각적 효과에
치중할 가능성이 더 커진다. 디자인은 단순히 시각적 스타일을
발휘하거나 실험할 뿐 아니라 주어진 제약 속에서 새롭고 적절한
해법을 찾는 아이디어를 개발하기도 한다. 이러한 디자인 과정은
프로젝트를 모든 측면에서 깊이 이해해야만 나올 수 있다.

2.10.1 1단계: 계획

이 단계의 목적은 전체 프로젝트를 위해 인력을 구성하고 첫 디자인 단계에 필요한 모든 준비를 하는 것이다. 이 단계는 다음과 같이 구성된다.

— 사이니지의 '어조', 예산, 범위, 일정 등 프로젝트의 개요를 주제로
 클라이언트와 첫 회의
— 클라이언트와 문서로 사이니지 디자인 계약서를 작성하고 서명
— 클라이언트가 사이니지 프로젝트 책임자 또는 자신의
 연락 담당자를 임명
— 프로젝트에 참여할 클라이언트의 기타 대표자 임명
— 건물과 건물 입주자의 기능적 측면에 관해 클라이언트 대표,
 프로젝트 코디네이터, 프로젝트 건축가와 한 차례 이상 회의
— 정기적인 건축 회의 의제에 '사이니지'라는 주제를 포함
 (특정 단계에서 건축가 및 사이니지 프로젝트의 다른 주요
 인사들과의 회의에 대해 사전 검토하는 것이 바람직함)
— 사용자의 유형과 법적 요건에 관한 자료 수집
— 보안과 기업 아이덴티티 요건에 관한 자료 수집
— 프로젝트의 범위에 관한 조사 결과와 전망에 관한 보고서 작성
— 클라이언트와 검토 회의

2.10.2 2단계: 사이니지 시스템 디자인

두 번째 단계의 목적은 프로젝트의 모든 내비게이션과 설명적 필요를 충족할 개별 사인 시스템을 디자인하는 것이다. 이 단계에서 모든 사인의 시각 디자인에 대한 자료와 필요 사항을 전부 얻게 된다.
이 단계는 다음과 같이 구성된다.

— 배치도와 평면도 제작
— 도면 위에 주요 통행 흐름 표시
— 건물과 대지 전체를 처음에는 머릿속에서, 나중에는 (가능하다면)
 모든 구역을 실제로 걸어보고 답사

— 길찾기 측면에 중점을 두면서 도면에 네 가지 기본적인 사인 유형 표시

— 각 사인에 등장할 예비 메시지를 위해 컴퓨터에

 카드시스템·데이터베이스 만들기

— 사인 유형 목록 작성 시작

— 사인 유형 라이브러리를 활용하여 유형 목록과 도면 검토

— 기존의 번호 매기기 시스템 검토

— 모든 사이니지에 적용될 코딩 시스템 개발

— 도면을 확정하고 모든 사인의 대략적 위치 표시

— 사인 유형 목록을 확정

— 예산과 일정 조율

— 클라이언트의 검토와 승인

2.10.3 3단계: 시각 디자인

시각 디자인 단계는 다음과 같이 구성된다.

— 사용할 글꼴의 표준 크기를 포함한 글꼴 목록 작성

— 심벌, 픽토그램, 일러스트레이션 등 모든 기타 그래픽 요소의 목록 작성

— 기본적인 재료 목록 작성 (해당 사항 있을 때)

— 색채 목록 작성

— 표준 레이아웃 포함, 표준화된 패널 크기 목록 작성

— 입면도 배치 목록 작성

— 각 사인 유형을 입면도와 3D 모델로 디자인하고 추가로

 실제 크기 모형을 제작

— 클라이언트의 검토와 승인

2.10.4 4단계: 자료 조사와 입찰

자료 조사와 입찰 단계는 다음과 같이 구성된다.

— 사이니지 제작과 관계된 일반적 조건과 규칙 설정

— 각 사인 유형에 대한 실시 도면 작성

— 각 사인 유형의 수량 목록 작성

— 모든 재료, 설치 세부 사항, 고정물, 마감 유형, 색채에 관한 명세서 작성
— 각 사인 유형에 들어갈 완전한 최종 텍스트 파일 작성
— 모든 아트워크 제작
— 클라이언트의 검토와 승인
— 클라이언트의 사이니지 제조업체 선정과 입찰 진행 과정 지원

2.10.5 5단계: 감독

감독 단계는 다음과 같이 구성된다.
— 자세한 사이니지 위치도 작성
— 자세한 사이니지 배치 입면도 작성
— 샘플과 프로토타입 주문 및 확인
— 완공 시에 제조업체와 함께 모든 사인을 현장에서 확인
— 클라이언트가 숙독할 수 있도록 완료 보고서 작성
— 제조업체와 함께 2차(또는 그 이상) 완료 확인

2.10.6 6단계: 평가와 매뉴얼

이 단계는 다음과 같이 구성된다.
— 완성한 지 약 2개월 후에 사이니지 평가
— 앞으로의 변경이나 추가에 필요한 자료 조사
— 업데이트용으로 사이니지 매뉴얼 작성

* 사이니지 프로그램 요약 참조: 부록 1

3

사이니지 시스템 디자인

3.1 서론

대부분 사이니지 디자인 프로젝트 전체에서 시각 디자인이 차지하는
부분은 비교적 작은 편이다. 그래픽 디자이너가 사이니지 작업에
꾸준히 참여하기는 하지만, 시각 디자인 부분에 들어가기에 앞서
그처럼 폭넓은 계획과 '콘텐츠 만들기' 단계를 거치는 데는 일반적으로
익숙하지 않다. 제작 준비를 위해 상당한 작업을 하고, 또 사인을 설치한
이후에 관리하는 것도 그래픽 디자이너에게는 대개 색다른 일이다.
이렇듯 그래픽 디자인은 예외적이다. 왜냐하면 산업 디자인과 건축 등
건축 환경과 관련된 다른 대부분의 디자인 분야에서는 디자이너가
방대한 연구와 제작 단계를 거치는 데 익숙하기 때문이다.

규모가 큰 사이니지 디자인 의뢰는 두 가지 주요 부분으로 이루어진다.
첫째는 사이니지 시스템 디자인이고, 둘째는 각 사인(또는 기타 물품)
의 시각적 외형을 디자인하는 것이다. 두 번째 단계에 유용한 작업을
시작하려면 그 전에 첫 번째 단계를 꼭 완수해야 한다. 사이니지 시스템
디자인은 시각 디자인에 중요한 필수 사항 목록을 만드는 일이기 때문에
선행 작업이다.

궁극적으로 사이니지 디자인 단계는 사이니지 프로젝트에 관련된
모든 질문에 답을 제시해야 하며, 질문에 대한 답이 나와야 디자인을
수행할 수 있다. 질문의 예를 들면 다음과 같다.
— 작업에 어떤 유형의 사인(또는 기타 물품)이 얼마나 많이 필요한가?
— 이 사인들은 대체로 어디에 배치해야 하는가?
— 각 사인이 말하는 바는 무엇이며, 그러한 정보를 가장 잘 전달할 수 있는
 방법은 무엇인가?

분명히 이 질문들은 서로 연관 지어 답해야 한다. 어떤 사인 유형을 선택했느냐에 따라 사인에 담기는 내용이 달라질 것이며, 사인이 놓이는 위치가 어디냐에 따라 사용할 사인의 유형이 달라질 것이다. 사이니지 프로젝트에서는 모든 항목이 크든 작든 서로 연관된다. 그 때문에 이 첫 번째 단계를 '사이니지 시스템 디자인'이라 부른다.

위에 소개한 세 가지 질문의 답은 간단해 보인다. 하지만 완전하고 적절하고 일관된 답을 하려면 여러 가지를 고려해야 한다. 대상 사용자도 중요하지만, 건축 대지의 유형, 프로젝트에 사용할 사이니지 기술, 심지어 적용할 사이니지 방법론까지도 중요하다. 이러한 측면들과 기타 사항을 이 장에서 자세히 논의할 것이다. 각 디자인 단계에서 중요해지는 다양한 고려 사항은 정확한 시간 순서대로 등장하지는 않는다. 사이니지 디자인의 일부 측면에 대한 결정 가운데 상당수가 다른 측면에도 영향을 미칠 것이다. 결국 각각의 사인과 기타 물품이 일관된 하나의 시스템으로서 기능을 하는 콘셉트를 개발해야 한다. 사이니지 디자인을 할 때 다양한 고려 사항에 등급의 높낮이는 없다. 하지만 시스템 디자인을 수행하는 방법에는 정해진 순서가 있다. 사이니지 프로젝트에서 기본적인 질문들에 답을 마련하고 체계적으로 정리하는 표준적인 방법은 다음과 같다.
— 프로젝트에서 사용할 사인 유형 목록
— 각 사인의 대략적인 위치가 표시된 각종 현장 도면
— 각 사인에 들어가는 모든 메시지를 담은 데이터베이스나
　　텍스트 목록
이러한 목록들을 차근차근 채우고 갱신한다. 처음에는 길찾기의 주요 측면에 집중하고, 나중에 좀 더 세부 사항을 다룬다.

사이니지 디자인 단계의 다양한 측면을 훑어보면, 이는 웬만큼은 중요도 목록으로도 사용할 수 있다.

3.1.1 디자인 목적

사이니지 시스템을 디자인하는 목적은 장소에 최상의 내비게이션 기능을 만들고, 안전 및 보안 목적의 모든 필수적·보완적 설명서를 제공하며, 건물과 건물 입주자에 대한 PR, 브랜딩 또는 일반 정보를 전달할 기회를 창출하는 것이다.

3.1.2 고려 사항

최종 디자인에 영향을 미치는 다양한 고려 사항이 있다.

— 이전 디자인 단계인 공간 및 건축 디자인이 장소의 내비게이션 특성에 큰 영향을 미친다.
— 사이니지 방법론에 따라 디자인 목표는 개별적으로 처리할 측면들로 나뉜다.
— 사이니지 시스템에 적용할 다양한 기술을 훑어본다.
— 공간에 각 사인을 배치해 보면 사인 위치 선정과 관련된 디자인 측면을 대략 볼 수 있다.
— 메시지를 작성하고 정보를 전달함으로써 사인에 기재되는 최종 정보와 그 정보의 전달 방식을 확립한다.

3.1.3 디자인에 도움되는 사항

다음 문서들을 작성하면 디자인 작업에 큰 도움이 된다.

— 통행 흐름과 여러 사인 유형의 대략적 위치를 표시한 사이니지 도면
— 사인 유형별로 각 사인에 등장하는 모든 정보를 담은 데이터베이스 (때로는 텍스트 목록을 별도로 작성하면 특정 사인 유형에 유용)
— 프로젝트에서 사용할 모든 사인 유형을 보여 주는 사인 유형 목록

3.1.4 유용한 정보

— 건물 유형
— 건축 현장을 상상으로 걸어 보기
— 사인 유형 라이브러리

3.2 공간 계획과 건축 디자인

3.2.1 서론

건축 현장의 가장 중요한 내비게이션 특성들은 사이니지에 대해
생각하기 훨씬 이전인 첫 번째 디자인 단계에 만들어진다. 사이니지
디자이너가 현장에 초대되기도 전에 도시 계획자, 디자이너, 건축가,
조경 건축가, 정부 당국, 투자자가 중대한 사이니지 결정들을
내려 버린다. 이는 너무나도 현명치 못한 관행이지만 현실이 그렇다.

　　총체적인 사이니지 디자인 이전 단계에서 건축 디자인이
최종 승인되기 전에 짧게나마 '사이니지 감사' 또는 '사이니지 점검'을
받아야 한다. 건축 현장의 내비게이션 특성에 관한 보고서 작성을
누가 요청받건 이는 반드시 해야 한다. 건설업체들이 의뢰를 받고
공사에 착수한 다음에 사이니지에 관심을 두기 시작한다면 너무 늦다.

공간 디자인이나 건축 디자인은 효과적인 길찾기가 이루어질 만큼
상세하고 명료할 수가 없다. 더욱이 사이니지 디자이너는 공간 계획이나
건축 디자인에서 복잡하거나 모호한 부분을 개선하거나 교정하지
못한다. 그런 일은 아예 시도조차 하지 말아야 한다. 사이니지
디자이너는 건축과 공간 정보를 보강하고, 이를 더욱 분명하게
할 뿐이다. 나머지는 신경 쓰지 말아야 한다. 그 이상을 바라는 것은
꿈에 불과할 뿐 절대 실현되지 않는다. 건축 현장의 불량한 내비게이션
특성을 교정하는 현실적 방법이 딱 하나 있는데, 바로 건물 일부를
허물고 새로 짓는 것이다.

이 책은 길찾기(내비게이션), 안내, 정보의 사이니지 디자인 부분을
강조한다. 공간 및 건축 디자인과 관련된 다른 모든 길찾기 문제는
이 책에서 비교적 짧게 논의하지만, 이 문제들 역시 디자인 과정에서
충분히 관심을 받아야 마땅하다. 이를 좀 더 폭넓게 다루는 출판물들이
이미 나와 있다.

3.2.2 도시 계획

도시 계획과 디자인에는 여러 당사자가 다수 관련되며, 이들 대부분은
각기 프로젝트에 엄청난 이해관계가 있다. 이 때문에 도시 계획은
극도로 어려운 사업이 되며 실패하기 일쑤이다. 실패 위험을 줄이려면
정부가 입법을 동원하고 도시 계획에 적극적으로 참여함으로써
이 문제에 영향력을 행사해야 한다. 도시 디자인은 최종 형태를
보이기까지 자유 시장의 '보이지 않는 손'에 맡겨 둘 수 없다. 이러한
주장을 뒷받침하는 증거는 찾기 어렵지 않다. 민간 건설업자와
투자자 손에 전적으로 내맡겨진 지구상의 수많은 도시를 방문해
보면 된다. 이 도시들은 전부 예외 없이 비참할 정도로 엉망진창이다.
모든 사람이 한층 큰 공동체적 계획을 따르지 않고 자기 나름대로
꿈에 그리던 건물을 짓도록 허용하면 안 된다. 그 결과는 모두에게
악몽이 되어 돌아올 것이 뻔하기 때문이다.

잘 조직된 사회에서는 사정이 낫지만, 그리 크게 나은 것도 아니다.
이 분야의 전문가들은 20세기 중반에 이룩한 도시와 환경 계획
수준을 결코 다시 이룰 수 없으리라고 생각하기도 한다. 예를 들어
파리 도심이나 맨해튼이나 암스테르담보다는 도쿄나 멕시코시티가
도시 계획의 미래에 더 가깝다. 이러한 상황은 인류 문명의 진보를
보여 주는 징조라고 생각하기 어렵다.

이동 속도와 사회 기반 시설은
관계가 있다. 보행자는 '인간적
규모의' 환경만 있으면 된다.
더 빨리 이동하려고 하면 할수록
거대한 '차량 규모의' 환경이
더 필요해진다. 이 두 가지 유형의
기반 시설이 만족스럽게 조화된
곳은 사실 아무 데도 없다.

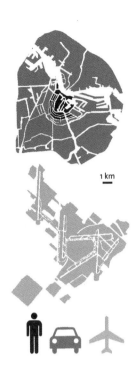

암스테르담과 인근의
스히폴(Schiphol) 공항
인간적 규모의 구도심은 짓는 데
여러 세기가 걸렸는데,
자동차 규모의 도시 구역은
약 150년, 공항은 약 25년이
걸렸다.

1960년대 언제인가 대규모의 세부적 도시 및 환경 계획 전부가
서구 국가에서 일체 중단되었다. 이런 일이 벌어진 원인은 여러 가지이다.
시 의회와 정부는 빠르게 커지는 도시를 좀 더 효율적으로 운영하기
위해 더욱 탈중심화되었다. 기업의 국제화와 대규모 인구 유입 또한
도시 계획에 자유 시장의 영향력을 증대시켰다. 도시 계획자와
건축가 역시 사람들이 어디에서 어떻게 살고 싶어하는지에 몇 가지
크나큰 오해를 했다. 이러한 오해 때문에 모더니즘이라는 총체적이고
강력한 디자인 철학이 극적인 죽음을 맞이했으며, 지금껏 수준을
견줄 만한 다른 설득력 있는 디자인 전망이 출현해 모더니즘을
계승하지 못했다. 다소 유감스러운 현 상황의 주범은 자동차의
개인 소유가 널리 확대되었다는 사실이다. 자동차는 경제 성장을
촉진하는 필수적 장비이기는 하지만 '기계 규모' 공간을 위해서
'인간 규모' 공간의 양을 급격히 감소시켰다. 인간적 규모 환경의 우세를
회복하면서 한편으로는 자동차 교통도 보듬는 적당한 해결책을
아직 찾지 못했다. 기계들이 황당할 만큼 모든 면에서 우리네 환경의
질을 여전히 지배한다.

한 가지 예를 들자면, 프랑스는 매년 관광객을 가장 많이 끌어들이는
나라로 적어도 지금까지는 아름다운 도시와 마을과 시골을 볼 수 있다.
하지만 온 나라에서 환경의 질이 빠르게 변하고 있으며, 그것도 그릇된
방향으로 변한다. 프랑스의 작은 마을에는 다들 여전히 아름답게
구성된 마을 중심부가 있다. 그럼에도 그 아름다움에 다가가기가
점점 어려워지고 있다. 거대한 슈퍼마켓, 기분을 울적하게 만드는
콘크리트 주택 단지와 더불어 자꾸 두터워지는 고속도로가
마을 중심부를 어이없이 에워싸기 때문이다. 프랑스의 아름다움이
상당 부분 역겨운 추함으로 둘러싸여 있다. 그렇지만 프랑스는
전 세계 대부분 지역에서 벌어지는 상황 중 한 가지 예에 불과하다.

현재 관광 산업은 현대적 이동성이 얼마나 부조리한 수준에 이르렀는지
보여 주는 궁극적 예이다. 수백만 인구가 고대의 인간적 규모 환경에
효과적으로 몰려들도록 거대한 기계 척도의 환경이 만들어진다.
그리하여 인간적 규모의 환경은 거의 고갈 상태가 된다.

도시 계획은 우리가 사는 환경의 질에 지대한 역할을 하며, 건물 각각이
지닌 건축의 질보다 훨씬 중요하다. 아름답게 디자인된 거리와 구역을
일부 추하고 잘못 디자인된 건물이 망쳐서는 안 된다. 반면, 우아한
건축이 형편없는 도시 계획의 질을 살리거나 높일 수는 없다.
건축물 각각의 아름다움과 질은 나쁘게 디자인된 환경에 놓이면
사라지고 만다.

이동 속도와 관련된 다양한
기반 시설을 가장 만족스럽게
혼합하려면, 각 기반 시설마다
별개의 층을 두면 된다. 보행자 층은
항상 맨 위에 있는 것이 제일 좋다.
보행자 층을 나머지 층보다 높이든지,
아니면 자동차 층이 지하로 가도 된다.
자동차 층을 보행자 층보다 높이는
대안도 많이 채택하지만, 그러면
환경이 음울해지는 경우가 많다.
영화 〈블레이드 러너〉는 이런
고가 도로 방식이 끝까지 간 모습을
보여 준다. 공항은 바다 위에 떠 있는
평평한 지형 위에 짓는다든지
사람이 살지 않는 지역에 두는 것이
가장 좋다.

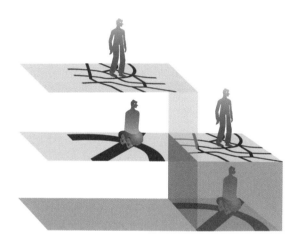

3.2.3 건축 디자인

규모는 다르지만 도시 계획자와 건축가는 필요한 기능에 공간을
할당하고 이 공간들 사이에 순환 체계를 만드는 일을 한다. 두 경우 모두
이러한 공간 할당과 순환 체계 창조가 거의 전적으로 작업의 내비게이션
성격을 정한다. 건축가의 일에는 한 가지 요소가 더 있다. 바로 시각적
스타일을 창조하는 것이다. 건축가의 작업에서 이 부분은 더욱더
중요해졌다. 여타 디자이너와 마찬가지로, 작품의 시각적 프레젠테이션

효과를 근거로 건축가를 선정하는 경우가 늘어나고 있다. 시각적 스타일은 건축가 선정뿐 아니라 어떤 의사 결정 과정에서든 엄청난 영향력이 있다. 클라이언트는 대부분 디자인 제안의 다른 모든 측면에 비추어 개인적인 미적 기호를 합리적으로 평가하기를 매우 어려워한다.

건물의 시각적 외양이나 스타일이 건축가의 작품을 평가하는 데 점점 더 큰 역할을 한다.

현대 기술은 상황을 더 악화시켰다. 건축 관련 책은 흔한 커피 테이블용 책이 되었다. 건축가가 실제 현실이 아니라 인쇄물에 자신의 디자인을 잘 선보임으로써 선정되는 일이 늘어난다. 건축 디자인 제안을 보여 주는 시각 프레젠테이션 기술은 요즘 너무나 인상적이고 설득력도 높다. 흔히 예상하는 바와 달리 이러한 기술은 의사 결정 과정에서 예상 결과물에 좀 더 집중하도록 고무하지 않는다. 반대로 시각적 프레젠테이션 그 자체가 목적이 되었다. 디자인 프레젠테이션과 최종 결과물의 관계는 더 가까워지는 것이 아니라 점점 더 멀어진다. 끔찍한 디자인 제안을 가지고도 굉장한 시각적 프레젠테이션을 할 수 있다.

시각적 스타일을 창조하는 일은 늘 건축가가 하는 작업의 중요한 부분이다. 하지만 시절이 변해서 '형태가 기능을 따른다'라는 과거 디자인 신념은 이제 '형태가 마케팅 호소력을 따른다'라는 디자인 신념으로 바뀌었다.

건축 디자인에서 각 건물의 두드러진 시각적 외관이나 스타일 창조를 중시하면 환경 속에서 이정표를 만드는 데는 도움이 될 수 있다.

길찾기에는 이정표가 필요하다. 동네나 구역 전체에 시각적 스타일을
창조하는 것 역시 아주 유용한 내비게이션 특성이 될 것이다.
이런 특성은 오로지 각 건물을 그 건물이 속한 환경을 고려해
디자인함으로써 성취할 수 있다. 우리 주변에는 건물이 속한 환경과
아무런 관계도 없는 듯한 건물이 점점 더 늘어난다. 이러한 건축물은
마치 외계인 같다. 외계에서 떨어져 낙하산을 타고 최종 목적지까지
온 듯한 이런 건물을 보면 도대체 여기가 어딘지 알 수가 없다.

3.2.4 비언어적 길찾기 과정

도시 계획, 조경, 건축 디자인은 길찾기 과정에서 필수적인 '비언어적'
정보를 제공한다. 디자인 '어휘'는 말로 바꾸어 설명하자면 상당히
한계가 있지만, 그렇다고 그 메시지가 덜 중요한 것은 아니다. 환경은
이해하기 쉬운 방법으로 디자인할 수 있다. 간단하고 분명한 언어를
'이야기'해서이다. 그렇지 않다면 환경은 매우 혼란스럽고, 심지어
'언어 장애'가 될 수도 있다. 이러한 은유는 일반적으로 청각을
지칭하지만, 청각은 분명히 공간 디자인에서 가장 중요한 의사소통
수단은 아니다. 시각적인 수단이 여전히 가장 중요한 정보 전달 방법이다.

공간 디자인의 논리적 뼈대 구조를
만드는 데 가끔 자연을 모델로
사용하기도 한다.

길찾기에 필요한 환경에서 추출해야만 하는 비언어적 정보의 종류는
무엇일까. 기본적인 두 가지 비언어적 정보가 필요하다. 첫째, 우리가
속한 환경에 대해 머릿속에 일종의 '마음의 지도'를 그릴 수 있어야 한다.
마음의 지도는 어느 정도 실제 지도와 비슷한 기본적 이미지로
도로의 구조, 지역의 위치, 이정표가 서로 상관된다. 둘째, 여행을 할 때
우리가 그린 마음의 지도에 대해 피드백 받아야 한다. 즉, 바른 방향으로
우리를 안내할 시각적 단서나 참고 지점이 필요하다. 이것은 우리가
가고 싶은 곳으로 가기 위해 필요한 기본적인 두 가지 비언어적 정보
요소이다. 환경의 길찾기 수준을 평가하는 핵심은 우리가 과연 손쉽게
마음의 지도를 만들 수 있는가이다. 현대식 용어를 쓰자면, 직관적
길찾기를 어느 정도 할 수 있는지가 우리네 환경의 질을 결정한다.

길찾기 방법론은 모두 위계질서를 따른다. 우선 우리는 주요 목적지까지
간 다음에 더 작은 장소로 이동하고, 결국은 하나의 문 앞에 도달한다.
우선 도시로 가고, 이어서 도시의 한 구역으로 가며, 그런 다음 더 작은
동네로 가고, 이어서 거리에 간 다음, 마지막으로 번지수를 찾아간다.
더 실제처럼 안내하면 다음과 같다.

　　　Y10번 도로를 타고 X시로 가서, 환상 도로를 타고 Z구역까지
갈 것. 큰 교회에서 우회전하면 Q거리가 나오는데, 세 번째
교통 신호등에서 왼쪽으로 접어들면 길 양쪽에 가로수가 늘어선
거리가 나온다. 첫 번째 모퉁이에서 다시 오른쪽으로 꺾은 다음
오른편 거리에서 567번지를 찾도록.

3.2.4.1 미로

도시와 건축 디자인에 괜찮은 내비게이션 특성을 부여하려면
어떤 법칙이 필요할까. 공간 구조는 누구에게나 설명하기 쉽고
'직관적인' 순환 시스템이어야 한다는 다소 대략적인 규칙 외에
엄격한 규칙은 없다. 이상적인 내비게이션 상황의 반대 예를 드는 편이
더 쉽겠다. 미로는 사람을 헷갈리도록 디자인된다. 미로를 건설하려면

아무런 위계질서나 간단한 패턴이 없으며 아무런 '단서(이정표 등)'가 없는 길 구조를 디자인하면 된다. 미로에서는 모든 위치가 대체로 똑같아 보인다. 미로에서는 모든 것이 똑같아 보이므로 마음의 지도를 만들지 못한다.

엄격한 균일성은 미로 디자인의 기본적인 요구 사항이다. 그러한 디자인에 몇 가지 변화를 가하면 결국 시각적 위계질서가 생기는데, 이는 좋은 공간 디자인의 필수 요소이다.

3.2.4.2 순환 패턴

도로(또는 수송 경로)의 구조나 '패턴'은 거의 무작위로 만들거나 아니면 쉽게 인식되는 방식으로 만들 수 있다. 나무 모양 구조로 된 도로는 복잡해 보이지만 원리는 간단하다. 간단한 구조의 정반대는 (맨해튼처럼) 엄격한 그리드 구조이다. 암스테르담 도심은 이해하기 쉬운 동심원 모양의 순환 구조이다. 파리는 샹젤리제처럼 곧바로 뻗은 축을 이루는 도로가 있다. 요즘 많은 대도시가 방사상 도로 구조와 더불어 환상 도로를 갖추고 있다. 이 모두가 이해하기 쉬운 분명한 구조이다.

3.2.4.3 위계와 이정표

강이 도심을 가로지르는 도시가 많다. 강은 도시를 두 구역으로 뚜렷하게 나눈다. 맨해튼의 브로드웨이처럼 특정 도로가 '강'이 될 수도 있다. 그 밖에 구조적인 요소로는 공원, 광장, 특별한 건물, 다리 또는 시선을 사로잡는 (미술) 구조물이 있다. 특별한 건축 양식이나 분위기를 지닌 동네 또한 '장소성'을 만드는 데 확실히 도움이 된다. 길찾기를 할 때에는 큰 요소들의 위치를 표시한 간단한 마음의 지도를 그릴 수 있어야 한다.

맨해튼과 암스테르담의
도시 구조는 좋은 도시 계획의
사례이다. 최근에 건설된 대규모
도시 중에서 이처럼 좋은 예는
찾기 어렵다.

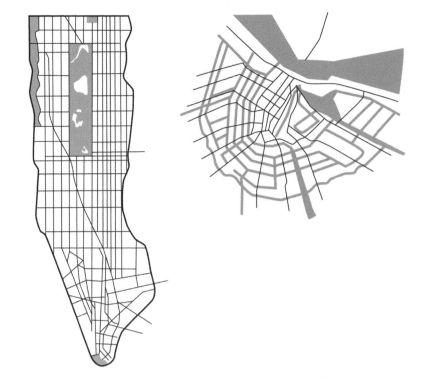

파리의 환상 도로와 이를 연결하는
방사상 도로는 많이 사용되는
조합이다. 도시를 가로지르는 강은
늘 길찾기에 도움이 되며, 파리의
라데팡스(La Défense)에서
팔레 루아얄(Palais Royal)까지
이르는 기나긴 축이 되는 도로도
길찾기에 유용하다.

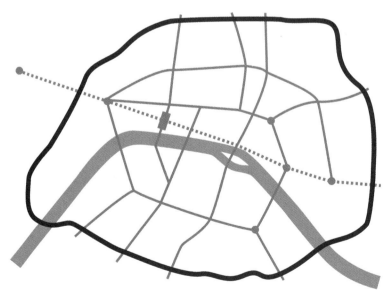

3.2.4.4 교차점과 유도 지점

자동차 교통을 체계적으로 정리하려면 종종 복잡한 안배 시설이
필요하다. 운전자의 시각에서 보면 교차로는 더 큰 구조의 일부분으로
인식되지 않는 경우가 많다. 이때는 마음의 지도를 만들 수 없고, 그저
사인만 따라가야 한다. 교차점distribution node을 최대한 간단하게 하면
분명히 내비게이션이 쉬워진다. 뚜렷한 유도 지점transition point도
마찬가지이다. 유도 지점은 한 구역에서 다른 구역으로 넘어가는
지점이다. 전통적으로 대문이나 아치가 이 역할을 했다. 오래된 도시,
대규모 사유지, 불교 사원에는 모두 대문이 있다. 동양 여러 나라에서는
도시 입구를 아직도 대문으로 표시하는 예가 있다. 더욱이
현대 건축에서는 대문을 작은 규모로 부활시키고 있다. 한 구역에서
다른 구역으로 가는 유도 지점을 뚜렷이 표시하면 길을 찾는 데
소중한 안내자가 된다.

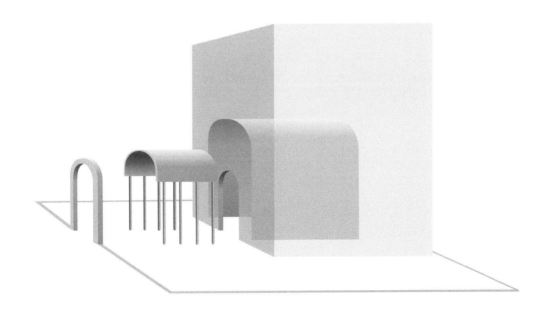

아치, 대문, 난간 등 다양한 구역의
유도 지점 표시

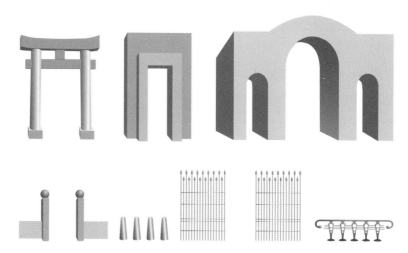

간단한 교차로부터 매우 복잡한
입체 교차로까지 다양한 교차점

3.3 사이니지 방법론

사이니지 시스템을 만드는 기본적 방법론은 복잡하지 않다. 원칙적으로
공간과 건축 디자인의 내비게이션 측면에 적용되는 것과 같은 방법을
따른다. 그러나 사이니지에 담긴 설명은 훨씬 더 구체적이고 자세하다.
기본적인 방법은 복잡하지 않지만, 사이니지 프로젝트에서 서로 관련된
여러 항목들이 작업을 대단히 복잡하게 만든다. 많은 다양한 정보가
많은 다양한 사인에 기재되어야 한다. 각 사인은 같은 것이 거의 없다.
모든 사인이 다소 다르며, 제작하고 설치하는 데 세부 사항이 각각
다르다. 게다가 하나의 사이니지 시스템 안에 다양한 사이니지 기술을
적용한다면 문제는 더 복잡해질 것이다.

사이니지 프로젝트의 여러 측면을 처리하는 작업에는 중요도별
등급이 있다. 모든 사이니지 디자인 프로젝트는 우선 해당 부지의
길찾기 필요 사항을 다루고, 이어서 기타 다양한 정보와 더불어
필수적 안전 및 보안 관련 설명을 다루어야 한다.

3.3.1 기본적인 사이니지 기능

사이니지 시스템에서 모든 요소의 기본적인 기능은 꽤 간단하다.
첫째, 방위를 확인하고 '여행 계획'을 세울 수 있도록 정보를 제공해야
한다. 둘째, 길 안내 시설을 제공해야 한다. 셋째, 최종 목적지를 분명히
표시해야 한다. 마지막으로, 여행을 최대한 편하고 (어쩌면 재미있고)
안전하게 하는 설명이 필요하다. 이것은 모든 사람이 A에서 B까지
편안히 가도록 도와주는 기본적인 보조 기구들이다.

길찾기는 사이니지 시스템에서 단연 가장 중요한 목적이지만
유일한 목적은 아니다. 그 밖에 다른 목표는 건물 입주자와 건물에 대해
필수적이고 일반적인 정보를 제공하고, 내부 커뮤니케이션을 위한
보조 장치를 마련하고, 홍보나 브랜딩 도구라고 해도 손색이 없는
품목들을 만드는 것이다.

3.3.2 목적지 등급 시스템

모든 내비게이션은 특정 목적지를 찾는 일이다. 따라서 모든
관련 목적지에 독특한 아이덴티티가 주어져야 한다. 이 아이덴티티는
또한 이해하기 쉬운 전체 시스템에 들어맞아야 한다. 효율적인
내비게이션이려면 목적지들을 여러 묶음으로 나눌 필요가 있다.
원하는 곳에 가려면 크고 일반적인 목적지에서 작고 자세한
목적지까지 단계별로 간단히 등급을 매겨야 한다. 목적지 시스템을
마련하는 데는 다양한 방법이 있는데, 이는 3.11에서 좀 더
논의할 것이다.

두 가지 유형의 목적지가 있다. 첫째, 건축 구조와 그 안의 시설물
일부가 목적지로 명명되어야 한다. 둘째, 건물 입주자가 속한 조직의
이름이 목적지로 사용된다. 이 부분이 약간 문제가 되는 경우가
많은데, 조직 구조가 복잡하고 부서명이 꽤 긴 편이기 때문이다.
사인에 긴 텍스트가 쓰여 있으면 아예 읽히지 않으므로 사이니지에는
짧고 간단한 이름이 필요하다. '공식' 이름을 좀 더 간단명료한
버전으로 바꾸어야만 해당 이름을 사이니지에 유용하게 쓸 수 있다.
 모든 목적지의 목록이 뚜렷이 정해지면, 그다음에는 사용자를
최종 목적지까지 효율적으로 데려다 줄 안내물을 만든다.

3.3.3 안내 정보의 일관성과 반복성

사람들이 여행하면서 사인을 이용할 때면, 사이니지를 완전히
이해했는지 완전히 확신이 서지 않거나 또는 사인 하나를 놓치지
않았나 걱정하곤 한다. 사인이 얼마나 다양한 방식으로 이해될 수
있는지 과소평가해서는 안 된다. 이름이나 기타 목적지 표시에 일관성을
유지하는 것은 사이니지 시스템이 기능을 발휘하는 데 필수적이다.
또한 여행자는 길을 제대로 가고 있음을 거듭 재확인할 필요가 있다.
따라서 일정 간격으로 사인을 반복하는 것이 의미 있으며, 일관성이
극히 중요하다. 사이니지 시스템 덕분에 가는 도중 얼마나 자주 어떻게

정보를 얻을지 기대감이 생긴다. 정보 제공 방식 또한 전체 프로젝트를 통틀어 일정해야 한다.

3.3.4 잉여 정보

사이니지 시스템에서 잉여 정보는 왠지 불확실한 느낌과 사람마다 사인을 다양하게 해석하는 경향에 대처하는 데 매우 유익하다. 제대로 길을 찾아가고 있다는 확신을 주려면 단서를 두 개 주는 것이 하나만 주는 것보다 낫다. 예를 들어 방 번호뿐 아니라 층수와 건물의 어느 부분에 방이 위치하는지까지 표시하는 방 코드가 이런 기타 단서가 없는 방 코드보다 유용하다. 색채 코드는 잉여 정보로서 유용하다. 이름 옆에 일러스트레이션을 넣어도 목적지를 기억하는 데 도움이 될 수 있다.

3.3.5 시스템 평가의 기준

내비게이션 과정에서 사인 정보 처리의 다양한 측면을 설명하는 데 일반적으로 여섯 가지 세부 단계가 쓰인다. 이 단계는 사이니지 시스템을 평가하는 기준으로 사용할 수도 있다.

— 사인은 주변 환경 안에서 감지할 수 있고 뚜렷하게 눈에 띄어야 한다.
— 사인 내용은 읽을 수 있거나 아니면 접근이 가능해야 한다.
— 사인 내용은 이해할 수 있어야 한다.
— 사인 내용은 기존에 제공된 정보와 일관성이 있어야 한다.
— 사인은 이동 시 의사 결정 과정을 편리하게 해야 한다.
— 사인에 적힌 정보는 최대한 실행하기 쉬워야 한다.

3.4 사이니지 기술

고대부터 사이니지는 늘 대체로 환경에 물리적 표시를 하는 형태로
존재했다. 그러한 기초적인 사이니지 방법은 앞으로 변할 수도 있다.
기술 발전으로 '가상 사인'의 도움을 받게 되면서 길찾기에 대안적
해결책이 생겼다. 어쩌면 미래의 사이니지는 오늘날 사용되는 수단과는
완전히 다를지도 모른다. 첨단 기술 사이니지 해법이 사인의
수를 급격히 감소시켜 사인이 하나도 남지 않게 될 수도 있다. 사인 제작
방법은 대단히 다양하며, 사이니지는 역사상 어느 시기에나 존재했다.
이러한 다양한 가능성은 디자인을 다루는 장에서 좀 더 폭넓게 논의할
것이다. 정보 업데이트를 겨냥한 사이니지 기술의 원리들은 여기서
다룬다. 왜냐하면 이 원리들이 사이니지 시스템의 디자인 과정에서
필수적인 역할을 하기 때문이다.

사이니지 기술 발전에 따른 세대 변화
1세대는 사인을 업데이트하는 데
기계적 수단을 쓰고, 2세대는
전자 그리드 보드나 화면을 사용한다.
3세대는 인터랙티브하게 되어
관련 정보를 검색하기 위해
터치스크린에 등장하는 사인과
의사소통한다. 마지막 세대는
이제 제자리에 고정된 사이니지를
필요로 하지 않는다. 개인 내비게이션
길잡이 개인 맞춤형 방식으로
모든 정보를 제공할 것이기 때문이다.

대부분의 사이니지 정보는 여전히 사인 패널 위에 기재될 것이다. 이러한 패널을 디자인하고 제작하는 방식은 혁신을 거듭했으며, 사인 패널이 존재하는 한 앞으로도 그럴 것이다. 시각적 스타일은 당연히 변하는 것이고, 사인 패널 시스템에서 혁신은 대부분 각 사인 내용의 가변성에 집중적으로 일어났다. 효과적인 사인은 언제든 특정 조직의 구조에 충분히 적응해야 한다. 조직의 구조는 항상 역동적이며 점점 더 역동적으로 변해 간다. 그러므로 사인은 늘 최신 조직 변화(예를 들어 직원, 기능, 위치, 부서의 이름 등)를 정확히 전달하기 위해 가능한 한 업데이트가 쉬워야 한다. 사인에 적히는 모든 정보는 사실과 일치하며 관련된 정보여야 한다. 그렇지 않으면 철거해야 한다. 잘못된 정보를 주느니 아무런 정보도 주지 않는 편이 낫다.

'업데이트 가능성'은 최근 사이니지에 일어난 많은 기술적 발전을 칭하는 전문 용어가 되었다. 업데이트는 간단하고도 빨라야 하며, 회사 내부적으로 하는 것이 바람직하다. 디지털 혁명 덕분에 손쉽게 각 사인의 업데이트를 하는 동시에 전체 전자 네트워크의 일부로 포함되는 제품이 더욱 많이 생겨났다.

더욱이 우리 생활이 '디지털화'하면서 서로 의사소통하는 방식과 (사이니지에) 정보를 전달하는 방식이 끊임없이 바뀐다. 사이니지 시스템을 극적으로 바꿀 강력한 장치들이 이미 시중에 나와 있으며, 틀림없이 더 발전할 것이다. 사인이 정적인 정보만이 아니라 시각, 청각, 촉각의 형태로 전달되는 다양한 매체의 동적인 정보도 담게 될 것이다. 이제 독립형의 정적인 사인이 아니라 개인적 인터랙티브 방식으로 검색 정보를 담는 사인이 된다. '지능적인' 사인은 청중의 유형이나 환경 조건 등 특정 상황에 맞도록 정보를 자동으로 바꾸게 된다. 가장 과감한 변화는 '개인용 전자 여행 길잡이'가 널리 보급될 때일 것이다. 그러한 장치는 사실상 모든 개별적 사인을 쓸모없게 만들 것이다. 우리는 개인용 길잡이를 어쩔 수 없이 항상 지니고

다녀야 할지도 모른다. 이러한 전자 길잡이는 모국어를 말하고, 우리의
신체 조건을 알며, 어떤 환경이든 익숙하고, 또 안전하고 효율적으로
길을 안내할 것이다. 다시 말해서 이런 기기는 여행의 이상적인
동반자가 될 것이다.

지금으로서는 사이니지 시스템에 여전히 전통적 장비와 첨단 장비가
섞여 있다.

3.4.1 물리적 가변성

가장 간단히 사인을 바꾸는 방법은 사인을 완전히 제거하거나 아니면
전체나 부분을 새것으로 대체하는 것이다.

3.4.1.1 기계적 변경

사인 각 부분의 위치를 바꾸게 할 수 있다. 이때 하나의 메시지가
가려지면서 다른 메시지가 드러난다. '비었음/사용 중' 또는 '열림/닫힘'
사인은 예전부터 이런 방식으로 만들어졌다.

3.4.1.2 삽지

사인을 부분적으로 변경하기 위해 삽지를 이용한 각 사인을
업데이트하는 기술적 해법이 발명되었다. 손쉽게 만든 삽지에다
업데이트할 부분을 써넣으면, 나중에 사인의 다른 부분을
건드리지 않고 해당 삽지만 새것으로 대체하면 된다.

3.4.1.3 모듈식 컴포넌트

전체 사인을 표준 컴포넌트로 조립하는 시스템도 개발되었다. 소위
모듈식 사인 시스템은 아직도 시중에 많이 나와 있다. 각 사인을
업데이트하려면 컴포넌트 하나를 새로 제작하기만 하면 된다. 더구나
새로운 부분을 제작할 필요가 없는 때도 있다. 업데이트된 정보를
전달하기 위해서 관련 사인 중 특정 부분의 위치를 바꾸기만 하면 된다.

제작 방식의 특성상 모듈식 사인 시스템은 한 시스템에 속한
모든 사인에 '패밀리 룩'을 만들어 내는 데도 일조했다.

3.4.1.4 자석 컴포넌트

두꺼운 자석 포일을 잘라서 패널이나 띠 모양 또는 심지어 낱글자를
만든 다음 사인으로 조립한다. 이러한 유형의 사인은 바탕 면에 금속
재료를 쓰며, 무단으로 변형되는 것을 막기 위해 투명 덮개를 씌운다.

3.4.1.5 낱글자 시스템

자석 컴포넌트에서 파생해 개발된 시스템. 특별히 디자인한 보드 위로
낱글자를 각 위치에 고정함으로써 메시지를 작성할 수 있다. 이런
유형의 시스템은 소형 버전만 남고 나머지는 사라졌다. 즉, 지금은
가게 진열창의 제품 옆에 비치하는 가격표에만 주로 쓰인다.

3.4.1.6 레이저 프린트 카세트 시스템

기술이 더욱 발전해 모든 데스크톱에서 양질의 글자를 만들 수 있게
되었고, 이로써 메시지 제작을 기타 사인 제작 과정과 분리할 수 있다.
그리하여 레이저 프린터로 인쇄한 메시지를 다양한 크기의 종이나
필름 위에 담는 모듈식 카세트 시스템이 생겨났다.

3.4.1.7 전자 종이

회사 내에서 하는 인쇄의 최첨단 버전이 개발 중이다. 이 시스템에서는
사인 패널 자체를 전자적으로 바꿀 수 있고 전류 없이도 패널 위에
메시지가 유지된다. 이를 '전자 종이'의 탄생이라고들 한다. 이러한 제품이
시장에 등장한다는 발표는 종종 나오지만, 실제 출현은 연기되거나
아니면 변형된 버전으로 나오곤 한다.

3.4.2 전기로 변경하는 사인 패널

수많은 사인 패널 제품이나 전자 메시지 보드가 시판되는데, 전기로
메시지를 변경한다.

3.4.2.1 교통 신호등

표준적인 교통 신호등은 간단하게 정보가 변경되며 어디를 가나
볼 수 있는 사인 유형이다.

3.4.2.2 네온사인

네온사인 역시 광범위한 사인 유형으로 메시지를 바꾸거나
역동적으로 '움직이는' 메시지를 보여 줄 수 있다. 네온사인은
대부분 광고 목적으로 사용된다.

3.4.2.3 스플릿 플랩 메시지 보드

복잡한 정보를 업데이트하는 데 사용된 최초의 전기 제품은,
텍스트가 적힌 얇은 금속판 패널을 넘기는 것이었다. 그래서 이 제품에
스플릿 플랩split-flap 메시지 보드라는 이름이 붙었다. 처음에는
공항이나 기차역 같은 운송 터미널의 안내판에서 이런 기술을 썼다.

3.4.2.4 영사

슬라이드나 비디오 프로젝터를 설치해 뒤쪽에서 반투명 화면을
비추거나 벽에다 직접 영사할 수 있다.

3.4.2.5 레이저 빔

레이저 빔 영사는 광고나 사이니지 목적으로 사용한다. 레이저 광선은
매우 강해 아주 먼 거리까지 영사할 수 있다.

3.4.2.6 그리드 보드

그리드 패턴 위에 유닛으로 글자를 만드는 방법으로 메시지의 가변성이
급격히 향상되었다. 변경 가능한 그리드 보드 하나로 완전한 메시지를
작성하거나 변경할 수 있다. 사이니지에 쓸 경우 유닛의 그리드 크기에
따라 용도가 제한된다.

로마자(대문자와 소문자) 글자꼴을 읽을 수 있게 구성하려면 적어도
8유닛 높이가 되어야 하지만, 한자는 유닛이 더 필요할 것이다. 그러므로
글자 크기는 그리드의 조밀도에 따라 제한된다. 그리드 패턴 변경의
효율성이 어느 정도인지가 메시지를 동적으로 사용하는 데 제한을
준다. 그리드는 작은 전구로 만들 수 있다. 전구 일부를 끄고 일부를
켜면 글자가 형성된다. 최초의 전자 스위치 보드는, 조명을 빠르게 껐다
켰다 하면서 'move'라는 텍스트를 보드 위에 만들 수 있었다. 이로써
그야말로 끝없이 '흐르는 텍스트'가 만들어졌고, 뉴스 헤드라인을
공공장소에 바로 게시할 수 있었다. 최초의 전광판이 뉴욕의
타임스스퀘어에 들어서며 당시에 선풍을 일으켰다. 초창기 전자 조명
보드는 전통적인 전구로 만들어졌다.

3.4.2.7 LED 게시판

전자 부문이 더욱 발전하면서 LED^{발광 다이오드}처럼 에너지 소비가 적은
소형 광원을 만들어 냈다. 이러한 장치는 중소형 그리드 텍스트 패널에
아직도 사용되는데, 어두운 바탕에 붉은색이나 노란색 조명을 준다.
LED 기술은 최근 더욱 발전해 대형 빌보드나 교통 신호등에까지
쓰일 정도로 적용 범위가 급격히 확대되었다.

3.4.2.8 LCD

수정은 전류에 조금만 변화가 와도 투명도가 바뀐다. 최초의 LCD^{액정}
^{표시 장치} 화면은 간단한 그리드 패턴을 이용해 옅은 회색 바탕에 어두운 색
글자를 만들었다. 이 기술은 이후 급격히 발전했다. 요즘은 수많은 LCD

제품이 시판된다. 예를 들어 노트북 컴퓨터는 모두 화면 표시에 LCD 기술을 이용한다.

3.4.2.9 자석 입자

빌보드와 대중교통용으로 제작되는 사인 패널 중에는 어두운 면과 밝은 면이 위치를 바꿀 수 있는 디스크 모양 입자를 이용하는 것이 있다.

3.4.2.10 광섬유 표시판

광섬유는 강도가 많이 약해지지 않게 빛을 전달할 수 있으며, 광원 하나로 각 섬유의 끝에 많은 광점을 만들어 낸다. 또한 차단 시스템이 각 섬유를 하나하나 가리거나 드러낼 수 있다. 이 기술은 자동차 산업에서 많이 응용되는데, 차 내부의 여러 장치에 불이 들어오게 한다. 사이니지에도 이 기술이 응용된다.

3.4.3 텔레비전이나 컴퓨터 화면

텔레비전이나 컴퓨터 화면 또한 사이니지 목적으로 사용된다. 이 기술의 응용은 더욱 확대될 전망이며, 이러한 기기들이 지닌 가능성은 이론상 무한하다. 컴퓨터 화면은 모든 그래픽 사인을 온갖 크기로 보여 줄 수 있으며, '그리드 크기'나 이미지 해상도가 충분하므로 다양한 사이니지에 쓰인다. 색채와 메시지의 움직임을 적용하는 방법도 수없이 많으며 가능성은 끝이 없다.

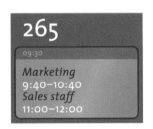

3.4.3.1 인터랙티브 화면

컴퓨터 화면 또한 완전히 새로운 사이니지 보조물을 만들어 냈다. 터치스크린 덕분에 사인이 인터랙티브해졌으며, 완전히 새로운 범주의 사인이 생겨났다. 사용자는 컴퓨터와 마찬가지로 사인과도 '커뮤니케이션'을 할 수 있게 되었다. 따라서 유용한 정보가 하나의 스크린 패널에 전부 표시될 필요가 없으며, 다른 사인도 모두 마찬가지이다. 사용자는 자신에게 필요한 정보를 검색하기 위해

스크린 패널과 상호 교류하면 된다. 인터랙티브 사인을 통해서 내장 정보 데이터베이스에 접근할 수 있다. 대형 사무실 건물의 층별 안내 사인이 종종 이러한 기술을 이용한다. 많은 정보를 비교적 작은 장치에 담을 수 있다.

컴퓨터 기술을 하나의 사인에 적용할 때 그 가능성은 무한하다. 각 사인은 정보를 처리할 소프트웨어까지 포함해서 엄청난 양의 정보를 담을 수 있다. 이는 즉, 콘텐츠의 크기나 출력의 형태 면에서 더는 제약이 없다는 뜻이다. 사인은 필요하다면 얼마든지 많은 언어로 시청각 정보를 보여 줄 수 있다.

3.4.3.2 화면 유형

컴퓨터(그리고 텔레비전) 화면은 초창기에 나왔던 다소 큼직한 유리 CRT 화면을 벗어나 더 평평하고 크고 가벼운 화면으로 변모하고 있다. 플라즈마 디스플레이 덕분에 화면이 더 크고 평평해졌다. LCD 화면은 훨씬 더 가볍고 전력 소모도 덜하다. 발전을 거듭하면, 전력을 더 적게 사용하면서 두께는 더 얇은 화면이 나올 것이다.

3.4.3.3 스크린 네트워크

최신 개발된 컴퓨터 화면은 다양한 기능을 가진 화면들을 하나의 네트워크에 연결한다. 층별 안내 사인은 안내 사인을 비롯해 문이나 목적지 사인과 연결된다. 네트워크에 속한 모든 사인에 정보 업데이트를 동시에 적용할 수 있다. 회의 시간을 계획하는 소프트웨어도 사이니지 시스템에 바로 적용할 수 있다. 예정된 날짜에 회의 일정이 모든 관련 사인에 표시된다. 네트워크는 콘퍼런스 센터와 이용자가 많은 회의실에서 쓸모가 많다.

기술이 더 발전하면 분명히 무선 연결 스크린 네트워크가 생겨나고, 인터넷이 네트워크에서 더욱 중심적인 위치를 차지할 것이다.

3.4.4 자동화 사인

다양한 상황에 반응하는 내장 기술을 기기에 갖출 수 있다. 전등 스위치를 꼭 손으로 켤 필요가 없어졌다. 내장 센서나 감지기로 스위치를 작동할 수 있다. 센서는 모든 종류의 자극에 민감하도록 만들 수 있다. 동작 센서는 무언가 근처에 접근하면 전등을 켜고 광센서는 주위가 어두워지면 전등을 켜게 한다.

또한 요즘은 원격 조정 장치로 먼 거리에서 기기나 시설을 다룬다. 소파 위에서 빈둥거리는 사람은 텔레비전 채널을 바꾸려고 소파에서 일어날 필요가 없어졌다. 차고 문을 차에 앉아서도 열 수 있다. 자동차 경보와 문 자물쇠는 모두 원격 조정할 수 있다. 우리는 점점 더 '지능적인' 기기들에 둘러싸인다. 이 기기들이 내장형 수신기, 송신기, 메모리 칩을 갖춘다면 우리는 이들 기기와 소통할 수 있다.

위에서 예로 든 기술 중 일부는 사인이나 안내 시스템에도 응용할 수 있다.

오늘날 많은 내비게이션 기기가 GPS를 이용한다. GPS는 해상이나 공중처럼 사인이 없는 환경에서 내비게이션을 정확히 하도록 도와준다. 내비게이션 화면이 모든 자동차에서 곧 표준 장비가 될 것이다. 그러면 도로 표지판은 쓸모없어질지 모른다.

3.4.5 개인 내비게이션 시스템

사이니지의 길찾기 측면은 개인 내비게이션 시스템이 일반적으로 도입되면서 극적인 전환을 맞을 가능성이 있다. 이런 시스템이 널리 시행된다면 현장에 설치하는 모든 사인이 아예 쓸모없어지거나 적어도 내비게이션 시스템의 정보와 중복될 것이다.

GPS는 원래 항공기나 선박이 정확한 위치 정보를 얻도록 군사적 GPS: Global Positioning System
목적에서 개발되었다. 이 시스템은 자동차에 사용되거나 또는 자전거
이용자나 보행자를 위해서 도입되었다. GPS는 자동차의 표준 기기가
될 것이며, 휴대 전화 소지자 모두가 곧 이 시스템을 쓰게 될 것이다.
휴대 전화나 개인 단말기를 늘 소지하는 사람이 점점 늘어난다.
이 두 가지 기기는 하나로 통합될 것이다. 정보가 무선으로 전송되어
개인용 화면에 표시될 수 있다. 다른 대안도 많이 있다. 고속도로
표지판은 작은 송신기로 대체되어 이 송신기가 차량 내부 화면에
사인 메시지가 담긴 이미지를 영사할 것이다. 그런 시스템에서 물리적
사인은 이제 필요가 없다. 사인을 업데이트하기가 매우 간단하며,
따라서 매우 역동적이 될 수 있다. 휴대용 무선 내비게이션 시스템은
환경 속에 아무런 물리적 사인을 설치할 필요 없이 사람들을 각자
목적지로 안내하게 된다.

3.4.6 텔레커뮤니케이션 시스템

개인 내비게이션이 GPS에만 바탕을 둘 필요는 없다. 요즘은
정보나 안내를 얻고 전달하는 방식이 다양하다. 대부분 조직은
이미 길찾기 정보를 포함한 조직 관련 정보를 다양한 매체를 통해
전달한다. 목적지 접근 방식에 대한 설명을 더욱 다양한 방법으로
전달할 가능성은 시간이 지날수록 커질 것이다. 원거리 전자
통신(텔레커뮤니케이션)은 이러한 상황에서 주요한 역할을 한다.
현 단계에서는 어떤 종류의 기술이 우위를 점하며 특별히 사이니지에
활용될지가 분명하지 않다.

3.4.6.1 인터넷

독립형 키오스크, 통합 콘솔, 휴대용 이동 기기는 인터넷 사이트에
쉽게 연결할 수 있다. 이러한 사이트에 사이니지 용도로 특별 페이지를
마련할 수 있다. 예를 들어 건물 층별 안내 사인을 인터넷에 소개하는
것이나 건물의 키오스크에 등장하는 것이나 거의 똑같이 만들 수 있다.

층별 안내 사인의 경우 어쩌면 인터넷 사이트(또는 인트라넷 사이트)가 건물 내부의 컴퓨터를 이용한 사이니지 시스템보다 더 업데이트하기 쉬울 것이다. 이러한 기술을 사이니지에 이용하는 것은 아직 초창기이다.

3.4.6.2 무선 기술, i-모드, 와이파이, 블루투스

인터넷은 컴퓨터가 있으면 누구나 자기가 만든 거의 모든 것을 공개하고 또 전 세계적으로 퍼뜨릴 가능성을 열었다. 어떤 콘텐츠든 전 세계적으로 전파하는 데 이제 장벽이 없다. 한 컴퓨터(정보 제공자의 서버)에서 정보를 받는 사람의 컴퓨터까지 적당한 시간 안에 전달할 수 있는 정보의 양이 한계라면 한계이다. 기술적인 용어로 말하면, 이 한계는 연결의 대역폭^{bandwidth: 데이터 통신 기기의 전송 용량} 또는 속도가 얼마냐에 따라 결정된다.

연결의 효율도 극적으로 향상되었다. 텔레커뮤니케이션은 오늘날 아날로그에서 디지털 데이터 전송으로 전환하면서 완전히 바뀌었다. 아날로그 연결은 성격이 다소 헤펐다. 일단 '열린' 연결은 완전히 점유되지만, 사실상 용량의 극히 일부만이 정보를 교환하는 데 사용된다. 전화를 할 때 보면, 대화 내용에 대해 생각하느라 상대방과 유용한 정보를 교환하지 않더라도 전화선을 사용하며 사용료를 내야 한다. 전체 전화 통화의 내용을 압축한다면 순식간에 전자적으로 교환할 수 있다. 컴퓨터는 엄청난 속도로 서로에게 '이야기'를 할 수 있지만 우리는 하지 못한다. 인간이 직접 접촉할 때는 정보 교환에 훨씬 더 긴 시간이 필요하다. 컴퓨터 네트워크에서 사람과 직접 적극적인 연결을 하면 전체 시스템의 속도가 형편없이 줄어든다. 인간과의 직접적 연결이 끼어들면, 네트워크에서 아주 적합한 부분을 연결하는 데 상당히 맞지 않기도 한다. 인간은 여전히 컴퓨터와는 완전히 다른 동물이다.

기술 발전은 인간이 비효율적 방식으로 의사소통하지 않도록 대안적인 방법을 찾으려 한다. 휴대 전화는 이미 메일을 교환하고 문자 메시지를

첨단 텔레커뮤니케이션과 컴퓨터 기술을 결합하면 키오스크를 완벽한 안내 센터로 변모시킬 수 있다. 이런 키오스크는 비디오 카메라, 터치스크린, 마이크, 확성기, 프린터, 무선 전화로 구성될 것이다.

받을 수 있다. 이런 식으로 메시지를 전송하는 데 드는 비용은 구두 전송의 극히 일부에 불과하다. 휴대 전화 사용과 더불어 긴 낱말을 대신하는 새로운 약어들이 생겨났다. 결국에는 전화 요금을 지금처럼 시간과 거리에 따라 계산하지 않고 교환되는 바이트의 양에 따라 계산하는 식으로 바뀔 것이다. 정보를 교환하는 다른 방식들이 이미 시중에 나와 있으며, 장차 더 발전할 것이다. 더욱 효율적인 시스템은 커뮤니케이션 과정에서 인간이 단지 제공된 메뉴를 보고 여러 가지 간단한 선택만 하면 된다는 원칙을 따를 것이다. 전화 연결은 이러한 다지선다 정보를 교환하는 데 사용될 것이며, 그러면 연결 시간과 사용자의 요금이 급격히 감소한다. 그 결과 연결 비용은 일부 개인 이동 통신 기기 사용자에게 별 의미가 없어질 것이다. 마치 쉽게 찾을 수 있는 정보가 가득 담긴 소형 공중 전화번호부를 늘 휴대하는 것과 비슷하다. 이 책을 쓰는 현재 i-모드, 와이파이, 블루투스 같은 네트워크 기술이 장비, 휴대 전화 또는 컴퓨터의 전용선 네트워크 의존도를 낮출 전망이다. 무선 네트워크를 일상적으로 사용하게 되면 업무 방식과 생활 방식이 다시 한번 바뀔 것이다.

i-모드는 간단하고 싼 텔레콤 연결법이다. 사용하기 쉬운 메뉴를 통해, i-모드 사이트는 보통 리셉션 구역의 사인에 들어가는 모든 정보를 제공한다. 정보 업데이트는 즉시 이루어진다.

이 책에 설명한 디자인 과정은 개인 내비게이션 시스템이 전통적인
사이니지의 역할을 완전히 대체하지 않았다는 가정 하에서 사이니지에
필요한 사항을 다룬다.

3.5 사인 배치

각 사인의 효과는 사인들이 환경 내에서 어디에 놓이느냐에 따라
크게 달라진다. 사인이 제대로 기능을 발휘하려면 쉽게 감지가 되어야
하며, 각 사인을 배치할 장소를 주의 깊게 선정해야 한다.

사이니지 디자인에서는 주의 깊고 섬세한 디자인에 오히려 예기치 못한
단점이 있을 수 있다. 디자인이 용의주도하면 환경 속에서 개별 요소가
서로 잘 조화를 이룬다. 모든 것이 시각적으로 고요한 하나의 환경 속에
녹아 들어가는 것이다. 그러나 사인은 즉시 눈에 띄어야 하기 때문에
약간 두드러져야 한다. 대충 갈겨 써서 덕지덕지 붙인 종이가
사인으로서 어엿하게 기능을 하는 것을 보면 사이니지 디자이너는
좌절감을 느낀다. 이처럼 바로 눈앞에 들이대는 부조화 요소들이
곧잘 기능을 하지만, 이는 이러한 요소들이 세심하게 디자인된 환경에
배치되었기 때문일 뿐이다. 일부 공공장소처럼 스티커와 그라피티로
덮인 '서부개척 시대적' 혼돈 속에서는 허술한 사인이 전혀 눈에 띄지
않을 것이고, 따라서 쓸모없어질 것이다. 그래도 사인을 배치할 때
일종의 단도직입적인 형태는 매우 권장할 만하다.

사인을 배치할 적당한 장소를 고를 때, 두 가지 공간적 측면을 고려해야
한다. 평면도와 입면도상의 자리이다. 전자를 사인의 위치, 후자를
사인의 배치라 부르기도 한다.

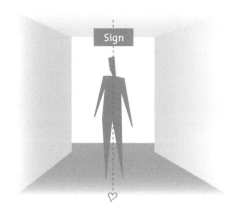

3.5.1 평면도 상에 배치하기

목적지로 갈 때 교통 시설물이 아주 크지 않은 한, 다들 그 시설물의 가운데나 중심축에 자리를 잡는 경향이 있다. 현관이나 홀의 중앙으로 가서 복도의 중간 또는 기타 보행 구역 표시 사이로 걷는다. 차를 운전할 때의 행동도 다르지 않다. 그래서 도로의 중앙에 선이 그렇게 많은 것이다. 즉, 충돌을 피하기 위해 디자인된 차선의 중앙을 따라가면 나아갈 방향을 정하기가 최대한 간단해진다. 그러므로 사인의 위치를 통행 흐름의 축에다 잡는 것이 제일 좋다. 그것이 불가능하거나 비현실적일 경우에는 통행 흐름의 바로 옆자리가 차선책이다. 사실 대부분 고속도로에서 정확히 이 두 위치에 사이니지가 자리 잡는다.

> 이동할 때 사람들은 대부분 본능적으로 통행로의 중간에 자리를 잡는다. 그러므로 사인 또한 중간에 배치하는 것이 제일 좋다.

3.5.1.1 교차로, 분기점, 지선

서로 다른 통행 흐름이 교차하는 곳 또는 하나의 통행 흐름이 두 개 이상으로 갈라지는 곳은 흔히 '갈 길을 결정하는 지점'이다. 이러한 곳에는 사이니지가 불가피하다. 필요한 사인의 수를 최소한으로 줄이기란 어렵다. 각 흐름은 해당 '진입 관문' 위에 표시하는 것이 가장 좋다. 즉, '교차로'는 각 방향 위에 네 개의 사인이 있든지, 아니면 차선책으로 각 모퉁이에 네 개의 사인이 있어야 한다. 건물에는 일방 통행로가 존재하지 않으며, 따라서 온갖 방향에서 오는 사람들에게 유용하도록 방향 안내 사인을 배치해야 한다.

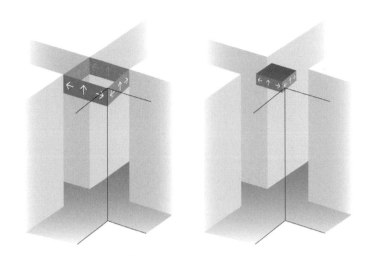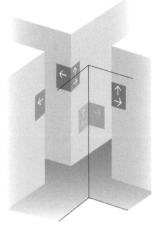

교차로에서 사인을 배치하는
세 가지 기본적 방법은
입구 사인으로 하거나
중앙에 하나 설치하거나
또는 네 모퉁이 모두에
설치하는 것이다.

교차로 사인은 아래 세 가지 방법으로 설치할 수 있다.

— 교차로의 각 방향 위에 입구 사인으로 설치
— 교차로 중앙에 네모난 사인 블록을 설치하되 네 면 모두에
 방향을 표시 (상들리에 유형의 사인)
— 교차로 모든 모퉁이에 설치

건물 외부에서 모든 방향 안내은 사인 진로 변경을 결정한 후가 아니라
결정하기 전의 지점에 설치해야 한다.

3.5.1.2 입구와 리셉션

예컨대 층별 안내 사인이라든지 모든 관련 사인은 모든 주요 입구의
축에 바로 배치하는 것이 가장 좋다. 건물에 들어서면 층별 안내 사인이

건물의 '환영' 사인으로 보일 수 있다. 이 역할은 전통적 방식대로
리셉션 직원이 맡을 수도 있다. 하지만 리셉션과 층별 안내 사인 모두를
사용하는 경우가 많을 것이다. 방문객을 맞이하는 방식에 따라 건물을
들어설 때 리셉션과 층별 안내 사인 중 어느 것을 시각적으로 방문객의
눈에 더 띄게 할지 결정하면 된다. 두 가지 시설 모두 서로의 관계를
고려해 위치를 신중하게 잡아야 한다.

3.5.1.3 엘리베이터 로비

엘리베이터를 나서면 방향 안내 사인과 더불어 층수 사인이 필요하다.
이러한 사인은 엘리베이터 문 근처의 가로나 세로 축에 배치하는 것이
낫지만, 불가능한 경우가 대부분이다. 엘리베이터 로비는 보통 양쪽에
엘리베이터가 있거나 아니면 비교적 큰 홀에 진입 공간이 있다.
이 문제를 극복하기 위해 공중에 매다는 사인을 고려해 볼 수 있다.

3.5.2 입면도상에 배치하기

시야가 미치는 범위 중에서 가장 관심을 끄는 부분은 아마도
그 중심부일 것이다. 즉, 사인이 이 범위에 놓이는 것이 가장 좋다는
뜻이다. 그런데 모든 방문객의 시야가 똑같은 구역 안에 들어가지는
않는다. 키가 어느 정도냐에 따라 각자의 눈높이가 다르다. 또한
휠체어를 탄 사람은 보통 사람보다 눈높이가 훨씬 낮다.

그렇지만 좋은 사이니지는 모든 사인의 위치와 모양에 일관성이
필요하다. 우리는 늘 변동하는 시야에 들어오는 모든 이미지를 자세히
검사하지는 않는다. 관심을 끄는 것은 효과적으로 뜯어보지만 나머지는
그야말로 쳐다도 보지 않는다. 결국 우리는 두뇌로 보며, 눈은 그저
도구에 불과하다. 공간에서 모양이나 위치가 익숙하면 인식에 도움이
된다. 입면도에서 사인을 배치할 때 이러한 익숙함을 얻어 내려면,
보통 두 가지 중요한 가상의 기준 띠를 만든다. 모든(또는 대부분) 사인이
이러한 가상의 띠 경계 안에 배치된다.

어떤 띠는 평균적인 방문객의 눈높이쯤이고, 다른 띠는 평균적인
문 높이 바로 위에서 시작한다. 사람들은 이런 식으로 시야 안에서
사인이 있을 만한 위치를 예상한다.

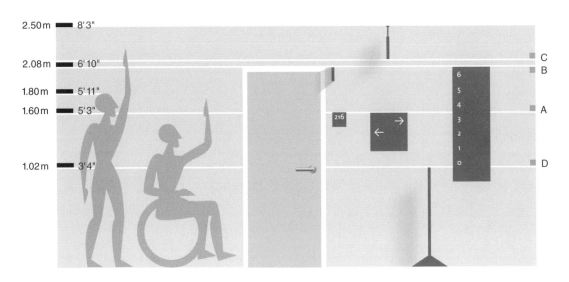

사인의 배치는 건물의 표준 높이와
관련된다.

A - 평균적인 눈높이와 맞는
중소형 사인의 최고 높이

B - 문틀과 맞춘 대형 사인의
최고 높이

C - 공중에 매달리는 사인의
최저 높이

D - 문 손잡이와 난간 높이에 맞춘
독립형 사인의 최고 높이

3.5.2.1 건물의 기본 높이

건축 디자인에 사용하는 모든 요소의 표준 높이는 건물 전체에 중요한
시각적 질서를 만들어 낸다. 천장 높이는 공간 감각에 꽤 중요하다.
많은 시설물이나 갖가지 장비에는 표준 높이가 있다. 심지어 어떤 것은
법률을 따라야 한다. 기능에 따라 다르겠지만, 문은 최소 크기가 정해져
있다. 문 손잡이도 정해진 높이에 부착한다. 패러핏parapet, 방어용 낮은 벽은
최저 높이가 있으며, (계단) 난간도 표준 높이로 제작한다. 조명 스위치는
건물 전체에서 일정한 높이에 설치한다.

사실 표준 높이 대부분은 공간 내에서 우리의 동작과 관계된다.
예를 들어 우리는 손잡이로 문을 열고, 계단을 오를 때 난간을 붙잡고,
스위치나 버튼을 누르고, 사방이 막힌 한 공간에서 다른 공간으로
이동할 때 트인 곳을 찾아 통과한다. 사이니지도 효과적으로 이동하기
위한 필수 시설이므로 이 역시 설치 높이가 표준화되어야 한다.

3.5.2.2 눈높이와 시야

서 있을 때 평균적인 눈높이는 약 1.60미터(5인치 3피트)이다. 앉거나
휠체어를 타면 눈높이는 1.25미터(4인치 1피트)가 된다. 차에 타면
눈높이가 좀 더 낮아질 수 있지만, 이는 사용하는 차량의 종류에 따라
다르다. 평균 시력일 때 시야는 55도이다.

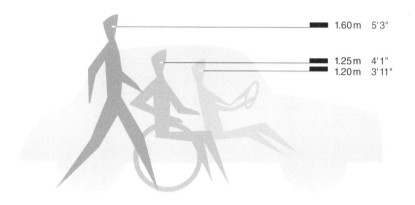

1.60m 5'3"

1.25m 4'1"
1.20m 3'11"

3.5.3 조명 조건

평면도와 입면도에 세심하게 사인을 배치하는 일은 효율적인 사이니지
시스템을 만드는 데 중요하다. 사인을 배치하기로 선정한 여러 위치의
조명 조건에 따라 세심하게 배치한 사인이 모두 그야말로 전혀 다르게
비칠 수 있다. 조명 조건은 매우 중요하기 때문에 때로는 위치를
재고할 필요도 있다. 모든 사인은 제 기능을 하기 위해서 (내부 조명이든
외부 조명이든) 충분히 조명을 받아야 한다. 이 측면은 사이니지에서
결코 과소평가해서는 안 된다.

대부분 복도는 일정한 간격으로 조명을 받거나 벽의 한쪽 면만 조명을
받는다. 조명의 위치가 사인 효과에 극히 중요하므로 조명 기구의
정확한 위치를 선정할 때는 사이니지의 필요를 염두에 두어야 한다.
조명 조건이 흐리거나 고르지 않을 경우 모든 사인에 외부 조명을
비추든지 아니면 내장형 조명을 사인에 설치해야만 한다. 그러면
제작, 설치, 사용 비용이 상당히 늘어난다.

사인의 기능성은 광원의
위치를 기준으로 어디에 사인을
배치하느냐에 크게 좌우된다.

옥외 사인의 조명 조건은
하루 중에도 급격히 변한다.
밤에는 사인이 기능성을 완전히
상실할 수도 있다.

3.5.3.1 자연 조명 또는 확산 조명

확산 조명이나 자연 조명이 사인에 이상적인 경우가 많다. 개요도,
층별 안내 사인, 지도는 이러한 조명 조건에서 가장 잘 보인다.
자연 조명은 하루 중에도 강도가 급격히 변할 수 있다. 이 사실을
고려해야 한다.

옥외 사인은 대개 어두워지고 나면 사실상 거의 사라져 버린다.
요즘은 한참 어두워진 시각에도 사용되는 건물이 많다. 그러므로
어두워졌을 때 옥외 사인이 어느 정도 중요한지 조사하는 것이
바람직하다. 옥외 조명뿐 아니라 실내 조명도 마찬가지이다.
모든 조명 기구는 사이니지에 필요한 점을 고려해 배치해야 한다.

3.5.3.2 스포트라이트와 눈부심 현상

스포트라이트는 특히 옥외에서 사용할 때 사이니지의 기능성 향상에
도움이 된다. 스포트라이트의 단점은 눈부심 현상이 나타날 수 있다는
것이다. 사인의 표면에 빛이 반사되거나 보는 사람의 눈에 빛이
직접 비치면 눈이 부시다. 밝은 배경을 등지고 사인을 배치하거나
사인 패널에 광택이 나는 반사성 표면을 사용하지 말아야 한다.

3.5.3.3 색과 빛

건물 안에서 사진을 찍어 본 사람은 누구나 다양한 광원이 색채에
어떤 영향을 미치는지 안다.
　　사이니지의 색채 계획과 특별 컬러 코딩 시스템은 건물의
조명 조건에서 시험해 보아야 한다. 일부 색채는 특정 광원의 조명을
받으면 급격히 변화한다. 특히 옥외 조명용으로 쓰일 수 있는 빛에서는
심한 색채 변화가 생긴다.

3.5.3.4 조명 기구와 사인의 조합

사인을 조명 기구에 쉽게 부착할 수 있는 제품을 조명 기구 업체들이
아직까지 시판하지 않는다는 사실이 놀랍다. 시장에서는 그런 제품에
대한 수요가 틀림없이 있을 것이다. 천장에 일체형으로 부착할 수 있는
조명 기구는 특히 두 기능을 통합한 이상적인 제품일 것이다. 조명과
천장 덮개를 결합한 시스템에 사인을 통합하면 괜찮을 것이다.

천장 패널 시스템은 종종 조명 기구
시스템과 결합하기도 한다. 놀랍게도
이러한 결합에 추가로 덧붙일 수
있는 사인 패널 시스템이 현재
나오지 않았다. 그러한 시스템은
천장걸이 사인의 기능성을
향상시킬 것이다.

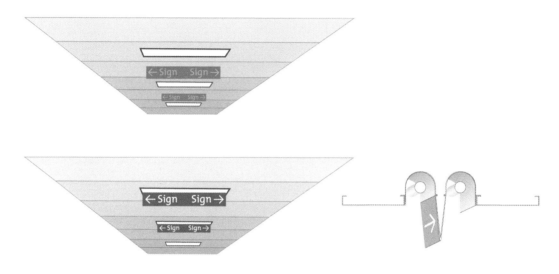

3.5.4 기본적인 사인 설치

건물 안팎에 사인을 설치하는 데는 원칙적으로 다섯 가지 방법이 있다.
통행 흐름에서 각 사인에 가장 효율적인 위치를 찾아서 부착 유형을
선택한다.

3.5.4.1 벽 붙박이 사인

건물에서 대부분의 사인은 벽에 고정하며, 벽의 트인 곳이나 문 바로
가까이에 배치한다.

3.5.4.2 돌출형 사인

돌출형 사인은 벽에 납작하게 부착하지 않고 알맞은 각도로 고정한다.
그 덕분에 문이 많고 벽에 다른 사인이 많은 복도에서 이런 유형의
벽 사인이 시각적으로 더욱 두드러진다.

3.5.4.3 천장걸이 사인

천장걸이 사인은 천장에 고정한다. 따라서 흔히 벽에 부착하는
사인보다 눈에 제일 잘 띄는 곳에 배치하기 쉽다. 천장걸이 사인은
더 먼 거리에서도 읽히기 때문에 좀 더 큰 글자를 쓸 필요가 있다.
이런 사인에 담는 메시지의 길이는 매우 간결하고 최대한 짧아야 한다.

천장걸이 사인은 공간에서 시선을 사로잡으므로 기존의 건축과
시각적으로 조화롭게 어울리도록 특별히 신경을 써야 한다.
천장걸이 사인은 양쪽에서 볼 수도 있다.

3.5.4.4 독립형 사인

독립형 사인은 보지 않고는 지나칠 수 없게끔 배치할 수 있다. 이러한
특성 때문에 때로는 말 그대로 거치적거리기도 한다. 독립형 사인은
한자리에 고정되거나(대부분 바닥에 고정) 이동식이 될 수 있다.
이동식 독립형 사인은 크기가 제한된다. 이런 사인은 대부분
특별 행사나 상황을 알릴 때 사용한다. 이동식 사인은 한쪽 구석에
처박혀 완전히 쓸모없어지기 쉬우므로 특별히 관리해야 한다. 바닥에
놓인 대부분의 이동식 품목은 건물 정기 청소 기간에 임시로 구석에
치워질 것이다. 많은 이동식 사인이 잊혀져 원래 위치로 돌아가지 못하는
운명에 처하는 듯하다. 고정식 독립형 사인은 대부분 옥외에서
사용하거나 대중 회관처럼 거대한 실내 공간에서 사용한다. 이러한
유형의 사인은 시각적으로 세 가지 외형을 띤다.

- 방향 안내 사인: 장대 한쪽 끝에 달린 방향 지시 사인. 작은 패널이 관련 방향을 가리킨다.
- 모놀리스 사인: 눈에 보이는 프레임이 없이 고정된 독립형 사인. 땅에서 솟아나 서 있는 두꺼운 패널처럼 보인다.
- 보통의 독립형 사인(포스트/패널 사인): 눈에 보이는 프레임이 있는 독립형 사인. 대부분 경우에 사인 패널을 지탱하는 '다리 두 개짜리' 구조가 받치고 있다.

독립형 사인은 양면을 쓸 수도 있지만, 한 면만 필요한 경우도 많다.

3.5.4.5 데스크 사인 또는 작업대 사인

데스크 사인이나 작업대 사인은 가구 일부(또는 파티션)에 끼워 붙이거나 작업대나 책상 위에 그냥 놓을 수 있다. 이러한 사인은 크기가 작고, 직원 이름을 표시하거나 리셉션 구역에서 다양한 절차에 관한 정보를 줄 때 사용한다.

3.6 메시지와 정보 전달

이쯤 되면 사이니지 시스템 디자인의 기초는 다져졌다. 누가 사이니지에 관련되는지, 사이니지를 개발하고 실행하는 일을 어떻게 조직할지, 누구를 위해 사이니지를 만들지, 그리고 예비적 차원에서 어떤 유형의 사인이 필요하며 이들을 어디다 배치해야 하는지 결정되었다. 이제 정보를 사용자에게 가장 잘 전달하는 방법을 결정해야 한다. 여기서 사이니지 디자인이 다소 복잡해질 수도 있고 아니면 일부 사람들이 생각하듯 도전적이고 흥미로워질 수도 있다.

길찾기 정보는 점점 더 다양한 방식으로 제공된다. 누군가 직접 가르쳐 주기도 하고, 독립형 사인에 적혀 있기도 하고, 인터랙티브 사인에 등장하는가 하면, 무선 휴대용 기기에 전달되기도 한다.

사실 사이니지의 내밀한 목표는 꽤 달성하기 어렵다. 거의 모든 사람이 어떤 상황에서건 이해할 수 있는 커뮤니케이션 시스템을 디자인한다면 이상적이다. 하지만 이러한 목표는 당연히 실패하기 마련인 듯하다. 목표를 달성하기가 엄청나게 어려울 수밖에 없는 이유는 흔히 모든 매체가 정보 전달에 사용하기 알맞다고 생각하기 때문이다. 사이니지 디자인에 이처럼 제약이 없는 접근법을 취할 경우 진정한 전문성을 가로막을 위험이 있다. 특히 실행된 사이니지 시스템의 효과에 대한 피드백이 아주 적을 경우가 많아서 이런 문제가 생긴다. 사이니지 디자이너가 바라는 최고의 결과는 작업을 완료했을 때 아무도 디자인 품질에 대해 언급하지 않는 것이다. 좋은 사이니지는 늘 자명하고 간단해 보이며 당연하게 여겨진다. 한편 최악은 사람들이 불평하면서

추가 정보가 적힌 종이쪽지를 붙이기 시작하는 것이다. 하지만 이러한 행위조차도 심각하게 여기지 않는 경우가 많다. 왜냐하면 사람들은 항상 불평을 하고 또 종이쪽지를 붙이고 싶은 충동을 억누를 수 없기 때문이다.

훌륭한 기능의 사이니지 시스템은 다양한 측면을 포괄해야 한다. 그러나 사이니지 시스템의 한계를 제대로 정립시켜야 뛰어난 품질을 창출할 수 있고, 그래야만 다양한 커뮤니케이션 수단을 사이니지 시스템에 이용할 수 있다. 메시지를 어떻게 말하고 전달할지 결정할 때 세 가지 측면을 고려해야 한다. 첫째, 우리 감각의 능력과 한계, 둘째, 적절한 정보 전달 방법론, 셋째, 우리가 사이니지를 다루는 방식에 지대한 영향을 끼칠 기술적 발전이다.

3.6.1 우리의 감각

정보를 찾아 환경을 샅샅이 훑기 위해 우리가 가진 '촉수들'이 감각이다. 보고 듣고 냄새 맡고 만지고 맛보는 다섯 가지 감각이 있는데, 그중에서 보고 듣고 만지는 것이 사이니지 시스템과 관계될 것이다. 이러한 감각들은 언어 정보를 처리하는 능력에서 서로 겹치는 부분이 있다. 냄새를 맡고 맛을 보는 것은 당연히 서로 관련된 감각이지만, 사이니지 시스템 면에서는 큰 가능성이 없다.

3.6.1.1 우리의 감각과 기술

대부분의 커뮤니케이션은 언어 커뮤니케이션이거나 아니면 적어도 언어적 대안으로 메시지를 표현하거나 전달할 수 있다. 우리의 눈과 귀는 언어 정보의 주요 수용 기관이다. 청각 장애인은 상대방의 입술을 '읽을' 수 있고, 시각 장애인은 손가락 끝으로 읽는 법을 배울 수 있다. 촉각이 부분적으로 시각을 대신할 수 있다.

거의 모든 커뮤니케이션이 전송 전에 디지털화한다. 디지털 포맷은 송신자와 수신자 모두에게 무한한 가능성을 열어 준다. 입력 정보는 말하거나 타이핑하거나 스캔하거나 사진 촬영을 하거나 또는 디지털 저장 기기에서 직접 가져올 수 있다. 출력 정보는 상상할 수 있는 거의 모든 방법으로 우리의 감각에 맞게 '인간화'되며 구체적인 개인적 조건에 맞추어진다. 급격히 늘어나는 전 세계 네트워크를 통해 엄청난 정보량을 항상 접할 수 있다.

현대의 언어 커뮤니케이션은 이제 대부분 얼굴을 마주 보거나 편지처럼 물질적인 수단만을 사용하지는 않는다. 오늘날 일정한 거리를 이어 주는 커뮤니케이션은 거의 모두 전달되기 전에 디지털화된다. 이러한 디지털화 단계는 어마어마한 가능성을 열었다. 디지털화 정보는 쉽게 저장할 수 있으며, 소프트웨어가 내용을 그 순간 즉시 번역한다. 그리고는 어떤 형태로든 수없이 다양한 기기를 사용해 필요할 때 배포하고 복제한다. 무선 전송으로 배포하면 상당히 뛰어난 가능성이 생길 것이다. 예를 들어 전자 음성 수신기가 있는 데서 말을 하면 말이 디지털화 될 것이다. 그 말은 언제나 어떤 형태, 언어 또는 글자로든 저장하고 복제할 수 있다. 어떤 소프트웨어를 쓰느냐에 따라 전환의 한계가 정해진다. 말을 확성기를 통해 재생하거나 화면이나 종이 위에

텍스트로 써서 보이게 하거나 아니면 다른 어떤 방법으로든 실현한다.
예를 들어 말의 내용을 대리석 판이나 스테인리스 스틸 판을 잘라
만들 수도 있다. 요즘 대부분의 제작 기계 역시 디지털 정보를 가지고
작업한다. 전용 소프트웨어가 공통의 번역사가 되어 어떤 형태나
결과물로든 만들어 낼 것이다.

이러한 전개 상황이 소위 디지털 혁명의 한 부분을 이룬다. 이 혁명에서
가장 극적인 부분은 모두가 기존의 오감(또는 본능을 여섯 번째 감각으로
친다면 육감)에 더해 인공 감각이라 치부할 만한 개인용 기기를 손에
휴대하거나 몸에 차고 다니게 될 수도 있다는 것이다. 새로운 감각은
무선으로 전송되는 디지털 정보를 받고 처리할 수 있다.

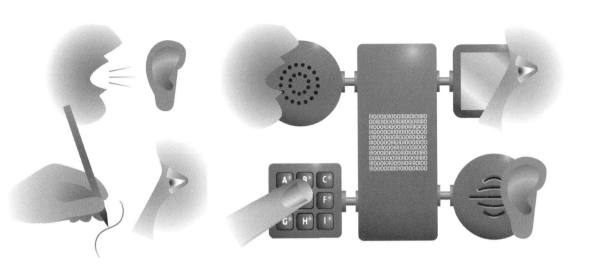

예로부터 모든 구두 정보는 단 두 가지 방식으로 전달할 수 있었다. 입으로 말한 텍스트를 듣거나 글로 쓴 텍스트를 읽는 것이었다. 디지털 미디어가 이 모든 것을 근본적으로 바꾸어 놓았다. 입력 정보가 일단 디지털화하면, 그 정보는 저장되고, 먼 거리에 전송되며, 가능한 모든 방식으로 접할 수 있게 된다.

이 추가적인 인공 감각은 나머지 여섯 감각처럼 수백만 년의 진화를 거친 결과물이 아니다. 우리의 일곱 번째 감각은 인위적이며 과학·기술·상업 혁명의 결과물이다. 그러한 배경 때문에 적어도 지금은 일곱 번째 감각이 나머지 감각들과 다르다. 즉, 일곱 번째 감각은 (아직은) 두뇌와 직접적인 신경 연결이 없다. 두뇌와 연결되고 각성을 일으키려면 기존의 감각들이 필요하다.

하지만 새로운 인공 감각의 영향이 과소평가되어서는 안 된다. 새로운 감각의 성능은 여러 면에서 기존 감각을 능가한다. 의식에 직접 도달할 수는 없지만, 자연적 감각 중 어느 것으로든 처리할 수 있도록 디지털 정보를 전환하는 능력이 있다. 즉, 예를 들어 시각 장애인은 디지털 정보를 브라유braille 점자법, 엠보싱 텍스트 또는 구두로 전환하는 개인 디지털 수신기와 프로세서를 휴대할 수 있다. 이제 정보가 점자로 제공되지 않아도 시각 장애인이 자신에게 가장 적합한 방식으로 정보를 번역할 수 있다. 이런 일은 우선 텍스트 등 시각 정보를 스캔하고, 이어서 이를 점자나 구두 언어로 번역하는 기기로 해낼 수 있다. 미래에는 정보가 직접 디지털 형식으로 제공될 것이다. 소형 발신기가 그 부분을 담당할 것이다. 발신기가 전에는

투박한 기계였지만 지금은 소형 칩으로 적외선 빔을 이용하거나
맞춤형 전자 카드로 작동할 수 있다. 모든 정보는 사실상 디지털
형식으로 눈에 보이지 않고 소음도 없고 무선으로 송신되는 신호로
존재할 것이다. 개인은 모두 각자 맞춤형 제7의 감각을 휴대할 것이며,
이 감각이 (익숙한 언어를) 이해하는 각자의 능력과 (감각이 건강한
정도에 따라) 정보를 처리하는 능력에 가장 알맞은 방식으로 정보를
제공할 것이다. 이렇게 되면 모든 정보가 우리의 자연적인 감각 중
어느 것으로도 감지할 수 없는 방식으로 존재하는 이상한 세상이
올 것이다. 정보는 보이지도 들리지도 만질 수도 냄새 맡을 수도 맛을
볼 수도 없게 된다. 오로지 제7의 감각만이 그러한 정보를 수신해서
우리에게 가장 맞는 방식으로 가공해 줄 것이다. 개인의 신체적 능력과
언어의 제약은 완전히 사라진다. 상황이 이렇게 되면 모든 사이니지
활동이 엄청나게 간략해진다. 마치 공상 과학 소설 같지만 완전히
그렇지만도 않다. 디지털 포맷으로 정보를 전달하는 원칙은 요즘도
이미 일상적이다. 이러한 과정은 계속해서 급격히 전파될 것이다.
세상은 결국 각자의 개인적 디지털 도우미를 통해서만 접근할 수
있게 되고, 제7의 감각은 우리에게 가장 중요한 감각이자 인간이 만든
세상으로 통하는 필수적인 관문이 될 것이다.

하지만 그러한 단계가 오기까지는 그저 전통적인 생물학적 감각만을
사용해야 한다. 사이니지 목적에서는 이러한 감각 중 일부가
다른 감각보다 더 유용하다.

무선 개인 디지털 도우미는
인공적인 제7의 감각이 될 것이다.
이는 점점 디지털 형태로만
얻을 수 있게 되는 정보를 감지하고
해석하는 데 필수적인 도구이다.
이러한 기기는 개인적인 필요와
신체적 능력에 맞게 맞춤형으로
만들 수 있다.

3.6.1.2 시각

사이니지는 거의 100% 시각 사인에 의존한다. 시각은 길을 찾고
시설물과 기계를 이용하는 데 단연 가장 알맞은 '촉수'이다. 우리는
바른 방향으로 인도해 주는 단서를 찾기 위해 눈으로 환경을 훑어본다.
또한 눈으로 전체적인 경치에 집중하고, 그다음에는 세부에 집중한다.
이같이 훑어보는 능력은 어떤 사이니지 프로젝트 디자인이건
필수적이다.

시각 장애가 있거나 시력이 약하면 환경을 시각적으로 훑어보는
능력이 제한된다. 그러한 조건에서는 적절한 사이니지를 만들기가
다소 복잡해지며 사이니지 목표를 낮추어야만 가능하다.

시각과 관련해서 다른 더 기본적인 행동도 있다. 대부분의 다른
생명체와 마찬가지로 우리는 빛에 끌린다. 곤충처럼 본능적으로
빛이 가장 많은 방향으로 움직이는 경향이 있다. 빛은 환경에서
자연스러운 길을 만들 수 있다. 또한 빛을 껐다 켰다 다이내믹하게
사용하면 우리 주변의 특정 사물에 주목하게 할 수 있다.
조명 쇼를 보여 주려고 상당한 돈을 쓰는 회사도 있는데, 대부분 회사의
로고나 제품 브랜드를 홍보하는 것이다.

3.6.1.3 청각

시각적 사인이 없거나 이해가 되지 않을 때, 우리는 종종 어느 쪽으로
갈지 또는 무엇을 해야 할지 누군가에게 물어본다. 듣기가 사이니지
프로젝트에서 중요할 수 있다. 직접 전달되는 정보는 주로 최후의
수단으로 또는 보안 목적에서 사용된다. 사이니지 프로젝트에서 말로
전달하는 모든 메시지가 실제 사람이 전달하는 것은 아니다. 점점 더
많은 시설이 기계를 이용해 우리에게 '말'을 한다. 기계의 '듣는' 능력
또한 발전하고 있다. 엘리베이터는 사용자가 어느 층에 와 있는지
문은 언제 닫힐지 말해 준다. 인공 음성 또한 특히 시각 장애가 있는

사람의 편의를 도모해서 더 자주 사용될 것이다. 브라유 점자나
양각 처리된 텍스트를 읽는 것보다 말로 전달하는 정보를 흡수하기가
훨씬 쉽다. 이미 컴퓨터 화면에 뜨는 텍스트를 인공 음성 텍스트로
전환할 수 있다. 일부 기계는 간단한 인간의 말을 이해한다. 결국
말하거나 듣거나 혹은 다른 식으로 인터랙티브 기계와 의사소통하는 데에
점점 더 익숙해질 것이다. 전적으로 시각적인 커뮤니케이션 분야는
장차 부분적으로 청각적인 커뮤니케이션으로 옮겨 갈 것이다. 이러한
상황 때문에 점자를 사용할 줄 아는 인구가 급격히 줄어들기도 한다.

한때 리셉션 직원이 전달하던 구두 정보를 시각 정보가 대신하는
경우가 많다는 사실은 흥미롭다. 지금은 인공 음성 정보가 시각 정보를
대신하거나 아니면 시각 정보에 덧붙여서 추가로 제공된다.

일부 특수한 경우에는 청각 신호가 주로 일반 사이니지 목적에서
쓰인다. 예를 들어 청각 신호는 경고 신호로 쓰이거나 비상사태를
알리기 위해 사용된다. 인터랙티브 화면 또한 설명 사항을
확인하기 위해 음향 신호를 사용한다.

소리는 특정한 기분이나 분위기를 잘 만들어 낸다. 음악을 들으면
거의 순식간에 일정한 마음 상태에 빠질 수 있다. 그래서 상점들이
음악을 이용해 손님을 끌어들이고 각자의 사업 스타일을 강화하는데,
이때 소리를 효과적인 브랜딩 도구로 사용하는 셈이다. 기업체 건물
역시 때로는 복도와 엘리베이터에 음악을 사용한다. 이런 식으로 음악을
트는 일이 한때 유행이었는데, 이런 제품을 파는 회사의 이름을 따서
'무자크muzak'라고 했다. 요즘은 음악보다 '고요함'이 기업체 건물에
더 어울리는 분위기인 듯하다.

각 층을 서로 구분하기 위해 다른 음악을 사용하는 실험을 한 적도
있다. 간단한 시각적 기호를 그에 상응하는 다른 기호로 전환하는

흥미로운 일을 하다 보면 디자이너에게 재치 있는 뇌파가 생겨날 수도 있겠다. 그러나 사이니지가 이해되려면 단순한 직접성이 필요하므로 독창성은 걸림돌이 되는 경우가 많다.

3.6.1.4 촉각

촉각 접근 정보는 시각 정보를 잘 이용하지 못하는 사람들에게 아직도 최고의 대안으로 쓰인다. 시각 장애인의 편의를 돕기 위해 만들어진 법안은 여전히 손가락을 이용해 '읽을' 수 있거나 아니면 발이나 지팡이를 이용해 보도나 땅바닥을 '읽으면' 알 수 있는 대안적 정보를 제공하는 것이 거의 전부이다. 양각 알파벳 글자나 브라유 점자는 시각적 텍스트나 심벌과 마찬가지인 정보를 제공한다. 촉각 바닥 타일 tactile underfoot letter 같은 시설물로 시각 장애인에게 길을 안내할 수 있다. 분명히 이러한 시설물은 시각적 사이니지가 지닌 다양한 가능성과 비교하면 실제 사용도가 훨씬 떨어진다. 촉각 접근 정보에 관한 입법과 이들 정보를 효과적으로 응용하는 방식은 나라마다 크게 다르다. 미국은 건물의 사이니지에 관해 가장 폭넓은 입법을 갖추고 있다. 일본에서는 바닥에 까는 촉각 바닥 타일이 주요 공공장소에서 폭넓게 사용된다.

앞으로는 청각 정보가 서서히 촉각 정보를 다소나마 대체할 것으로 기대된다. 기존 법령은 시간이 지나면서 부분적으로 시대에 뒤처지게 될지도 모른다.

시각 장애인은 상대적으로 다른 감각들이 더욱 예민해진다. 소리, 공기의 흐름, 냄새가 시각 장애인에게 유용한 내비게이션 정보를 제공할 수 있다. 물론 시각 장애가 없는 사람은 이런 정보를 감지하지 못할 수도 있다.

3.6.1.5 미각과 후각

맛을 보고 냄새를 맡는 감각은 삶을 즐기는 데 크게 이바지할 수 있다.
따라서 상당히 중요하다. 이 감각들은 심지어 '자연 선택' 과정에서
결정적인 역할을 하는 것 같기도 하다.

어떤 사람은 수백 가지 다른 냄새와 맛을 구별하는 능력이 있다.
이런 사람은 드물고, 향수나 식품 제조업체의 연구 실험실에서 가장
필요로 한다. 영화 〈여인의 향기〉에서 눈이 먼 남자 주인공은 오로지
코를 이용해 사람들을 분석하는 뛰어난 능력을 보여 준다. 하지만
이런 특성은 예외적이며, 길찾기에는 거의 쓸모가 없다. 욕실이라든지
식사하고 커피 마시는 곳은 분간할 만한 냄새가 나지만, 이는
내비게이션 감각 전략으로서는 거의 기능이 없다.

3.6.2 정보 전달 방법

다양한 감각의 차이에 바탕을 둔 방법 말고도 정보를 전달하는
여러 가지 방법이 있다. 대부분의 사이니지 시스템은 정보 전달을 위해
한 가지 이상의 방법을 사용한다. 우선 다양한 가능성을 이론적으로
훑어보자. 그런 다음 여러 다양한 측면이 사이니지 시스템에서
흔히 어떻게 응용되는지 좀 더 폭넓게 살펴보겠다.

3.6.2.1 특징적인 표시

시각(또는 촉각) 언어의 가장 기본적인 형태는 사물 자체의 모양이다.
대개 사람들은 문, 손잡이, 대문, 터널 또는 다리를 그 일반적인
형태 때문에 즉각 알아본다. 이 사물들이 유별나게 생기지 않은 한
이들의 기본적인 기능을 설명하기 위해 더 이상의 표시를 덧붙일
필요가 없다. 특징적인 표시나 모양은 관습에서 비롯한 정보 가치가
있다. 어떤 형태의 커뮤니케이션이든 관습을 이용하는 것은 매우
중요하다. 미지의 사항을 설명하려면 이미 아는 내용을 이용해야 한다.
다른 방법은 없다.

엘리베이터 문, 흔한 사무실 문, 중앙 출입문 등은 각자 특징적인 모양 때문에 그 기능을 알 수 있다.

주요 시설물의 모양뿐 아니라 사이니지 자체가 제시되는 방식 덕분에 길찾기가 자명해질 수 있다. 요즘은 사람들이 거의 모든 장소에 사인이 있으리라고 기대하면서 자동으로 사인을 찾기 때문에 사이니지가 눈에 띄지 않을 가능성이 줄었다. 이런 기대감은 도움이 된다. 특히 사인이 누구든 기대하는 곳에 놓여 있을 때 유익하다.

3.6.2.2 그래픽 사인

정보 및 커뮤니케이션 시스템의 핵심은 (그래픽) 기호를 사용하는 것이다. 기호학은 기호와 상징의 기능을 설명하는 과학이다. 기호학은 기호를 다음 세 가지 주요 그룹으로 나눈다.

— 실제 사물의 표현이 그 사물을 직접 가리키는 기호. 픽토그램과 아이콘이 이 범주에 속한다.

— 실제 사물의 표현이 그 사물에 관련된 의미를 가리키는 기호. 이 범주에 속하는 사인은 픽토그램, 아이콘, 문장, 로고가 있다. 한자 또한 이 범주에 근원을 두지만 시간이 지나면서 추상화되었다.

그래픽 기호의 세 가지 주요 그룹은 다음과 같다. 첫째, 실제 사물을 직접적으로 가리키는 그림, 둘째, 기호의 의미를 간접적으로 가리키는 그림, 셋째, 자의적으로 부여된 의미를 띠는 완전히 추상적인 형태.

첫 두 범주의 차이는 예를 들면 다음과 같다. 사람 심장의 그래픽 표현은
실제 대상을 가리킬 수도 있고, 또 인체에서 심장의 위치를 보여 줄 수도
있다. 그래픽으로 표현한 심장은 사랑이라 불리는 감정 상태나 병원에서
심장 수술실의 위치를 가리키기도 하고, 인도주의 기관의 로고로
사용할 수도 있다.

— 시각적으로 추상적인 기호. 자의적인 시각적 형태를 사용해 그 의미를
　　가리킨다. 글자, 심벌, 부호가 모두 이 범주에 속한다. 글자는 추상적
　　형태의 특별한 경우이다. 다른 부호와 더불어 글자는 언어를
　　시각적으로 표현하기 위해 사용하는 복잡한 기호 시스템을 형성한다.
　　이 시스템은 또한 구어와도 밀접하게 관련된다.

우리를 둘러싼 많은 그래픽 사인은 위에 언급한 범주 중 하나로만
분류할 수는 없다. 사인은 하나 이상의 범주 아래 드는 경우가 많다.

3.6.2.3 신호

신호는 제 기능을 하기 위해 직접적인 그래픽 표현을 할 필요가 없다.
사이니지에서는 신호가 경고나 비상 상황을 나타내기 위해 종종
사용된다. 여러 유형의 간단한 빛이나 소리 신호가 이런 기능에
사용된다. 붉은빛은 '사용 중' 신호로도 쓰인다. 모스 부호나
조명 신호처럼 언어적 메시지를 나타내는 코드 신호도 존재하지만,
길찾기에서는 하는 역할이 없다.

3.6.2.4 일러스트레이션

사진, 드로잉, 회화, 조각을 사이니지 시스템에 사용할 수 있다.
일러스트레이션이 픽토그램을 대신하기도 한다. 지도는 매우 개략적인
드로잉으로 만들 수도 있지만, 일러스트레이션 요소를 많이 가미해
표현할 수도 있다. 부지의 개요도를 실제 환경의 3D 복사 모델로
만들 수도 있다.

3.6.3 목적지 표시

사이니지 디자인의 중요한 부분은 프로젝트의 모든 목적지를
통일성 있게 표시하는 시스템을 만드는 것이다. 목적지는 범주가
다양해서 유형, 규모, 기능 면에서 전부 다르다. 이러한 다양성 때문에
묘사도 다양하게 해야 한다. 게다가 목적지를 자의적인 방법으로
표시하기도 한다. 목적지 표시에 최선인 방법을 결정할 때는 일관성과
통일성이 가장 중요한 요인이다.

3.6.3.1 언어로 묘사하기

목적지를 확인하는 가장 흔한 방법은 말일 것이다. 아래에 소개한
것처럼 언어로 묘사할 때는 목적지의 다양한 측면을 나타낼 수 있다.

시각적 외양

말로 묘사할 때 건물의 특징이나 특정 공간의 모습을 이용하는 것이
현실적인 경우가 있다. '파란 방' '야자수 골목' 또는 '분수 광장' 등을
예로 들 수 있겠다. 주어진 이름이 공간의 실제 시각적 모습을 가리킬 때
목적지를 기억하기가 쉽다.

자의적

때로는 주요 공간이나 모임 장소에 '넬슨 경 홀'이나 '케네디 스위트'처럼
주요 인물이나 후원자의 이름을 붙인다. 이 방법은 부호를 사용하지
않고 여러 목적지를 한데 묶는 데도 사용된다. 한 구역의 모든 목적지
이름에 식물 이름이나 대도시 이름 또는 보석 이름처럼 같은 분류명을
붙여서 한데 묶을 수 있다.

시설의 기능

방이나 시설의 공식적 기능 또한 그 공간을 묘사하는 데 쓰인다.
예를 들어 리셉션, 화장실, 회의실, 커피 판매대가 그런 경우이다.

건물에 입주한 조직

건물에 입주한 조직의 여러 부서를 건물의 목적지 이름으로 사용할 수도
있다. 이는 그리 쉽지 않은 경우도 많다. 조직이 가지고 있는 부서 이름이
길어서 사이니지 시스템에서 사용할 만큼 간결하고 기억하기 쉬운
형태로 압축할 필요가 있다.

언어 정보에서 기본적으로 요구하는 것들

사이니지 시스템에 쓰이는 언어 정보는 꽤 엄격한 요구 사항을
따라야 한다.

— 텍스트는 간단하고 분명해야 한다. 텍스트는 평균적인 사용자가
 이해할 수 있어야 한다. 기술적, 형식적 또는 복잡한 말은 반드시
 피해야 한다. 약어는 허용되지 않는다.
— 텍스트는 일관성이 있어야 한다. 같은 목적지 이름은 층별 안내
 사인이든 방향 안내 사인이든 최종 목적지든 어디를 가든지 똑같이
 기재해야 한다.
— 각 사인에 기재하는 정보의 양은 최소한으로 제한되어야 한다.
 간략한 것이 사이니지에서는 기본이다. 정보가 너무 많으면 사람들이
 무시해 버리거나 잘 기억하지 못한다. 필요한 모든 정보를 그때그때
 쉽게 소화할 수 있게 토막 내 주는 것이 좋은 길찾기 정보를
 제공하는 비결이다.

3.6.3.2 부호화

몇몇 부호화 방식이 모든 사이니지 시스템에서 사용된다. 판별해야
하는 방이나 공간의 번호는 사람들이 쉽게 찾을 수 있도록 간단한
부호 시스템을 따를 필요가 있다.

글자와 숫자 조합 부호

글자나 숫자로 된 방 번호 또는 글자와 숫자가 조합된 방 번호 시스템에
누구나 익숙하다. 첫 번째 등장하는 글자는 선택 사항으로서 건물 일부를

가리키는 데 쓰일 수 있고, 두 번째 등장하는 숫자는 층수를 가리키고, 맨 마지막에 나오는 숫자는 거리의 집 주소와 같다. 이에 대해서는 3.6.5에서 좀 더 자세히 다루고 있다.

컬러 코딩

컬러 코딩은 건축가와 클라이언트가 선호하는 코딩 시스템이다. 기능적 측면에서는 딱히 이를 선호할 이유가 없다. 컬러 코드는 시각적으로 매력적일지 모르지만, 표시의 도구로서는 꽤 단점이 많다. 첫째, 각 색깔이 무엇을 의미하는지 알아야 하는데, 이는 절대 분명하지가 않다. 둘째, 사용되는 색의 수가 매우 제한된다. 최대 6-8개의 다른 색깔을 적용할 수 있으며, 그보다 많으면 사람들이 혼동한다. 셋째, 색은 조명 조건에 의존하기 때문에 불안정하다. 색은 광원이 달라지면 매우 다르게 보이기도 한다. 넷째, 색깔이 사람마다 각기 다르게 보인다. 이러한 차이는 소위 색맹(남성의 약 10%)인 경우 커지기도 하지만, 색깔 판단에서 사소한 차이는 꽤 흔하다. 다섯째, 색은 시간이 지나면서 변한다.

컬러 코딩은 추가 정보로만 사용하되 양에 제한을 두는 것이 가장 좋다. 건물이 여러 채 있을 때 일부가 특정 색으로 즉각 쉽게 확인된다면 길찾기에 분명히 유용할 것이다. 건물 부분마다 서로 다른 시각적 분위기를 만들어 내는 것과 비슷하다. 컬러 코딩을 하면 한 장소에서 다른 장소로 이동할 때 도움이 된다. (컬러 코딩에 관한 자세한 내용은 4.13을 참고)

바코드

얼룩말의 무늬처럼 생겨서 '제브러zebra 코드'라고도 하는 바코드는 매우 다양하게 활용된다. 우리에게 가장 익숙한 활용법은 슈퍼마켓에서 판매 상품에 찍힌 바코드이다. 제품 종류와 이름이 각 제품에 바코드로 찍혀 있어서 상품의 최신 가격 정보를 알아내고 이 정보가 손님의

영수증에 찍히도록 점원은 코드를 스캔하기만 하면 된다. 사이니지에도 바코드를 응용할 수 있다. 바코드를 사인에 추가해 방의 목록과 관련한 정보를 담을 수 있다. '라디오 태그(무선 꼬리표)' 기술이 장래에는 바코드를 완전히 대신할 것이다.

3.6.3.3 일러스트레이션이나 조각

한 채의 건물이나 여러 채 건물로 이루어진 단지에서 대부분의 목적지를 설명하는 데 언어적 묘사가 기본이 된다. 거기다 추가로 글자와 숫자를 조합한 코딩 시스템은 전반적인 방 번호 부여 작업에 필수적이다. 컬러 코딩은 전체 시스템에 시각적인 매력을 더하고 각기 다른 부분에서 나름의 전체적인 분위기를 자아낼 수 있다.

일러스트레이션이나 조각은 기분이나 분위기를 만들어 내는 성질이 있다. 조형적 이미지는 우리의 기억에 좀 더 쉽게 남는다. 길찾기 목적에서 일러스트레이션을 응용하는 것은, 그저 이정표 기능만 하는 대규모 벽화부터 글자 설명 옆에 딸린 보조 일러스트레이션까지 다양하다. 예를 들어 주차장과 차고에서는 위치 확인 시스템으로 글자와 숫자 조합 코딩을 사용하는 경우가 종종 있다. 요즘 공항 주변의 주차 시설은 거대하기 때문에, 며칠 후 여행에서 돌아왔을 때 자기가 주차한 곳의 코드를 잊어버리곤 한다. 위치를 기억하기 쉽도록 글자와 숫자 조합 코딩 시스템을 대신해 일러스트레이션을 사용한다.

일러스트레이션을 추가하면 언어 정보 기억력이 향상된다는 사실을 광고계에서는 오래전부터 알고 있었다. 브랜드나 광고는 가장 기억에 잘 남는 메시지를 전달하기 위해 거의 예외 없이 '아트와 카피'라는 영원한 쌍둥이를 이용한다. 상업적 메시지를 전달하는 데 아주 효과적인 이 원리는 사이니지에도 적용할 수 있다.

조형적 일러스트레이션은 감정을 자아내는 성질이 있다. 그러므로 쉽게 기억이 되며 글자와 숫자 조합 코드보다 더 오래 기억에 남는다.

픽토그램은 특별한 종류의 일러스트레이션이며, 모든 사이니지 프로젝트에서 역할을 한다. 목적지를 묘사하는 데 쓰일 뿐 아니라 공공 사인에도 자주 사용된다. 픽토그램은 아래에 더 자세히 논의한다.

3.6.4.4 픽토그램

픽토그램은 일러스트레이션의 일종으로 사인의 범주에도 속하며, 이미지의 내용이나 그래픽 표현 모두 매우 간단하게 처리된다. 때로는 픽토그램을 일종의 그림 언어, 즉 그림 부호로 이루어진 언어로 보기도 한다. 그러한 언어는 알파벳만큼 말하고자 하는 바를 정확히 표현하지는 못하겠지만, 매우 간결할 뿐 아니라 모든 기존 언어의 경계를 넘나들 수 있다는 잠재적 이점이 있다. 픽토그램은 보편적으로 적용하려는 의도로 만들어진다.

일반적 용도로 어느 정도 글자 사인을 대신할 완전한 픽토그램 세트를 만들려는 시도가 그간 많았다. 어떤 이는 보편적인 그림 언어를 만들어 내려고 평생에 걸쳐 도전했다. 로제타 스톤을 발견하고서야 고대 이집트 상형 문자를 해독할 수 있었듯이 모든 사람이 즉각 이해하는 간결한 이미지 세트를 만들기란 매우 어렵다. 이미지 세트가 간단하고 사실적인 그림뿐이라 해도 사람들이 이를 정확히 이해한다는 보장이 없다. 이미지는 그 의미를 표현하는 데 모호하기 마련이고, 심지어 뜻을 잘못 전달할 수도 있다. 보편적으로 이해되는 그림 언어는 아직 나오지 않았다.

하지만 간단한 그림 이미지는 문자 언어 곁에 확고히 자리를 잡았다. 요즘 컴퓨터를 사용하는 사람은 누구나 화면 위에 온통 작은 그림들을 깔아 놓는다. 사실상 모든 PC에 그래픽 사용자 인터페이스GUI를 보편적으로 사용함으로써 가상 책상 위의 모든 요소를 표현하는 일종의 보편적 그림 언어가 생겨났다(폴더, 도큐먼트, 손 모양 아이콘, 휴지통 등). 전 세계적으로 이메일을 사용하게 되면서 '이모티콘'이라는 것도 생겨났다. 이모티콘은 구두점으로 만들어진

GUI: Graphics User Interface

124

새로운 형태의 작은 아이콘으로, 문자 정보에 감정을 표현하는 어조를
더하기 위해 사용한다. 아이콘이든 픽토그램이든 기타 어떤 형태로
되어 있든 그림 정보는 문자 언어를 보충하는 시각적 커뮤니케이션의
표준적인 부분이 되었다.

사이니지 디자인은 픽토그램 세트 개발에 매력을 느낀 최초의
전문 분야 중 하나였다. 간결하고 언어의 제약도 받지 않는다는 장점이
매우 유혹적이었다. 그렇지만 곧 그림 언어의 한계가 분명해졌다.
첫째, 그래픽 표현을 실제 사물과 연결하는 재주가 모든 사람에게
있지 않다. 픽토그램이 무엇을 나타내는지 모르는 사람이 많다. 둘째,
그림의 의미가 분명하지 않은 경우가 많다. 예를 들어 의심의 여지 없이
'출구exit'라는 단어를 표현할 수 있는 그림은 없다. 현실에서 그러한
픽토그램에 사용할 수 있는 구체적인 문의 유형이 없다. '출구' 역할을
하는 문도 다른 모든 문과 똑같아 보인다.

간단히 말해서 픽토그램 언어는 배워야만 이해할 수 있다. 픽토그램을
완전히 오해하지 않도록 (적어도 한 가지 언어로) 뜻을 설명하는 글을

인간의 문화적 진보는 놀라운
결과를 낳을 수 있다.
위의 두 일러스트레이션은
모두 달리는 남자를 묘사한다.
첫 번째는 고대 그리스의 꽃병에
그려진 것이고, 두 번째는
비상 출구 사인을 표준화하려고
EEC 위원회가 고안한 것이다.
옛날부터 달리는 남자를 묘사한
훌륭한 그림이 많지만, 두 번째 것은
인간의 해부학적 구조를 바라보는
특이한 관점이라 하겠다.

추가함으로써 픽토그램만 단독으로 사용하는 일이 없도록 권장하는
경우가 많다.

일부 픽토그램은 우리에게 매우 익숙해졌다. 이러한 픽토그램은
제약 없이 쓰일 수 있다. 디자이너들이 픽토그램을 너무 남발하면
그림 이야기에 담긴 일부 내용을 사용자가 놓치거나 오해할 것이다.

그래픽 심벌 세트를 만드는 일은 항상 전문 분야와 연관되었고,
앞으로도 그럴 것이다. 전문가는 자신이 자주 사용하는 용어의 약어를
만들려는 욕구를 억누를 수 없는데, 이 때문에 전문가와 일반인 사이에
약간의 거리가 생긴다. 일부 약어는 언젠가 심벌로 대체될 것이다.
 실제 우주처럼 그래픽 심벌의 우주가 있으며, 이 우주는
자꾸만 팽창한다. 우리가 사용하는 모든 심벌을 모은 백과사전을
제작하려는 시도가 여러 번 있었다. 최초로 시도된 것 중 하나가
헨리 드레이퍼스Henry Dreyfuss의 『심벌 소스 북Symbol Source Book』이라는
책이었다.

교통 및 안전 관련 다양한 전문가들이 상당히 많은 그래픽 심벌을
만들어 냈고, 이들 심벌은 우리 주변의 사이니지에도 도입되었다.
사이니지 프로젝트에 사용되는 사인 다수가 표준화되고 법제화되었다.
교통과 안전에 관련된 거의 모든 사인은 표준화되었다. 소방 및
비상 대피로와 관련된 사인의 경우도 마찬가지이다. 장애인들이 편히
드나들도록 도와주는 사인은 최근에 표준화되었다. 법제화와 표준화는
여전히 대부분 국가적 차원에서 행해지며, 나라마다 제각기 규칙이 있다.
몇몇 국제적 운영 기구는 국제적인 용도의 권고와 규칙을 담은 책자를
발행한다. 국가 및 지역 정부는 이러한 규칙과 권고를 인준함으로써
채택하고 시행할 수 있다. 스위스에 본부를 둔 ISO는 기존 규칙과
권고를 업데이트하고 수정하기 위한 국제 규범과 절차를 만들어 낸다.
많은 서구 국가가 ISO의 권고를 지지한다.

유럽연합 또한 이 문제를 다루는 다양한 기구와 위원회를 두고 있다.
표준화는 간단한 문제가 아닌 것 같다. 요즘은 기술 발전이 빠르고
널리 퍼지며 게다가 표준화 문제에 대한 정치적 견해도 다양하다.

다른 몇몇 조직도 픽토그램을 만드는 데 오래도록 관심을 쏟고 있다.
첫째, 전 세계의 시가 전차 선로, 철도, 공항 등 대중교통 관련 시설이
오랫동안 픽토그램 세트를 디자인해 왔다. 초창기인 1974년에
미국 교통부가 일관된 픽토그램 세트를 만들었다. 미국 교통부는
미국그래픽아트협회AIGA에 모든 교통 시설에 사용될 포괄적이고
일관된 픽토그램 세트 디자인을 의뢰했다. 이 세트는 다른 이들이
픽토그램을 더욱 발전시키는 데 상당히 큰 영향을 끼쳤다. 둘째,
올림픽 경기를 주최하는 각 도시가 행사를 위해 새로운 픽토그램
세트를 만든다. 일부 세트는 아주 훌륭하게 디자인되었다. 셋째,
국립 공원 같은 공공 기관이 자체 사이니지 시스템에 쓰려고
픽토그램 세트를 만든다. 모든 공공장소에서 사용할 표준 픽토그램
세트를 만드는 나라가 늘어나고 있다.

AIGA: American Institute of
Graphic Arts

픽토그램 세트를 표준화하면 사람들이 그 이미지에 익숙해지면서
점차 그 정확한 의미를 알게 된다는 장점이 있다. 하지만 단점도 있다.
표준 세트는 특정한 모양이나 스타일이 있다. 장차 매우 폭넓게
적용될 텐데 한 가지 스타일을 표준화해 버리는 것은 현명하지 못하다.
픽토그램은 알파벳과 같은 기호이며, 활자 디자인을 표준화하자고
제안하는 사람은 아무도 없을 것이다. 이는 아무런 도움도 되지 않는다.
오히려 반대로 다양한 스타일이 환경을 풍요롭게 하고 향상시키며,
사람들이 기분 좋게 돌아다니도록 여러 다양한 분위기를 만들어
낼 것이다.

표준화는 (예를 들어 식당을 상징하는 포크와 나이프의 이미지처럼)
이미지의 '내용'에 제한하는 것이 제일 좋다. 활자 디자인과 마찬가지로

픽토그램 디자인은 위원회에
맡겨서는 안 된다. 픽토그램의
표준화가 유용하기는 하지만,
필요한 시각적 표현을 언어적으로
설명하는 데 국한되어야 한다.

픽토그램 역시 디자이너에게 맡겨 두는 것이 제일 좋으며, 그렇게
내버려 두면 각 세트가 제각기 인기를 끌든지 말든지 할 것이다.
이렇게 하면 최종 선택은 사용자가 하게 된다.

표준화는 항상 대규모 위원회에서 결정하는데, 이는 최고의
디자인을 만드는 이상적인 환경은 아니다. '위원회가 말을 디자인하면
낙타가 된다'라는 말만 보아도 알 수 있다. 이 말에는 어느 정도 진실이
담겨 있다. 유럽표준화위원회에서 결정한 표준 화재 비상구 사인을 보라.
이는 달리는 인간을 그림으로 표현한 것 중에서 가장 어색한 축에 든다.
(픽토그램에 관해서는 4.10에서 더 다룰 것이다.)

3.6.5 방 번호 부여 시스템

방(또는 공간) 번호 부여하기는 건축가가 제작하는 자세한 드로잉에서
시작된다. 홀과 계단과 복도를 포함, 드로잉에 나타나는 모든 공간은
건축 과정에 도움이 되도록 번호가 매겨진다. 대부분 이러한 번호 부여
시스템이 사이니지에도 사용되는데, 바람직한 길찾기에 맞지 않는
경우가 흔하다. 건물을 짓는 일은 완공 후 그 건물을 사용하는 것과는
상당히 다른 과정이다.

3.6.5.1 유닛 시스템

길찾기 관점에서 보면 효율적인 번호 부여 시스템을 만드는 데는
두 가지 중요한 측면이 있다. 우선 논리적으로 볼 때, 각 층에 접근하는

지점들이 출발점이 된다. 둘째, 번호를 부여할 때 융통성을 발휘하면
방을 더 크거나 작은 유닛으로 재편성하는 등 개편을 할 수 있다.

층마다 가능한 한 최소 유닛으로 그리드를 만들면 방 번호 부여에서
융통성을 발휘할 수 있다. 이러한 유닛은 건물 자체에서 이미 사용되는
그리드를 따르는 경우가 많은데, 종종 창문의 위치가 이러한 유닛의
위치를 표시한다. 각 유닛은 번호가 매겨지며, 번호는 주요 접근 지점
(엘리베이터, 계단)의 오른쪽에서 시작해 같은 방향으로 숫자가
올라간다. 거리에서 번지수를 정할 때와는 달리, 복도의 한쪽 면에는
짝수를, 다른 면에는 홀수를 사용하는 것은 중요하지 않다. 왼쪽과
오른쪽의 번호가 양쪽 모두 점차로 고르게 올라가는 것이 훨씬 더
중요하다. 방 번호는 방의 출입문이 위치한 유닛의 번호가 될 것이다.

가장 작은 방 유닛에 기초한
방 번호 부여 시스템을 사용하면
사이니지 시스템의 업데이트를
최소한으로 제한할 수 있다.

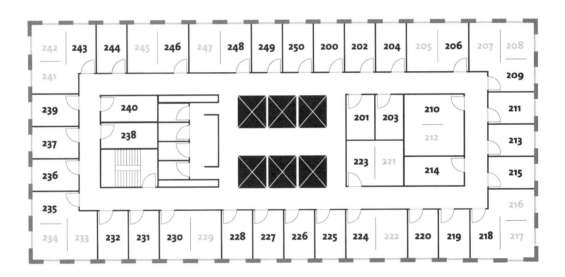

이 시스템에서 유일한 단점은 사용 가능한 모든 숫자를 순서대로
이용하지는 않을 터이므로 복도에서 번호가 '건너뛴다'는 것이다. 하지만
장점이 이러한 단점보다 훨씬 더 많다. 첫째, 존재하지도 않는 방 번호를
찾는 사람은 거의 없다. 둘째, 이러한 번호 시스템과 연계된 다른 모든
사이니지를 다시 업데이트할 필요가 전혀 없다.

3.6.5.2 서비스 룸과 열쇠

이 시스템에 소규모 서비스 룸이나 벽장 번호를 연계하는 것이 바람직한 경우가 많다. 이런 작은 저장 공간에는 온갖 기술 장비와 청소 기구가 들어 있기도 한데, 유닛 번호에다 추가 번호를 더하면 된다. 심지어 열쇠 번호 부여 시스템도 이 시스템과 연계할 수 있다. 하지만 시스템을 연계할 때 방 번호를 담은 열쇠가 허가 없이 누군가의 손에 들어간다면 해당 방의 위치를 찾기가 너무 쉬울 터이므로, 보안이 충분히 보장되지 않는다고 보는 이도 있다.

3.6.5.3 개방형 사무실 공간

사람들이 지나다니는 구역과 업무 공간 사이에 분리 벽과 문이 없는 사무실이 많다. 낮은 칸막이로 둘러싸인 작업대나 조경 사무실은 일종의 번호 부여 시스템이 필요하다. 건물 기둥의 그리드를 유닛의 출발점으로 사용하는 것이 최선인 경우가 많다. 이 경우 번호 부여 시스템은 대부분의 지도에서와 마찬가지로 글자와 숫자 조합이어야 하는데, 유닛의 세로줄에는 글자를, 가로줄에는 숫자를 배정한다.

개방형 사무실 공간은 대개 좀 더 전통적인 사무실의 복도에서 볼 수 있는 분명한 순환 패턴이 없다. 유닛 번호를 부여할 때는 수평 수직의 줄이 있는 그리드를 사용하는 것이 가장 좋다.

3.6.5.4 숫자에 담긴 정보

방 번호는 건물에서 방의 위치에 관한 단서를 가능한 한 많이 포함해야 한다. 맨 첫 숫자나 글자는 건물 단지에서 해당 건물 또는 거대한

건물에서 일부분을 가리킨다. 두 번째는 층수이다. 세 번째(혹은 네 번째)는
그 층에서 방의 번호이다. 서비스 룸, 벽장, 기술실의 경우에는, 결국
더 많은 숫자가 덧붙을 수 있다. 명확성을 위해서 각 숫자 유형에
점을 찍어 구분하는 것이 바람직하다.

글자와 숫자 조합으로는 크게 차별성이 생기지 않는 복잡한 예도 있다.
이때는 우리가 보통 사용하는 아라비아 숫자와 옛 로마 숫자를 구분해
사용할 수도 있다.

205

205.1

B 205

BI 205

3.6.5.5 숫자의 신비한 특성

공간과 층에 번호를 매기는 일이 아주 간단하지만도 않은 것이 특정
숫자가 일부 사람들에게는 신비한 의미가 있기 때문이다. 어떤 숫자를
행운의 숫자라 여기거나 또는 그 반대로 불운의 숫자로 여긴다.
서양인에게 7은 재수 좋은 숫자이고, 13은 운이 나쁜 숫자이다. 또한
아시아인에게 4는 죽음을 의미하는 경우가 많다. 사이니지 디자이너와
클라이언트는 병원처럼 특히 '예민한' 건물에서는 불운한 숫자를
아예 사용하지 않기로 결정하기도 한다.

3.6.6 층 번호 부여

층수를 매기는 것은 원칙적으로는 꽤 간단한 일이다. 하지만 몇몇
복잡한 부분도 있는데, 우선 지층을 나타내는 숫자를 예로 들 수 있다.
대부분 나라에서 지상 맨 아래층을 G ground floor나 R rez-de-chaussée 같은
글자 또는 숫자 0으로 표시한다. 지층을 1층이라 부르는 미국식 시스템을
따르는 나라들은 예외지만 다른 나라에서는 1층이 지층 위의 층,
즉 미국식으로 따졌을 때 2층을 가리킨다.

　　지층 아래의 층수를 매기는 숫자들도 복잡하다. 우선, 각 숫자 앞에
마이너스 부호를 붙이는 것이 한 방법이다. 그러므로 −1은 지층에서
한 층 내려간 곳을 의미한다. 또 다른 방법에서는 마이너스 부호 대신
글자와 숫자 조합 코드를 이용하는데, 가령 지층 바로 아래 첫 번째 층을

미국식 층 번호 시스템은 러시아,
일부 동유럽 국가, 대부분의
동아시아 국가(일본, 중국), 그리고
캐나다에서도 사용된다.

🇺🇸		
4	4	5
3	3	4
2	2	3
1	1	2
0	G	1
-1	B1	
-2	B2	
-3	B3	

B1으로 표기한다(B는 'basement'를 의미).

다음으로 메자닌mezzanine 층에 매기는 번호 또한 복잡하다.
이때도 해결책은 글자와 숫자 조합 코드인 경우가 많다. M1은 지층과
1층(미국식 2층) 사이의 메자닌이다. 1/2처럼 분수를 사용하는 방식은
좀 더 논리적인 해결책일지 모르지만 거의 사용되지 않는다.
일부 경우에는 글자가 해당 층의 구체적인 기능을 표시하기 위해
사용되는데, 가령 P는 주차층을 가리킨다.

마지막으로 지층이 분명하지 않을 때 일이 복잡해지는데,
산악 지역이나 대규모 도시 지역에서 이런 일이 발생한다. 사람들은
지층이 실제로 지상에 있든 말든 상관없이 자기가 건물에 들어가는
층을 지층이라 여기는 경향이 있다.

3.6.7 길 안내 정보

모든 목적지에 고유의 아이덴티티가 있다면, 이러한 아이덴티티는
지표 역할을 하면서 여행자에게 어떻게든 바른 방향을 가리켜
마지막 목적지까지 데려다 주는 데도 사용된다.

이 일을 해내는 첨단 기술 방법이 많다. 개인용 내비게이터는
현재 호황을 구가하는 사업 분야이다. 당분간은 이런 기기가 대부분
옥외나 차량 안에서 사용될 테지만 상황은 변할 수도 있다. 길 안내용
마이크로 송신기와 발신기를 갖춘 온갖 새로운 길찾기 기기에 대해

상상해 볼 수 있다. 과학 기술 분야에서 갖은 종류의 센서와 발신기의 도움으로 정확하게 위치를 찾고 '목표물'을 찾는 데 많은 관심을 쏟고 있다. 언젠가는 이러한 발전이 건물 내부의 내비게이션에 영향을 미칠 것이다.

예를 들어 찾는 사람의 휴대 전화로 전화를 걸어 그 사람을 찾을 수도 있다. 전화 신호가 화살표 시스템을 작동해서 움직이는 화살표가 길을 안내할 것이다. 혹은 심지어 작은 로봇이 직접 목적지까지 길을 안내해 준다고 상상해 보라. 전통적인 안내 방식은 기본적으로 여러 목적지를 분류해서 반복적으로 말해 주고, 거기다 화살표를 추가해 목적지까지 바른 길을 가르쳐 준다. 이는 여전히 단연 가장 많이 사용되는 방법이다. 다른 (약간 낡은) 방법은 출발점에서 최종 목적지까지 바닥, 벽 또는 천장에 대강 연속적인 선을 그리는 것이다. 이 방법은 특히 병원 같은 건물의 몇몇 사이니지 프로젝트에 적용되었으나 대부분 진지하게 고려하기에는 너무 제약이 많다.

연속적인 선을 사용하는 방식과 견줄 만한 것으로, 시골이나 공원에서 보도를 따라 자취를 표시하는 방식이 있다. 가끔 숫자를 곁들인 간단한 컬러 코딩이 꾸준한 간격으로 사용되며, 건널목이나 갈림길에서도 쓰인다. 이처럼 표시의 자취를 따르려는 기본적인 욕구, 그리고 반복하고 계속 확인하는 인간 행동 모두가 사이니지 시스템에서 중요한 요소이다.

기술 발전 덕분에 가능한 경로를 안내하는 시스템을 디자인하는 데 많은 상상력을 발휘할 수 있게 되었다.

왼쪽부터: 발신기 카드,
자동 센서, 간단한 라인 트래킹,
전통적인 사이니지,
개인용 무선 내비게이션

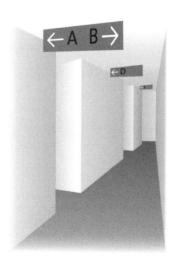
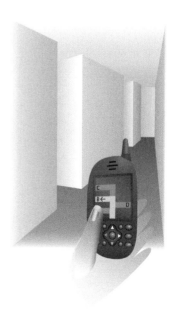

3.6.8 방위 확인 정보

목적지를 정확히 어디서 찾을 것이며, 그곳에 가려면 가장 좋은 방법은 무엇인지, 따라서 여행 중 어떤 목적지 사인을 따라야 적절한지 알고자 하는 모두에게 방위 확인 정보가 필요하다. 기본적으로 이러한 종류의 정보를 제공하는 데는 두 가지 방법이 있다. 즉, 지도를 이용하거나 모든 목적지가 적힌 목록(또는 층별 안내 사인)을 이용하는 것이다. 두 가지 방법 모두 별개로 사용하거나 연계해서 사용한다.

사무실 건물에서 방위 확인 정보는 사용자에게 건물에 입주한 조직에 관한 정보를 주기 위해서도 사용한다. 방위 확인판에 적힌 정보와 나머지 사이니지 사이에 항상 엄밀한 상관관계가 있는 것은 아니다.

3.6.8.1 지도

지도는 실제 상황을 양식화하고 단순화해 표현한 것이다. 지도와 내비게이션은 서로 뗄 수 없이 밀착되어 있다. 최초의 탐험가들은 이 두 가지를 이용했으며, 오늘날 거의 모든 조직이 웹사이트 어딘가에 자사 위치를 보여 주는 지도를 마련해 둔다. 지도는 여전히 길찾기에 유용한 도구지만 모든 경우에 똑같이 쓸모 있는 것 같지는 않다. 규모가 중요하다. 중소형 건물에서는 길찾기를 돕는 데 꼭 지도가 필요하지는 않다. 하지만 지도는 방문객에게 깊은 인상을 주기 위해, 즉 중요하고 규모가 크다는 인상을 주기 위해 사용될 수도 있다.

그래픽 디자이너는 지도를 시각적으로 환상적인 그래픽을 만드는 데 이상적인 기회로 삼을 수도 있다. 건물의 모든 층을 한눈에 볼 수 있도록 멋진 일러스트레이션에 담아 시선을 사로잡는 패널을 입구 홀에 둘 수 있다. 예술적인 쾌감이 실용적인 기능보다 앞서는 경우가 많다.

지도를 사용할 때는 다소 불쾌할 만큼 귀찮은 부분이 있는데, 이 때문에 남들보다 훨씬 더 곤란해 하는 이들도 있다. 지도 이용에서

어려운 부분이란 지도에 표현된 상황이 사용자가 처한 실제 상황과
어떻게 연관되는가를 이해하는 것이다. 이를 이해하는 일이 늘 쉽거나
간단하지만은 않다.

실제 상황과 지도의 상황 차이를 최대한 좁히는 데 많은 노력을
기울여야 한다. 가장 중요한 것은 공간에서 지도를 어떻게
배치하느냐이다. 가장 편리한 지도는 수평으로 놓인 지도인데, 이는
실제 상황과 제일 가깝기 때문이다. 물론 지도의 방위는 실제 방위와
똑같아야 한다. 우리는 휴대용 지도를 참고할 때 자동으로 이처럼
이상적인 상황에서 이용한다. 즉, 지도를 수평으로 실제 방위와 똑같이
펴 놓고 방향을 따지는 것이다.

벽에 부착하는 지도는 지도가
나타내는 층과 방위가 정확히
같아야 한다.

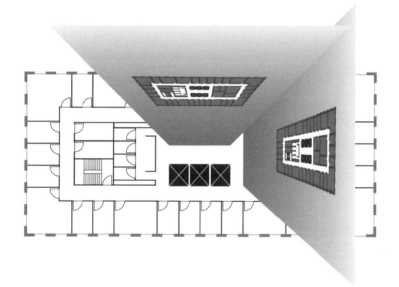

하지만 수평 지도는 건물에서 사용할 때는 그다지 실용적이지가
않다. 대부분 지도는 벽에 붙어 있다. 이 때문에 지도 위의 정보를
해석하기가 좀 더 어려워진다. 그렇지만 가장 중요한 법칙은 벽에 붙은
지도의 방위가 지도를 보는 사람의 방위와 정확히 같아야 한다는
것이다. 그런데 이 기본적인 법칙은 자주 위반되어 지도의 기능성을

급격히 감소시킨다. 또한 많은 방문객이 지도를 절대 이용하지 않는다는 사실도 기억해야 한다. 따라서 불필요하게 복잡하게 만들면 실용성을 더 떨어뜨릴 뿐이다.

지도와 내비게이션은 떼려야 뗄 수 없으며, 무수히 다양하게 제작된다. 위에서 예로 든 세 가지 종류는 전통적인 평면적 표현, 조감도, 그리고 이동하면서 참고할 수 있는 지도인데, 이 휴대용 지도가 가장 실용적이다.

휴대용 지도

제일 좋고 가장 자주 사용되는 지도는 휴대용인 경우가 많다. 고정된 지도상의 정보는 기억해야 하지만, 휴대용 지도는 필요할 때 참고할 수 있다. 지도가 자세할 필요는 없다. 작은 지도에다 아주 간단한 그래픽 표시를 해도 얼마든지 유용할 수 있다. 많은 박물관이 자기 건물을 안내하는 작은 지도를 입장권에 넣는다. 이런 지도는 편리한 도움이 된다. 리셉션 구역에서 지도를 간단하게 출력해서 나누어 주어도 유용할 것이다.

분해 조립도

지도는 현실을 평면상에서 이차원적으로 보여 줄 뿐이다. 시각적 참고 사항이 평면상의 비례와 공간적 관계에 국한된다. 현실을 다소 추상적으로 표현한 것이다. 분해도 또는 조감도는 훨씬 더 많은 시각 정보를 제공한다. 건축물의 높이와 모양 또한 지도에서 시각적인 참고 사항이 된다. 이는 지도의 기능성을 상당히 향상시킬 수 있다.

시각적 단서를 좀 더 줌으로써 실제 상황과의 관계가 더 이해하기 쉬워진다. 이때 디자인 면에서 문제가 되는 것은, 전체를 내려다보는 이미지를 상당히 간단하게 처리하는 일이다.

3.6.8.2 층별 안내 사인

층별 안내 사인은 건물 안의 모든 목적지를 나열하며, 목적지가 서로 어떻게 연결되는지와 최종 목적지를 찾는 데 필요한 추가 정보도 한눈에 담을 수 있다. 예를 들어 입주자가 많은 건물에서는 대부분의 목적지가 대개 방 번호로 표시된다. 층별 안내 사인은 입주자의 이름과 해당 방 번호를 모두 싣는다.

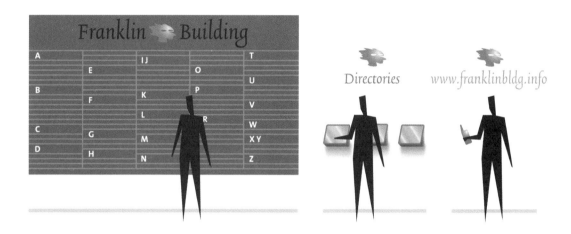

전자 층별 안내 사인

요즘 대형 건물은 전자 층별 안내 사인을 사용하는 경우가 많다. 목적지 목록을 하나의 커다란 개요도에 전부 싣지 않아도 된다. 모든 관련 정보는 컴퓨터에 담기며, 이러한 정보는 비교적 작은 인터랙티브 터치스크린을 통해 검색할 수 있다. 초대형 건물이라도 이런 식으로 필요한 모든 정보를 제공할 수 있다. 화면은 보통의 컴퓨터 데이터베이스처럼 작동한다. 사용자는 모든 종류의 정보를 검색할 수 있으며, 인터페이스와 데이터베이스를 건설하는 데 책정된 예산이 얼마냐가 한계를 정할 뿐이다.

대형 건물에서는 전통적인 층별 안내 사인이 거대해질 수 있다. 하지만 강한 인상을 주며 건물을 개괄하던 이 층별 안내 사인을 인터랙티브 전자 층별 안내 사인이 대체했다. 결국 층별 안내 사인은 건물에서 아예 사라지고, 예를 들어 휴대 전화로 웹사이트를 통해서만 검색할 수 있게 된다든지 할 것이다.

전자 층별 안내 사인은 프린터, 카메라, 카드 인식기, 무선 전화 등
갖가지 장치를 이용해 확장될 수 있다.

건물 층별 안내 사인

건물 층별 안내 사인은 전체 건물 또는 심지어 전체 대지를 개괄한다.
이러한 층별 안내 사인은 주요 출입구 근처에 두는 경우가 많다.
상점 건물은 훨씬 더 많은 지점에 다양한 크기로 층별 안내 사인을
사용하는데, 이는 사용자가 층별 안내 사인을 얼마나 떨어진 거리에서
읽느냐에 따라 다르다.

층별 안내 사인

층별 안내 사인은 보통 계단, 엘리베이터, 에스컬레이터 같은 모든 층의
진입 지점 근처에 위치한다. 층별 안내 사인에 실린 목록은 한 층과
관련된 정보에 국한되며, 흔히 크게 쓰인 층 확인 숫자도 곁들인다.

엘리베이터 층별 안내 사인

엘리베이터는 일정 규모 이상의 대부분 건물에서 중요한 운송 수단이다.
층별 안내 사인은 엘리베이터 바깥에 있는 호출 버튼 가까이에 필요하다.
이 층별 안내 사인은 '올라감' 버튼이나 '내려감' 버튼 선택에 관한
정보뿐 아니라 사용자가 서 있는 특정 층을 두드러져 보이게도 한다.

엘리베이터 안에는 층별 안내 사인이 필요 없다. 그렇지만 층별
안내 사인이 있으면 꽤 편리하고, 그래서 때때로 사용된다. 엘리베이터
안에서는 물론 층 선택 버튼과 층 표시 패널이 가장 중요한 시설이다.

엘리베이터 안에는 층별 안내 사인 정보, 층 표시, 층 선택 버튼을
결합한 온갖 다양한 디자인이 있다. 동적인 전자 디스플레이도
엘리베이터에 등장했다.

3.6.9 설명서

모든 사인이 길찾기 과정에 직접 연관된 것은 아니다. 상당수 사인이
건물에서 절차와 업무 조건의 안전을 보완하는 역할을 한다. 몇몇
기타 사인은 좀 더 일반적인 정보를 전달하고 홍보 기능을 담당한다.

3.6.9.1 작동 설명서

우리는 점점 더 많은 기계에 둘러싸인다. 일을 하거나 이동을 하려면
갖가지 기기의 도움을 받아야만 한다. 건물에는 가장 좋고 안전한
생활 및 업무 조건을 제공하는 기계들로 가득 찬다. 이런 모든 기계에는
일종의 작동 설명서가 필요하다. 기계는 제조업체가 기기의 표면에
작동 설명서를 바로 적은 상태로 배달되는 경우가 많다. 이런 설명서를
제거하고 기타 사이니지 시스템과 완전히 통합되는 새로운 설명서를
제작하는 것이 바람직할 수 있다.

수많은 기계에는 다음 기기들이 포함될 것이다.
— 공동 사용 서비스: 복사기, 팩스기, 자판기 등
— 접근 및 수송: 인터콤, 특수 문, 에스컬레이터, 엘리베이터 등
— 조명, 공기 조절, 난방: 조명 스위치, 자동 온도 조절 장치, 에어컨 등
— 위험성 있는 설비나 기기: 방사능 또는 생산 기계 등

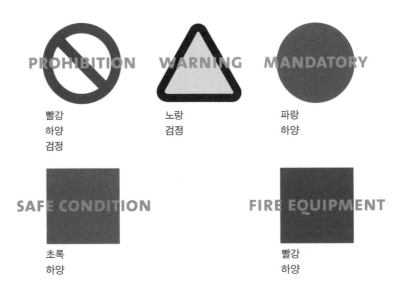

PROHIBITION WARNING MANDATORY

빨강 노랑 파랑
하양 검정 하양
검정

SAFE CONDITION FIRE EQUIPMENT

초록 빨강
하양 하양

3.6.9.2 안전 & 의무 설명서

상당수 사인이 공공 사인이다. 건물에서 필수적으로 설치해야 하는
사인의 수는 나라마다 상당히 다르다. 이 범주에 속하는 거의 모든
사인이 내용과 외형 면에서 표준화되어 있다. 일부 조직은 자율적으로
몇몇 사인을 추가로 설치하기도 한다.

3.6.9.3 보안 설명

보안 조치에 대한 고려는 대부분 건물에서 점점 더 큰 비중을 차지한다.
안타깝게도 이러한 상황은 우리가 사는 환경을 덜 친근하게 만든다.
그래도 보안에 대한 필요성은 다양한 방식으로 다룰 수 있다. 예를 들어
교도소는 실제로 보안이 철저한 건물일 뿐 아니라 겉으로도 그렇게
보여야 한다. 하지만 다른 유형의 건물은 시각적으로나 절차 면에서
으레 보안이 되는 건물처럼 보이지 않도록 하는 것이 좋다. 보안 절차는
방문객에게 짜증을 유발하기 쉽다. 따라서 부정적인 감정을 피하려면
절차와 사인이 분명하고 쉽게 이해되며 간단해야 한다. 건축 시설과
보안 기기는 최대한 사용자가 이용하기 편리하게 만들고, 철제 빗장이나
육중한 철제 대문 같은 음울한 요소의 사용을 삼가야 한다.

3.6.9.4 비상 & 소방 안내

화재는 건물에 가장 파괴적인 위험을 가져오지만, 예방책과 더불어
현대 건축 기술이 그러한 위험을 대폭 감소시켰다. 그렇지만 대피 경로,
비상 출구, 소방 기기들을 표시하는 일은 모든 사이니지 시스템에서
중요한 부분이다. 일부 제조 공장이나 실험실은 추가적인 비상 안내가
필요하다. 일부 조직은 특별한 사이니지가 필요할 수도 있는 대피 절차나
응급 처치를 자체적으로 개발한다.

이 범주에 속하는 사인은 대부분 내용과 시각적 외형이 표준화되어 있다.
법적 요구 사항은 나라마다 상당히 다르다.

3.6.10 일반 정보

사인에 적힌 일부 정보는 안내나 길찾기와 관련이 없다. 그러한 사인의
목적은 건물이나 건물 입주자에 대한 일반적 정보를 제공하는 것이다.
예를 들어 건물의 역사라든가 건물에 입주한 조직이라든가 그 조직이
다른 조직들과 어떤 관계인가 등이 이런 일반 정보에 속한다.
　　공고판과 게시판 또한 이 범주에 속하며 조직의 내부
커뮤니케이션을 돕는다. 이 범주에 속하는 일부 사인은 순수하게
홍보 기능을 담당하는 사인과 결합할 수도 있다.

3.6.11 환영 & 브랜딩

모든 사인에는 홍보와 시각적 아이덴티티 측면이 있다. 특정 조직이
사이니지 시스템의 기능적이고 미적인 특성에 얼마나 관심을
기울이느냐를 보면, 그 조직이 타인에게 어떻게 인식되고자 하는지
알 수 있다.
　　조직이 전달하고 싶은 이미지를 강조하기 위해 몇몇 사인을
추가할 수도 있다. 예를 들어 일부 사인은 조직의 로고를 보여 주거나
슬로건을 전시하거나 그냥 '환영합니다'라는 말을 하려고 설치한다.
광고 용어로 바꿔 말하면, 이러한 활동을 PR 또는 '브랜딩'이라 한다.

극소수 건물은 '스타'적 특성을 지닌다. 뉴욕의 엠파이어 스테이트 빌딩, 파리의 에펠 탑 또는 런던 타워의 경우, 건물의 실루엣이나 특정 건축 세부가 널리 알려졌다. 도시를 비롯한 조직들은 스타 빌딩을 자체 조직의 로고로 채택할 수 있다. 이럴 때 건물 자체가 브랜드가 된다.

3.7 사이니지 도면과 통행 흐름

특별한 사이니지 계획을 세우고 통행 흐름을 연구하는 일은 사이니지 시스템 디자인에서 첫 번째 단계이다. 접근성과 길찾기 특성은 대부분 통행 흐름이 구성되는 방식에 따라 결정된다. 흐름을 더 잘 이해하고 분석하려면 종이 위에 그려야 잘 보인다. 오로지 소규모 사이니지 프로젝트만이 이 일을 생략해도 될 것이다.

이러한 흐름이 보이도록 하기 위해서는 건축물에 대한 특별한 도면들이 필요하다. 이러한 도면이 없는 경우가 종종 있는데, 이때는 다른 기존 도면을 바탕으로 통행 흐름을 볼 수 있게끔 특별히 도면을 그려야 한다.

3.7.1 사이니지 도면

사이니지 도면은 전체 대지의 지층 도면 하나와 해당 건물의 층별 평면도들로 구성된다. 건축가와 조경 디자이너는 종종 마스터플랜 단계에서 자그마한 전체 도면을 그린다. 이러한 도면이 사이니지 프로젝트에도 유용할 수 있지만, 정확하지가 않거나 중요한 세부 정보가 빠져 있는 경우가 많다. 대개는 건축가가 실제 건축 시 마무리 단계에서 사용하는 구역별 도면을 모아 정리하는 것이 제일 낫다.

사이니지용으로 가장 적합한 드로잉 소프트웨어에 건축 컴퓨터 드로잉을 바로 불러올 수 있을 때도 있다. 하지만 각 전문가가 사용하는 다른 소프트웨어들 사이에 호환성 문제가 발생하기도 한다. 이럴 때는

사진 콜라주를 만들어 트레이싱과 스캔을 해서 사이니지 프로젝트 도면에 쓸 수 있다.

디자인과 프레젠테이션을 위해서는 모든 출입구, 엘리베이터, 계단, 복도, 그리고 건물의 각 층과 주변 환경 사이를 연결하는 기타 장소를 단 한 장의 종이 위에 보여 주는 도면 세트를 만드는 것이 필수이다. 즉, 분명하게 파악할 수 있는 개요도를 제공하는 것이 중요하다.

이러한 도면 세트는 통행 흐름을 보여 주거나 프로젝트에 필요한 다양한 사인 유형의 전체적 위치를 표시하는 데 사용할 수 있다. 그뿐 아니라 나중 단계에서 다양한 사인의 위치를 한눈에 보는 데도 쓸 수 있다. 확실히 이러한 도면은 디지털 포맷으로 작성해야 사용하고 업데이트하기가 더 쉽다.

3.7.2 다양한 통행 흐름 유형

지도에서 통행 흐름을 시각화하다 보면 시각적으로 복잡한 드로잉을 만들기 쉽다. 시각적 어수선함을 줄이기 위해서는 흐름의 선을 최대한 단순하게 하는 것이 가장 좋다. 흐름의 방향을 나타내는 각 선에 작은 표시를 하면 도움이 된다. 이러한 선은 일러스트레이션 소프트웨어에서 쉽게 만들 수 있다.

모든 다양한 통행 흐름표를 지도 하나에 담는 것보다 여러 장의 개별 지도에 담는 것이 좋다. 건축 대지를 여러 기능적 구역으로 나누는 것이 가장 좋은데, 예를 들어 주차와 주요 출입구 또는 주차와 배달에 관계된 모든 통행 흐름 등으로 구분할 수 있다. 건물 내에서 출입이 매우 잦은 만남의 공간 주변의 통행 흐름은 별개의 드로잉에 담을 수 있다. 운동 경기장, 쇼핑몰, 공항, 버스나 기차 터미널 등 대규모 프로젝트는 각기 분리된 통행 흐름 도면이 필요하다. 왜냐하면 이런 프로젝트는 서로 다른 특수 분야 전문가들이 참여하는 경우가 많기 때문이다.

3.7.3 사인의 기본적인 기능

통행 흐름을 지도에 분명히 표시하고 나면 사이니지의 필요가
시각적으로 분명해진다. 일부 흐름에서는 사인의 도움 없이 사용자를
안내하기가 불가능할 것이다. 맨 처음에 뚜렷한 네 가지 색깔을 사용해
사이니지 지도 위에 작은 스티커를 붙이면 좋다. 이때 각 색깔은 흐름을
통제하거나 안내를 하는 데 필요한 기본적인 사인 유형을 나타낸다.
나중 단계에 가서 각각의 기본적인 사인 그룹이 좀 더 자세한 하위 사인
유형 그룹으로 나뉘게 된다.

사이니지 시스템 디자인에서
첫 번째 단계는 모든 중요한
통행 흐름을 보여 주는 지도를
만드는 것이다.

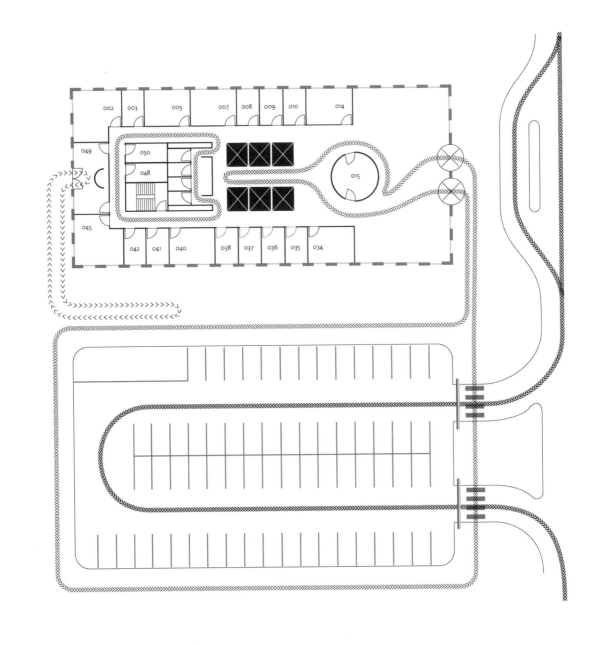

3.7.3.1 방위 확인

길찾기를 위해서는 세 가지 기본적인 사인 유형이 필요하다. 첫 번째 유형은 여행자가 방위를 확인하게 해 주는 유형이다. 방위 확인은 길찾기 과정에서 어디로 갈 것이며 어떻게 가는 것이 가장 좋을지 마음을 정해야 하는 단계이다. 다시 말해서 이는 여행자가 '여행 계획'을 세워야 하는 단계를 가리킨다. 지도와 층별 안내 사인 같은 사인 유형이 이 필요를 충족한다. 이러한 종류의 사인은 예를 들어 원하는 목적지를 찾으려면 3층으로 가야 한다든지 식당이 E 건물에 있다든지 하는 정보를 알려 준다.

사이니지 시스템 디자인에서 두 번째 단계는 네 가지 기본적인 사인 유형의 전체적인 위치를 보여 주는 지도를 만드는 것이다. 조그만 색깔 스티커로 다양한 사인 유형을 각 위치에 표시한다.

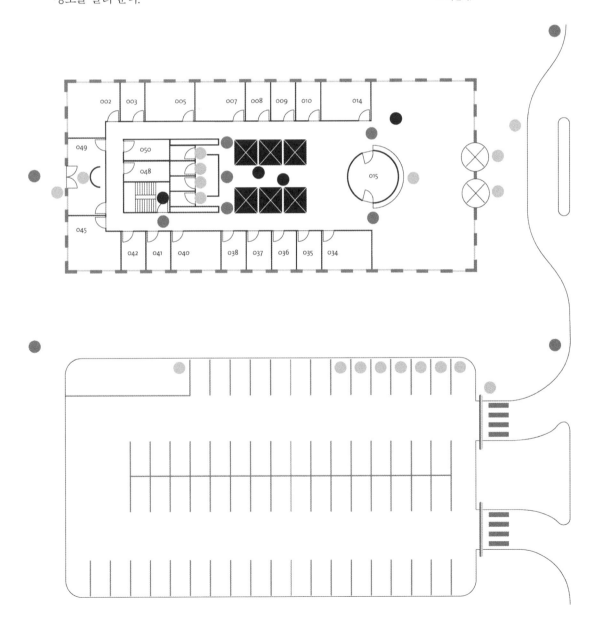

3.7.3.2 방향 안내

두 번째 사인 유형은 여행자가 가는 길을 도중에 지시해 준다. 이는
모든 사인 유형 중에서 가장 오래된 것이다. 이러한 사인 유형은
어디 가나 볼 수 있으며, 심지어는 '헨젤과 그레텔'이 숲에서 빠져나올 수
있도록 사용한 빵 조각처럼 동화에서도 등장한다. 시골 길을 따라
그러한 안내 표시를 볼 수도 있다. 주변 환경에서 우리가 사용하는
거의 모든 사인에서 이 범주에 속하는 화살표를 볼 수 있다. 때로는
아예 화살표 모양으로 생긴 사인이 사용된다.

3.7.3.3 목적지

세 번째 사인 유형은 목적지를 표시하는 것이다. 이는 여행의
최종 목적지를 나타내며, 최종 목적지에 도달하기 전에 징검다리로
이용하는 목적지와 출발지 사이의 여타 모든 목적 지점도 표시한다.
이러한 사인 유형을 위치 확인 사인 또는 표시 사인이라고도 한다.

3.7.3.4 설명 & 정보

네 번째 사인 유형은 길찾기 과정과 직접 연관이 없다. 이는 일종의
'잡다한' 범주로서, 건축물과 그 주변에서 볼 수 있는 여타 모든 사인을
포괄한 것이다. 여기에는 일반적인 안전, 보안, 화재 시 안전에 관한 사인,
의무 정보, 설명적 사인 또는 일반 정보 사인이 속한다. 이런 사인의
주요 부분은 건물에서 법적으로 설치해야만 한다. 소방 장비의 위치를

표시하고 이 장비의 사용법을 설명하거나 위험에 대비해 경고 메시지를
전달하거나 또는 비상구로 사람들을 안내하는 사인이 이 범주에 속한다.

그 밖에도 그저 '미시오' 또는 '당기시오'라고 말하는 설명 사인도
있을 수 있는데, 이는 간단하지만 유용한 설명이다. 설명 사인뿐 아니라
일반 정보 사인도 이 범주에 속할 수 있다. 예를 들어 방문객에게 건물의
입주자나 업무 시간, 건물에 입주한 조직의 간단한 역사 또는 후원자
목록 등을 알려 주는 사인이 포함된다. 이 범주에 속하는 사인 중에서
특별한 유형이 관심을 끌고 있는데 이를 '브랜딩' 사인이라고 부르는
경우가 많다. 즉, 조직의 기업 이미지에 도움이 되도록 특별히 제작된
사인이다. '환영' 사인이 대개 이 범주에 속한다.

비상·화재 출구 사인을 만드는 것이 사이니지 의뢰에 들어갈 때는
이런 사인만 가지고 별도의 도면 세트를 만드는 것이 바람직하다.
사실, 이러한 사인은 설명서 범주가 아니라 특수 길찾기 사인 범주에
속해야 한다. 왜냐하면 이 사인들은 극단적 상황에서 필사적인
길찾기를 할 때 쓰이기 때문이다.

3.8 사인과 텍스트 목록 데이터베이스

사이니지 프로젝트는 수백 개의 개별적인 사인으로 구성되기 쉽다.
각 사인은 세 가지 방법으로 구체화해야 하는데, 세 가지 방법이란
정확한 물리적 제작 명세, 사인에 담을 정확한 메시지, 그리고 사인을
설치할 정확한 위치이다. 각 사인에 이런 모든 자료를 제공하고 디자인과
승인 단계 내내 이 자료들을 주시하다 보면 사이니지 디자인은
다소 지루한 일이 되어 버린다. 이 일은 여러 가지 파일 카드나
전자 데이터베이스로 탄탄한 시스템을 구축하면 처리하기 가장 좋다.
각 사인 데이터베이스에서 고유의 번호를 지녀야 하며, 모든 사인은
각각의 사인 유형 및 건물이나 대지 내의 구체적인 위치에 따라
그룹을 지어야 한다.

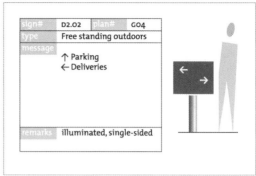

sign#	D2.02	plan#	GO4
type	Free standing outdoors		
message	↑ Parking ← Deliveries		
remarks	illuminated, single-sided		

각 사인에 담을 메시지를 무엇으로 할지에 대한 첫 번째 제안은
통행 흐름 도면에 기본적인 사인 유형 스티커를 붙이면서 시작된다.
그리고 나서 데이터베이스는 정기적으로 확장되고 업데이트된다.
클라이언트도 이 데이터베이스를 이용할 수 있어야 한다. 왜냐하면
특정 사인 유형에 관한 일부 자료는 클라이언트가 프로젝트의
특정 단계에서 직접 입력하는 편이 제일 낫기 때문이다.

사이니지 시스템 디자인에서
마지막 단계는 모든 사인의
데이터베이스를 만드는 것이다.
여기에 곁들인 지도가
데이터베이스에서 각 사인에 대한
참고 사항을 보여 준다.

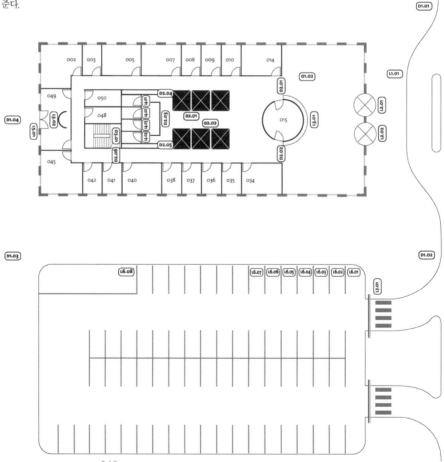

3.9 사인 유형 목록

처음 네 가지 기본적 사인 유형은 건축 대지의 전체적인 사이니지
필요에 대해 최초로 윤곽을 잡는 데 유용하다. 기본적인 사인 유형은
디자인 과정에서 더 자세히 다듬어져야 한다. 프로젝트에 필요한 모든
다양한 사인 유형의 최종 목록을 만드는 일은 사이니지 시스템 개발에
중요한 부분이다. 이 목록이 다음 단계인 시각 디자인에서 해야 할
일의 양을 사실상 결정한다.

건물에 제안된 모든 사인은 유형별로 나뉘고 분류되어야 한다. 각 사인
유형 그룹 안에 속한 다양한 사인은 내용(텍스트·이미지) 면에서만
다를 뿐 기타 모든 측면에서는 한 그룹에 속한 모든 사인이 똑같다.
다음 단계인 시각 디자인 작업에서는 개별 사인 유형마다 한 가지만
디자인한다. 개별 사인마다 제작 설명을 하기 위해서는 같은 그룹 내의
각 사인에 다른 내용이나 메시지를 적용하도록 도와줄 '레이아웃
그리드' 및 관련 설명도 시각 디자인에 포함되어야 한다. 그러면
사인 유형별로 단 하나의 디자인만 필요하며, 이 디자인이 특정 사인
유형 그룹에 속하는 모든 사인에 적용될 것이다.

사인 유형 최종 목록을 작성하는 일은 지속적인 평가가 필요한 과정이다.
우선 각 사인 유형의 아주 전반적인 기능만으로 기본적인 목록을
만든다. 그런 다음, 한 그룹에 속한 각 사인의 기능성을 더 심도 있게
보기 위해 이 목록을 반복해서 정밀하게 검사한다. 예를 들어 원하는
가변성 수준, 특정 사인의 역동적인 특징 또는 벽에 부착한다든지
독립형으로 세운다든지 따위 공간에서 원하는 위치 등을 따지는 것이다.
더욱이 사인을 읽는 거리에 관련된 사이 크기의 기능적 측면, 사인에
내장 조명을 넣을 필요성 또는 옥외 사인의 경우 기물 파손의 염려가
없도록 하는 특성도 고려해야 한다. 또한 장애인 사용자에게 필요한
사항을 일부 사인 유형에 반영해야 할 수도 있다. 이런 식으로 지속적인

평가를 하면서 일을 진척하다 보면 사인 유형 목록이 점점 길어질 것이다. 왜냐하면 같은 범주 안에서도 일부 사인은 다른 사인보다 더 특별한 기능성이 필요할 것이기 때문이다.

순전히 기능적인 측면에서 하는 평가 외에 사인의 특정 기능성을 다른 방법들로 충족할 수도 있다. 예를 들어 단단한 패널 대신 배너를 쓸 수 있다. 이러한 기능적 측면을 구체적으로 충족시키기 위해 사인 유형 라이브러리를 만들어 훑어보고 선택한다. 엄밀하게 기능적 측면만으로 사인 유형을 선택하지 않는다는 사실을 주지하기 바란다. 왜냐하면 이러한 작업은 사이니지 시스템 디자인과 시각 디자인의 중간쯤에 놓이기 때문이다. 개념 디자인 작업의 이러한 두 가지 특징은 사이니지 프로젝트 개발 단계에서 구별되어야 한다. 그러나 이 두 가지 측면은 때로는 밀접하게 관련되어 있어서 둘을 완전히 분리하는 것은 가능하지도 않고 꼭 바람직하지도 않다.

결국에는 완전한 목록이 수립되고, 각 사인은 메시지가 엄밀하게 차이가 난다는 점 외에 다른 측면에서도 여타 사인과 다를 경우 개별 사인 유형으로 기재된다. 이때 당연히 디자인과 제작의 경제성을 고려해서 전체 프로젝트에 제안하는 상이한 사인 유형의 수를 가능한 최소한으로 유지해야 한다.

프로젝트가 진행되는 동안 두고두고 참고하기 위해서는 서로 다른 사인 유형에 간단한 부호뿐 아니라 이름도 붙이면 도움이 된다. 이름은 예를 들어 '벽에 부착하는 엘리베이터 층별 안내 사인' 또는 '레이저 프린트 포켓이 달린 도어 사인' 등으로 붙인다.

3.9.1 사인 유형 선택 점검표

개별 사인 유형을 만드는 데 영향을 미칠 수 있는 대부분의 측면을
아래에 점검표로 묶어 보았다.

— 사인의 기본적인 기능

— 적용하는 사이니지 기술

— 공간에서의 위치, 부착 방법

— 읽는 거리와 관련한 사인의 크기

— 조명

— 장애인 사용자에게 필요한 사항

— 기물 파손에 견디는 정도

3.9.2 사인 유형 목록을 만드는 데 필요한 작업 전략

사인 유형 목록을 만드는 첫 단계는 조사이다. 이때 어려운 부분은
프로젝트에 어떤 종류의 기술을 채택할지 결정하는 일이다. 그다음에는
통행 흐름을 담은 사인 도면을 그려서 다양한 사인 유형에 맨 처음
필요한 기본적 사항을 드러낸다. 그리고는 프로젝트의 첫 단계에서
수립해 둔 여러 요건을 적용해야 한다. 끝으로 사인의 위치를 정하고
부착하는 것과 관련한 결정을 내리기 위해 건축 현장을 실제로
걸어 다녀 보는 것이 최선이다. 건물 사용자가 시설을 사용하면서
무슨 경험을 할지 몸소 체험하고 나면 이런 결정들을 가장 잘
내릴 수 있다.

3.10 건물 유형

통행 흐름을 보여 주고 기본적인 사인 유형 스티커를 붙이면
건축물에서 필요한 사이니지의 대략적 이미지를 그리는 데 도움이
된다. 물론 건물 유형과 건물이 기능을 하는 방식에 대해 기본적으로
이해하는 것 또한 통행 흐름의 양상을 판단하는 데 중요하다.
운동 경기장은 많은 방문객을 끌어모으며, 공공 도서관도 마찬가지이다.
그러나 이 둘은 사이니지 필요에서 큰 차이가 있다. 예를 들어
운동 경기장은 한 시간 안에 수천 명이 자기 자리에 앉아야 하지만,
도서관은 매일 8-10시간(또는 그 이상) 동안 훨씬 더 복잡한
검색 과정을 도와야 한다. 아래에 다양한 건물 유형의 필요 사항을
간단하게 논의한다.

3.10.1 제조 공장, 실험실

사이니지는 제조 과정과 밀접히 관련되며, 특정 산업에서는 사이니지가
매우 특별할 수 있다. 이 경우 사이니지 디자인은 안전과 보안에
주안점을 둘 것이다. 사무실 건물은 공장이나 실험실 건물 단지에서
별도로 한 부분을 차지하는 경우가 많다.

3.10.2 사무실 건물

사무실 건물은 단연 모든 비주거용 건물 유형의 대부분을 차지한다.
사무실 건물은 점점 늘어나는 서비스 산업의 보금자리이며, 거대한
조직이나 아주 소규모 조직이 입주할 수도 있다. 다양한 입주자가 들어선
복합 점유 건물이 많다.

갈수록 많은 사무실 건물이 '호텔식 입주 시스템'을 도입한다.
이런 시스템에서 직원에게는 자신만의 작업대가 없고, 대신 각자가
필요에 따라 특정 공간과 특정 기간을 예약한다. 각층 각 분야
정부 건물이 전 세계 여러 사회에서 중요한 위치를 차지하며, 대체로
수많은 방문객을 끌어들인다. 대부분 건물이 사실상 부분적으로는

공공장소이며 다양한 사람의 편의를 돌볼 수 있어야 한다. 세심하게
계획한 사이니지가 이러한 임무를 수행하는 데 상당한 도움이
될 것이다.

3.10.3 전시 공간, 회의 센터, 박물관, 국가 기념물, 극장, 영화관

요즘은 상업 및 여가 활동 또는 일부 경우에 과학적인 목적에서
만들어진 건물이 전 세계적으로 많은 방문객을 끌어모은다.
건물 자체가 입주한 조직에 중요한 아이덴티티(또는 브랜드)가
될 수 있고, 또 실제로 그렇게 되고 있다. 행사 변경 발표는 디자인에
특별한 주의를 기울여야 한다. 전자 또는 컴퓨터 이용 시스템을
이럴 때 적용할 수 있다.

3.10.4 레크리에이션 건물과 운동장

운동 경기장, 동물원, 공원 또한 매우 다양한 사용자가 찾는 곳이다.
이러한 환경에서는 방문객이 느긋할 것 같지만, 실은 놀랍게도 이러한
곳에서도 방문객은 기물을 자주 파손한다. 사이니지 디자인은 이러한
측면을 고려해야 한다.

3.10.5 쇼핑몰, 소매상점, 슈퍼마켓

이러한 곳에서 사이니지는 상업 사이니지와 밀접하게 관련된 분위기를
띤다. 사이니지는 길찾기에 중요할 뿐 아니라 주의를 끌고 판매를
촉진하는 역할도 한다고 여겨진다. 사이니지의 길찾기 측면이 사실
이러한 곳에서는 소용없으며, 오히려 방문객이 길을 잃을 때 장사가
더 잘 된다고 주장하는 이도 있다. '……에 오신 것을 환영합니다……
이제 길을 잃으세요'라고 말하는 셈이다. 쇼핑을 모험적인 경험으로
만든다는 이러한 콘셉트를 지나치게 추구하면 해롭다. 연구에 따르면
사람들이 자주 길을 잃는다는 느낌을 얻은 쇼핑몰은 상업적으로 실적이
아주 나빴다고 한다. 소매 연쇄점은 모든 점포가 쉽게 인식될 수 있도록

강한 시각적 아이덴티티가 필요하다. 사이니지는 이들의 기업 브랜딩에 중요한 부분이 된다.

3.10.6 병원, 보건 시설

이러한 곳은 규모가 보통일 수도 있고 거대한 건물 단지일 수도 있다. 세심한 사이니지 디자인이 이러한 건물 유형에 매우 중요하다. 병원 방문객과 환자는 쉽게 기분이 상하거나 불안해질 수 있다. 보건 건물 단지는 그간 꾸준히 늘어났고, 그러면서 구조가 형편없이 복잡해졌다. 더욱이 보건 직종은 여전히 자기네 고유의 전문적 필요를 충족시키는 데만 주로 집중하는 경향이 있는데, 아마도 이렇게 하면 환자들을 돌보는 데도 최선이라고 생각해서인 듯하다. 하지만 이러한 생각은 확실히 잘못된 것이다. 병원의 이런저런 부서 이름만 보아도 단번에 알 수 있다. 사이니지를 만들 때는 환자와 방문객의 이해 수준을 가장 먼저 고려해야 한다. 당연히 병원 직원 또한 사인의 도움을 얻어 길을 잘 찾아다닐 수 있을 것이다.

3.10.7 대학교와 각급 학교

때로는 이 범주에 속하는 건물 단지가 거대할 수도 있고, 사이니지가 상당히 복잡할 수도 있다. 일부 대학교는 캠퍼스 안에 부속 병원까지 있다. 이러한 곳에서 진행하는 사이니지 프로젝트는 보통 단도직입적이다. 하지만 대지가 크거나 학생들이 시간제로 등록할 수 있는 과외 활동 과목이 많거나 학교를 처음 방문하는 사람이 많이 모이는 특별 세미나나 비즈니스 코스가 많거나 할 경우 또는 이들 방문객이 종종 저녁에 도착한다면 사정이 좀 더 복잡해질 수 있다. 더욱이 일부 학교는 기물 파손 행위에 취약하기도 하다.

3.10.8 호텔, 모텔, 식당

호텔, 모텔, 식당은 복잡한 정보 업데이트가 거의 필요 없는 비교적
간단한 사이니지 작업을 하게 된다. 때로는 호텔이 회의 센터 같은
건물의 부분일 때도 있다. 체인이나 그룹에 속하는 호텔은 소매 연쇄점과
비슷하다.

3.10.9 운송 시설

공항, 기차와 지하철 역, 버스나 페리 터미널은 복잡한 사이니지 작업을
필요로 한다. 분명하고 간단한 교통 흐름이나 경로 설계가 극도로
중요하다. 이러한 운송 시설은 주변 환경에서 이정표가 될 수 있으나,
화려한 건축이 운송 센터의 기본적인 기능을 흐리거나 방해해서는
안 된다. 이는 어디서나 존중하고 적용해야 할 분명한 제약이다.
안타깝게도 상황은 꼭 그렇지 않은 듯하다. 이런 여러 운송 시설에서
사이니지 디자인 수준은 여전히 최소한의 전문적 기준에 상당히
미달한다. 운송 중심지는 매일 많은 사람이 찾기 때문에 상업적으로
매우 매력적이다. 그 결과 사이니지가 무수한 상업 사인과 경쟁해야
한다. 이 전쟁에서는 보통 상업 사인이 승리하곤 한다.

3.11 현장을 상상으로 걸어 보기

현장에 대한 최초 평가는 책상 앞에서 할 수 있다. 우선 상상 속에서
현장으로 가서 건물에 들어간 다음 건물 내부의 모든 구역에
가 보는 것이 제일 좋다. 상상으로 현장을 둘러보는 경우를 아래에
묘사해 보았다. 이는 사무실 건물을 둘러본다는 가정하에 진행한
것이다. 다른 유형의 건물은 이와 다른 구역이나 공간이 이어질 수
있겠지만, 사례 연구로는 사무실 건물이 적격이다.

상상 속 여행은 길찾기 측면에만 국한되지 않는다. 필요한 사이니지를
완전하게 개괄하기 위해서는 사이니지의 길찾기 측면과는 무관한
일부 사인 유형이 추가된다.

3.11.1 여행을 시작하기 전에 얻는 정보

도보, 자전거, 자동차 또는 대중교통을 이용해 건물에 도착하는
여러 방법을 담은 작은 지도를 팩스나 우편으로 미리 받으면 방문객은
언제나 반가워한다. 많은 웹사이트에서도 위치 지도를 실은 페이지를
제공한다. 지도는 여행하는 동안 휴대할 수 있다면 훨씬 더 도움이 된다.
따라서 지도는 인쇄해서 보내거나 아니면 방문객 스스로 쉽게 인쇄를
할 수 있게끔 해야 한다.

3.11.2 대중교통 정류장

건물 근처의 대중교통 정류장을 조사하고, 사람들이 다양한 정류장에서
출발해 건물에 접근하는 방식을 세밀하게 연구해야 한다. 특정 방향에서
건물에 접근할 때는 주요 출입구가 분명하게 보이지 않을 수도 있다.
일부 건물에는 택시와 개인 자가용을 위한 특별 승하차 지점들이 있는데,
이런 지점에는 방향 안내 사인이 필요할 수도 있다.

3.11.3 건물 표시

일부 건물은 이정표가 될 수도 있고, 원래 소유주나 건축가와 관련된
이름이 붙을 수도 있다. 또한 자기 이름이나 회사 로고가 건물 높은 곳에
상당히 눈에 띄게 전시되기를 원하는 소유주나 입주자도 있다. 이러한
유형의 사인은 내비게이션보다는 상업적 목적에 더 효과적인 영향을
미치기도 한다.

3.11.4 주차장 또는 차고

많은 방문객이 자가용을 타고 찾아온다. 이들은 건물 안으로 걸어
들어가기 전에 먼저 차를 주차해야 한다. 주차장이나 차고는 주 건물에
연결된 별채인 경우도 있다. 이러한 건물에 설치하는 사이니지는
별개로 논의할 수 있다.

3.11.4.1 주차 시설로 가는 안내 사인

운전자를 주차 시설로 인도하는 안내 사인을 설치할 필요가 생길 것이다.

3.11.4.2 주차장 입구

입구는 분명하게 표시가 되어야 한다. 어쩌면 조명 사인으로 만들어야
할 수도 있다. 대형 공용 주차장은 입구 근처에 '주차 공간 있음/
주차 공간 없음' 사인으로 주차 공간 유무를 바꾸어 표시한다.

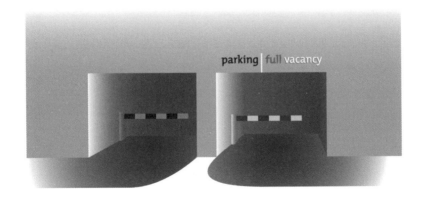

입구 진입 절차

대부분의 주차장은 입구 앞에 일종의 차단물을 둔다. 게다가 접근을
하려면 구체적인 절차를 따라야 한다. 사용자에게 다음 사항을 제대로
알리기 위해 사이니지가 필요할 수 있다.

— 인터콤이나 기타 기계의 기능

— 주차 요금

— 일반적인 규칙과 규정

주차 공간 표시

대부분의 주차장은 방문객, 직원, 장애인용 공간을 표시해 둔다.
일부 시설은 전자 텍스트 패널을 이용해 쉽게 업데이트할 수 있는
시스템을 유지한다. 이러한 유형의 패널에 방문객의 이름을 적어
특별 예약된 주차 공간을 표시할 수 있다.

자동차와 보행자를 위한 안내 사인

주차장에는 두 가지 주요 통행 흐름이 있다. 첫째, 서서히 운전하거나
주차장을 떠나는 차량, 둘째, 자기 차량이나 가장 가까운 보행자
출구를 찾는 방문객이다. 이 두 가지 흐름은 주차 시설 전체에 분명한
안내 사이니지를 요한다. 때로는 보행자 길과 차량 통행선이 땅바닥에
선명하게 표시되어 있기도 한다.

층 표시/구역 표시

대형 주차장이나 차고에서는 돌아갈 때 자신의 차를 쉽게 회수하도록
도와줄 표시가 필요하다. 분명한 층수 표시, 주차 시설의 다양한 부분에
배정된 이름 또는 승객을 위한 근처의 출구/입구 문과 관련된
여러 이름이 큰 도움이 될 수 있다.

계단이나 엘리베이터

보행자는 종종 계단이나 엘리베이터를 통해 주차장 건물에 들어가거나
나온다. 분명한 사이니지가 이러한 시설들에 필요하며, 장애인 사용자의

접근성에 특별한 주의를 기울여야 한다. 이러한 시설에는 현금 지급기가
설치된 경우도 있다.

3.11.5 건물 주요 입구

주요 입구가 얼마나 뚜렷이 보일지는 건축 스타일이 결정한다.
일부 경우에는 분명한 사이니지가 필수적이다. 건물 이름이나 건물에
입주한 회사의 이름이 종종 사용되는데, 로고를 첨가할 수도 있고
첨가하지 않을 수도 있다. 이러한 사인은 조명 사인인 경우가 많다.

3.11.5.1 주요 입구 층별 안내 사인

주요 부서나 입주자 층별 안내 사인을 건물 바깥의 입구 근처에
배치할 수 있다. 입구가 여러 개인 건물 단지는 다양한 입구를 표시하는
지도가 필요할 것이다.

3.11.5.2 번지수

시 규정상 번지수가 적힌 사인을 붙여야 하는 경우가 종종 있다.
번지수는 층별 안내 사인을 비롯한 다른 유형의 사인과
결합할 수도 있다.

3.11.5.3 입구 관련 규정

입구에 관한 규정은 보안 절차가 어떠냐에 따라 간단하거나 복잡할 수
있다. 업무 시간을 알려 주는 사인을 제공하는 것이 좋다.

3.11.5.4 장애인용 입구

이동에 장애가 있는 사람을 적절한 입구까지 인도하도록 분명한 표시가
있어야 한다.

3.11.6 건물의 기타 입구

배달은 별도의 입구를 통해 할 수 있다. 병원에는 중요도가 같은
다양한 입구가 있을 것이다. 주요 입구 외의 입구나 주요 입구 옆의
입구는 안내 사인이 필요하다. 어떤 경우이든 목적지 사인이
모든 입구에 있어야 한다.

3.11.7 메인 로비

메인 로비는 방위를 확인하고 건물과 건물 입주자에 대해서 정보를
얻거나 문의를 하거나 또는 누군가를 기다리는 곳이다. 때로는
부분적으로 전시장으로 이용되기도 하고, 편안한 느낌이 들거나
오락을 제공하거나 정보를 알리거나 또는 방문자에게 깊은 인상을
주기 위한 기타 시설이 마련되어 있기도 한다.

3.11.7.1 메인 로비에 있는 층별 안내 사인과 지도

메인 로비의 층별 안내 사인은 건물에서 주된 방위 확인 지점이다.
이러한 유형의 사인은 다양한 방식으로 제작할 수 있다. 예를 들어
입주자나 부서를 소개하는 간단한 목록부터 방문객이 건물의 모든
입주자와 부서의 정확한 위치를 찾을 수 있는 인터랙티브 스크린 콘솔
또는 심지어 사람들의 이름과 방 번호를 자세하게 실은 목록까지,
제작 방식은 다양하다. 층수가 복잡하면 지도를 사용할 수도 있다.
하지만 지도가 오히려 장식적인 목적을 지니는 일도 있다.

3.11.7.2 중앙 인포메이션 데스크

조직은 직원이 배치된 리셉션이 필요하다고 생각할 수도 있다.
이런 때에는 인포메이션 데스크의 위치를 분명하게 가르쳐 주는 사인이
필요하다. 덧붙여 직원을 배치한 리셉션의 업무 시간도 분명하게
표시해야 한다. 때로는 방문객이 원하는 목적지까지 직접 안내해 달라고
리셉션에 요청해야 한다. 복잡한 상황에서 방문객에게 길 안내 정보가
필요할 때 목적지 표시가 된 간단한 건물 지도를 나눠 주면 큰 도움이
될 것이다.

3.11.7.3 메인 로비에 있는 방향 안내

메인 로비의 일부로서 또는 메인 로비에서 그리 멀지 않은 곳에
수직 이동을 위한 계단, 엘리베이터 또는 에스컬레이터가 있을 것이다.
대부분은 이동의 다음 단계로 가기 위해서 이러한 시설이 필요하다.

3.11.8 공동 시설

양적인 면에서 보았을 때 이 범주에서 가장 중요한 시설은 세면실,
화장실, 휴대품 보관소이다. 때로는 음료수나 간식을 먹거나 완전히
식사를 할 수 있는 장소도 공동 시설에 포함된다. 도서관, 전시 공간,
전화 부스 또한 공동 시설의 일부로 간주한다.

3.11.8.1 화장실, 세면실

화장실은 건물 전체에 분명한 방향 안내 표시를 하고, 입구 근처에는
성별 표시를 해야 한다. 이동 장애인을 위한 특별 화장실은 전용 표시가
필요하다.

3.11.8.2 카페테리아, 커피 판매대

카페테리아는 방향과 입구 표시에 관한 정보뿐 아니라 영업시간,
가격표가 적힌 메뉴, 그리고 흡연이 허용될 때 흡연 구역에 관한
정보도 필요하다.

3.11.8.3 기타 공동 시설

기타 모든 시설에 분명한 입구 표시와 업무 시간 정보가 필요하다.

3.11.9 각 부서, 사무실, 회의실

건물 사이니지의 대다수가 이 범주에 속한다.

3.11.9.1 안내 사인

분명한 코딩/방 번호 부여 시스템은 모든 사무실 안내 사이니지의
기본이다. 조직이나 건물의 구조에 대해 더 잘 파악할 수 있도록
부서와 회의실 이름을 추가할 수도 있다.

3.11.9.2 구역 표시

길찾기 목적에서 건물을 여러 구역으로 나눈다면, 이러한 구역에
들어설 때 표시가 필요하다. 출입을 통제하는 구역은 이를 분명히
표시해야 한다.

3.11.9.3 각 부서 리셉션

부서별 리셉션은 업무 시간 정보를 적절히 표시한 '업무 시간' 사인이
필요하다. 덧붙여 리셉션 직원의 이름이 적힌 사인을 책상 위에
배치할 수도 있다.

3.11.9.4 회의실

회의실은 크기가 다양하며, 작을 때도 있지만 상당히 큰 경우도 있다.
작은 회의실은 일반 사무실과 거의 비슷하게 보이겠지만, 규모가 큰
회의실은 특별한 유형의 표시가 필요할 수도 있다. 모든 회의실은
'사용 중/비어 있음' 사인이 필요하다. 일부 회의실에는 많은 방문객이
찾아오는 특별 행사에 쓸 특별 이동식 안내 사인을 마련하면 요긴하다.
일부 조직은 다양한 회의실을 꽤 집중적으로 사용하며, 건물을 처음
방문하는 사람이 많이 찾아온다. 이런 상황에서는 중앙 집중화되고
전자 업데이트가 가능한 사이니지 시스템 설치를 고려하는 것이
도움될 수도 있다.

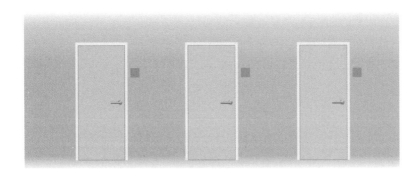

3.11.9.5 사무실 문

모든 사무실 문에 표시하려면 방 번호나 글자와 숫자 조합 코드가
필요하다. 도어 사인 또한 입주자의 이름, 부서명, 기능을 담을 수 있다.
개방형 구역에서는 이러한 사인이 각 개인 업무 공간을 구분하는
구획 패널에 부착된다. 일부 사무실 문에는 먼저 리셉션 직원을
찾으라든가 하는 추가 메시지가 필요할 것이다.

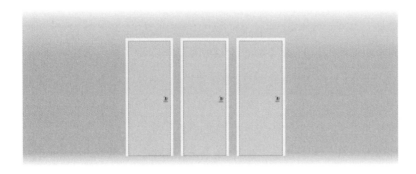

3.11.10 기술실

건물에서 상당수 문이 제어실, 수직 도관, 서비스 덕트, 스위치실,
경보 시스템, 냉방 시스템이나 청소 장비실처럼 기술적 목적에서
사용되는 공간이나 방을 격리한다. 수리하고 관리하는 직원은
이러한 방을 쉽게 찾을 수 있어야 한다. 따라서 적절한
표시 사인이 필요하다.

3.11.11 설명, 게시, 디스플레이 유닛

일부 기계나 시설(예를 들어 전등 스위치, 이동식 창문, 인터콤, 난방과
환기 제어, 공동 사무 기계)에는 구체적인 설명이 필요하다. 이러한 설명은
복잡한 것도 있고, 간단한 '미시오/당기시오' 사인일 수도 있다.
이와 비슷하게 직원이나 방문객에게 정보를 주기 위해 게시판을
사용하며, 일부 디스플레이 사인은 종종 상업적 목적에 이용하지만
게시판으로도 사용할 수 있다.

3.11.12 안전 & 의무 사인

건설 및 작업 조건에 관한 규정에 따라 특정 사인을 미리 지정된 상황에
배치해야 한다. 이런 사인은 거의 모두가 어느 정도 표준화되어 있다.

3.11.13 비상, 화재 탈출구, 소화 장비 사인

이러한 사인은 법적으로 모든 건물에 비치해야 한다. 많은 경우에
화재 탈출구 사인은 특수 전지를 설비해 조명해야 한다. 소화 장비는
뚜렷한 위치 사인을 설치해야 하며, 가능하다면 추가 사용 설명서도
필요하다. 화재 대피와 탈출 경로를 보여 주는 비상 절차와 지도를
건물 내 여러 곳에 게시할 수 있다.

3.11.14 엘리베이터 또는 에스컬레이터

엘리베이터는 중요한 사이니지 장소이다. 수직 운송은 대개 엘리베이터를
중심으로 집중된다. 엘리베이터 승강기 안팎에 있는 모든 제어 패널이

휠체어 이용자의 손이 닿는 곳에 있어야 하며, 종종 시각 장애인을 위해
인쇄해서 양각해야 한다.

엘리베이터 승강기 안에는 전자식 층수 표시기가 있으며, 최대 중량과
수용 인원에 대한 사인이 법적으로 필요하다. 비상시에 사용할 전화나
인터콤도 있을 것이고, 여기에는 사용 설명서가 필요할 수도 있다.
층수와 '열림/닫힘' 표시를 하는 제어 패널도 분명히 있을 것이다.

엘리베이터 바깥에는 올리고 내리는 호출 버튼이 있다. 특별한 용도로
사용하거나 특정 층에만 가는 엘리베이터에는 다른 표시를 해 둘 수
있다. 화재 시에는 엘리베이터를 사용하지 말라는 비상 사인이 있을 때도
있다. 관리 목적에서 기술적인 용도의 특별 문 번호를 추가할 수도 있다.
에스컬레이터는 안전/비상 설명서가 필요한 때도 있다.

3.11.14.1 엘리베이터 층별 안내 사인과 층수

각 엘리베이터 안에 층별 안내 사인이 있으면 방문객에게 도움이 되는
경우가 많다. 엘리베이터 바깥에는 층마다 층별 안내 사인이 필요하다.
에스컬레이터에는 층수 사인과 더불어 해당 층에 있는 특정 장소를
안내하는 층별 안내 사인이 있는 경우가 많다.

3.11.14.2 엘리베이터 로비의 안내 사인

엘리베이터를 떠날 때는 층수 사인 외에 안내 사인도 필요하다. 아마도
이러한 사인을 설치하기에 가장 좋은 곳은 엘리베이터 문 바로
맞은편일 것이다.

3.11.15 계단과 에스컬레이터

계단은 비상 출구로만 쓰일 수도 있는데, 흔히 건물 바깥에 철제 프레임으로 노출되도록 설치한다. 하지만 많은 계단이 복합적인 기능을 갖는다. 즉, 수직 운송 수단일 뿐 아니라 엘리베이터가 오작동할 때 비상 출구로도 쓰일 수 있다. 일부 계단은 수직 운송용으로만 쓰인다. 계단은 층마다 층수 표시가 필요하며, 일부 경우에는 층별 안내 사인이 추가될 수도 있다.

에스컬레이터는 대형 상업 건물이나 운송 중심지에서 주요 운송 시설이 될 수 있다. 이 경우 분명한 층수 표시, 층별 안내 사인, 안내 사인이 대단히 중요해진다.

3.11.16 추가 시설

지금까지 개요에서 대부분의 일반적 사인 유형을 다루었다. 하지만 일부 건물은 추가 사인이 필요한 특별 시설이 있을 것이다. 몇 가지 예를 들면 '환영' 또는 브랜딩 사인, 후원자나 기부자를 밝히는 게시판, 전시 구역에 설치하는 사인 등이다.

3.12 사인 유형 라이브러리

프로젝트에 필요한 모든 사인 유형 목록을 작성하는 일이 시각 디자인
단계에 들어가기 전에 꼭 필요하다. 일반적으로 수용되는 사인 유형
분류나 표준 사인 유형 라이브러리를 택할 수 있다면 도움이 될 것이다.
그러나 안타깝게도 사정은 그렇지 못하다. 우리가 환경에 설치하는
사인이 얼마나 방대한지 깨닫는다면, 이런 현실은 어쩌면 이해하기
어렵지도 않다. 일부 사인 유형은 법적 지위를 지니며, 구체적으로
명시되고 분류가 된다. 이 범주의 사인 유형 하나만으로도 모든
국제적 다양성을 생각할 때 이미 라이브러리가 방대하다. 그 밖의
사인 유형은 판매하거나 오락을 제공하는 외에 다른 목적은 없다.
이 경우 판매하고 오락을 제공하는 다양한 방식이 무한하기 때문에
분류가 어렵다. 더욱이 특정 종류의 인간 활동에서는 늘 특정한
사인 유형이 사용된다. 사이니지 프로젝트의 목적을 이 책의
주요 주제인 소위 '건축 사이니지'에 한정한다 하더라도 방대한
건물 기능을 고려할 때 사인 유형의 수는 여전히 매우 많다. 하지만
사이니지 디자이너와 사인 제작자는 사인 유형을 분류하는 데
다양한 방법을 사용한다. 이러한 방법들은 종종 다른 기준들과
섞이게 된다. 그리하여 때로는 사인의 기본적 기능에 따라 분류되고,
사인이 제작되는 방식을 따라 순서를 정하거나 아니면 특정한
사인 위치나 배치와 관련되기도 한다. 제작자가 제품 혁신과 관련해서
새로운 사인 유형 이름을 만들어 내기도 한다.

개괄하는 의미에서 세 가지 다른 목록을 다음에 제시해 보았다.
첫째는 사인의 주요 측면을 따라 순위를 따져 개괄해 보았는데,
예를 들어 사인의 기본적인 기능, 사인 내용의 유형, 재생산 방식,
그리고 사인을 제자리에 유지하기 위한 물리적 지지물의 유형 등을 본다.
이 개괄은 절대 완전하지 않지만, 여기에 제시된 여러 측면은
사인 유형을 묘사하는 데 자주 사용된다. 둘째는 사인 유형에 붙이는

여러 이름을 가나다순으로 정리한 목록이다. 셋째는 구체적이고
전형적인 환경 속에서 볼 수 있는 사인 유형을 일러스트레이션으로
개괄한 것이다.

3.12.1 사인 유형 분류

1 기본적인 기능적 측면

 1.1 판매/광고

 1.2 PR/브랜딩

 1.3 엔터테인먼트/기념/예술

 1.4 길찾기/내비게이션 정보 제공

 1.4.1 방위 확인: 지도와 층별 안내 사인, 간단한 길 구조를
제공하여 여행 계획을 세우고 직관적인 통행 흐름을
만들도록 도움, 구역 인지와 다른 구역으로의
이동성이 향상됨. 이정표를 세움

 1.4.2 방향 안내: 화살표가 그려진 온갖 사인으로
목적지까지 안내

 1.4.3 설명: 법적·의무적 설명, 보안 및 기타 설명을
목적지로 가는 도중에 제공

 1.4.4 목적지 표시: 구역, 건물, 장소, 방, 기기, 아이템,
사람 등 최종 목적지를 확인

 1.5 법적·의무적 비상 게시와 경고

 1.6 장애인 사용자를 도움

2 사인 내용의 유형

 2.1 한 가지 언어 텍스트

 2.2 여러 언어 텍스트

 2.3 픽토그램

 2.4 일러스트레이션

 2.5 시각적

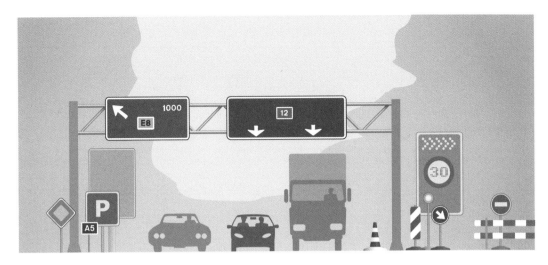

고속 도로 표지판은 규제 대상이 되는 방대한 사인 유형 범주로, 소통의 편리함과 도로 안전을 향상시켜야 한다. 사인 유형은 거대한 입구 사인, 도로 표지판, 그리고 교통 신호판이 있다. 계속적인 도로 보수와 재건설 때문에 수많은 임시 사인 유형도 필요하다. 군사 차량은 특별 사인 유형을 사용한다. 사고, 날씨, 도로 조건 경고나 표시도 사인에 들어갈 수 있다. 차량 내부 내비게이션 시스템이 일반화되면 현재 사인에 적히는 정보 대부분이 쓸모없어질 것이다.

부차적인 도로 표지판 유형에는 교통 소통과 안전을 위한 규정 사인 옆에 설치하는 상업 사인도 포함된다. 일부 국가의 경우 도로 근처에 으레 대형 상업 사인을 배치하거나 또는 배치하는 데 자유가 더 많이 허용된다. 위 일러스트레이션은 많은 '기념비' '고층 건물' '조각탑' 사인 유형이 흔한 미국의 전형적인 상황을 보여 준다.

도시에서는 거리 사인의 유형이 매우 다양하다. 일부는 교통 법규와 주차 법규를 다루지만, 대부분은 상업적 목적의 사인이다. 대형 빌보드와 벽화는 일부 국가에서 특히 인기가 많다.

주차 공간 제공은 대부분 국가에서 수지맞는 사업이 되었다. 주차 건물 소유주는 교통 순환을 편리하게 해 주는 제대로 된 사이니지와 경로 설계의 중요성을 서서히 깨닫고 있다. 심지어 이런 유형의 건물에 세련된 건축 스타일까지 고려하고 있다. 이런 곳에서 사인 유형은 기계, 요금 지급에 관한 설명, 구역 표시, 차량 분리, 보행자와 휠체어 안내 및 표시, 전용 주차 공간 사인, 그리고 주차 공간까지 오가는 왕복 차량 등에 관한 것이다.

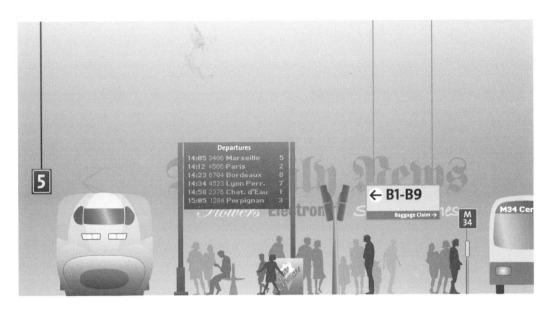

모든 부유한 사회에서 공공 운송 시설과 자가용의 수가 늘어났다. 돈에 여유가 생기기만 하면
사람들은 여행을 한다. 이들은 기차역, 시가 전차 역, 지하철역, 공항, 버스 터미널, 보트나
페리 터미널, 택시 승강장 등 매우 다양한 운송 중심지에서 여행을 시작하고, 차량을 갈아타고,
또 여행을 끝마친다. 전자 메시지 보드와 스크린 네트워크는 일반적인 시설이 되고 있다.
운송 센터는 많은 방문객을 끌어들이며, 따라서 상업적으로 매력적인 곳이 된다.
길찾기 정보는 종종 상업적 메시지와 시각적으로 경쟁해야 한다. 공항은 쇼핑몰처럼 보이기
시작하고, 슈퍼마켓이 운송 역 주변에 세워진다.

마키(건물 입구 차양), 캐노피, 차일 같은 사인 유형은 일종의 철제 프레임에다 가벼운
(투명) 합성 소재나 천을 두른다. 이는 간단하고 가벼우면서도 시각적으로 풍성한 구조물을
세우기 위해서이다. 이런 구조물은 여러 목적에 쓰인다. 예를 들어 악천후나 햇빛을
차단할 뿐 아니라 위치 표시, 광고 또는 환영 사인을 담을 수도 있다.

시각적으로 약간 어수선한 디스플레이 사인이 종종 무수히 다양한 사인 유형을 차지한다.
대부분은 독립형이고, 임시적이며, 쉽게 변경할 수 있는 포터블 사인이다. 사용되는 사인 유형의
대부분은 상업성이 있으며, '팝업'이나 'POP(point of purchase: 구매 시점)' 사인이라고 한다.
온갖 종류의 (전천후) 소재에 대형 포맷으로 인쇄하는 기술 덕분에 팝업 사인은 저렴할뿐더러
대단한 인기를 얻게 되었다.

깃발이나 배너는 매력적이고 발랄한 사인 유형 범주이다. 가벼운 데다 제작하기 쉽고,
시각적으로 화려하며, 간단한 장대나 튜브만 있으면 제자리에 고정할 수 있다. 이러한 사인은
더 견고한 사인 유형 곁에서 생동적이고 유쾌한 벗이 된다.

인간은 환경에 자기 존재의 흔적을 남기려는 저항할 수 없는 욕구를 지닌다. 때로는 이러한 사인에 분명한 목적이 있지만, 사실은 그저 존재의 표시에 불과할 경우가 많으며, 아마도 일부 동물이 남기는 영역 표시와 비슷하다. 이런 범주에 드는 비공식적인 (또는 종종 법에 저촉되는) 사인이나 그라피티가 무수히 다양한 사인 유형을 차지한다.

손으로 만든 사인은 여전히 인기가 많지만 인기 정도는 나라마다 크게 다르다. 수제 사인은 무한히 다양해서 나무, 금속, 돌에다 손으로 조각하거나 네온 튜브를 직접 페인트칠하거나 손으로 형태를 따기도 하고 또는 손으로 직접 오려서 입체 글자나 채널 글자를 만든다. 대단히 섬세한 사인 유형이 이 범주에 속하지만 간단한 스텐실 글자나 일러스트레이션도 여기에 속한다.

입체 글자는 광범위한 사인 유형 범주로, 패널, 보드, 화면 같은 특별한 캐리어를 사용하지 않는
모든 사인이 여기에 해당된다. 여기에 낱글자를 건물 표면에 바로 부착하며, 때로는 간단한
프레임이나 튜브의 도움이 필요하기도 하다. 입체 글자를 만드는 데는 다양한 제작 방법이
쓰이는데, 간단하게 오려 낸 비닐 포일부터 섬세한 채널과 네온 글자 조합까지 다양하다.
대부분 용도는 같지만 저렴한 라이트 박스 판류형 사인보다 입체 글자가 고급에 속한다.

일부 도시는 '전자적으로 호화로운' 사인 유형 범주를 풍부하게 사용하기로 유명한데,
도쿄, 뉴욕(타임스 스퀘어), 라스베이거스를 손꼽을 수 있다. 물론 중국 도시들이 기존 도시의
명성에 도전장을 내밀 것이며, 일부 유명 도시는 이미 앞질러 버렸다. 대형 네온 설치물이나
거대한 라이트 박스 같은 전통적인 사인 유형이 LED 화면 같은 최신 기술과 함께 사용되며,
크기가 거의 무제한이다.

182

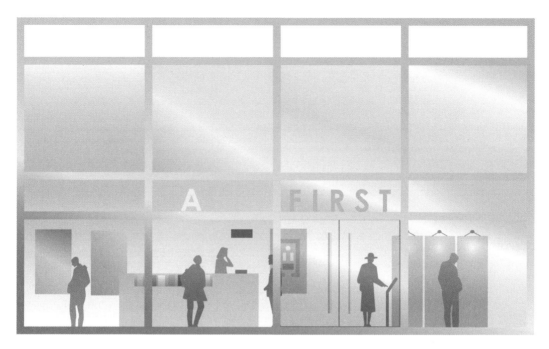

리셉션 구역에는 다양한 사인 유형이 몰려 있다. 데스크나 카운터 사인처럼 아주 작고 간단한
것에서부터 건물 표시 및 층별 안내 사인, 인터랙티브 키오스크, 후원자를 밝히는 게시판 등
고도의 대형 사인도 있다. 리셉션 구역에는 유인물 진열대 같은 설비가 있거나 특별 전시가
열릴 수도 있다.

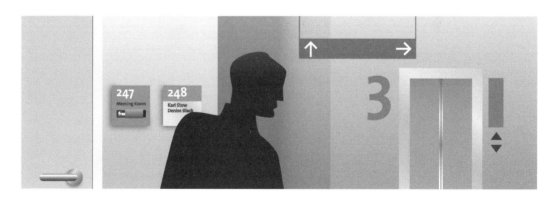

정부 및 상업 사무실 건물이나 보건 시설은 비슷한 목적에서 다양한 사인 유형을 사용한다.
모든 건물에는 다양한 층별 안내 사인(건물, 층, 엘리베이터)과 표시 사인(문, 계단, 부서,
구역, 건물)이 필요하며, 규정을 따르는 의무적인 보안 및 비상 대피 사인과 건물에서 순환을
도와주는 방향 안내 사인이 필요하다. 이런 사인은 대부분 크기가 비교적 작지만(명판 크기),
수가 많고 다양하다. 이러한 사인 유형의 범주를 종종 '건축 사이니지'라고 부른다.

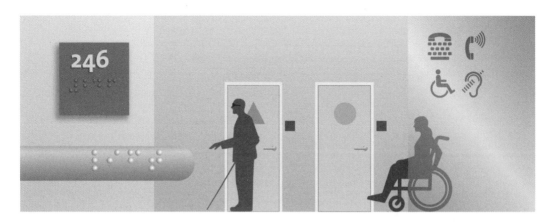

정신적·육체적 장애가 있는 다양한 사용자 집단의 필요를 드러내 놓고 충족시키는 사이니지 프로젝트를 '기능별 종합(inclusive)' 사이니지 프로젝트라 한다. 특정 국가에서는 이러한 사이니지 중 일부가 의무화되어 있다. 대부분 시설은 시각 장애인과 휠체어 사용자의 편의를 도모하고자 한다. 이와 관련된 사인 유형의 수는 장애인을 위한 시설의 사이니지를 얼마나 정교하게 하고자 하느냐에 따라 방대해질 수 있다. 꾸준한 제품 혁신 덕분에 장차 일반적인 사이니지에 대한 필요는 줄어들고, 맞춤형 개인용 장비를 더 선호하게 될 것이다.

가장 오래되고 가장 기본적인 사이니지 유형은 길에다 흔적 표시를 하는 것이다. 이는 다양한 방법으로 할 수 있는데, 간단하게 붓으로 페인트를 칠하거나 아니면 서로 다른 흔적을 표시하기 위해 좀 더 복잡한 아이콘을 사용할 수 있다. 국립 공원과 기타 특별 구역은 방문객의 편의를 도모하기 위해 매우 다양한 사인 유형을 사용한다.

캠퍼스와 사유지에서 사용되는 옥외 사인 유형은 상당히 많을 수 있다. 거대한 입구 표시로 아치를 세우거나 이어서 차량 사용자와 보행자를 위해 주요 층별 안내 사인과 부차적 층별 안내 사인, 방향 안내, 표시 사인을 설치할 수 있다. 거리 이름, 주차 구역 표시, 행사 캐비닛, 장애인 접근로는 채택 가능한 추가 사인 유형 중 극히 일부에 불과하다.

전시 공간은 한 가지 특정 사인 유형 범주, 즉 조명이 되거나 되지 않는 디스플레이 캐비닛을 많이 사용한다. 이러한 캐비닛은 비교적 작고 벽에 고정할 수 있거나 아니면 대규모 독립형 시설로서 보안이 유지되고 기물 파손의 위험이 없으며 튼튼해야 할 수도 있다. 물론 이 두 가지 유형 말고 그 중간쯤에 해당하는 온갖 다양한 사인이 있다.

'슈퍼 그래픽'은 단 한 가지 특성을 공통으로 지닌 사인 유형 범주의 이름이다. 공통점은 바로 거대한 크기이다. 기술 발전 덕분에 크기는 이제 거의 제약이 되지 못한다. 그래픽은 어떤 크기로든 제작할 수 있고, 바닥과 포장된 보도를 포함해 거의 어떤 표면에든 적용할 수 있다. 이러한 제작 가능성은 정적인 이미지에만 국한되지 않는다. LED 기술로 초대형 화면의 제작이 가능해졌으며, 쇼핑몰, 상업 센터, 운동 경기장에서 최초로 이런 기술을 사용했다.

비상 출구 사인은 모든 건축물에서 법적인 요구 사항이다. 일부 국가에서는 이런 사인을 심지어 건설 단계에서부터 설치하도록 요구한다. 이러한 범주의 사인은 수많은 다양한 유형으로 구성될 수 있다. 주요 전력 네트워크가 붕괴하거나 정전이 되더라도 이러한 사인의 기능을 유지하기 위해 비상 출구 사인을 전용 네트워크에 연결하거나 전지를 내장하거나 발광 형광 소재를 사용한다.

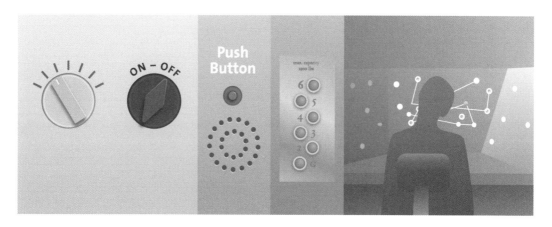

기계, 도구, 장비는 사용법을 설명하기 위해 그래픽 사인을 사용한다. 이들 사인은
매우 간단한 '켬/끔' 표시이거나 엘리베이터 패널에 적힌 좀 더 복잡한 설명문일 수도 있다.
일부 콘솔은 복잡한 상황이나 과정을 간결한 포맷으로 분명히 보여 주도록 디자인된다.
이러한 유형의 콘솔은 흔히 대피 경로, 화재 시 보호 또는 주요 보안 지점과 관련된다.
이들 모두가 일종의 활동이나 사고 감지 보드를 갖추고 있을 것이다. 이러한 사인 유형 범주
역시 사이니지 프로젝트에 들어갈 수 있다.

산업 생산 공장은 매우 다양한 사인 유형을 사용해야 한다. 이런 사인 유형의 대부분은
국제적으로 표준화되어 있다. 이러한 사인 중에는 제품 유형을 표시하는 마크와
제품 사용 설명서도 포함된다. 대부분 사인이 작업 안전과 공정 통제에 관련된다.

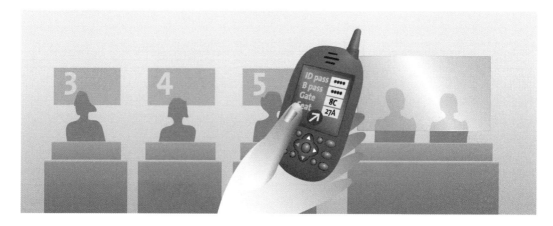

결국 우리가 여전히 사용하는 시설 중 일부는 사라지거나 사용빈도가 미미해질 것이다. 과거 비행기로
여행할 때 다소 복잡했던 과정이 현재 변화한 것은 앞으로 전개될 상황의 전조다. 접근을 허락하거나
비행기 좌석을 배분할 때 인간의 개입과 필요가 적어질 것이다. 앞으로는 사람들이 하는 커뮤니케이션
대부분을 디지털 기기가 대신하게 될 것이다.

3.12.2 사인 유형 목록

가

architectural sign	건물 주변 안내 사인: 길찾기/내비게이션, 법률, 브랜딩, 정보 또는 설명 목적에서 건물 내부와 인근에서 사용하는 사인 범주
noticeboard/bulletin board	게시판: 공지 사항을 게시하는 보드
gateway arch	게이트웨이 아치: 특정장소의 입구 위로 드리운 대규모 아치
restrictive information sign	경계 사인: '금지' 설명서와 접근 제한
highway sign	고속 도로 사인: 특별히 고속 도로에서 사용하도록 규정한 사인 (도로 표지판과 교통 표지판 참조)
ground sign	고정형 지주 사인: 기초 부분 전체를 땅속에 고정하는 모든 사인 폴 사인pole sign은 제외
code sign	공공 사인: 법이나 규정에 따라 요구되는 모든 사인
civic sign	공공 표지판: 비영리 기구와 관계된 사인
traffic sign	교통 표지: 법적으로 집행 가능한 표준 사인 세트로, 교통 흐름을 규제
regulatory sign	규정 사인: 건물이나 대지에서 다루어지는 모든 규정
letter cutting	글자 조각: 돌이나 나무에 글자를 새기는 것. 이런 방식으로 만든 사인은 조각 글자 사인
monument	기념비: 기념하기 위해 세우는 동상이나 구조물로서, 입구 사인으로 쓰거나 소유지 표시를 위해 콘크리트나 돌로 만든 대형 사인으로도 사용. 미국에서 특히 인기가 많으며 '모뉴멍 사인'이라고도 불림
inclusive signage	기능별 종합 사인: 프로젝트에서 장애인 사용자의 필요에 많은 관심을 둠
donor recognition	기부자 명판: 기부금, 선물 또는 지원을 인정하고 감사를 표하는 방식
flag	깃발: 보통 장대에 부착되는 천 조각으로, 심벌을 진열하거나 장식적 용도로 사용
flag sign	깃발 사인: 벽에서 튀어나오게 부착하는 사인

나

낱글자 사인: 수동으로 바꿀 수 있는 낱글자나 숫자를 담은 사인 readerboard

네온사인: 유리 튜브로 임의의 형태를 만들어 사용하는 조명 사인 neon sign

다

다이내믹 메시지: 전자 업데이트가 가능한 사인 dynamic message

대지 표시 사인: 부지를 표시하는 대규모 사인 site identification

대피 경로 지도: 화재 대피 지도 참조 escape routes map

대형 디지털 출력: 온갖 종류의 탄력적인 소재로 된 대형 포맷 위에 large format digital printing
잉크젯 인쇄

대형 전광판: 여러 개의 스키린이 합쳐서 대규모 동영상을 video wall
보여 주는 스크린

데스크 사인: 책상이나 카운터 위에 놓는 독립형 사인 desk sign

도로 표지판: 2급 도로용 규정 사인 (고속 도로 사인과 교통 표지판 참조) road sign

도어 행어: 문 손잡이에 걸거나 다는 사인 door hanger

돌출형 현수막: 벽에 직각으로 부착, 깃발 사인이라고도 함 projecting sign

디지털 그라피티: 공공장소에서 메시지를 디스플레이하기 위해 digital graffiti
휴대 전화를 사용하는 기술. 임의의 소비자가 스크린에 반응하는 것을
이용하는 광고 기법의 하나. 위피티wiffiti라고도 하며 우리나라에서는
범용적으로 '디지털 이미지'라고 함. 위피티는 '근거리통신망을 이용한
그라피티'의 합성어

디지털 사이니지: 사인 내용을 원거리에서 전자적으로 바꿀 수 있음. digital signage
보통 디지털 사이니지의 목표는 대상 메시지를 특정 시간에 특정 장소에
전달하는 것. 다이내믹 사이니지

디지털 잉크: 종이 위에 하는 인쇄를 대체하기 위해 매우 얇은 시트 digital ink
소재 위에 디지털 디스플레이를 하는 기술

띠형 보행자 안내 사인: (실외) 벽에 긴 띠처럼 설치하는 사인 belt sign

라

logotype or crest sign | 로고타입 또는 크레스트 사인: 조직의 마크나 브랜드 이름을 보여 줌.
로고 사인

roof sign | 루프 사인: 지붕 꼭대기에 사인 전체나 부분을 세움. 우리나라에서는 불법

마

marquee | 마키 사인: 극장 입구 위로 드리운 지붕 같은 보호막으로,
종종 프로그램을 디스플레이하는 용도로도 사용. 우리나라에서는
거의 사용하지 않는 사인

fleet marking | 마킹 사인: 동일 회사 소속 트럭, 밴, 기차, 비행기 등의 사인과
(브랜딩) 심벌. 흔히 점착 비닐 시트로 만듦

slat | 막대 표지판: 한 줄의 텍스트나 픽토그램을 담은 작고 긴 소재로,
영어로는 'bar' 또는 'plank'

medallion | 메달: 타원형 또는 원형의 패널이나 판으로, 장식하거나
기념하는 데 사용

message centre | 메시지 센터: 시간표나 광고 등을 전자식으로 바뀌는 메시지를 담은 보드

plaque | 명판 사인: 소형 패널 사인. 원래는 소형 기념 사인에만 사용

monolith | 모놀리스: 눈에 보이는 프레임이나 장대가 없는 대형 수직 사인

modular sign system | 모듈식 사인 시스템: 다양한 유형의 다용도 사인 패널을 구성하는
모듈식 부품 시스템

바

orientation sign | 방위 안내 사인: 층별 안내 사인, 지도 또는 이정표처럼 어떤 대지에서
방위 찾기를 수월하게 해 주는 사인 유형

fingerpost | 방향 안내 사인: 장대에 부착된 방향 안내 사인, 여기에 달린
작은 패널들이 하나 이상의 목적지를 가리킴

banner | 배너: 건물 안이나 바깥에서 장대에 고정하거나 벽에 기대어
설치하는 긴 천. 현수막 또는 현수기

법랑: 금속 사인 위에 메시지를 고정하는 매우 내구성 있는 방법. 도자기처럼 고온에서 유리 같은 광택이 생김 — vitreous enameled

벽화: 벽에 바로 적용하는 대형 일러스트레이션 — mural

보행자 안내 사인: 특별히 보행자를 위해 만든 사인 — pedestrian sign

불법 광고물 또는 위반 광고물: 지역 규정에 위반해 게시되는 사인 — snipe sign

비닐 그래픽: 점착 비닐 시트 소재를 오려 만든 글자, 심벌 또는 일러스트레이션 — vinyl graphics

비문 사인: 동상의 기단이나 받침대에 새긴 명판이나 비문 — pedestal sign

빌보드: 광고를 디스플레이하는 대형 옥외 보드. 행사 등 특수 용도를 겸해서 사용 — billboard

사

사인 패널: 일정 규모 이상의 사인 패널 (명판 사인 참조) — sign panel

샌드위치 패널: 가운데에 한 가지 소재가 들어가고 양 표면에는 다른 소재를 쓰는 혼성 소재 패널. 표면은 얇은 알루미늄에 가운데는 합성 소재가 들어가는 샌드위치가 사이니지 패널로 인기 — sandwich panel

샹들리에 사인: 교차로 중간에 배치하는 사인 유형으로, 각 방향에 맞는 사인 내용을 담음. 굵은 선에 매달아 표시하는 교통 표지판으로, 우리나라에는 없는 유형 — chandelier sign

석재 조각: 석재 조각 사인 참조 — sonte carving

석재 조각 사인: 문자 조각이나 석재 조각칼로 돌에다 새기는 메시지 — stonemasonry

속채움 입체 글자: 우선 (금속) 패널에서 모양을 따라 오려 낸 다음, 패널 표면과 같은 높이에서 대비되는 (투명) 소재를 고르게 채워 넣는 채널 사인의 일종. 채우는 소재가 에폭시라서 '에폭시 사인' — cut-and-fill letter

슈퍼 그래픽: 대형 포맷의 잉크젯이나 비닐 컷 그래픽 — super graphics

스코어보드: 운동 경기의 현재 점수를 보여 주는 보드 — scoreboard

directional sign	유도 사인: 목적지까지 방향을 표시하여 장소 이동과 교통 흐름을 안내하는 사인
tack board	압정 보드: 압정을 사용해 공지 사항을 보여 주는 보드 (게시판 참조)
balloon sign	애드벌룬: 공기나 가스로 팽창시켜 봉한 주머니로, 메시지를 담음
sandwich board	양면 광고판: 사인 패널 두 개를 맨 위에서 경첩으로 맞물리게 하거나, 어깨끈으로 묶어서 한 사람이 패널을 앞뒤에 매달고 다님
awning	어닝 사인: 프레임에 짜 넣은 천으로, 상점 정면에 설치해 햇빛이나 빗물을 막으며, 종종 사인을 표시하는 용도로 사용 (캐노피 사인 참조)
etched plate	에칭 사인: 화학적으로 에칭 처리한 메시지가 담긴 사인
elevator sign/lift sign	엘리베이터 사인: 엘리베이터 승강기 안과 각 층의 엘리베이터 진입문 앞에 있는 다양한 유형의 사인
pennant	우승기: 운동 경기 우승이나 기타 업적을 나타내는 깃발
wiffiti	위피티: 공공장소에서 휴대 전화를 이용해 메시지를 보여 주는 기술. 퍼블릭 텍스팅이나 디지털 그라피티라고도 함
window sign	윈도 사인: 창문이나 유리문 안에 붙이거나 페인트칠을 하여 사람들이 볼 수 있게 표시
transitional sign	유도 사인: 한 구역을 떠나 다른 구역으로 들어가는 표시
distraction strips	유리 장식 사인: 사람들이 유리 패널에 부딪치지 않도록 유리문이나 문 측면의 채광창에 그리는 실선이나 점선
literature rack	유인물 진열대: 인쇄물을 비치하는 구조물로 독립형인 경우가 많음
斜形看板 또는 異形 sign/ lectern-shaped sign	사형 간판/이형 사인: 전면이 약간 기울어진 사인. 사형 간판이나 이형 사인은 드물게 쓰이는 용어
entry sign	입구 사인: 건물이나 대지 입구를 표시하는 사인
dimensional letter	입체 글자: 시트, 패널 또는 판에서 오려낸 낱글자
illuminated letter	입체 조명 사인: 조명이 되는 채널 글자

자

장비 명칭 사인: 전자 또는 기계 장비의 제어를 돕는 패널이나 유닛에 — console sign
부착해서 해당 콘솔 박스가 무엇인지 알려 주는 사인물

장소 확인 사인: 그리드의 셀 하나를 가리키는 글자, 숫자, 심벌 또는 — grid-locator identification
일러스트레이션. 주차장에서 섹션을 표시하거나 '오피스 가든'의
작업 유닛을 표시하기 위해 사용

장애인 안내 시설: 미국장애인법ADA에서 정의한 사인 범주로, — permanent room designation sign
점자와 브라유 점자법 2급이 요구

장애인 사인: 건물이나 대지에 장애인이 접근하고 사용하도록 편의를 — disabled access
봐주는 모든 시설

전면 교체 시스템: 앞면에서 갈아 끼울 수 있는 사인 패널 컴포넌트 — face-fitting system
(측면 교체 시스템 참조)

전시 및 디스플레이 사인: 쉽게 세우고 철거할 수 있는 사인 — exhibit and display sign

주목 사인 또는 경계 사인: 건물, 대지 또는 시설의 사용에 대한 — notice sign
정보와 설명

주요 지형지물 사인: 건물, 대지 또는 시설에 대해 역사적이거나 — point of interest marker
관련되는 정보를 제공

제브러 코드: 광학 인식 코드. 때로는 문 사인에 재고 정보를 — zebra code
담기 위해 사용한다. '바코드'라고도 함

지주 사인: 기둥 같은 구조물에 붙이는 대형 사인으로, 타워 또는 — pylon
포스트라고도 함

차

차량 그래픽: 차량에 붙이는 사인으로, 흔히 점착 비닐 시트나 — vehicle graphics
자기 고무판으로 만듦 (마킹 사인 참조)

차량 사인: 차량 운전자를 안내하는 사인 — vehicle sign

채널 글자: 철제, 합성 시트 소재 또는 다양한 재료를 섞어 만드는 — channel letter
속이 빈 글자

suspended sign	천장걸이 사인: 천장에 매달리게 부착하며, 영어의 'overhead sign'도 국내에서는 천장걸이 사인 혹은 천장 돌출 사인이라고 함
cornerstone	초석: 건물의 준공을 기념하기 위해 새기는 의식용 돌
chalkboard	초크보드: 블랙보드라고도 하지만 항상 검지는 않음. 흰색 분필이나 수성 페인트와 함께 사용. 요즘은 펠트 펜을 사용하는 합성 보드로 대체하는 경우가 많음
exit sign	출구 사인: 나가는 문을 가리키거나 출구로 안내하는 사인 대부분 비상 (화재) 출구에 사용
side-fitting system	측면 교체 시스템: 옆쪽에서 밀어 넣어 갈아 끼우는 패널 컴포넌트 (전면 교체 시스템 참조)
floor number	층 번호: 계단통, 엘리베이터, 에스컬레이터 바깥의 층 표시
floor directory	층 안내 사인: 한 층의 모든 다양한 부서, 입주자 또는 구역을 개괄
building directory	층별 안내 사인: 건물의 모든 입주자, 부서 또는 구역을 개괄. 엘리베이터 승강기 안팎에 설치한 것도 영어에서는 'elevator directory'나 'elevator sign'이라고 구별
stair sarking	층수 안내 사인: 각 층계참에 표시하는 숫자로, 종종 층수와 결합
letter board	칠판 사인 또는 흑판 사인: 텍스트를 수동으로 바꿀 수 있는 패널

카

counter sign	카운터 사인: 카운터 위에 독립형으로 세우는 사인. 데스크 사인의 일종
canopy	캐노피 사인: 건물 입구 위로 지붕처럼 돌출하거나 가리는 곳으로, 사인을 싣는 용도. 우리나라에서는 불법
kiosk	키오스크: 가두판매대, 전화나 인포메이션 부스. 요즘은 인터랙티브 독립형 사인으로 자주 사용

타

electronic directory	터치스크린 층별 안내 사인: 전자 디스플레이 보드로서 사용자가 손을 대면 필요한 정보를 제공

파

팝업 사인: 손쉽게 세우고 휴대할 수 있는 독립형 사인 — pop-up sign

퍼블릭 텍스팅: 공공장소에서 메시지를 디스플레이하는 데 휴대 전화를 이용하는 기술. 디지털 그라피티 또는 위피티라고도 함 — public texting

페이퍼플렉스: 삽지를 제자리에 끼워 고정하는 사인 — paperflex

포스터 디스플레이: 조명이 되기도 하고 안 되기도 하는 인쇄한 포스터를 보여 주는 진열장 — poster display

포스터 액자: 상업 포스터를 담는 독립형 프레임 — frame holder

포스트 및 패널 시스템: 표준형 장대(폴)와 패널을 조합해서 만드는 사인 — post and panel system

포스트/패널 사인: 장대(폴)를 사용하는 고정된 독립형 사인 — post/panel sign

포터블 사인: 한 사람이 이동할 수 있는 사인 — portable sign

하

하차 안내 사인: 방문객이 차에서 내리는 특정 장소 표시 — drop-off sign

행사 사인: 변경 가능하거나 임시적인 행사 관련 정보 — event sign

현 위치 사인: 사용자가 현재 서 있는 장소를 가리키는 지도 따위의 위치 확인 사인 — 'you-are-here' sign

현판: 문구를 새긴 작은 나무, 돌 또는 흙 판 — tablet

화면 변환 사인: 사인 프레임 안에 전자 디스플레이를 이용해 변화시키는 텍스트 메시지 — moving copy sign

화재 대피 지도: 화재 시에 출구를 가리키며 행동 요령을 안내하는 층 지도 — fire evacuation map

환경 그래픽: 인공적으로 건축한 환경에 사용하는 그래픽 사인 — environmental graphics

회색 띠 조명 안내 사인: 다용도 띠 모양 이름표가 있는 건물 층별 안내 사인. 뒤에서 조명을 받음. 회색 투명 시트 커버 때문에 각각의 띠가 안 보이며, 조명을 받은 요소들만 눈에 보임 — gray light directory

A-frame	A형 입간판: 양면으로 된 독립형 사인으로, 두 개의 패널이 위에는
	경첩으로 붙어 있고 아랫부분에서는 서로 연결. 우리나라에서는 불법
ADA Sign	ADA 사인: 미국장애인법 지침의 규정을 따르는 사인 유형 범주로,
	대부분이 방 표시 사인과 천장걸이 사인으로 구성되어 있다. 범용적으로
	'장애인 사인'이라고 함
point of purchase sign	POP 사인: 실내나 옥외에 손쉽게 세우고 철거할 수 있는 독립형 사인
primary sign	1차 인지 방향 안내 사인: 구역 또는 광범위한 대지에 진입할 때
	필요한 사인 유형 범주

4

시각 디자인의 창조

4.1 서론

다른 디자인 작업과 마찬가지로 사이니지 디자인 또한 두 가지
측면으로 구분되고, 그에 따른 두 가지 작업 단계가 있다. 첫째, 내용을
만들어야 하고, 여러 기능적·기술적 필요 사항과 제품 콘셉트를 정해야
한다. 이 책의 앞부분은 이 작업 과정에 관한 것이다. 둘째, 시각적 외양
또는 형태를 디자인해야 한다. 시각적 외형과 내용은 항상 모든 디자인
작업의 최종 결과물에서 구별되는 측면이다. 이러한 구분은 다른
시각 예술에는 없는 특징이지만, 그렇다고 이 두 측면 사이에 분명한
경계가 있는 것은 아니다. 시각 디자인이 특정 조건을 창조할 수 있지만,
이는 외형 디자인만이 아니라 내용을 통해서도 얻을 수 있다. 예를 들어
시각 디자인은 질서감을 만드는데, 이런 효과는 디자인의 내용을
통해서도 낼 수 있다. 사실 두 측면은 공생적 관계가 강하며 서로
영향을 미친다. 마치 음과 양이 완전한 원으로 합일하듯이, 한쪽이
다른 쪽을 최대한 뒷받침하는 것이 이상적이다. 형태와 내용은 별개의
디자인 측면이지만, 구체적인 관계에서는 대체로 분리할 수가 없다.
클라이언트가 디자인 작업의 최종 단계에서 자잘한 변경을 요구할 때
기능과 형태 사이의 섬세한 관계를 완전히 이해하지 못하는 경우가 많다.
고품질 디자인이란 관련된 모든 요소를 섬세하게 균형 잡는 행위이다.
균형은 작은 변화들 탓에 흐트러지기 쉽다. 마지막 순간에 변경을
가하는 위험을 줄이도록 잘 준비된 상태에서 작업한다면, 결국에는
큰 성과를 낼 것이다.

시각적 외형과 내용(또는 기능) 중 어느 것이 우선인가는 디자인
이론에서 끊임없는 논쟁거리이다. 디자인에 대한 바우하우스의 신념은
'형태는 기능을 따른다'라는 것으로 디자인 작업에서 기능적인 측면의
발전을 우선시했으며, 모든 불필요한 장식을 피하려 노력했다. 그러나
장난스럽고 열정적인 1980-1990년대에는 전반적인 디자인 목적을
너무 엄격하고 제한적이고 심지어 지루하게 보는 데서 벗어나려

노력했다. 바우하우스의 신념은 '형태는 재미를 따른다'로 변모했다. 디자인 작업의 모든 감정적 측면 또한 '기능적 측면'으로 여겨졌고, 더 분명한 제품의 기능들과 동등한 지위에 올랐다.

그러다가 나중에는 '포스트모던' 철학이 기세를 잡았다. 이 철학은 목적과 가설이 간단명료하지 않으며, 기본적으로 디자인(또는 미술)의 성격에 대해서 모든 근본적인 주장을 거부한다. 기술 발전으로 무한한 가능성의 세계가 열렸으며, 이 세계에서는 이전에 높이 평가되던 모든 분야가 중요하지 않게 되어 버렸다. 다른 사람의 작품을 인용하고 베끼고 원작 일부를 추출하여 이용하는 일이 극히 간단해졌다. 그에 따라 저작권에 관한 기존의 법률은 재고되어야 했다. 창조적인 생산성과 디자인 생산물은 오늘날 전례가 없는 수준에 이를 수 있다. 이처럼 경계가 없고 반권위주의적인 디자인 철학은 변화무쌍하고 혼란스러운 디자인 스타일을 만들어 냈다.

4.2 시각 디자인의 기본적 측면

디자인의 시각적인 부분이 제공할 수 있는 기본적인 측면들을 우선 부각시키는 것이 중요하다. 무엇이 기본적 측면인가. 디자인 제안의 기능적 부분이 판단되는 방식과 시각적 표현이 판단되는 방식 사이에는 상당히 근본적인 차이점이 있다. 기능적인 측면이 보통 합리적인 용어로 논의되는 반면, 시각 디자인은 종종 감정적인 면에서 대치 상황에 이른다. 안타깝게도 대화는 보통 아주 간단하고 비타협적이다. 디자인의 시각적인 부분을 좋아하든지 아니면 싫어하든지 둘 중 하나이다. 미적 감상을 하다 보면 때로는 감정이 극도로 고조될 수 있으며, 별 근거도 없이 디자인을 찬탄하거나 심히 증오한다. 그리하여 모든 판단이 개인적인 기호의 문제로 귀결되는데, 개인적 기호는 대체로 논의할 수가 없다. 이러한 방식으로 시각 디자인을 감상하는 것은 불필요하고 꽤 무익한 접근법이다. 물론 시각 디자인이 매우 강렬한

감정을 불러일으킬 수 있다는 점을 인정해야 하지만, 시각 디자인에는
이렇게 감정을 유발하는 기능만 있는 것은 아니다.

아름다움과 추함은 모든
시각 디자인을 볼 때 일어나는
주된 감정적 반응이다.

4.2.1 미녀와 야수

시각 디자인에 대한 감상에서 강한 감정을 유발하는 부분은 우리가
개인적으로 무언가(또는 누군가)를 매우 아름답거나 아니면
그 반대로 매우 추하다고 지각하는 것에 초점이 맞추어진다. 전자는
보는 이의 구미를 당기고, 후자는 역겨움을 일으킨다. 우리를
시각적으로 자극하거나 자극하지 않는 것이 무엇인지 또는 우리가
무엇을 매력적이거나 역겹다고 보는지 정확히 모른다. 그게 무엇이건
상당히 개인적이고 기본적이며 우리의 감정생활에 중요한 것이다.
대부분의 사람이 이러한 문제에 대해 매우 강한 의견을 품고 있다.
우리 행동의 많은 부분이 시각적 기호에 관련될 수 있다. 개인적 기호는
종종 시각 디자인을 감상하는 데 결정적인 요소로 제시된다. 그러나
디자이너로서 나의 개인적 경험을 통해 배운 바로는, 특정 디자인에
대한 감상은 개인적 기호만의 문제는 아니다. 일부 디자인은 통계적으로
예상되는 숫자보다 많은 이들이 동시에 아름답다고 (또는 추하다고)
간주한다. 이러한 현상을 현실에서 확인하려면 선택안을 두 가지로
줄이기만 하면 된다. 즉, 두 가지 중에서 고르라고 하면 사람들이
선호하는 바는 놀라울 정도로 일관적이다. 물론 시각적 감상에는
엄격하게 개인적인 측면이 있으며, 다양한 문화 집단 간에 분명한
차이가 있다. 하지만 훌륭한 시각적 특성은 보편적으로 인정받는다.

매력적이라고 인식되는 무언가를 창조하는 것은 디자이너의 손과
마음이 발휘하는 가장 강력한 힘이다. 그러나 이러한 힘을 추구하다
보면 디자인의 전반적 품질을 최고로 높이는 데 장애가 되기도 한다.
즉, 미적인 시각적 특성이 디자인 작품을 판단하는 데 지나치게
중요해질 수 있다. 시각적 외형에 대해 세세하게 논의해서 유익한 경우가
거의 없으며 심지어 대결 상황에 이를 수도 있는데, 이는 피하는 것이
상책이다. 디자인 제안과 클라이언트의 개인적인 시각적 기호 사이에서
타협하는 것 또한 만족할 만한 결과를 낳는 경우가 드물다. 오히려
시각 디자인의 여러 부분에 관한 논의가 훨씬 더 유익할 것이다.
현명한 클라이언트는 순전히 시각적 측면은 전적으로 전문가에게
맡긴다. 일부 노련한 디자이너는 관심의 초점을 '조율'하고 미적인
부분에 관한 논쟁을 피하기 위해 자기 디자인 제안에 일부러
뻔한 실수를 집어넣기까지 한다.

4.2.2 시각적 개성

아름다움이건 추함이건, 매력이건 역겨움이건, 모두 단순하고 확실한
감상이다. 아름답거나 추하다고 생각하게 되는 근원적인 이유는
미적 가치에 관한 개인적 판단뿐 아니라 좀 더 복잡한 문제에도
근거를 둔다. 우리는 시각 디자인을 순전히 미학적 특성만으로
인식하지는 않는다. 그러려니 생각할 수도 있겠지만, 사실은 미학적
특질에 대해서도 우리를 둘러싼 다른 모든 시각적 문제에 반응하는
것과 마찬가지로 반응한다. 우리는 사물이나 풍경을 시각적 외양에 따라
친절하거나 서먹서먹한, 외향적이거나 내성적인, 대범하거나 수줍은,
엉성하거나 튼튼한, 관능적이거나 수수한, 풍요롭거나 가난한 등등으로
인식한다. 간단히 말해, 주변 모든 것을 처음에 즉각 시각적 외양만을
근거로 '의인화'하는 데 익숙하다. 이러한 자연적 반사 작용은 강렬하며
영향력이 크다.

사물과 환경은 아름답거나 추하다는 일차원적 잣대로 인식되지 않는다.
이들은 좀 더 복잡한 시각적 아이덴티티를 갖는다. 모든 사물과 환경은
디자인되었건 디자인되지 않았건 아이덴티티를 지닌다. 디자인이 이러한
것들에 아이덴티티를 부여하지는 않는다. 다만 원하는 아이덴티티나
시각적 개성을 강화하도록 도울 뿐이다. 이러한 것을 추구하는 데는
한계가 있다. 사람들은 같은 사물이나 환경에 다른 성격을 부여한다.
그러나 사물 사이에는 일반적으로 받아들여지는 이미지를 만들어
내기에 충분한 공통분모가 있다. 물론 다양한 문화 집단 사이에는
차이점이 크다. 예를 들어 특정 색채에 관련되는 사랑, 슬픔, 풍요 등의
감정은 문화마다 다를 수 있고, 심지어 정반대의 의미를 띠기도 한다.
게다가 현재 우리가 살아가는 시대가 시각적 개성을 인식하는
우리의 방식에 무엇보다 결정적인 역할을 한다.

4.2.3 시각적인 안도감과 자극

시각 디자인은 무언가 친숙한 것 또는 반대로 무언가 새로운 것을
만들어 낼 수 있다. 이 두 가지는 보는 사람에게 정반대의 감정을
불러일으킬 것이다. 시각적으로 새로운 것을 창조하는 일은
거의 전적으로 시각 디자인과 미술에 관련된다. 무언가 '전에 본 적이
없는' 것을 제시하면 보는 사람의 관심을 끄는 데 매우 효과적이다.
새로움은 쉽게 흥분과 매력을 자아낼 수 있다. 하지만 이는 맨 처음
커뮤니케이션을 시작하는 데는 중요한 역할을 하지만, 더 효과적인
커뮤니케이션에 사용하기에는 허술한 도구이다. 좀 더 복잡한

시각 디자인은 다양한 감정을
유발할 수 있다. 전통적 디자인이
주는 안전한 느낌부터 새로운
디자인이 주는 흥분까지 다채롭다.

정보를 전달하려면 익숙한 형태가 있어야 한다. 왜냐하면 그 형태가
지닌 의미에 대해서 모두 같은 식으로 이해해야 하기 때문이다.
보는 사람이 완전히 오해할 수도 있으므로, 디자인은 익숙한 시각적
소재를 사용해야만 기능을 발휘할 수 있다.

효과적인 시각 디자인에 필수적인 두 가지 요소는 첫째, 익숙한
형태를 이용해 안도감을 주고, 둘째, 새로움이 자아내는 흥분과
자연스런 매력을 통해 관심을 끄는 것이다.

4.2.4 시각적 질서

시각 디자인은 질서를 만들어 낸다. 이러한 능력은 감정 유발과
관계있지만, 사실은 좀 더 합리적인 수준에서 적용된다. 질서는
정보 접근성을 높이고, 오해를 피하며, 반복되는 정보를 (전체적 또는
부분적으로) 쉽게 인식하게 함으로써 학습 과정을 고무한다. 크기, 색채,
모양, 정렬, 위치 등 모든 시각적 속성을 사용함으로써, 시각 디자이너는
각 부분을 연결하거나 분리할 수 있고, 여러 정보 내에서 위계질서를
만들 수 있으며, 사용자에게서 일정한 기대 패턴을 이끌 수 있다.
우리는 시각적 질서를 창조할 가능성을 너무도 자주 간과한다. 이러한
가능성을 활용하면 커뮤니케이션 과정의 효율이 전반적으로 크게
높아질 것이다.

시각적으로 질서를 창조하면 분명한
시각적 커뮤니케이션을 하는 데
매우 효과적이다.

4.2.5 디자인과 스타일링

'스타일링'과 '디자이닝'의 차이에 대해 종종 혼동한다. 시각적 스타일을
창조하는 일을 시각 디자인을 만드는 것과 동의어로 사용하는 것이다.
하지만 스타일링과 디자인은 서로 다른 활동이다. 시각 디자인은
독특한 여러 제약을 다루는 독특한 디자인 해법을 제공하고자 한다.
하지만 스타일링은 제품이나 환경에 잘 알려진 특정한 스타일을
적용하고자 한다. 디자인은 독특한 시각적 아이덴티티를 창조하고자
하지만, 스타일링은 원하는 스타일과 합치되는 것을 창조한다. 그러므로
디자인과 스타일링은 상당히 별개의 활동이다.

그러나 둘 사이에는 일부 비슷한 점도 있다. 스타일은 여러모로
디자인과 연관된다. 우선 디자이너는 각자 특정한 개인적 스타일을
가지고 있으며, 특히 영향력이 큰 디자이너들이 그러하다. 디자이너가
개인적인 스타일을 계발해서는 안 되지만 작업을 하다 보면 어쩔 수
없이 스타일이 만들어진다. 모두 특정한 글씨체와 사고방식을 지니며,
이는 그때그때 켜거나 끌 수 있는 것이 아니다. 상업적 이유에서
개인적인 스타일 또는 시그니처signature를 계발하고 싶은 유혹이
생긴다. 모든 브랜드는 일관적인 스타일을 유지함으로써 번창한다.
이와 비슷하게, 디자이너는 자기 자신을 성공적으로 브랜드화함으로써
이득을 얻을 것이다. 둘째, 디자이너는 기존의 스타일을 따르라는
요청을 받곤 한다. 사이니지 디자이너는 자신의 디자인을 기존의
건축 스타일과 맞추어야만 한다. 셋째, 모든 시각 예술과 디자인은
시대의 산물이다. 역사적 관점에서 보면 모든 디자인과 미술은
놀라울 정도로 일관적인 몇몇 스타일 시기로 뭉뚱그려질 수 있다.
넷째, 오늘날 마케팅과 커뮤니케이션 기술이 디자인과 스타일링의

시각 디자인은 특정 분위기를
만들어 내기 위해 잘 알려진
스타일을 적용할 수 있다. 이러한
활동을 '스타일링'이라 하는데,
어떤 이는 이를 '키치'라 부른다.

차이를 흐릿하게 만들었다. 어떤 디자인이 생겨나기 전에, 마케팅과
커뮤니케이션 전문가에게 종종 시장 조사에 근거한 전략과 콘셉트를
만들도록 요청한다. 디자인은 이러한 콘셉트 속에서 표면 미화의
임무를 맡으며, 전체 아이디어에 특정한 시각적 운치를 더하기 위해
일종의 스타일을 제공하는 측면이 더 크다. 이는 완전하고 전체론적인
디자인 접근법과는 거리가 멀다. 마케팅 담당자는 엄밀히 상업적
관점에서 생각하도록 훈련받으며, 따라서 특정 목표 집단에 호소력이
있다고 조사된 구체적인 분위기를 만들기 위해 디자인 콘셉트를
밀고 나간다. 마케팅 담당자와 커뮤니케이션 전문가가 디자인 개요
작성에 미치는 영향은 계속 증가한다. 이들은 일정 규모 이상의
거의 모든 조직에서 경영진과 디자이너 사이에 자기네 자리를 확보했다.
이러한 상황 때문에 어떤 조직에서든 아이덴티티의 주요 창조자나
감독자, 그리고 해당 아이덴티티에 어울리는 시각적 형태를 부여하려는
전문가나 디자이너 사이에 상당히 중요한 정보 교환 창구가
단절되었는지도 모른다. 시각 디자인 작업의 개요를 작성하고
그 결과물을 판단하는 일은 여전히 전적으로 예측이나 통제를
할 수 없는 다소 섬세한 과정이다. 커뮤니케이션 전문가는 자신의 능력,
도구, 전문적 통찰을 극도로 과대평가하며, 스스로 이러한 과정을

전적으로 통제하는 데 최고라고 믿는다. 이들의 디자인 개요와
평가 발언은 디자이너가 보기에 충격적일 정도로 영감이 부족한 편이다.
디자인 품질을 위해서는 경영진과 디자이너가 서로 직접적이고
열린 대화를 유지하는 것이 극히 중요하다. 마케팅과 커뮤니케이션
전문가는 자리를 옮겨 디자인 전문가 옆에 앉아야 하며 경영진과
디자이너 사이에 자리를 잡아서는 안 되는데도, 그런 경우가 점점
더 늘어난다. 이러한 상황은 변하지 않고 지속할 것이며, 주요 동맥이
끊어져 결국 디자이너가 일종의 표피적인 기능인으로 전락하는
열악한 디자인 환경이 닥치리라는 징조도 보인다. 이는 디자인에 큰
손실이다. 이대로 가다가는 사태를 되돌리기가 어려울 것이다.

전통적인 모자는 독특한
상징적 가치를 지닌다.

신발이나 안경 같은 개인적 품목은
늘 진화하는 패션 스타일의 영향을
받는다. 이러한 품목은 우리가
'원하는 개성'을 표현하는 데 중요하다.

일관된 스타일링을 하려면
여러 요소를 적절히 배합해야 하지만,
패션은 예측할 수 없다.

클라이언트가 마케팅 및 커뮤니케이션 전문가를 투입하는 목적은
디자인 작업의 결과를 좀 더 통제 가능하고 효과적으로 만들기
위해서이다. 이는 사실상 디자인 결과물이 목표 집단에 어떻게
인식될지 예측하려는 시도이다. 디자이너의 개입을 아예 막는
종류의 예측은 소위 말하는 스타일링 에이전시의 일이다. 이러한
에이전시의 주요 업무는 실제 디자인 제안은 하지 않아도 스타일
트렌드를 예측하고, 회사에 제품의 스타일을 비롯한 모든 관련된
시각적 프레젠테이션에 대해 권고하는 것이다. 의류 컬렉션 생산에서
상업적 위험 부담을 줄이기 위해 패션 산업 제조업체들이 처음으로
이런 예측 기관을 고용했다. 컬렉션을 만드는 데 개인 디자이너 한 명을
개입시킬 경우 그 특정 디자이너의 '너무나도 개인적이고 주관적인'
관점 때문에 지나치게 비용이 많이 들고 위험 부담이 커 보였다.
디자이너의 핵심적인 잠재력을 간과한 채 이처럼 상업적 위험 부담을
두려워하는 것이 합리화되었다.

위 세 줄은 일상의 물품을 결합해
다른 국민성을 시각적으로 표현한다.
맨 아래는 똑같은 신문이지만
각기 속한 배경의 차이 때문에
다르게 보이는 듯하다.

요즘은 스타일링 조언과 예측을 하는 조직과 사설 기업이 많다. 이러한 에이전시의 클라이언트는 이제 의류 산업에 국한되지 않는다. 인테리어 제품을 비롯해 자동차 제조업체까지도 이들의 서비스를 이용한다. 이처럼 온갖 조언이 넘치는 가운데 트렌드를 만드는 사람과 트렌드를 추종하는 사람, 그리고 트렌드와 무관한 사람이 있다는 사실을 깨닫는 것이 현명하다. 트렌드를 만드는 사람과 추종하는 사람이 꼭 디자이너는 아니다. 이들은 구매자일 수도 있고 (클라이언트의 역할을 하는) 기업인일 수도 있다. 트렌드를 만드는 사람이 다음에 무엇을 할지는 아무도 예측하지 못하고, 심지어 트렌드 창조자 자신도 모르기 때문에 이 문제에 관한 어떤 현명한 조언이나 이미 진행 중인 것을 영리하게 분석하는 데 그칠 수밖에 없다. 즉, 이러한 분석으로는 가장 만족할 만한 상업적 프로젝트가 무엇이 될지 결코 밝혀내지 못한다.

4.2.6 디자인 품질 판단의 기준

디자인의 품질이나 특성을 판단하거나 표현하는 데 사용하는 기준이 몇 가지 있다. 항상 서로 완전히 구별되지는 않기 때문에 이 기준들은 겹칠 수도 있다. 사람들은 한 가지 디자인 측면을 다른 측면보다 더 선호하기 마련이고 그에 따라 나름대로 우선순위를 정할 것이다.

4.2.6.1 기능성

기능성은 단순명료하고 실용적인 고려 사항을 말한다. 디자인이 기본적으로 할 일을 하고 있는가. 매우 기본적인 수준에서 기능성을 따지자면, 예컨대 타이포그래피는 적어도 모든 사람이 읽을 수 있어야 하고, 의자는 앉는 사람의 무게를 감당할 수 있어야 한다.

4.2.6.2 커뮤니케이션

모든 디자인은 간단하거나 복잡한 메시지를 전달한다. 이 측면의 디자인 품질은 의도한 메시지를 사용자가 얼마나 효과적으로 이해하느냐에 따라 결정된다.

4.2.6.3 스타일

모든 디자인은 의도하건 의도하지 않았건 스타일 또는 시그니처를
담게 된다. 디자인의 스타일은 기존에 알려진 일반적 또는 개인적 스타일
요소를 참고한다. 스타일 특성은 강할 수도 있고 약할 수도 있다.

4.2.6.4 새로움

디자이너는 종종 진정으로 새롭거나 독창적인 무언가를 창조하고자
한다. 새로움은 관심을 끌고 매혹하고 흥분을 유발하는 경향이 있다.

4.2.6.5 미학

미적 특성은 종종 호감이나 혐오 같은 개인적 감정을 유발하며, 대개
아름답다거나 추하다는 말로 표현된다. 미적 특성에 대한 민감성을
우리가 디자인을 대하며 느끼는 다른 감정들과 분리할 수는 없을 것이다.
하지만 미적 민감성은 개인차가 매우 크다.

4.2.6.6 아이덴티티

우리는 자신을 둘러싼 모든 것과 상당히 강한 감정 이입 관계를
맺는다. 이는 인간의 선택에만 국한하지 않고, 모든 살아 있는 사물과
무생물에까지 적용된다. 우리는 주변 모든 것에 대한 자각으로부터
감정을 차단하지 못한다. 인간은 결코 객관적일 수 없다. 경험하는
모든 것에 대해서 거의 즉각적으로 '감정적 의견'을 형성한다. 감정적
측면은 디자인의 개성 또는 아이덴티티라 불린다. 모든 디자인되거나
디자인되지 않은 사물은 아이덴티티를 가지고 있다. 우리를 둘러싼
모든 것의 의미를 이해하지 못하더라도 늘 그것에 대해 강한(또는
무심한) 감정을 품는다.

4.3 경쟁, 검토, 승인 과정

디자인 제안은 실현되기 전에 먼저 승인을 받아야 한다. 디자인 제안,
특히 시각 디자인 제안의 판단은 특유의 문제들을 안고 있다.
승인 과정에 관계된 다양한 역학에 대비하는 것이 현명하다.

4.3.1 검토 회의

검토의 주된 목표는 검토하는 사람이 아는 것과 검토를 받는 사람이
아는 것의 차이를 최대한 이용하는 것이다. 관련 당사자 사이의
커뮤니케이션은 세심한 주의를 요한다. 참가자들의 배경이 서로
다르다 보니 오해가 발생하기 쉽지만, 주요 과제는 제안에 참여하는
수준의 심각한 차이를 극복하는 것이다. 한쪽은 디자인 개요에 대해
숙고하며 오랜 시간을 보내고, 많은 고려와 재고 과정을 거친 다음
결론에 도달했을 수 있다. 반면 다른 쪽은 그와 같은 경험이 없고,
디자인 분야에 대해 지식이 짧을 수 있다. 디자이너가 저지를 수 있는
가장 흔한 실수는 디자인을 만드는 사람의 참여 수준과 검토자의
참여 수준 사이에 커다란 차이가 있음을 충분히 인식하지 못하는
것이다. 디자이너는 시간을 투자해 디자인 과정의 모든 단계가
간단명료하게 설명되는 논리적이고 일관된 프레젠테이션을
준비해야 한다. 이는 디자인 제안 자체의 품질만큼이나 중요하다.
좋은 프레젠테이션은 필수적이다.

열린 대화의 장을 마련하는 것이
모든 검토 회의에서 거두는
큰 성과이다.

그다음으로 중요한 목표는 달성하기가 좀 더 어렵다. 바로 당사자 간에
열린 대화, 즉 개념과 생각을 선입견 없이 교환하는 분위기를 만드는
것이다. 최고의 디자인 결과물이 나오려면 한쪽 당사자 외에 다른
당사자들도 참여할 필요가 있다. 디자이너와 검토자는 이 사실을
잊어서는 안 된다. 의사 결정 과정에 관련된 모든 사람이 최대의 노력을
쏟아야 최선의 결과가 나온다. 이는 말로 하기는 쉽지만 실천하기는
어렵다. 좋은 판단은 쉽게 달성되지 않는다. 섬세한 과정에 관련된
모든 당사자 사이에 상호 존중이 필요하다.

검토 회의에서는 협상과 집단 과정의 역학과 논리를 따르는 경우가 많다.
검토자는 자신의 가치나 중요성은 말할 것도 없고, 적어도 자신의
발언 중 일부분이라도 존중되기를 바란다. 검토 회의에 참여한 검토자가
많으면, 판단 과정에서 자신의 참여가 존중되었다는 증거로서 최종
결과물에 자신만의 '표시'를 남기고 싶어진다. 이러한 표시들을 모아
실제로 적용하면 분명코 부적절한 해법을 낳고, 디자인은 터무니없이
추해질 것이다. 일부 디자이너는 자기 디자인을 온전하게 지키기 위해
디자인 제안에다 협상책으로 쓸 부분들을 일부러 집어넣는다. 이는
교활한 전략이다. 검토 회의 동안에 전통적인 타협과 양보의 역학을
피하기란 어렵지만, 너무 흥정을 하다 보면 필시 나쁜 결과에 이른다.
물론 디자인 제안은 확정적으로 보아서는 안 되며 개선의 여지가 있는
경우가 많다. 하지만 디자인 제안을 다듬는 일은 검토 회의에서 나온
여러 발언의 질을 바탕으로 해야지 모든 발언을 동등하게 존중한다고
되는 일이 아니다.

시각 디자인 제안은 마치 실제처럼 어떤 상황을 흉내 내며, 그 안에서
아직 실현되지 않은 환경과 아이템들을 시각화한다. 본질적으로
상상 속의 현실일 뿐이며, 제안이 실제로 어떻게 보일지 상상하려면
환상을 동원해야 한다. 이는 예견하기가 쉽지 않으며, 아주 노련한
디자이너도 사정은 마찬가지이다. 디자이너는 일반적으로 모험을

자주 한다. 디자인 제안은 또한 의도적으로 야심적인 경우가 많다. 디자이너는 새롭고 독창적이며 아직 알려지지 않은 무언가를 창조하고 싶어 한다. 훌륭한 디자이너는 호기심 많은 사람이며, 자신의 호기심을 충족하기 위해 위험을 감수할 준비가 되어 있다. 클라이언트는 이러한 위험을 가늠해 보지만, 또 한편 모든 위험을 제거하기란 불가능하다는 것도 안다. 좋은 디자인은 본래 모험적이며, 이를 잘 검토하기 위해서는 약간의 용기가 필요하다.

시각 디자인은 강한 감정을 불러일으킬 수 있으며, 시각적 특성의 본질을 설명하기가 늘 쉽지만은 않다. 검토자의 재능과 경험은 값진 판단에 도움이 되는데, 특히 시각 디자인 제안을 검토할 때가 그렇다. 검토 회의 동안 테이블에 둘러앉은 사람들은 한 가지 공통된 특징을 지닌다. 바로 시각적 문제를 판단하는 경험과 재능이 아니라 자신의 관점을 구두로 설득력 있게 표현하는 능력이다. 그러나 이들은 저마다 강한 개인적 시각 기호를 가지고 있다. 이 두 가지 상황이 겹쳐서 가끔 논쟁이 상당히 이상한 방식으로 흘러간다. 어떤 사람은 디자인 제안이 자신의 개인적 기호에 맞지 않는다고 간단히 선언하는 대신, 논쟁에서 이기기 위해 좀 더 심도 있는 발언을 하는 편이 적절하다고 느낀다. 진짜 이유는 숨긴 채 디자인을 실행할 때 생길 수도 있는 문제를 과장해서 강조하기도 한다. 그러나 이러한 전략은 전적으로 잘못된 것이다. 이는 극도의 혼동과 좌절감을 주는 부적절한 접근법이다. 안타깝게도 검토 회의에서 이런 일이 매우 자주 발생한다.

검토자와 클라이언트는 좋은 판단을 쉽게 가로막을 수 있는 현상을 알고 있어야 한다. 사람들은 심판의 지위에 놓이면 다르게 행동하는 경향이 있다. 이는 특이한 현상이지만 실제로 자주 일어나는 일이다. 사람들은 검토자의 역할을 맡으면 다른 눈으로 보기 시작한다. 보통 상황에서는 눈치채지도 않을 것에 주의를 기울이기 시작한다. 이러한 현상을 증명할 예를 들어 보겠다.

a

디자인 결과물을 평가하는 위치에 있으면 사람들의 인식이 변한다. 일간지에 보통 사용되는 글자크기가 갑자기 읽기 어려울 정도로 작아 보인다.

사이니지 디자인 제안에는 항상 타이포그래피와 활자가 관련된다.
때로는 제안된 활자의 크기가 논의되는데, 일반적으로는 아무도
이 부분에 주의를 기울이지 않는다. 디자이너가 사용된 활자의 크기를
검토하라고 드러내 놓고 요청하면 검토자는 항상 똑같은 말을 한다.
그것은 활자가 약간 작다고 판단되니 조금 더 크게 가는 것이 낫겠다는
말이다. 디자이너가 제안한 활자의 크기에 상관없이 대부분이
이런 반응을 보인다. 이러한 현상을 설명하자면 이렇다. 예를 들어
우리는 일간 신문을 수월하게 읽지만, 이때 신문의 활자가 얼마나
작은지 아무도 깨닫지 못한다. 이러한 측면은 그 부분에 대한 의견을
묻기 전까지는 전혀 눈치채지 못한다. 그러다 갑자기 조그만 사인들이
정말 얼마나 작은지 깨닫게 된다. 시각 디자인을 검토할 때 이처럼
흔한 함정은 피해야 한다.

4.3.2 디자인 공모

디자인 공모가 성행한다. 건축가들은 이런 식의 선정 과정에 참여하는 데
익숙하다. 그래픽 디자이너 역시 작은 작업 의뢰조차 공모를 거쳐야
하는 경우가 늘어난다. 이는 대체로 그리 긍정적인 상황은 아니다.

클라이언트가 공모전을 열어서 얻는 이점은 주어진 디자인 개요를
바탕으로 경쟁 제안을 많이 받는 것인 듯하다. 클라이언트는 비슷한
제안 중에서 가장 좋은 것을 선정하면 된다. 이는 꽤 흥미로운 과정처럼
보인다. 요즘 고객들은 선택이 무제한으로 주어지는 데 너무 익숙해져서
어마어마하게 많은 것 중에서 고르는 기쁨에 미치지 않으면 빈약하다고
느끼게 되었다.

공모는 최고의 조언을 많이 받는 데 상당히 효과적인 방법처럼
보인다. 디자인 제안을 받는 비용은 일반적으로 낮지만, 프로젝트의
명성 또는 특정 시기에 해당 전문 분야에서 경쟁이 어느 정도냐에
따라 비용이 달라질 수 있다. 일부 전문직은 경쟁의 규칙을 정하는
행동 규범이 있다. 때로는 경쟁이 공개적이고 클라이언트가 참가자의

디자인 비용을 전혀 부담하지 않을 수도 있다. 많은 다양한 아이디어와 공짜 조언을 받는 것은 아주 유혹적이어서 그러한 유혹을 뿌리치기가 어렵다. 그렇지만 공모 외에 다른 대안도 고려할 만하다.

디자인 공모가 비용 면에서 효율적이고 최고의 해법을 내놓는다는 가정은 몇몇 경우에만 해당될 것이다. 그리고 심지어 이런 성공적인 경우조차도 주최 측이 시간을 많이 소모하고 세심하게 준비해야 한다. 직접 작업을 의뢰할 때보다 디자인 개요를 훨씬 더 잘 준비해야 한다. 대부분 경우에 공모는 관련된 모든 사람에게 엄청난 시간 낭비이다. 좋은 디자인은 잘 조직된 과정을 거치는 동안 많은 당사자가 적극적이고 진지하게 참여하기만 하면 나온다. 이 과정에서 클라이언트의 참여는 전체 디자인 품질에 필수적이다. 클라이언트 스스로 적극적으로 참여해야만 가장 효과적인 디자인 제안을 받을 수 있다.

디자인 공모전은 결국 피상적인
미인 대회가 되고 말 가능성이 크다.

그 외에는 손쉽고 좋은 방법이 없다. 디자이너가 좋은 아이디어를
생각해 낼 테니 클라이언트는 그저 뒷짐 지고 앉아서 고르기만 하면
된다는 생각은 잘못이다. 좋은 디자인은 잘 조직된 환경에서 고도의
집중적인 대화가 오가면서 나오는 결과물이다. 아무리 탁월한 독백도
이러한 대화를 대신할 수는 없다. 공모에서는 대화가 없다. 따라서
프로젝트에 무엇이 필요할지를 디자이너가 나름대로 추측할 수밖에
없다. 아무리 세심하게 구성된 디자인 개요도 이와 같은 추측을 전혀
피할 수는 없다. 이처럼 디자이너가 가정하는 것은 대부분 틀리거나
구체적이지 못할 것이다. 디자이너는 자기 디자인의 시각적 외형에만
집중하는 경향이 있다. 이는 디자인 제안을 심사하는 방식과도
상응하는데, 심사 방식은 거의 전적으로 디자인의 시각적 효과에만
바탕을 두곤 한다. 모든 디자인 제안이 사실상 단순한 미인 대회
참가자가 되어 버리고, 좋은 디자인이 나올 가능성을 극히 제한한다.
결국 디자인 분야 자체가 고유의 아이덴티티를 잃고 기껏해야 정교한
시각적 곡예가 되거나 최악에는 메이크업 서비스로 변모할 것이다.
안타깝게도 그러한 과정이 이미 진행 중이다.

디자인 과정에서 꼭 필요한
클라이언트의 참여가 없을 때,
디자이너는 '디자인 일인극'을
하게 된다.

대부분의 공모전은 뿌린 대로 거둔다. 굳이 말하자면 피상적인 것을
엄청나게 거두고 있는데, 그런 것이 정말 필요한 것일까. 천재적인
디자인을 만들어 내려면 말로만 떠들어 보았자 소용없다. 현실은
IT에서 쓰는 표현대로이다. 즉 '쓰레기가 들어가서 쓰레기가
나온다'라는 말처럼, 정해진 올바른 길이 아닌 지름길을 택하거나
말로만 성과를 거둘 수 없는 것이 현실이다. 잠재적 위험은 경쟁하는
여러 디자인 자체의 선정 과정에서 발생한다. 많은 심사 위원이
최고의 디자인을 고르는 과정에 참여할 때, (학교에서 하듯이) 다양한
제안에 점수를 주기 위해 일종의 등급 매기기 시스템을 사용한다.
이는 나쁜 방법이다. 평범한 디자인에 상을 줄 가능성이
크기 때문이다. 좋은 디자인은 논쟁을 유발하는 경향이 있다.
그런 디자인은 아주 높은 점수와 아주 낮은 점수를 둘 다 받아서

결국은 평균점이 낮아진다. 상을 받는 디자인은 최고의 평균 점수를 받는 '중도적' 해법이기 쉽다. 어떤 공모전이든 이런 결과가 나온다면 무의미할 것이다. 그럼에도 이런 일이 꽤 자주 일어난다. 뛰어난 디자인을 창조하거나 고르는 쉬운 방법은 없으며, 뛰어난 디자이너 한 명이 참여하는 것만으로는 부족하다.

4.3.3 피칭 마니아

요즘은 상업적인 면에서 명성이나 누군가의 추천을 근거로 디자이너에게 작업을 의뢰하는 것이 점점 더 미친 짓으로 간주되는 것 같다. 모든 작업 의뢰가 초기에 피칭pitching 단계를 요하는 듯하다. 이 피칭 마니아는 다른 모든 디자인 공모전과 마찬가지 결점을 지니기 쉽다. 즉, 엄청나게 피상적인 결과물을 낳으며, 결국은 전문성을 퇴화시킬 것이다.

피칭 시스템의 기본적인 결점은 특정 디자인 팀이 피칭에서는 이기지만 작업은 따내지 못할 때 분명히 드러난다. 서로 공감한 부분이 극도로 피상적인 판단에 근거했기 때문에 진정한 협력이 불가능하다는 사실을 클라이언트와 디자이너가 부끄럽게 깨달을 때, 이런 일이 흔히 발생한다. 그러한 결과는 피칭이 가져오는 최악의 산물이다. 보통 피칭을 할 경우 피칭 팀의 관심은 피칭이 성공적이냐 아니냐에만 전적으로 쏠리곤 한다. 그도 그럴 것이 모든 상업적인 측면의 관심은 경쟁에서 이기는 데 집중될 뿐 디자인을 실행하는 후속 작업에는 관심이 없다.

피칭 후에 승자와 패자 모두 훌훌 털고 나올 때에만 피칭이 현명한 전략이 된다. 한쪽은 성공적인 영업을 했고, 다른 쪽은 또 한번 배움을 얻거나 앞으로의 작품 성격에 영향을 받는다. 그 외 다른 모든 경우에 디자인 팀을 선정하려고 피칭을 하는 것은 심각한 결함이 있는 지극히 낭비적인 방법이다.

4.4 지식 재산권 문제

다른 모든 디자이너와 마찬가지로 사이니지 디자이너 역시 최종
결과물의 일부 측면만이라도 독특하고 새로운 무언가를 창조하리라는
기대를 받는다. 디자이너는 소위 창조적인 전문인이다. 창조성이라는
특별한 이름표 때문에 쉽게 그릇된 허세와 기대를 품거나 심지어
직업적으로 부적절한 행동을 할 수도 있다. 어찌 되었든 디자이너가
만든 작업의 결과물은 대부분의 경우 지식 재산권 관련 법률의
보호를 받는다. 그러므로 사이니지 디자이너는 지식 재산권 문제를
기본적으로 약간은 이해할 필요가 있다.

4.4.1 지식 재산권과 산업 재산권의 간략한 역사

저자, 발명가, 기업인은 다들 작업의 결과물이 독창적인 것으로 인정받고
또 다른 이가 모방하지 못하도록 보호받기를 바란다.

지식 재산권은 처음에는 지적인 작업의 저자에게 주어지는
권리가 아니었다. 그것은 물리적 작품의 소유자 또는 출판사 같은
작품의 배포자를 보호하기 위해 시작되었다. 4세기 아일랜드에서는
여러 권의 책을 부분 필사하여 퍼뜨린 사람과 이 책들의 소유주인
도서관 사이에 분쟁이 발생했다. 이에 왕실 법정은 '모든 소에게는
송아지를, 모든 책에는 그 사본을'이라고 판결했다. 이 '필사할 권리'
원칙을 어디서나 종교와 왕실 권력 대부분이 따랐다. 책이나 팸플릿을
필사하고 배포하는 권리에 대해 독점권을 수여함으로써 정보의 흐름을
통제하는 것이 지배 권력에 이득이 된다고 여겨졌다. 14세기 말에서
15세기에 인쇄가 필사를 완전히 대체하기 시작했다. 이 시기에
가동 활자의 발명 덕분에 인쇄본의 생산이 산업화했다. 책 생산이
훨씬 쉬워졌고, 그와 더불어 출판사의 힘도 커졌다. 인쇄물을 통제하기
위해서 1662년 영국 왕은 검열법을 시행했다. 그리고 등록된 책만이
인쇄와 배부 허락을 받았다. 서적 출판업 조합이 이런 과정을 감독하는
전권을 받았는데, 인가받지 않은 책을 불태우고, 자기들 내키는 대로

언제 어디서나 심지어 개인 소장본까지 불법 판본을 수색하고, 발견된 책을 모조리 압수할 권리를 누렸다. 또한 출판업자가 자기들의 권력을 항상 적절하게 사용하지 않았으며, 마음에 들지 않는 사상을 검열하고, 작가는 수당을 적게 받았다. 그로 인해 지적 발전이 심각하게 저해되고 위협받았다. 이를 해결하기 위해 1709년 영국 국회는 '앤 여왕법'을 기초했다. 이 법은 제한된 기간에 저자에게 배타적 저작권을 주는 것과 대중의 정보 접근 및 사용 권리를 새로이 도입했다. 이 법에 따라 저작권은 제한된 기간에만 '사적인 지식 재산'이 되고, 이 기간이 지나면 지식 재산권이 소위 '공적 영역'에 속하게 됨으로써 자동으로 공적인 것이 되었다. 출판사들은 영구적 저작권에 대한 자신들의 주장을 뒷받침하기 위해 보통법에 명시된 일반적 재산권을 근거로 들며, 이 법에 심하게 반대했다. 그 대표적인 예로 1774년 도널드슨 사건에 대한 영국 법정의 판결은 영구적 판권에 반대하는 선례를 만들어 지금까지 이어진다.

　　19세기 후반에 저작권은 국제적인 문제가 되었다. 영국과 미국 모두 같은 언어를 쓰기 때문에 거대 시장을 겨냥해 비슷한 입법을 개정하는 데 관심이 쏠렸다. 그리하여 1886년에 베른 협약이 나왔고, 다른 나라들도 이에 참여했다. 20세기 이래 저작권은 많은 개정을 거쳤고, 저작권법에 보호를 받는 작품도 확대되었다. 또한 점점 더 많은 나라가 다양한 협약에 참여하고 기존의 조약을 비준하고 있다. 그러나 그동안 국제 저작권 문제에는 미국이 압도적인 영향력을 행사했다. 유네스코는 저작권 문제를 더욱 국제화하는 데 중요한 역할을 했으며, 예를 들어 1971년 파리에서 열린 '세계 저작권 협약'을 비롯한 여러 협약을 주최했다. 또한 세계지식재산권기구WIPO가 이 분야에서 간간이 유네스코와 협력하며 활약했다.

WIPO : World Intellectual Property Organisation

특허는 저작권과 비슷한 방식으로 출발했다. 왕실 권력은 특정 제조업자와 상인에게 '전매 특허증'에 명시된 권리를 부여했다. 원래 이러한 권리는 특정한 요건이 필요하지도 않았고, 확정된 기간도

드로잉은 저작권 보호를 받는다.
그러나 대부분 실제 제품이
시한부 보호를 받으려면
등록을 해야 한다.

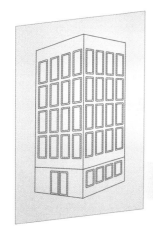

대부분 국가에서 건축을 예술로
간주한다. 드로잉과 실제 건물 모두
저작권 보호를 받는다.

디자인 자체는 저작권 보호를
받는다. 그러나 디자인을 가령
직물에 무늬로 넣거나 꽃병에
새길 경우, 디자인 보호 기간은
급격히 줄어든다.

없었다. 하지만 저작권과 마찬가지로 산업 발전 때문에 상황은 바뀌었다. 제조업체는 자신의 발명품을 설명해야 했고, 신규성이 특허를 주는 데 필요조건이 되었으며, 발명품 사용 독점권의 지속 기간이 제한되다가 시간이 흐르고 나서 공적인 영역에 속하게 되었다. 이는 일반 대중의 이익을 도모하기 위해서였다. 또한 여러 국제 무역 전시회 때문에 국제 규정이 필요해졌다. 1873년 빈에서 열린 국제발명품전시회는 발명품에 대한 보호가 충분치 못하다는 두려움에서 많은 나라가 박람회 참가를 꺼리는 바람에 장애를 만났다. 1880년 산업 재산권 보호에 관한 파리협약은 국제화를 더욱 진전시키는 첫 단계가 되었다. 현재 제네바에 있는 WIPO가 세계무역기구WTO 같은 국제기구들과 협력하여 협약과 조약을 조율하는 데 활약하고 있다.

WTO:
World Trade Organisation

상표 또한 고대로 거슬러 올라간다. 기본 소재, 생산자 또는 소유자를 표시하기 위해 상품에 표시하는 것은 인간 문명에서 근본적으로 필요한 일이었다. 중세 길드는 상표 사용에 대해서 구체적인 규칙과 규정을 만들었다. 최초의 합법적 상표 등록소가 1876년 런던에서 문을 열었다. 상표권은 시간이 지나면서 상당히 확대되었다. 유럽 연합 국가들 사이에는 국제적인 등록이 간단해졌다. 현재 WIPO가 전 세계 상표 등록을 돕고 있다.

(산업) 디자인은 지식 재산권의 다양한 형태 중에서 비교적 최근에 확장된 분야이다. 이는 18세기에 섬유에 찍는 무늬를 보호하는 형태로 시작했다. 그러다 시간이 지나면서 모든 종류의 디자인 작품에 확대되었다. 이는 사실상 특허와 저작권 사이의 틈을 채우려는 시도였다. 현재 디자인권의 보호 범위와 저작권의 보호 범위 사이에 겹치는 부분이 많지만, 특허와 저작권은 보호 수준과 기간이 상당히 다르다.

4.4.2 지식 재산권 개요

지식 재산을 보호할 수 있는 다양한 방법들이 있다. 관련 입법과
보호 기간의 연장은 역동적, 지속적으로 발전한다. 모든 유형의 보호가
지닌 공통점은 다양한 종류의 보호를 받는 권리들이 지난 50년간
급격히 팽창했다는 것이다. 사실 오늘날 다양한 유형의 보호 적용
범위가 많이 겹친다.

4.4.2.1 저작권

저작권은 모든 지식 재산권의 어머니이다. 모든 나라가 이를
저작권copyright이라 부르지는 않는다. 많은 나라에서 이를 저자의
권리author's right라고 부르는데, 이 이름이 권리 유형을 좀 더 완전한
의미로 묘사한다. 저작권은 종종 문학과 예술 작품의 창조자를 위한
권리라고 칭하기도 한다. 요즘은 이렇게 묘사하면 다소 혼란스러울 수도
있다. 이 권리는 소설, 시, 참고 도서, 언론 저작, 영화, 연극, 음악 작곡과
녹음, 안무, 회화, 드로잉, 사진, 조각, 건축, 광고, 타이포그래피,
심지어 지도, 기술 도면, 컴퓨터 소프트웨어까지 아우르기 때문이다.
컴퓨터 소프트웨어가 꼭 예술적 노력의 결과물이라고 여기는 사람은
거의 없을 것이다. 따라서 좀 더 포괄적으로 정의를 내린다면, 저작권은
전적으로 '표현'만을 보호할 뿐 그 저변에 깔린 콘셉트나 아이디어는
보호하지 않는다고 해야 할 것이다. 반면 특허는 콘셉트나
아이디어를 보호한다.

저작권은 창조적인 작품을 만들어 내면 저절로 생긴다. 원저작을
공식적으로 등록하거나 공탁할 필요는 없고, 다만 일부 국가에서는
저작권 침해에 맞서 법적 행동을 취하기 이전에 저작권 등록을
해야 한다. 저작권의 보호를 받는 작품에는 흔히 ©와 함께 출판 또는
창작 일자를 표시한다. 일부 국가에서는 이러한 표시가 필수 사항이다.
보호 기간은 할리우드와 기타 미국의 오락 및 소프트웨어 분야
거대 회사 덕분에 요즘 극도로 후해서 창작자 사후 50-70년이거나

소유자가 회사이면 50-90년이다. 많은 나라가 국제 저작권 조약을 비준했는데, 이 때문에 저작권이 국경을 쉽게 넘나든다. 일부 유형의 저작권료 징수는 매우 강력한 저작권 관리 기구에서 처리한다.

4.4.2.2 특허

특허는 발명품을 이용할 임시 독점권을 부여할 수 있다. 발명품은 발명이나 등록의 시점에 알려지지 않았고, 뻔한 내용이 아니며, 실용적인 용도가 있다고 간주한다. 발명품은 오늘날 벌어지는 다양한 현상을 다룰 수 있는데, 새로운 약품이나 진공청소기 같은 제품부터 건설 방식이나 사업 방식, 그리고 의료(꼭 약품일 필요는 없음)부터 품종 개량이나 유전자 조작으로 만들어진 식물 종자까지 포함한다. 특허는 새로운 콘셉트를 근거로 하며, 그 콘셉트를 실행하는 구체적인 물리적 형태를 근거로 하는 것이 아니다. 하지만 무엇을 특허 대상으로 간주하느냐에 대해서는 전 세계 국가 간에 이견이 크다. 놀랄 것도 없이 미국이 단연 다양한 특허를 허용하지만, 그다지 분별 있는 논리를 따르지 않는다. 재미있게도 아인슈타인의 방정식 'E=mc²' 같은 혁명적인 과학적 발견은 물질의 자연적 특성에 관한 과학적 이론이라는 근거에서 특허 대상이 못 된다.

특허는 등록하고 신규성을 평가받은 다음에 국가 기관인 특허청을 통해서만 부여될 수 있다. 일부 국가에서는 등록 후에 형식적으로만 심사하는 '소특허(간이 특허)'를 주며, 이때 신규성을 판단하는 훨씬 더 세밀한 심사는 생략한다.

특허는 일단 받으면 신청일로부터 대개 최대 20년 동안 보호를 받는다. 국제 특허 신청은 제네바에 있는 WIPO를 통해서 할 수 있다. 특허를 신청한 내용은 결국 공개되어야 하며, 독점 기간이 지나고 나면 특허의 콘셉트가 공적 영역에 속하게 된다. 이러한 조건들 때문에 일부 회사는 특허 보호 등록을 하지 않기로 한다. 그 대신 자사의 (생산이나 판매) 방식을 비밀로 하여 영업 비밀을 영구히 보호하는 쪽을 택한다.

픽토그램, 글꼴, 그래픽 디자인은
저작권 보호를 받는다.

특허는 새로운 콘셉트를 다룬다.
특허 등록은 특허에 묘사된 범위에서
콘셉트를 배타적으로 사용할 권리를
준다. 이러한 배타적인 권한은
한시적으로 부여될 뿐이다.

상표로 사용되는 사인은
영구적으로 연장 가능한 배타적
사용 권한을 얻을 수도 있다.

디자인은 특정 형태만을 다룬다.
디자인 등록으로 형태(모델)의
한시적 독점 사용권을 얻게 된다.
등록은 갱신해야 유효하다.

일부 사인은 법적 집행력을 지닌
안내 사인이 된다.

4.4.2.3 디자인권

디자인권은 지식 재산 보호의 의붓자식이다. 그 이유는 디자인 보호와 등록이 소규모 기업과 개인의 작품만을 보호하므로 법규를 바꾸려는 강력한 로비가 거의 일어나지 않기 때문이다. 또한 제품의 시각적 외형만을 보호하기 때문에 특허법으로 기계적·기능적 제품 특성을 보호하거나 저작권법으로 작품의 미적 특성을 보호하는 것과 비견된다. 보호의 지속 기간도 짧아서 3년에서 최대 25년 사이이다. 보호 기간을 최대한으로 늘리려면 등록과 갱신을 해야 한다. 등록 시 신규성 여부 심사는 매우 제한적이거나 아예 없다. 최근에는 '비등록' 디자인권도 생겼다. 영국에서는 디자인을 만들고 나면 등록하지 않고도 디자인권이 자동으로 발생한다. 권리 보호 기간은 디자인을 마케팅한 후 최대 10년 또는 디자인 창조 후 최대 15년으로 둘 중 더 긴 쪽을 적용한다. 미국은 별개의 디자인 등록이나 보호가 없지만, 대신에 소위 디자인 특허 등록과 보호가 있다.

디자인권은 실제로 저작권 보호와 크게 겹치는 부분이 많다. 미술과 디자인을 구분하거나 독특하고 새로운 공예품과 디자인을 구분하기가 불가능하지는 않지만 어렵다. 건축, 사진, 광고, (일부 국가에서) 타이포그래피처럼 오랫동안 디자인으로 인정된 일부 형태는 이미 저작권 보호를 받는다. 그런데 어째서 기타 디자인 분야는 저작권 보호에서 제외되어야 하는지 이해하기 어렵다. 디자인 단체들이 디자인권을 아예 전부 폐기하고 모든 디자인이 저작권 보호를 받도록 힘써야 한다.

4.4.2.4 상표

전에는 시장에서 상품이나 서비스를 구분하기 쉽도록 상품과 서비스에 부여한 특정 사인이나 이름이 상표의 전부였다. 상표의 보호는 시간이 지나면서 급격히 확대되었다. 포괄적인 의미의 '브랜딩'이 등장하자 브랜딩에 도움이 될 만한 모든 수단, 즉 색채, 소리(음악), 포장, 소매상점 인테리어 또는 심지어 향기까지 상표 보호의 일부가 되었다.

원칙적으로 상표 보호는 특정 영토에서 해당 상표를 사용함으로써
발생한다. 상표 등록은 공식적으로 의무화되지는 않지만 강력히
권장되는데, 다른 사람들이 내 것과 상충할 수도 있는 비슷하거나
똑같은 상표를 사용하는지 거의 알 수가 없기 때문이다. 상표 보호는
과거에는 지리적으로 제한되었지만, 점점 확대되는 국제 무역과
인터넷의 등장으로 모든 것이 바뀌었다. (하지만 인터넷은 아직도 별도의
등록 기관이 있다.) 더욱이 상표 보호가 과거에는 특정 제품군에만
국한되었지만, 일부 유명한 국제 브랜드의 경우 더욱 광범위한 보호를
받고자 한다.

상표 보호는 브랜드가 시장에서 실제로 사용되고 또 권리 침해에
맞서 적극적 보호를 받는 한 영구적으로 지속할 수 있다. 상표 등록은
무제한으로 연장 가능하다. 그러나 모든 단어나 기호가 상표로 보호되는
것은 아니다. 예를 들어 상표는 일상 언어의 일부가 아니어야 한다.
이러한 제약 때문에 성공적인 회사가 자사 상표 보호권을 잃기도 하는
아주 특이한 경우가 생긴다. 원래 상표였던 것이 일상 언어 속의 일반적
단어가 될 때 이런 일이 발생한다. 예를 들면 '아스피린' 약, '트위드' 천,
'지프' 자동차, '워크맨' 기기가 그런 경우이다. 일부 국가는 회사 이름과
브랜드 이름에 각기 다른 규정을 적용한다.

향수는 최고의 '시그니처' 브랜드
아이덴티티를 창조하고자 한다.
모든 감각적 측면은 하나의 일관된
이미지에 한결같이 맞아 들어가야
한다. 병의 디자인은 상표의 지위에
도달했고, 향수 조제법은 흔히
영업 비밀이다.

4.4.2.5 영업 비밀

상품과 서비스는 공개적으로 드러나 보이고 자세히 조사할 수 없는 측면이 있다. 아무런 보호를 받지 않고 지속하는 제품 개발 연구뿐 아니라 특정 마케팅 및 생산 방법 모두 이 범주에 속한다. 모든 제품과 서비스는 수많은 개인 간의 다소 복잡한 업무 관계를 통해 나온 결과물이며, 업무에는 회사 사장과 직원은 물론 외부 판매 대행사와 공급업체도 개입한다. 이러한 원래의 협력자들이 경쟁자로 돌변하는 것을 막기 위해 영업 비밀 관련법이 도움될 수 있다. 또한 일부 회사는 특허 보호를 신청하지 않는 전략을 택하는데, 왜냐하면 특허 보호는 보호 기간이 제한되고, 등록한 날로부터 일정 기간이 지나면 결국에는 해당 지식을 일반에 공개해야 하기 때문이다. 영업 비밀을 효과적으로 보호하려면 직접 개입된 당사자 모두가 비공개 또는 기밀 준수 서약을 해야 한다. 추가로 비경쟁 동의서도 작성할 수 있지만, 일부 국가는 이러한 종류의 동의 내용에 대해 법적 제약을 둔다. 영업 비밀은 일반 대중이나 해당 산업이 모르는 노하우를 보호할 뿐이다. 비밀이 더는 비밀이 아니게 되면 보호는 종료된다. 회사나 개인은 자신들의 영업 비밀을 보호하기 위해 합리적인 조치를 해야 한다. 자사 음료 제조법을 보호하는 가장 유명한 예로 코카콜라를 들 수 있다. 제조법은 문서로 작성해 보안이 잘된 창고에 넣어 두며, 특정 시점에 회사 내부 직원 두 명 이하만이 제조법을 알고 있다.

영업 비밀 보호는 나라마다 다를 수 있다. 일부 국가에서는 영업 비밀 보호 위반이 형사 범죄이다.

4.4.2.6 불공정 경쟁 또는 모방

불공정 경쟁에 관한 법은 관습법에 속하며, 해롭거나 불법으로 여겨지는 모든 영업 방식에 맞서 회사를 보호한다. 위조의 수준으로 모방하는 것은 대부분 국가에서 형사 범죄이다. 구매자와 생산자 모두 기소될 수 있으며, 손해 배상 소송에 걸릴 수도 있다. 또한 모방품(정교한

것이더라도)을 만드는 회사는 법원의 강제에 따라 모방 활동을 중지하고
손해 배상금을 물어야만 한다. 원칙상 불공정 경쟁에 관한 법은 타인의
사업 성공에 기생하는 모든 사업 방식에 적용된다. 사실상 이 법은
기존의 상품 및 서비스와 헷갈릴 정도로 비슷하여 구매자를 오도할
가능성이 있는 상품과 서비스를 대상으로 한다.

어떤 종류의 상업 활동을 법적인 의미에서 불공정하다고
간주하는지에 대한 입법은 나라마다 상당히 다를 수 있다.

4.4.3 지식 재산의 법적·도덕적 측면

지식 재산권에 관한 새로운 입법과 국제 조약은 지난 50년간
폭발적으로 증가했다. 그 이유는 부유한 서방 세계가 경제 활동에서
급격한 변화를 겪었기 때문이다. 모든 종류의 서비스가 주요한 부의
원천이자 국제 무역에서 가장 큰 가치를 차지하게 되었다. 보건과 관광은
현재 최대 산업이다. 수십억 원을 들여 제품 개발을 한 다음,
CD 한 장에 내용을 집어넣거나 또는 무선 연결을 통해 순식간에
어떤 거리든 전송할 수 있다. 많은 재산이 완전히 무형이 되었다.

4.4.3.1 기본적인 사회적 교환

대부분의 지식 재산 보호는 기본적인 사회적 교환에 기초를 두는데,
이 사회적 교환은 보호를 제공하는 공동체와 그러한 보호의 이익을
챙기는 개인의 이해관계에서 균형을 잡는다. 국가(국민)는 작품과
지식이 분명한 방식으로 공개되는 것을 대가로 지식 재산을 보호한다.
즉, 창조자에게 제한된 기간의 영업 독점권을 적극적으로 보장해 주고,
이 기간이 지나고 나면 보호의 대가로 해당 작품과 지식은 공공의
재산이 된다. 이러한 기본적인 교환이 관련된 당사자 모두에게 가장
이익이 된다고 여겨졌다. 이렇게 해서 경제 발전을 고무하고 경기 침체를
예방하는 것이다.

4.4.3.2 공공의 이익

지난 수십 년 동안 지식 재산권에 관련된 입법은 공익과 개인(또는 회사)
이익 사이의 균형을 깨고 개인(회사)의 이익을 우선하는 쪽으로
발전했다. 미국 의회는 변호인 군단을 등에 업은 강력한 이익 집단의
압력 아래 저작권 보호 기간을 여러 차례 연장했다. 현재 저작권 보호
수준은 저자를 정당하게 보호한다는 원래의 취지와는 거의 상관이
없다. 사실 저작권 보호를 통해 발생하는 주요 이익은 저작권의 저자나
창작자가 아니라 이들의 작품을 바탕으로 나온 상품의 소유주에게로
넘어갔다. 권리의 지속 기간은 현재 터무니없이 길며, 영구적인 보호가
되어 간다. 사실상 앤 여왕법 이전 시대로 거슬러 올라가는 셈이다.
그 결과 그때와 비슷한 방식으로 독점이 발전하여 시장에서의 지위를
오용하고 있다.

더욱이 보호 대상과 보호 방식, 그리고 다양한 보호 유형 사이에
겹치는 부분은 일관되거나 확고한 법적 기초가 없다. 사실 현 상황은
다소 혼란스럽다. 이러한 상황을 낳은 주범은 법을 만들거나 입법안을
지지하는 정치가와 법조계이다. 두 집단 모두 법적으로나 국민 앞에
선서한 대로 또는 직업적 행동 규범에 따라 공익을 위할 뿐 자신의
권력이나 부만을 추구하지 않을 의무가 있다. 그러나 지식 재산권 문제와
관련해 이들이 공익을 위해 한 일이 과연 무엇인지 모르겠다.
그 대가로 이들 집단을 향한 국민의 존경심은 줄어들 것이다.

4.4.3.3 카피라이트, 카피레프트

지식 재산권 보호의 일부 측면이 현재 극도로 불균형한 상황 때문에
'카피레프트copyleft' 운동 같은 소위 '오픈 소스(소스 코드 공유)' 운동이
생겨났다. 이 운동을 통해 현재 저작권(카피라이트) 보호의 정반대
입장을 옹호하는 창작자, 법조인, 배급자들이 뜻을 모았다. 이들은
공적 영역public domain을 창작 시점부터 모든 작품의 유일한 소유자로
본다. 어떠한 개인적인 권리도 인정하지 않는다. 모든 권리는 '인민에

의한 인민을 위한' 것이다. 모든 자료를 무료로 복사하고 다른 사람의
창작물에 포함할 수 있다. 예를 들어 소위 '오픈 소스' 소프트웨어는
무료로 내려받을 수 있는 리눅스Linux 시스템 소프트웨어를 만들어 냈다.
이 같은 시대정신에 발맞추어 막강한 기업들이 현재 개방형 산업 표준을
추구하는 여러 컨소시엄을 형성하고 있다.

오늘날 사용되는 다양한 저작권
표시를 설명하면, 왼쪽부터
전통적인 '카피라이트' 마크,
'카피레프트' 마크, '동일 조건
변경 허락(share alike)' 마크,
'저작자 표시(attribution)'
마크이다. 오른쪽 세 개 마크는
특정 조건에서 저작권료가 무료임을
나타내며, 원저자를 언급해야 한다.
이들 범주의 작품을 이용하는
'새로운' 작품 또한 같은 조건에서
발표해야 한다.

4.4.3.4 상업권과 저작 인격권

지식 재산권은 상업적 측면뿐 아니라 도덕적 측면도 다룬다. 하지만
나라마다 두 측면에 대한 법적인 비중은 다르다. 영미법 체계를 따르는
나라는 권리를 단순히 경제적 관점에서 정의하는 경향이 있다.
이 체계를 따르는 법률은 헌법적인(법정) 법률보다 판례(개개의 사례마다
법원 판결을 내림)가 더 많으며, 따라서 경제적인 분쟁을 다룰 가능성이
더 크다.

　　　도덕적 관점에서 저자의 작품은 거의 저자 자신의 육체적 자아의
연장이라고 볼 수 있으며, 따라서 전일성integrity을 침해하려는 어떠한
시도에 대해서도 보호를 받는다. 저작 인격권 하에서 저자는 자신이
작품의 저자임을 주장하고, 자신의 작품에 서명하고, 출판이나 공개를
허락하며, 어떠한 왜곡이나 훼손이나 기타 변형에도 반대할 권리를
갖는다. 이러한 권리들은 또한 저작권 보호를 받는 작품의 물리적
소유권에 제약을 가한다. 즉, 어떤 작품에 대가를 지급하고 완전히
소유한다 하더라도 이를 자기 마음 내키는 대로 할 자유는 없다.
예를 들어 작품을 파괴하는 것도 허락되지 않을 수 있다. 자신의 작품이
시간이 지나면서 파괴되거나 변형되는 것을 지켜본 건축가와 조각가
등이 저작 인격권을 들고 나와 쓰디쓴 분쟁을 낳았다. 물론
저자의 권리 침해 주장은 사리에 맞아야 하고, 작품 변형에 대해

항의할 때는 변형의 결과로 저자의 명예나 명성이 해를 입어야만
항의가 허용된다.

　　일부 국가에서는 저작 인격권을 포함한 저자의 권리를 완전히
양도하도록 허락한다. 그 밖의 여러 나라에서는 이러한 권리가
양도될 수 없고, 법적 저작권 보호 기간이 지속하는 한 저자(또는
그 상속자)에게 속한다. 저작 인격권을 거래하는 것은 도덕적 또는
개인적인 법적 의무를 거래하는 것과 마찬가지로 잘못된 일이다.

'로마식' 법리를 따르는 나라는
개인적 창조의 전일성을 강조한다.
영미 법리를 따르는 나라는
지식 재산권의 경제적인 면으로
크게 치우친다.

4.4.3.5 무형의 재산 훔치기

우리는 유형·무형의 재산에 관련된 사건에 모두 같은 용어를 사용하곤
한다. 예를 들어 누군가가 다른 사람의 디자인을 '훔친다'라고 말한다.
그러나 유형과 무형의 소재 사이에는 분명한 차이가 있고, 특히
유형·무형의 재산을 일반적으로 다루는 방식에서 차이가 난다.
내가 다른 사람에게서 무형의 무언가를 훔칠 때, 그 원래 소유물은
변하지 않으며 여전히 다른 사람의 소유이다. 이와 같은 도둑질은
물질세계에서는 불가능하다. 어처구니없게도 이 같은 근거에서
무형의 절도를 합리화하는 사람들이 있다. 물론 지금 세상에서는
무형의 소재를 훔치는 일이 너무도 다반사이다. 불법 소프트웨어를
사용하지 않는 미대 학생은 거의 없으며, 심지어 불법 도용 때문에
자신의 전문적 미래를 보장할 원천 자체를 깎아내릴 수 있다는
사실도 안다. 어떤 면에서 보면 불법 소유가 이처럼 일상생활에서

흔히 벌어진다는 것은 슬픈 일이다. 옛날에는 절도 행위가 모두
형사 범죄였다.

지적·산업적 무형 재산과 다른 모든 유형 자산의 공통점은 둘 다
특정 가치를 표현한다는 사실이다. 회계 법칙은 둘 사이에 어떠한
구분도 하지 않고, 다만 대차대조표에서 별개로 명시할 뿐이다. 하지만
그 외 나머지 부분에서는 차이가 이루 말할 수 없이 크다. 우리는 모두
이런저런 방식으로 다른 사람의 지식 재산에 영향을 받거나 영감을
얻는다. 우리 중에는 불법으로 획득한 지식 재산을 소유한 사람이 많다.
다른 사람의 지식 재산을 사용할 경우 어떤 때는 사용이 전적으로
허용될 뿐 아니라 심지어 권장되는가 하면, 절대 허용되지 않을 때도
있는 등 허용의 정도가 다양하다. 사실 무형의 재산은 아주 미묘하고
매우 특이한 성질이 있다. 예를 들어 원본과 복사본 사이에 아무런
차이가 없으며, 무제한으로 복제품을 만들어 거의 아무런 비용이나
노력을 들이지 않고 아무리 먼 거리라도 이송할 수 있다. 복제하고
획득하기가 이처럼 쉬운 것의 가치를 인정하기 어렵다는 이도 일부 있다.
그렇지만 경제적인 면에서는 원칙적으로 무형 재산이건 유형 재산이건
아무런 차이가 없으며, 둘 다 원래 소유주의 재산 가치에 영향을
미친다. 경제학은 '공짜 점심'의 개념, 즉 무언가를 취하고서 그 대가로
아무것도 내지 않는 행위를 인정하지 않는다. 같은 개념이 어떤 윤리적
판단에서도 통상 적용된다. 물론 우리가 취급하는 것들 대부분이
점점 더 무형이 되어 가고 있으며, 이런 변화가 우리 행동에 영향을
미친다는 사실을 인정해야 한다. '샘플링(누군가의 작품 일부를
베끼는 것)'은 현시대 창조 활동에서 허용되는 부분이다. 하지만 언제나
'창조적인 창조'의 개념이 궁극적으로 모든 진정한 작품을 가르는
기준이 될 것이다. '훔치기'는 그 대가로 원래의 작품과 유사한 방식으로
충분한 새로움이 창출될 때만 허용된다. 그러한 조건이 없다면,
남의 것을 공짜로 취하는 일은 문제의 재산이 유형이든 아니든
상관없이 벌을 받아야 하는 명백한 절도 행위가 된다.

4.4.3.6 법조계의 개입

무형 재산에 관련된 권리가 침해되었다는 주장들은 분명한 경우가 거의 없다. 자신의 권리를 등록하기 위해 갖은 수단을 다 써도, 여전히 법원이 그 문제에 관해 최종 발언권을 지닌다. (등록되거나 등록되지 않은) 지식 재산권의 위반에 대항해서 보호해 달라는 주장이 유효한지 여부는 오직 법원만이 결정할 수 있다. 지식 재산을 등록하는 것이 땅 한 뙈기나 집 한 채의 소유권을 등록하는 일과 비슷할 것이라 가정해서는 결코 안 된다. 실상은 그렇지 않기 때문이다. 물론 특허를 제대로 검사받고 발급받은 후라면 어느 정도 확실성이 보장될 테지만.

　지식 재산권 같은 복잡한 문제에서는 당연히 온갖 종류의 전문 변호사가 중요한 역할을 한다. 일반적으로 디자이너는 대부분 복잡한 등록을 하고, 계약서를 작성하고, 권리 침해에 대항하는 주장을 한다든지 할 때 도움을 얻기 위해 변호사를 필요로 한다. 지식 재산권 분야 변호사가 업계에서 수임료를 가장 많이 받는 축에 속한다는 사실을 알아 두자.

지식 재산권 침해의 다양한 유형. 각 쌍의 왼쪽 병이 원래 디자인이다. 첫 번째 쌍은 똑같이 복제한 것인데, 이는 위조라 부르며 형사 범죄이다. 두 번째 쌍은 디자인권 침해에 속할 수 있는 경우인데, 만약 해당 병이 상표로 등록되어 있다면 상표권 침해이다. 이 경우는 불공정 경쟁으로 판단될 수도 있다. 세 번째는 상표권 침해의 예이다.

디자인 드로잉은 저작권 보호를
받는다. 병은 시한부로 디자인 보호를
받을 수 있으며, 완제품은 영구적으로
보호 가능한 상표로서 보호받을 수도 있다.

디자인에서 작은 차이는 디자인권 침해로
판단될 수 있다. 일부 국가에서는 디자인을
대부분 저작권 보호를 받는 작품으로
간주한다.

건물과 건축은 널리 예술로 여겨지며,
따라서 저작권 보호를 받는다.

4.4.4 사이니지 디자인 프로젝트의 지식 재산권

사이니지 프로젝트 디자인은 지식 재산권 보호의 여러 다른 측면을
건드릴 수 있는데, 이는 사이니지 디자인이 아주 다양한 분야의 면모를
지니기 때문이다.

4.4.4.1 사이니지 프로젝트에 적용되는 지식 재산권 개요

— 사이니지 패널 시스템의 개발은 비등록 디자인권 보호를 받거나
 등록 후에는 등록 디자인권을 보호받는다. 아주 드물게 특허 등록을
 고려하는 것이 현명할 수도 있다. 하지만 이는 해당 시스템이
 특허법의 보호가 필요할 만큼 광범위하게 사용될 가능성이 클 때
 고려해 볼 일이다. 일부 국가에서는 사이니지 패널 시스템 디자인이
 저작권법의 보호를 받는다.
— 사이니지 패널 시스템에 제품 이름이 붙으면, 그 이름은 상표법의
 보호를 받는다. 일부 국가에서는 그 이름을 등록해야 하지만,
 대부분 경우에는 그렇지 않다.
— 사이니지 프로젝트와 관련된 모든 기술 도면은 저작권법의
 보호를 받는다.
— 모든 일러스트레이션, 픽토그램, 타이포그래피는 저작권법의
 보호를 받을 수도 있다. 이는 나라마다 다르다.
— 모든 지도 디자인은 저작권법의 보호를 받는다.
— 인터랙티브 사이니지 애플리케이션 등 새로운 소프트웨어 개발은
 저작권법의 보호를 받는다.
— 모든 타이포그래피와 레이아웃은 저작권법의 보호를 받을 수도
 있지만, 나라별로 차이가 있다.
— 모든 3차원 사물, 슈퍼 그래픽 또는 벽화는 저작권법의 보호를
 받을 수도 있지만, 나라별로 차이가 있다.
— 디자인의 모든 측면은 저작 인격권의 보호를 받을 수도 있다.
 보호의 수준은 나라마다 다양하다.
— 모든 특이한 제작 방식, 디자인, 일러스트레이션 노하우는 이러한

제작 방식을 보호하려는 조치가 이미 취해졌을 때에만 영업 비밀
보호법의 보호를 받는다. 이러한 조치의 예를 들자면 프로젝트에
직접 관계된 모든 당사자로부터 기밀 준수 서약을 문서로
요구하는 것 등이다.

4.4.4.2 지식 재산권 보호

디자이너는 종종 바깥세상이 자기 디자인을 훔치려고 노린다는
두려움을 느낀다. 이는 약간 과민한 걱정이다. 물론 기업이 특별히
창조적이지는 않지만, 모든 제품과 서비스 대부분이 훔친 디자인에서
나온 듯이 말하는 것은 좀 지나치다. 기존 소재와 아이디어를
그다지 영감을 일으키지 않는 방식으로 모아 놓았다고 하는 편이
이 분야 업체들을 더 제대로 표현하는 말일 것이다. 인간은 개미와
같은 면이 있다.

　더욱이 디자이너 자신도 서로에게 영향을 받으며, 이는
일류 디자이너도 마찬가지이다. 과거의 디자인 작품을 보면
유행 스타일이 어떻게 오락가락 변하는지 알 수 있는데, 마치 계절의
날씨가 바뀌는 것과 같다. 그렇지만 최대한 디자인 보호책을 마련하는
것이 현명한 행동이다. 가장 중요하면서도 기본적인 디자인 보호책은
디자인 진척 상황을 늘 기록하고, 미리 관련된 모든 사람과 제대로
문서 동의를 하여, 자신의 작품을 주도면밀하게 정리 정돈하는 것이다.
디자이너의 지식 재산권 침해를 멀리 있는 누군가가 저지를 가능성이
크다는 가정은 완전히 틀렸다. 지식 재산권 침해 문제는 창작자의
바로 주변에서 일어날 가능성이 더 크다. 따라서 이러한 종류의 침해를
방지하는 최선책은 직접 관련된 모든 당사자와 비공개, 비경쟁 또는
기밀 준수 같은 서약을 하는 것이다.

상업적으로 성공적인 새 디자인을 내놓는 디자이너라면 누구나
추종자가 따르게 마련이다. 이미 앞에서도 언급했지만 대부분의 기업은
줄을 지어 이런 디자인을 모방하고 돈을 번다. 하지만 기존 디자인을

지식 재산권 침해는 원본과
얼마나 유사한지에 따라
판단하지만 이는 분명한 경우가
드물다. 예를 들어 조약돌, 계란,
감자는 비슷해 보이지만 상당히
다른 사물이다. 휴대 전화는
수없이 다양하게 나온다.
우리 눈에는 대부분 이들
휴대 전화가 모두 비슷해 보이며,
전문가(그리고 소유주)만이
각각의 차이를 구별할 수 있다.

이런 식으로 모방하는 경우는 대부분 지식 재산권 위반에 속하지
않는다. 법적 소송을 고려하려면 저작권 침해가 정말로 분명해야 한다.
권리 보호 수준을 높이기 위해 디자인 등록을 하는 것이 현명한
행동인가. 이는 디자인의 유형과 중요성에 따라 다르다. 디자인에 크게
의존하는 제조업체와 기타 업체는 다양한 전략을 따른다. 등록을 하고
저작권 침해에 대항해 법적 절차를 밟는 것이 지식 재산권을
보호하려는 기업보다는 법률 회사에 더 경제적 이익을 준다고 보는 이도
있다. 반면 다른 이는 혹시 일어날지도 모르는 저작권 침해에 대비해
디자인 등록을 하는 것이 효과적인 억제책이 된다고 본다. 특정 업계의
새 모델 교체 빈도 또한 문제가 될 수 있다. 패션 업계에서는 모델 교체가
너무나 빨라서 등록 디자인 보호를 하는 것이 대체로 현명해
보이지 않는다. 많은 디자인 작품이 급격히 패션 디자인처럼 교체가
빨라지고 있다. 시장에 오래 머물 가능성이 큰 제품이나 서비스라면
디자인 등록을 하는 편이 일반적으로 바람직하다. 디자인 고전은
가능한 보호 수단을 모두 마련해야 한다. 문제는 어떤 디자인이 장차
고전이 될지 아무도 미리 알 수 없다는 것이다. 그리고 일단 고전이 되면
등록을 하기 이미 늦어 버린다.

4.4.4.3 신규성

신규성은 지식 재산권을 획득하고 보호하기 위한 필수적 선결 요건이다. 지식 재산권 주장에 관한 거의 모든 분쟁이 제품이나 서비스가 얼마나 새로운지에 관한 분쟁으로 귀결한다. 도전을 받은 당사자는 항상 소위 '선행기술prior art'의 존재를 주장할 텐데, 이는 지식 재산권 침해를 받았다는 디자인이 나오기 전에 시장에 이미 비슷한 무언가가 있었다는 뜻이다. 물론 유사성이란 매우 정밀한 개념이 아니고, 100% 새로운 것이란 결코 없으므로 항상 논쟁의 여지가 있다. 변호사들은 신규성을 논박하느라 상당한 재산을 쓸 것이다. 대치 상황을 아예 피하는 것 외에는 디자이너가 이 같은 논쟁을 피하기 위해서 할 만한 일은 거의 없다. 그러나 디자이너가 자신의 입지를 향상시키기 위해 할 수 있는 일이 한 가지가 있으니, 바로 무엇을 디자인했으며 언제 그것을 완성했는지 증거를 남기는 것이다. 수많은 방법으로 이를 실천할 수 있다. 우선 디자인을 등록한다. 둘째, 많은 나라에서 드로잉이나 기타 제출된 문서에 공식 일자 인지를 찍어 주는 사무실을 두고 있다. 셋째, 공증 사무소에서 공탁할 수 있다. 넷째, 전자 공탁을 할 수 있는 웹사이트가 있다.

4.4.4.4 지식 재산권 동의

모든 디자인 작업 의뢰에는 디자이너의 지식 재산권을 다루는 조항을 포함해야 한다(5.1.4.2 참고). 라이센스 동의 같은 특별 동의는 전문 변호사가 개입해야 한다. 이러한 동의가 종종 규모 면에서 서로 상대가 안 되는 두 당사자 간에 이루어진다는 사실을 디자이너가 깨닫는 것이 중요하다. 그러므로 디자이너는 매우 제한된 범위의 책임을 져야 하고, (훨씬 더 강력한) 상대편 당사자가 저지른 계약 위반에 대한 해결책은 매우 간단명료하며 집행하기 쉬워야 한다. 안타깝게도 보통 경제적 힘을 가진 사람이 법 체계의 혜택을 더 많이 받기 때문에, 디자이너는 충분하고 완전하게 이해하지 못하는 동의서에는 절대 서명을 하면 안 된다. 주의 깊게 듣되, 변호사가 하는 거창한 말에 현혹되지 말고

설명을 요청해야 한다. 계약서에 단어 표현을 정확히 하고 싶다고 분명히 말하고, 변호사가 제안한 단어가 반드시 디자이너 자신이 표현하고 싶은 구체적인 의미를 담고 있을 것이라 가정해서는 안 된다.

4.4.4.5 고용인과 디자인 작업

지식 재산권이 해당 지식 재산의 창조자에게 우선으로 주어지지 않는 몇몇 경우가 있다.

— 고용인은 해당 지식 재산에 상당히 공헌했다 하더라도 지식 재산권이 없다. 모든 지식 재산권은 자동으로 고용주에게 귀속된다. 교사의 지도 아래서 일하는 사람도 사정은 마찬가지이다.

— 일부 경우에, 일부 국가에서, 당사자 간에 아무런 구체적 조정이 없다면 지식 재산권은 디자인 작업의 클라이언트에게 자동으로 (일부분이) 이전될 수도 있다. 모든 디자인 작업 의뢰와 계약에 지식 재산권 문제를 포함할 것을 강력히 권고한다.

4.5 팀을 이루어 디자인하기

디자이너 한 명이 수행하기에는 너무 복잡한 디자인 작업이 많아졌다. 비교적 규모가 작은 작업만 디자이너 혼자 소화할 수 있다. 클라이언트는 종종 1인 업체에 일을 맡겼을 때 생길 수 있는 위험 부담에 대해 염려한다. 좀 더 규모가 있는 디자인 회사에서는 신입이나 수습사원 같은 조수와 선임 디자이너 간의 공동 작업이 디자인 품질에 중요한 요소가 되었다. 대규모 작업에는 보통 서로 다른 전문 분야와 특수 분야 출신의 다양한 디자이너가 참여하며, 이들은 각각 자신의 디자인 팀에 속해 있다. 대부분의 사이니지 작업에서 적어도 프로젝트의 건축가와 공동 작업이 필요하다. 팀에 속해서 디자인하면 특별한 역학과 특이 상황이 생긴다.

많은 참가자가 관여하는
복잡한 디자인 프로젝트를
성공적으로 수행하기 위해서는
'지휘자'가 필요하다.

첫째, 물자 조달 문제를 관리하고 창조적 생산물의 일관성을 조절하고
확보하기 위해 디자인 팀 전체를 지휘하는 '지휘자'가 필요하다. 모든
디자인 팀은 각각 지휘자가 필요하며, 일반적으로 건축가가 사이니지
프로젝트에 관련된 모든 팀의 '수석 지휘자'이다. 디자이너는 팀으로
작업하기를 불편해하는 경향이 있으며, 특히 시각 디자인 부분에서
그러하다. 시각 디자인의 창조적 과정은 전적으로 이성적이지는 않다.
미지의 목적지를 향해서 본능적으로 자기만의 길을 좇는 것이
시각 디자인에서 피할 수 없는 전략이다. 시각 디자이너는
'자기 나름대로 일하기'를 좋아한다. 물론 이는 팀원뿐 아니라
창조적 작업의 지휘자에게도 해당된다.

둘째, 좋은 디자인 팀은 차분하고 결연한 지도자가 필요하다.
시각 디자인에서는 타협하기가 매우 어렵다. 시각 디자인은 완전하고
일관된 이미지를 전달해야만 인상적인 효과를 발휘할 수 있다. 모든 세부
사항이 깔끔하게 들어맞아야 하며, 단일한 전체적 외관을 만드는 데

이바지해야 한다. '아무것도 빠진 것이 없고, 아무것도 빠뜨릴 수 없는' 인상을 만들어 내면, 시각 디자인은 강렬한 경험이 될 것이다. 분명히 이러한 섬세한 결과는 타협하지 않는 태도를 통해서만 달성할 수 있다.

셋째, 강한 자신감을 가진 독재자만이 좋은 시각 디자인을 달성할 수 있다는 생각은 완전히 틀렸다. 디자이너는 자신의 자아를 좀 터무니없이 부풀리는 경향이 있지만, 이는 미덕이라기보다는 장애에 더 가깝다. 사실 훌륭한 동료 디자이너는 모든 성공적인 디자인 회사의 보배이다. 성공적인 디자이너는 논쟁에서 이기기 위한 유창한 언변과 재능을 알아보는 예민한 후각을 겸비한다. 동료의 작품은 모든 창조적 작업에서 영감의 주요 원천이며, 디자인 팀 안에서는 더욱 그러하다.

창조성은 서로 비슷비슷한 클라이언트의 여러 디자인 개요를 '새롭게 바라보는' 데서 나온다. 대부분 회사는, 예를 들어 젊고 역동적인 이미지를 내뿜고 싶어 한다. 시각 디자인 작업은 고려와 재고를 거듭하고, 성공할 때도 실패할 때도 있으며, 시행착오의 과정이다. 꽉 막히고, 결과는 아직 멀었고, 디자인을 향상할 아이디어가 나오다가 갑자기 멈추는 순간이 있다. 슬럼프가 자리를 잡은 것이다. 시각 디자이너는 새로운 모습을 창조하기 위해 갖은 술수를 쓴다. 예를 들어 하룻밤 푹 자고 나면 기적이 일어날 수 있고, 디자인을 거울에 비춰 보기도 한다.

(새로운 '영감'을 찾기 위해 더 강력하고 중독성이 있을지도 모르는 약물의 사용은 여기서 제외한다.) 인간 정신의 아주 놀라운 점은 책상 앞에 붙어 있지 않거나 디자인 문제를 고민하고 있지 않을 때 최고의 디자인 아이디어가 떠오른다는 것이다. 정신이 새로운 해결책을 즉흥적으로 생각해 내려면 휴식과 색다른 관심사가 필요하다. 더 집중하거나 더 열심히 생각하기만 한다고 문제가 해결되는 것이 아니라 오히려 그 반대이다. '텅 빈' 머리와 곁눈질이 더 효과적일 때도 있다.
디자인 팀의 지휘자는 프로젝트를 매일 다루어야 하는 디자이너에 비해 불공평한 이점이 있다. 팀의 다른 디자이너처럼 매일 디자인 프로젝트에 참여하지 않기 때문에 머리를 비우고 신선한 시선으로 바라보기에 알맞은 조건이 갖추어진다. 팀이 제출한 디자인 제안 중 어느 것에도 개인적으로 애착이 없으므로, 이 제안들을 훌륭하게 섞는다든지 새로운 방향을 보기가 더 쉬워진다. 창조적인 작업의 지휘자가 모든 디자인 작업을 직접 혼자서 한다면 그처럼 신선한 접근을 할 수 없을 것이다. 이러한 현실은 피할 수 없으며, 이 때문에 팀의 다른 구성원이 상당히 좌절감을 느끼는 경우가 많다. 모두 이러한 메커니즘의 중요성을 깨닫는 것이 도움된다.

4.6 작업 계획 세우기

일정 규모 이상의 모든 사이니지 프로젝트는 최종 디자인을 생산하기 위해 다양한 기술, 메시지 유형, 여러 전문 기술을 한데 모아 많은 아이템을 디자인해야 한다. 이러한 다양한 측면을 모두 효과적으로 다루는 작업 계획을 세우는 것이 필수적이다. 작업 계획은 작업 단계를 논리적으로 연결하도록 순서대로 세워야 한다. 아이템을 개별적으로 하나하나 디자인해서는 안 된다. 사이니지 프로젝트를 디자인할 때 한 가지 중요한 문제는, 프로젝트에 필요한 모든 사인 사이에 시각적 일관성을 창조하는 것이다. 이렇게 하려면 시각적 설명서를 만드는 것이

제일 좋다. 나중에 이 설명서들을 근거로 하면, 제작과 설치를 위해
다양한 사인을 한결같이 명시하는 일이 손쉬워진다.

4.6.1 시스템 디자인과 시각 디자인의 관계

시스템 디자인 단계에서 시각 디자인의 토대가 놓인다. 시스템 디자인
단계 동안 작업을 속기로 반복하려면 첫째, 프로젝트의 모든 측면에
필요한 사항과 제약을 다루는 개요를 작성한다. 예를 들어 사용자 유형,
기술적·법적 문제, 보안, 회사 자체 스타일, 홍보, 예산, 일정에 관한
요건 등을 다룬다. 둘째, 길찾기를 수월하게 하고 현장에 관한 필수적인
설명을 할 수 있도록 모든 커뮤니케이션 필요를 충족하는 여러 관련
아이템의 시스템을 개발한다. 각 아이템의 내용과 그 아이템이 공간에서
차지하는 대략적인 위치를 정한다. 이 모든 것이 어떤 식으로든
시각 디자인에 필수적이다.

시각 디자인에서 가장 중요한 부분은 초기 시스템 디자인 단계에서
개발하는 사인 유형 목록이다. 이 목록은 개별적으로 디자인해야 하는
모든 표준 아이템을 개괄한다. 이러한 목록의 내용은 시각 디자인
단계에서 수정하기도 하는데, 디자인 해법이 원래 제안과 다른 방식으로
특정 기능을 결합할 수 있기 때문이다.

4.6.2 관련된 다양한 전문 분야

대부분의 전문 활동은 다소 복잡해졌다. 요즘은 기술이 우리가 하는
모든 활동에서 일부분을 차지한다. 디자인이라는 전문 분야도 이러한
추세에서 결코 예외가 아니다. 더욱이 사이니지 디자인은 여러 분야에
걸치는 활동이다. 일정 규모를 넘어서는 프로젝트는 이제 한 사람의
기술만으로 수행할 수 없다. 지식은 대개 지속적인 업데이트가 필요하며,
전문가는 항상 자기 분야의 최상위를 지키기 위해 특화해야 한다.
사이니지는 특별히 이러한 상황에 민감하다. 앞의 2.2에서 여러 사람을
소개했는데, 이는 사이니지 디자인에 관련된 다양한 직업을 보여 준다.
다음은 시각 디자인 관련 전문 분야이다.

사이니지 디자인은 건축,
인터랙티브, 그래픽, 제품 디자인 등
다양한 디자인 분야를 결합한다.

4.6.2.1 건축 디자인

모든 사인은 다양한 방식으로 건축 디자인과 관련된다. 장소의 접근성
또는 경로 설계는 모든 건축 도면에 포함된다. 이는 또한 모든 사이니지
디자인의 토대이기도 하다. 대부분의 건축은 모든 사인의 공간 배치
계획에서 존중해야 하는 측정 그리드에 바탕을 둔다. 건축 디자인에
이미 적용된 색채 계획과 디자인(스타일) 세부 사항은 사이니지
디자인의 색채 계획과 디자인 세부 사항의 기본이 된다. 일부 유형의
사인은 인테리어나 가구 디자인의 중요한 일부분이 되거나 또는
밀접하게 연관될 수 있다.

4.6.2.2 제품 디자인

특정한 기능적 측면을 여러 사인 유형에 통합해야 할 때, 제품 디자인이
사이니지 디자인의 중요한 부분이 될 수 있다. 가령 메시지를 다양한
사인 유형마다 바꾸어 사용해야 하는 경우를 예로 들 수 있다. 맞춤형

제품 디자인은 대형 프로젝트에서만 필요할지도 모른다. 대개는 이러한
필요를 충족하기 위해 기존 사이니지 패널 시스템을 사용할 것이다.

4.6.2.3 인터랙티브 디자인

디지털 미디어는 사이니지 프로젝트에서 점점 더 큰 역할을 한다.
이 중 일부는 인터랙티브 미디어이다. 이 말은 사용자가 필요한 정보를
검색하기 위해 사이니지 시설과 적극적으로 소통을 해야 한다는 뜻이다.
여기에는 보통 (터치)스크린이 사용되는데, 때로는 마우스와 키보드가
추가된다. 이러한 기기를 사용하는 방식을 그 과정에서 사용하는
다양한 스크린 이미지의 디자인과 더불어 그래픽 유저 인터페이스라
한다. 인터넷 사용은 같은 원리에 바탕을 둔다. 폭발적인 인터넷 사용은
큰 수요를 창출했고 완전히 새로운 디자인 전문 분야를 낳았는데,
멀티미디어 디자이너, 웹 디자이너, 사용자 경험 디자이너 (또는 그 밖에
이 분야를 지칭하는 최신 명칭) 등이 이에 속한다.

4.6.2.4 그래픽 디자인

그래픽 디자인은 사이니지 디자인에서 여전히 주된 기술이다.
사이니지의 주요 요소는 활자, 픽토그램, 레이아웃, 일러스트레이션,
지도이다. 이러한 시각적 구성 요소들이 그래픽 디자인 영역에 속한다.
사이니지 디자인은 점점 독자적인 전문 분야가 되었다. 사이니지
시스템을 개발하고 모든 (디자인) 측면을 현명하게 통합하는 시각적
외양을 만들어 내는 일은 상당히 특별한 지식과 경험을 요한다.

4.6.3 모든 아이템에 패밀리 스타일 만들기

우리를 둘러싼 건축물과의 효과적인 시각적 커뮤니케이션은
기본적으로 우리가 시각적 주변 환경에 익숙하기에 가능하다.
우리에게는 주변 환경을 끊임없이 훑어보며 즉각 무엇이 익숙하고
무엇이 새로운지 결정하는 놀라운 능력이 있다. 이는 모두가 특정
사물은 어떤 모양일지 이런저런 기대를 하기 때문에 가능하다.

모든 차는 차처럼 보이고, 다리는 다리처럼 보이며, 현금 등록기는
현금 등록기처럼 보임으로써 인식되고 그에 따라 사용된다. 일단 인식이
되려면, 제품은 각자 기본적인 기능성을 보여 주는 '시각적 패밀리 룩'이
있어야 한다.

일부 시각적 특징을 같게 하면
쉽게 패밀리 룩을 만들어
낼 수 있다.

따라서 사인은 무엇보다도 우선 사인처럼 보여야 한다. 하지만
그것만으로는 충분하지 않다. 사이니지 프로젝트는 기본적으로 꽤
방대한 세트로 구성되며, 넓은 구역에 퍼져 있다. 이들 중 많은 사인이
다른 사인과의 관계 속에서만 제대로 기능을 한다. 따라서 하나의
프로젝트에 속한 모든 사인을 시각적으로 디자인하는 데 필수적인
요건을 간과하면 안 된다. 모든 사인은 개별적 사인을 하나로 묶은
일관된 시스템 일부로서 쉽게 인식되어야 한다. 개별 사인 사이에 시각적
패밀리 룩이 강하면 강할수록 시스템은 더욱더 효과적일 것이다.

4.6.3.1 시각적 아이덴티티 창조하기

시각적 패밀리 룩은 두 가지 관련된 요소로 구성되는데, 첫째는
시각적 외양에서 나타나는 같은 세부 사항이고, 둘째는 같은 '성격'이다.
다시 말해서, 하나의 시스템 안에 속한 모든 아이템은 똑같은 '모양과
느낌'을 지녀야 한다. 인간 가족과 마찬가지로 모든 일원이 비슷한
신체적 특성과 성격 특질을 지닌다.

일부 제품은 매우 강한 시각적
아이덴티티를 갖는다. 네 바퀴가
달린 것은 거의 어떤 모양이든지
차처럼 보일 것이다.

제품 시리즈의 패밀리 스타일은 시각적 아이덴티티라고도 한다. 시각적
아이덴티티 개발은 두 단계를 거친다. 우선은 시각 디자인이 표현해야
하는 바람직한 성격을 결정해야 한다. 이는 어떤 사람의 성격이나 특성을
묘사하는 것과 마찬가지로 슬로건을 만들어서 할 수 있다. 예를 들어
'혁신적인, 정력적인, 친절한, 믿을 수 있는' 따위 낱말을 사용한다.
아니면 원하는 스타일이나 분위기를 묘사해도 되는데, '고전적인,
고도의, 토착적인, 이탈리아적인, 열대의' 같은 낱말들이 있다. 이러한
모든 묘사는 시각적 아이덴티티를 창조하기에는 다소 범위가 넓고
주관적인 기준이다. 그렇지만 이런 묘사는 중요하며, 다들 모든
시각적 디자인에 즉각 무의식적으로 그처럼 주관적인 성격을 부여한다.

시각적 아이덴티티 개발에서 두 번째 단계는 가장 효과적인
방식으로 원하는 성격을 표현하는 시각적 소재를 수집하는 것이다.
이는 사실 말로 표현할 수 있는 것과 그 말에 어울리는 이미지로
보여 줄 수 있는 것 사이에 다리를 놓으려는 시도이다. 이러한 이미지는
나중 단계에서 소위 기본적 디자인 요소 개발에 사용할 수 있다.
항상 그런 것은 아니지만, 때로는 사이니지 프로젝트가 기존의
시각적 아이덴티티 프로그램을 실행하는 일을 맡아야 한다.

4.6.3.2 기본적인 디자인 요소

언어적 묘사가 시각적 묘사로 일단 섬세하게 전환되고 나면, 패밀리
스타일 개발의 다음 작업은 좀 더 간단하다. 이 작업은 기본적으로
모든(또는 대부분의) 아이템에 적용될 디자인 명세서를 작성하는 일로
귀결된다. 이는 시각적으로 일관된 세트를 창조하는 매우 효과적인
방법이다. 이 작업을 위해 예를 들어 색채, 타이포그래피, 소재의

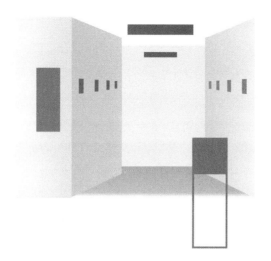

건물 사인의 전형적인 시각적 인상.
모두 사인이 이렇게 생겼으리라고
기대한다.

사용 등 사인의 시각적 외양이 지닌 다양한 근본적인 측면을 모두
구체적으로 보여 주는 도표나 다이어그램 시리즈를 만든다. 각각의
디자인 측면을 다루는 디자인 명세서를 따로따로 만들기 전에
다양한 형태를 모두 한데 묶어 주는 일종의 시각적 '주제'를 구체적으로
정해야 할 수도 있다. 이러한 주제는 아주 간략한 형태로 핵심적인
디자인 특징을 개괄하는데 음악 용어 '테마'와 비교하는 것이
가장 좋겠다. 종종 곡 전체가 중심 테마의 온갖 변주로 이루어진다.
기본적으로 시각적 소재를 가지고서도 음악의 테마와 같은 방식으로
작업할 수 있으며, 다양한 시각적 모습으로 변주할 만한 간단한
시각적 특성을 만들 수 있다. 이는 시각적 패밀리 스타일을 만드는
흥미롭고 발랄한 방식이다. 음악 용어로 말하면 기본적인 디자인
요소들은 곡 전체의 전주곡이 되는 셈이다.

4.6.3.3 자세한 도표나 다이어그램

주제를 시각화하고 나면 시각적 외양의 각 측면을 구체화해야 한다.
각 측면은 나중에 더 자세히 논의할 것이다. 개괄해 보면 다음과 같다.

활자와 타이포그래피

사용할 여러 글꼴의 선정과 더불어 글꼴의 표준 크기, 낱말과
글자사이, 글줄사이, 기타 타이포그래피 세부 사항 등
모든 타이포그래피 명세를 담은 도표.

심벌, 픽토그램, 일러스트레이션 같은 기타 그래픽 요소

기타 그래픽 요소에 해당하는 아트워크(또는 그래픽 원칙)를 개괄하는
도표로 타이포그래피용 도표와 비슷한 명세가 들어간다.

사용할 소재

사용할 모든 기본적 소재의 본보기를 담은 도표이다. 소재 선택의
기준이 된 콘셉트는 조그만 소재 본보기를 서로 나란히 배열한
도표를 이용하면 아주 확인하기 좋다. 대부분 경우에 이러한 도표를
색채 선정 도표와 짝지어 만드는 것이 바람직하다.

색채 선정

프로젝트에 사용할 모든 색채를 담은 도표이다.

표준 레이아웃과 표준 패널 크기

프로젝트에 사용할 다양한 사인 패널의 크기를 모두 개괄하는 도표이다.
이러한 패널에 들어갈 메시지(텍스트와 그래픽)의 표준 레이아웃 또한
제시한다.

사인을 입면도에 배치하기

건물이나 대지 내 모든 건축 요소의 표준 높이에 대비해 모든 사인을
입면도에 배치한 도표이다.

위 도표들은 별개로 만들거나 서로 섞어서 만들 수도 있다. 모두
프로젝트의 유형과 개인적으로 선호하는 바에 따라 달라진다.

프로젝트의 모든 디자인 측면을
아우르는 마스터 도표 세트

위부터:
- 글꼴과 타이포그래피
- 기타 그래픽 요소
- 소재의 사용
- 색채의 사용
- 레이아웃과 패널 크기
- 입면도에서 표준적인 사인 배치

사이니지와 인테리어 디자인에 쓸 색채와 소재를 담은 도표는
함께 보여 주는 것이 바람직하다.

4.6.4 각 사인 유형별 디자인 만들기

지금까지 이야기한 모든 디자인 원칙은 시스템 디자인 단계에서
수립하는 사인 유형 목록의 개별 아이템 디자인에 적용해야 한다.
모든 최종 디자인은 3D 모델로 보여 주는 것이 가장 좋으며, 가능한
실제 크기 또는 실제 비례와 같게 줄이면 된다. 사람 크기를 참고로
표시한 입면도는 각 디자인에 추가로 유용한 정보를 제공할 수 있다.
복잡한 소프트웨어는 실제 환경에 배치된 사이니지 디자인의 모습을
온갖 인상적인 3D나 동영상 프레젠테이션으로 만들 수 있다. 이러한
도구는 현실을 모방하는 데 매우 도움이 될 수 있다. 하지만 이 같은
특성 때문에 이런 복잡한 도구를 사용할 때 위험이 따르기도 한다.
이러한 도구를 이용하다 보면 실제 상황과는 거의 합치하지 않지만
나름대로 꽤 그럴싸한 이미지를 만들 수 있다. 현상에 관한 정확한
시각적 프레젠테이션을 하는 데에 사진처럼 사실적인 이미지가
필요하지는 않다. 즉, 사진처럼 보이는 이미지를 사용하면 모든 것이
너무 사실적으로 보여서 오해를 불러올지 모른다. 실제 상황은 상당히
다르게 보일 수 있다.

　　프로젝트에서 사용되는 각 사인 유형의 최종 디자인을 만드는 일은
사이니지 프로그램의 시각 디자인 단계에서 핵심적이다. 이는 기본이
되는 디자인 원칙의 개발과 프레젠테이션을 잊어버리거나 무시하라는
뜻이 아니다. 그럴 경우 상당히 현명치 못할 것이다. 하지만 디자이너가
시각적 기초를 스스로 확실히 해두면 매우 이롭고, 클라이언트가
디자인 제안을 이해하는 데에도 도움이 된다. 모든 개별 사인 유형
디자인을 검토하고 승인하는 회의는 모든 아이템에 시각적 일관성을
부여하는 디자인 원칙들을 소개하면 더 잘 풀릴 수 있다.

4.7 시각 디자인 콘셉트

좋은 프레젠테이션과 현명한 디자인 방법론은 다른 이에게 설득력이
있고 디자인 과정에서 매우 유용하겠지만, 모든 것이 책대로 되지는
않는다. 간단한 방법이 없는 극히 중요한 단계가 하나 있다. 바로 시각
디자인 콘셉트를 만드는 단계이다. 맡은바 특정 프로젝트를 지적으로
분석하고 체계화하지 않으면 디자인의 품질이 높아질 수 없다. 더욱이
디자인은 해당 프로젝트에 영감을 주는 콘셉트 없이는 존재할 수 없다.
콘셉트가 난데없이 생기지는 않지만, 정확히 어떻게 생겨나는지는
약간 신비한 면이 있다. 예를 들면 브레인스토밍 또는 '아이디어 홍수'
회의처럼 흥미로운 콘셉트의 창조를 '도모하기' 위한 방법이 개발되었다.
심지어 두뇌 기능과 아이디어 개발을 향상시키는 '브레인 매핑brain
mapping' 소프트웨어가 시장에 나와 있다.

이러한 방법들이 어떤 가치가 있건 우연한 발견이 콘셉트의 발견에
큰 역할을 하는 것은 분명하다. 자유롭고 무비판적인 아이디어가
흘러나오게 하는 것을 유일한 목적으로 삼는 단계를 마련하면 매우
도움이 된다. 기본적으로 콘셉트를 만들 때 문제점은 자신이 찾는 것이
발견될 때까지 단서가 많지 않다는 것이다. 이는 무엇을 창조하든
기본적인 모순이다. 최대한 마음을 열고 때로는 비우는 시행착오
기간을 무제한으로 두는 것이 아마도 발견에 이르는 가장 확실한
방법일 것이다.

몇 가지 전통적인 방법이 영감의 원천으로 사용된다. 첫째, 디자이너는
제일 먼저 도해가 되어 있는 디자인 책을 참고하고 다른 디자이너가
한 작업을 참고한다. 동료의 작품을 보는 것은 전통적인 영감의 원천이다.
둘째, 사이니지 디자인에서 발생한 기본적인 스타일 진화에 대해서
약간의 지식을 갖추는 것이 좋다. 셋째, 모든 디자인을 시각적으로
연결하는 끈으로 사용할 주제나 메타포(은유)를 만들 수 있다. 넷째,
기존 제품이나 건축적 요소가 디자인의 출발점이 될 수 있다. 스케치

단계에서 이런 요소들을 모든 사이니지 디자인의 기본에 적용함으로써
아이디어를 시험해 보면 도움이 된다. 나중에 여러 콘셉트를 기본적인
사인 유형에 시험할 수 있다.

정말로 규모가 큰 사이니지 프로젝트에서는 사이니지 패널 시스템용
제품을 개발할 수도 있다. 사인 시스템(사이니지 패널 시스템을 아직도
종종 이렇게 부름)의 제품 개발은 기성 완제품 사이니지 시스템을 파는
몇몇 회사에서 한다. 건축 사이니지만을 위한 제품 개발은 점점
줄어들고 있다. 이러한 제품은 상업적으로 더욱 폭넓게 응용되기도
하는데, 가령 인터랙티브 키오스크, 전자 디스플레이 보드, 네트워크
디스플레이 시스템 같은 전자 미디어를 기초로 한 제품을 예로
들 수 있다.

4.7.1 기존의 사인 프로젝트 연구

또 한 가지 전통적인 영감의 원천은 비슷한 사이니지 프로젝트에서
다른 디자이너가 한 작업을 보는 것이다. 오늘날 시중에서 상당히 많은
책을 구할 수 있는데, 대부분이 영어로 되어 있다.

사이니지 프로젝트는 자료를 시각적으로 훌륭하게 정리하기가 어렵다.
사이니지 프로젝트는 넓은 구역에 펼쳐진 사인들의 일관된 구조 때문에
훌륭한 것이지, 한 가지 아이템의 시각적 품질이 뛰어나다고 훌륭한
것은 아니다. 관련된 사인들의 구조를 시각화하기란 거의 불가능하다.
그 때문에 종종 일러스트레이션 위주의 사이니지 책에서는 사이니지
프로젝트 가운데 눈에 띄는 아이템 한두 가지를 부각시킨다.

전형적인 문 번호를 표시하는 디자인 해법은 무궁무진하다.

문 디자인이 사이니지 디자인의 일부가 될 때 디자인 가능성은 더욱 늘어난다.

4.7.2 스타일의 역사적 발전

디자인 분야는 비교적 역사가 길지 않으며, 따라서 사이니지 디자인은
생긴 지 100년이 채 넘지 않은 것이 분명하다. 모든 디자인 작업은
산업 혁명과 더불어 시작되었다. 자기 작품의 (그리고 작품 제작의)
기능적 품질뿐 아니라 미적인 품질을 담당하던 공예가들이 서서히
기계로 대체되었다. 기계가 기능을 하는 데는 공학 기술도 필요했지만,
기능적으로나 시각적으로 매력적인 물건을 만들기 위해 이 새롭고
복잡한 도구가 지닌 가능성을 이해하는 사람들의 기술이 필요했다.
그 후자가 디자이너가 되었다. 디자이너는 전통적인 공예가처럼
기계·도구 자체를 사용할 필요가 없었고, 대신 이러한 기계를 사용해서
생산할 제품을 '디자인'해야 했다. 최초의 디자이너들은 우리가
현재 기능주의자라고 부를 법한 사람들이었다. 그들은 디자인의
기능적인 면에 중점을 두었다. 장식이나 기타 자극적인 시각 요소는
허락되지 않았고, 제품은 적나라한 기능성만을 보여 주어야 했다.
아름다움은 이러한 방식을 따르기만 하면 거의 자동으로 드러났다.
그 결과 군더더기 없고 다소 평범해 보이는 제품들이 만들어졌다.

사이지니 디자인에서 맨 처음 등장한 스타일은 정방형 패널이었고,
사이니지 시설을 완전히 자율적으로 만들어 시각적으로 건축 디자인과
무관하게 하는 것이 디자인 콘셉트였다. 정방형은 기존 주변 환경의

짧게 개괄한 역사적인 스타일
발전 과정

왼쪽부터:
- 둥근 모서리와 유선형 모양
 (초기 텔레비전)
- 단순한 그리드 모양(초기 디지털)
- 곡선과 경사진 모양(발전한 디지털)
- 유리와 스테인리스 스틸(하이테크)
- 하이브리드 모양(포스트모던)

시각적 스타일이 어떻건 상관없이 어울릴 수 있는 '중립적' 모양이라고 여겨졌다. 기본적 모양은 정방형, 원, 삼각형처럼 당시에 인기 있는 스타일 형태를 썼고, 사용한 글꼴은 간단하고 기하학적이었다. 산세리프체는 사이니지에 특히 적절하다고 보았다.

사이니지 패널 또한 제품 개발이 되었으며, 패널은 모듈 요소로 구성할 수 있도록 디자인되었다. 이러한 요소들은 각 사인 패널 간에 바꿔 끼울 수 있었다. 그리고 조직의 변동 사항을 바로 반영할 수 있는 사인 시스템이 탄생했다. 사이니지 패널은 주변 환경과 강렬하게 대조를 이루는 한 가지 색채로 디자인되었다. 원색이 유행이었다.

규모가 크고 복잡한 건축물을 다룰 때는, 사이니지 디자인을 나머지 건축 디자인과 분리하는 편이 현명했다. 그러나 이 같은 분리가 가져온 부정적인 면 때문에 오늘날까지도 사람들이 약간 고생을 하고 있다. 사이니지는 자율적인 것으로 조직하고 디자인해야 하지만, 건물의 조명 시설처럼 건축 디자인 콘셉트 속에서 고려해야 한다. 그렇지 않다면 사이니지는 어떤 건물이건 다소 어정쩡한 시각적 침해물이 될 것이다. 희한하게도 산업화 이전 시대의 건축 디자인을 보면, 절묘하게 통합된 레터링이 많았다. 산업화 직전의 아르누보와 아르데코 스타일 시기에는 건물에 텍스트를 바로 앉히는 훌륭한 사례를 남겼다. 시대를 거슬러 올라가 로마인들은 수백 년 동안 뛰어난 방식으로 건물 디자인에

텍스트를 결합했다. 그로부터 더 거슬러 올라가면, 이집트의 사원과 무덤 건축은 텍스트와 일러스트레이션과 건축물이 최고로 조화된 모습을 보여 주는데, 그 덕분에 눈부신 결과물이 많이 나왔다.

산업화한 현대 세계에 와서는 스타일이 유행하는 수많은 시기가 폭발적으로 등장했으며, 사이니지 디자인도 필연적으로 이 중 일부의 영향을 받았다. 텔레비전이 대량 보급되는 시대가 오자 텔레비전 스크린의 모양 자체가 인기를 끌게 되었다. 따라서 모든 사이니지 패널은 모서리가 둥글어졌다. 사람들은 둥그렇고 '자연스런' 모양을 가장 선호하게 되었다. 특히 미국에서는 흐르는 듯 부드러운 모양의 스타일을 '스트림라이닝streamlining'이라 불렀다. 스트림라이닝은 현대 운송 차량을 대상으로 한 풍동wind tunnel; 빠르고 센 기류를 일으키는 장치 시험을 거쳐 나온 디자인 결과물을 일컫던 용어이다.

기계가 일상생활에서 분리할 수 없는 일부가 되고 나서, 전자 기기가 모든 기계를 완전히 장악하거나 아니면 적어도 필수적인 부분이 되었다. 다들 생계를 유지하기 위해서뿐 아니라 일상생활을 영위하기 위해서 컴퓨터 사용법을 배웠다. 이러한 추세 또한 사이니지 디자인에 영향을 미쳤다. 오늘날 사인 패널에 사용할 텍스트는 회사 내부에서 제작하며 널리 일반화된 레이저 프린터로 인쇄한다.

Baseline *positioning*

컴퓨터 또한 디자인 도구가 되었다. 전에는 제작을 위해 자세히 명시하기 어려웠던 모양들을 컴퓨터 소프트웨어를 사용해 정확하게 측정할 수 있었다. CAD가 탄생했다. 건물들은 복잡한 모양, 굽은 실루엣을 띠고, 벽의 각도는 경사져 있다. 평평한 표면에는 모두 대체로 곡선이 있으며, 사이니지 패널도 예외가 아니다. 산업화는 첨단 기술 활동으로 변모했다. 건축가는 눈길을 사로잡는 인상적인 유리와 강철 건축물을 디자인하는데, 이들 건축물은 거의 중력을 거부하는 듯하며, 땅에 단단히 자리를 잡고 있다기보다 공중에 떠 있는 것 같다. 구할 수 있는 글꼴의 수 또한 기하급수적으로 늘어났다. 그래픽 디자이너는 자신의 기계로 인쇄 전 단계의 제작을 더욱 많이 할 수 있게 되었으며, 엄청나게 복잡한 디자인과 일러스트레이션을 직접 할 수 있다. 타이포그래피의 영역에는 '상자'와 선 등 수많은 추가 요소들이 침입했다. 화면에 쓰는 그래픽 유저 인터페이스나 스크린 타이포그래피의 영향은 인쇄용으로 쓰이는 모든 타이포그래피 디자인에서 확연히 볼 수 있다. 또한 아이콘이 말을 대신하기 시작했다. 사이니지 측면에서 특히 흥미로운 부분은 한 줄의 텍스트나 낱말들의 베이스라인을 다른 요소와 연결하는 스타일이 개발된 것이다. 낱말을 말 그대로 건물 요소 위에 '앉힐' 수 있게 되었다. 텍스트는 종종 건물에 억지로 비집고 들어가야 하는데, 이는 모든 건물이 언어가 들어갈 여지를 주지 않는 문맹 구조로

CAD/CAM: computer-aided design/manufacturing

사이니지 디자인에 특히 유용한 두 가지 타이포그래피 스타일은 글자를 상자에 넣는 것과 베이스라인 위에 배치하는 것이었다.

디자인되기 때문이다. 낱말 주변의 여백이 들어갈 공간은 말할 것도
없고, 낱말조차 들어갈 여지가 거의 없다. 그러므로 글자를 건물 요소에
바로 앉힘으로써 둘 사이를 직접 연결하는 것은 매우 효과적일 뿐
아니라 시각적으로도 만족스러운 해결책이다.

이제 우리는 소위 포스트모던 시대에 진입했다. 실제 사물은 점점
디지털 포맷으로 자신의 '그림자' 버전을 개발한다. 기계나 시설과의
커뮤니케이션뿐 아니라 인간 서로의 커뮤니케이션도 디지털 데이터
전송을 통해서 이루어진다. 이러한 현상이 의미하는 바는 과대평가라
하기 어려울 정도로 크다. 우리가 의사소통을 하고 사물을 제작하는
방식은 더욱 크나큰 변화를 거칠 것이다. 사이니지로는 분명히
어떤 식으로든 개인용 디지털 도우미를 사용하고, 디지털 가이드는
더욱더 우리를 바른길로 안내하며, 이는 전통 사이니지를 완전히
대체하거나 보완할 것이다.
　　포스트모던 시각 스타일에서 디지털화 세계의 국경을 초월한
가능성을 엿볼 수 있다. 제작 부분의 제약은 사라지는 듯하다.
미디어 사이의 전환은 쉽고, 전통적인 전문 분야의 경계가 흐릿해진다.
화면에서 볼 수 있는 모든 것을 실제로도 제작할 수 있으며, 디지털
표현은 점점 더 일상과 현실의 한 부분이 될 것이다. 우리에게 익숙한
환경은 정적이기보다는 유동적이고 역동적으로 변해가고, 환경을
최신으로 업데이트한 버전만이 실제적인 것으로 통할 것이다.

사회의 거의 모든 면에서 전통적 질서의 확실성은 더욱 도전받게 된다.
다양한 예술의 전통적인 경계는 모호하거나 아예 사라져 버렸다.
진품과 원저자 같은 근본적인 것들마저도 재정의된다. 예를 들어
박물관은 이제 진품 미술을 보여 주려고 건설된 인상적인 건물을
지칭할 필요가 없다. 박물관은 가상의 전자 사이트 또는 곳곳에 설치한
공공 진열장에 복제품이나 비디오를 전시하는 곳일 수도 있다. 건축물은
더욱더 역동적으로 변하여 콘크리트, 강철, 벽돌, 석재로 단단하게

버티고 서 있기보다는 극장 무대 같은 요소들을 지닐 것이다. 시각적
스타일은 더는 진보하는 세계를 표현하지 않고, 오히려 특정 유형의
오락, 마케팅 도구, 속임수 또는 개인 존재의 표시가 되었다. 일관성이
있다든지 진품이라든지 하는 것은 이제 미덕이 아니다. '하이브리드'
스타일 혼합과 기존 미술품 '인용'이 허용되거나 심지어 표현의 형태로
성행한다. 특정 스타일에 공감하는 기간은 더욱 짧아졌다. 현대는
찬찬히 생각할 시간을 거의 허용하지 않는다. 주의력 지속 시간은 짧고,
섬세한 것을 전달해서 주의를 끌려는 어떠한 시도도 먹혀들지 않는다.
반대로 시각적 스타일이 기능을 하기 위해서는 기본적인 감정에
강한 충격을 가해야 한다. 소리가 들리려면 몸으로 느껴져야 한다.
디자이너와 클라이언트 모두 매일 일정량의 '눈요깃감'에 쉽게 중독될
수 있다. 아마도 다이어트로 몸매를 되찾아야 할 때가 온 듯하다.
젊은 디자이너들은 이미 영감을 찾아서 단출했던 1950년대로
눈을 돌리고 있다. 하지만 그 또한 오래가지는 않을 것이다.

4.7.3 주제 또는 은유

시각 디자인은 원칙상 말 없는 대면으로 의사소통을 한다. 이미지를
이해할 때는 언어를 이해할 때와 다른 쪽 뇌를 쓴다. 시각적인 것의
충격은 매우 강렬할 수 있지만(그림 하나가 천 마디 말보다 더 많은
이야기를 할 수 있다), 문제 자체는 말을 사용해야만 논의할 수 있다.
말은 시각적 스타일이나 분위기를 설명하는 데 필수적이다. 시각적인
것을 묘사하기 위해서 언어가 필요하다. 유창한 언어 사용은
시각 디자인 제안 프레젠테이션을 할 때 특히 중요하다. 회의는
말로 하는 논쟁이 대세이며, 언변이 좋은 디자이너는 자기 제안이
수용되도록 하는 게 더 쉽다. 언어는 시각 디자인의 원천이 될 수도 있다.
이상, 성격 또는 정신이 시각 디자인의 출발점이 되도록 언어로
표현할 수 있다. 언어는 콘셉트 단계에서 유용하다. 슬로건은
모든 아이덴티티 프로그램의 출발점이다. 가령 신선한/자연스러운,
합성인/발전한, 친숙한/클라이언트 중심의, 역동적인/혁신적인,

시각적 주제나 은유가 각 사인 유형 세트의 시각 디자인을 개발하는 데 도움이 될 수 있다.

정제된/세련된/고급의, 기쁜/화창한/한가한 등의 낱말 조합을 읽을 때면 이미지가 거의 자동으로 떠오른다. 각 낱말 조합은 시각적으로 어울리는 특정 분위기를 만들어 낸다. 소위 '무드 보드 _{영감을 일으키는 사진이나 메모 등을 적어 놓는 보드}'가 언어적인 영역과 시각적인 영역 사이를 연결하기 위해 많이 사용되는 도구이다. 그러나 낱말을 시각화할 가능성은 제한적이다. 시각 디자인은 간단명료한 의미만 표현할 수 있다. 언어적 주제가 시각 디자인을 위한 영감의 원천이 되려면 매우 간단해야 한다.

은유는 결국 언어가 시각적인 것으로 전이한 것이다. 실제 사물을
택해서 어떤 존재를 상징하는데, 예를 들어 긴 머리에 눈을 가린 채
저울과 칼을 든 여성은 정의를 상징한다. 실제 사물이 아이디어를
담는 도구로 채택되는 경우도 많다. 심지어 모든 시각 디자인에
은유적 측면이 있다고 말할 수도 있다. 사상과 감정의 추상적이고
형이상학적인 세계는 항상 어떤 식으로든 물질적으로 구체화하고자
한다. 한편 물질세계는 일종의 신비화가 없이는 존재할 수 없다.

시각적 재능이 있는 사람에게는 실제 사물 또한 영감의 원천이
될 수 있다. 간단한 사물이나 서로 어울리는 여러 사물을 찾아보면
도움이 된다. 예를 들어 나비나 기타 곤충은 특정 시각적 언어를
표현한다. 곤충, 바위, 불, 흐르는 물, 나무의 재미난 구조, 색채, 표면
또는 신선한 과일과 꽃의 껍질이나 모양은 관련된 사물을 가족처럼
한데 묶는 작업에 영감을 줄 수 있다.

4.7.4 관련 제품

하나의 사이니지 프로젝트에 속하는 각 사인은 종종 다양한 소재를
사용하거나 아니면 터치스크린, 레이저 프린트한 도어 사인 또는 조명한
출구 사인 등 다채로운 기술을 사용해 만들어진다. 더욱이 사인은
문, 바닥, 벽, 천장, 카운터 등 그야말로 건물 곳곳에 설치된다. 이러한
갖가지 조건과 상황에 맞는 동시에 시각적으로 일관된 하나의
사이니지 디자인을 만들기란 거의 불가능하다.

이 문제는 사이니지만의 독특한 문제가 아니다. 건축가는 모두 현대
건물에서 요구하는 엄청나게 다양한 아이템을 한 가지 시각적 콘셉트의
경계 안에 가두기 위해 분투한다. 예산이 허락되기만 하면 건축가는
맨 먼저 기존 제품 사용을 삼가고 대신에 필요한 모든 시설을 스스로
디자인하는데, 이는 모든 요소가 시각적으로 어울리게 하는 작업을
수월하게 하기 위해서이다. 디자인적으로 통일된 부분이 많은 유명
건물이 꽤 있다. 벨기에 건축가 앙리 반 데 벨데Henry van de Velde는

자기 집 안의 거의 모든 물건, 심지어 조리 기구까지 디자인했다.
찰스 레니 매킨토시Charles Rennie Mackintosh나 프랭크 로이드 라이트Frank
Lloyd Wright 등 다른 건축가도 비슷한 프로젝트를 진행했다. 네덜란드
건축가 HP 베를라허Berlage는 네덜란드 보험 회사의 건물과 그래픽
아이덴티티를 디자인했다. 데미안 허스트Damien Hirst는 스스로 디자인한
펍을 열었다.

사이니지 디자인을 건축에 완전히
통합하면 가장 만족할 만한 결과를
낳을 수 있다.

사이니지를 기존의 여러 건축 요소에 물리적으로 통합하면
시각적 어수선함을 피하기에는 확실히 좋다. 건물마다 통합을
고려함직한 제품이나 시설이 많이 있다.

4.7.4.1 건물 정면과 주 출입구

건물의 이름, 입주한 회사의 이름, 주소는 건축 디자인에서 꼭 필요한
사이니지이다. 1920-1930년대에는 타이포그래피를 콘크리트 벽에다
주조해 넣거나 벽돌과 회반죽으로 만든 경우가 많았다. 건물의 정면에
박은 장식 돌 또한 사이니지 용도로 사용되었다.

4.7.4.2 리셉션 가구

종종 리셉션 구역용으로 특별한 가구를 디자인한다. 리셉션 구역에는
다양한 유형의 사인도 많이 놓는다. 예를 들어 건물 층별 안내 사인을

인테리어 디자인에 통합하기도 하고, 인터랙티브 스크린 층별 안내 사인을 리셉션 구역 카운터에 붙박이로 짜 넣기도 한다.

리셉션 구역에서
인터랙티브 사인의 통합

4.7.4.3 시스템 벽과 천장

분리 벽과 천장용 모듈 시스템은 모든 공공 및 상업 건물에서
볼 수 있다. 벽과 천장은 또한 사인을 설치하는 주요 장소이기도 하다.
그러나 벽이나 천장과 통합되면서도 어울리는 사이니지 패널 시스템을
내놓은 제조업체가 이 분야에 전혀 없다. 건축과 사이니지를 통합할
절호의 기회인데도 말이다.

시스템 분리 벽에서 사인의 통합

4.7.4.4 문 부속품

문은 공간 사이를 구분하기도 하지만, 서로 떨어진 공간을 이어 주는
역할도 한다. 건축가는 대개 한두 개 제조업체의 컬렉션에서 가져온
한정된 수의 문 모델을 선정한다. 이러한 문에 부착하는 문 손잡이, 경첩,
자물쇠의 모델과 공급업체도 마찬가지이다. 또한 문에는 흔히 사인이
붙는다. 문 부속품과 사이니지를 통합하는 것도 디자인 옵션이다.

사이니지 디자인 내에서
문과 전기 부속품의 통합

4.7.4.5 전기 부속품

전등 스위치, 버튼, 플러그는 위의 문 부속품과 똑같은 선정 과정을
거친다. 건물에는 이러한 장치 중 한 가지(또는 몇 가지) 모델이 들어간다.
여기서도 전기 부속품과 사이니지의 통합이 디자인 옵션이 될 수 있다.

4.7.4.6 조명 기구 시스템

천장 (클래딩) 시스템은 거의 모든 건물에서 적용된다. 이런 시스템
다수를 조명 기구(형광 튜브) 시스템과 통합할 수 있다. 조명과 천장 또한
대부분의 사이니지 프로젝트에서 전형적이다. 놀랍게도 사이니지와
이런 시스템을 통합할 수 있는 제품이 전혀 나와 있지 않다.

4.7.4.7 조명 비상 사인

조명 비상 사인은 대부분 전문 제조업체가 공급한다. 사인은
복잡한 전자 감지 시스템의 일부가 되기도 한다. 비상 사인은 주요
전기 공급원이 멈출 경우를 대비해 개별 전지가 필요할 수도 있다.
이러한 사인에 관련된 기술은 꽤 복잡하다. 많은 제품이 시장에
나와 있지만 모든 면에서 만족스러운 제품은 있다 해도 극히
드물다. 미적 기준에서 보면 시장에서 구할 수 있는 제품 대부분이
수준 미달이다. 기존의 사이니지 디자인에 맞추거나 접목할 여지가
있는 제품이 거의 하나도 없다.

4.7.4.8 강의실 장비

이것까지 다루기에는 조금 지나친 면이 있지만, 강의실 장비 역시
임시 사이니지 기기로 볼 수 있다. 칠판, 플립 차트, 그리고 온갖 종류의
영사 장비는 건물의 일부 사인 유형과 약간 유사성이 있다.

4.7.4.9 스크린 네트워크 시스템

흔히 전자 화면에 메시지를 담게 되었으며, 사용자 인터페이스 화면을
갖춘 기기가 점점 늘어난다. 일부 유형의 사인 패널 또한 화면으로
대체되고 있다. 이러한 화면은 중앙 집중적으로 지속적인 업데이트를
하는 네트워크 속에서 제 역할을 한다.

4.7.4.10 텔레콤 시스템

무선 텔레커뮤니케이션은 정보 교환에서 거의 마술적인 세계를 열었다.
물론 많은 텔레콤 기업이 이러한 가능성을 믿고 휩쓸린 나머지 막대한
상업적 실패를 맛보았다. 하지만 이런 시스템은 분명히 조만간 사이니지
디자인에서 역할을 할 것이며, 사이니지와 통합되어야 한다.

4.7.4.11 가로 시설물

문명사회의 수준은 공적인 공간의 품질을 보면 알 수 있다. 도시와 마을이 자기네 공공 영역의 PR 가치를 발견하고 있다. 안타깝게도 이는 관광객이 많이 찾는 도심과 기타 지역에 한정된 경우가 많다. 공적인 공간에 설치된 장비와 시설을 '가로 시설물'이라고 하는데, 벤치, 울타리, 교통 신호등, 시각 장애 보행자를 위한 바닥 시설, 공중 화장실, 가로등, 쓰레기통, 우편함 같은 것들이 포함된다. 옥외 사이니지 또한 가로 시설물의 일부이다. 도시와 같은 복잡한 장소에서 대중교통이 증가하고, 사람들은 점점 더 이동을 많이 하는 추세이다. 이 모든 상황 덕분에 공공 옥외 사이니지에 더 많은 관심이 쏠린다. 우선 다른 거리 시설물을 고려해서 사이니지를 디자인하는 것이 현명하다.

가로 시설물은 여러 아이템을 닥치는 대로 모아 놓은 경우가 많다. 통합된 디자인이 좀 더 쾌적한 환경을 만들 수 있다.

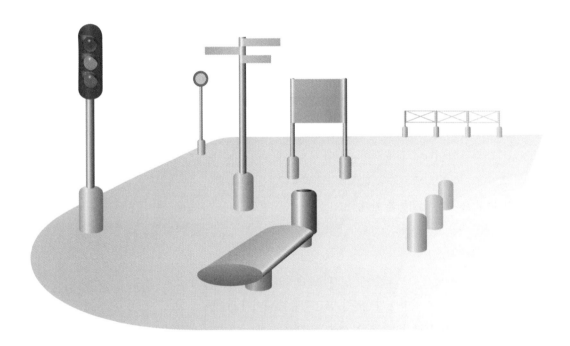

통합된 교통 사이니지를 위한
스케치

보도의 요소들과 거리 시설물을
통합하기 위한 스케치

4.7.5 시각 사이니지 디자인의 기본적 요소

어떤 디자인 과정이건 복잡한 여러 관련 요인과 자료를 우선 처리해야 할
몇몇 기본적 원칙으로 압축하면서 작업을 시작하는 것이 매우 중요하다.
그다음에 프로젝트에 필요한 모든 적용 사항을 더 개발하기 위해
다양한 변화를 가할 수 있다. 이 순서를 꼭 지키는 한편, 모든 디자인
작업에서 흔한 함정을 피하는 것이 극히 중요하다. 이 함정은 바로
'디자인 세부 사항 다듬기'를 너무 일찍 시작하는 것이다.
사인 디자인의 시각적 측면은 다음 네 가지 기본적 요소가 있다.

— 개별적인 (입체) 글자 또는 일러스트레이션

— 패널에 올리는 텍스트와 일러스트레이션

— 정보를 업데이트하거나 검색하는 기술

— 선정된 위치에 사인을 설치하는 데 필요한 프레임이나 구조물

4.7.5.1　낱개로 된 글자 또는 일러스트레이션

글자와 일러스트레이션을 건물에 새길 때 가장 간단하고 또 사실 가장
아름다운 방법 중에 하나는 벽에다 바로 페인트칠을 하는 것이다. 이렇게
하면 어수선하거나 주변 환경과 시각적으로 충돌하는 어떤 요소도
추가적으로 필요하지 않는다. 패널 크기, 소재의 두께, 표면 재질이
따로 없이 그저 순수한 그래픽 형태만이 가장 기본적으로 표현되는
것이다. 하지만 벽에 바로 페인트칠을 하는 기술 그라피티를 제외하고
거의 완전히 사라졌으며, 실크 스크린과 비닐 커팅이 원래의 수작업을
대신하게 되었다. 두 기술 모두 페인트칠한 것과 비슷한 효과를 낸다.
건물 바깥, 특히 거친 표면에 사인을 적용할 때는 취약하지 않은 기술이
필요하다. 고대 이집트 사원과 무덤은 이미지와 글자가 어떻게 수천 년이
지나고서도 자연력에 그다지 훼손당하지 않고 보존될 수 있는지를 보여
준다. 고대 로마의 공예가는 우선 벽에다 글자를 그리고, 이어서 글자의
수명이 오래가도록 정으로 새기는 단계를 밟았다. 이 기술은 여전히
활용된다. 일부 활자 디자이너는 이 과정이 자신의 기술을 발전시키는
데 필수적인 부분이라고 생각한다. 에릭 길Eric Gill은
많은 인쇄용 글꼴을 디자인하면서 평생 이 기술을 연마했다. 요즘은
자동화된 문자 조각기routing machine가 얕은 양각 글자와 기타 그래픽
이미지를 어떤 소재에든지 새길 수 있다.

사실 요즘은 어떤 그래픽 파일이라도 웬만한 소재에 재현할 수 있다.
레이저, 플라스마, 워터젯 커터로 거의 어떤 소재든지 원하는 모양으로
잘라낼 수 있다. 일부 제조업체는 낱글자로 (네온) 조명 만드는 일을
전문으로 하며, 용접 금속으로 만든 훌륭한 채널 글자 컬렉션을
갖추었다. 이 분야는 여전히 수공업자의 기술에 크게 의존한다.

낱개로 된 글자, 로고 또는 일러스트레이션을 건물에 직접 적용하는
편이 패널에 먼저 적용하고 나서 건물에 설치하는 것보다 더 우수한
경우가 많다. 전 세계 대부분의 쇼핑가에서 그 증거를 쉽게 찾아볼 수

있다. 즉, 쇼핑가에서는 추하고 짜증 나는 형광 라이트 박스가 건물의
전면을 지배한다. 이 때문에 독일 도시들은 아예 옥외 사이니지용으로
라이트 박스를 사용하지 않는다. 이러한 예는 따라 할 가치가 있으며,
전 세계 도시에 모범이 되어야 한다. 건물 입구 근처에 표시하는 조직의
이름은 각 요소를 벽에 바로 붙이거나 건물의 나머지 요소에 통합되도록
적용하는 것이 가장 좋다.

레이저나 기타 강렬한 광원으로 표면에 직접 빛을 비추는 기술을
적용한다면 낱개로 된 텍스트나 일러스트레이션이 흐릿하게 보일
경우도 있을 것이다. 효과적으로 기능을 발휘하기 위해서는 상당히
특수한 환경 조건이 필요하다. 거의 모든 사이니지 프로젝트에 낱개로
된 글자나 일러스트레이션이 적용된다.

4.7.5.2 패널에 담는 텍스트와 일러스트레이션

사인 대부분이 사인 패널이므로 사인 패널 적용의 모든 면에 디자인
관점을 갖추어야 한다. 사인 패널은 사이니지와 통합된 벽이나 천장 패널
시스템이 될 수도 있고, 패널 두께, 색채, 소재 사용을 다양하게 해서
주변 환경과 대조를 이루게 하거나 아니면 기존 공간에 거의 완전히
녹아들게 할 수도 있다.

　　패널 규격은 보통 다른 건축 요소와 연결될 수 있는 한 가지
표준 규격 세트로 디자인한다.

4.7.5.3 정보를 업데이트하거나 검색하는 기술

사이니지 정보를 업데이트하거나 검색하는 데 필요한 다양한 기술의
양은 프로젝트의 유형과 규모에 따라 다르다. 이러한 문제에 대한
초기 결정은 이미 사이니지 시스템 디자인 단계에서 했다. 사인 유형
목록에서 사인 유형마다 정보를 업데이트하는 기술을 표시한다.
시각 디자인은 상당히 다를 수도 있는 이런 모든 다양한 기술을
통합하는 방법을 찾아야 한다.

건물 표면에 텍스트나
일러스트레이션을 직접 적용하면
시각적으로 가장 보기 좋게
건축 내부 사이니지를 통합할 수
있다. 이렇게 적용하는 방법
여섯 가지를 예시한다.

페인트칠이나 실크 스크린, 비닐 컷,
조각, 모래 분사 처리, 시트 소재를
오려서 만든 박스형 글자와
독립형 '조각된 글자'

사인 패널은 사이니지 대부분에
흔히 쓰인다. 왼쪽 위부터
여섯 가지 종류를 예로 들어 보면
벽에 움푹 들어간 것, 벽과 같은
높이인 것, 투명 소재에 설치한 것,
시트 소재에서 오려 낸 것,
벽에 납작하게 붙인 것, 벽보다
높이 돋운 것 등이 있다.

265
Accounting
ER Trump
TR Hoover

265
Accounting
ER Trump
TR Hoover

265
Accounting
ER Trump
TR Hoover

265
Accounting
ER Trump
TR Hoover

265
Accounting
ER Trump
TR Hoover

벽에 페인트칠을 하거나 글자를 새기는 것은 선사 시대 이래로 인간의 표현 방식이었다. 이집트인은 고부조와 저부조 같은 다양한 깊이를 세련되게 섞는 기술을 발전시켰다. 로마인은 글자 새기기 기술을 고도의 전문적 수준으로 끌어올렸으며 벽화 제작용으로 프레스코라는 섬세한 기술을 발명했다. 벽에 텍스트(또는 그래픽)를 담을 때는 얕은 양각과 페인트(또는 얇은 접착 포일)가 여전히 미적으로 가장 보기 좋은 기술이다. 입체 글자(고부조)는 만들기가 더 쉬워서 사이니지에 자주 쓰이지만, 시각적 왜곡을 낳는다. 왼쪽부터 고부조 (입체) 텍스트, 페인트칠, 그리고 깊이가 다른 두 가지 양각의 예를 보여 준다.

현재로서는 양각 도어 사인은 영구적으로 지속할 사인에만 적합하다.

4.7.5.4 선정한 장소에 사인을 유지하는 데 필요한
프레임 또는 구조물

각 사인을 세심하게 배치하는 일은 사인의 기능적 품질을 좌우하는
핵심적인 요소이다. 이러한 요건을 충족시키기 위해 사인을 온갖
위치에 설치할 수 있다. 즉, 벽에 붙여 평평하게 설치하거나 벽에서
돌출되게 설치할 수도 있고, 천장에 매달 수도 있고, 바닥이나
책상 위에 독립형으로 세울 수도 있다. 다양한 크기의 사인 패널을
이처럼 갖가지 유형으로 고정하도록 표준 구조물을 디자인해야 한다.

4.7.6 기본적인 사인 유형 세트

디자인 작업이 이 단계까지 오면 매우 근본적인 디자인 요소에
대해서는 이미 결정을 끝낸 것이다. (또는 적어도 이들 근본적인 요소를
고려하고 스케치를 마쳤다.) 다음 단계는 최종 디자인 제안을 하기 전의
마지막 예비 단계이다. 마지막 단계에서는 프로젝트에 필요한
개별 사인 유형마다 각각 최종 디자인이 생기는데, 이는 디자인의
모든 측면(예를 들어 소재, 색채, 타이포그래피)을 각기 요약한
도표 세트를 바탕으로 만든다.

최종 디자인 작업을 시작하기 전에 기본적인 사인 유형 세트에 따라
개발한 디자인 콘셉트를 시험해 보면 도움이 된다. 프로젝트에서
가장 많이 사용하며 필요한 기본 기술을 적용하는 사인 유형들로
이러한 세트를 구성하는 것이 가장 좋다. 사무실 건물에서 가장 간단한
세트는 문 (픽토그램) 사인, 쉽게 업데이트할 수 있는 이름이 담긴
도어 사인, 층별 안내 사인, 벽에 부착하는 안내 사인을 포함할 것이다.
좀 더 확대하면 회의실 사인, 돌출형 도어 사인, 매달린 안내 사인,
실내 및 실외용 독립형 사인도 포함할 수 있다. 이 작업 단계는
최종 디자인 콘셉트를 선정하면서 마무리된다.

(279쪽 '기초적인 디자인 단계' 참고)

4.7.7 사이니지 패널 시스템 디자인하기

사이니지 디자이너가 사인을 손으로 직접 페인트칠할 수 있도록,
건축 디자인이 모든 주요 위치에 공간을 후하게 남겨 둔다면 이상적이다.
하지만 요즘 이런 콘셉트는 비현실적이다. 그러나 여러 주요 위치에
공간을 넉넉히 남기는 것은 건축 디자인에서 여전히 가치 있는
콘셉트이다. 오늘날 현실에서는 하나의(또는 여러) 일관된 사이니지
패널 시스템을 개발하는(또는 선택하는) 것이 사이니지 작업의
주요 부분이다. 시장에 나와 있는 모든 소위 (모듈식) 사인 시스템은
사실상 사인 패널(또는 명판) 시스템이다. 각 시스템은 기본적 기술을
다양하게 채택할 수 있는데, 예를 들어 압출 성형 패널이나 절곡한
금속 패널 또는 실내/실외 용도로 특별히 디자인된다. 여러 시스템은
또 패널의 기본적 모양(곡선이 있다든지 평평하다든지) 면에서도
다양할 수 있는데, 다들 각 사인의 교체 가능한 부분을 우선 고려해서
제작한다. 이러한 사인 시스템 대부분의 기본적인 형태는 벽에 부착하고,
매달고, 돌출시키고 독립형으로 세우는 사인이다. 요즘은 회사 내부에서
레이저 프린트로 만든 삽지를 패널 시스템에 포함할 가능성도
헤아려야 한다. 미래에는 전자 스크린은 모든 사이니지 패널 시스템으로
표준 확장될지도 모른다.

사인 패널 시스템은 내용 업데이트가
용이하도록 만들어야 한다. 또한
패널은 환경에서 쉽게 감지할 수
있어야 한다. (하지만 또 한편으로는
환경에 섞일 수도 있어야 한다.)
패널 컴포넌트는 서로 잘 맞물리고
제자리에 단단히 고정시키기가
간단해야 한다. 허가 없이 패널의
내용이 바뀌거나 아예 제거되는
상황을 막기 위해서이다.

모든 사이니지 프로젝트에 복잡한 사이니지 패널 시스템이 필요하지는 않다. 변치 않고 영구적인 사인을 요구하는 프로젝트도 많다. 이러면 사이니지 패널 디자인을 할 때 디자이너에게 제약이 거의 없다.

그 밖에는 모두 해당 프로젝트용으로 특별히 패널 시스템을 개발할지 아니면 기존 시스템을 선택할지 결정해야 한다. 분명히 첫 번째 경우가 위험 부담이 더 크고, 디자인과 예산도 훨씬 더 많이 투입된다. 두 가지 선택안 중에서 결정할 때 또 고려할 것은 설치를 완료하고 나서 시스템 컴포넌트를 쉽게 구할 수 있느냐이다. 맞춤형 시스템보다 기존 시스템을 쓸 때 시스템 컴포넌트를 재주문하기가 더 쉽다.

어떤 패널 시스템이든 기본적인 사이니지 내용이 들어갈 공간을 만들어야 한다.

왼쪽 위부터: 목적지 표시하기, 방향 보여 주기, 비상 대피 경로 보여 주기, 설명하기, 주어진 환경에서 방위를 알려주기, 환영 리셉션을 고려하기

자기 나름의 복잡한 사이니지 패널 시스템을 개발할 용기가 있는 디자이너를 위해, 그러한 시스템에 흔히 필요한 사항 목록을 아래에 소개한다.

a 다양한 텍스트 높이에 맞는 다양한 텍스트 스트립(띠) 크기
b 상황에 따라 조절할 수 있는 패널 크기

c 다양한 색채를 적용할 수 있어야 함

d 시스템 컴포넌트를 서로 교체할 수 있어야 함

e 컴포넌트가 서로 단단하게 맞물리고 가려져야 함

f 패널은 양면 디스플레이가 가능해야 함

g 사인을 납작하게, 돌출식으로, 천장걸이식으로 또는 독립형으로
 배치하는 부착 옵션이 있어야 함

h 사용 유형에 따라 다르기는 하겠지만, 사인은 기물 파손에
 견딜 수 있어야 함

i 회사 내부에서 자체 업데이트할 수도 있도록 해야 함

j 메시지를 동적으로 바꾸어 적용할 수 있어야 함
 (예를 들어 비어 있음/사용 중)

| 기초적인 디자인 단계 |

사이니지 디자인은 인테리어, 제품, 그래픽 디자인 같은 매우 다양한
디자인 분야를 통합하며, 종종 수많은 다양한 아이템을 디자인해야 한다.
이러한 상황에서 모든 개별 아이템에 하나의 패밀리 룩을 유지하기가
쉽지 않을 수 있다. 이 목표를 달성하기 위해서 디자이너는 각 사인
유형별로 세세한 디자인을 하기 전에 프로젝트에 일종의 일관된
'시각적 문법'을 개발한다. 시각적 문법은 모든 시각적 측면을 좌우하는
여러 형식적 규칙이다. 형식적 규칙을 개발할 때는 (기본적) 디자인 작업을
몇몇 기초적 단계로 나누면서 시작하는 것이 좋으며, 이때 단계마다
시각 디자인의 한 측면에 집중한다. 단계는 차례차례 순서를 따를 수도
있지만, 실제로는 단계를 무시하고 앞뒤로 왔다 갔다 하면서 디자인 결정을
내린다. 디자인은 계속해서 (예비적) 결정을 내릴 뿐 아니라 결과물을
보면서 재고하는 과정이다. 이 과정은 디자인 결정을 더는 재고할 필요가
없을 때 끝난다. 각 기초적 디자인 단계에서는 한 가지 특정 디자인 측면을
대표하는 전형적 요소를 만들기 위한 시각 디자인 제안을 한다.

(특정 디자인 측면의 예를 들자면, 그래픽, 사인을 설치할 기본적 구조물,

사이니지 패널 시스템, 그리고 설치 세부 사항 등이다.)

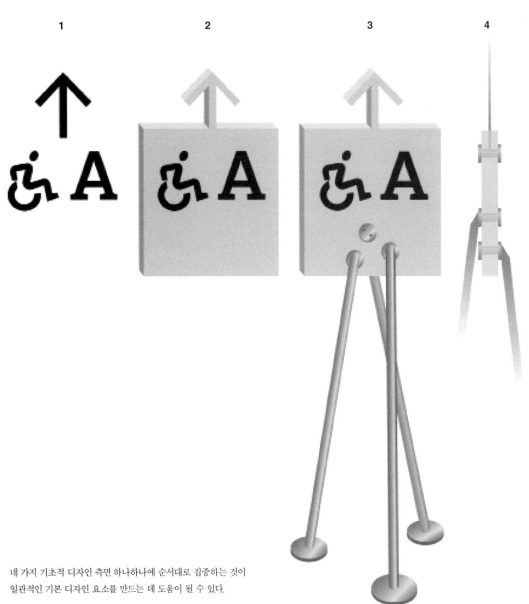

네 가지 기초적 디자인 측면 하나하나에 순서대로 집중하는 것이
일관적인 기본 디자인 요소를 만드는 데 도움이 될 수 있다.

1 그래픽
2 그래픽과 기본적인 사인 설치 구조물
3 디스플레이 패널 유형의 종류
4 기본적인 설치 세부 사항

►Com

← Main
Parking →

Directory

8 7 6 5 4 3 2 1 G P

← Rooms Toilets →

264
Department
Staff

▪Org

← Main
Parking →

Directory

8 7 6 5 4 3 2 1 G P

←Rooms Toilets →

264
Department
Name

∂Com

←Main
Parking →

Directory

8 7 6 5 4 3 2 1 G P

←Rooms Toilets ←

264
Department
Staff

Com

← Main
Parking →

Directory

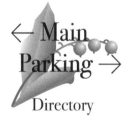

8 7 6 5 4 3 2 1 G P

← Rooms Toilets →

264
Department
Staff

rCom

← Main
Parking→

Directory

8 7 6 5 4 3 2 1 G P

← Rooms Toilets →

264
Department
Staff

Org✱

← Main✱
Parking →

Directory✱

8 7 6 5 4 3 2 1 G P

← Rooms Toilets✱→

264✱
Department
Staff

사이니지 디자인의 그래픽 부분 보기들. 그래픽 부분은 다음을 포함한다.
로고, 글꼴, 픽토그램, 화살표, 지도, 그리고 마지막으로 일러스트레이션 요소를 보탠다.
(위 예에서 아래쪽에 제시된 것들)

그래픽을 기본적인 설치 구조물과 결합한 보기들

대부분의 그래픽 요소는 건축 현장에 적용되기 전에 각기 설치용 구조물에 담긴다.
일부 사인 유형에만 입체 글자를 쓴다. 대체로 요즘은 기본적으로 여러 제작 방식과
설치 구조물을 다양하게 쓴다. 즉, 입체 또는 비닐 컷 글자, 디스플레이 스크린,
디스플레이 패널, 레이저 프린트 컨테이너 등이다.

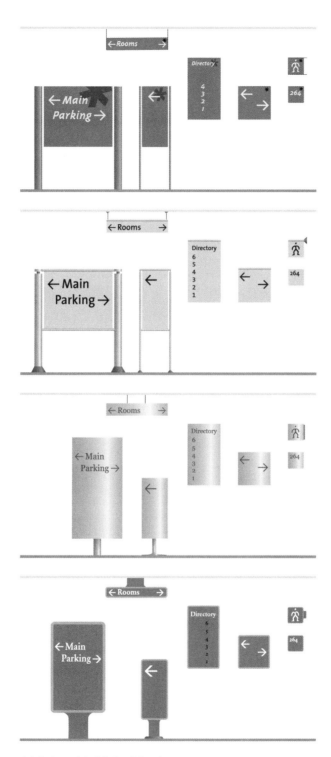

다양한 디스플레이 패널 시스템의 보기들

다양한 디스플레이 패널이 사이니지 디자인에 들어갈 수 있다. 이러한 패널들을
다채로운 방식으로 설치하기 위해서는 다양한 유형의 지지물이 필요하다.
독립형(고정되기도 하고 이동식이기도 함), 벽에 부착하는 것, 돌출형 또는
공중에 매다는 것이 있다. 디자인 아이디어를 시험하기 위해 전형적인 사인 유형을
몇몇 사용해 보면 도움이 된다.

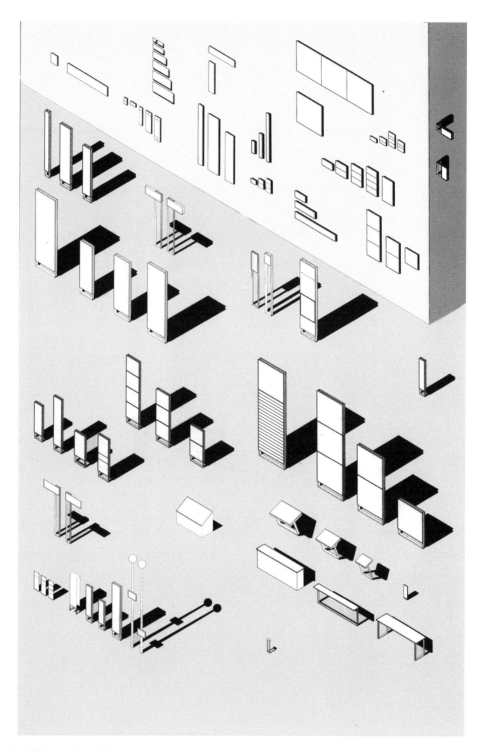

사인 유형 컬렉션은 상당히 광범위할 수 있다.

프랑스 리옹 시의 사이니지(1998-2001)를 위해 개발된 사인 유형 라이브러리의 개관
디자인: 앵테그랄 루디 바우어 & 어소시에이츠(intégral Ruedi Baur & Associates)

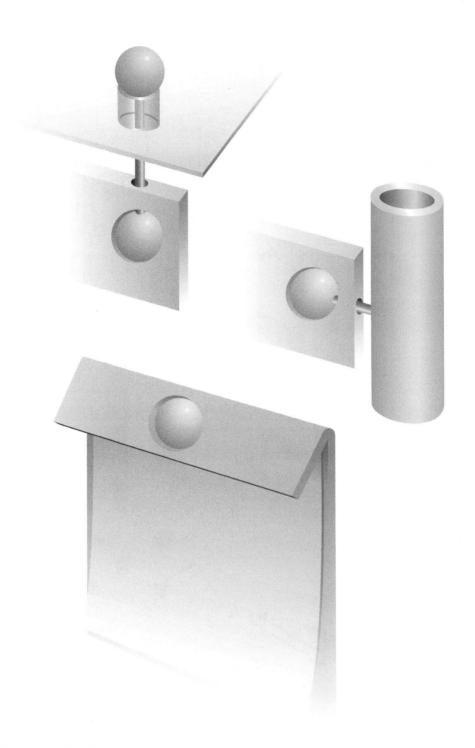

기본적인 설치 세부 사항을 위한 본보기 스케치

모든 3차원 사물은 자세한 설치 드로잉이 필요하다. 간단하고 일관된 방식으로
실치 원리를 디자인하면(또는 선택하면) 제작 경비를 절감하고 프로젝트에서 사용되는
모든 아이템의 패밀리 룩을 향상시킬 수 있다.

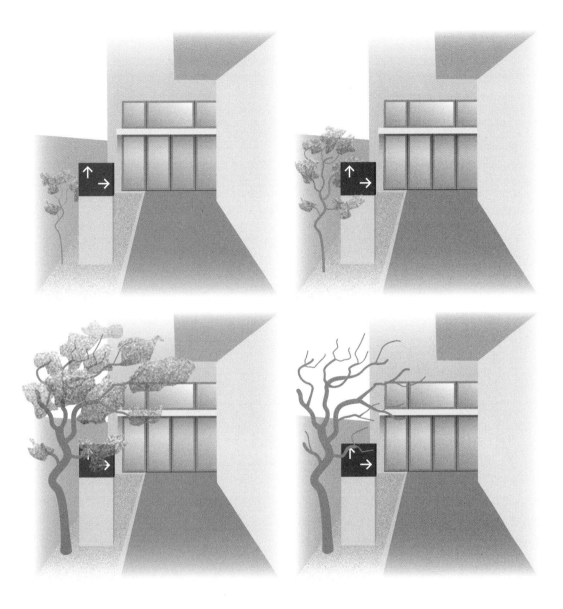

사인은 최소한의 수단을 써서 최대한의 주의를 끌고자 한다. 그 결과 쉽게 파괴될 수도 있는
섬세한 균형이 생긴다. 자연조건의 영향을 받는 환경에 배치하는 사인에는 특별한 주의가 필요하다.
자연환경은 해가 지나고 계절이 바뀌면 변하며, 하루 중에도 변한다. 계절이 바뀌면서 식물의 모양이
변하고, 이러한 식물은 세월이 지나면 시각적으로 눈에 두드러진다. 자연광은 하루 중에도 급격히
변한다. 때로는 인공조명이 상황을 크게 호전시킬 수 있다.

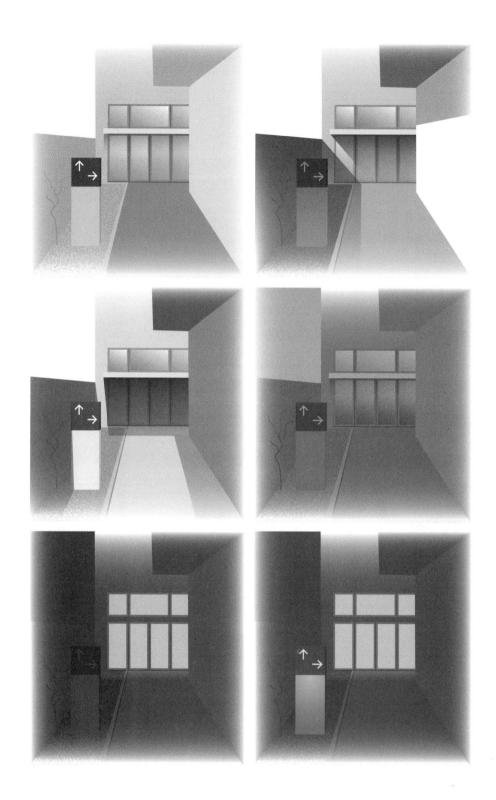

| 규모가 중요하다 |

규모는 시각 디자인에서 중요한 고려 사항이다. 규모는 강렬한 효과를 낳는다. 하지만 규모에 대한 인식은 문화마다 차이가 있다. 미국인은 전례가 없을 만큼 큰 규모를 좋아한다. 반대로 일본인은 규모보다는 공예 솜씨의 미세한 세부 사항과 완전함을 더 높이 산다. 최근 모든 문화적 주변 환경을 무시하고 대체로 큰 규모를 선호하는 경향을 보이는데, 이는 규모가 클수록 소유주가 더 안전한 느낌을 받는다는 가설로 설명할 수 있다. 이유야 어떻건 규모는 늘 권력, 부, 성적 매력의 표현과 관련되어 있다.

규모는 기능적 측면에서 중요할 뿐 아니라 명망, 지위, 부, 매력을 표현하는 효과적인 방식이다. 규모는 욕정, 욕구 또는 부러움과 역겨움을 자아낼 수도 있다.

규모는 이제 건설에서 제약이 아니다. 미술가들은 작품을 창조하는 데 자연환경을 이용한다. 부동산 개발업자들은 프로젝트의 형태와 그 프로젝트가 표방하는 브랜드의 형태를 융합한다.

왼쪽부터: 핀란드 미술가 한나 바이니오(Hanna Vainio)의 대지 예술. 두바이에 있는 두 개의 인공 섬 팜 아일랜드(Palm Island)와 월드 아일랜드(The World Islands) 프로젝트. 프로젝트 자체에서 로고의 형태를 인지하려면 인공위성에서(또는 순항 고도를 나는 비행기에서 관찰해야만 가능하다.

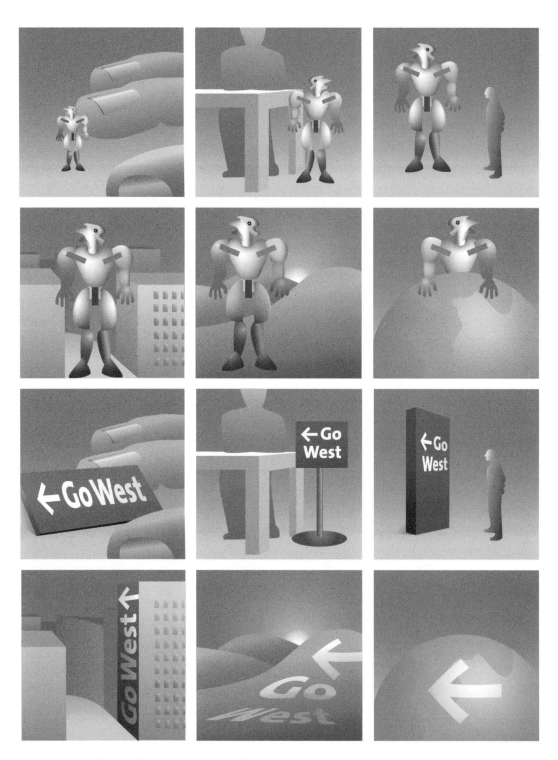

규모는 같은 메시지나 똑같이 생긴 사물이 주는 효과에 큰 영향을 미칠 수 있다.

사물과 이미지의 크기가 주는 인상은 이들이 속한 주변 환경과 관계있다. 예를 들어 모든 사물은 실외보다는 실내에 두었을 때 더 커 보인다. 환경만이 규모를 인식하는 데 유일한 결정 요인은 아니다. 다른 요인도 있다. 이를테면 (위부터) 환경적 조명, 통행량, 조명과 통행량의 결합, 그리고 사물을 만드는 데 사용한 소재의 유형이다.

길의 기능성과 길이 주는 감정적 인상은 경계가 어떻게 지어졌느냐에 크게 영향을 받는다.
위 그림은 다양한 경계 높이와 소재 유형을 보여 준다. 길의 너비가 같지만, 각 이미지가 주는
시각적 인상은 두드러지게 다르다.

발전한 인쇄 기술과 고성능 접착 비닐 포일이 결합해 건물 안팎에 어떤 크기, 어떤 표면에도 적용되는
'슈퍼 그래픽'이 가능해졌다. 위 그림들은 건물 중앙 출입구 옆의 작은 로고에서부터 그래픽이 건축 디자인을
장악하는 상황까지 다양한 그래픽 적용법(비닐 포일 사용뿐 아니라 다른 것들도)을 보여 준다.

출납계의 사인을 어떻게 하느냐에 따라 직원의 위상이 달라 보인다. 간단한 데스크톱 사인을 둔
익명의 겸손한 사원이 극적이고 텔레비전 같은 무대를 배경으로 한 스타로 변모할 수 있다.

문 번호 표시. 간단한 작은 레이블부터 점보젯 크기의 숫자까지 차례로 보여 준다.

층수 사인은 사이니지 디자이너 대부분이 타이포그래피 디자인을 뽐내는 놀이터로 선호한다.

건축가들은 사인을 싫어하기로 악명 높다. 특히 방향 안내 사인은 공간 디자인을 시각적으로 방해할 수 있다. 사인 패널을 건축 디자인에 매끄럽게 맞추기 까다로운 경우가 많다. 그러므로 건축가는 투명 패널을 사용하거나 그래픽을 표면에 직접 적용하는 쪽을 선호한다. 이와 다른 대안적 접근법을 통해 사이니지를 피할 수 없는 추가적인 것(또는 귀찮은 것)이 아니라 건축 디자인 콘셉트의 필수적인 부분으로 바꿀 수 있다.

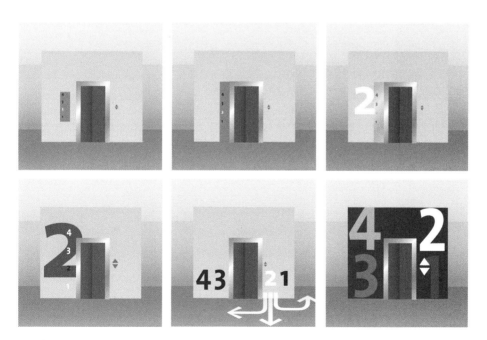

엘리베이터는 필수적인 운송 경로이다. 따라서 엘리베이터 로비 사인이 특별히 중요하다. 또한 이런 상황에서는 사인의 규모나 여러 기능의 조합이 효과에 큰 차이를 낼 수 있다.

사인은 다양한 소재로 만들어진다. 각 디자인의 제작 비용은 크게 달라도 기본적인
커뮤니케이션 가치는 거의 똑같다. 하지만 사인 구조물 설치상의 차이점이 내구성에
영향을 미치며, 무엇보다 중요한 것은 사인의 '모양과 느낌'에 영향을 미친다는 것이다.

규모와 치수가 공간에 대한 인상을 좌우하지만, 그 공간에서 조명의 유형이 우리의 인식에
더 큰 영향을 미친다. 조명은 규모와 치수에 대한 모든 인식을 변화시킨다.
위 그림은 (왼쪽 위부터) 전통적인 형광 조명, 천장과 바닥에 투명한 부분, 투명 벽, 투명 문,
벽의 한쪽 면이 완전히 유리로 되거나 트인 공간인 것을 보여 준다.

| 기술의 영향 |

기술적인 발전이 디자인 아이디어에 미치는 영향은 전혀 과장이 아니다.
예컨대 일반적으로 컴퓨터를 사용하게 되자 디자인이 바뀌었다. 또한
사이니지 디자이너는 기존의 기술과 미래의 기술을 응용하는 방식을
예상하거나 꿈꾸어야 한다. 이 과정에서 다음의 대략적인 정리가 도움이
될 수도 있다. 관련된 기술적 발달은 대략 네 가지 범주로 구분된다. 첫째가
모든 설비의 일반적인 소형화, 둘째는 극적인 단순화와 내비게이션의
용이성, 셋째는 원격 조정의 광범위한 가능성, 그리고 마지막으로 우리가
기계와 소통하고 기계들이 서로 소통하는 방식의 변화이다.

모습을 숨기는 훌륭한 기술

모든 기술적 발달 가운데 가장 극적인 변화는 설비 크기의 축소이다.
대다수 기기에서 본질적으로 기능적인 부분은 이제 육안으로 보이지
않는다. 기능적인 과정이 미세한 수준 혹은 심지어 분자/원자 수준에서
처리된다. 전통적인 기계적 구조물은 나노 기술 덕분에 가시성을
초월할 만큼 크기를 축소할 수도 있다.

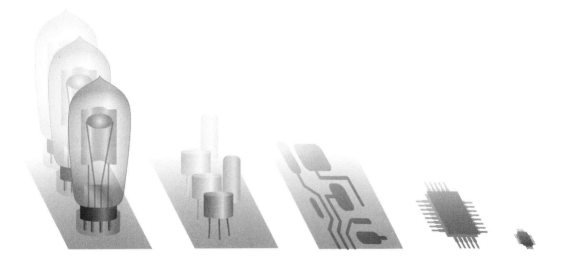

트랜지스터(반도체)의 도래가 전자/디지털 시대의 시작을 알렸다. 트랜지스터는 모든
전기 회로에서 본질적인 스위치이며 증폭기이다. 최초의 반도체는 전구 같은 유리 진공관이었고,
곧 크리스털 기반의 소형 트랜지스터로 대체되었으며, 결국은 트랜지스터 다수가 유선으로
연결되어 '인쇄된' 통합 회로가 등장했다. 우리는 칩이라는 (계속 작아지는) 마이크로프로세서의
시대에 살고 있다. 크기의 소형화는 지금도 유효한 '무어의 법칙'을 따른다. 지금 이 순간,
핀 대가리 하나에 백만 개의 트랜지스터가 올라갈 수 있으며 칩 하나에 10억 개의 트랜지스터가
들어갈 수 있다. 또한 현대의 디스플레이 기술은 아주 작고 투명한 트랜지스터를 사용해야만
실현 가능하다. 전산 작업에 필요한 공간뿐 아니라 전기의 양도 급감했다.

최초의 전자 디스플레이 장치는 커다란 유리 진공관이었지만, 지금은 아주 다양한 크기의
훨씬 작고 경제적인 유형으로 대체되었다. 전자 디스플레이 장치는 거의 종잇장같이 얇고
아주 적은 전력을 소비하도록 제작할 수 있다(e-페이퍼).

전기를 더 효율적으로 저장하고 더 작고 오래가는 용기에 넣어 전달하게 되었다.

전기를 생산하려면 기계적인 발전기가 필요했다. 최근에는 그 대신 화학적인 과정을
활용하는 연료 전지가 개발되었으며, 어쩌면 이 때문에 전지가 필요 없어질지 모른다.
태양 전지는 햇빛만 있으면 기능을 한다. 빛을 에너지원으로 사용하는 기술이 크게
발전하고 있다. 곧 에너지원을 인쇄하고, 그림으로 그리고 직물로 짜게 될 것이다.

스피커, 마이크, 안테나, 카메라는 초소형 기기가 되었고, 앞으로도 더 작아질 전망이다.
휴대 전화에는 음성 통화와 기타 메시지 및 메일 기능, 내비게이션, 다양한 업무 처리를
더 쉽게 하는 기능 등 더욱더 많은 기능이 결합할 것이다.

전자 내비게이션

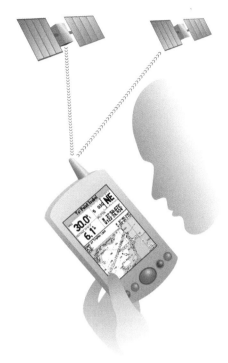

해양 내비게이션은 복잡한 활동이었다. 지구 상에서 자신의 정확한 위치를 찾는 일에는 태양이나 달의 고도를 측정하는 육분의(sextant) 같은 도구와 지도 상의 복잡한 계산을 통해 여행을 기록하는 과정이 필요했다. 하지만 그런 과정은 이제 과거가 되었다. GPS 덕분에 내비게이션이 지극히 간단해졌다. 작은 내비게이션 장치가 우리의 현 위치와 목적지로 가는 속도 및 예상 도착 시각까지 정확히 알려 준다. 추가 화면에서는 어디에 좋은 낚시터가 있는지 혹은 현지의 일기 예보와 같이 여행길의 다양한 조건을 알려 주기도 한다.

종교적으로도 내비게이션은 중요할 것이다. 이슬람교도는 메카 방향을 바라보며 기도해야 한다. 이슬람교 국가의 호텔 방에는 벽에 메카 방향을 알리는 간단한 (종이) 표시가 있다.

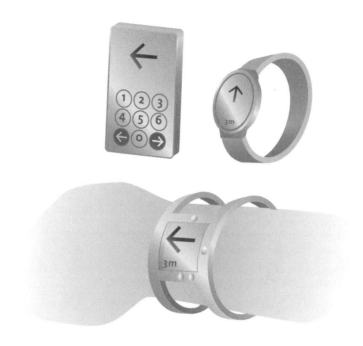

GPS 내비게이션은 이제 휴대 전화처럼 일상적인 장치가 되어 간다. 내비게이션 정보는
부가 기능은 제거하고 핵심 기능 위주로 구현하여 '화살표를 따라가시오' 같이 아주 단순한
지시를 제공하는 수준으로 줄일 수 있다. 앞으로 더 발전하면 GPS 내비게이션을
소형 개인용 장치에 통합할 가능성이 있다.

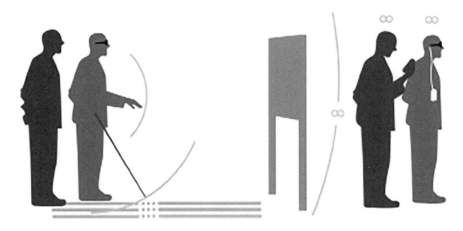

GPS 내비게이션은 우리 환경에서 사이니지의 필요를 바꿀 것이다. 또한 정상 시력을 가진
사람과 시각 장애인의 차이를 줄여 줄 것이다. 현재는 시각 장애인의 탐색 반경이 매우 제한되고
환경을 탐색하려면 특정한 시설이 필요하다. 일반인과 시각 장애인 모두 GPS를 사용한다면,
한쪽은 지시를 읽고 한쪽은 소리로 듣는다.

원격 조정으로 사인 업데이트하기

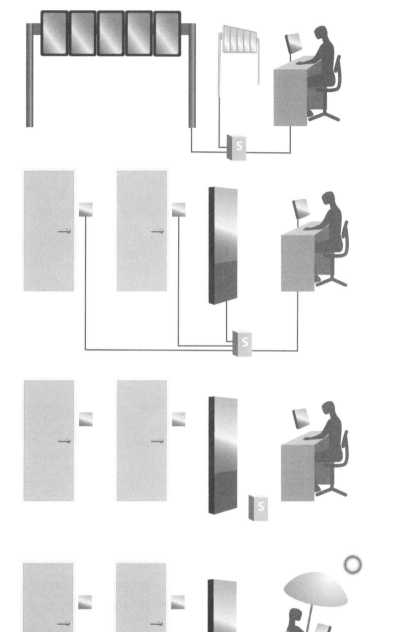

모든 종류의 교통 표지판에서는
예전이나 지금이나 다양한 형태의
(자동화된) 원격 조정으로 표지판을
업데이트하는 여러 방법을 활용한다.
대형 교통 중심지는 중앙 집중형
케이블 네크워크를 써서
전자 사이니지를 업데이트한다.

건물의 사인도 원거리에서 업데이트
가능하다. 회의장이나 사무용
건물에 쓰는 소형 케이블 네트워크
시스템이 출시되어 있다.
화면 디스플레이 덕분에
정보 제공 방식이 확장된다.

네트워크는 무선으로도
만들 수 있으며, 네트워크상의
디스플레이에는 소형 수신기가
필요하다.

무선 네트워크 사용의 대안으로는
통 채널 겸 메인 서버로 인터넷을
경유하는 방식이 있다. 그런 경우
WIFI가 연결되는 곳에서는 어디서나
사인 업데이트가 가능하다. 다양한
애플리케이션에 적용된 원격 조정
시스템도 함께 업데이트할 수 있지만
인터넷을 사용하면 사이니지 같은
애플리케이션에 특히 적합한 듯하다.
더욱이 점점 더 많은 보안 시스템에서
인터넷을 활용한다.

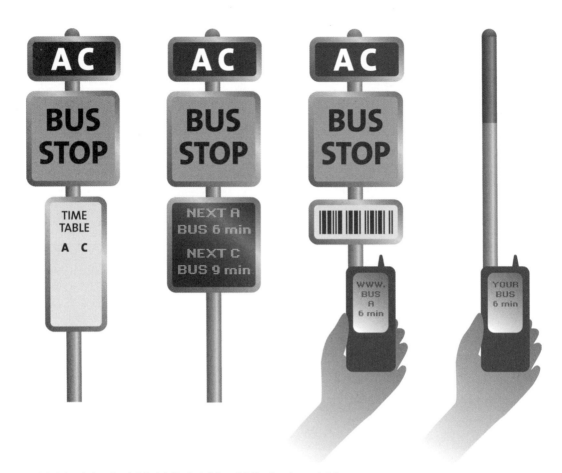

인쇄된 시간표가 버스 정류장에서 사라지는 추세이다. 도심에서는 유무선으로 연결된 전자 화면이 모든 종류의 공공 운송 수단에 쓰인다. 시간표를 알리는 대안적인 방법도 많다. (카메라가 달린) 휴대 전화로 바코드를 스캔하는 방법도 있다. 스캔과 동시에 자동으로 인터넷에 접속되어 그 버스 정류장과 관련된 모든 정보가 있는 페이지로 연결된다. 궁극적으로 정보 검색 방식이 전반적으로 역전될 수 있다. 우리가 '디지털 비서'에게 원하는 목적지에 대한 정보를 달라고 부탁하면, 운송 수단 제공자 측에서 그 요청을 처리하여 가장 적합한 교통편을 제공한다. 이어 우리는 가장 가까운 버스 정류장을 휴대 전화로 안내받는다.

일본에서는 휴대 전화 카메라로 바코드 이미지를 캡처하여 인터넷 사이트에 직접 연결하는 링크를 생성하기 위해 바코드가 인쇄된 작은 패치를 이미 널리 사용한다. 이런 코드는 QR(Quick Response) 코드라고 하며 영화 포스터부터 슈퍼마켓 상품과 명함에 이르기까지 다양한 제품에서 찾아볼 수 있다. 인터넷 링크를 통해 인근 극장의 공연 일정이나 상세한 제조 및 영양 정보 등 온갖 추가 정보도 제공할 수 있다. 또한 개인의 디지털 데이터베이스에 직접 정보를 내려받는 것도 가능하다.

기계와 소통하기

기계와 소통하는 것은 기계가 인간의 일을 넘겨받기 시작하면서 필수 사항이 되었다. OCR 알파벳은 인간과 기계가 모두 읽을 수 있도록 디자인되었다. 제브러 코딩은 기계를 더 쉽게 판독하게 하려는 원칙에서 파생되었다. 마그네틱 선은 작은 크기에 더 많은 정보를 담으려고 도입되었고 소형 칩은 그보다 더 많은 정보를 담을 수 있다. 이 모든 기술에는 원천 정보를 방출하는 (혹은 업데이트하는) 스캐너가 필요하다. 가장 최근에 개발된 라디오 태그RFID는 근접 스캐닝을 하지 않고도 작동하며 칩을 읽고 쓰는 기능과 결합하여 이용할 수 있다. 라디오 태그가 널리 활용되면서 우리의 환경이 다시 한번 새롭게 탈바꿈할 전망이다.

OCR: Optical Character Reading

RFID: Radio frequency Identification Tag

왼쪽 위부터: OCR 글꼴, 바코드, 마그네틱 선, 칩 카드, 라디오 태그.
여기에 보이는 크기는 실제 크기와 다르다.

우리는 업무를 처리하고 어떤 영역에 접근하거나 자신을 증명하려고
여러 가지 아이템을 다룬다. 이런 아이템 대부분은 그 자체로 자동화
기계의 출력물인 동시에 다시금 다른 기계에 입력될 내용으로 쓰이기도
한다. 분명히 기계에서 나온 문서가 다른 기계에 쓰는 용도로만 필요한
경우에는 이 과정을 더 빠르게 처리할 여지가 있다. 휴대 전화의 역할이
더 커지면 이렇게 인쇄되는 아이템이 대부분(혹은 전부) 불필요해질
것이다. 기계로 조정되는 환경일 때 휴대 전화나 개인용 디지털 비서의
도움 없이는 길을 잃기가 점점 더 쉬워진다. 휴대 전화와 개인용 디지털
비서는 들어오는 모든 정보를 번역할 뿐 아니라 오늘날 우리의 신분증과
소통하려면 '휴대용 디지털 클론' 혹은 '똑똑한 동반자'가 필요해질
가능성이 크다.

항상 접속 상태

앞으로 머지않아 누구도 아무것도 독립적인 존재일 수 없게 될 것이다.
전체론적 세계관이 실제 현실이 될 것이다. 모든 사람과 모든 것이 무언가
혹은 다른 누군가에 어떤 식으로든 연결된 상태가 된다. 끊임없이 메시지를
전달하고 받으며, 무선 접속을 통해 메시지를 주고받는 일이 증가한다.
사물도 마찬가지이다. 사물 자체의 현 상태나 출처 관련 자료를 전달한다.
우리는 무선으로 이런 사물과 상호 작용할 수 있다. 정보를 검토하고
새로운 정보를 저장하며 지시를 주고받는다. 사물 간의 커뮤니케이션은
기본적으로 같은 옵션을 갖는다.

스포츠 경기장에 점점 더 큰 디스플레이 화면을 설치한다. 화면에서 경기 클로즈업,
광고, 선수 관련 통계, 관중과 화면의 상호 작용 등 매우 다양한 정보를 보여 줄 수 있다.

젊은 세대는 회사에 있을 때조차도 휴대 전화로 끊임없는 대화를
주고받는 듯하다. 이야기를 하고 듣고 문자 메시지를 주고받으며,
음악을 듣거나 게임을 하고 영화를 본다. 같은 사람들끼리 하는
커뮤니케이션에 더하여 사물이나 디지털 인격체와 하는 대화도
일상생활의 평범한 일부가 될 것이다. 대부분의 정보 교류가 아직은
일대일 기반이며, 커뮤니케이션 과정에 소수만 참여하므로 개인적이라고
할 수 있다. 이런 경향이 지금 변하고 있다. 공공 디지털 디스플레이가
사실상 온갖 크기로 폭넓게 보급되고 있으며, 무선 통신이 이를 활용하기
시작했다. 개인의 휴대 전화에서 공공 스크린으로 직접 문자 메시지나
이미지를 보내는 소프트웨어가 개발되었다. 이 기술은 퍼블릭 텍스팅
public texting 혹은 디지털 그라피티digital graffiti라고 한다. 지금부터
우리는 개인적으로 커뮤니케이션을 할지 공개적으로 커뮤니케이션을 할지
선택권을 가지게 된다.

내로캐스팅narrowcasting이나 마이크로캐스팅micro-casting이 모든
사람의 생활에 일부가 될 것이다.

식당과 술집의 식기류에 붙은 전자 태그 때문에 주문하고 소비의 대가를 내는 방법이
바뀔 수 있다. 온갖 정보를 라디오 태그에 저장하고 모바일로 검색할 수 있다. 예를 들어
주문한 음료의 성분과 제조 명세 혹은 제조업자의 웹사이트로 연결해서 같은 제품을
직접 집으로 배달시킨다. 주문 비용도 휴대 전화로 지급하게 된다.

모든 슈퍼마켓 상품에 각 제품에 대한 정보를 전달하는 작은 라디오 태그가 붙을 것이다.
상품 값 지급은 계산원의 개입 없이 빠르고 간단한 과정이 된다. 장바구니에 든 모든 물품이
우선 스캐너를 통과하면 스캐너가 라디오 태그에서 정보를 수집한다. 물품 목록과 총 금액이
구매자의 휴대 전화로 보내지며, 구매자는 이렇게 계획된 구매를 승인해야 한다. 그다음에
결제 역시 휴대 전화로 한다. 같은 물품을 두 번째 스캔하면 구매 기록이 지워지고 취소된다.

발전한 디스플레이 기술이 표준 무선 연결 기술과 결합하면 아주 다이내믹한 브랜딩과
광고 방식이 나올 전망이다. 예를 들어 술집과 식당은 하루 중 시간대와 날씨 상황에 따라
광고를 바꾸게 된다. 아침에는 아침 식사, 따뜻하고 햇살 좋은 날은 아이스크림을 광고하고,
할인이 실제 적용되는 시간에만 '해피 아워'를 광고판에 표시할 것이다.

휴대 전화를 가진 손님이 (영사된) 디스플레이 이미지 속에서 직접 상호 작용할 수 있다. 이 활동은
퍼블릭 텍스팅, 디지털 그라피티 혹은 위피티(wiffity)라고 한다. 예를 들어 손님들이 함께 게임을 하고
서로 이야기하고 시 경연 대회를 하는 방식을 모두가 지켜볼 수 있다.

글로벌 네트워크

디지털 사회가 오자 글로벌 커뮤니케이션이 필수 불가결해졌다. 디지털
경제가 무제한 흘러가기 위해 나름의 슈퍼하이웨이를 필요로 할 때까지는
전통적인 케이블 커뮤니케이션 네트워크가 실질적으로 변함없이
유지되었다. 인공위성을 이용한 무선 네트워크와 글로벌 광섬유 케이블
네트워크를 구축하는 데 엄청난 금액이 투자되었다. 미국 국방성은
수십억 달러를 이런 네트워크 구축에 투자함으로써 중추적인 역할을
해 왔다. GPS 네트워크가 전적으로 미군의 주도로 개발되었고, 덕분에
누구든지 전자 내비게이션을 사용할 수 있게 되었다. 또한 이 글을 쓰는
시점에는 궤도를 쌩쌩 도는 대략 800개의 인공위성 가운데 50%가 미국의
소유로, 이 가운데 절반은 미국 정부가 재정을 부담했다. 바로 재정적인
힘이 핵심이다. GPS 시스템 하의 27개 인공위성을 유지·보수하는
데만도 매년 7억 5,000만 달러가 든다. 글로벌 커뮤니케이션 네트워크는
정치적인 고려 대상이 되었다. 유럽은 자체의 GPS 네트워크를 구축하기
시작했으며 다른 강대국 정부도 분명히 뒤를 이을 것이다.

네트워크 자체뿐 아니라 그것을 사용하는 데 쓰는 가장 대중적인 소프트웨어도 막대한 투자 대상이자 거의 독점적인 연구 개발 대상이다. 여기서도 주요 부분은 미국이 단독으로 주도한다. 미국 회사 구글이 검색 소프트웨어를 개발하고 수십만 대의 개인 컴퓨터를 포함하여 거대한 서버 네트워크를 구축한다. 이로써 전 세계의 인터넷 콘텐츠를 자기들의 시스템에 두고 쉽게 자료를 검색하게 한다. 구글은 인쇄물 도서관을 디지털화하는 작업도 시작했다. 궁극적인 목표는 가능한 한 많은 자료를 어떤 경쟁 회사보다도 더 싸고 빠르게 제공하는 것으로, 이 작업은 공공 도서관이라는 개념에 완전히 새로운 의미를 부여한다.

이런 네트워크의 영향은 깜짝 놀랄 정도이다. 휴대용 기기의 도움만 받으면 우리는 자신의 현 위치를 1미터 단위의 정확도로 파악하고, 웹에 있는 모든 정보에 접근하며, 네트워크에 연결된 모든 기기의 콘텐츠를 확인하고 바꿀 수도 있다.

4.8 기본적인 상품, 재료, 기술

디자인 콘셉트를 개발하고 주요 사인 유형에 적용하여 시험을 거친 다음, 사인 생산을 위해서는 추가로 설계 명세서가 필요하다. 사이니지 디자인 콘셉트를 실제 제품으로 만드는 방식에는 방대한 가능성이 있다.

아름답고 기능적인 사이니지는 단순히 붓과 약간의 페인트만 사용해도 만들 수 있다. 물론 이런 단순한 도구를 사용할 적절한 기술이 필요하다. 인생을 아주 단순하게 살 수도 있지만 오늘날 사이니지 업계는 그렇지 않다. 사인은 실질적으로 온갖 종류의 재료로 만들어지고, 글자나 일러스트레이션을 만드는 기법도 매우 다양하다. 사인 시스템은 수없이 다양한 방식으로 얻을 수 있다. 사이니지 패널도 생각할 수 있는 모든 재료로 만들어진다. 사이니지 생산을 위해 시장에 나와 있는 제품을 대략 소개하기도 거의 불가능하다. 그러나 일부 기술과 '시스템'은 이미 수십 년 전에 시장에 출시되어 지금까지 사용된다. 색을 칠하고

칼로 조각한 타이포그래피 등은 정말로 오래된 기법이다. 다음에서
사이니지 분야의 '판도라의 상자'를 열듯이 관련 내용을 소개한다.

4.8.1 통합 사이니지 패널 시스템

소위 사인 시스템이란 대부분은 사이니지 패널 시스템으로서 대개는
실내용으로 제한된다. 비록 모든 사인이 세련된 방식으로 제작되지는
않지만, 이용 가능한 시스템은 대체로 사이니지 패널 시스템에 필요한
일련의 사항을 준수한다. 활용 가능한 다양한 기술이 있다.

4.8.1.1 알루미늄 사출

많은 사인 시스템이 알루미늄 사출을 바탕으로 하여 플라스틱
액세서리와 판재를 결합한다. 사출을 적용하는 방식은
시스템마다 다르다.

— 패널의 전면에서 컴포넌트를 끼우고 제거할 수 있다(전면 교체).
　 알루미늄 프로필을 플라스틱 꽂이에 끼운다.
— 컴포넌트를 측면에서 밀어 넣는다(측면 교체). 알루미늄 프로필을
　 밀어 넣어 연결한다. 잠금장치로 일정한 위치에 프로필을 고정한다.
— 알루미늄 프로필을 사용하여 패널을 고정할 사각형 틀을 제작한다.
　 이런 시스템은 그림 액자와 매우 유사하다.
— 패널을 고정하는 특수한 부품과 함께 알루미늄 프로필을 기둥으로
　 사용한다. 이런 시스템은 대부분 옥외 사이니지에 사용한다.

4.8.1.2 가공 금속판

금속판은 사출보다 훨씬 다양한 형태로 가공할 수 있다. 가공
금속판으로 곡선형의 대형 표면을 생산하기가 더 쉽다. 금속판으로
만든 사이니지 패널 시스템은 주로 사출로 만든 시스템과 같은
모듈 컴포넌트 구조를 기본으로 한다.

4.8.1.3 아크릴 카세트

레이저 프린터가 널리 보급되어 탁월한 그래픽 품질을 생산할 수 있다.
색을 원하는 대로 지정하여 필름이나 종이 위에 인쇄한다. 이런
인쇄물을 사인의 콘텐츠로 사용하는 사이니지 패널 시스템이
개발되었다. 패널은 필름이나 종이를 고정하는 컨테이너 같은 카세트로
구성된다. 개별 시스템은 기술적으로 정교한 정도가 상당히 다양해서
일부에서는 사출 성형 부품을 사용하고, 일부에서는 열처리하여 구부린
아크릴 평판 시트를 기본으로 한다.

4.8.2 개별 사인 유형 제품

일련의 개별 사인 유형을 망라하는 여러 가지 제품이 시장에 출시되어
있다. 대형 프로젝트에 필요한 사인 유형의 가짓수는 엄청나게 많다.
통합된 사인 시스템에 필요한 다양한 유형을 모두 나열하기가
거의 불가능하다. 더구나 프로젝트마다 매우 구체적인 사인 유형을
요한다. 특화된 제품들로 이런 구체적인 필요에 부응할 수 있다.

4.8.2.1　옥외 사인

건축물의 옥외 사인은 실내 사인보다 유형 면에서 다양성이 훨씬 덜
필요하다. 옥외 사인은 반드시 튼튼해야 하고 고의적인 기물 파손을
예방해야 한다. 어떤 경우에는 사인 자체에 직접 조명을 부착해야 한다.
이런 부류의 제품은 압출 기둥과 (금속이나 합성 패널 재료를 고정하는)
틀을 결합한 것이다.

4.8.2.2　모놀리스형 사인

겉으로 지지대나 기둥이 보이지 않는 독립형 사인을 모놀리스라고 한다.
이런 사인 유형은 대개 대형 독립형 층별 안내 사인인 경우가 많다.
이런 유형의 사인을 세우기 위해 다양한 제품이 고안되었다.

4.8.2.3　유연한 표면의 사인 박스

강하고 내구성과 유연성을 갖춘 표면재가 시장에 나오면서 표면재를
다양한 형태로 (클릭 레일을 이용하여) 고정하고, 압력이나 당기는
힘이 있어도 제자리를 유지하게 하는 프레임 시스템이 개발되었다.
사인 박스는 초대형으로 만들 수도 있다. 일부 유연한 재료는
반투명하여 내부에 조명을 설치할 수 있다.

4.8.2.4 전통적인 사인 박스

전통적인 사인 박스는 아크릴판을 고정하는 압출 프레임으로 만든다. 안에 형광등이 들어 있는 사인 박스가 많다. 전 세계의 쇼핑가에 이런 형태의 사인이 혼잡하게 들어서 있고, 대다수는 형편없이 크고 보기 흉하다.

4.8.2.5 방향 안내 사인

아마도 방향 안내 사인은 가장 원형적인 사인 유형일 것이다. 하나의 기둥으로 여러 개의 개별 표지판을 지탱하게 되어 있으며, 각 표지판은 실제로 표지판에 적힌 장소의 정확한 방향을 가리킨다. 이런 유형의 사인으로 몇 가지 제품이 나와 있다.

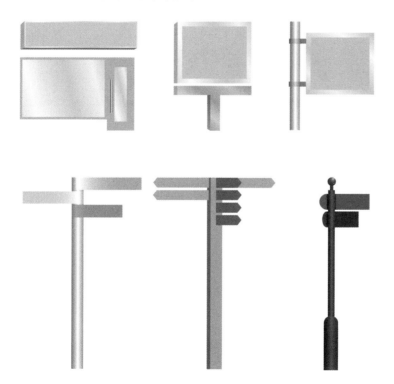

4.8.2.6 교통 표지판

교통 표지판은 완전히 별개 부류의 사인이다. 경우에 따라 건축용
사이니지 프로젝트에서 이런 유형의 사인을 소수 사용한다.

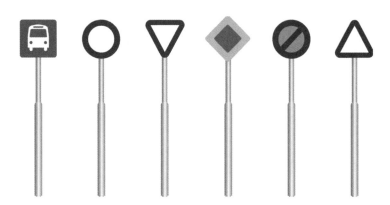

4.8.2.7 공공 사인

몇몇 회사가 이런 유형의 사인을 다량 보유하고 공공 사인 시리즈를
전문적으로 제공해 왔다. 비록 업계에서 이런 유형에 대한 국제적
기준을 마련하려는 노력을 하고 있지만, 건축용 사인에 쓰이는
공공 사인은 나라마다 다르다.

4.8.2.8 비상 사인

비상 사인은 비상 사이니지 전문 기업에서 만든다. 대형 건물은
매우 복잡한 안전과 보안 시스템을 갖추고 있을 것이다. 화재 감지와
연기 감지 기능을 비상 사이니지 안에 통합할 수도 있다.

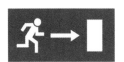 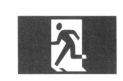

4.8.2.9 깃발과 배너

새로운 인쇄 기술 덕분에 아주 크고 유연한 표면에 인쇄할 수 있다.
이렇게 인쇄한 표면은 내구성이 있고 험한 날씨에도 쉽게 손상되지
않는다. 시장에 나온 많은 제품이 다양한 크기의 배너를 제작하는
액세서리로 구성된다. 어떤 회사는 전통적으로 깃발과 돛 제작을
전문으로 해 왔다. 이런 회사들이 현재 매우 광범위한 제품군을
제공한다.

4.8.2.10 백릿 안내판

미국의 대형 건물에서 특히 인기 있는 사인 유형은 텍스트 글줄을
개별적으로 바꾸어 업데이트가 가능한 (텍스트에 조명 처리를 한) 층별
안내 사인 형태이다. 검은 바탕 줄에 반투명 글자가 들어간다. 이러한
층별 안내 사인은 크기가 크고 건물 로비에서 두드러져 보일 가능성이
있다. 이런 유형의 층별 안내 사인을 취급하는 특별한 기술로 여러 가지
제품이 개발되었다.

4.8.2.11 포스터용 액자와 디스플레이 캐비닛

포스터, 공고문, 게시물 혹은 개별 메시지 등의 모든 인쇄물은
진열되어야 한다. 단순한 사진이나 그림 액자부터 조명을 설치하고
잠글 수 있는 복잡한 독립형 캐비닛까지 필요에 부응하는 제품이
아주 많이 있다.

4.8.2.12 독립형 사인

단순한 독립형 사인, 메시지 꽂이 디스플레이 장치는 과거에 대개
다소 조악하게 만들어진 유형의 사인이었다. 이제는 몇몇 제품이 좀 더
우아한 해법을 제공한다. 비닐 포일이나 직물 위에 디지털 프린트를 입힌
'팝 사인pop sign'이 인기가 좋다.

4.8.2.13 게시판과 메시지 꽂이

가장 단순한 사인 유형 가운데 하나가 공고문이나 게시판이다. 이 사인
유형에는 여러 가지 전문화된 제품이 있다. 일부 회사는 강의실 비품을
전문으로 취급하며 유사한 제품도 제공한다.

4.8.2.14 낱글자 시스템

사인 패널 위에 낱글자를 조합하는 사인 시스템은 기능적인 장점이
없어졌다. 실질적으로 이제는 사인용 텍스트를 모두 컴퓨터로 제작한다.
가격 표시 등 특정 용도로 사용할 만한 제품 소수가 시장에 남아 있다.

4.8.2.15 전자 디스플레이 시스템

공공 운송 시설에서는 전자 디스플레이 시스템을 점점 더 많이 활용한다.
이런 시스템은 해당 사용 기관에 맞추어 주문 생산하는 경우가 많다.
시장에 나와 있는 여러 시스템은 대개 상업용 소형 디스플레이 용도로
사용된다. 전자 디스플레이 시스템은 건축용 사이니지에서도
대기실 등에서 역할을 담당할 수 있다.

4.8.2.16 스크린 네트워크 시스템

공항과 기타 환승 센터에서 승객에게 도착과 출발을 알리기 위해
처음으로 스크린 네트워크 시스템을 사용했다. 건물 안의 회의실이나
교육 센터에 활용할 만한 그보다 작은 네트워크 시스템이 현재
시장에 나와 있다.

4.8.2.17 인터랙티브 키오스크

인터랙티브 화면은 모든 종류의 층별 안내 사인과 상업적인 용도에
적용된다. 원래는 이런 유형의 사인이 '자립형'이었다. 점점 더 많은
인터랙티브 화면이 이동 통신 네트워크에 연결된다. 이로써 정보를
인터넷에서 직접 검색할 수 있다. 공중전화도 역시 인터랙티브 시설을
갖추는 중이다. 이동 통신 네트워크와 인터랙티브 화면 관련 기술은
비록 그 잠재력은 대단하지만 아직 걸음마 단계인 듯하다.

4.8.3 기본 재료

사인은 실질적으로 모든 종류의 재료로 만든다. 몇몇 패널 재료는
사이니지와 디스플레이 용도로 개발되고 제작되었다. 돌, 목재, 유리,
금속 같은 기본 재료가 사이니지에 사용되지만 오늘날 가장 '기본적인'
재료는 합성물, 합금, 그래뉼레이트granulate 혹은 라미네이트laminate이다.
더욱이 순수하게 합성으로 만들어진 재료의 양이 엄청나고 매일같이
증가한다. 그러므로 다음 내용은 매우 간단하게 정리한 것이다.

4.8.3.1 유연한 재료

상대적으로 최근에 유연한 재료에 슈퍼 그래픽을 적용하는 기술이
개발됐다. 이제 디지털 출력 기계가 있어서 대형 그래픽을 인쇄할 수
있다. 또한 공사 중인 건물 외벽에 이 기술을 활용하여 건물 전체를
거대한 광고의 전당으로 만들기도 한다. 특정한 종류의 유연한 재료에
사용하는 그래픽의 크기와 유형에는 실질적으로 제한이 없다. 일부는

아주 질기고 날씨에 영향을 받지 않는다. 일부 재료는 반투명이며 스페이스 프레임space frame: 선형 부재들을 결합한 것에 적용하거나 배너로 응용할 수 있다. 기본적으로 세 가지 유형의 유연한 재료가 시장에 나와 있다.

— 합성 반투명 재료

— 다양한 재료와 혼합하여 짜거나 엮어 만든 조직.
　　이 재료는 구조가 열려 있어 바람에 대한 내구성이 높아진다.

— 실내에 적용하는 종이 기반 재료

4.8.3.2 점착 필름(포일)

확실히 점착 필름은 사인 제작 산업에서 가장 흔하게 적용되는 재료에 속한다. 이런 유형의 필름이 사실상 기존의 페인트를 대체했다. 사용 가능한 필름 종류가 대단히 많다. 생각할 수 있는 모든 적용 방법에 맞는 특정한 제품이 있는 듯하다. 이런 제품의 범주를 크게 나누어 보면 다음과 같다.

영구 적용 혹은 임시 적용

사용 가능한 필름은 실내용/옥외용, 임시/영구 사인 등 적용 유형에 따라 나뉜다. 다양한 날씨 조건에 따라 재료에 필요한 내구성도 사용할 필름 유형을 결정하는 조건이다.

마킹 사인

옥외용으로 가장 내구성 있는 필름 가운데 하나가 소위 '마킹 사인fleet marking: 운송 수단의 소속 표시'에 사용하는 유형이다. 이 유형은 비행기, 기차, 버스, 트럭 등 모든 종류의 상업용 운송 수단에 적용된다.

반투명 필름

반투명 필름은 반투명 정도를 다양하게 등급을 매겨 사용 가능하다. 형광 라이트 박스에 이런 종류의 필름을 사용한다.

천공 필름

천공 필름은 유리 패널 위에 인쇄하고 적용할 수 있으며 적용하고
나서 투명하게 유지된다. 이 재료는 건물 안쪽의 창문에 활용하여
슈퍼 그래픽을 창조할 수 있고, 그러면서도 내부 쪽에서 보이는 창문의
투명도는 그대로 유지된다.

바닥이나 벽 마킹

모든 종류의 벽이나 바닥에 적용하는 특수 필름이 개발되었다.

반사성 재료

빛을 반사하는 (심지어 빛을 방출하는) 여러 필름 종류를 사용할 수 있다.
이런 필름은 원래 교통 표지판과 안전 사인 용도로 특별히 개발되었다.

4.8.3.3 합성 패널 재료

화석 연료 때문에 거대한 연료와 합성 물질 산업이 생겼고, 엄청나게
다양한 유형의 플라스틱이 존재한다. 그중 사이니지 패널에 사용되는
플라스틱의 종류는 한정되어 있다. 아래 개요에서 주요 유형과
적용 사례를 몇 가지 살펴본다.

아크릴 패널

아크릴 패널은 수정처럼 투명한 것부터 불투명한 것까지 투명도가
다양하다. 무광 패널부터 공단처럼 매끄러운 느낌과 유광 패널까지
표면의 마감이 다르고, 매우 광범위한 색상이 있다. 넓게 보면 소수의
특별한 표면 구조도 아크릴 패널에 포함된다. 몇몇 대형 아크릴 제조사가
시장을 지배한다. 아크릴 제품은 안쪽에 조명 장치가 된 사인에
가장 흔하게 쓰인다.

폴리카보네이트 패널

폴리카보네이트 패널은 아크릴 패널과 유사한 재질이지만 덜 쉽게
부서진다. 사실 이 재료는 거의 부서지지 않는다. 고의적인 기물 파손을
방지해야 하거나 특별히 보안을 중시하는 곳에서 사용한다.

열 성형 혹은 진공 성형

열 성형이나 진공 성형은 곡선형 (또는 각진) 패널이나 개별 글자를
생산하는 기법이다. 진공 성형은 순수하게 심미성을 높이는 데
그치지 않고 사이니지 패널의 강도를 높이기도 한다. 특별히 열 성형과
진공 성형용으로 고안되는 플라스틱 종류도 있다.

특수 광확산 플라스틱

기존의 라이트 박스는 상대적으로 두께가 두껍고, 표면에 고르고
일정하게 빛을 밝히려면 내부에 형광등이 많이 필요했다. 그리고
패널의 한쪽에만 조명 설비가 있을 때 표면 전체에 더욱 고르게
빛을 확산하는 특수 합성 재료가 개발되었다.

폴리우레탄 기반 패널

폴리우레탄 기반의 패널은 합성수지와 셀룰로오스의 합성물로
만들어진다. 이런 유형의 재료는 아주 단단하게 만들 수 있고 내구성이
매우 높다. 탁자 상판과 건물 정면의 표면재로 쓰인다. 또한 옥외
사이니지에도 적용된다.

　이 재료로 만든 얇은 단면 패널은 다양하게 출시되어 있으며,
온갖 종류의 재료 위에 라미네이트한다. 실내 장식용 제품의 마감재로도
이용하고 있다.

앞의 그룹은 유연한 재료이다.

왼쪽부터:
- 무한히 다양한 (접착) 포일
- 날씨에 구애받지 않는 합성 조직
- 실내용의 종이 기반 재료

두 번째 그룹은 합성 패널이다.

왼쪽부터:
- 반투명 패널
- 단색 패널 혹은 질감 있는 패널
- 초경량 폼 플라스틱

샌드위치 패널

샌드위치 패널은 두 가지 유형의 재료를 결합한다. 바깥에는 얇은
산화막 알루미늄판이 있고 속에 폴리우레탄을 넣은 샌드위치 패널이
사이니지용으로 특히 인기가 있다. 두꺼운 패널은 안쪽에 얇은 알루미늄
조각이나 종이를 넣고 바깥에는 합성 덮개를 씌운 '벌집' 구조를
이용하여 생산한다.

폼 플라스틱 패널

폼 플라스틱 패널은 상대적으로 가볍고 튼튼하다. 발포 성형foaming은
작은 공기주머니가 물질의 중심부에만 결합하는 기술이다. 이 유형의
물질은 사이니지에 특히 적합하다. 플라스틱 패널은 지지물support
material로 사용되는 데서 그치지 않는다. 글자 혹은 일러스트레이션을
패널에서 잘라 낱낱으로 적용할 수도 있다. 플라스틱 형태를 주조하거나
성형하는 방법도 상대적으로 쉬운 제조 기법이다. 작은 낱글자를
주조할 수 있고, 강화 섬유 유리를 성형하여 사인 전체를 만들 수도 있다.

라미네이트:
여러 재료를 결합한 샌드위치

왼쪽부터:
- 셀룰로오스 합성수지
- 코어에 합성물을 넣은 알루미늄
- 우드 라미네이트
- 벌집 구조 코어
- 폼 합성물 코어

그래뉼레이트:
여러 재료로 이루어진
합성물로 만든 패널

왼쪽부터:
-돌과 접합재
-목재와 폴리우레탄
-무한히 많은 기타 혼합물

4.8.3.4 금속

주조, 성형, 다이커팅die-cutting과 라미네이팅 등 모든 기본적인
제조 방식을 사이니지에 사용한다. 금속 패널은 아마 아직도 사인에
가장 흔히 사용되는 기본 재료일 것이다. 특히 옥외 사인이 더욱 그렇다.

— 알루미늄 패널은 사이니지 용도로 인기 있는 제품이다. 알루미늄은
 가볍고 튼튼하고 대부분 상황에서 약간만 부식될 뿐이다.

— 스테인리스 스틸은 훨씬 비싸지만 알루미늄보다 더 단단하고 상당히
 튼튼하다. 다양한 방법으로 윤을 낼 수 있고 실제로 아주 환경이
 좋지 않을 때도 녹이 슬지 않는 수준까지 다양한 품질의 제품이
 나와 있다. 스테인리스 스틸은 사인에 적용할 '프리미엄' 재료이다.

— 청동, 구리, 놋쇠는 이런 금속 특유의 재질이 필요한 특수한 경우에
 적용된다.

— 아연 도금한 철은 알루미늄보다 더 튼튼하고 무겁다. 아연층을
 입히는 도금 과정은 철의 자연 부식을 적어도 7년에서 20년까지
 방지한다. 아연층을 입히는 방법은 다양하다. 녹인 아연에 철을 담그는
 열 아연 도금은 가장 내구성이 큰 방법이다.

— 종종 아크릴과 알루미늄을 결합하여, 조명을 내장한 사인에 사용한다.
 글자를 알루미늄 패널에서 잘라 내면, 구멍 뒤쪽에 놓인 아크릴 패널
 덕분에 잘라 낸 텍스트가 색으로 나타나고, 'O'자의 안쪽 형태 같은
 글자 낱낱의 요소가 유지된다. 가장 정교한 컷 앤드 필cut-and-fill
 기법에서는 아크릴 글자 형태를 알루미늄 패널을 잘라 낸 곳에
 채워 넣는다. 이렇게 하면 반투명한 글자 형태 일러스트레이션과
 사인의 표면이 완전히 같은 높이로 이어진다.

— 합성 금속판 사인이나 채널 사인은 속이 비고 벽면이 얇은 3차원
 사인이다. 이 구조 기법에는 많은 경험과 기술이 필요하다. 따로 떨어진
 조각을 용접이나 납땜으로 붙여서 개별 글자를 만든다. 아주 기술이
 좋은 숙련공만이 윤기 나는 금속과 네온을 결합하여 정교한 글자꼴을
 만들 수 있다.

4.8.3.5 목재

목재는 확실히 가장 오래된 사이니지 재료에 속한다. 아직도 수작업으로
모양을 새겨 사인을 만드는 전통적인 공예가 있으며, (특정 유형의
사인용으로) 특히 미국과 영국에서 인기가 있다. 목재는 필요한 작업
기법이 상대적으로 단순하다는 이점이 있다. 목재를 사용하면 친근하고
따뜻한 분위기를 낼 수 있다. 목재의 불리한 점은 썩지 않도록
유지 보수가 필요하다는 것이다.

건축 산업에서 목재는 알루미늄과 플라스틱 프레임 프로필을 누르고
인기를 되찾았다. 현대적인 목재 보존 기법 덕분에 목재의 불리한
점이 상당히 감소했다. 티크나 오크처럼 내구성이 아주 좋은
고급 목재는 기타 내구성 있는 재료와 비교하여 불리한 점이 없다.
하지만 전 세계적인 산림 벌채 등 환경적인 문제 때문에 목재 사용이
줄어들 가능성이 있다.

4.8.3.6 기타 재료

— 실내에서든 옥외에서든 종이는 늘 사이니지에 사용되었다.
분명한 것은 종이가 임시 용도로만 쓰인다는 것이다. 레이저 프린터
덕분에 실내용 사이니지에 종이를 활용하는 방식이 대중화되었다.
작은 크기는 문에 부착하는 사인으로, 좀 더 큰 것은 전시장 또는
상업적인 디스플레이에서 종이 배너로 쓰인다. 천연 종이보다
합성지 혹은 필름이 더 내구성이 있으며 기본적으로 종이와 같은
방식으로 인쇄할 수 있다. 또한 다양한 정도의 반투명도로 생산된다.
— 돌은 분명히 사인에 쓰이는 가장 오래된 기본 재료이다. 종이가 가장
1회적인 기본 재료라면 돌은 가장 내구성이 있다. 일부 유형의 돌은
특히 더 내구성이 있는데, 화강암이 가장 단단하며, 석회석과 사암이
가장 무르고, 대리석과 슬레이트(점판암)가 중간 정도이다. 합성 석재는
천연 석재와 다른 결합재의 혼합물이다. 타일 형태의 단위로 주조가
가능하므로 돌보다 저렴하다. 돌의 색과 무늬는 수없이 다양하다.

매끄럽고 거울같이 광택 나는 표면부터 거칠고 착암기 자국이
난 것 같은 천연 바위 모양까지, 돌의 표면은 온갖 방법으로
마감 처리할 수 있다. 돌에 타이포그래피를 적용하는 다양한 기법에
아주 경험이 많은 업체는 비석이나 기념물 제작사이다. 이제 수압으로
물체를 자르는 워터젯 커터가 있어서 아무리 단단한 돌이라도 잘라서
모양을 만들 수 있다.

— 세라믹, 벽돌, 콘크리트 건축재는 모두 이런저런 방식으로 주조된다.
주조용 틀에 텍스트나 그래픽을 포함해 사이니지의 일부로 이용할 수도
있다. 타일에도 칠을 하거나 실크 스크린 인쇄를 하고 광택을 낼 수 있다.

— 유리와 거울에도 염료를 쓰고, 무늬를 새겨 넣고, 모래 분사와 칠을 하여
정보를 전달할 수 있다.

— 광섬유는 빛의 강도를 많이 손실하지 않고 빛을 전달할 수 있는
가느다란 유리 섬유 막대(가닥)의 묶음이다. 이 재료를 이용하여 상황에
따라 다르게 보이는 사인을 제작할 수 있다.

— 마그네틱테이프는 자석 입자를 함유한 고무 재질의 두꺼운 필름이다.
금속 표면에 달라붙으며, 상황에 따라 다르게 보이는 글줄이나
임시 사인을 만드는 데 이용한다.

4.8.4 형태를 새기고 만드는 기법

CAM과 디지털 이미징 기법 덕분에 텍스트와 기타 그래픽을 제작하는
전통적인 방식이 대폭 바뀌었다. 타이포그래피와 일러스트레이션은
이제 둘 다 주로 컴퓨터로 디자인하고 대체로 디지털 기계로 생산한다.
일부 기법은 특정 표면이나 유형의 재료에만 적용 가능하고 실제
메시지를 담을 사인 패널이 필요하지만, 어떤 기법은 건물이나 시설의
표면에 직접 적용할 수 있다.

4.8.4.1 수작업 생산

— 핸드페인팅은 모든 사인 제작자의 전통적인 기술이었다. 그들은
대규모로 작업하는 캘리그라퍼들이었다. 이 기술은 이제

비닐 컷 글자들을 사용하는 방식으로 거의 완전히 대체되었다. 그라피티 예술가는 아직도 꿋꿋하게 핸드페인팅 기술을 쓴다. 도구로 붓 대신 에어로졸 스프레이 캔을 쓴다.

— 비록 더 기계적인 생산 방식으로 대체되는 경우가 많기는 하지만 석재 조각은 여전히 쓰인다. 아직도 수작업으로 글자를 새기는 것이 돌에 타이포그래피를 넣는 데 가장 나은 방법이다.

— 사이니지용 목각도 여전히 시행된다. 미국과 영국에서 일부 유형의 사인용으로 인기가 있다.

— 금속이나 유리에 하는 손 조판hand-engraving은 사이니지에서는 보기 드문 작업이다.

— 수작업으로 톱질하거나 글자나 그래픽을 잘라 내는 작업은 보기 드문 제작 방식이 되었다.

4.8.4.2 마스킹 방식

— 표면에 직접 글자를 색칠하기 위해 지금도 얇은 금속으로 만든 스텐실을 사용한다. 일반적으로 대형 포장재, 도로 표시, 큰 물건 위의 코드 표기에 적용한다.

— 실크 스크린은 여전히 사이니지에 광범위하게 사용된다. 가장 우아한 제작 방식 가운데 하나이다.

— 글자 전사letter-transfer는 실크 스크린 인쇄된 글자를 우선 특수 캐리어 시트carrier sheet 위에 앉히는 제작 기법이었다. 나중에 시트의 인쇄 면 위에 접착성 재료를 한 겹 발랐다. 그다음에 글자를 문질러 캐리어 시트에서 떼어 내 패널의 표면에 붙일 수 있었다. 현재 이 방법은 사실상 사라졌다.

— 모래 분사sand-blasting는 고운 모래를 고압으로 표면에 날리는 기법이다. 모래 분사 처리가 되지 않고 남아야 하는 부분에는 고무 같은 재질의 재료를 씌운다. 이 방법은 돌, 유리 혹은 (단단한) 목재에 적용 가능하다.

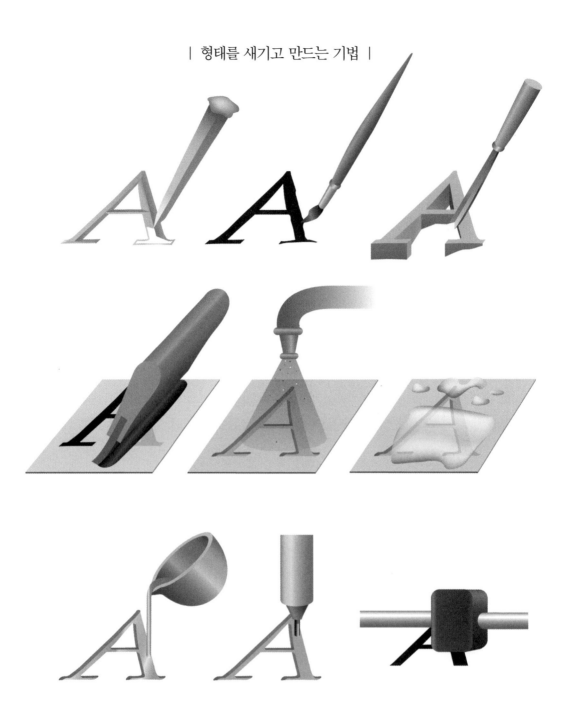

맨 위는 석재 조각, 핸드 페인팅과 목각 등 다양한 수작업 방식이다. 가운데는 실크 스크린,
모래 분사, 에칭 등의 마스킹 방식을 보여 준다. 맨 아래는 여러 기법이 혼합된 사례이다.
형판을 이용하여 성형된 형태를 제작하는 기법, 라우터나 조각기를 이용하여 나중에
거기에 페인트를 채울 수 있게 음각 글자를 만드는 기법, 대중적인 잉크젯 프린트 기법 등
서로 다른 기법이 혼합된 사례이다. 잉크젯 프린트 덕분에 거의 모든 종류의 재료,
모든 크기에 인쇄할 수 있다.

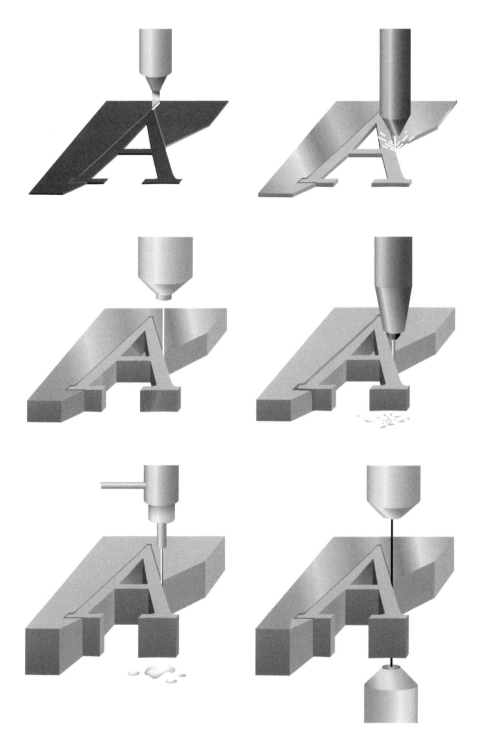

여기에 예시된 제조 기계 유형은 다양한 종류의 자동 절단기이다. 모두 디지털 데이터로
재료 절단 도구를 조정한다. 일부 기계는 그래픽 소프트웨어에 사용하는 것과 같은
전자 데이터를 사용할 수 있다.
맨 위는 대중적인 비닐 커터와 레이저 커터이다. 가운데는 두꺼운 금속 패널을 자를 수 있는
플라스마 커터와 목재, 플라스틱, 알루미늄을 자르는 전통적인 문자 조각기이다.
맨 아래는 연마제와 물을 섞어 아주 높은 압력으로 쏘는 워터젯 커터와 두꺼운 재료를
자르는 열 와이어 절단기이다.

4.8.4.3 형판 활용

개별 글자용으로 형판die을 만드는 일은 복잡하고 비싼 제작 방식이다.
이제 많이 이용하지 않는다.

— 다이커팅은 얇은 재료에서 개별 글자를 잘라 내는 방식이다.

— 핫 스탬핑hot stamping, 박 찍기은 금속 포일을 사이에 깔고 표면에
글자 모양의 형판을 찍는 데 사용하는 기법이다.

— 주형은 플라스틱이나 금속으로 개별 글자를 생산하는 데 쓰인다.
주형은 상대적으로 간단하게 만들 수 있거나(기름기가 있는 특수 모래에
마스터 형태를 눌러 찍기) 상당히 복잡하고 비싼 방법도 있다(사출 성형).
후자의 주형 유형은 고속 정밀 생산 기계의 일부가 될 수도 있다.

4.8.4.4 기타 기계적·화학적 기법

— 조각기가 글자 생산에 본질적인 역할을 했다. 사실 조각기는 (날카로운
모서리를 제작할 수 있도록) 지름이 작은 커터를 사용하는 라우터이다.
그런 기계 중 최초의 부류는 '펜토그라프pantograph'라고 불렀다.
여러 크기의 활자를 만들기 위해 각 폰트용 마스터 세트를 사용했다.
오늘날은 모든 조각기가 디지털 명령어를 사용한다. 조각을 하고 나서
형태에 잉크를 채우거나 그대로 비워 둘 수 있다.

— 에칭은 화학 반응을 이용하여 표면에서 재질을 떼어 내는 방식이다.
유리와 금속 표면을 이런 식으로 다룰 수 있다. 이 기법은 흔히
이미지의 사진 복제 작업과 결합해 사용된다. 특수 처리한 표면을 빛에
노출하면 에칭 용액에 저항력이 생겨서 빛에 노출되지 않은 표면에만
에칭 처리가 된다. 에칭은 사이니지에 드물게 쓰이는 기법이 되었다.

4.8.4.5 절단기

재료 절단 작업은 디지털 제조 과정이 되었다. 디지털 데이터를 써서
재료를 절단하는 자동 도구들을 조정한다. 디자이너가 만든
디지털 데이터가 생산에 직접 쓰이는 경우도 많으므로, 대부분의
그래픽 소프트웨어를 사용할 수 있다. 재료의 종류에 따라
다른 유형의 기계를 사용한다.

— 비닐 절단기는 소형 칼을 이용해 얇은 비닐 테이프를 자른다.
모든 사인 제작자에게는 '포드 자동차'만큼 일반적인 제품이다.

— 자동 라우터는 전통적인 기계적 절단을 기본으로 하는 절단기다.
요즈음 대부분 목재(또는 알루미늄) 패널에서 형태를 잘라 내는 데 쓴다.

— 레이저 절단기는 광학 '열 절단기'다. 가느다란 레이저 광선으로
플라스틱과 금속을 자른다. 자를 수 있는 재료의 두께가 제한되고
알루미늄이나 구리는 사용하지 못한다. 열 때문에 재료가 녹아서
거울 같은 표면으로 변화되면 레이저 광선을 반사하므로
기계 작동이 정지된다.

지난 20년간 레이저 기술이
엄청나게 발전했다. 레이저로
형태를 만들고 모양을 찍어 내는
응용 방법은 매우 많다. 스테인리스
스틸이나 돌을 잘라 형태를 만들고
조각하며, 식품에 로고나 날짜를
표시하듯이, 그리고 가죽, 종이,
직물에 장식하듯이 거의 모든
재료를 자르고 형태를 만들고
조각하고 거기에 표시할 수 있다.

— 플라스마 절단기도 역시 전통적인 용접 기술에 기반을 둔 열 절단기이다.
매우 고온의 (플라스마 상태의) 가느다란 가스 빔이 온갖 종류의 금속을
자른다. 기계의 힘에 따라서 250mm에 이르는 아주 두꺼운 재료도
이 방식으로 자를 수 있다.

— 워터젯(또는 연마) 절단기는 매우 가느다란 물줄기를 초고압으로
사용한다. 절단력을 증가시키려고 물에 연마제 입자를 넣기도 한다.
상당히 두꺼운 돌과 유리를 비롯한 대다수 재료를 자를 수 있다.

— 와이어 EDM 절단기는 대전류가 흐르는 놋쇠 와이어를 사용하여
모든 전도성 재료를 자른다.

EDM: electrical discharge
machining

4.8.4.6 와이드 포맷 디지털 출력

디지털 잉크젯 프린팅 기술 덕분에 크기에 거의 제한을 받지 않고
광범위한 재료에 인쇄할 수 있다. 이 기술에서는 이미지를 인쇄하는 데
기존 인쇄 방법처럼 압력이 필요하지 않다. 그 대신 작은 노즐을 통해
작은 잉크 방울을 표면에 분사한다. 이 노즐은 옆으로 나란히 움직이며
표면 위에 이미지를 생성한다. 컬러 사진을 비롯해서 온갖 유형의
그래픽을 이런 식으로 인쇄할 수 있다. 실내외 배너와 벽화 등
대형 사인(슈퍼 그래픽) 제작에 이상적인 기계이다.

렌티큘러는 특별한 유형의
라미네이트 인쇄물이다.
표면에 파인 홈이 아래쪽 인쇄물의
교차하는 부분에 시선을 모아
주는 렌즈 역할을 한다. 따라서
애니메이션이나 3D 이미지가
생성된다.

4.8.4.7　라미네이트 인쇄

— 종이 인쇄물을 투명한 비닐 시트 안에 라미네이트 처리하여
　 내구성 있는 인쇄물을 만든다.
— 인쇄물을 폴리우레탄 패널의 일부로 이용하여 지극히 내구성이 있는
　 그래픽을 만든다.

4.8.5　조명과 화면

사이니지 업계는 조명 처리한 사이니지를 별도의 영역으로 구분한다.
디지털 화면 기술은 더디지만 확실하게 사이니지 프로젝트에
포함되어 가는 추세이다. 비록 조명 기술과 화면 기술은 배경이 다른
기술이지만, 오늘날은 함께 쓰이는 사례도 있다. 두 가지 기술 모두
전기 에너지가 필요하다.

기존의 세 가지 기본 광원: 백열광, 형광광, 네온.

336

4.8.5.1 백열등

기존의 전등은 (텅스텐) 금속 부분이 있고, 전류를 받아 희고 뜨겁게
달아오른다. 전등에는 빛나는 부분이 산화 작용에 의해 타버리지 않게
방지하는 가스가 들어 있다. 이런 유형의 빛은 에너지를 많이 소모하고
열도 많이 낸다. 사이니지에는 백열등이 많이 쓰이지는 않는다. 대신
할로겐이나 투광 조명이 쓰인다.

4.8.5.2 형광등

형광등은 훨씬 적은 에너지를 소모하고 열도 적게 낸다. 대부분의
건물에서 전형적으로 사용하는 광원이다. 시장에는 엄청나게 다양한
전등이 있다. 기술적인 원리는 자외선을 방사하는 가스가 가득 찬
전등의 양끝으로 전류를 보내는 것이다. 등 안쪽에 있는 형광 파우더의
층이 자외선 방사로 반짝이면 흰빛을 낸다. 형광등은 라이트 박스나
투광 조명을 위한 전통적인 광원이다.

　　형광광은 다채로운 '흰색광(빛의 온도)'으로 만들어지고 물체의
색을 일상적인 빛에서 볼 때와는 매우 다르게 극적으로 바꿀 수 있다.

4.8.5.3 네온

네온은 불활성, 무색의 기체이다. 유리관에 들어가 전류에 노출되면
빛을 낸다. 원리는 형광등과 같으며, 형광등은 산업적으로 표준화된
길이와 표준 색으로 생산되는 반면 네온 튜브는 개별적으로 모양과
색을 제조해 다양한 형태를 만들 수 있다. 네온 튜브는 사실상 다른
유형의 유리와 유리관 안쪽의 형광 코팅을 다양하게 조합하여 어떤 모양,
길이, 색으로도 만들 수 있다. 형광등과 달리 등을 즉시 끄고 켤 수 있다.
이런 특성 때문에 사이니지에 적용할 무한한 가능성과 변형이 생긴다.
라스베이거스의 카지노와 도쿄의 브랜드 사인들은 네온사인 기술의
가장 기념비적인 사례를 보여 준다. 흔히 네온은 제작된 채널 글자와
조합하여 사용한다.

4.8.5.4 LED

LED는 반도체이다. 이런 부류의 반도체는 두 가지 유형의 재료가 조합된 상태를 전류가 통과하면 빛을 낸다. LED는 전류를 거의 사용하지 않으면서도 수명이 길다. 처음에 소박하게 적용된 곳은 가전제품의 '켬' 상태를 나타내는 작은 빨간 표시였다. 새롭게 기술이 발전하여 훨씬 광범위하게 LED가 사용되었다. 기술이 더 발전하면 미래에는 적용 방식이 극적으로 바뀔 것이다. 어쩌면 현재 네온이나 형광 광원이 차지한 자리를 물려받을 수도 있다. LED는 이미 교통 신호등과 대형 애니메이션 벽화 등 다양한 제품에 적용된다.

— LED는 복합 회로 기판과 결합하여 LED로 이루어진 화면을 만드는데, 이 화면에는 애니메이션 효과를 낼 수 있다. 원래는 다소 거친 매트릭스에 빨간색 텍스트가 흐르는 한 줄짜리 소형 상자에 쓰이던 LED를 이제는 작은 매트릭스 형태로 사용할 수 있고, 심지어 4도 색상도 적용된다.

4.8.5.5 전기 발광 포일

전기 발광 포일은 빛을 방출하는 포일이다. 반투명 재료가 두 개의 얇은 전도성 플라스틱층 사이에 들어가 있다. 반투명한 부분 사이로 전류가 지나가면 그 부분이 빛을 방출한다. 반투명 부분은 어떤 형태에도 적용되므로 특정 부분만 빛을 방출하는 투명판을 생산할 수 있다.

4.8.5.6 LEP

LEP는 매우 얇고 에너지 소비가 적은 디스플레이 기술 생산 분야에서 가장 최근에 개발된 결과물이다. 이 기술은 집적 회로판integrated circuit board 생산 분야에서 진척된 자동화를 기반으로 한다. 잉크젯 프린트 기술로 다이오드(2극 진공관)의 복잡하고 아주 작은 구조를 유동적이고 투명한 표면에 적용한다. 이 개념에 익숙해지는 데는 시간이 좀 걸릴 것 같지만 요즘에는 전등을 '인쇄'할 수 있다.

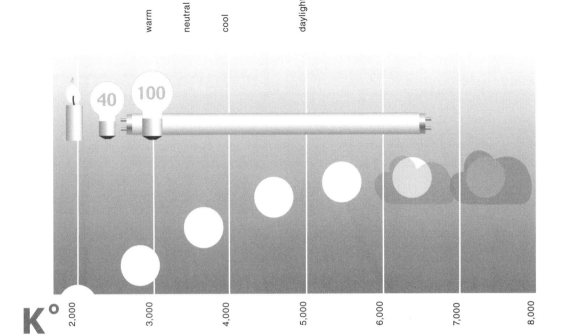

빛의 상태는 우리가 환경을 인식하는 방식에 강력한 정서적 영향을 준다. 이 다이어그램에서는 인공 광원과 비교하여 자연광이 하루 동안 변화하는 추이를 보여 준다. 빛의 온도는 K(켈빈)로 표시한다. 공간의 기능은 그 공간 안의 빛이 주는 정서적 인상과 어울려야 한다. 문화적인 차이가 있는데, 아시아 국가는 '시원한' 빛을 선호한다. 빛 온도(K)는 빛의 강도(Lux)와 사용된 광원의 양과 함께 공간의 분위기를 결정한다. 또한 사물의 크기를 인지하는 데도 엄청난 영향을 준다.

옥외 조도 수준과 위도의 관계

룩스 수치는 연중 아침 9시부터 저녁 5시 사이의 옥외 조도 가운데 85%를 넘게 차지하는 수준을 가리킨다. 전 세계에 걸쳐 차이가 크기 때문에 적도 가까이 사는 사람들이 평균적으로 높은 수준의 인공광을 선호하는 이유가 설명된다.

LUX 0.001 0.1–1 400–1,000

1,000–5,000 5,000–10,000 10,000–100,000

자연광 상태의 차이

왼쪽 위부터: 별빛(눈의 감각은 0.01룩스부터 시작), 달빛 (1룩스부터 색채를 알아보기 시작),
일몰, 이른 아침, 대낮 구름 낀 하늘, 대낮 맑은 하늘. 10룩스는 1푸트캔들(타는 양초에서 30센티미터
떨어진 곳에 있는 물건에 비치는 빛의 조도)와 맞먹는다.

LUX 0.001 50–100 100–400

300–500 300–1,000 3,000–10,000

기능적인 상태와 관련된 일반적 조도 수준

왼쪽 위부터: 주차장과 공공장소, 복도, 작업 공간(일의 유형에 따라 다름), 컴퓨터 데스크톱,
읽고 쓰는 공간, 병원 수술실.

4.8.5.7 CRT

CRT는 우리가 익히 아는 기존 TV 화면의 명칭이다. 진공 유리관의 뒷부분에 있는 '전자 대포'에서 정확히 쏟아져 나와 앞쪽의 형광체 레이어를 향하는 전자electron의 폭격으로 이미지가 생성된다. 형광체 레이어는 전자가 와서 부딪치는 지점에서만 빛을 발한다. 이 기술은 여전히 사용 중이고 깨끗하고 선명한 이미지를 만들지만, 스크린 튜브가 크고 이미지 생성 과정에서 에너지가 많이 소모된다.

CRT: Cathode-ray Tube

4.8.5.8 LCD

LCD 기술은 이미 구식에 가깝지만, 여전히 발전 과정에 있다. 액정은 빛을 생산하지 않지만, 투명하거나 아니면 전류가 액정을 통과할 때 빛을 완전히 차단한다는 것이 유일한 장점이다. LCD에는 항상 광원이 필요하다. 광원은 디스플레이 뒤쪽의 거울에서 반사되는 환경광일 수도 있고 디스플레이의 뒤편이나 꼭대기에 배치된 (앞서 언급한) 광원일 수도 있다. 1에서 9까지 숫자를 형성하는 단순한 선 모양이 최초의 LCD 디스플레이에 적용되었다. 이제는 컬러 필터와 편광 필터가 들어간 매우 복잡한 4도 컬러 디스플레이가 만들어진다. 대다수 랩톱 컴퓨터에 LCD 화면이 들어간다.

LCD: Liquid Crystal Display

 LCD 기술은 곧 '인쇄 가능'해질 것이며, 이는 현재 배너나 디스플레이 보드에 인쇄하는 초대형 슈퍼 그래픽이 미래에는 동영상이 될 수 있다는 뜻이다.

4.8.5.9 플라스마 화면

전통적인 TV 화면이 발전하면서 우선 앞부분이 평평해졌고 '디지털, 고해상도'가 되었다. 이제는 전통적인 화면이 플라스마 화면으로 대체될 조짐이다. 플라스마 화면은 이미지를 만드는 기술이 달라서 정말로 납작하고 훨씬 크게 만들 수 있다. 이미지를 그려 내는 데 이제 전자 빔은 필요하지 않다. 두 장의 얇은 유리 패널 사이에 가스층을 둔다. 전류가 통과하는 부분에서 가스가 빛을 낸다. 복잡한 집적 회로가

있어서 이 과정이 매우 정확하고 조직적으로 이루어지며, 그 결과 맑고 깨끗한 고해상도 화면이 만들어진다. 플라스마 화면이 현재의 사이니지 프로젝트에 사용되는 CRT관을 대체할 듯하다.

네 가지 주요 화면 유형

왼쪽 위: CRT 화면. 세 줄기의 전자 빔이 부딪쳐 유리관 안에 인쇄된 RGB 컬러의 인광 물질 도트를 빛나게 한다. 그릴 레이어가 전자 빔을 모으는 데 도움이 된다. 인광 물질 요소의 모양과 패턴은, 예를 들어 트리니트론(trinitron) 관 안에 든 라인 패턴처럼 다를 수도 있다.

오른쪽 위: 플라스마 화면. RGB 코팅한 인광 물질 셀(아주 작고 속이 빔)에 이온화 가스(플라스마)를 채우고, 이것을 전자 회로가 인쇄된 두 개의 유리 레이어 사이에 넣는다. 개개의 셀을 전자 회로가 감싼다. 인광 물질 셀을 통과하여 전류를 흘려보내면 플라스마가 UV 광을 만들어 인광 물질 코팅을 빛나게 한다.

왼쪽 아래: LCD 화면. 서로 다른 (초박형) 레이어가 복잡하게 결합한 샌드위치 형태에 백릿 패널이 빛을 통과시킨다. 결합된 레이어에는 편광 필터, 유리 기판 캐리어, 투명 트랜지스터의 회로가 인쇄된 레이어, 액정 셀 레이어, 투명 전극 회로 레이어, RGB 컬러 필터 셀, 유리 기판, 끝으로 제2의 편광 필터가 있다. 전류가 개별 액정 셀을 통과하여 지나 가면 액정 셀이 어느 정도 투명해지면서, 각 셀의 가시성 백라이트의 양에 영향을 미친다.

오른쪽 아래: LEP 화면. 투명 트랜지스터 회로 레이어, RGB 신호를 방출하는 셀이 있는 레이어, 투명 전극 회로가 있는 레이어 등 초박형 레이어가 얇고 투명한 플라스틱 캐리어에 잉크젯으로 인쇄되어 있다.

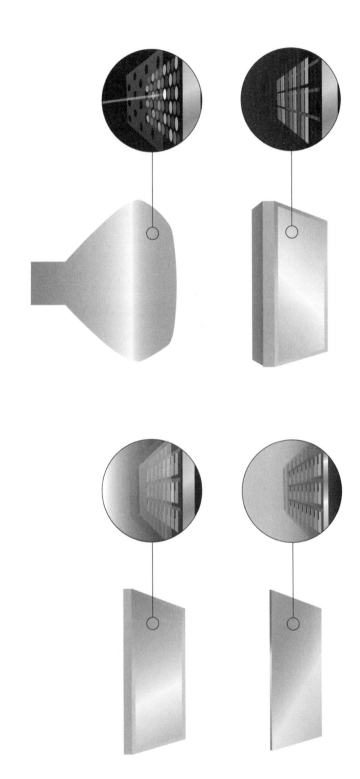

LCD		Resolution
0.5"		600 x 800
3.9"		320 x 320
3.5"		240 x 240
2.5"		176 x 208
		132 x 176
		160 x 160
		130 x 130

LCD	CRT	Resolution
0.5"	23"	1280 x 1204
		1600 X 1280
19"	19"	

5:4

LCD	CRT	Resolution
21"	21"	640 x 480
19"	19"	800 x 600
17"	17"	1024 x 768
15"	15"	1152 x 864
14"	14"	1600 x 1200
12"	12"	
10.4"		

4:3

		Resolution
		1280 x 768
		1680 x 1050
		1924 x1200
LCD	Plasma	2560 x 1200

LCD	Plasma
	63"
	60"
	50"
	43"
	42"
40"	40"
37"	37"
	30"
30"	
23"	23"
20"	20"

16:9

생산되는 디스플레이 화면의 크기가 매우 다양하다. 전통적인 화면 비례는 4:3이나 4:5이다.
대형 화면으로는 16:9 '와이드 화면'이 인기를 얻는다. 핸드헬드용 화면 비례는 이와 다르고
전통적인 범위와 일치하지는 않는다. 여기서는 CRT, LCD, 플라스마 화면 기술,
이렇게 세 가지를 소개했다. 가장 위쪽에 있는 것이 카메라 뷰어나 후면 투사 화면용의 특별한
LCD 애플리케이션이다. 세 가지 디스플레이 시스템의 에너지 소비 수준은 1-82인치 LCD는 저,
20-71인치 플라스마 화면은 중, 19-40인치 CRT 화면은 고에 해당한다.

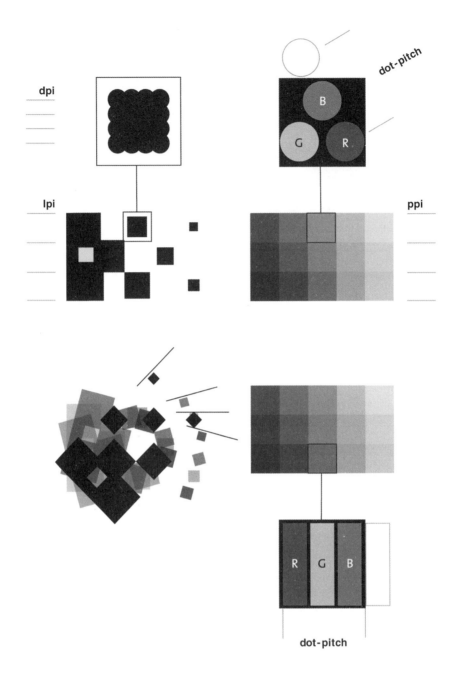

인쇄용(왼쪽 줄)과 화면용 이미지 생성(오른쪽 줄)
이미지 해상도를 정의하는 용어는 혼란스러울 때가 있다.

인쇄용. 위부터: 레이저 프린터와 이미지 세터는 모든 이미지를 일정한 도트로 만든다(해상도 150-2400dpi).
하프톤 이미지는 래스터를 이용하여 회색 값(grey value)을 모방하며(해상도 25-200lpi),
풀 컬러 이미지는 4가지 색 래스터를 서로 다른 각도에서 겹쳐 인쇄하여 만든다. 래스터는 다양하게
조합하여 사용할 수 있다.

화면용. 위부터: 화면에서는 라이트 셀(도트, 선, 사각형)을 이용하여 이미지를 생성한다. 개별 라이트 셀은
자체의 발광성을 바꿀 수 있다(해상도 0.07-1mm dot pitch). 오늘날은 실질적으로 모든 화면이 풀 컬러이며,
화면 픽셀은 각각 세 개의 RGB 도트로 구성된다. 화면(픽셀) 해상도는 대개 72dpi 정도이지만,
휴대용 기기에서는 해상도가 더 낮고 카메라 뷰어나 프로젝터에서는 아주 낮다.

도트 피치로 나타낸 화면 해상도

하나의 이미지 픽셀에는 적어도 3개의(RGB) 도트가 포함된다. 도트 피치는 인접하는 같은
색 픽셀 사이의 거리이다. 도트 피치는 실질적으로 가장 작은 이미지 픽셀(화면상의
최고 이미지 해상도)과 같다.

위부터: LCD 카메라 뷰어와 화면 프로젝터용 0.1‑0.070mm, 휴대용 LCD 화면용 0.19‑0.25mm,
컴퓨터 화면과 고해상 TV(LCD & CRT)용 0.25‑0.31mm, 일반 TV용 0.65‑0.51mm,
플라스마 화면용 약 1mm, 풀 컬러 (점보) LED 화면용 3mm 이상

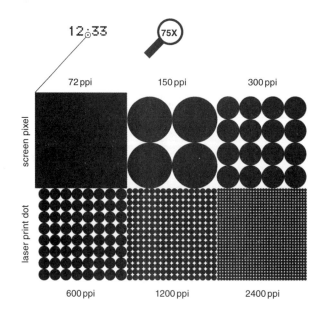

화면 픽셀, 프린터 도트, 하프톤 래스터 사이의 크기 비교

일반적인 컴퓨터 화면의 해상도는 72ppi(pixels per inch)이며, 일반적인 사무용 프린터의 해상도는
300-600dpi(dots per inch)이다. 전문적인 이미지 세터는 이제 인간의 육안으로 도트를 감지할 수 없는
수준까지 해상도가 높아지기도 한다. 사무용 프린터가 전문적인 이미지 세터의 방향으로 바뀌어 가고
있으므로, 전보다 더 나은 하프톤 이미지를 재현한다. 하프톤 이미지는 하프톤 래스터로 만들어진다.
이 래스터의 해상도는 인치당 (래스터 요소의) 라인으로 표시한다.

346

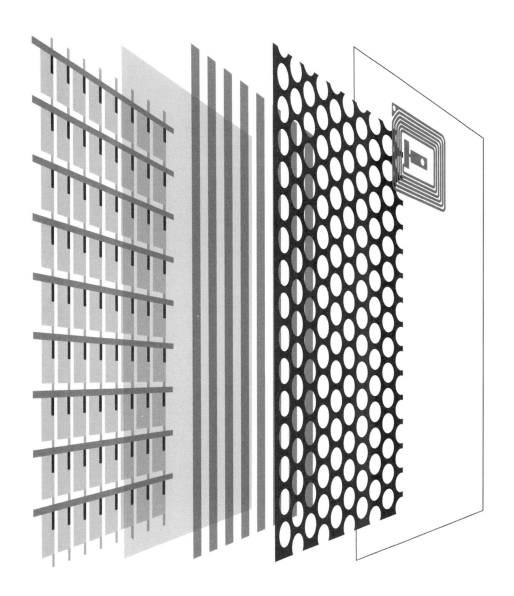

미래의 동적 디스플레이는 현재의 4도 잉크젯 프린트 기술과 유사하게 어떤 종류의 (유연한)
재료 위에라도, 크기에 상관없이 잉크젯 인쇄를 할 수 있을 것이다. 잉크젯으로 인쇄되어
샌드위치처럼 겹친 레이어에는 투명 트랜지스터 회로 레이어, 빛을 방출하는 폴리머 RGB 셀 레이어,
투명 전극 회로 레이어, 태양 전지 레이어, 수신기/발신기/마이크로프로세서 레이어가 포함될 것이다.

4.8.6 마감

마감은 제품의 마지막 표면 처리이며, '표피'의 외관상 특징을 결정한다. 3D 모델링 분야에서는 이 마지막 단계를 '텍스처 매핑'이라고 부를 것이다. 제품을 마감하는 방식은 수없이 다양하다. 다음과 같은 세 가지 주요 범주가 있다. 연마 같은 기계적인 표면 처리, 양극 산화 처리 같은 화학적 처리 혹은 코팅처럼 표면을 하나의 레이어로 덮는 것이다. 특별한 마감 처리를 하는 이유도 때에 따라 다르다. 단순히 심미적인 이유로 할 때도 있지만 부식 과정을 막거나 적어도 부식 속도를 늦추는 데 필요한 경우가 많다. 보존과 표면 외관 향상은 모든 마감 처리의 중요한 두 가지 목적이다.

4.8.6.1 자연 산화

어떤 재료는 보존 처리가 필요하지 않다. 이런 재료는 보호하지 않고 일반적인 옥외 상황에 노출하면 오히려 더욱 아름다워질 수도 있다. 이런 특성은 청동, 아연, 구리, 코텐 강판(내후성 강판) 같은 특수한 종류의 철 등 금속에 적용된다. 일부 유형의 돌과 티크 등 목재도 역시 시간이 지나면서 좋은 모습으로 변화한다. 심지어는 플라스틱도 여러 해 사용한 다음에 독특하고 매력적인 '고색'이 나타나는 종류가 있다. 사람들처럼 대다수 재료는 시간이 흐르면서 잿빛으로 변하고 매끄러운 표면을 잃어버린다.

　　또한 안타깝게도 재료를 첫날부터 오래된 것처럼 보이게 하는 가짜 처리 방식도 많이 있다. 이런 유형의 처리는 망신거리가 되기 쉽다. 우리는 인내심을 가지고 시간이 나름의 몫을 적절히 하도록 놓아두어야 한다. 오래된 것처럼 보이게 하는 가짜 처리법은 골동품 사기꾼과 할리우드 제작자에게게나 유용할 뿐이다.

표면 처리는 재료의 시각적 인상을 극적으로 바꿀 수 있다. 매우 다양한 기계적 처리법을 적용하여 석재의 표면 외관을 바꾼다.

4.8.6.2 기계적 처리

돌(혹은 그래뉼레이트)의 표면은 다양한 방법으로 마감할 수 있다. 산의 자연석처럼 거칠게, 달걀 껍데기처럼 부드럽고 광택은 없게,

거울처럼 반짝이게, 그리고 그 중간의 온갖 다양한 처리가 가능하다. 표면 처리는 재료의 자연적인 특성을 거의 없애기도 한다. 고대 그리스의 조각가들은 흰 대리석을 희고 깃털처럼 가볍게 짠 가운처럼 보이게도 하였다. 금속도 특별한 페이스트와 천으로 연마하거나 모래 분사로 표면 조직을 무광으로 만들 수 있다. 목재 역시 연마할 수 있지만 대부분은 사포로 문지르거나 대패로 깎아 낸다.

4.8.6.3 화학적 처리

이 제목 아래의 모든 처리법이 엄밀한 의미에서 '화학적'인 것은 아니다.

— 아연 도금은 쇠를 얇은 아연층으로 덮는 처리법이다. 화학적인 수단을 쓰거나 녹인 아연에 쇳조각 전체를 넣어서 도금하기도 한다.
— 양극 산화 처리는 알루미늄에 얇은 산화 알루미늄을 입히는 작업이다. 색깔도 다르게 낼 수 있고 표면 구조도 다르게 나올 수 있다. 이 처리법은 재료의 표면을 깔끔하고 고르게 하는 동시에 단단하게 한다.
— 크롬 도금은 다른 금속의 표면에 얇은 크롬층을 입히는 과정이다. 같은 작업이 청동이나 주석 같은 기타 다양한 금속에도 가능하다. 실질적으로 기본 재료가 어떤 유형이든 간에 얇은 금속 레이어를 입히는 다양하고 복잡한 기법들이 있다.
— 표백은 목재의 톤을 밝게 하는 목재 처리법이다.
— 돌, 목재, 금속의 표면 구조나 색을 바꾸는 데 화학 약품을 활용하는 기타 방법도 많다. 위에서는 가장 흔하게 이용되는 처리법들만 언급했다.

4.8.6.4 코팅과 잉크

붓이나 분무 도구로 칠하거나 에나멜을 입히는 것으로는 재료에 덧칠하는 다양한 방법을 적절히 설명하지 못한다. 대신 코팅이라는 단어를 사용한다. 사용하는 기본 재료와 덧칠을 표면에 입히는 방식을 두 가지 측면에서 살펴봤을 때 코팅의 다양성은 무한하다. 최고의 접착력을 확보하기 위해서는 코팅할 재료의 유형마다 특별한

기본 재료를 써야 하고 특정한 방법이나 조건이 필요하다.

— 법랑 칠은 철판에 지극히 내구성이 강한 막을 입히는 방법이다. 우선 표면에 색깔이 있는 파우더를 한 겹 입히고 나서, 철판을 오븐에 가열하여 파우더가 표면에서 녹게 한다. 마무리된 코팅은 유리처럼 단단하다. 도자기 표면을 이와 유사한 방식으로 처리한다. 그래서 이 방법을 '도자기 에나멜 처리'라고도 한다.

— 파우더 코팅은 위와 비슷한 과정이다. 여기서는 (정전기의 힘도 이용하여) 파우더를 표면에 분사하고 열을 가한다.

— 2성분 폴리우레탄 페인팅도 내구성이 매우 좋다. 코팅된 표면이 딱딱한 플라스틱의 단단함과 구조를 갖게 된다.

— '특수 효과' 코팅의 종류는 계속 늘어난다. 인기 있는 코팅 유형은 유행에 따라 시즌마다 다르다. 무엇보다 자동차 산업이 주도하는 금속 코팅이 끊임없이 발전하며, 자동차 업계에서는 코팅의 유형이 중요한 마케팅 도구이다. 특수 효과 코팅 가운데 몇 가지만 언급하자면, 금속성의 펄 페인트를 칠하면 빛이 반사되는 각도에 따라 색이 달라 보인다. 형광 페인트가 전통적인 페인트보다 더 많은 빛을 반사하므로, 이런 유형의 페인트는 '반짝이는' 것처럼 보인다. 페인트 마감은 무광이나 새틴(무반사), 유광으로 할 수 있다. 오늘날은 다양한 표면 구조를 띠거나 심지어는 펠트 직물을 덮은 것처럼 보이게도 하는 등 선택안이 많아졌다.

— 페인트와 함께 '전사transfer'를 적용하면 금속 위에 거의 모든 유형의 표면을 창출할 수 있다. 예를 들어 요즘은 온갖 목재와 돌 모조품이 매우 세련됐다. '표면 매핑'은 이제 3D 소프트웨어에만 적용되는 것이 아니다. 어떤 재료라도 표면을 다른 재료처럼 보이게 할 수 있다. 심지어는 방금 내린 눈 같은 표면도 가능하다.

— 목재에 적합하게 광택을 내고 코팅하는 방법들이 있다. 천연 목재의 결을 보여 주기 위해 투명한 코팅을 많이 한다.

4.8.6.5 파손 방지 코팅

특정한 환경에 놓이는 사인은 그라피티나 기물 파손의 대상이 되기에
알맞다. 그라피티를 쉽게 지우기 위해 그라피티 방지용 특수 페인트가
개발되었다. 이것은 대개 기존의 페인트와 글자 위로 입히는 맑고
투명한 2성분 폴리우레탄 코팅이다.

4.8.6.6 형광·인광 페인트와 잉크

가시광을 다르게 발산하거나 반사하는 특수한 유형의 페인트와
실크 스크린 잉크가 개발되었다. 두 가지 기본적인 차이가 있다.
형광 안료는 UV 방사를 가시광으로 전환하므로 더 많은 빛을 반사하는
것처럼 보인다. 인광 안료는 빛 에너지를 저장하고 어두운 곳에서
가시광을 방출할 수 있다. 이런 자가 발광 효과는 몇 분 내지 길어야
몇 시간 지속할 뿐이다. 방사성 물질과 섞으면 인광 물질을 지속적으로
활성화한다. 형광 안료의 내광성빛에 색이 바래지 않는 성질은 수명이 짧은
경우가 많다. 어떤 사이니지 디자이너는 흰색 형광 페인트를
가장 선호한다.

4.8.7 고정 방법

사인을 제자리에 설치하는 일은 사이니지 프로젝트에서 중요한 또 다른
단계이다. 대부분의 사인은 건물에 통합하지 않고 별개의 아이템으로
제작하여 온갖 종류의 건축 자재에 안정적으로 부착해야 한다. 이 일을
수행할 때 일반적으로 다양한 유형의 체결구fastener를 이용한다.
작업자들이 선호하는 고정 방식은 시간이 적게 들고 체결용 재료를
가능하면 안 보이게 하는 것이다. 눈에 보이지 않게 비밀스럽게
고정한다고도 표현한다. 이런 방식을 선호하는 것은 이해가 간다.
나사나 못이 보이면 일반적으로 아주 세련된 사인이 나오지 않기
때문이다. 그러나 고정 방식을 분명하게 디자인의 한 부분으로 만드는
데도 장점이 있다. 명료하게 드러내는 세련된 건축에 나타날 수 있는
아름다움을 하이테크 건축이 보여 주었다. 대조적인 재료를 사용하고

파손 방지용 체결구를 쓰면
설치 후에 사인을 떼어 내기가
실질적으로 불가능하다.
특수 고안된 나사 머리에는
전용 도구가 필요하고,
한 방향(잠기는 쪽)으로만
돌아가는 것도 있다.

조립할 때 명료성과 개방성을 추구하는 것은 여전히 가치 있는 디자인의 출발점이다. 사이니지 프로젝트의 재료를 체결하는 방식은 여러 가지이다.

4.8.7.1 전통적인 체결용 재료

이 부류는 나사, 못, 다양한 유형의 플러그 등 건물과 사인 사이를 기계적으로 연결해 주는 모든 재료를 가리킨다. 이는 매우 안정적이고 신뢰할 만한 체결 방법이지만 설치에 시간이 오래 걸린다. 비부식성 금속만 이런 재료로 사용할 것을 권장하며 실제로 모든 고정용 재료가 이 부류에 속한다.

공공장소와 공공 교통수단에서는 사인을 수집용 아이템으로 훔쳐 가는 사이니지 수집가들 때문에 어려움을 겪을 가능성이 있다. 그에 대한 대책으로, 일반적인 드라이버로는 박거나 뺄 수 없는 특수한 나사 머리가 있는 나사들이 출시되어 있다.

4.8.7.2 접착테이프

다양한 종류의 산업용 접착테이프를 구할 수 있으며 종종 평평한 표면에 작은 사인을 고정하는 데 사용한다. 특히 전통적인 체결구가 무용지물인 유리 같은 표면에 사용한다. 특정한 재료에 사용하는 특수 테이프들이 있다. 접착제로 재료를 잘 연결할 수 있으나 비기계적인 체결 재료에 언제나 세심한 주의를 기울이는 것이 좋은 결과를 얻는 비결이다. 표면이 아주 깨끗해야 하며 작업 환경에 먼지가 없고 건조해야 한다. 실리콘 등 건축 자재 잔여물이 있으면 연결을 완전히 망칠 수 있다. 수명이 긴 테이프 종류가 있긴 하지만 대부분은 시간이 흐르면 접착력이 떨어진다.

4.8.7.3 접착제

접착테이프에 대한 사항이 접착제에도 적용된다. 여러 업계에서, 심지어는 안전을 크게 우선시하는 항공 업계에서조차 기존의 체결구 대신 접착제를 더 많이 쓰게 되었다. 그러나 작업 현장에서보다

공장에서 조건을 통제하기가 훨씬 더 쉽다. 때로는 접착테이프와
접착제를 함께 조합해서 부분을 연결한다. 또한 2성분 접착제는 아주
강력하게 사물을 연결할 수 있다. 접착테이프는 접착제가 굳을 때까지
사인을 제 위치에 잡아 두는 데 이용하기도 한다.

4.8.7.4 후크 앤드 루프 체결구

이런 유형의 체결구는 서로 맞물리는 두 가지 요소로 구성되므로
붙였다 떼었다 할 수 있다. 어느 정도 힘을 써서 떼었다가 다시 붙이면
된다. 이 재료는 브랜드명을 따서 '벨크로'라고도 한다. 다양한 유형의
후크 앤드 루프 체결구hook-and-loop fastener가 나와 있다. 어떤 것은
가볍고 의류 산업에도 이용되는 반면, 튼튼하고 딱딱한 플라스틱으로
만든 것(듀얼 록)도 있다.

4.8.7.5 마그네틱테이프

마그네틱 포일은 금속 표면에 달라붙는 두꺼운 테이프이다.
임시 사인이나 빈번한 업데이트가 필요한 사인에 사용한다. 그런 사인은
투명한 보호막을 씌우지 않으면 아주 쉽게 떨어진다.

4.9 타이포그래피와 글꼴

텍스트는 아직도 사인에서 가장 중요한 요소이다. 다시 말해 사이니지의
역할을 최소한으로 압축할 때 가장 중요하게 남는 부분이다. 지도와
분해 전개도 혹은 조감도는 환경을 더 잘 이해하는 데 큰 도움이 된다.
픽토그램과 일러스트레이션이 있으면 길찾기와 의무 정보mandatory
information에 주목하는 데 유익한 단서를 더 쉽게 탐색하고 친근한
분위기를 만들 수 있다. 그럼에도 텍스트 정보가 모든 길찾기와
지시의 핵심으로 남아 있다. 분명히 이 때문에 사이니지 디자인이
대부분 그래픽 디자이너의 작업으로 남게 되었을 것이다. 하지만

모든 작업 과제가 다 그렇지는 않다. 교육적 배경이 다양한 사람들이
사인 디자인을 하게 된다. 타이포그래피에 대한 기본 지식이 없는 사람도
많을 것이다. 이런 이유로 사이니지에 이용하는 활자의 구체적인 측면과
연관된 활자와 타이포그래피의 기본을 간략히 살펴보고자 한다.

4.9.1 일반적인 측면

언어는 인류 문명의 기초이다. 처음에는 말로 하는 교감으로, 다음에는
손글씨 형태로, 그리고 지금은 대부분 타이포그래피 형태를 띤다. 활자는
기계를 이용하여 복제하려고 디자인한 글자들이다. 타이포그래피는
전체적인 메시지를 구성하는 데 활자가 쓰이는 방식을 뜻한다.
타이포그래피는 주로 내용이 아니라 텍스트의 시각적 측면을 다룬다.
그럼에도 외양은 메시지의 필수적인 부분이기 때문에 내용과 시각적
표현이 완전히 분리될 수는 없다. 타이포그래피에는 네 가지 주요 측면이
있다. 스타일과 정체성을 다루는 심리적 측면, 시각적 인지를 다루는
생리학적 측면, 활자의 기능적인 면을 다루는 실질적 측면, 그리고
활자의 생산을 다루는 기술적 측면이다. 이 내용을 순서대로 논의하되,
우선은 전체적인 타이포그래피의 기술적인 특성에 주목해야 한다.

4.9.2 시각적 질서 창조

타이포그래피에는 시각 디자인 분야와 구체적으로 연관된 근본적인
특성이 있는데, 바로 시각적인 조화와 질서에 대한 우리의 감각과
타이포그래피가 큰 관련이 있다는 점이다. 그런 면에서 타이포그래피는
음악에 견줄 수 있다. 마치 음악 한 곡을 만들려면 어떤 식으로든
개별 음조들이 소음을 내지 않고 함께 조화를 이루어야 하는 것처럼
활자를 디자인할 때 중요한 것은 개별 글자의 형태가 아니라
전체 텍스트의 구성에서 모든 글자가 함께 조화를 이루는 방식이다.
음악적인 조화 역시 매우 엄격한 수학적인 기초를 두는 듯하다.
비록 수학적인 구조가 항상 핵심을 차지하는 것이 분명하지만
타이포그래피에서만큼 분명하지는 않다.

인간의 눈과 뇌가 결합해서 지극히 복잡한 이미지를 검토해 세부 사항을 찾아내고 분리할 수 있다. 주변을 훑어보고 미세한 차이를 효과적으로 발견하는 우리의 능력은 심오한 유전적 바탕이 있는 것이 분명하다. 아마 그것은 원시적인 사냥꾼 본능까지 거슬러 올라갈지도 모른다. 사냥꾼은 자연의 초목이 보여 주는 시각적 조화에서 아주 작은 차이를 찾아내는 능력이 있다. 이 능력은 생존에 본질적인 부분이다. 잠재적인 위협이나 사냥 기회를 효과적으로 다루는 일은 전적으로 이러한 탐색의 질에 좌우된다.

색에 대한 정서적인 반응은 파란 하늘, 노란 태양, 회색 바위 등 자연 현상과 연결되기도 한다. 시각적 질서를 파악하는 인간의 감각은 아마 모든 식물의 자연적 질서에 기초한 듯하다. 각 식물과 그 식물이 다른 것들 속에서 차지하는 공간은 식물의 크기에 따라 상대적이다. 식물군은 생존 경쟁을 하고 결과적으로 시각적인 조화를 이룬다. 그것은 기본적으로 좋은 타이포그래피에서 추구하는 조화와 같다.

4.9.2.1 간격 주기

시각적 질서 창조는 타이포그래피 디자인에서 가장 최우선적인 자질이다. 명료하고 세련되며 정제되고 일관성 있는 시각적 질서는 전문가와 아마추어의 작업을 구분하는 요소이다. 물론 시각적 질서를 창출하는 다양한 방법이 있다. 크기, 획의 굵기, 색채가 모두 중요한 수단이다. 그러나 모든 타이포그래피에 본질적인 도구가 있다. 바로 공간이다. 주어진 면에서 빈 곳과 활자나 이미지가 차지한 공간 사이의 균형을 철저하게 조절하여 이룩하는 질서가 큰 비중을 차지한다. 그래서 공간은 이미지만큼 중요하다. 타이포그래피에서의 공간은 기능에 따라 모두 다른 이름이 있다. 사용된 공간의 분량은 다양한 타이포그래피 요소를 시각적으로 무리 짓기 위해 엄격한 계층 구조를 따른다. 이는 가장 작고 일반적인 공간, 즉 글자사이가 나머지 공간의 톤을 결정한다는 뜻이다.

타이포그래피에서 공간은
엄격한 질서에 따라 크기가
증가한다. 글자사이가
가장 작고, 이어 낱말사이,
글줄사이와 레이아웃상의
여백 순으로 커진다.

아래에 다양한 유형의 공간이 있다. 공간이 넓어지는 순서대로 배열했다.

spacing spacing spacing spacing
spacing spacing spacing spacing
spacing spacing spacing spacing

위부터: 글자사이가 좁거나
고르거나 넓다. 고른 글자사이는
글자 내부의 공간과 주변 공간을
시각적으로 같게 하려는 시도이다.
고른 글자사이를 적용한 활자는
보통 독서용 텍스트 크기에
알맞으며, 아주 작은 활자에는
넓은 글자사이가 필요하고,
큰 활자는 좁은 글자사이로도
괜찮다.

— 글자사이는 각 글자 간의 공간을 말한다. 타이포그래피에서 일반적으로 괜찮다고 판단하는 기준은 모든 글자가 시각적으로 서로 간격이 같아야 한다는 것이다. 그것이 질서를 창출하는 데 가장 최우선시하는 기본 규칙이다. 그럼에도 이 규칙을 심하게 어기는 경우가 많다. 누구라도 충분히 주의를 기울이면 글자사이를 잘 설정할 수 있다. 사람들은 모두 하나의 물건을 다른 두 물건 사이 중간에 놓을 능력이 있으므로, 적절한 글자사이를 주는 데 전문적인 훈련이 필요하지는 않다. 그보다 조금 어려운 것은 활자에 고른neutral 글자사이를 주는 일이다. 고른 글자사이란 각 글자를 분리하는 데 필요한 공간과 각 글자 안에 포함된 공간이라는 두 유형의 공간 사이에 균형을 창출하는 작업이다. 이것을 좀 더

쉽게 드러나게 하려면 이미지를 반전해 글자 형태가 빈칸이 되고
모든 공간이 검은색이 되게 하면 된다. 글자사이가 자연스럽게 설정된
활자라면 모든 검은 공간이 균등해야 한다.

Letter spacing
Letter spacing
Letter spacing
Letter spacing

활자 디자이너는 구체적인
개별 글자 형태를 창조할 뿐
아니라 글자와 낱말사이 간격도
결정한다. 어떤 글꼴은
다른 것보다 글자사이가
상당히 좁게 설정되어 있다.

spa
pac
aci
cin
ing

적절한 글자사이 적용에는
전문적인 훈련이 필요 없다.
정상적인 시력이 있는 사람은
다음 절차를 따르면 적절한
글자사이를 설정할 수 있다.
글자사이를 적용할 낱말에서
첫 번째 세 글자를 분리하여
그중 두 번째 글자를 시각적으로
다른 두 글자사이 중앙에 놓고,
이어지는 글자에도 계속 같은
방식을 적용한다.

— 낱말사이는 각 낱말 간의 공간을 가리킨다. 이 공간 역시 전체
 텍스트에서 일관성 있게 유지되는 것이 좋다. 이 규칙의 예외는
 좌우 양끝맞추기로 정렬한 긴 텍스트이지만 이것은 대다수 사이니지
 용도의 레이아웃에는 해당되지 않는다. 낱말사이는 시각적으로
 구분될 만큼 적당히 넓어야 한다. 과거 주먹구구식 규칙에서는 활자
 크기의 1/3이나 1/4 정도의 넓이였다.
— 글줄사이는 텍스트 안의 글줄사이 공간을 가리킨다. 상대적으로
 x-높이가 큰 글꼴은 디센더와 어센더가 긴 글꼴보다 더 글줄사이가
 넓어야 한다. 글줄이 길면 짧은 글줄보다 더 넓은 글줄사이가 필요하다.

— 마진margin은 텍스트와 일러스트레이션 사이의 공간이고 전체 지면의
가장자리이다. 텍스트의 부분들을 나누기 위해 쓰이는 공간과 더불어
이 공간이 가장 크다.

활자를 손으로 만질 수 있었을 때는 그래픽 디자이너가 위에서 언급한
간격 대부분을 결정할 필요가 없었다. 활자 디자이너가 대부분 (불변의)
간격을 활자 자체에 심어 놓았다. 오늘날 우리는 스스로 이런 공간을
바꾸고 세밀하게 조정할 수 있다. 심지어는 시각적으로 감지할 수 없는
1/100밀리미터 수준까지도 조정 가능하다. 그래서 간격이 형편없이
적용된 타이포그래피에 대해서는 변명을 할 수가 없다. 안타깝게도
이는 활자 생산 분야에서 가장 눈에 띄는 범죄에 속한다.

4.9.2.2 기본적 비례

또 다른 일련의 디자인 관행이 시각적 질서에 중요한 공헌을 한다.
이것은 글자의 기본적인 비례와 관련이 있다. 첫 번째로 글자높이가 있다.
모든 글자에는 네 가지 엄격하게 정의된 높이가 있다.

— 모든 글자는 베이스라인에 놓거나 연관시켜 배치한다.
— x-높이는 소문자 대부분의 높이이다. 소문자가 텍스트에서 단연
많이 사용된다. x-높이는 활자에서 가장 중요한 시각적 높이이며,
글자크기보다 훨씬 중요하다. 그러므로 글자크기는 글자의 시각적
크기를 나타내는 방법으로 부적절하고 x-높이 표시가 더 적절하다.
— 대문자 높이는 한 가지 글자크기 내에서 모든 대문자의 고정된 높이이다.
— 어센더 높이는 어센더가 있는 모든 소문자의 높이이다.
— 디센더 높이는 디센더가 있는 모든 대·소문자의 높이이다.

두 번째로 글자너비가 있다. 이 경우에는 질서가 높이만큼 엄격하지
않지만 대부분 글꼴에서 몇 가지 너비가 지배적으로 사용된다.
예를 들어 'o'와 'H'의 너비가 전체 폰트패밀리 안에 있는 다른 모든
글자의 너비에 대한 톤을 결정한다. 글자너비에도 기술적인 측면이 있다.

36pt 36pt
Hhjx Hhjx
26pt 36pt
Hhjx Hhjx

일반적인 글자크기는 대개 글꼴의
시각적인 크기를 나타내기에
부적합하다. 이와는 대조적으로
x-높이가 시각적 크기를 훨씬 더
잘 나타낸다. 글꼴 사이의 시각적인
크기 차이를 없애고 같게 하려면
글자크기를 조정해야 한다.

같은 길이의 글줄이 만들어지려면 모든 개별 글자는 반드시 공통된
최소 단위의 너비가 있어야 한다. 활자 생산은 항상 글자너비와
매우 깊은 관련이 있었다. 타자기는 종이가 움직이는 간격이 하나로
고정되어 있었으므로 모든 글자의 너비가 같아야 했기에 '고정 너비mono
spaced'였다. 더 정교한 활자 생산 시스템은 18이나 54 유니트unit
시스템을 기본으로 했다. 오늘날 상황은 두 극단으로 나뉜다.
한쪽 극에서 화면 디스플레이용 타이포그래피는 개별적인 화면 픽셀로
이루어져 상대적으로 거친 그리드 구조 위에서 시각적인 표현이
이루어져야 하므로 글자너비의 차이가 매우 제한을 받는 것이고,
다른 한 극단에서는 현대의 이미지 세터가 인간 망막의 해상 능력을
훨씬 넘어서는 해상도로 이미지를 생산하는 것이다. 여기서 글자너비는
사실상 완전히 시대에 뒤진 무의미한 말이 되었다. 그러나 아직도
대부분은 전통적인 글자너비의 관행이 지켜진다.

nhum ceopqgbd
nhum ceopqgbd
lijftsar kxyvwz
lijftsar kxyvwz

텍스트 글꼴을 위한 활자 디자인은
일반적으로 강력한 관행을 따른다.
이 그림은 두 가지 아주 다른 글꼴의
소문자이다. 똑같은 사각형을
각 글자 뒤에 놓아 서로 다른
글자들이 비례 면에서 매우 유사한
특성이 있음을 드러낸다.

전통적인 타이포그래피의 최소 단위 1포인트가 72dpi 화면의 1픽셀과
거의 같은 크기인 것은 아마도 우연일 것이다. 하지만 두 시스템
사이에는 중요한 한 가지 차이가 있다. 전통적인 가동 활자movable
type에서는 모든 너비와 높이가 1포인트짜리 그리드 안에 맞아떨어져야
했지만, 이런 제약은 활자를 넣는 컨테이너에만 유효할 뿐, 글자 모양
자체에 적용된 것은 아니었다. 거기에는 완전한 제약이 없었다.
72dpi 화면 위의 표현에서는 그리드가 글자의 형태에도 영향을 준다.
사실 오늘날의 기술적 제약은 어느 면에서 가동 활자의 역사를 통틀어
존재했던 제약보다 더욱 제한적이다.

많은 타이포그래피 표현이 과거에
손으로 만질 수 있는 물체로
조판했던 시기와 관련이 있다.
지금도 많은 활자 디자인이 이제는
구식이 된 단위 시스템을 바탕으로
한다. 전각(M자 크기의 4각형)에
기초한 전통적인 낱말사이 등
가동 활자 시대의 몇 가지 전통은
잊히는 듯하다.

웹 페이지용으로 낱말사이, 글줄사이,
글자사이까지 모든 타이포그래피
명세의 기준으로 전각을 다시
도입했다. 전각은 무한히 다양한
분수, 퍼센트, 십진법 표기로 나누어
사용할 수 있다. 인터넷에 '폰트
테스터'가 있어서 실질적으로 활자를
지정하는 다양한 방법을 제공하는데,
적절한 방법도 있고 부적절한
방법도 있다.

전각 / 테두리 상자 / 글자크기

베이스라인 / 베이스포인트

출력 해상도

수학 공식을 초고속으로 계산하여
유형의 물체를 조작하는 작업 대신
디지털 활자 생산이 자리 잡았다.
한때는 금속 주형이었던 것이
지금은 스플라인(spline)이라는
곡선의 모음이며, 이것은
컴퓨터 키로 쉽게 조정할 수 있다.
디지털 데이터의 출력물은 다양한
재현 기계로 처리할 수 있다.
상황이 달라져도 최적의 상태로
재현하도록 폰트에 전자적인
지시를 추가할 수 있다.

4.9.3 활자 정체성과 스타일

모든 제품이나 살아 있는(그리고 살아 있지 않은) 것들과 마찬가지로
각 글꼴은 '개성' 혹은 구체적인 시각적 정체성을 갖는다. 글꼴 사이의
스타일 차이는 엄청나게 크고 요즈음 사용 가능한 글꼴은 그야말로
셀 수 없이 많다. 타이포그래피에서 특정한 스타일이나 분위기를
창출할 때 글꼴 선택은 주요 결정 사항이다. 다른 디자인 제품과
마찬가지로 활자도 해당 시기의 스타일 선호도 및 일시적/장기적 유행을
따른다. 그래서 현대적이거나 앞서간다는 이미지를 유지하려면
정기적으로 시각적인 업데이트를 할 필요가 있다. 시즌별로 지속적인
스타일 변화 주기는 이제 패션 디자인에 국한된 영역이 아니라
모든 디자인이 어느 정도 따라가고 있는 추세이다.

4.9.3.1 원형적인 활자 스타일

글꼴은 어떤 면에서 다른 제품과는 분명히 다르며 예외적이다. 활자의
특정한 형식적 측면이 아직도 대부분의 활자 디자이너들이 존중하는
강력한 원형이 되었다. 가장 중요한 디자인 관행은 다음과 같다.

세 가지 기본 활자 스타일을
서로 다른 글쓰기 도구와
연관시킬 수 있다. 세 가지 스타일은
안티쿠아(올드 페이스),
모던 페이스, 그로테스크 혹은
스트로크 폰트라고 부르기도 한다.
활자 스타일 분류 체계가 다양한데
일관성 있게 통합되기는 어렵다.

— 기본적인 손글씨 도구가 아직도 활자 스타일의 세 가지 기본적 차이를
 좌우한다. 활자가 발명되기 전에는 문서를 손으로 베꼈다. 도구는
 갈대나 깃털 펜이었다. 나중에는 넓은 금속 펜촉이 있는 펜을 썼다.
 이 모든 도구는 얇은 획과 두꺼운 획이 분명하게 대조되는 글자 형태를
 만든다. 그 이후에는 판화 도구와 유연하고 뾰족한 금속 펜이 글쓰기에
 영향을 미치기 시작했다. 획의 두께 차이는 펜에 가하는 압력에
 차이를 두어 얻었다. 글자 획에 이렇게 얇은 부분과 두꺼운 부분 혹은

'글자의 콘트라스트'를 만드는 두 가지 방법을 두고 첫 번째는
전환translation, 두 번째는 확장expansion이라고도 한다.
볼펜처럼 현대적인 글쓰기 도구는 한 가지 굵기의 선을 만들 뿐이다.
이런 도구로 만든 글자는 실질적으로 콘트라스트가 없다.

— 세리프체와 산세리프체의 구분. 세리프는 글자 획의 끝에 귀퉁이가
연장된 부분이며, 로마 시대에 조각칼로 다듬었던 대문자에서 기원한
것으로 추정된다. 산세리프는 세리프를 제거한 글꼴로 좀 더 현대적인
발명품이다. 두 가지 글꼴의 차이를 나타내는 다른 명칭으로 세리프체는
올드 스타일이나 안티쿠아antiqua, 산세리프는 고딕 혹은
그로테스크grotesque/grotesk라고 한다.
세리프와 산세리프의 혼합 버전이 개발된 지는 그리 오래되지 않았다.
이런 글꼴은 더는 세리프/산세리프 스타일의 관행을 따르지 않는다.
세리프의 양이 줄어들어 결과적으로 세리프와 산세리프 글꼴 사이의
혼합물이 나온다. 비교적 최근에는 세리프 버전과 산세리프 버전을
(심지어는 '혼합' 버전도) 포함한 폰트패밀리가 개발되었다.

모든 텍스트 글꼴에서 스타일을 구분하는 중요한 기준은 활자 디자인에
사용된 글자의 콘트라스트 분량, (세리프가 있다면) 채택된 세리프의
유형, 'o'의 비례, 대문자 높이에 상대적인 x-높이의 크기이다.

4.9.3.2 글꼴 스타일 분류

변종이 많으면 모종의 분류 형태가 필요해진다. 범주화와 분류는
대규모 컬렉션 안의 질서를 유지하는 전통적인 수단이다. 안타깝게도
이 때문에 종종 무의미한 전문적 논쟁이 일어난다. 그럼에도 분류법이
제대로 기능을 하려면 그런 분류가 일반적으로 받아들여져야
한다. 그런데 이는 활자 디자인에서는 이제 해당되지 않는 이야기이다.
일반적으로 받아들여지는 하나의 분류 체계는 없다. 한 가지 이유는
현대적 기술을 적용하여 새로운 글꼴이 그야말로 폭발적으로 나왔고
그중 다수가 실험적이거나 하이브리드적, 혹은 본보기로 시험 삼아

The Serif
The Sans-serif
The Mix

세리프와 산세리프는 중요한 스타일
구분이다. 오늘날은 이 두 가지가
하나의 폰트패밀리 안에 들어간다.
두 가지가 혼합된 사례는
비교적 최근에 폰트패밀리에
추가되었다.

모든 텍스트 글꼴에서 스타일을
구분하는 중요한 차이점은 글자의
x-높이와 H-높이(혹은 대문자 높이)
및 콘트라스트(굵은 획과 얇은 획의
차이) 분량이다. 위쪽 두 개의 보기는
이런 차이를 분명하게 보여 준다.
아래에서는 x-높이와 H-높이가
같아서 두 글꼴 사이에 시각적인
유사성이 생겼다.

ATypI: Association Typographique Internationale

만든 것이어서 분류하기가 쉽지 않기 때문이다. 한동안은 활자 디자이너 단체 ATypI가 정하여 일반화된 글꼴 분류법이 있었다. 이 문제를 다루는 영국식 규격과 독일 DIN 표준도 있었다. 오늘날은 활자 분류가 몇몇 대형 폰트 개발사와 배급사의 손에 달렸다. 이 회사들은 터무니없이 많은 자사의 글꼴에 어느 정도 질서를 부여하려고 애쓴다. 분류는 활자가 가진 측면들에 대한 마케팅적, 기능적, 기술적, 역사적 설명의 총합이 되었다. 그러나 분류법이 도움되기보다는 대부분의 경우에는 우습다. 제공되는 분류법은 활자 영역에서 완전히 길을 잃은 사람에게나 활자 선택에 도움을 주려는 시도처럼 보인다. 이런 사람들에게는 아무리 어리석은 도움이라도 도움이 될 것이기 때문이다.

뚜렷한 세리프 형태는 세리프 폰트의 활자 스타일을 분류하는 중요한 요소이다.

좀 더 진지한 분류 체계도 사용되고 있다. 이런 분류 체계는 문서를 더는 인쇄된 형태로 보내지 않고, 문서의 시각적 표현에 관련된 정보를 모두 제거한 채 전자적 형태로 직접 보낼 때 생겨났다. 이 방법이 인터넷의 시작을 의미한다. 이 방법의 장점은 파일 크기가 작아져서 빠르게 전송되며, 받는 쪽에서 발신인과 같은 처리 프로그램과 글꼴을 갖고 있지 않아도 문서를 '열어서' 읽을 수 있다는 점이다. 수신인 측에서 이용 가능한 소프트웨어가 문서 내용의 시각적 표현 부분을 담당하게 되었다. 글꼴 이미지를 처음에 보낸 것과 가능한 한 가깝게 보이도록 재현하기 위해 수신인 측에서는 표준화된 설명적 활자 분류 시스템을 근거로 글꼴을 선택한다.

4.9.4 시각적 인지와 활자

눈으로 하는 관찰은 자로 측정한 결과와 일치하지 않는다. 우리가 정렬이나 대상의 크기를 경험하는 방식은 대상의 형태에 영향을 받는다.

타이포그래피를 창조하는 데 자가 분명히 도움은 되지만, 감식력이 있는 눈이 항상 최종적인 결과물의 결정을 주도한다. 그래서 우리는 타이포그래피에서 시각적 크기, 정렬, 중간, 그리고 기타 타이포그래피 치수를 이야기한다.

어떤 이유에선지 엄격한 수학적 공식과 규칙으로 인간의 시각적 인지의 독특한 특성을 설명하려는 불굴의 의지를 가진 사람들이 있다. 이런 경향은 르네상스 시기에 시작되었다. 학자들이 신성한 비례의 수학적·기하학적 기초를 밝혀내려고 무진 애를 쓰던 그 시기에 이루어진 활자 디자인 역시 엄격한 기하학적 원리를 따랐다. 오늘날은 모든 활자 디자인이 사실상 수학적 공식에 근거하지만, 단순히 현대적인 생산 방식 때문에 생긴 일이지 '신성한' 수학을 추구하느라 애쓴 결과는 아니다.

우리의 시각 인지 방식에 들어맞도록 적용할 만한 수학적 토대는 없다. 하지만 알아 두면 유익한 경험적인 사실들이 있다.

4.9.4.1 세부 사항과 리듬의 인지

우리의 눈은 매우 훌륭한 기구이다. 빛이 있는 거의 모든 상황에서 기능하며 시야가 넓다. 읽을 수 있는 거리에서 미세한 세부 사항을 알아보고 아주 작은 차이를 찾아낼 수 있다. 그러나 시각 능력이 사람이 태어나는 순간부터 끊임없이 생리적으로 쇠퇴한다는 점은 안타까운 일이다. 이렇게 불가피한 자연적 쇠퇴를 보완하기 위해서는 결국 우리 모두 인공 렌즈의 도움이 필요하다. 나이가 들어가는 데 한 가지 위로가 되는 사실은 경험을 통해 눈을 사용할 때 무엇을 보게 될지 기대치가 명확해진다는 점이다. 그 점은 우리가 환경을 효과적으로 읽을 때 확실히 도움이 된다. 궁극적으로 우리가 보는 것을 활용하는 방식은 두뇌가 결정하기 때문에 보는 일seeing은 확실히 눈의 능력만으로 결정되지는 않는다.

4.9.4.2 크기와 비례

물체의 형태와 윤곽선의 두께는 물체의 크기를 인지하는 데
영향을 준다.

Hhklxjg
exexexex
HAOWJU

글자의 구체적인 형태가 크기 인지에
영향을 준다. 활자 디자인은
이런 시각적 효과를 보완한다.

— 사각형은 같은 크기의 삼각형이나 원보다 더 커 보인다. 그런 이유로
'O'처럼 둥근 글자나 'A'처럼 삼각형인 글자가 'H'보다 약간 커야 한다.
— 로마자 알파벳에는 'I' 같은 1획짜리 글자도 있다. 글줄 안에서 그런
글자의 시각적 존재감을 강조하려고 어센더 글자를 나머지 글자보다
길게 만든다.
— 똑같은 장체(가로 방향으로 크기를 조정한) 형태도 높이 면에서
약간 작아 보인다.
— 글자의 무게(글자 획의 두께)가 높이의 인지에 영향을 준다.
볼드체 글자의 높이가 조금 더 길어야 한다.

EKHXSB
EKHXSB

시각적인 중앙은 수학적인 중앙보다
약간 높다. 여기서는 원본 밑에
글자들을 거꾸로 뒤집어 놓아
그 점을 보여 준다.

4.9.4.3 시각적 중앙

우리는 윗부분보다 아랫부분이 약간 크게 나뉘는 지점을 중앙이라고
인지한다. 이것이 타이포그래피와 활자 디자인에 영향을 미친다.
— HKBESX 같은 글자들은 대칭적이지 않다. 아랫부분이 항상
윗부분보다 크다.

— 언뜻 보아 그 법칙과는 모순되는 것 같지만, 어센더가 디센더보다 길다. 아니면 길이가 같다.

4.9.4.4 글자 획

글자는 기본적으로 획으로 구성된다. 전통적으로 이렇게 구성된 글자의 세부 사항에 '시각적 보정'을 여러 차례 적용한다.

— 가로획은 세로획보다 두꺼워 보인다. 그래서 이런 효과를 보완하려고 가장 기하학적인 형태의 산세리프 글자까지도 보정한다.

— 획이 갈라지거나 교차하며 이어지는 부분은 항상 시각적으로 복잡해진다. 연결 부위는 마치 매듭처럼 두꺼워 보인다. 이런 효과를 보완하려고 획의 연결 부위를 더 가늘게 만든다. 착시 현상으로 시각적인 매듭이 느껴지고 인쇄용 잉크가 연결 부위에 고이는 경향이 있다. 특히 글자크기가 작을 때 그렇다. 어떤 글꼴은 이런 효과를 보완하고 연결 부위의 틈에 잉크가 과하게 들어가지 않도록 특별히 디자인한다.

— 획의 끝은 시각적으로 약간 둥글게 보이는 경향이 있다. 마찬가지로 인쇄하면 이런 효과가 더 강화된다. 이런 시각적 착각을 보완하려고 획 끝의 귀퉁이는 더 뾰족하게 만든다.

— 같은 이유로 세리프의 납작한 부분을 약간 곡선형으로 만든다. 그러면 글자가 더욱 우아하고 덜 통통해 보인다.

4.9.4.5 전자적인 조작

오늘날은 모든 글꼴을 전자적인 데이터로 저장한다. 전자 데이터를 조작하기는 매우 쉽다. 예를 들어 모든 워드 프로세싱·드로잉 소프트웨어는 '순식간에' 기존의 활자를 기울이거나 더 두껍게 할 수 있다. 이런 기능을 적절한 타이포그래피 수단으로 볼 수는 없다. 분명히 소프트웨어는 적절한 수준을 창조할 만큼 정교하지 않기 때문에 대부분 부적절하게 기술을 사용하게 된다. 글꼴의 볼드체와 이탤릭 변형은 전자적 조작이 아니라 디자인으로 창조해야 한다.

획의 연결 부위와 끝 부분을 비롯해 여러 경우에 글자의 획을 시각적으로 보정한다.

전자적인 글자 조작은 간편할 수도 있지만 아주 제한된 경우에만 유익하다. 예를 들어 이탤릭체나 볼드체를 그런 식으로 만들면 안 된다. 그런 일은 활자 디자이너에게 맡겨야 한다.

물론 이것은 현대적인 전자 매체의 능력을 활용하지 말라는 훈계와는
거리가 멀다. 제공되는 가능성이 많은 만큼 가능성을 보는 날카로운
시각을 잃지 말고 매우 비평적이 되라는 조언을 하려는 것이다.
예를 들어 글자를 밝은 배경과 어두운 배경에 모두 사용할 때, 글자의
무게를 변형하여 두 가지를 시각적으로 같게 변형하는 작업은 전자적인
수단으로 비교적 쉽게 할 수 있다. 이 기능은 사이니지 디자인에
매우 편리하게 적용된다.

Small text
Normal text
Big text

크기는 우리가 텍스트를 인지하는
방식에 영향을 준다. 큰 글자는
더욱 섬세하게 만들거나 너비를
좁힐 수 있고 글자사이를
좁게 주어도 된다. 이와 반대로
작은 글자는 x-높이 비율도
더 높아야 하고, 세부 사항과
콘트라스트가 거의 없이 획을
굵게 하고 글자사이를 넉넉하게
줄 필요가 있다.

4.9.4.6 글자크기

글자의 크기는 우리가 형태를 인지하는 방식에 영향을 준다. 가동 활자
생산의 초기에는 각 글꼴 크기별 주형을 수작업으로 별도 제작했다.
제작하는 크기별 글꼴의 시각적 특성을 수용하기 위해 모든 주형을
조금씩 조정해야 했다. 지금은 제작 방식이 변했다. 요즘은 모든 크기의
글꼴을 생산하는 데 단 하나의 원판을 디자인한다. 따라서 글자의
크기에 따라 우리가 글자꼴을 상대적으로 다르게 인지하는 방식을
완전히 무시한다.

　　원칙적으로 작은 글자보다 큰 글자를 형태상 더 섬세하고
우아하게 만들 수 있다. 글자가 작아지면 우리는 점차 세부 사항과
형태의 뉘앙스를 민감하게 파악하지 못한다. 이 효과를 보완하려면
작은 글자의 너비가 더 넓고 획이 더 두꺼우며 콘트라스트가 낮아야
하고 글자사이도 더 넓게 줄 필요가 있다. 물론 글자의 크기가
읽는 거리와 엄격하게 관련이 있음을 깨닫는 것이 중요하다. 인쇄나
화면용으로 만들어진 일반 타이포그래피는 읽는 거리(독서 거리)가
다소간 고정되어 있다. 그러나 사이니지 용도로는 상황이 완전히
다르다. 읽는 거리가 상당히 달라질 수 있다. 하지만 원칙은 같다.
망막에 영사되는 글자의 크기야말로 우리가 형태를 인지하는 방식에서
유일하게 중요한 요소이다.

4.9.5 활자의 실용적 측면과 언어적 측면

언어에는 두 가지 강력하게 연관된 표현 수단이 있다. 말로 하는
언어와 글로 쓰는 언어이다. 활자와 타이포그래피는 글로 쓰는 언어의
산업화 버전이다. 기본적으로 개별적인 일련의 그래픽 기호를
조직적으로 모은 것이다. 각 기호는 각 순열 안에서 특정한 기능을 한다.
기능의 종류가 상당히 다를 수 있는데, 의미적 혹은 구문론적 기능도
있고 순수하게 심미적인 기능도 있다.

← *glyphs* →

Aaɑ𝖠𝐀a

← *glyphs* → Bb𝑏BB**b** *characters* →

44444**4**

&ㄹ&ㄹ

캐릭터와 글리프의 차이

캐릭터는 글자 체계에 속한 개별적인
그래픽 기호들이다. 글리프는
캐릭터를 다양하게 시각화시킨
표현으로 당연히 독특하다.
캐릭터는 일반적인 글씨 모양의
전통을 따른다.

글꼴이 제구실하려면 적어도 모든 개별 그래픽 기호를 하나씩 갖추어야
한다. 서로 다른 그래픽 기호의 개수는 사이니지용만 해도 엄청나게
많을 수 있다. 기본적으로 캐릭터character와 글리프glyph로 기호의
종류를 구분한다. 글리프는 한 글꼴 안에 있는 모든 독특한 형태를
가리킨다. 글리프는 각각 좀 더 획이 굵다든지 약간 기울었다든지 하는
사소한 세부 사항만 다를 수도 있다. 캐릭터는 예를 들어 알파벳의
여러 글자들처럼 서로 다른 모든 기본적인 형태를 의미한다.
달리 말하자면, 글리프는 해당 글꼴 혹은 폰트 안에 있는 구체적인
형태를 가리키며, 캐릭터는 채택된 기호의 유형을 가리킨다.

다른 글꼴이라도 같은 캐릭터 컬렉션, 즉 분명한 이유가 있어서 존재하는 표준화된 캐릭터 집합을 공유하는 것이 아주 당연하다. 그러나 같은 글리프를 공유하지는 않는다. 글리프는 당연히 형태가 독특하며, 특정 폰트패밀리에 독점적으로 속한다.

달리 이용되는 구분이 '글꼴'과 '폰트'이다. 글꼴은 시각적으로 밀접한 연관이 있는 그래픽 기호 컬렉션에 붙이는 이름이다. 폰트는 글꼴 안에 있는 각 기호를 효과적으로 사용하고 보여 주고 인쇄하는 데 필요한 형식적인 데이터의 컬렉션이다. 오늘날 글꼴에는 아주 많은 글리프가 있을 것이다. 글꼴 하나가 여러 폰트 파일로 나뉠 수 있다. 이렇게 큰 컬렉션을 '폰트패밀리'라고 부른다.

범주가 아주 일관성 있는 것은 아니라서 폰트패밀리 구성 요소 가운데 캐릭터 세트와 이것의 글리프 버전 사이의 구분이 명료하지 않지만, 글꼴 안의 여러 가지 그래픽 기호를 설명하고자 한다.

4.9.5.1 글자 세트 혹은 레퍼토리

인류의 모든 지식은 어느 단계에서 신개념을 묘사하는 '지름길'로 사용할 새로운 그래픽 기호를 발명할 것이다. 점점 증가하는 지식은 그래픽 기호의 세계가 정적인 것이 아니라 실제 우주가 팽창하듯이 가속도가 붙어 증가함을 뜻한다. 공통의 언어에서 사용하는 일부 글자는 널리 쓰이고 일부는 아주 구체적이고 제한적으로 쓰인다. 우리는 약간의 질서를 부여하려고 알파벳 글자와 비알파벳 글자를 구분한다.

— 라틴 알파벳은 26자로 되어 있다. 여기에 소문자와 대문자라는 두 가지 변형이 결합되어 있다. 대문자upper case와 소문자lower case라는 영문 명칭은 식자공의 캐비닛에서 전통적으로 납 활자를 보관했던 위치를 가리킨다. 문장을 구성하려면 이 같은 두 가지 모양의 알파벳이 필요하다.

라틴 글자의 (표준) 글자 세트 안에 있는
다양한 범주이다.

표준 글자 세트를 확장하여 폰트 가족을 만들기도 한다.
폰트 가족은 항상 더 커지는 경향이 있다.

ABCDEFGHI
JKLMNOPQ
RSTUVWXYZ

대문자

ABCDEFGHI
JKLMNOPQR
STUVWXYZ

작은 대문자

1234567890
1234567890

숫자(고전형 숫자와 작은 숫자)

abcdefghijkl
mnopqrstuv
wxyz

소문자

œßffifh

합자

RNRtm

선단 장식

éüçåêø

언어별 글자 변형

مقعلـين

멀티스크립트 확장

딩벳, 픽토그램

1234567890

숫자

abc abc **abc**
abc abc

무게 변형 확장

a a a

비례 변형 확장

½ ¼ ¾ ¹² ₁₂

분수, 어깨 숫자, 다리 숫자

abcdefghijkl

이탤릭체 또는 빗김꼴

abc abc

스타일 변형 확장

.,;::(-)?!'

구두점

&e@&e

대안(비관습적) 글자

+=%#@$&

심벌

— 주로 라틴 글자를 활용하는 다양한 언어를 수용하느라 26자 중에는
 악센트가 붙은 것도 있다.
— 숫자는 비알파벳 글자 범주에서 첫자리에 온다. 우리가 사용하는
 숫자의 기원은 서양이 아니다. 대문자는 로마의 돌에 새긴 비문에서
 나왔고, 소문자는 손글씨를 빠르게 쓰고 프랑스인이 로마인한테서
 권력을 빼앗았을 때 더욱 효과적인 의사소통 수단을 수용하려고
 개발되었으며, 숫자는 아라비아 글자에서 왔다. 개발 시기에 아랍인은
 과학적으로 서구 문명에 앞서 있었다. 10개의 숫자가 표준이다.
 추가 숫자에는 분수(원래는 이자율을 표시하는 데 쓰임)와 어깨나
 다리 숫자(수학적 개념이나 참고 표시)가 포함된다.
— 구두점을 적절히 사용하면 텍스트의 모호성이 감소하여 읽기가
 편리해진다. 언어에 따라 조금씩 다르게 쓴다.
— 심벌은 특정한 글자로 구성된 컬렉션으로서 끊임없이 불어난다.
 심벌은 문화의 발전을 나타낸다. 표준 심벌 세트에는 일상적인
 수학 심벌, 통화 심벌, 전통적인 타이포그래피 심벌(문단 심벌 등)
 혹은 법률적 심벌(저작권이나 트레이드마크 심벌 등)이 있다. 최근에는
 오래된 @ 심벌이 모든 이메일 주소에 들어가는 보편적인 심벌로
 새로운 생명력을 얻었다.

글자 세트는 어느 정도 표준화되었다. 원래는 타자기를 생산하려고
표준을 만들었지만 문서를 전자적으로 보내기 시작하자 표준화가
필수였다. 똑같은 글자를 표시하려면 발신자와 수신자 모두 동일한
전자 코드를 사용해야 했다. 미국의 여러 회사와 기관이 이런 표준을
개발한다. 지금은 세계 '모든' 언어로 구성된 국제적인 글자 코드 표준이
있다. 그것을 '유니코드'라고 한다. 그렇지만 미국 회사들이 우리 모두가
사용하는 대다수 하드웨어와 소프트웨어를 생산하므로, 아직도
미국의 비즈니스 관행이 이용 가능한 표준에 엄청난 영향을 미친다.

4.9.5.2 폰트패밀리

대다수 글꼴은 온전한 표준 글자 세트를 넣은 폰트 파일을 적어도
한 개는 갖추고 발표한다. 제목용 글꼴이나 장식 글꼴 혹은 디스플레이
글꼴에는 더 적은 수의 글자만 들어갈 수도 있다. 한 개 이상의
폰트 파일로 이루어진 글꼴이 많다. 다시 말해, 폰트패밀리 안에
더 많은 구성 요소가 있다. 폰트패밀리의 확장은 세 방향으로
이루어진다. 첫째로 표준 글자 세트보다 더 많은 글자를 추가하는
확장이다. 이런 것을 '전문가용' 세트라고 한다. 둘째는 획의 무게와
글자 비례 면에서 전통적인 형태의 변형을 추가하는 것이다. 셋째는
세리프, 산세리프와 기타 스타일 변형을 추가하는 것으로, 비교적 새롭게
등장한 확장 방식이다. 폰트 확장의 다양한 사례를 대략 살펴보자.

— 전통적인 대안 글자 형태 확장이다. 두 가지 유형의 대안 글자 변형이
 있다. 첫째, 작은 대문자는 정확히 그 명칭과 같이 대문자보다 작고
 x-높이보다 조금 크다. 약자 표기와 표제어에 쓰인다. 둘째,
 표준 숫자나 베이스라인에 맞추어 정렬되는 숫자보다 소문자와
 더 잘 조화되도록 고전형(올드 스타일) 숫자를 디자인한다.
 표준 숫자는 모두 고정된 높이와 너비로 표 용도로 만들어진다.
 고전형 숫자는 사이니지 용도로 최선의 선택이다. 표 숫자를
 대문자와 같은 높이로 디자인하는 이유는 다소 수수께끼이다.
 이 불편한 크기로 만들 기능적인 이유가 거의 없고, 오히려 그 반대가
 더 기능적이다. 최근에야 더 작고 훨씬 기능적인 표 숫자를 갖춘
 글꼴들이 디자인되었다. 때로는 활자 디자인이 놀랄 만큼 오래도록
 전통에 집착하는 듯하다.
— 심미적인 향상과 확장도 두 종류이다. 첫째, 합자ligature는 'fi'처럼
 2-3개의 다른 글자 조합으로 이루어진 글자이다. 심미적으로
 시각적 표현을 향상시키려고 이런 조합을 하나의 형태로 만든다.
 둘째, 소위 선단 장식swash은 대·소문자 둘 다에 덧붙이는 곡선형
 확장 장식이다. 이들은 문장의 처음과 끝에 사용한다.

— 멀티스크립트 확장을 하면, 예를 들어 일본어-라틴 글자, 아랍어-라틴 글자 등으로 한 가지 활자 스타일로 조판한 것을 다른 글자에 적용할 수 있다. 이것은 사이니지 작업에서 중요한 특징이다.

— 특별한 심벌, 딩벳 확장은 같은 활자 스타일 안에서 특정한 심벌이 필요하거나 더 많은 재미를 보여 주고 싶은 욕구가 있을 때 효과적이다. 심벌과 딩벳 폰트 역시 특정 글꼴과는 완전히 독립적으로 발표된다.

— 무게 변형 확장은 획의 굵기에 가하는 전통적인 변형이다. 세 가지 기본 변형이 있다. 라이트, 미디엄(레귤러나 북), 볼드이다. 확장된 가족에는 울트라 라이트, 세미 라이트, 세미 볼드, 엑스트라 볼드와 울트라 볼드(혹은 블랙) 등이 들어간다.

— 비례 변형 확장은 장체 변형과 평체 변형이라는 두 방향으로 이루어진다. 대개는 최대 네 가지 변형이 있다. 이름은 울트라 콘덴스드, 콘덴스드, 익스텐디드(와이드), 울트라 익스텐디드(울트라 와이드)이다.

— 각도 변형 확장. 평범한 '곧은' 텍스트를 로만체라고 하며, 약간 기울인 변형을 이탤릭체나 빗김꼴이라고 한다. 이탤릭체는 고유한 이름이고 빗김꼴 변형에도 쓰인다. 그렇지만 진정한 이탤릭체와 빗김꼴 사이에는 중요한 차이가 있다. 빗김꼴은 로만체 글자를 약간 기울인 것이다. 이탤릭체란 이름은 이탈리아 캘리그라피 스타일에서 유래했으며, 기본적으로 우리가 소문자에 사용하는 것과는 다른 스타일이다. 이는 모든 글자가 기울어진 데 더하여, 일부 글자에는 'a' 와 'a'처럼 다른 골격 형태가 있다는 뜻이다. 이탤릭체는 원칙적으로 텍스트 안에서 부분을 강조하는 데 쓰이고, 빗김꼴보다 그 임무를 더 잘 해낸다.

— 스타일 변형 확장이 활자 디자인에서 늘어나는 추세이다. 원칙적으로 범위에 제한이 없다. 지금은 많은 글꼴이 세리프, 산세리프, 세미 세리프 혹은 세미 산세리프 변형을 갖추고 나온다. 일부는 (구식 타자기의 글자사이 같은) 고정 너비 버전이 있다. 어떤 것은 '스크립트' 스타일에 변형을 주고 심지어 '블랙레터'나 다른 스타일도 있다. 어떤 글꼴은 온갖 종류의 윤곽선 변형이 있다. 현대의 디지털 기술로는 변형을 하나 더 만드는 데 투자가 거의 필요 없다.

— 비관습적인 대안 글자이다. 점점 더 많은 글꼴이 한 가지 글자에
비관습적인 대안 버전을 몇 가지 포함하여 발표된다. 기존의 글꼴을
개인에게 맞춘 버전을 창조할 가능성 외에는 이런 별난 변형이 필요하지
않다. 사실 특정한 글자 형태를 사용하는 것이 개인 손글씨의 특징이다.
대안 글자는 타이포그래피의 영역에 그와 같은 특성을 불어넣는다.

하나의 글꼴 안에 더 많은 변형을 만들다 보면 기하급수적인 증가세로
이어지는 경향이 있다. 폰트패밀리가 엄청나게 커지기 쉽다. 어떤 글꼴은
이미 그런 형편이다. 폰트패밀리가 걷잡을 수 없이 커진 듯한 상황에서
유용하게 목적을 수행하는지 의심스럽다. 소위 매머드 폰트는
필요 이상으로 팽창한 결과 부작용이 생길 가능성이 크다. 개인화된
폰트의 필요와 디지털 생산 방식이 결합하여 사용자가 2–3개의 주어진
변수로 지정된 범위에서 나름의 폰트 변형을 창조하는 단계로 나아간다.
'멀티플 마스터 폰트'는 어도비사가 이런 목적으로 만든 폰트 기술이다.
사이니지 작업에 구체적으로 활용할 만한 이 기술을 사용하는 글꼴은
수적으로 제한되어 있다.
　　　최근에 더욱 별난 폰트들이 개발된 덕분에 'mood' 와 'stylistic'
변형을 비롯하여 훨씬 많은 변수를 이용한 개인적 변형이 가능하다.

4.9.6　활자 기술

활자를 제조하고 복제하는 기술이 지난 25년간 극적인 변화를 겪었다.
원래는 활자 생산과 그래픽 산업 전체가 유형의 대상을 가지고
이루어졌다. 많은 타이포그래피 표현에서 아직도 그 시기를 언급한다.
이런 표현들은 모든 폰트 생산이 무형의 과정이 되어버린 현대의
환경에서는 다소 혼란스러워졌다. 폰트뿐 아니라 실질적으로 모든
제조업이 어떤 식으로든 전산화되어 입력과 처리가 전적으로 디지털
형식으로 이루어진다. 활자 생산에서는 바이트를 먹고 도트를 배설하는
기계가 불가피하게 개입함을 의미한다. 그러나 종이나 화면 위의
도트 복제로만 현재의 활자 복제 가능성을 설명한다면 너무 제한적이다.

사실 활자의 복제는 원칙적으로 어떤 출력물 형태로든 가능하다. 이러한 사실은 다소 당황스럽지만 다른 사람들의 도움을 받아서 메시지를 우리가 원하는 모든 언어, 글자, 매체나 재료로 번역하고 실행할 '끝없는' 가능성이 항상 있었다는 점을 깨달아야 한다. 이제는 다른 사람들이 예전만큼 반드시 개입할 필요가 없다. 점점 더 이용 가능한 소프트웨어가 온갖 종류의 변환이나 번역 작업을 지극히 빠르고 정확하게 해 준다. 오늘날은 텍스트 메시지를 전자적으로 여러 언어로 번역하여 무선으로 전송하고, 화면이나 종이 위에 보이게 할 수 있다. 얇은 플라스틱 포일부터 두꺼운 화강암까지 수많은 재료에서 잘라 내어 온갖 가능한 방식으로 소리가 들리고 손으로 만져지는 형태로 만들 수 있다. 사실상 운송, 번역, 조작, 출력의 수단이 곧 실질적으로 무제한 많아질 것이다.

인간의 커뮤니케이션과 기계의 지시를 모두 디지털화하자, 빛의 속도로 많은 전자 데이터를 전송하거나 변형할 수 있다. 소프트웨어 덕분에 어떤 제약을 극복하거나 어떤 환경에 섞이기 위해 데이터를 조작할 가능성이 생긴다. 그러나 그런 소프트웨어 때문에 의도적인 장애물과 한계를 만들고 심지어 데이터를 오염시키기도 쉽다. 변화가 아주 빠르게 효력을 내는 파괴적인 힘이 될 수도 있다. 때로는 개별 기업이 상업적 이익 때문에 고의적으로 순조로운 적용을 방해하기도 한다. 제조업자 사이의 사업적 단합이 계속 변하고 다른 소프트웨어를 결합할 가능성도 끊임없이 변한다. 이 때문에 일반적으로 '업데이트 공포'라고 부를 만한 증상이 생겨서 사용자는 비호환성을 피하려고 소프트웨어뿐 아니라 하드웨어까지 새로운 버전으로 자주 교체해야 하는 상황에 들어섰다. '디지털 혁명'은 거의 무제한의 커뮤니케이션과 생산의 가능성을 풀어놓았지만, 글꼴이나 프로그램을 처음 설치하고 나서 효과적으로 적용되는 기간은 오래가지 않는다. 제조업자의 상업적 이익 말고는 업데이트의 장점이 무엇인지 의심스럽다. 보통 사용자는 제공된 모든 가능성 중 아주 작은 부분만 효과적으로 활용한다.

디지털 시대의 도래와 함께 활자 디자이너와 폰트 제작업체의 입장이 완전히 바뀌었다. 과거에는 활자 생산 기계와 기술이 꽤 많은 투자와 밀접하게 관련되어 있었다. 모든 비디지털 활자 생산 기술이 사라지면서 그 관련성이 완전히 사라졌다. 우리가 수세기 동안 사용했던 제조업의 전통이 겨우 20년 사이에 없어졌다. 활자 디자인은 이제 제조업자들과 밀접한 관계를 맺을 필요가 없다. 오늘날 많은 활자 디자이너가 자기만의 디자인을 발표하고, 반면 어떤 디자이너는 하드웨어나 소프트웨어 개발자 혹은 자신만의 특정한 글꼴을 원하는 사용자를 위해 일한다. 이제 폰트를 디자인하려고 활자 생산용 하드웨어에 투자할 필요가 없다. 활자 디자이너는 디자인, 생산, 유통 시설을 자신의 데스크톱 컴퓨터에 모두 가지고 있다. 투자는 활자 디자이너의 노동력에 그치게 되었다. 활자와 폰트가 완전히 비물질화되었다. '원본'과 '원본의 복제판'이라는 개념이 사라졌다. 이제는 오리지널 모델이나 드로잉이 없다. 오리지널 디자인과 카피가 완전히 똑같다. 더욱이 폰트를 사면 대부분의 관련 데이터에 접근할 수 있는 경우가 많다. 폰트를 쉽게 바꾸어 불법으로 유통할 수도 있다. 수백 년 동안 이어진 과거 상황과는 너무나 대조적이다. 폰트의 매트릭스는 과거 대형 업체의 핵심 자산이었지만 지금은 컴퓨터를 가진 사람은 모두 수백 개 심지어는 수천 개의 폰트 매트릭스를 갖는다.

가장 중요한 폰트 포맷들

위부터: 어도비사가 처음에 포스트스크립트를 개발했다. 두 번째로 애플사가 트루 타입을 개발했다. 끝으로 추가된 것이 어도비와 마이크로소프트가 개발한 오픈 타입이다. 오픈 타입은 플랫폼과 상관없이 사용하게 하려는 취지에서 만들어졌다.

4.9.6.1 폰트 포맷

모든 폰트를 모든 출력 기기에서 사용할 수 있는 것은 아니다. 폰트 구매자는 모두 이런 상황이 바뀌기를 바란다. 안타깝게도 이런 소망과 현실적인 비즈니스 관행 사이에는 몇 가지 장애물이 있다. 미래에 입장이 어떻게 바뀔지 혹은 그대로 유지될지 지켜보면 흥미로울 것이다.

폰트의 디지털 데이터를 구성하고 저장하는 방식이 여러 가지 있다. 더욱이 효과적으로 폰트를 보여 주려면 폰트에는 항상 워드 프로세싱 프로그램 같은 소프트웨어가 필요하다. 또한 시각적 결과물을 창조하여

활용하려면 화면이나 프린터 등 하드웨어가 필요하다. 폰트가 포함된
애플리케이션 사이의 호환성이 성립하려면 제조업자와 소프트웨어
개발자가 불가피하게 서로의 표준을 따라야 한다. 그런데 대부분
회사가 표준을 따르기보다는 압도적인 시장 지배를 추구하는 전략을
선호하므로 상호 적용되는 표준을 세우기가 매우 어렵다. 그 결과
경쟁 관계의 독점 시스템 사이에 상업적 '전쟁'이 발생한다. 그 전쟁은
디지털 혁명 초기부터 진행되었다. 자신의 아이디어를 우수하다고
과대평가하는 (특히 성공한 개인의) 인간적인 상황에는 장점이 있지만
그 때문에 종종 당황스러운 한계가 발생하기도 한다.

상업적인 전쟁 자체는 새로울 것이 없다. 역사가 길고 현재 만연한
자유 경제 제도의 핵심이며, 아마 많은 경제적 진보와 기술적 진보를
이룩한 바탕이 되었을 것이다. 상업적 전쟁은 부드럽게 표현한다고 해도
매우 근시안적이고 다소 불균형하다. 어떤 사람은 이 부분을 급히
바로잡아 상업적 경쟁이 사람들의 일반적인 복지를 위해 역할을
담당하도록 바꾸어야 한다고 말한다. 더불어 경제적 경쟁이 물리적
한계에 도달했다. 당분간은 경쟁의 무대가 지구라는 공간의 한계를
넘어서지 않는 현실에서, 세계화 덕분에 전 지구적 차원에서
모든 사람의 커뮤니케이션이 가능하도록 상호 표준을 준수해야 할
잠재적인 필요가 발생했다. 상업적 경쟁은 (불법) 독점 권력을 통하지
않고는 그런 표준을 제공할 가능성이 없다. 이 때문에 국제적으로
기관이나 자발적인 '프리웨어' 움직임에 주도권이 넘어간다. 후자는
글로벌 디지털 시대에 서로 다른 입장을 강조하는 완전히 새로운
경제 세력이다.

폰트는 시각적 커뮤니케이션의 기본 성분이다. 원래는 폰트가 특정한
출력 기기에 완전히 독점적으로 맞추어져 있었다. 이제는 폰트 자체가
보편적으로 적용되지 않더라도(그래야 하지만) 특정 기기에 구애받지
않는다. 세 가지 주요 표준 폰트 포맷이 있기 때문이다.

— 포스트스크립트postscript는 1984년 어도비사에서 출시한 소프트웨어 이름이다. 어도비는 그래픽 산업의 디지털화에 기초를 놓은 미국 기업이다. 그 결과 어도비는 가장 중요한 폰트 제조업체 가운데 하나가 되었다.

— 트루 타입true type은 애플사가 나중에 개발한 경쟁 폰트 포맷이다. 애플이 어도비에 사용료를 지급하지 않아도 된다는 점을 비롯하여 포스트스크립트 포맷보다 장점이 많다. 이상하게도 트루 타입 포맷은 애플 자체보다 마이크로소프트사에 더 중요해졌다.

— 오픈 타입open type은 마이크로소프트와 어도비 사이에 이루어진 협력의 결과물이다. 기존의 두 가지 폰트 포맷의 기술들을 '결합'한다. 오픈 타입 역시 국제적으로 통용되는 유니코드 표준을 기반으로 하며, 원칙적으로는 하나의 폰트패밀리 안에서 다른 스크립트 적용을 비롯하여 글자 출력에 거의 무제한의 가능성이 있는 폰트 포맷이다. 오픈 타입은 폰트 포맷과 서로 다른 소프트웨어 플랫폼 사이의 모든 호환성 문제를 종결하기 위해 '오픈 포맷'으로 도입되었다. 일부에서는 오픈 타입의 최종 결과물에 회의를 표하는데, 오픈 타입을 시작한 두 회사의 역사적인 사업 관행을 고려하면 무리가 아니다.

4.9.6.2 벡터 드로잉 포맷

모든 형태와 드로잉은 비트맵(작은 도트)과 벡터(라인 드로잉)라는 두 포맷 유형 가운데 하나를 선택해서 디지털로 저장해야 한다. 폰트는 원래 화면 상의 재현과 인쇄용으로 두 가지 유형의 파일을 모두 갖추고 있었다. 이제는 그럴 필요가 없으며, 모든 글자의 벡터 드로잉이 인쇄물과 화면에 모두 쓰일 수 있다. 벡터 드로잉은 그래픽 용도로만 쓰이지는 않는다. 벡터는 모든 종류의 절단기와 라우팅 기계에도 쓰인다. 사인 제작 산업은 이러한 가능성을 기반으로 발전한다. 그렇지만 전통적인 건축용 기계가 드로잉을 저장하는 방식에는 근본적인 차이가 있다. 전통적으로 모든 공학 드로잉은 직선과 (부분적인) 원을 기반으로 한다. CAD-CAM은 아직도 이런 옛 원칙을 기반으로 한다.

엔지니어와 그래픽 디자이너는 모두 벡터 드로잉을 한다. 그렇지만 사용된 벡터의 유형 사이에 차이가 있다. CAD-CAM 드로잉은 아직도 원형 세그먼트와 결합한 직선을 기본으로 하지만, 그래픽 소프트웨어는 모든 곡선을 정의하는 '스플라인'을 기본으로 한다. 사인 제조업자들이 자동화 기계에 항상 스플라인 벡터를 사용하지는 못한다. 한 포맷에서 다른 포맷으로 변환하는 데 문제가 생길 수도 있다.

왼쪽: CAD-CAM
오른쪽: 그래픽 스플라인

대조적으로 그래픽 소프트웨어는 다른 원칙을 기반으로 한다. 둘 사이의 주요 차이점은 곡선을 표현하는 방식이다. CAD 소프트웨어는 원의 반지름을 측정하여 작업을 수행하는 반면, 그래픽 소프트웨어는 더욱 복잡한 수학 공식을 기반으로 '스플라인'이라는 곡선을 표현한다.

두 가지 드로잉 포맷을 서로 변환해 주는 소프트웨어도 있지만, 때로는 글자꼴이 다시 그려진다든가 전문적이지 않고 심지어 깔끔하지 않게 베껴지는 등 아직도 예상 밖의 불쾌한 결과가 나온다. 사이니지 디자이너는 이제 텍스트 파일 면에서 전례 없는 가능성을 가지고 있으나, 작업이 적절하게 시행되리라고 당연시하면 안 된다. 사이니지 디자이너는 반드시 이런 가능성을 매우 주의해야 한다.

4.9.6.3 폰트 힌팅 명령어

텍스트가 화면이나 인쇄물에 작은 크기로 재현될 때, 소위 힌팅 명령어hinting instruction가 중요해진다. 이것은 폰트 파일에 첨가할 수 있다. 이런 명령어의 질이 글자 재현의 품질을 좌우한다. 모든 글자의 형태는 화면에 나타날 때 단단한 형태가 아니라 픽셀이라는

advantage of font embeddi
web font embedding tool wl
of embedding allowed is co
their intellectual property, de
ving and printing, or perhaps
edding for viewing and print

advantage of font embeddi
web font embedding tool wl
of embedding allowed is co
their intellectual property, de
ving and printing, or perhaps
edding for viewing and print

Kittens on my kitchen table fu
moving silently over above be
white walls closing clothing st

Kittens on my kitchen table
foot moving silently over ab
author). All white walls clos

왼쪽:
화면 위의 동일한 텍스트 표현-
위쪽은 앤티에일리어싱 처리한
것이고, 아래는 아니다.
특히 LCD 화면에서 글자를
재현할 때 글자를 '매끄럽게' 하는
다른 방법이 많다. 가장 앞선
방법에서는 RGB '서브 픽셀'을
사용하여 들쭉날쭉한 글자 이미지를
부드럽게 한다.

오른쪽:
힌팅이 되지 않은 폰트(위)와
윤곽선이 픽셀 그리드에 맞추어
최적화되도록 힌팅 처리한 폰트.
오늘날은 실질적으로
화면 위의 모든 텍스트가
앤티에일리어싱되므로 윤곽이
깨지는 이미지가 드물다.

작은 점으로 재현된다. 개별 글자의 벡터 드로잉(윤곽선)이 작은 점들의
패턴으로 번역되어야 할 때 잠재적인 문제가 발생한다. 점으로 이루어진
그리드 패턴(래스터라고 함)이 매우 작고 글자는 다소 클 때는 문제점이
눈에 띄지 않지만, 그렇지 않은 모든 경우에 품질이 떨어지고 읽기가
불편해진다. 대개 화면의 그리드가 인쇄물보다 훨씬 거칠어서 좋은 힌팅
명령어에 따라 화면 위의 텍스트 재현이 민감하게 달라진다.

힌팅 명령어는 래스터화 결과를 최적화하려고 윤곽선을 래스터
위에 '맞추는' 방식에 영향을 준다. 하는 일은 기본적으로 재현의
불규칙성을 피하는 것이다. 예를 들어 글자의 줄기stem에 도트, 즉
픽셀이 한 개일 때도 있고 두 개일 때도 있어서 불규칙성이 생길 수 있다.
명령어는 모든 경우에 재현의 일관성을 유지한다. 사용할 소프트웨어에서
'래스터라이저'가 작동하는 방식과 연관 지어 이런 명령어를 폰트 파일에
추가하는 방법도 다양하다.

e-북이 시장에 나왔을 때, 텍스트의 화면 재현에 대한 관심이
높아졌다. 제조업자들은 '클리어타입'(마이크로소프트)이나
'쿨타입'(모노타입 이미징) 등 화면상의 표현을 향상시키는 새로운
소프트웨어를 홍보했다. 이런 개선은 화면의 '들쭉날쭉한' 이미지를
다루는 전통적인 방식에 작은 변형을 준 것이다. 픽셀화 이미지의

외곽선을 매끄럽게 하려고 하프톤(그레이) 픽셀을 사용했다. 이 방법을 앤티에일리어싱anti-aliasing이라고 한다.

사실 좋은 힌팅 명령어를 첨가하려면 상당한 작업이 필요하고 이로써 재현의 품질을 크게 향상시킬 수도 있지만 놀랍게도, 폰트 제작업체는 자사의 폰트 안에 포함된 힌팅 명령어의 유형을 거의 표시하지 않는다. 다른 앤티에일리어싱 방식들은 사용하는 소프트웨어에 좌우된다. 때로는 다른 것을 제치고 한 가지 화면 표현을 선택하는 것도 가능하다.

4.9.6.4 활자 기술로 작업하기

우리가 활자를 화면에 (그리고 인쇄용으로) 지정할 수 있는 가장 기본적인 방식을 살펴보자. 정확도 수준은 1밀리미터나 1인치의 1/100이다.

왼쪽부터: 글자크기, 글줄사이, 전반적인 글자사이, 개별 글자사이 조정, 글자너비(권장 사항 아님), 기울기(권장 사항 아님)

활자를 다루는 방식만큼 극적인 변화를 겪어 온 전문적 활동도 드물다. 잘 교육받고 전문적으로 잘 조직되어 있었던 식자공이라는 전통적인 직업이 실질적으로 사라졌으며, 기본적으로 기술의 실행이 텍스트 자체의 저자나 그래픽 디자이너 혹은 다소간 컴퓨터를 다룰 능력이 있는 누군가에게 맡겨졌다. 전문가들이 수세기 동안 우리를 위해 했던 일들을, 이제는 컴퓨터를 가진 사람이면 누구나 할 수 있다. 기술적인 면에서 컴퓨터 소유자는 전통적인 식자공이 하던 일보다 훨씬 더 많은 일을 할 수 있다. 컴퓨터 화면을 마주하고 앉은 동안, 우리는 모두 그 이전 어느 때보다도 더욱 쉽게 훨씬 많은 가능성을 가지고 활자를

사실상 원하는 대로 조작할 수 있다. 사용하는 글꼴에 쉽게 변화를 주거나 뭔가를 추가할 수 있다. 주어진 디자인에 원하는 방식으로 관여할 수 있다. 마우스 클릭만 하면 요청받지도 않은 공동 저자의 역할이 가능하다. 우리가 자발적으로 부과하는 제약 말고는 아무런 제약이 없다(물론 폰트 사용권 계약과 저작권법의 범위에서).

이런 점에서 우리 자신이 그래픽 이미지를 창조할 가능성이 폭발적으로 늘어난 반면, 이런 가능성을 현명하게 이용하는 교육을 받고 기술을 습득하는 경우가 마찬가지로 증가하지는 않았다는 사실은 새겨 둘 만하다. 좋은 활자를 생산하는 데 전통적으로 필요한 주요 기술은 원칙적으로 같다. 손끝에서 이루어지는 잠재적인 디자인 파워는 엄청나게 증가했지만 아름다움을 창조하는 훈련에는 예나 지금이나 그만큼 시간과 노력이 필요하다. 대략 5년 정도 배우고 10년은 더 해야 완숙해진다.

4.9.7 활자와 사이니지

사이니지에서 좋은 타이포그래피를 생산하는 일은 대부분 다른 유형의 디자인에서 하는 것과 크게 다를 바 없다. 그렇지만 사이니지에만 해당되는 구체적인 측면들이 있다. 대부분의 타이포그래피는 다소 압축적 포맷으로 구성된다. 그러나 정의상 사이니지는 그렇지 않다. 사용자는 시스템 전체를 활용하려고 기꺼이 환경을 탐색할 것이며, 그럴 능력이 있다. 사이니지는 진정한 의미에서 3차원 타이포그래피이다. 사이니지 프로젝트에서는 사용자 유형이 유난히 다양하다. 사이니지 프로젝트는 어떤 타이포그래피 작업보다도 폭넓은 관객에게 다가가는 것을 목적으로 삼으며, 대개는 현실적인 수준을 넘는 기대를 한다.

한 글꼴의 그래픽 표현은 사실상 무제한이 되었다. 초기의 제약이 모두 사라졌다.

표준 컴퓨터 소프트웨어의 도구 상자 덕분에 3D 글자 디자인을 시각화하기가 매우 쉬워졌다.

4.9.7.1 판독성과 가독성

기능적인 타이포그래피를 판단하는 분명하고 기본적인 기준은
각 글자를 판독 가능한가, 구성된 텍스트에 가독성이 있는가의 여부이다.
가독성readability은 판독성legibility보다 약간 더 복잡한 과정이다.
우리는 대부분 판독성의 표준인 개별 문자열을 인식하여 읽는 것이
아니라 전체 어휘의 이미지, 어휘의 부분 혹은 어휘의 조합을 인식하여
읽는 경향이 있기 때문이다. 어떤 글꼴이 더 판독성·가독성이
높은지 파악하는 많은 조사가 있었다. 이 모든 조사의 결과는 숙련된
타이포그래퍼들 덕분에 이미 알려진 내용을 확인하는 것 외에 깊은
통찰력을 주는 데 크게 이바지하지 못했고, 타이포그래피 분야에
상당한 영향을 끼치지도 못했다. 이 점은 그리 놀랍지 않다. 읽기는
배워서 얻는 능력이므로 누군가가 (예를 들어 타이포그래퍼들이) 제공한
것을 기반으로 한다. 배운 것과 가장 가깝게 보이는 것 혹은 읽는 데
익숙해진 것을 가장 잘 읽을 가능성이 있다. 간단히 말해서, 가장 많이
읽은 것을 가장 잘 읽는다. 연구는 단지 이 경험적인 사실을 확인할
뿐이다. 우리는 읽기나 형태 인식에 관한 경향을 타고나지 않는다.
이 측면에서 모든 능력은 습관의 산물이다. 이런 관점을 뒷받침할 만한
의미심장한 조사 결과가 있다. 실질적으로 모든 백인이 다른 인종의
얼굴을 인식하는 데 어려움이 있다고 한다. 그 반대 역시 사실이다.
특히 읽기나 시각적 인식만을 위해 발달한 인간의 유전적 자질은
발견되지 않는다. 우리는 그런 발달이 발생할 만큼 오랜 세월 글을 읽지
않았다. 더욱이 개인의 읽기 능력이 인간의 종족 번식 과정에서 선택될
만한 자질은 아닌 듯하다. 이 때문에 우리의 신체적이고 개인적인 시각
능력을 탐구해 볼 여지가 있다. 시각 능력의 한계는 오랫동안 충분히
알려졌다. 시각 능력은 개인마다 크게 다르고 나이 들면서 급격히
변화한다. 그러나 가독성에 대한 연구는 시간과 돈만 낭비할 가능성이
매우 큰 것이 거의 확실한데도 그런 연구를 더 하려는 욕구는 막을 수
없는 듯하다.

때로는 가독성의 궁극적인 기반을 과학적으로 파악하려다가
다소 성가신 시도를 하게 된다. 몇 가지 예를 살펴보자.

— 사이니지에 대개 안전 관련 측면이 있다. 분명히 타이포그래피도
 최선의 방식으로 안전 요건을 준수해야 한다. 그렇지만 이런 일은
 다른 관련 요소와 비교해 타이포그래피의 중요성을 적절히 고려하며
 진행해야 한다. 최적의 안전한 조건을 결정하는 복잡한 조건에서
 타이포그래피의 공헌도는 극히 미미하다. 공간, 조명, 인터랙티브 조건,
 사인의 내용이 훨씬 더 중요하면서도 연구하기는 복잡한 요소들이다.
 타이포그래피의 판독성을 즐겨 연구한다는 사실 때문에 특정한
 글꼴이 안전에 공헌하는 바를 과대평가하면 안 된다. 한번 선택한
 글꼴을 한결같이 사용하는 것은 분명히 또 다른 문제이다. 대부분
 사이니지 계획이 아직도 이런 면에서 처참한 실패작이다.

— 많은 정부 기관과 준정부 기관에서 가독성을 높이거나 안전을
 증진하려는 목적으로 사이니지에 대한 권장안이나 지침을 발표한다.
 이런 지침 중 다수가 지나치게 구체적이고 상세하여 가장 적절한
 해결책을 찾는 일에 방해가 되기 쉽다. 지침은 확실한 과학적
 근거보다는 종종 엄격한 디자인 아이디어를(아니면 최악에는
 나쁜 취향을) 바탕으로 한다. 권장 사항과는 반대로 흔히 권장하는
 산세리프 글꼴이 세리프 글꼴보다 사이니지 용도로 더 적합하지는 않다.
 이것은 특히나 끈질기게 남아 있는 잘못된 인식이다.
 연구자 자신이 객관적인 연구 결과에 주관적인 영향을 미친다는 사실은
 잘 알려졌다. 고속 도로 표지판에서 보이는 다소 별난 글자 형태는
 글자를 어설프게 다루는 미숙련 엔지니어가 가독성 테스트 연구
 프로젝트에 관여하여 만든 작품일 가능성이 있다. 그런 활자 디자인은
 확실한 시각적 인지에 근거를 두기보다 엔지니어의 미적 감각에
 바탕을 두는 것 같다. 여기서도 연구팀의 개인적인 시각적 선호도가
 연구 결과를 결정하는 중요한 요소인 듯하다.

글꼴 개발에서 단연 가장 높은 예산은 고속 도로와 도로의 사이니지에 할당된다. 다양한 분야의 사람들이 모인 팀이 그 과정에 관여하는데, 과거에는 팀원 중 활자 디자이너가 없는 경우가 많았다. 연구 결과는 팀 내 엔지니어의 심미적인 선호를 반영하는 듯하다. 활자 디자이너가 관여하면 연구 결과가 달라진다.

왼쪽부터: 디자이너 조크 키네어와 협력하여 영국의 도로를 위해 개발한 활자(1963), 원래 시어도어 포브스(Theodore Forbes)가 캘리포니아 도로국(CalTrans)을 위해 개발한 미국 도로용 활자(1950), 여러 해 동안 활자 디자이너를 비롯한 대규모 팀이 개발하여 2004년에 출시한 '클리어타입(Cleartype)' 폰트, 그리고 여전히 엔지니어의 기하학을 보여 주는 프랑스 도로용 활자

2222
g g g G

— 사이니지용 타이포그래피 지침 역시 표준을 규정하는 사람들이 좋아하는 것 같다. 게다가 때로는 다소 불편한 결과가 나온다. 유럽의 한 위원회가 유럽의 모든 교통 표지판에 의무적으로 사용할 '유로폰트'라는 유럽풍 글꼴을 개발하는 것이 현명하다고 판단했다. 의무적인 유럽풍 글꼴을 개발하는 시도는 유럽의 행정에서 분명한 우선순위를 잘못 인식했을 뿐 아니라 유럽 문화유산의 중요성을 이해하지 못했음을 보여 준다. 유럽의 다양한 시각 문화는 보존되어야 하며, 심미적인 표준화는 오히려 불필요하다. 표준화를 하면 막대한 손실이 따를 뿐이다. 더욱이 유럽 내에서 교통 법규가 지금도 아주 다양하다. 예를 들어 한 회원국은 도로의 '다른 차선'으로 주행하기를 고집한다. 기존 법규를 표준화하는 형식을 개발하면 유럽 내에서 활발하게 이동하기가 더 편안하고 안전해질 수도 있겠지만, EU 국가들 사이에 기존의 교통 법규가 근본적으로 다른 상황에서 글꼴을 하나로 통일한다고 해서 어떤 공헌을 할지 모르겠다. 유럽의 교통 표지판 글꼴 표준화는 정말로 현실과 동떨어진 해결책이고, 심지어 정부 기준으로 보더라도 사실상 언짢은 세금 낭비이다.

과장 없이 말하자면, 아주 직접적인 몇 가지 요인만이 사인 텍스트의
판독성이나 가독성에 어느 정도 영향을 준다.

— 세리프가 있으면 각 글줄을 따라 눈의 움직임을 안내하는 데 도움이
되므로, 세리프 글꼴이 산세리프 글꼴보다 긴 텍스트를 읽기에는
더 좋은 경향이 있다.

— 글자가 아주 작거나 먼 거리에서 관찰하면 세부 사항이 미미해지거나
사라진다. 이런 상황에서는 글자의 형태를 가능한 한 단순하게
만들어야 하기 때문에 세리프보다 산세리프가 기능을 더 잘하는
편이다. 이 경우에 심리적 요인(습관)과 생리적 요인(시력)이
서로 균형을 잡는다.

— 아주 작거나 멀리서 보이는 활자 등 극단적인 조건에는 조금 더 넓고
고른 글자사이가 필요하다. 일반적으로 균형 잡히고 글자사이를
고르게 준 활자가 가장 잘 읽힌다. 극단적인 조건에서만 글자사이와
낱말사이를 더 넓게 주어 활자를 조판해야 한다.

4.9.7.2 특별한 사이니지 폰트

어떤 글꼴은 특별히 사이니지 프로젝트용으로 디자인된다. 이런
디자인 가운데 몇 가지는 일반적인 글꼴 디자인에도 영향을 미쳤다.
사람들은 사인을 여러 가지 방법으로 읽지 않는다. 하지만 구체적인
제약이 있으므로 특별히 사이니지용으로 디자인된 글꼴에 대한
배경 지식을 습득하면 유익하다.

우선 사이니지용으로 디자인되거나 사이니지 프로젝트에 쓰이는
글꼴 가운데 기념비적인 것들을 살펴보자.

— 사이니지 디자인에 쓰이는 글꼴은 흔히 산세리프 글꼴이다. 그렇지만
전통적으로 사이니지와 산세리프 글꼴이 연결된 것은 아니다. 역사를
통틀어 보면 세리프가 없는 글자꼴이 세리프가 있는 글자꼴과 나란히
존재해 왔다. 최초의 산세리프 글꼴이 1789년 파리에서 만들어진 것은
흥미롭다. 시각 장애인이 손가락으로 읽을 수 있도록 엠보싱 글자로만

쓸 작정이었다. 인쇄용으로 쓰인 최초의 산세리프 글꼴은 윌리엄 캐슬론 William Caslon이 1812년에 만들었다.

— 산세리프 글꼴은 19세기 말과 20세기 초에 인기를 얻었다. 영향력이 있는 악치덴츠 그로테스크는 1898년 독일에서 베르톨트 활자 회사가 발표했다. 프랭클린 고딕은 1904년에 모리스 풀러 벤튼Morris Fuller Benton이 디자인하고 ATF에서 발표했는데, 당시 유럽 글꼴의 지배력에 대항하는 시도였다. 벤턴은 그 일을 거의 혼자 했다. 그는 ATF를 운영하던 아버지를 위해 275개의 글꼴을 디자인했다.

— 에드워드 존스턴Edward Johnston은 런던 지하철 공사의 의뢰를 받아 홍보물과 사이니지에 사용될 글꼴을 디자인했다. 글꼴은 1916년에 발표되었고, 뉴 존스턴이라는 이름의 업데이트 버전으로 아직도 사용 중이다. 이 글꼴 디자인은 당시의 '구성주의'와 '기하학적' 양식과는 대조적이었다. 엄청나게 성공적인 글꼴 길은 1927년 에릭 길이 디자인했으며, 존스턴의 지하철 활자에서 영향을 받았다. 길은 존스턴의 학생이었다.

— 푸투라는 파울 레너Paul Renner가 디자인한 매우 기하학적인 글꼴로서 1927년에 발표되었다. 그 디자인은 산세리프 글꼴의 디자인에 상당한 영향을 끼쳤다.

— 1950-1960년대 초는 신고딕Neo-Gothics과 신그로테스크Neo-Grotesks가 발전한 시기였다. 막스 미딩거Max Miedinger가 디자인하여 처음에 '노이에 하스 그로테스크Neue Haas Grotesk'(1957)라는 이름으로 발표했던 헬베티카와 아드리안 프루티거Adrian Frutiger가 디자인한 유니버스(1957)는 블록버스터 폰트가 되었다. 헬베티카는 특히 사이니지 디자인의 사랑을 한껏 받았다.

— 조크 키네어Jock Kinneir와 마가렛 캘버트Margaret Calvert는 영국 교통부의 의뢰를 받아 새로운 도로 표지판 시스템을 디자인했다. 처음 것은 1963년에 설치되었다. 이들의 디자인은 복잡한 도로 구조를 이해하기 쉽게 보여 주는 유명한 모범이 되었다. 또한 조크 키네어는 악치덴츠 그로테스크를 기반으로 사인에 사용할 글꼴도 디자인했다.

ABCDEFGHI
JKLMNOPQ
RSTUVWXYZ
abcdefghijkl
mnopqrstuv
wxyz
1234567890

1. 악치덴츠 그로테스크
(Akzidenz Grotesk)

ABCDEFGHI
JKLMNOPQ
RSTUVWXYZ
abcdefghijkl
mnopqrstuv
wxyz
1234567890

2. 프랭클린 고딕
(Franklin Gothic)

ABCDEFGHI
JKLMNOPQ
RSTUVWXYZ
abcdefghijkl
mnopqrstuv
wxyz
1234567890

3. 존스턴 (Johnston)

ABCDEFGHI
JKLMNOPQ
RSTUVWXYZ
abcdefghijkl
mnopqrstuv
wxyz
1234567890

4. 길 산스 (Gill Sans)

ABCDEFGHI
JKLMNOPQ
RSTUVWXYZ
abcdefghijkl
mnopqrstuv
wxyz
1234567890

5. 푸투라 (Futura)

ABCDEFGHI
JKLMNOPQ
RSTUVWXYZ
abcdefghijkl
mnopqrstuv
wxyz
1234567890

6. 헬베티카 (Helvetica)

여기에 소개한 글꼴은 대부분 오리지널 디자인이 아니다. 현대적인 기계에서 작업하려고 옛 글꼴들을 디지털화해야 했다. 더욱이 오리지널 디자인은 사이니지가 아니라 책을 인쇄하려고 만들어졌다. 대중적인 글꼴도 현대적인 이미지를 간직하기 위해 간간이 '스타일 업데이트'가 될 것이다. 안타깝게도 시간이 흐르면서 (재)디자인 작업이 원래 글꼴의 질을 향상시키지 못하는 경우가 많다.

1. 악치덴츠 그로테스크
 1898년 베르톨트사가 출시한 글꼴로 1960-1970년대 대규모 사이니지 프로젝트에서 굉장한 영향력이 있었다.

2. 프랭클린 고딕
 모리스 풀러 벤턴이 디자인하고 1904년 ATF가 출시. 당시 유럽 디자인의 강력한 지배력에 대한 미국의 대응이었다.

3. 존스턴
 에드워드 존스턴이 디자인한 런던 지하철용 글꼴로 원래는 인쇄물에만 이용할 의도였으며, 1916년에 발표했다.

4. 길 산스
 1927년 에릭 길이 디자인. 에릭 길은 에드워드 존스턴의 학생이었다. 길 산스는 나중에 엄청나게 성공한 글꼴이 되었다.

5. 푸투라
 폴 레너가 디자인하고 1927년에 발표했다. 독일 바우하우스 디자인 철학을 확실하게 표현한 글꼴이다. 지금까지도 가장 엄격하게 기하학적인 글꼴 가운데 하나이다.

6. 헬베티카
 '노이에 하스 그로테스크'라는 이름으로 발표되었고 1957년에 출시되었다. 디자이너는 막스 미딩거. 헬베티카는 아직도 가장 널리 판매되는 글꼴이며 종종 사이니지 프로젝트에 지정되어 쓰인다.

7. 유니버스

1957년 헬베티카와 거의 같은 시기에 출시되었다. 그렇지만 디자인 콘셉트가 그 시기의 기술적인 발전에 더 잘 부응했다. 디자이너는 아드리안 프루티거.

8. 프루티거

아드리안 프루티거가 만든 글꼴로 1975년 새로운 파리 공항을 위해 디자인되었다. 인쇄용으로 인기가 많은 글꼴이다.

9. 트랜스포트

1963년 영국 교통부를 위해 도로 표지판용으로 디자인된 글꼴로 디자인팀에는 최초의 전문 사이니지 디자이너 가운데 두 명, 조크 키네어와 마가렛 캘버트가 있었다.

10. 인터스테이트

미국 공공도로국에서 1945년에 처음 발간한 '교통 관리 시설 표준 알파벳(Standard Alphabets for Traffic Control Devices)'이라는 대규모 글꼴 컬렉션에서 나온 보기. 이 컬렉션을 '하이웨이 고딕(Highway Gothic)'이라고도 한다. 토비아스 프레레존스(Tobias Frere-Jones)가 이 폰트를 바탕으로 인터스테이트를 디자인했다. 원래의 글꼴 컬렉션을 대체할 예정인 최신 버전 폰트 이름은 '클리어타입'이다.

11. 더 산스

1987년에 뤼카스 데 흐로트(Lucas de Groot)가 디자인한 글꼴로 네덜란드 교통공공사업수자원관리부의 의뢰를 받아 작업한 프로젝트의 부산물이다.

12. 스칼라

1988년에 마르틴 마요르(Martin Majoor)가 네덜란드 뮤직 센터(Dutch Music Centre)를 위해 디자인. 1990년에 현재의 폰트 이름으로 발표되었다.

ABCDEFGHI
JKLMNOPQ
RSTUVWXYZ
abcdefghijkl
mnopqrstuv
wxyz
1234567890

7. 유니버스 (Univers)

ABCDEFGHI
JKLMNOPQ
RSTUVWXYZ
abcdefghijkl
mnopqrstuv
wxyz
1234567890

8. 프루티거 (Frutiger)

ABCDEFGHI
JKLMNOPQ
RSTUVWXYZ
abcdefghijkl
mnopqrstuv
wxyz
1234567890

9. 트랜스포트 (Transport)

ABCDEFGHI
JKLMNOPQ
RSTUVWXYZ
abcdefghijkl
mnopqrstuv
wxyz
1234567890

10. 인터스테이트 (Interstate)

ABCDEFGHI
JKLMNOPQ
RSTUVWXYZ
abcdefghijkl
mnopqrstuv
wxyz
1234567890

11. 더산스 (TheSans)

ABCDEFGHI
JKLMNOPQ
RSTUVWXYZ
abcdefghijkl
mnopqrstuv
wxyz
1234567890

12. 스칼라 (Scala)

ABCDEFGHI
JKLMNOPQ
RSTUVWXYZ
abcdefghijkl
mnopqrstuv
wxyz
1234567890

13. PMN 세실리아
(PMN Caecilia)

ABCDEFGHI
JKLMNOPQ
RSTUVWXYZ
abcdefghijkl
mnopqrstuv
wxyz
1234567890

14. 트리플렉스 세리프
(Triplex Serif)

ABCDEFGHI
JKLMNOPQ
RSTUVWXYZ
abcdefghijkl
mnopqrstuv
wxyz
1234567890

15. 선 안티쿠아 (Sun Antiqua)

ABCDEFGHI
JKLMNOPQ
RSTUVWXYZ
abcdefghijkl
mnopqrstuv
wxyz
1234567890

16. 워녹 프로 (Warnock Pro)

ABCDEFGHI
JKLMNOPQ
RSTUVWXYZ
abcdefghijkl
mnopqrstuv
wxyz
1234567890

17. 멘도자 (Mendoza)

ABCDEFGHI
JKLMNOPQ
RSTUVWXYZ
abcdefghijkl
mnopqrstuv
wxyz
1234567890

18. 트리니테 (Trinité)

사이니지 프로젝트에 적합한 글꼴의 범위는 전통적으로 선택해 온 두꺼운 산세리프 폰트보다 훨씬 넓다. 사실 잘 디자인된 모든 글꼴을 적용할 수 있지만, 콘트라스트 (굵은 획과 가는 획의 차이)가 적은 글자 세트만 사용하기를 권장한다.

13. PMN 세실리아
페터르 마티아스 노르드제이 (Peter Matthias Noordzij)가 디자인했다.

14. 트리플렉스 세리프
주자나 리코(Zuzana Licko)가 1989년에 디자인했다.

15. 선 안티쿠아
뤼카스 데 흐로트가 디자인한 글꼴로 원래는 2001년에 미국 썬마이크로시스템즈(Sun Microsystems)를 위해 디자인했다.

16. 워녹 프로
로버트 슬림바흐(Robert Slimbach)가 2000년에 어도비사를 위해 디자인한 글꼴로 폰트의 이름은 어도비사의 공동 설립자 존 워녹에서 따서 지었다. 이 글꼴은 사이니지에 적용 가능한 글자 콘트라스트의 한계에 있다.

17. 멘도자
호세 알메이다 멘도자(José Almeida Mendoza)가 1990년에 디자인했다.

18. 트리니테
1982년에 브람 데 두스(Bram de Does)가 디자인했다.

사이니지에 쓰는 글꼴의 굵기가 반드시 볼드체일 필요는 없다. '북(book)' 정도의 무게도 만족스러운 결과를 얻을 수 있다.

조크 키네어와 마거릿 캘버트는 영국의 도로 표지판을 디자인한 팀에 속한 디자이너였다. 디자인은 처음 1960년대에 수행되었고 지금도 여전히 사용 중이다. 비록 최근에 개발한 일부 디자인에서 지나치게 많은 코드와 색채를 허용하여 원래의 단순성을 퇴색시키기는 하지만 영국의 도로 표지판 디자인은 접근성이 있고 명료한 정보 디자인의 탁월한 모범으로 남아 있다.

조크 키네어와 그 동료는 처음으로 사이니지 디자이너로 인정받은 사람들이라고 할 만하다. 그는 특히 영국에서 영국 국유 철도를 위한 광범위한 아이덴티티 프로젝트 등 여러 중요한 사이니지 프로젝트에 관여했다. 그 일은 사이니지 디자인에 심오한 영향을 끼쳤다. 조크 키네어는 처음에 에릭 길의 도제로 일했다.

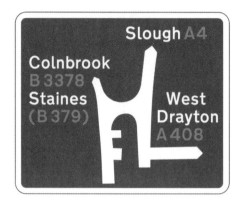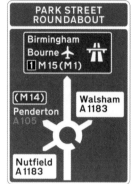

— 1960-1970년대에 광범위한 시각 아이덴티티 프로그램 다수가 시작되었고, 여기에 대개 관련된 사이니지 프로젝트가 포함되었다. 그 시기 거의 예외 없이 산세리프 글꼴이 우선으로 선택되었다. 대규모 '효율적' 디자인의 일반적인 분위기에 이 활자 스타일이 가장 적합했다. 유행을 앞서가는 뉴욕 지하철과 암스테르담 스히폴 공항 사이니지는 모두 악치덴츠 그로테스크를 기본으로 했다.

— 아드리안 프루티거는 파리 샤를 드 골 공항Paris Charles de Gaulle Airport이라는 파리의 새로운 공항에 쓸 글꼴을 디자인해 달라는 의뢰를 받았다. 그 결과 프루티거라는 이름의 글꼴이 1975년에 출시되어 오늘날까지 인쇄용으로 굉장한 인기를 누린다.

— 1980-1990년대에 활자 디자인이 디지털화되어 디자인과 유통에 훨씬 적은 비용이 들게 되었다. 아이덴티티 프로그램과 사이니지 프로젝트에 글꼴을 고르는 일 역시 훨씬 덜 엄격해졌다. 이런 발전 뒤에는 분명한 이유가 있었다. 눈에 띄는 시각적 아이덴티티를 가능한 한 시각적으로 다양하게 할 필요가 있었으며, 항상 혼잡한 시각 아이덴티티의

세계에서 고유한 작은 영역을 점유하려 하는 단체가 점점 늘어났다. 활자 디자인이 붐을 이루기 시작했고 특별히 사이니지 프로젝트를 위해 여러 글꼴이 디자인되었다.

— 이 글을 쓰는 지금 아주 많은 사이니지 폰트를 이용할 수 있다. 서로 다른 폰트의 스펙트럼이 매우 넓다. 위에서 언급한 폰트들은 결코 디지털 포맷용으로 디자인되지 않았으나 이제는 모두 인터넷에서 구매해 편리하게 즉시 내려받을 수 있다. 좀 더 최근의 폰트는 두 가지 부류로 나온다. 전형적인 고속 도로/교통 활자 스타일과 인쇄물에도 쓰이는 활자 스타일이다.

이 활자 가족 중 일부는 좋은 의미에서 비대하다. 현대의 트렌드를 따라, 글자 비례, 무게 혹은 픽토그램 컬렉션에서 끝없이 다양한 변형이 포함된다. 몇 가지 폰트 이름을 제시하자면 인터스테이트, 클리어뷰원ClearViewOne, 바이얼로그Vialog, FF트랜싯FF Transit 등이다. 지역의 운송 네트워크에서도 파리지앵Parisine과 메트론Metron 같은 폰트를 발표한다.

대다수 사이니지 프로젝트에서, 글꼴은 밝은 바탕과 어두운 바탕에 모두 적용해야 한다. 우리의 눈은 이 두 가지 방식을 다르게 인지한다. 어두운 바탕 위의 밝은 글씨가 항상 그 반대의 경우보다 더 커 보인다. 어두운 바탕 위의 밝은 글자를 약간 작고 가늘게 만들어서 그런 시각 효과를 보완한다. 윗줄은 아랫줄에서는 보이지 않는 차이를 보여 준다.

4.9.7.3 텍스트 역상 만들기

광범위한 사이니지 프로젝트에서는 종종 밝은 바탕 위의 어두운 텍스트와 그 반대의 조합이 필요하다. 요즘은 간단히 마우스 클릭으로 역상inverse image을 만든다. 안타깝게도 우리 눈은 이 깜짝 놀랄 만한 효율성을

쉽게 받아들이지 못한다. 어두운 바탕 위의 밝은 글자가 그 반대보다 더 크고 두꺼워 보이므로, 두 가지를 시각적으로 같게 하려면 보정을 해야 한다. 어떤 사이니지 폰트는 하나의 획 굵기에 대하여 폰트 가족 안에 네거티브 버전과 포지티브 버전을 제공한다. 그렇지만 이런 변형을 직접 만들기도 어렵지 않다. 드로잉 소프트웨어에서 폰트를 '아우트라인'으로 바꿀 수 있고, 이런 아우트라인에 원하는 굵기의 윤곽선을 부여할 수 있다. 원래 형태에 윤곽선을 더하거나 빼면 필요한 변형이 나온다. 순수주의자는 이런 간단한 방식에 저항할지도 모른다. 그리고 진정한 완벽을 이루려면 좀 더 세밀한 개선이 필요하므로, 그들이 옳다.

완벽주의자도 사이니지 프로젝트에는 적어도 3-4개 버전의 활자 표현이 필요하다고 주장할 것이다. 포지티브, 네거티브 버전(종종 안쪽에 조명을 설치함), '빛을 반사하는' 인쇄용 버전, 해상도가 낮은 화면용 버전 등이다. 사이니지 폰트는 이런 응용에 대해 최적의 변형을 제공하려고 한다. 그러다 보니 종종 제공하는 변형의 가짓수가 지나치게 많아지기도 한다.

콘트라스트가 높은 글꼴(왼쪽)과 낮은 글꼴 보기

콘트라스트가 높은 글꼴은 사이니지 프로젝트에서 피해야 한다.

4.9.7.4 글자 콘트라스트

앞서 언급했듯이 인쇄물이나 사이니지나 훌륭한 타이포그래피에는 큰 차이가 없다. 물론 분명한 차이는 인쇄물을 읽는 일반적인 조건이 사인 위의 메시지를 읽는 조건보다 훨씬 균일하다는 것이다. 인쇄물 읽기는 대개 매우 고정된 환경에서 읽는 거리와 위치 등이 미리 결정된 행동이다. 사인 읽기는 다른 문제이다. 우선 환경을 탐색하여 관련 사인을 '찾아야' 한다. 그리고 독자가 사인을 읽는 동안 움직이는 경우가 많아서 읽는 거리가 고정되지 않고 매우 지속적으로 달라진다. 이 모든 조건 때문에 크기가 작은 텍스트를 읽는 것과 유사하게 일종의 극단적인 조건에서 읽기 위한 타이포그래피가 나온다. 암묵적으로 가장 중요한 점은 사이니지 프로젝트에서 콘트라스트(획의 너비 차이)가 거의 없는 글꼴이 대체로 기능을 더 잘한다는 점이다.

4.9.7.5 이중 언어, 멀티스크립트, 브라유 점자

사이니지 프로젝트는 되도록 폭넓은 관객을 대상으로 하려 한다.
다중 언어 사인이 거의 표준 요건이 되어 간다. 미국은 전 세계에서 온
이민자에게 (공짜로 주어지는 것은 없이) 엄격하게 단일 통화, 단일 언어를
제공하여 세계에서 가장 영향력 있는 강대국으로 성장한 나라인데,
심지어 미국도 최근에 스페인어를 제2의 공식 언어로 채택했다는
사실이 놀랍다. 동시에 지배적인 강대국으로서 미국의 영향력 덕분에
영어가 우리 시대의 '링구아 프랑카(공통어)'가 되었다. 아마 역사상
하나의 언어가 이렇게 광범위하게 확산된 적은 없을 것이다.

전 세계적으로 공공장소에서 자국어 다음으로 영어 텍스트를
점점 더 많이 쓴다. 두 가지 이상의 언어를 적용하기도 한다. 또한 미국은
장애인을 일상생활의 특정한 측면에 수용하려는 취지로 세계에서
가장 엄격한 수준의 법을 시행한다. 이것은 일부 사인에서 시각적으로
읽히는 텍스트 옆에 브라유 점자를 써야 한다는 뜻이다. 이로써 이미
같은 메시지를 표현하는 세 가지 변형이 제시되었다. 브라유 점자 역시
두 가지 언어로 써야 하는지는 미래 입법자들의 지혜에 맡겨 둔
상태이다. 사이니지에서는 픽토그램도 즐겨 사용하는데, 픽토그램까지
더 하면 네 번째 변형이 추가된다. 어떤 사인은 정말 복잡해진다.
타이포그래피 관점에서 보면 서로 다른 변형 모두가 시각적 표현에서
공통된 특성을 지니는 것이 바람직하다. 브라유는 완전히 표준화되고
시각적으로 두드러지지 않으면서도 기능성을 발휘할 수 있는 예외이다.
그러나 브라유도 다른 요소 옆에 조심스럽게 레이아웃을 해 줄 가치가
있다. 많은 폰트에서 라틴 알파벳을 쓰는 대다수 언어로 텍스트를
만들 가능성을 제공한다. 하나의 글꼴 가족 안에 추가 폰트로
키릴 글자와 그리스 글자가 더 많이 제공되는 추세이다. 일본에는
(하나의 폰트 안에 로마자와 일본 글자가 결합한) 멀티스크립트 폰트가
있다. 라틴 글자 변형을 결합한 폰트를 제공할 필요성은 증가하는데도
일본 글자 이외의 다른 모든 글자에서는 그런 면이 뒤떨어진다.

한편 사인 위에 모두의 언어를 표현하려 할 때, 분별 있고 실용적인
정신이 필요하다. 혹자는 언어가 인간의 노력 중에서 가장
민주적이라고 한다. 언어는 확실히 가장 융통성 있는 커뮤니케이션
수단이며 본질적으로 매우 지엽적이다. (심지어 가족도 나름의 '언어'를
만든다.) '보편적인' 영어에도 이제 공식적으로 영국 영어, 미국 영어,
국제 영어라는 세 종류가 있다. 미국에서 사용되는 스페인어를
스팽글리시라고 한다. 이 스페인어는 많은 영어(반 영어) 낱말을
채택한다. 마치 이디시어Yiddish가 동유럽에 사는 아슈케나지Ashkenazi
유대인이 사용하는 히브리어 변형이 되었고, 모든 유대인이 이디시어를
이해하지는 못하는 것처럼, 머지않아 유럽과 남미의 스페인어 사용자가
스팽글리시를 전반적으로 모르게 될 것이다. 아주 실용적인 정신을
갖추고 일관성을 추구하는 것이 (동시에 지나치게 많은 부류의 관객을
상대하려고 애쓰다 결국 아무에게도 호소력이 없어지는) 일반적인 위험을
피하는 데 가장 중요하다.

4.9.7.6 추가 글자, 화살표

보통 표준화된 폰트라면 일반적인 사이니지 작업을 수행하기에
충분한 심벌과 글자들이 있다. 숫자가 사이니지에서 중요한 역할을 하며,
폰트를 고를 때 텍스트 흐름 안에 훌륭하게 조화되는 숫자 세트 유무가
중요하다. 유감스럽게도 대부분 폰트에 대문자 크기의 표 숫자tabular
number 세트만 있다. 대문자와 숫자를 혼용하는 코드를 제외하고는
이런 종류의 숫자를 감각적으로 사용할 곳이 거의 없으므로, 이것은
활자 디자인에서 매우 특이하고 불편한 전통이다. 이런 상황은
흔히 활자 디자이너와 타이포그래퍼가 뚜렷하게 다른 직업이라는
사실로만 설명된다.

특별히 사이니지 용도로 디자인되지 않은 폰트에는 핵심적인
심벌 하나가 빠져 있는 경우가 많다. 바로 화살표이다. 활자 디자이너가
화살표를 폰트에 표준 요소로 추가하지 않는 것이 다소 놀랍다.

사이니지 프로젝트가 점점 다중 언어화되고 있다. 더불어 시각 장애인을 배려하고 전자 스캐너로 읽기 쉽도록 하나 이상의 글쓰기 시스템을 사용한다.

위는 바코드 알파벳, 아래는 브라유 점자

화살표는 용도가 다양하다.
인기 있는 화살표 유형도 있고,
거의 사라진 것들도 있다.
위는 무기처럼 보이는 '원조' 화살표,
그 아래는 일본식 화살표로 이제는
쓰이지 않는다. 그 옆은 아직도
인기가 있는 영국 국유 철도 화살표.
셋째 줄은 전통적인 손가락 표시와
미국 도로 표지판에 쓰이는 화살표.
우리가 가장 많이 보는 화살표는
컴퓨터 화면 위의 포인터인데,
미국의 도로 표지판에서 영향을 받아
디자인된 것이 분명하다.

이 네 줄은 기본적인 형태 변형을
보여 준다. 왼쪽부터 첫째 줄은
세 가지 기본 세부 사항 변형.
둘째 줄에서는 화살표의 화살대
부분을 무한히 변경할 수 있고
때로는 추가로 라우팅 정보를
제공한다는 것을 보여 준다.
셋째 줄은 화살대가 없는
화살표 세 가지. 마지막 줄은
화살표의 촉 모양과 가능한
화살대 형태를 결합한 것이다.

실질적으로 모든 기업 아이덴티티 프로젝트에는 사이니지도 포함된다.
기업의 스타일 폰트로 선정되는 일에 활자 디자이너들은 상업적인
관심이 있으므로, 사이니지에도 쉽게 적용되는 폰트 애플리케이션을
제공할 법하다. 화살표를 글꼴의 글자 세트 일부가 아니라 나름의
특성이 있는 완전히 별도의 아이템으로 보는 전혀 다른 관점도 있다.
영국 국유 철도의 화살표는 뚜렷하게 구별되는 특징이 있다. 대체로
화살표를 해당 글꼴의 '일원'으로 만들기를 권장한다. 화살표에 얼마나
많은 위치 혹은 변형이 필요할까. 절대적으로 최소 4개(상, 하, 좌, 우)가
필요하다. '앞으로'와 '위로'는 같은 화살표를 쓰면 된다. 이것이 어떤 때는
혼란스러워질 수도 있다. 네 방향에서 모두 대각선 화살표를 추가하면
'직진'과 '회전'의 중간 방향을 가리키는 데 도움이 된다. 변형을 더 많이
넣으면 유용하겠지만 그것도 혼란을 가져올 수 있다. 일반적으로 입구와
출구 화살표/픽토그램은 받아들여지지만, '첫 번째 모퉁이를 돌아서

왼쪽으로' 혹은 '……오른쪽으로'를 화살표로 전달하는 것은 예외적이며 잘못 이해될 가능성이 있다.

화살표의 형태를 두고 사이니지 전문가들이 약간은 별나게 꼬치꼬치 따지기 좋아하지만, 이런 노력을 기울일 만한 설득력 있는 이유는 부족하다. 화살표는 모든 사이니지 프로젝트에서 설명 없이 모두가 이해하는 심벌일 가능성이 크다. 일본인마저 사이니지 용도로 일본식 화살표를 사용하지 않는다.

모든 표준/비표준 픽토그램과 교통 심벌을 제외하고 이야기하자면, 사이니지 작업에는 화살표 외에 추가 심벌이 필요 없다. 픽토그램과 교통 심벌은 방대한 분량이라서 다음 장에서 별도로 다룬다.

표준 화살표 세트

1. 왼쪽으로 혹은 왼쪽 위로
2. 직진
3. 오른쪽으로 혹은 오른쪽 위로
4. 좌회전
5. 우회전
6. 왼쪽 아래로
7. 아래로
8. 오른쪽 아래로

표준 세트에 추가 가능한 화살표

9. 입구
10. 오른쪽으로 되돌아가시오
11. 출구
12. 왼쪽으로 되돌아가시오

화살표는 글꼴 일부로 완전히 통합할 수 있다. 그 경우, 글자 줄기의 너비와 화살표의 화살대 너비가 같거나 밀접한 관련이 있다. 화살표의 크기는 전각 안에 맞춘다.

결국 화살표뿐 아니라 픽토그램도 글꼴 안에 온전히 통합할 수 있다.

4.9.7.7 글자크기와 읽는 거리

인쇄물에서는 처음에 독자가 텍스트에 주목하고 편안하게
텍스트를 읽도록 유도하는 일과 글자크기가 관련이 있다. 그렇지만
사이니지에서는 읽는 거리가 글자크기를 정하는 요소가 되기도 한다.
대략 x-높이가 편안한 최대 읽는 거리(x-높이의 약 300-600배)와
관련이 있다. 읽는 거리에서 다소 편차가 큰 이유는 '정상적인'
범위에서도 시각 능력의 개인차가 심하기 때문이다.

사인에 반드시 더 큰 활자를 쓸 필요는 없다는 점을 상기하는 것이
좋다. 사람들은 서 있는 상태에서 그런대로 편하게 게시판이나
벽에 붙인 신문까지도 읽는다. 층별 안내 사인에 반드시 큰 활자가
필요하지 않다. 사인의 크기는 종종 읽는 거리 문제가 아니라 환경
안에서 충분한 주목을 이끌어 내는 능력에 따라 결정된다. 이 경우
사인이나 전통적인 빌보드나 기본적으로 같은 규칙을 따른다.

최대 읽는 거리는 글자 x-높이의
300-600배 사이이다.

시선의 중심선은 망막의 가장
민감한 부분과 일치한다. 이 부분은
읽기에 필수적이다. 이 부분을
중심으로 두 개의 다른 시야가
생긴다. 그중 한 시야는 탐색에
중요하고, 다른 시야는 망막의
주변부에 잡힌다. 이 시야는
환경 안에서 움직임의 제한 범위를
제공하는 데 중요하다.

주의: 인간의 시력이라는 신체적
능력을 고찰해 보았자 효과적인
커뮤니케이션을 창출하는 데는
큰 도움이 안 된다. 효과적인
커뮤니케이션은 시력이라는
틀 안에서도 수많은 다른 요인에
좌우되기 때문이다.

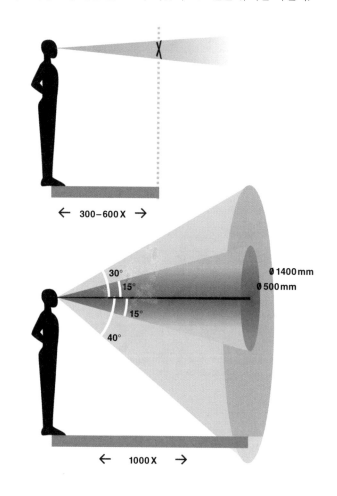

이미지 안에 의미 있는 세부 사항을 보여 주려면
최소한 3분 시야각을 권장한다. 1미터 읽는 거리에서
보이는 1밀리미터 크기의 네모난 점이 3분각이다.
인간은 최대 10-60초 시야각에서 각각의 점을
볼 수 있다.

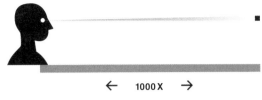

휠체어 사용자는 다른 (성인) 사용자보다 시야가 좁다.

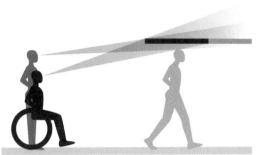

건물에서 대부분의 사인은 사용자가 서 있는 상태에서
읽게 된다. 가장 편안한 읽기 각도는 우리 눈과 직각을
이루는 평면이다. 가까운 읽는 거리에서는 사인 패널을
이 요구에 맞추어 자리 잡을 수 있다. 읽는 거리가
중간 정도나 길 때는 패널을 수직으로 배치할 수 있다.
수평으로 배치한 사인은 문가에 놓인 '환영 인사' 매트처럼
아주 가까운 읽는 거리에서만 기능을 한다.
(옥외 도로의 수평 사인은 아주 간단하고 지극히 길게
늘인 형태이다.)

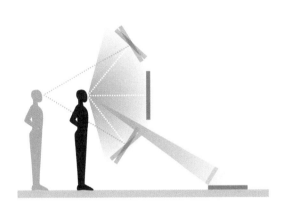

읽는 거리 차이에 따른 평균 x-높이:

— 2팔 길이 정도 떨어진 거리에서 도어 사인과 벽에 붙은

층별 안내 사인, 지시문 등을 읽을 때 5-15mm(3/16"-5/8")

— 안내 사인, 실내의 장소 표시 사인 등을 중간 정도 거리에서 읽을 때

15-45mm(5/8"-2")

— 실외의 방향이나 장소 표시 사인 등을 먼 거리에서 읽을 때

40-120mm(11/2"-5")

마지막 부류에는 아주 다양한 사인이 포함된다. 그러므로 글자크기의

범위가 넓어질 수 있다. 버스나 기차역, 공항 같은 대형 공공장소에서는

활자의 x-높이가 더 커야 한다. 고속 도로 사이니지는 별도의 부류로

취급한다.

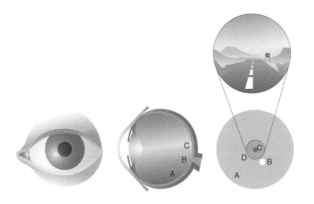

인간의 눈

왼쪽부터: 정면, 오른쪽 눈 수평 절단면, 빛을 감지하는 망막 분석 지도.
망막은 1억 3,000만 개의 시각 수용체로 이루어지나 망막의 중심 부분이 시각적 인지에
무엇보다 중요한 부분이다. 안와(C)는 지름이 1.5mm밖에 안 되며 읽기에 필수적이다.
안와 주변에는 탐색에 필수적인 Ø 6mm 중심 망막(D)이 있고, 맹점(B)은
빛을 감지하지 못한다. A는 망막의 나머지 부분이다.

사이니지는 공간 안에서 이루어지는 타이포그래피로서 엄청나게 다양한 글자크기가 적용된다.

4.9.7.8 레이아웃 문제

사이니지용 타이포그래피는 반드시 금욕적인 기술이어야 한다.
타이포그래피의 풍성한 멋과 정취를 살리다 보면 사인에
타이포그래피를 과도하게 적용하기 쉽다. 대부분 우리는 사인이
시각적 파노라마의 일부분만 차지하는 상황에서 사인을 읽는다.
효과적인 커뮤니케이션에는 모든 면에서 절대적인 소박함과
간결성이 필요하다.

— 하나의 사인 위에 나타나는 글줄과 낱말의 수는 반드시 최소한으로
줄여야 한다. 한눈에 최대 다섯 항목까지는 보여도 괜찮다.
열두 낱말도 많다(층별 안내 사인은 예외).

— 축약형 사용은 권장하지 않는다.

— 글줄이 짧으므로 글줄사이는 조밀해야 한다. 대략 x-높이 2.5배의
글줄사이가 적용된다. 예외적일 때 x-높이의 두 배까지 줄일 수 있다.

— 낱말사이는 글자크기의 1/3 혹은 x-높이의 절반을 넘으면 안 된다.

— 단 하나의 글꼴만 허용하고, 그것도 획의 굵기를 통일하면 좋다.
텍스트에서 강조하려면 (빗김꼴이 아니라) 이탤릭체가 가장 좋은
선택안이다.

— 대문자는 문장을 시작할 때나 짧은 표제어에 쓰인다. 언어마다
대문자 사용 방식이 다르다. 독일어에서는 모든 명사를 대문자로
시작하고 영어에서도 고유 명사에는 일반적으로 대문자를 쓰기 때문에,
이 두 언어에서는 다른 언어보다 낱말 첫 글자를 대문자로 시작하는
사례가 전통적으로 더 많다. 개별 낱말의 첫 글자에 대문자를
사용한다고 해서 텍스트가 더 읽기 편해지는 건 아니다.
고대 로마인은 아름다운 모양의 대문자를 벽 위에 대형 메시지를
구성하는 데만 이용했다. 이제는 시대가 바뀌어서 이렇게 아름다운
타이포그래피 작품을 읽는 데 너무 시간이 오래 걸리므로
이런 관행은 피해야 한다.

— 성별을 비롯하여 사람들의 이름, 기타 직위와 머리글자에는 일반적인
생략 표시(온점)가 들어가면 안 된다.

— 텍스트 안에 쓰는 숫자는 소문자 크기여야 하지만 알파벳과 숫자를
함께 쓰는 코드에서는 대문자 크기를 사용해도 된다.
— 단순하게 왼끝 맞추기를 한 텍스트가 적절하다. 그렇지만
안내 사인에서는 가야 할 방향으로 정렬한 텍스트가 가장 좋다.
화살표의 배치도 이런 원칙을 따라야 한다.
— 하나의 화살표 아래 장소들을 모아 놓는 것이 각 장소에 별도로
화살표를 붙이는 것보다 더 성공적으로 적용된다.
— 다중 언어 사인은 복잡한 경향이 있으므로 피하는 것이 가장 좋다.
필요하다면 언어를 구분하기 위해 엄격하고 일관성 있고 간결한
질서를 창출하려고 노력해야 한다.

원칙적으로 텍스트 폰트로 적합한 폰트, 특히 작은 크기로 훌륭하게
적용되는 폰트가 사이니지 프로젝트에서도 성공적이다.

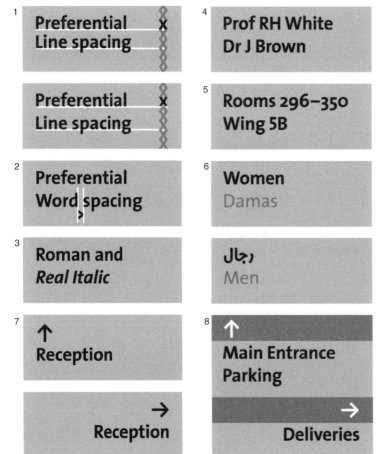

레이아웃에서 선호하는 규칙:
1. 글줄사이는 x-높이의 2.5배가
 되어야 하며, 예외적으로
 2배를 적용하기도 한다.
2. 낱말사이는 x-높이의 절반이
 되어야 한다.
3. 로만체 빗김꼴을 쓰지 말고
 진짜 이탤릭체를 사용한다.
4. 개인의 이름, 약자와
 지위 표기에는 온점이 필요 없다.
5. 대문자 숫자는 알파벳과 숫자를
 병기하는 코드에만 쓴다.
 다른 모든 경우에는
 고전형(올드 스타일)이나
 소문자 숫자를 쓴다.
6. 다중 언어 사인은 레이아웃이
 매우 명료하고 일관성이
 있어야 한다.
7. 우회전을 가리키는 안내 사인을
 제외하고는 왼끝맞추기가
 바람직하다.
8. 한 화살표 아래 여러 목적지를 모아
 표시하는 것이 바람직하다.

4.10 픽토그램과 심벌

거의 모든 사이니지 프로젝트에 텍스트가 아닌 기호가 포함된다.
지난 수십 년간 상형 기호pictographic sign의 활용도가 높아져서 기기나
화면에 직접 들어가는 사용법 설명서는 대부분 픽토그래프가 되었다.
상품이 더 많이 국제적으로 확산하기 때문이다.

상형 기호는 픽토그램, 픽토그래프, 아이콘, 그래픽 심벌 혹은
간단히 심벌이라 부를 수 있다. 이런 부류의 기호를 결합하는 것은
알파벳 일부도 아니고 알파벳에서 파생한 것도 아니다. 여기서 구분이
되는 기준은 시각적 표현의 추상화 수준 혹은 의미의 복잡성이다.
예를 들어 남자 화장실이라는 글자는 남자를 그린 일러스트레이션을
단순화하여 표현할 수 있고, 간단히 빨간 동그라미 중간에 흰 줄이
그어진 것으로 '출입 금지'를 의미할 수 있다. 텍스트 정보는 여전히
사인에서 가장 중요한 정보이지만, 추가적인 그래픽도 중요한 역할을
한다. 교통, 안전, 비상, 공공 사인은 흔히 픽토그램이나 심벌을
현격하게 많이 사용한다.

픽토그램과 심벌의 유익한 점은 개별 언어의 장벽과 심지어
문맹 여부를 떠나 압축적이고 보편적으로 이해가 된다는 점이다.
압축적이라는 데는 아무도 부인하지 않을 것이다. 그래서 사이니지에
이상적이다. 하지만 보편적으로 이해가 된다는 주장은 또 다른
문제이다. 원칙적으로 (단순한) 일러스트레이션은 모두에게 직접적으로
명료한 의미를 전달한다고 가정하지만, 현실에서는 단순한 픽토그램을
적용할 때조차도 놀랄 만큼 사실과 다르다.

모두가 이해하는 보편적인 하나의 언어를 갖고자 하는 오래된 욕구가
있다. 성경에서는 바벨탑 이야기를 소개하며 이 욕구에 도덕적인
측면까지 부여했다. 바벨탑 이야기에서 신은 사람마다 다른 언어를
주어서 인간을 벌했고, 그것이 인류 가운데 모든 갈등의 근원이 되었다.

일부 유형의 시각적 표현에서 궁극적 목표는 보편적으로 이해될 만한 표현을 찾는 것이다. 천문학자 칼 세이건(Carl Sagan)이 디자인한 이 일러스트레이션은 1972년 파이어니어 10호에 실려 먼 우주로 보내졌다. 이 도판의 목적은 인공위성이 다른 문명의 손에 들어갔을 때 일종의 주소 표시 역할을 하는 것이었다.

하나의 언어를 공유한다는 것이 분명히 평화로운 공존을 보장하지는 않지만, 효율적인 커뮤니케이션 수단이기는 하다. 역사를 통틀어 여러 사회 출신의 부유하고 교양 있는 사람들은 항상 다양한 언어를 말하는 데서 공통점을 찾았다. 처음에는 라틴어, 그다음은 프랑스어, 그리고 지금은 영어이다. 사회가 바뀌고 국제적인 무역과 이동성이 증가하여, 사이니지가 훨씬 더 많은 사람을 대상으로 할 필요성이 높아졌지만 그들은 전반적으로 전보다 교육을 덜 받은 사람들이다. 픽토그램과 다른 그래픽 심벌이 그 필요를 채울 것 같다. 아마 결국은 그렇게 되겠지만 일반적인 학습 과정을 거쳐야만 한다. 픽토그램은 누구에게나 스스로 의미를 드러내지 않는다. 더 정확히 말하자면 모든 상호 이해는 교육을 바탕으로 한다.

사이니지에서 사용하는 상형 언어는 일반적인 언어보다 단순하고 훨씬 조악하지만 모든 언어와 마찬가지로 한계가 있다. 첫째, 어휘를 사용하는 사람들의 문화를 이해하지 못한다면 효용성이 낮다. 사회마다 사물이 다른 의미를 띨 수 있다. 예를 들어 대다수 서구인에게 드레스나 치마는 여자 옷이지만 스코틀랜드인, 아랍인과 일부 아프리카인에게는 그렇지 않다. 둘째, 어휘는 결코 정적이지 않다. 사회, 습관, 기구, 도구, 선호도가 변화하므로 시간과 함께 어휘도 변화한다. 더불어 각기 다른 언어가

서로 영향을 미친다. 언어는 그림으로 표현된 언어라 할지라도
사회의 항상 변화하는 가치와 활동의 표현일 뿐이다. 위원회와
행정가들이 질서를 유지하려고 여러 가지 시도를 하더라도 시간이
지나면 모든 것이 시대에 뒤떨어지고, 많은 어휘가 논리적인
언어 구조와 동떨어지게 된다. 불리한 점도 있지만 픽토그램과
심벌은 나름의 매력을 유지해 왔고 여전히 널리 사용된다.
어떤 픽토그램은 공식적으로 표준화되었고, 어떤 것은 법적으로
시행할 수 있는 명령어의 지위에 올랐다.

4.10.1 주요 픽토그램 응용 사례

픽토그램은 그래픽 디자이너의 장난감으로 개발된 것이 아니다.
인류 최초의 쓰기 체계는 이집트의 히에로글리프, 멕시코의 마야 심벌과
중국의 한자처럼 상형 문자, 즉 표의 문자였다. 이 모든 것 중 한자만이
살아남았으나 추상적인 형태를 띠게 되었다.

상형 문자의 사례.
위부터: 이집트의 히에로글리프,
마야 문명의 그림 글자, 한자.
한자는 시간이 흐르면서
추상화되었고, 셋 중에 유일하게
지금까지 사용된다.

모든 시대의 학자, 전문가, 장인과 상인이 직업을 표시하는 심벌 혹은
이론을 표현하거나 상품과 재산의 소유자를 표기하려고 다소 추상적인
심벌을 끊임없이 만들었다. 철학자들은 궁극적으로 모든 존재의 온전한
비밀을 밝혀 논리적인 '모든 것에 대한 이론'을 정립하기를 원한다.
이렇게 모든 것을 포괄하는 통찰력은 여전히 인간이 궁극적으로
추구하는 바이지만, 현대의 과학은 끝도 없이 분화되었다. 오늘날은
보편성을 좀 더 현실적인 관점에서 바라본다. 지난 세기 초
에스페란토어Esperanto가 보편적인 알파벳 언어로 창조되었을 때는
그렇지 않았다. 보편적인 상징적 언어나 상형 언어를 창조하려는
시도도 있었다.

4.10.1.1 복잡한 상형 기호 시스템의 개발

오토 노이라트Otto Neurath는 현대에 들어 정보를 그림으로 보여 준
개척자로 여겨진다. 그는 사회학자 겸 경제학자였다.

그의 이력은 제2차 세계 대전에 크게 영향을 받았다. 그는 빈의 주택계획부에서 일하면서 정보를 그림으로 표현하기 시작했다. 독일의 침공 이후 오스트리아를 떠나 네덜란드 헤이그로 일자리를 찾아갔다. 1940년 독일이 네덜란드를 점령하자 다시 도피하여 이번에는 영국 옥스퍼드로 갔다. 그는 1943년에 ISOTYPE을 설립했다.

게르트 아른츠Gerd Arntz는 네덜란드의 그래픽 예술가였다. 그는 오토 노이라트 휘하의 그래픽 스튜디오 대표로서 오토가 떠나고 나서 일을 지속했다. 게르트는 실제로 그래픽 사인 디자인을 책임지고 있었다. 노이라트의 제자인 루돌프 모틀리Rudolf Motley도 상형 문자로 정보를 표현하는 데 힘썼으며, 글리프사Glyph Inc.를 설립했다. 찰스 블리스Charles Bliss는 오토 노이라트와 여러 면에서 유사하다. 그는 엔지니어링에 몸담았으며 빈의 특허 부서에서 일하는 동안 자신의 아이디어를 구체화하기 시작했다.

그의 경력도 제2차 세계 대전에 크게 영향을 받았다. 두 사람의 주요 차이점은 블리스는 결국 아무도 그의 아이디어를 적극적으로 수용하지 않는 오스트리아에서 경력을 마감했다는 것이다. 그는 1947년에 '국제 시멘토그래피International Semantography'를, 1965년에 개정판 '시멘토그래피(블리스심벌릭스)Semantography(Blissymbolics)'를 발표했다. 블리스심벌릭스는 결국 특정한 보건 의료 시설에서 주로 적용되었다.

ISOTYPE: International System of Typographic Picture Education

오토 노이라트는 최초의 현대적인 상형 문자 시스템인 아이소타입의 아버지이다. 아이소타입은 대부분 정량적이고 통계적인 정보를 전달하는 데 쓰였다.

찰스 블리스는 인생 대부분을 '블리스심벌릭스'라는 종합 상형 언어를 개발하며 보냈다.

4.10.1.2 교통과 운송 중심지

자동차의 도래로 교통 표지판의 필요성이 생겼다. 1909년 파리 국제 자동차 면허 협약에서 위험한 도로 조건(울퉁불퉁한 길, 건널목, 철도 건널목과 곡선 도로)을 경고하는 네 가지 교통 표지판이 제안되었다. 제2차 세계 대전 이후 국제 연합이 도로 표지판을 표준화하는 역할을 맡았고, 그 시스템이 이후 몇 차례 확장되었다. 1970년대 초, 미국 교통부는 교통 자체를 통제하려는 것이 아니라 버스 터미널, 기차역, 공항 주변의 교통 유입과 흐름을 조직화하는 데 도움을 주려고

1909년에는 단 네 개의
도로 표지판이면 도로를 안전하게
유지하는 데 충분하다고 간주했다.
도로의 융기, 철도 건널목,
급격한 커브, 도로 건널목.
넷 다 위험한 도로 상황을 표시했다.

미국그래픽아트협회AIGA에 픽토그램을 개발해 달라고 요청했다.
1974년 34개의 픽토그램을 발표했고 1979년에 16개를 추가했다.
오늘날 50개의 픽토그램을 저작권에 구애받지 않고 인터넷에서
무료로 내려받을 수 있다.

교통 규제에서 시작된 활동은 두 가지 다른 부류로 나뉘었다. 교통 심벌,
그리고 공공 운송 구역에 흔히 적용되는 공공 정보 심벌이다. 첫 번째
부류는 매우 형식화되고 법적으로 시행될 수도 있지만, 두 번째 부류는
점점 더 구체적으로 표준화되어 간다.

국제 그래픽 심벌 표준 핵심 개요:

ISO 7000	장비에 사용하는 그래픽 심벌
ISO 7001	공공 정보 심벌
ISO 7010	그래픽 심벌—일터와 공공 영역의 안전 사인
IEC 60417	장비에 사용하는 그래픽 심벌
ISO 3864	안전 색상과 안전 사인
ISO/IEC 80416	장비에 사용하는 그래픽 심벌에 관한 기본 원칙
ISO 17724	그래픽 심벌 어휘

4.10.1.3 공공 정보 심벌

법적인 시행력이 없는 교통 표지판이나 의무 안전 사인 등 공공장소에
사용되는 모든 심벌은 흔히 '공공 정보 심벌'이라고 한다. 그래픽
디자이너 단체는 공공장소에 쓰일 일련의 픽토그램 개발에 직업적인
관심을 두었다. 1960년대 초에 국제적인 심벌 시스템을 창조해야겠다는
욕구를 폭넓게 공유한 적이 있다. 그것은 지구에 사는 모든 사람이

이해할 보편적인 시각 언어를 창조하기 위해 꼭 필요한 상호 협력으로
보였다.

ICoD: International
Council of Design

　　세계그래픽디자인단체협의회ICoD는 1963년 설립 직후
피터 니본Peter Kneebone이 이끄는 사인 심벌 위원회를 만들었다.
위원회가 주도한 일 가운데는 출구, 전화, 화장실 같은 24개의 공공 정보
심벌 디자인을 위해 경쟁을 촉진하는 일도 있었다. ICoD는 경쟁에
참가하도록 650개 디자인 학교에 권유했다. 이 작업의 경과에 대해 몇
가지 출판물을 발간했으나 일반적으로 적용되는 권장안을 발표하지는
않았다. 하지만 아직도 ICoD와 ISO 조직 사이에는 그래픽 심벌 국제
표준을 확립하려는 실무적인 관계가 있다.

4.10.1.4　국립 공원

국내외 여행·여가 활동이 계속 증가하면서 길찾기(내비게이션)
시스템과 공공 정보 심벌의 표준화가 더욱 필요해졌다. 후자는 사인에만
쓰이는 것이 아니고 인쇄된 지도에도 쓰인다. 여러 해 동안 국립 공원
관리에 참여하는 여러 국가 기관에서 많은 픽토그램을 개발했다.
이런 픽토그램은 흔히 무료로 제공된다.

4.10.1.5　동물원

동물원은 픽토그램 디자인 분야에 고마운 프로젝트이다. 사람들이
아주 많은 동식물 사이에서 길을 찾도록 돕는 도구를 제작하다 보면
젊음이 넘치고 장난스러운 사이니지를 디자인할 기회가 된다.
1970년대 초에 랜스 와이먼Lance Wyman과 빌 캐넌Bill Cannan이
워싱턴 국립 동물원을 위해 놀라운 사이니지 프로젝트를 디자인했다.
개별 동물 종류에 대한 픽토그램을 해당 동물의 특징적인 발과
발톱 모양 자국과 함께 개발했다. 발자국을 연결해서 적절한 길이나
방향을 표시했다. 좀 더 최근에 유명한 프로젝트는 미할 바인Michal
Wein이 체코의 데친 동물원Zoo Decin을 위해 개발한 대규모
픽토그램 시리즈이다.

4.10.1.6 공공장소와 일터에서의 안전과 보안

일터의 보건과 안전을 다루는 광범위한 입법 덕분에 대규모 픽토그램
세트들이 만들어졌다. 이런 세트의 규모는 계속 커지는 추세이다. 이런
픽토그램도 의무화되어서 건물 소유주와 입주자는 추가적인 텍스트
설명 여부와 상관없이 이런 부류의 픽토그램을 사용할 법적인 의무가
있다. 나라마다 구체적인 법규가 있다(때로는 규칙이 한 나라 안에서
주나 도, 도시마다 다를 수도 있다). 국제적인 표준을 확립하려는
시도가 진행 중인데, 예를 들어 EU는 유럽 표준을 개발하고 있다.
많은 회사에서 소위 '스톡 사인'으로 공공 사인을 제공한다. 안타깝게도
의무 픽토그램 시리즈는 서로 다른 시기에 만들어진다는 사실 때문에
전체 세트가 시각적인 스타일 면에서 일관성이 없다는 문제가 있다.
또한 이런 픽토그램이 종종 '위원회 디자인'의 결과물이라는 사실이
여러 스타일이 뒤범벅되는 요인이 된다. 이렇게 많이 사용되는
픽토그램의 경우 개선의 여지가 많지만, 디자이너나 스톡 디자인
제조사들이 시각 디자인의 일관성 부족을 바로잡을 필요성을 느끼는
경우는 매우 드물다. 런던 HB 사인 컴퍼니의 2001년 시도는
바람직한 예외였다.

4.10.1.7 올림픽

올림픽을 위한 스포츠 픽토그램은 1948년 런던 올림픽에서 처음
디자인되었다. 결과는 다소 구식에 서투르게 디자인된 전통적인 가문의
문장같이 보였다. 현대적인 디자인 콘셉트는 1964년 도쿄 올림픽 때
등장했다. 그 픽토그램 시리즈는 아트 디렉터 가쓰미에 마사루克江勝와
그래픽 디자이너 야마시타 요시로山下吉郎가 개발했는데, 1972년 삿포로
동계 올림픽 때 필요한 픽토그램을 추가하여 확장되었다. 이 시리즈는
당연히 수천 년에 걸친 일본의 문장 디자인 전통에 근거를 두고 형성된
일본풍 디자인이었다.

　　1968년 멕시코 올림픽을 위해 만들어진 그다음 시리즈는
꽤 달라 보였다. 멕시코의 시각 문화를 담으려 시도한 작품으로서

단순하고 직설적인 일러스트레이션이었다. 이후에 독일 디자이너 오틀 아이허Otl Aicher가 온전한 표준 시각 언어로 등장한 픽토그램 시리즈의 기초를 놓았다. 모든 디자인 요소가 엄격한 수학적 조정을 거쳤다. 그의 디자인은 1972년 뮌헨 올림픽에 처음 사용되었고, 이후 1976년 몬트리올과 1988년 캘거리 동계 올림픽에서도 사용되었다. 그의 작업은 픽토그램 디자인에 큰 영향을 끼쳤다. 확장된 시리즈는 나중에 독일 에르코사와 사용권 계약을 맺었고, 현재는 수백 가지 픽토그램으로 구성된다. 1980년 모스크바 올림픽에는 시각적으로 연관이 있으면서 덜 엄격하고 더욱 친근해 보이는 픽토그램 시리즈가 개발되었다. 러시아의 한 위원회가 러시아의 미술 학교들을 대상으로 연 디자인 대회에서 27세의 졸업생 니콜라이 벨코프Nikolai Belkov가 우승했다. 서비스 픽토그램의 필요도 충족하기 위해 러시아 그래픽 디자인 교육 센터에서 일하는 수많은 제도사가 발레리 아코포프Valerie Akopov의 지도 아래 244개의 추가 픽토그램을 디자인했다. 픽토그램에 대한 더 지중해적인 관점은 1992년 바르셀로나 하계 올림픽과 알베르빌 동계 올림픽에 쓰인 시리즈에 나타났다. 그리드, 자, 연필 대신 붓을 자연스럽게 휘둘러 우아한 획을 그어서 일본이나 중국의 대가들이 붓을 사용하는 것과는 사뭇 다른 유럽식 붓 사용법을 보여 주었다.

디자이너 사라 로센베움은 오틀 아이허의 작업과는 반대 방향으로 픽토그램에 접근했다. 그녀는 현지의 선사 시대 바위에 새겨진 그림에서 영감을 얻어 강력한 시각 이미지를 창조했다. 예술적 진보에 대한 모더니즘 관점은 이제 아주 효과적인 아이덴티티 구축과 브랜딩을 허용하는 시각적 스타일링 기법으로 분명하게 바뀌었다. 그녀의 작업으로 (때로는 장난기 어린) 기능주의적인 이전 세대가 마감되었다. 엔터테인먼트, 브랜딩, 상품화가 새로운 표어가 되었다.

오늘날 올림픽을 위한 환경 그래픽 디자인이 여전히 중요한 역할을 하지만, 다양한 전문팀에 여러 분야가 함께 관여하는 매우 복잡한 프로젝트의 한 부분이 되었다. 이 모두가 이제는 거대한 국제 미디어

행사가 된 올림픽을 뒷받침한다. 엔터테인먼트, 신제품 소개 혹은
온갖 종류의 개막 행사에 초점을 둔 그래픽 디자인 자체가 전문적으로
특화되었다. 정보 디자인과 사이니지는 이제 전반적인 디자인 활동의
작은 부분일 뿐이다. 올림픽을 성공적으로 브랜딩하고 행사 기간 내내
엔터테인먼트 수준을 가능한 한 높이는 것이 모든 커뮤니케이션 활동의
주요 관심사가 되었다. 픽토그램 같은 정보 디자인 요소가 주도적인
상업적 목표의 부분이 되었고 다양하고 수익성 있는 상품화 후보로
변모했다. 픽토그램을 상표로 등록할 수도 있다. 이제 다른 시리즈의
픽토그램이 디자인되어 나이와 관심사별로 다른 표적 집단을 상대하며,
각각 나름의 사인, 마스코트 혹은 핀을 제공한다. 사람들은 이제 사진을
찍어서 집에 기념물로 가져가지 않고, '거기 갔다가 티셔츠 샀다'라는
말로 경험을 기억한다.

4.10.1.8 세계 무역 박람회

오랫동안 세계 무역 박람회는 새롭게 등장하는 세상을 보여 주는
창문 역할을 했다. 1889년 파리 박람회를 위해 세워진 에펠 탑은
현재 남아 있는 가장 놀라운 구조물이다. 픽토그램과 사이니지가
항상 이런 박람회에 포함되는 부분이었으나 그만큼 주목을 받지
못하던 중 폴 아서Paul Arthur가 1967년 몬트리올 박람회 표준 사인
매뉴얼 개발팀의 아트 디렉터로서 수행한 디자인 작업이 예외적으로
주목을 받았다. 그런 대규모 행사를 위한 종합 매뉴얼이 처음 제작된
것이다. 폴 아서는 나중에 로메디 파시니Romedi Passini와 캐나다
공공사업국Public Works Department을 위해 종합 길찾기 안내서를 썼다.

4.10.1.9 병원과 의료 보건 시설

병원과 기타 의료 보건 시설이 큰 건물 단지를 차지하는 거대하고
복잡한 산업으로 성장했다. 전 세계적인 이민 때문에 다양한 언어로
이야기하는 고객이 서로 섞이게 되었고 이들이 글을 읽는 수준도 다르다.
어떤 환자는 구두로 이야기할 수가 없다. 이 모든 요소 때문에 비언어적

커뮤니케이션 시스템의 필요성이 커졌다.

의료 보건 분야에서 말로 하는 언어를 대신하려고 개발된
상형 기호 시스템이 몇 가지 있다. 사이니지 용도뿐 아니라 환자와의
커뮤니케이션을 위해서도 더욱 구체적으로는 진단과 치료를
돕기 위해 의료적 지시를 상형 문자 형식으로 했다. 처음에 온타리오
장애 아동 센터에서 적용된 '블리스심벌릭스'는 2,000개의 사인으로
이루어져 있다. 오스트레일리아에서도 로이스 래니어Lois Lanier가
COMPIC이라는 시스템을 개발했다. 1,600개의 사인으로 구성되고
신체적·정신적으로 어려움이 있는 어린이들과의 커뮤니케이션을
돕기 위한 목적을 갖는다. 피터 후츠Peter Houts는 주로 에이즈와
암 환자인 자기 환자들과 커뮤니케이션하는 데 도움이 되는 일련의
단순한 드로잉을 개발했다. 언어적 커뮤니케이션이 너무 제한적일 때,
그는 모든 의료 전문가에게 의료적 처방을 내리기 위해 간단한
막대 형태와 낙서를 사용하여 진단에 도움을 받으라고 권장한다.

사이니지 용도의 상형 기호도 병원에서 널리 사용되며, 이런 픽토그램을
표준화하려는 시도가 이루어진다. 생산된 시리즈 대부분이 AIGA 운송
픽토그램이나 오틀 아이허가 디자인한 올림픽 픽토그램에서 파생되었다.
네덜란드의 텔 디자인Tel Design에서 개발한 픽토그램 시리즈는 예외이다.
의료 서비스를 단순한 시각적 표현으로 만드는 작업은 절대로 쉬운
과제가 아니다. 진단과 치료에 필요한 여러 현대적인 기술과 온갖 종류의
심리적 트라우마나 다양한 의료적 상황을 이해하기 쉬운 방법으로
시각화할 수가 없기 때문이다.

4.10.1.10 이용할 수 있는 픽토그램 시리즈

50개의 픽토그램으로 이루어진 AIGA/DOT 시리즈는 저작권에
구애받지 않고 인터넷에서 이용 가능하다.

JSDA: Japan Sign Design
Association

일본사인디자인협회JSDA는 저작권에 구애받지 않는 150개의
픽토그램을 디자인하여 인터넷에서 내려받을 수 있게 한다.

ISO는 그래픽 심벌에 대한 다양한 표준을 발표한다. 대부분 국내 표준 기관들도 안전과 공공 정보 심벌을 발표한다.

독일의 에르코사는 오틀 아이허의 작업을 바탕으로 대규모 픽토그램 시리즈를 개발했다. 독일 글꼴 바이얼로그에는 광범위한 픽토그램 세트가 포함되어 있다.

공공 운송, 국가적 차원의 보건 의료, 관광, 공공 안전, 일터의 안전과 국립 공원 문제에 관여하는 많은 정부 기관이 인터넷에 디자인 매뉴얼을 발표한다. 이런 매뉴얼에는 광범위한 픽토그램 시리즈가 포함될 때도 있다. 이상하게도 이런 태도는 의무 안전 사인을 확립하는 데 관여하는 공공 기관의 태도와는 정반대이다. 이런 기관들은 픽토그램 세트를 무료로 제공하지도 않고 특히 쉽게 간행물에 접근하도록 허용하지 않는다. 그와는 상당히 대조적으로 표준화된 안전 심벌은 표준 기관이나 특정한 업체에서 구매할 수 있다.

라이노타입과 어도비에서 발표한 보건과 안전 '픽토 폰트'는 제한적으로 쓰인다.

4.10.2 픽토그램 검사 절차

ISO는 픽토그램으로 제안된 안의 효과를 확인하는 검사 방법을 개발했다ISO 9186. 검사는 이해도 판단 검사와 이해 검사라는 두 개의 별도 부분으로 나뉜다.

첫 번째 검사에서 참가자에게 특정한 메시지를 전달하려는 대안적인 그래픽 심벌을 보여 준다. 그다음에 각 참가자에게 각각의 대안을 적절하게 이해할 것 같은 사람의 숫자를 추정하게 한다. 이에 대한 응답은 나중에 점수에 따라 평가할 수 있다. 두 번째 검사는 역으로 개별 그래픽 심벌을 사실적인 배경에서 참가자에게 보여 주고 각 심벌의 의미를 어떻게 생각하는지 개별적으로 질문한다. ISO는 정답의 비율에 따라 평가 범주를 마련했다. ISO는 최소 67%라는 점수를 받아야 공공 사인으로 공개할 것을 권장한다.

4.10.3 디자인 측면

예를 들어 올림픽 사이니지 안에 포함되는 경우를 제외하고는 일련의
픽토그램을 디자인하는 일이 사이니지 디자인 프로젝트에 포함되는
경우가 드물다. 대부분 기존의 픽토그램을 선정하여 해당 프로젝트에
적용한다. 하지만 절차가 꼭 그렇게 될 필요는 없고, 다른 옵션도 있다.
안전 및 비상 픽토그램과 화장실, 휴대품 보관소, 공중전화, 리셉션과
카페테리아 등 일반적으로 공동 시설에 사용하는 픽토그램을 구분하는
것이다. 후자는 한정된 양의 픽토그램으로 이루어지며 이런 요소들의
특별 디자인이 전체 프로젝트의 디자인 스타일을 더욱 호소력 있고
일관성 있게 만들기도 한다.

여기에서 픽토그램 디자인에 접근하는 두 가지 근본적이고 서로 다른
방법이 있다. 하나는 픽토그램을 일관성은 있으나 타이포그래피와는
구별된 디자인 스타일로 보는 것이고 다른 하나는 선정한 글꼴과의
완전한 통합을 추구하는 것이다. 후자는 사실상 상형 기호로 글꼴을
확장한 것에 가깝다. 첫 번째 접근법의 이점은 디자이너가 디자인하면서
표현의 자유를 누릴 수 있다는 것이다. 두 번째 접근법의 이점은
픽토그램을 (문 옆에 두는 사인처럼 크게, 그리고 지도나 화면 디스플레이,
층별 안내 사인에는 작은 크기로) 좀 더 쉽게 적용할 수 있다는 점이다.

모든 디자인은 디자인이 이루어지는 당시에 유행하는 스타일에 영향을
받는다. 특정한 디자인 스타일이 한 시기의 특징을 이룬다. 그것은
픽토그램 스타일 선정에서도 가시적으로 드러난다. 모든 형태를
네모난 그리드에 넣어 순수한 기하학적 형태로 바꾸던 시기에
많은 픽토그램이 개발되었다. 이런 콘셉트가 커뮤니케이션을 더욱
쉽게 한다고 가정하기도 했다. 많은 표준화된 픽토그램 시리즈가
이런 콘셉트에 맞추어 명료한 스타일을 선호한다. 그런데 정신의
논리적인 부분에서는 이런 관점에 동의할 수 있지만, 우리 두뇌의
시각적인 부분은 그렇지 않다. 타이포그래피를 설명한 장에서

이야기했듯이 우리 눈은 자에서 측정한 수치대로 보지 않는다. 시각적 질서는 단순한 수학적 규칙을 따르지 않는다. 실제 사물을 시각적으로 인식하기 위해서는 시각적 단순화가 최고의 방법은 아니다. 온전한 픽토그램 시리즈를 디자인할 때 진정한 과제는 종종 전반적인 시각적 표현의 일관성을 보존하는 것이다. 이것은 매우 어려워 보인다. 대부분 픽토그램 세트가 '막대 그림'을 일종의 골격 형태로 사용하는 한편, 사물의 윤곽선을 속이 꽉 찬 형태와 외곽선만 표시한 형태에서 모두 사용한다.

픽토그램은 의미를 나타내는 짧은 텍스트와 항상 결합하는 것이 현명하다. 비록 중복되는 정보라 해도 이렇게 두 가지를 결합하면 정보를 아주 쉽게 발견하고 확실히 인식할 수 있다. 이 원칙을 따르면 픽토그램을 만들 때 더 큰 자유를 누리게 된다. 특히 전 세계의 사무용 건물에서 볼 수 있는 잘 알려진 것들을 쓰면 더욱 자유롭다. 그러면 실험하고 변형할 여지가 풍부하며 잘못 이해할 가능성은 상대적으로 적어진다.

| 픽토그램 시리즈 개관 |

쉽게 비교할 수 있도록 모든 픽토그램을 밝은 바탕에 놓았다.

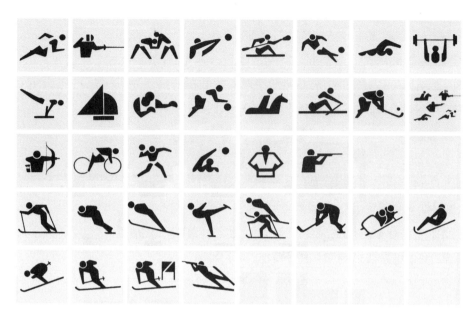

1964년 도쿄 올림픽과 1972년 삿포로 동계 올림픽.
아트 디렉터 가쓰미에 마사루, 그래픽 디자이너 야마시타 요시로

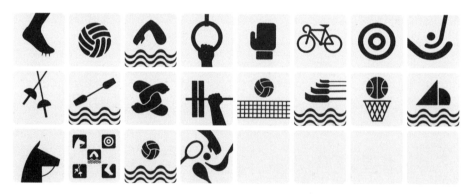

1968년 멕시코시티 올림픽. 아트 디렉터 마누엘 빌라존(Manuel Villazón)과 마티아스 괴릴리츠(Mathias Goeritz),
그래픽 디자이너 랜스 와이먼(Lance Wyman)과 에두아르도 테라자스(Eduardo Terrazas)

1968년 그르노블 동계 올림픽. 디자이너 로제 엑스코퐁(Roger Excoffon)

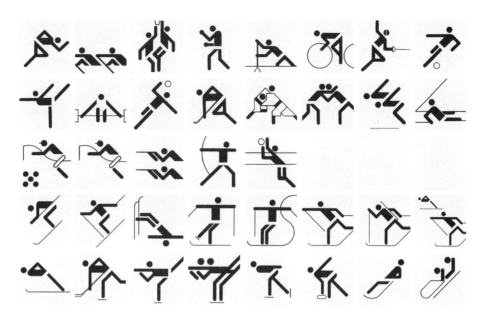

1972년 뮌헨 올림픽, 1976년 몬트리올 올림픽, 1988년 캘거리 동계 올림픽. 디자이너 오틀 아이허.
몬트리올 올림픽용 수정판은 조지 휴엘(Georges Huel)과 피에르-이브 펠레티어(Pierre-Yves Pelletier)

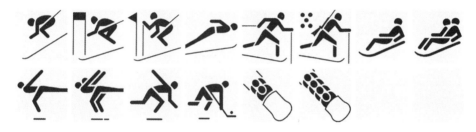

1976년 인스브루크 동계 올림픽. 디자이너 알프레드 쿤젠만(Alfred Kunzenmann)

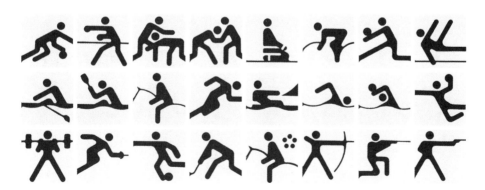

1980년 모스크바 올림픽. 디자이너 니콜라이 벨코프

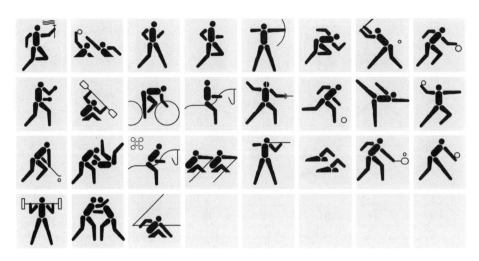

1984년 로스앤젤레스 올림픽. 디자이너 키스 브라이트 앤드 어소시에이츠(Keith Bright and Associates)

1984년 사라예보 동계 올림픽. 디자이너 라도미르 부코빅(Radomir Vukovic)

1988년 서울 올림픽. 디자이너 조영제, 황부용, 김승진

422

1992년 바르셀로나 올림픽. 디자이너 조셉 마리아 트리아스(Josep Maria Trias)

1992년 알베르빌 동계 올림픽. 디자이너 파리 데그리프사(Agency Desgrippes)의 알랭 도레(Alain Doré)

1994년 릴레함메르 동계 올림픽. 디자이너 사라 로센베움

1996년 애틀랜타 올림픽. 디자이너 말콤 그리어 디자이너스(Malcolm Grear Designers)

2000년 시드니 올림픽. 디자이너 폴 손더스 디자인(Paul Saunders Design).

2004년 아테네 올림픽. 디자인 디렉터 테오도라 만차리스(Theodora Mantzaris)

달리는 운동선수를 그리는 다섯 가지 방법. 시간이 흐르면서 선호하는 스타일의 변화가 드러난다.

우아한 올림픽 리듬 체조를 포착하려는 두 가지 사뭇 다른 시도.
왼쪽 이미지는 폴 손더스, 오른쪽은 말콤 그리어 작품이다.

시각적 수단으로 국가의 아이덴티티를 표현하는 것은 올림픽 픽토그램 시리즈를 개발할 때
주요한 디자인 모티브인 경우가 많다. 1972년 삿포로 올림픽 때 야마시타 요시로는 단순하고 강력한
일본풍 시각적 전통에 바탕을 두었다. 1994년 릴레함메르 올림픽 때는 사라 로센베움이
선사 시대 바위에 새겨진 조각을 영감의 원천으로 채택함으로써 노르웨이식 '룩 앤드 필(look and feel)'을
부여했다. 테오도라 만차리스는 고대 그리스의 도자기 그림을 2004년 아테네 올림픽 디자인을 위해
영감의 원천으로 활용했다.

중국인도 일본인처럼 시각 문화가 강하기 때문에 2008년 베이징 올림픽의 픽토그램/로고는
수백 년간의 시각적 전통을 따르며 분명하게 중국풍을 띤다.

1974-1979년에 미국그래픽아트협회(AIGA)와 미국 교통국의 협력으로 50개의 픽토그램이 개발되었다.
AIGA 사인과 심벌 위원회 구성원 중에는 토머스 가이스머(Thomas Geismar), 시모어 쿼스트(Seymour Chwast),
루돌프 데 하락(Rudolph de Harak), 존 리스(John Lees), 마시모 비녤리(Massimo Vignelli)가 있었다.

1967년 몬트리올 박람회 때 12,000대의 차를 수용하는 초대형 주차장의 두 구역을
표시하기 위해서 디자이너 버트 크레이머(Burt Kramer)가 동물 픽토그램 시리즈를 개발했다.

디자이너 랜스 와이먼과 빌 캐넌이 1970년대 초에 워싱턴 국립 동물원을 위해 픽토그램 시리즈를 개발했다.
발과 발톱 모양을 넣은 트랙이 방향을 알려 주는 길 안내 표시로 사용되었다.

텔 디자인의 헤르트 얀 뢰벨린크(Gert-Jan Leuvelink)가 1970년대 중반에 네덜란드의 도시 마르센과
마르센브루크의 넓은 지역 안에서 거주 지역을 구분하려고 디자인한 픽토그램 시리즈의 예이다.

1994년에 디자이너 미할 바인이 체코 공화국의 데친 동물원을 위한 대규모 픽토그램 시리즈를 개발했다.
이 시리즈는 시각 아이덴티티, 정보 패널과 사이니지에 사용된다.

장 위드메르(Jean Widmer)는 1972년부터 이후 7년간 프랑스의 고속 도로에 세워진 대형 사인 패널 위에
지역의 주요 지점을 표시하는 550개의 픽토그램을 디자인했다.

1980년에 스튜디오 둠바르(Studio Dumbar)는 헤이그의 베스테인더 병원을 위해 광범위한 픽토그램 시리즈를 디자인했다(여기 소개된 것은 일부분). 이 시리즈는 비영리 목적으로 사용한다면 저작권에 구애받지 않고 쓸 수 있다.

인도 뭄바이의 ITT가 개발한 심벌

호주의 병원 심벌 그래픽 사례(Hospital Symbol Graphics, Australian Standards AS 2786-1985)

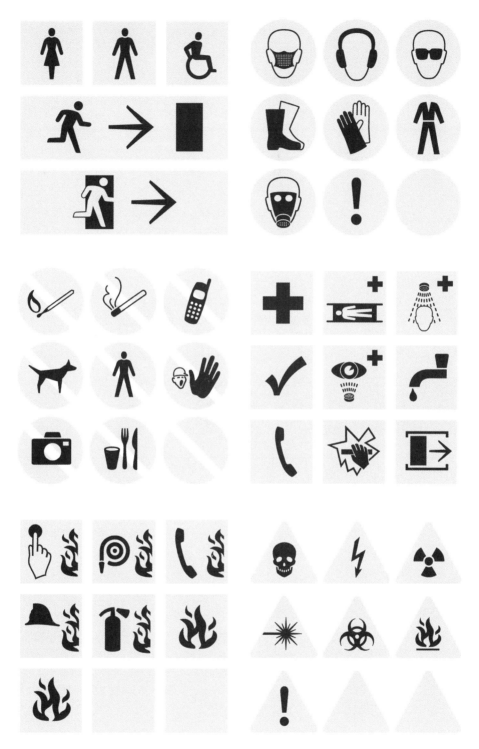

2001년 런던의 HB 사인 컴퍼니가 활자 디자이너 제러미 탄카드(Jeremy Tankard)에게 의뢰하여
대부분 건물에서 사용되는 픽토그램 세트 전체를 일관성 있는 시각적 스타일로 재디자인하는
훌륭한 시도를 했다. 이 컬렉션에서는 공공 사인이 단연 가장 큰 부분을 차지한다.

픽토그램에서 소위 '막대 형태'가 주요한 역할을 하는데, 디자인 결과물은 어색한 신체의 모습을
보여 준다. 이런 문제를 극복하려면 움직이는 픽토그램(animated pictogram)을 사용할 수 있다.
이 디자인은 앨런 키칭(Alan Kitching)이 1983년에 개발한 소프트웨어로 오타 유키오(太田幸夫)가
디자인했다.

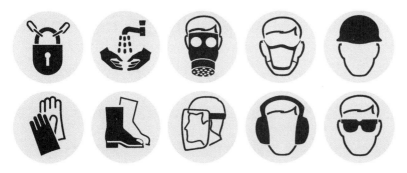

의무 안전 심벌을 위한 영국식 표준은 국제적으로 영향력이 강하다. 그렇지만 시간이 흐르면서
현재의 표준 컬렉션은 서로 다른 시각적 스타일과 시각적 품질 면에서 차이가 많은 것들이 혼합되었다.
여기에 보여 주는 시리즈는 전체 세트 가운데 탁월한 부분이다. 1960년대에 주로 건설 현장에서
안전을 도모하려고 개발되었다.

전용 래스터 프로그램을 적용하여 이렇게 다른 스타일의 픽토그램을 하나로 묶는다.
암스테르담의 슬로테르바르트 병원을 위해 1960년대 중반에 필자가 디자인했다.

많은 디자이너가 일본 디자인에서 영감을 얻는다. 일본에서는 전통적으로 공예와 디자인이
오랫동안 단단하게 연결되었다. 그 결과 지극히 풍성하고 영감이 넘치는 그래픽 문화가 생겼다.
일본의 그래픽 문화에서는 서양 문화에서 흔히 나타나는 것보다 덜 경직된 방식으로,
기하학적인 추상화를 단순화된 일러스트레이션 형태로 구현하는 방법이 있다.
오타 유키오, 야마시타 요시로 외 익명의 디자이너들 작품이다.

과거에는 개별 문화마다 뚜렷한 시각적 스타일이 있었다. 수백, 수천 년에 걸쳐 한 가지 스타일이
꾸준히 유지되고 더욱 완성도를 더할 수 있었다. 오늘날 우리는 고대의 스타일을 영감의 원천으로 삼거나
구체적인 '룩 앤드 필'을 가진 그래픽 아이덴티티를 창조하기 위해 이용한다.

선정한 사이니지 글꼴의 굵기에 맞추어 전체 줄기 너비를 조정할 수 있게 디자인한 픽토그램 시리즈.
1990년에 필자가 디자인했다.

지중해풍 분위기를 담은 픽토그램 시리즈로서, 의무 심벌을 일부 포함한다.
1989년에 필자가 디자인했다.

'휠체어'와 '달리는 사람 출구 표시' 픽토그램은 의심할 여지 없이 가장 친숙하고 표준화된 픽토그램이다. 대조적으로, '신사 숙녀' 픽토그램은 확실히 가장 널리 사용되지만 또한 수없이 다양한 심벌과 일러스트레이션으로 변형되기도 한다.

일본 디자이너 시기 도쿠조(Tokuzo Shigi)는 목재로 만든 매우 직설적이고 기초적인 해결책을 내놓았다.

픽토그램은 사이니지 프로젝트에 이용된 글꼴을 가지고 만들 수도 있다.
2004년 사라 로젠베움이 고안한 디자인 아이디어이다.

Simple Köln Bonn Symbols

디자인 회사 앵테그랄 루디 바우어 & 어소시에이츠에서 2002년에 독일의 쾰른 본 공항의
CI를 디자인했다. 글꼴과 픽토그램의 모든 디자인 세부 사항이 온전히 통합되었다.

에어 프랑스 시간표를 위한 픽토그램 시리즈.
1980년대 디자이너 아드리안 프루티거와 브루노 파피(Bruno Pfaffi)

1970년대 이탈리아 관광 클럽을 위해 만든 픽토그램 사례.
안내용 인쇄물에 10포인트 크기로 쓰려고 만든 것이다.
디자이너 보브 노르다(Bob Noorda)

자주 응용되는 픽토그램 시리즈. 화면이나 작은 인쇄물에도 쓰고
선택된 글꼴의 굵기에 맞추어 조정할 수도 있다. 1990년에 필자가 디자인했다.

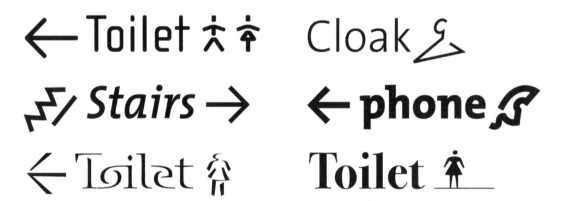

화살표뿐 아니라 픽토그램도 거의 사이니지 프로젝트에 쓰인 글꼴 일부가 되도록
맞춤 디자인이 가능하다.

438

픽토그램 시리즈는 엄격한 관습을 벗어나서 좀 더 일러스트레이션 같은 방식으로
사용될 가능성이 있다. 1990년에 필자가 디자인했다.

4.11 일러스트레이션과 지도

화살표와 지도는 확실히 내비게이션과 가장 밀접한 관련이 있는
두 가지 아이템이다. 새로운 전자 내비게이션 기기의 도움을 받는다면
이 둘이 길찾기에서 점점 더 중요한 역할을 할 수 있다. 환경을 정복하는
일은 지도 만들기와 함께 시작되었다. 지도 만들기는 거의 글쓰기와
계산만큼 중요하다. 훌륭한 지도 제작 사례가 많다. 지도 제작은
수세기 동안의 제도 경험을 기반으로 수립된 기술이다. 광범위한
사이니지 프로젝트는 모종의 지도를 이용하지 않고는 성공적으로
수행할 수 없다. 지도를 제작하는 방법은 거의 무제한으로 다양하고
영감을 주는 사례도 풍부하다. 디자인상의 제약은 몇 가지뿐이다.
가장 기능적인 지도는 여행하는 동안 필요할 때마다 볼 수 있는
휴대용 지도이다. 고정된 지도의 위치는 항상 사용자의 시점과 일치해야
한다. 나머지는 디자인 면에서 많은 자유가 있다. 물론 지도 디자인은
프로젝트에 적합해야 한다. 역사적인 도심에 쓰일 사이니지, 전시장과
동물원 혹은 공원에 쓰일 사이니지에는 사무용 건물, 박물관이나
병원에 쓰이는 것과는 다른 무엇이 필요하다. 때로는 지도가 사이니지
도구와 중복되고, 단지 건물의 입구에 멋진 그래픽을 두려는 이유로
제작되기도 한다. 지도는 반드시 복잡하지 않아도 제대로 기능을
할 수 있다. 입장권에 단순한 지도를 인쇄하는 박물관은 지극히 간편한
종이를 만드는 훌륭한 작업을 한 것이다.

지도 디자인은 시간이 흘러도 큰 변화를 겪지 않았다. 드로잉
소프트웨어가 나와 제작이 쉬워졌으며, 그래서 더욱 널리 이용
가능해졌다. 일반적으로 단순화를 지향하는 경향이 있다. 이와는
대조적으로 아주 설명적인 지도도 여전히 제작된다. 유일한 예외는
공공 교통 네트워크를 보여 주는 데 이용하는 지도이다. 1933년 런던
지하철에서 지하철 노선을 보여 주는 새로운 지도를 내놓았고, 그것이
이후 만들어진 모든 지도의 모범이 되었다. 이 지도는 열차가 정차하는

정류장의 정확한 지리적 위치를 보여 주는 데 우선순위를 두지 않고,
여러 노선을 가장 단순화된 방법으로 제시하여 시각적인 혼란을
피하고 갈아타는 지점을 분명하게 보여 주었다. 아이러니하게도, 지도
디자인에서 이 혁신적인 발전은 디자이너나 지도 제작자가 이룩한
것이 아니라 전기 공학 분야의 기술자 해리 벡Harry Beck이 여가 시간에
솔선해서 한 것이다. 해리 벡의 직업적인 배경이 디자인에 분명히
드러난다. 미로 같은 지하철 네트워크 안에서 길을 찾으려 애쓰는 것은
자연의 리조트나 전시장 안에서 길을 찾는 일과는 다르다. 전자는
노선의 연결과 역 이름 외에는 다른 단서가 필요치 않다. 이런 부류의
기능적인 지도는 매우 추상적으로 만들 수 있다. 후자는 지도에
이정표가 표시되면 매우 도움이 된다. 이런 유형의 지도는 좀 더
현실적인 참고 지점이 필요할 것이다. 이런 부류의 지도에서 가장
현실적인 것은 그 지역을 '조감도'로 보여 주는 지도이다.

다른 모든 그래픽 자료와 마찬가지로 지도 역시 3차원 물체로
만들 수 있다. 질감이 있는 표면과 위쪽으로 튀어나오는 글자나 부분을
지도에 사용하는 것이다. 수로 같은 부분은 완전히 오려 내어
실제 특성을 얇은 양각으로 만들 수 있다. 때로는 길찾기 용도로
온전한 축소 모형을 만든다.

모든 지도 디자인에서 특히 복잡한 환경에서 가장 중요한 요건은
실제 환경에 있는 유용한 참고 사항을 강조하고 혼란스러운
부분은 무시하는 것이다. 비록 간단하게 들리지만 사실 매우
노동 집약적인 일이다.

고정된 위치에 있는 지도는 환경과 매끄럽게 조화되어야 한다. 평면상의 나침반 방향과
지도가 보여 주는 방향이 같아야 한다. 그래야 혼란을 피할 수 있다. 그렇게 하면
'현재 위치'에서 모든 방향이 분명해진다. 현 위치를 나타내는 점의 왼쪽은 왼쪽,
점의 오른쪽은 오른쪽, 점의 위쪽은 지도 뒤쪽, 점의 아래쪽은 보는 사람의 뒤쪽이 된다.
이 올바른 원칙은 절대 어기면 안 된다.

기원전 1500년경의 파피루스 지도와 565년 팔레스타인의 모자이크 지도.
지도는 인간 문명의 가장 초기 특징에 속한다. 가장 오래된 지도는 암벽에 그려진 거주지 지도이다.

1739년 루이 브레테(Louis Bretez)가 구리판에 새긴 파리 지도 시리즈를 완성했는데,
이 지도 시리즈는 브레테가 미셸 에티엔 투르고(Michel Etienne Turgot)에게서
작업을 위임받았던, 그보다 5년 전 파리의 상황을 담았다. 이 지도는 '투르고의
파리 지도(Turgot Plan de Paris)'로 유명해졌다.

헤르만 볼만(Hermann Bollmann)과 제작진이 만든 도시 지도가 매우 주목받았다.
볼만 빌트카르텐 출판사는 60여 년간 주로 유럽 도시의 조감도 지도를 발간했다.
위의 일러스트레이션은 뉴욕 맨해튼 지도의 일부분이다. 이 지도는 1960년대에
약 6만 7,000장의 사진을 이용하여 수작업으로 그렸으며, 그중 1,700장은 공중에서
찍은 사진이었다.

교통 지도는 공공 교통 네트워크에서 정류장과 개별 노선의 중심지를 개괄적으로 보여 준다. 이런 종류의 지도 디자인의 기초를 놓은 것은 디자이너나 지도 제작자가 아니라 해리 벡이라는 전기 기술자였다. 그는 1930년경 자비를 들여 여가 시간에 런던 지하철 지도를 디자인했다. 해리 벡은 전기 회로를 그리는 방식을 따라 디자인했고, 이후의 모든 지도는 기본적으로 그의 모범을 따랐다.

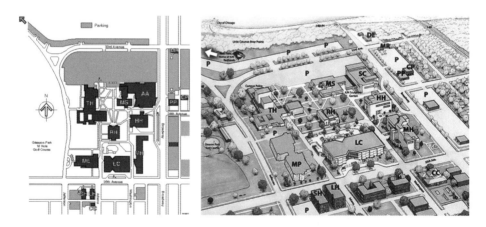

인디애나 대학교 노스웨스트 캠퍼스를 담은 두 가지 다른 지도.
왼쪽은 전통적인 지도, 오른쪽은 조감도 지도

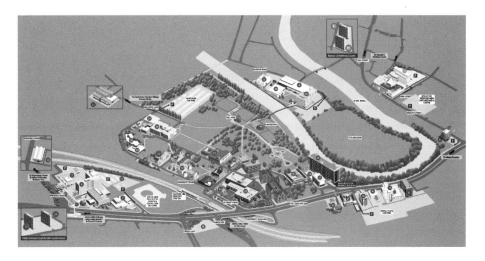

샐퍼드 대학교 캠퍼스 지도. 요즈음은 대다수 지도가 디지털 방식으로 제작된다. 벡터 드로잉은 상대적으로 파일 크기를 줄이는 데 도움이 되므로 인터넷을 통해 발표할 수 있다. 이때 세부 사항을 확대해 보더라도 그래픽의 품질이 크게 떨어지지 않는다.

구글에서는 웹사이트에서 미국 내의 모든 주소를 찾아볼 수 있는 무료 서비스를 제공한다. 외계에서 오더라도 유용할 것 같은 일련의 지도에서 줌 인/아웃이 가능하다. 곧 미국 외의 국가에서도 같은 서비스를 제공할 것이다.

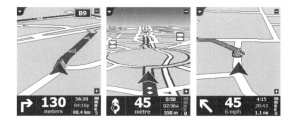

네덜란드 회사 제품인 톰톰(TomTom) 내비게이션 화면의 스크린 숏 구글(과 다른 회사들)이 목적지를 찾아가게 도와주는 인터랙티브 지도 사용법을 완벽하게 정비했다. 그렇지만 미래에는 단순히 지시를 따라 길을 찾는 과정을 줄이는 내비게이션 시스템을 지향할 가능성이 크다. 원한다면 말로 하는 설명을 곁들인 화면 이미지가 차근차근 목적지로 안내할 것이다.

그래픽 소프트웨어 덕분에 지도의 시각적 표현에 수없이 다양한 변형이 가능하다. 첨단 재료 재단
기술이 있어서 3차원 지도도 그리 비싸지 않게 제작할 수 있게 되었다. 이런 유형의 지도에 나타나는
촉각적 특성은 시각 장애인에게 유용할 것이다. 시각적 표현을 선정할 때는 사이니지 프로그램에서
역할을 담당하는 모든 아이템의 전반적인 시각적 일관성을 궁극적인 표준으로 삼아야 한다.

골자만 남긴 단순한 지도는 작은 크기로 (예를 들어 입장권에) 인쇄할 수 있다는 이점이 있다.
가지고 다닐 수 있는 지도는 한곳에 고정된 지도보다 기능적으로 우월하다. 이 지도는
암스테르담의 시립 미술관을 위한 것이다.

대형 건물을 사용하는 사람은 대개 시각적으로 두드러진 3차원 층별 안내 사인을 좋아한다.
대부분 그런 층별 안내 사인은 길찾기용으로 유익하기보다는 시각적으로 인상적이다.
이 시각적으로 놀라우면서도 유익한 런던의 국립 도서관 건물 도면은 예외이다.
영국 인포메이션 디자인 유닛(Information Design Unit)의 콜레트 밀러(Colette Miller)가
디자인했다.

4.11.1 일러스트레이션 사용

일러스트레이션은 이름이나 알파벳과 숫자를 함께 쓰는 코딩을
지원하거나 대신해서 사용할 수 있다. 일반적으로 사람들은 숫자보다
이미지를 더 쉽게 기억한다. 컴퓨터와 달리 인간의 뇌는 간단하고
추상적인 것보다 복잡하고 표현적인 이미지를 더 잘 저장하고 기억해
내는 듯하다. 일러스트레이션은 예를 들어 주차 구역이나 건물의 공간과
구역 표시로 사용할 수 있다. 분명히 일러스트레이션을 사용하면
코드와 대조적으로 완전히 다른 분위기를 창출할 수 있을 뿐 아니라
일러스트레이션을 통해 디자인의 다양한 잠재력을 활용할 수 있다.
일러스트레이션과 숫자의 조합도 사용된다. 단순한 층수를
일러스트레이션과 결합하거나 숫자 옆에 일러스트레이션을 함께 두어
특정한 아이덴티티를 창출하거나 독특한 장소감을 만든다.

일러스트레이션도 픽토그램을 대신하거나 이정표 역할을 할 수 있다.
오늘날은 '슈퍼 그래픽'이라고도 하는 벽화를 생산하기가 쉽다.
인쇄 기술이 더는 크기의 제약을 받지 않는다. 컴퓨터 화면에서
만들어지는 이미지를 거의 무제한의 비율로 확대할 수 있다. 이제
사이니지 디자이너는 그래픽 수단으로 빌딩 전체를 재창조할 수 있다.
작은 사인은 벽, 천장, 바닥 전체를 덮는 '표시'로 대체할 수 있다.
이 모든 기술적 장점이 디자이너를 흥분시키는 지극히 강력한 수단이다.
디자이너는 이런 기술의 가능성에 완전히 현혹되지 말고, 적용된
수단들을 어떻게 하면 현명한 방식으로 통합할지 세심한 주의를
기울여야 한다. 많은 사이니지 프로젝트가 흔히 사이니지 시스템
안에서 호화로운 볼거리를 지나치게 강조하는 불균형한 접근법 때문에
어려움을 겪는다.

기술적인 발전 덕분에 대형 일러스트레이션의 생산 비용이 상대적으로
저렴해졌다. 다음 발전 단계에는 애니메이션 이미지를 보여주는
대형 패널이나 저렴한 3차원 아이템 생산도 가능해질 것이다.

LED 기술의 새로운 발전으로 이미 낮 동안 사용하기에 충분한 전원을
내장한 대형 디스플레이의 생산이 가능해졌다. 온갖 종류의 기계에
적용된 CAM 기술 덕분에 3D 물체를 생산하기가 더 쉬워졌다. 이런
대중적인 기술이 지속적으로 개발되는 중이다. 재현의 크기와 규모의
제한이 점점 더 적어지고 재현과 실재의 경계는 더욱 희미해질 것이다.

일러스트레이션은 점점 더 많은 기본 재료 위에 거의 모든 규모로 적용할 수 있다. 일러스트레이션을
인쇄하여 광범위하게 바닥에까지 적용할 수 있는 접착 포일이 출시되어 있다. 현재의 태피스트리 생산에서는
한정판 맞춤형 프린트 버전이 가능하다. 컴퓨터로 제어하는 제조 방식과 최신 재료 재단 기술 덕분에
돌과 타일 등 전통적인 재료에 복잡한 디자인과 일러스트레이션이 들어가는 디자인이 가능해졌다.

대규모 인쇄 기술이 반투명 비닐이나 직물과 결합하면 지극히 강력한 시각 효과를 낼 수 있다.
LED 기술로 낮 시간대 조건에서도 보이는 거대한 애니메이션 디스플레이가 가능하다.
두 가지 기술 모두 건물을 극적인 랜드마크로 탈바꿈시킬 수 있다.

일러스트레이션은 이름이나 알파벳과 숫자가 섞인 코드보다 더 강한 정서적인 특성을 지닌다. 후자가 간단하게 알파벳 순서로 배치할 수 있다는 장점이 있기는 하지만, 시각적 표현의 단순성은 인지나 기억하기 쉬운 특성과 무관하다.

일러스트레이션을 이용한 3차원 물체는 강한 시각 효과를 내며, 건물이나 장소 안에서 주요 위치를 강조하는 데 효과적으로 적용할 수 있다.

452

뉴욕의 주차장 건물에 있는 일러스트레이션을 이용한 층 표시(1998, 미국). 층이 올라갈 때마다 더 먼 거리에서 바라본 지구의 모습을 보여 준다. 디자이너 키스 고다드(Keith Godard)

일러스트레이션을 이용한 층 표시에서 무당벌레, 달팽이, 나비, 개구리, 메뚜기, 벌과 벌새 등 작은 동물과 곤충이 무리 지어 있는 모습을 보여 준다. 샬로트의 주차장 건물(2000, 미국). 디자이너 키스 고다드

뉴욕 23번가 지하철역의 모자이크 모자. 지금은 이곳을 '모자(hat)' 역이라고 부른다(2003).
디자이너 키스 고다드

네덜란드 베스테인더 병원에서는 튀는 공 아이콘을 이용하여 부서를 표시했다(1980).
디자이너 스튜디오 둠바르

왼쪽: 플로리다 디즈니 월드의 안내 사인에 일러스트레이션을 추가한 것(1990, 미국)이다.
디자인 서스먼 프레자(Sussman Prejza) 스튜디오

오른쪽: 사진 같은 일러스트레이션은 리옹 시의 사이니지에서 필수적인
역할을 한다(1998-2001, 프랑스).
디자이너 앵테그랄 루디 바우어 & 어소시에이츠

4.12 측정 시스템과 그리드

측정 시스템 혹은 그리드는 모든 디자인 작업에서 중요한 역할을 한다.
건축가는 그리드 패턴, 즉 건물의 모든 중요한 부분의 위치를 정확히
정의하고 측정하는 고정된 측정 시스템을 가지고 작업하는 데 익숙하다.
전통적인 건축 자재는 최대 크기가 정해져 있어서 제한을 받았으며,
이러한 제약이 모든 건물 구조에서 자연적인 질서를 창조했다. 전통적인
공예도 문, 복도, 천장 높이 등 특정한 아이템에 대하여 표준 수치를
가지고 일했다. 일본 건축가들은 가장 전통을 따르는 편이어서 모든
바닥의 넓이를 다다미 크기 기준으로 표시했다.

건축재로 콘크리트를 쓰게 되자 전통적인 치수가 더는 기능적인 기초가
되지 않았다. 콘크리트 덕분에 건축에 큰 자유가 생겼다. 아마 새로운
자유가 어떤 사람에게는 지나치게 무제한으로 여겨졌던 것 같다.
콘크리트 건물 설계의 선구자 르 코르뷔지에Le Corbusier는 측정 시스템을
개발하여 자신이 설계한 모든 건축물에 적용했다. 그는 옛 선조의 뒤를
이어 인체의 비율에 기초한 시스템을 만들고, 그 시스템을 '모듈러le
Modulor'라고 했다. 모듈러 그리드 시스템이 모든 유형의 디자인에서
유행하게 되었다. 일부는 기능적이었으나 다수가 스타일링 도구로
적용되었다. 미국인 건축가 버크민스터 풀러Buckminster Fuller의 하이테크
구조에는 정말로 모듈러 기초가 필요했다. 스위스의 그래픽 디자이너
요제프 뮐러브로크만Josef Müller-Brockmann은 그리드 시스템에 바탕을
둔 타이포그래피가 가독성을 높이고 인쇄물 제작을 간단하게 하는
쾌적한 시각적 질서를 창조한다는 점을 처음으로 보여 준 사람들
가운데 하나이다. 그러나 거칠고 단순한 그리드 패턴에 활자를 배치하는
실험은 디스플레이 활자를 창조할 때만 의미가 있었다. 글자 형태를
지나치게 단순한 구조 안에 억지로 맞출 때마다 가독성이 손상된다.

디자이너만 새로운 질서를 찾고 있던 것이 아니라 입법자들도 그랬다. 건물 시설을 위한 표준(최소/최대) 수치를 규정하는 법규가 많이 만들어졌다. 그런 표준화는 대부분 거주와 직업 환경, 장애인 방문객의 건물 접근성 및 안전과 관계가 있다. 건축 산업 자체도 건축가들의 도움으로 건축 환경 안에 표준화를 구현했다. 궁극적으로 모든 건물은 사람들이 사용하므로, 인간이 가장 편안한 방식으로 할 수 있는 것과 연관지어 자연적인 수치의 질서를 준수해야 한다. 그러므로 어떤 식으로든 평균적인 인체의 비례를 따라야 한다.

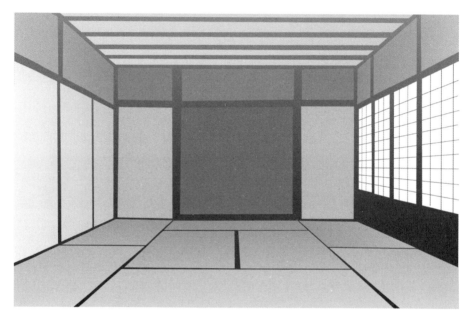

수세기 동안 일본의 바닥 면적은 (거의) 표준화된 다다미의 크기(90×180cm)와 관련이 있었다.
일본의 전통 건축은 엄격한 측정 체계에 바탕을 둔다.

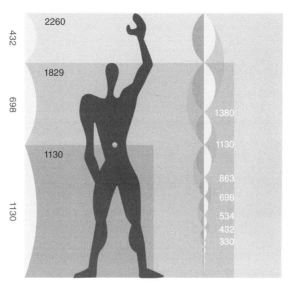

1947년, 프랑스/스위스 건축가 르 코르뷔지에가 인체의 비율에 기초하되 동시에
황금비 1:1.618을 결합한 측정 체계를 내놓았다. 그는 자신의 체계를 '모듈러'라고 했다.

미국인 발명가이자 건축가 리처드 버크민스터 풀러(1895-1983)는 건축가로 일하는 동안
모듈러 공간 프레임으로 이루어진 건축물을 디자인했다. 아주 단단하게 결합한 탄소 분자와
축구공이 그가 자신의 건축물에 자주 이용했던 것과 같은 방법으로 구성된다. 그의 이름을 따서
이 분자 구조의 명칭을 '버키 볼(Buckyballs)'이라고 부른다.

스위스 디자이너 요제프 뮐러 브로크만은 그래픽 디자인을 위해 광범위한 그리드 시스템을 처음으로 개발한 사람이었다. 그의 1961년 저서 『디자이너를 위한 그리드 시스템(Grid Systems for Graphic Design)』(비즈앤비즈, 2017)은 이 전문 분야에 중대한 영향을 끼쳤다.

eiusmod
ABCDE
Regular
abcde 12345

단순한 그리드에 기초한 활자 디자인이 더 읽기 어려울 것이다.

4.12.1 패널 크기

사이니지 프로젝트에서 사인 패널 사용을 피하기는 쉽지 않다.
대부분은 크기가 다른 일련의 패널이 필요하다. 시리즈 안에서 가능한
한 같은 비례를 유지하는 것이 중요하다. 같은 비례의 모든 패널은
각기 크기가 다르더라도 패밀리 룩을 유지할 것이다. 그렇지만
벽에 부착하는 사인, 거는 사인, 독립형 사인에 모두 같은 비례를
적용할 수는 없을 것이고 바람직하지도 않다. 그렇지만 각 범주 안에서
비례를 유지하는 것은 권장할 만하다. 패널 크기가 서로 모종의 수학적
관계가 있으면 실제로 시각적 질서가 창출된다. 다른 크기의 가짓수를
절대 최소한도로 줄이는 것도 도움이 된다. 복잡하면 시각적 혼잡이
더하고, 이것은 사이니지 디자인의 주적이다. 더욱이 다양성이 감소하면
프로젝트에 필요한 사인 유형의 수가 제한되어 제작비가 절약된다.

얼마 동안 정사각형이 사인 패널용으로 사람들이 가장 선호하는
비례였다. 주변 건축물에서 구별되고 소박하면서도 충돌하지 않는
모습으로 서 있는 '중립적인' 비례라고 생각했다. 중립적인 비례를
추구하는 소망을 담은 이 이론은 정사각형 그리드 시스템이 촉망받던
시기에 인기를 얻었다. 모든 건축 스타일에 맞는 중립적인 비례를
찾을 가능성은 없어 보인다. 정사각형의 중립적인 면은 단지
'방향'이 없다는 것이다. 소위 '눕지도, 서지도' 않으며, 가로 방향도
세로 방향도 아니다.
 다수의 조명 스위치와 기타 전자 장비가 정사각형 뒤판 위에
올려져 제공되므로, 이런 기기들과 단순한 비례적인 조화를 이룰 수
있다. 그러나 건축가들이 고안한 좀 더 눈길을 사로잡는 비례를 연구하여
이런 비례를 흡수하는 것이 현명할 것이다. 흡수한다고 해서 반드시
이런 비례를 모방한다는 뜻은 아니다. 분명히 문의 크기와 비례는
모듈러 형식의 벽이나 작업 공간 시스템처럼 특별히 주목받을 만하다.

1:2 1:1.618 3:4 4:5 9:16

전통적인 패널 비례 개관. 왼쪽부터: 다다미 돗자리, 유명한 '황금 분할', 사진 필름과
전자 디스플레이의 두 가지 전통적 비례, 마지막은 가장 최근의 '와이드 스크린' 비례이다.

$1:1.414(\sqrt{2})$ $1:1.732(\sqrt{3})$ $1:2(\sqrt{4})$ $1:2.236(\sqrt{5})$ $1:2.449(\sqrt{6})$

한 변의 길이가 다른 변의 루트 값이 되는 비례 시리즈. 위에 보이는 예는 루트 2부터
루트 6까지이다. 루트 2의 경우 패널 크기의 절반이 전체와 같은 비례이다. 전체 패널을
루트 숫자로 나누면 다른 비례에서도 마찬가지이다. 유럽식 A열 용지 규격은 루트 2의
비례를 바탕으로 한다.

대다수 국가에서 따르는 국제적인 종이 크기 표준은 유럽식 A열 규격을 기초로 한다.
이 비례는 루트 2 값, 1:1.414에 바탕을 둔다. 편지지용 표준 종이는 A4지(210×297mm)이다.
모든 A열 수치는 이 크기를 분할하거나 곱한 것이다. 기준 크기가 다른 B열과 C열 표준 종이
규격도 있다. 미국에서는, 세 가지 표준 규격이 가장 많이 쓰인다. 레터(8.5"×11", 215.9×279.4mm),
리걸(8.5"×14", 215.9×355.6mm), 그리고 레터 규격의 두 배인 타블로이드(11"×17")가 있다.

10진법

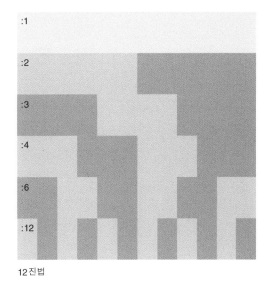

12진법

인치 기반의 시스템처럼 12진법은 미터법(10진법)보다 더욱 여러 방식으로 쉽게 나눌 수 있다는
장점이 있다. 그래서 미터법에서 일련의 비례를 확립할 때는 12진법의 유리한 특성을
모방하는 것이 적절하다.

4.12.2 패널의 비례

역사를 통틀어 비례는 여러 과학자, 예술가, 디자이너에게 흥미로운
주제였다. 르네상스 시대에 기하학은 예술과 과학에서 특별한 관심사가
되었다. 학자들은 자연에서 발견되는 기하학적 패턴과 비례를 탐구하여
절대적인 창조주가 고안한 '신성한' 비례를 확립하기를 바랐다. 특히
인체는 맹렬한 연구의 대상으로서 비트루비우스Vitruvius, 다빈치와
뒤러가 '근본적인' 비례를 제안하도록 영감을 주었다.

정사각형, 원, 대부분의 황금 분할은 근본적으로 흠이 없는 비례를
만든다고 보았다. 황금 분할의 비례에 따라 만들어진 형태는 대다수
사람에게 조화롭게 보이는 듯하고 항상 인간이 만든 창조물에서 발견될
것이다. 정사각형과 여러 개의 정사각형을 조합한 것도 비례를 위한
'표준'으로 이용되곤 한다.

어떤 사인 유형에서는 인쇄된 종이가 중요한 역할을 하므로
표준 종이 크기도 사이니지 디자인에 중요한 비례임이 분명하다.
표준화된 화면 디스플레이 크기에도 같은 사항이 점점 더 많이
적용된다. 화면 디스플레이는 인치 기준으로 제조되는 경우가
압도적으로 많으며, 종이 규격은 미국식 '리걸/레터' 크기와 유럽식
'A열'의 두 가지 표준이 있다.

4.12.3 레이아웃 배치하기

타이포그래피와 레이아웃은 패널에 먼저 올리든 직접 벽에 적용하든
전체 프로젝트에 걸쳐 가능한 한 일관성이 있어야 한다. 여기에는
선정한 글꼴 사용만이 아니라 글자크기, 글자사이, 글줄사이, 마진 등
레이아웃의 다른 모든 요소도 포함된다. 모든 치수가 패널의 크기와
연관된 것이다. 모든 사인 유형에 적용되는 한 가지 레이아웃을 만들기는
불가능할 것이다. 요구되는 메시지가 너무 다양해서 하나의 포맷에
맞추기가 어렵다. 그럼에도 변형의 가짓수를 되도록 줄일 필요가 있으며,
적어도 여러 크기로 이루어진 전체 시리즈에서 일관성을 유지해야 한다.

모듈러 사인 패널 시스템은 교체 가능한 모든 시스템 요소에 같은

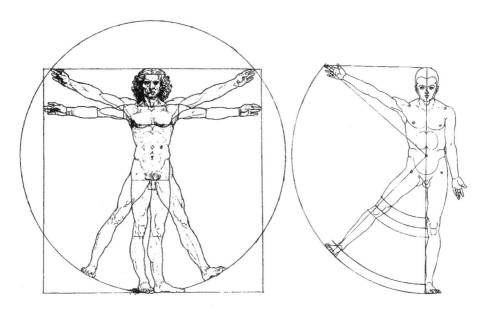

레오나르도 다빈치(Leonardo da Vinci, 1452-1519)의 기하학 연구(왼쪽)와
알브레히트 뒤러(Albrecht Dürer, 1471-1528)의 연구(오른쪽). 수많은 예술가와 과학자가
자연에 깃든 '신성한' 기하학을 밝히려 애썼다.

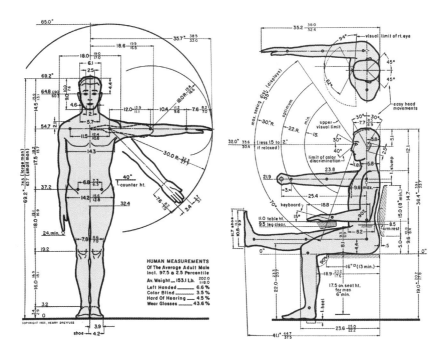

산업 디자이너 헨리 드레이퍼스는 1950년대에 평균적인 미국인 남녀와 아동의 치수를 기록했다.
이런 자료를 그의 회사가 의뢰받은 수많은 제품 디자인 작업에 이용했다.

레이아웃을 적용해야 한다. 여기에는 패널 시스템에 부분적으로
들어갈 수도 있는 레이저 프린트 삽지도 포함된다.

Sign panels	Sign panels may	Sign panels may carry short as well as long
Sign panels may carry short as well as long messages. The ratio between	Sign panels may carry short as well as long messages. The ratio between type size and leading should remain identical.	Sign panels may carry short as well as long messages. The ratio between type size and leading should remain identical. Only when the message is no longer a short notice can leading be given some more space to ease reading.

사인 위의 텍스트는 압축해야 하므로, 글줄사이를 좁히기도 한다. 모든 메시지는 글자크기에 맞춰 글줄사이를 설정해야 한다. 긴 텍스트에는 글줄사이를 좀 더 넉넉하게 설정할 수도 있다. 타이포그래피 스타일은 인터랙티브 미디어에 표현되는 것까지 포함하여 일관성이 있어야 한다.

인터랙티브 화면이 사이니지 프로젝트에 정규적으로 들어가는 부분이
되고 있다. 이런 기기에 쓰인 타이포그래피가 다른 모든 사인 유형에
쓰인 타이포그래피와 어울려야 한다. 전자 기기에 특정한 타이포그래피
스타일을 채택하는 것이 상대적으로 쉽다고 생각할 수도 있지만,
모든 경우에 적용되는 사실은 아닌 듯하다.

4.12.4 공간에 배치하기

평평한 바닥과 수직의 벽이 여전히 건축물의 시각적 초석이다. 프랭크
게리Frank Gehry나 자하 하디드Zaha Hadid 같은 일부 현대 건축가가
이러한 전통에서 가능하면 벗어나려고 애를 쓰지만 여전히 예외로
남아 있다. 확실히 건축 실무에 컴퓨터가 등장하면서 건물이 좀 더
곡선형이 되고 비대칭이 되었으나 엄격한 수평 수직 형태가 우리의
건축 환경 전반을 장악한다. 수직선은 설계에서 리듬을 주는 요소이고
수평선은 인간적인 수치와 관련이 있으며, 공간에 질서감을 부여하는
데 지극히 중요하다. 사이니지 아이템의 배치는 이런 상황을 따라야
할 것이다. 사이니지 요소는 기존의 건축 요소 사이 중간이나

건축 요소와 줄을 맞추어 정렬한다. 사인을 배치할 때, 재료의 두께와 건축물의 치수를 설계와 설치 면에서 세심하게 고려해야 한다.

사인을 공간적으로 배치하는 방식 때문에 사이니지와 건축이 강력하게 충돌할 수 있으므로 이 문제에 대한 세심한 고려와 선견지명이 중요하다. 사이니지를 나중에 생각할 문제로 간주하는 상황에서는 조화를 찾기가 어렵다. 사인을 다르게 배치할 만한 선택의 여지가 매우 적어서 사인의 본질적인 기능성을 잃어버릴 위험이 있다. 사인은 쉽게 발견되고 가독성이 있어야 한다. 이런 요구 때문에 사인 배치는 지극히 융통성이 적다.

사인을 위한 조작 공간이 매우 적어서 종종 건축 디자인과의 충돌로 이어지는 것이 안타깝다. 이 책에서는 건축가들이 사이니지를 마스터플랜의 핵심 부분으로 삼아야 한다고 거듭거듭 주장한다. 만일 사이니지를 가구 선정 및 배치 같은 인테리어 디자인의 일부로 취급해 나중에 추가할 일로 미룬다면, 디자인이 서로 충돌할 가능성이 크다. 공항이나 기차역처럼 랜드마크로 간주하는 건물을 보자. 이해가 안 되겠지만, 실질적으로 거의 모든 경우 건축 디자인과 사이니지의 매끄러운 통합에 측은할 정도로 실패한 게 사실이다. 현대의 건물은 사용자 및 방문객과 효율적으로 소통할 필요가 있다. 이는 조명이나 환기만큼이나 건물의 본질적인 기능이다.

이미 언급했듯이 건축 환경 안의 수평적 치수들이 평균적인 인체와 관련이 있다. 난간, 패러핏(발코니, 옥상 등의 난간), 전등 스위치처럼 문 손잡이도 표준 설치 높이가 있다. 이런 표준 높이가 거의 전 세계적으로 같다. 사이니지에서는 두 가지 설치 위치가 이상적이다. 하나는 눈높이이고 하나는 머리 위쪽, 손이 닿는 높이 바로 위이다.

건축 설계 단계에서 사이니지에 대한 모종의 준비를 할 것을 강력히 권한다. 공항, 운송 중심지, 레저나 쇼핑 시설 등 사이니지가 집중되는 프로젝트에서는 이것이 본질적인 필요조건이다.

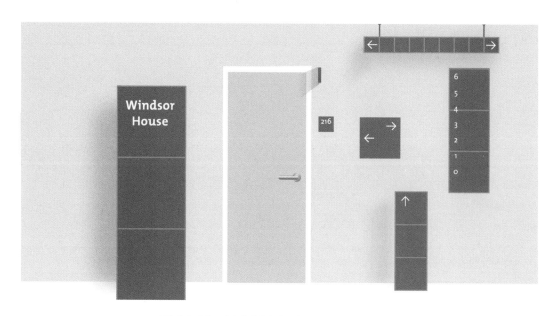

사인 패널 비례를 같게 유지하면 사용된 모든 사인 유형에 패밀리 룩을 만드는 데 도움이 된다. 안타깝게도 한 가지 비례를 유지하는 것이 가능하지 않거나 바람직하지 않은 경우가 많다. 그러나 패널 크기와 그래픽 레이아웃을 모듈러 그리드에 기초한다면 시각적 질서를 창조하고 따라서 쉽게 사용하고 제작할 수 있을 것이다. 이런 이유로 정사각형 모듈이 자주 적용된다.

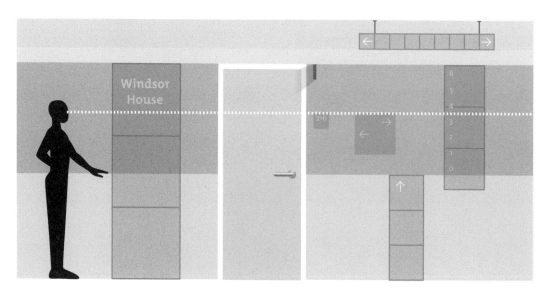

사이니지 아이템을 배치할 때는 건축에 사용된 치수를 고려해야 한다. 문(입구) 높이, 천장 높이, 난간 높이가 중요한 지표이다. 평균적인 눈높이는 사인 배치에 특히 중요하다.

| 30×30cm , 1′×1′ 그리드 |

사이니지 프로젝트에서는 흔히 하나의 그리드 크기를 이용한다.

30×30cm(1′×1′) 그리드는 설치 높이와 사인 패널 치수에도 사용된다.
다음 페이지에는 공항, 고속 도로, 도시의 거리, 건물 내부 등 다양한 환경에
적용된 다양한 사인들을 보여 준다.

사인과 관계있는 주요 표준 높이가 있다.

1. 최소 패러핏 높이 90-100cm(3′-3.5′)

2. 눈높이 수준 150-165cm(5′-5.5′)

3. 사람들의 통행상 필요한 최소 높이 210cm(7′)

4. (의무) 교통 표지판 최소 높이 210cm(7′)

5. (고속 도로) 통행상 필요한 최소 높이 520cm(17′)

(제시된 센티미터/피트 수치는 소수점 이하를 정리한 것이다. 1foot=30.48cm)

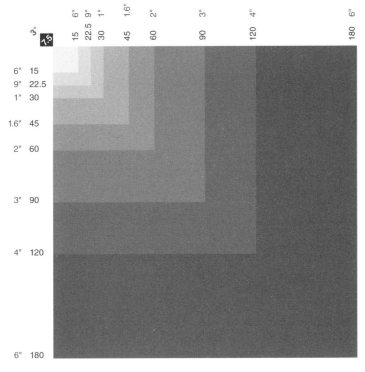

시장에 나와 있는 사인 패널 시스템은 크기가 표준화되어 있지 않다. 그렇지만 75mm나
3인치 모듈을 기준으로 일련의 수치가 흔히 사용된다. 도어 사인은 약 150×150mm나 6×6인치,
벽 위의 방향 패널은 약 300×300mm(1′×1′), 소형 독립형 사인은 300×1200mm(1′×4′),
층별 안내 사인은 약 300×600mm(1′×2′), 천장걸이 안내 사인은 약 150×1200mm(0.5′×4′),
모놀리스는 약 600×1200mm(2′×6′)이다. 종이에 레이저 프린트를 해서 삽입하는 방식이
널리 쓰이면서 예외적인 크기들이 도입되었다. 북미에서 사용하는 시설물의 크기가 다른 곳보다
더 큰 경향이 있다.

공항의 30×30cm(1′×1′) 그리드

고속 도로의 30×30cm(1′×1′) 그리드와 통행상 필요한 최소 높이

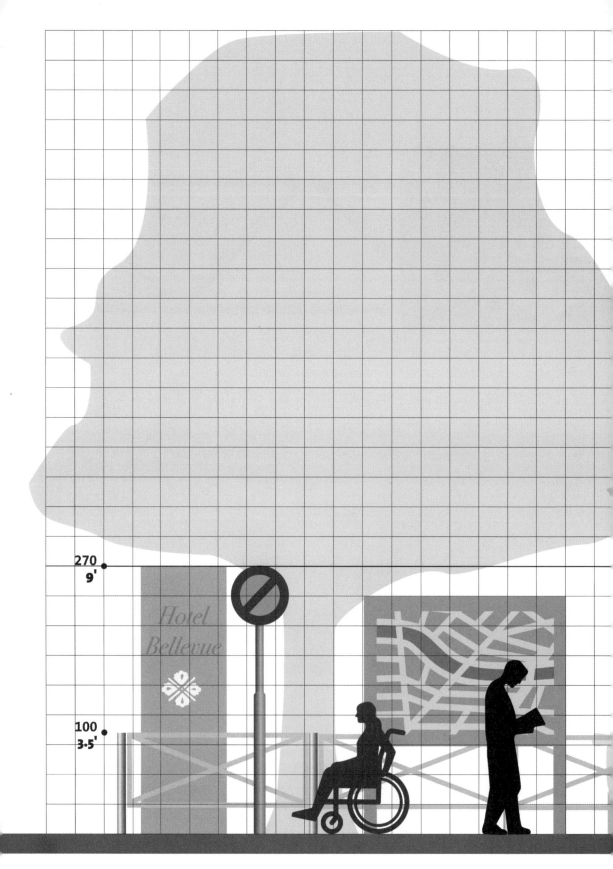

도시 거리의 30×30cm(1′×1′) 그리드

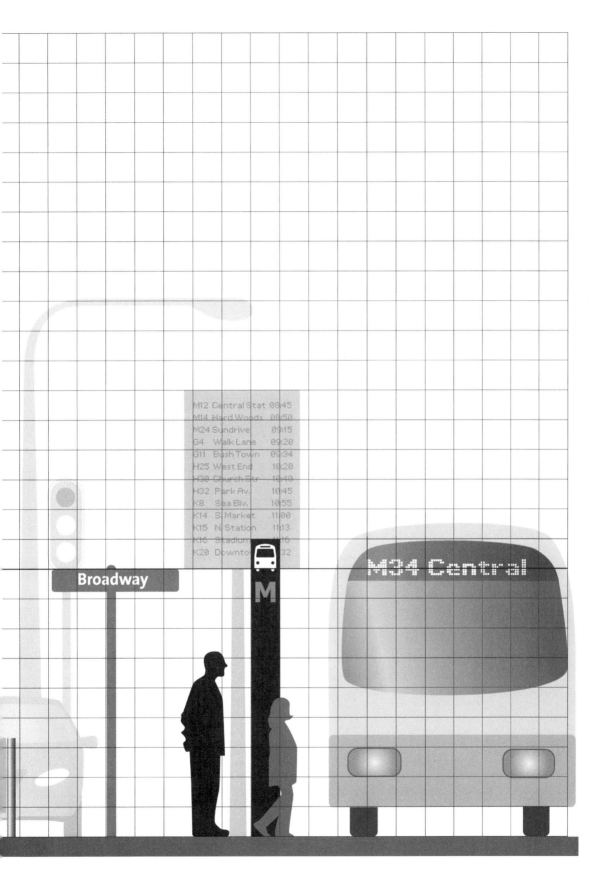

한 건물의 두 개 층 내부의 30×30cm(1´×1´) 그리드

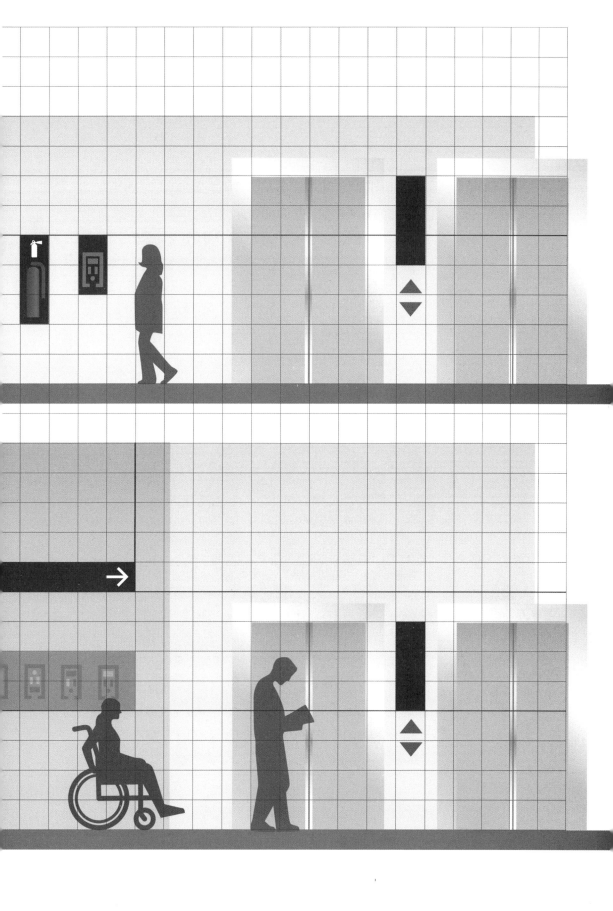

4.13 색채

색채는 디자인에서 가장 정서적인 부분이다. 정서적인 반응을 유발하는 면에서 음악에 상응한다. 우리 대부분은 하나 이상의 색채와 사랑에 빠진다. 어떤 경우에 그 관계는 유행이 뒷받침하는 동안만 지속하고, 어떤 경우에는 평생 가기도 한다. 색채는 강한 느낌을 자아낼 수 있다. 사람마다 좋아하는 색이 있지만 싫어하는 색도 있다. 우리는 색채에 '믿을 만하다' '명랑하다' '수줍다'처럼 개성적인 특질을 부여한다.

출생이나 결혼 등 많은 문화적 관습이 특정 색채와 연관이 있다. 색채는 국가나 종교적 상징과 기업 로고에서 중요한 요소이다. 소매업은 색채가 형태보다 상업적으로 중요하다는 것을 우리에게 가르쳐 준다. 예를 들어 가장 아름답게 만든 유행 의상이라도 손님이 원하는 바로 그때 원하는 색채로 나와 있지 않으면 판매할 수가 없다.

요하네스 이텐은 기본적인 색채 그룹을 보여 주는 12색상환을 구성했다.
(1) 3원색: 빨강, 노랑, 파랑
(2) 원색을 섞어 만든 2차색: 초록, 주황, 보라
(3) 앞의 두 유형의 색채를 섞어 만든 3차색

요하네스 이텐은 또한 색상환을 12개의 꼭짓점이 있는 별로 시각화하여 원색, 2차색, 3차색의 구성을 간단하게 보여 주었다.

우리는 색채로 자신을 표현하고 우리가 입는 색채는 거의 정체성 일부분이다. 짙은 푸른 색이나 회색 양복이나 흰색 웨딩드레스처럼 어떤 색채는 정말로 강한 신념과도 같은 위상을 지녔다. 문화마다 다른 색채 관습이 있어서 서양에서는 상복이 검은색인 반면, 동양에서는 상복이 흰색이다.

사이니지에도 여러 가지 관습적인 색채가 있다. 교통 안내 사인은 흔히 흰 바탕에 검은색 글자, 또는 파란색이나 초록색 바탕에 흰 글자를 쓴다. 교통 표지판을 위한 컬러 코드는 대부분 일반적으로 수용되는 관습이다. 노란색은 공항 사이니지의 바탕색으로 인기를 얻게 되었다.

4.13.1 색채 이론

빛은 우리 눈으로 감지할 수 있는 특정한 범위의 전자기 방사 주파수이다. 시각적 스펙트럼의 낮은 주파수 끝 부분에는 우리가 눈으로 보지는 못해도 방사가 충분히 강할 때는 느낄 수 있는 '적외선' 영역이 있다. 높은 주파수 끝 부분에는 자외선 영역이 있으며, 보이지는 않아도 햇볕에 피부가 타는 등 잠재적인 위험이 있다.

파장(나노미터)

시각적 스펙트럼은 색상환이 제시하는 것처럼 닫힌 원이 아니다. 색상환은 전자기파의 띠 중에서 우리 눈에 감지되는 아주 작은 부분이다.

'중립적인' 백색 일광은 하나의 파장으로 구성된 것이 아니다. 일광은 가시적 스펙트럼의 모든 색채의 조합이다. 무지개는 그 구성 요소를 개별적으로 보여 준다. 일광의 색은 전혀 일정하지 않으며, 낮 동안 변하고, 날씨 조건, 계절, 지구 상의 지리적 위치에 좌우된다. 우리가 보고 사용하는 색채에는 절대적이거나 안정적인 면이 극히 적다. 색채의 인상은 다른 조명 조건에서 보면 극적으로 변한다. 색채의 인상은 주변 색에 따라 크게 영향을 받는다. 시간이 지나면 모든 페인트 등, 화면의 색이 변한다. 더욱이 색채에 대한 우리의 개인적인 민감도가 다르다. 인간은 색채를 정확히 파악하지 못한다. 색채는 각각의 물리적인 측정치를 참고하지 않으면 묘사하고 조절하기가 엄청나게 어렵다. 그러나 사이니지 디자이너가 알아 둘 만한 몇 가지 물리적인 현상이 있는데, 이런 현상은 일직선으로 축적된 주파수 위의 스펙트럼 색채가 아니라

소위 색상환을 만들어 원형으로 배치해야 가장 잘 설명이 된다. 최초의 색상환은 17세기 말에 아이작 뉴턴Isaac Newton이 만들었다. 그의 연구를 필두로 많은 색채 이론이 나왔다. 시간이 흐르면서 여러 가지 다른 색상환이 만들어졌다. 1921년에 요하네스 이텐Johannes Itten이 만든 것이 아마 오늘날 가장 많이 사용되는 색상환일 것이다. 색채 이론은 아직도 진행 중인 작업이지만, 여러 가지 원칙이 일반적으로 받아들여진다.

색채는 세 가지 변수로 설명할 수 있다. 색상(h)은 색상환에서의 정확한 위치를 표시한다. 명도(b)는 흰색이나 검은색이 섞인 정도를 가리킨다. 채도(s)는 색의 농도를 표시한다. 가장 농도가 약한 단계에서 모든 색은 회색 값만을 보여 준다.

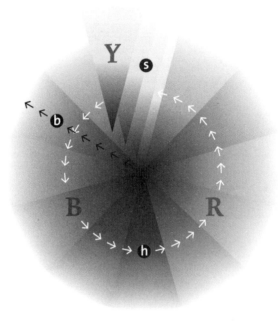

4.13.1.1 색채의 물리적 측면

색채는 흔히 세 가지 변수를 참조하여 설명한다.

— 색상은 스펙트럼 안에서의 색채를 설명한다. 색상은 색상환 안에서 색의 특정 위치나 정확한 파장을 결정한다.

— 채도의 수준은 100-0퍼센트 사이에서 색의 '순도'를 설명한다.

— 색의 명도는 순수한 흰색에서 완전한 검은색까지의 범위에서 순수한 흰색이나 검은색이 더해진 양을 설명한다.

4.13.1.2 색채 조합의 유형

특정한 색채와 색채 조합에는 구체적인 특성이 있다.

— 원색은 색상환에서 삼각형 위치에 있는 세 가지 색이다. 원색은
 다른 모든 색을 만들 수 있는 기본색으로 간주한다. 색이 혼합되는
 방식에 따라 두 종류의 원색이 있다. 우리는 안료를 이용하여 페인트나
 잉크를 만들기 위해 색을 혼합할 수 있고, 빛에 색을 입히는 컬러 필터를
 이용하여 색을 혼합할 수 있다. 컬러 인쇄는 시안, 마젠타, 노랑,
 검정CMYK을 기본색으로 하며, 컴퓨터 화면상의 이미지는 빨강,
 초록, 파랑RGB을 기본으로 한다. 두 시스템에서 기본색을 혼합한
 결과는 극적으로 다르다. 인쇄용 기본 3색을 100% 혼합하면 검은색이
 나와야 한다. 하지만 이론상 그렇다는 것이고 실제로는 그 과정을
 좀 더 안정적으로 만들기 위해 검정 잉크K를 추가한다. 컴퓨터 화면에서
 기본색을 100% 혼합하면 반대 결과가 나와서 흰색 빛이 생긴다.
 그래서 첫 번째 방식의 색채 혼합을 가법 혼합additive이라고 하고
 두 번째를 감법 혼합subtractive이라고 한다. 위와 같은 특정한
 적용 사례를 언급하지 않으면 일반적인 원색은 노랑, 빨강, 파랑이다.

— 이 색채 삼각형을 돌려서 색상환의 다른 위치에 놓을 수 있다.
 원색의 위치를 움직이면 세 개의 2차색, 초록, 주황, 보라를 얻는다.

— 요하네스 이텐은 원색과 2차색으로 이루어진 6개의 꼭짓점이 있는
 별을 한 번 더 돌려서 12개의 꼭짓점이 있는 별을 만들었다.
 새로 추가된 영역은 실제로 간단히 사용할 용도가 없고 특정한
 색 이름을 가리키지도 않는다. 색상환에 온갖 종류의 기타 기하학적
 형태를 놓아서 발견한 특정 색들도 마찬가지이다.

— 색상환은 세로로 나누어 차가운 절반과 따뜻한 절반 두 부분으로
 구분할 수 있다.

— 색상환에서 정확히 반대편에 있는 색을 보색이라고 한다. 이런 색은
 맞은편 색과 나란히 놓으면 두 색이 마주친 부분이 시각적으로 진동할
 정도로 가장 뚜렷이 대조되는 색이다. 한동안 특정 색 영역을 응시하다가
 흰 벽이나 종이를 바라보면 응시하던 색의 보색이 어렴풋이 보인다.

— 색상환에서 인접한 색은 유사색이라고 하며, 이 색은 곁에 있는 색과
 콘트라스트가 거의 없어서 원칙적으로 함께 사용하면 조화롭다.

4.13.2 색채의 조화

색채의 조화에 대한 책으로도 책장을 가득 채울 수 있다. 모든 문화에서
혹은 나라마다 특정한 색채 조합을 선호한다. 북부의 나라는 남부의
나라와 다른 색채 조합을 사용한다. 일본인은 노르웨이인, 영국인,
중국인과는 다른 국가적인 색채 팔레트를 가지고 있다. 흔히 음악의
화음과 색채의 조화를 비교한다. 요하네스 이텐은 색채와 음악의
관계에 대하여 상세한 이론을 정립한 사람 가운데 하나였다. 그 문제는
아직도 예술 학교에서 최종 연구 프로젝트의 주제로 인기를 끈다.
아마도 둘 사이의 가장 중요한 연결점은 잠재적인 정서적 영향일
것이다. 어쩌면 우리는 색채의 불협화음보다 음악의 불협화음에
더 민감한 것 같다.

 기대되는 분위기를 북돋우려고 나이트클럽이나 카니발 행렬에서는
법정이나 영안실과는 다른 색채 조합을 사용한다. 조화로운 색채
조합이나 장소의 적절한 분위기를 만드는 규칙은 아주 분명한 것들
말고는 거의 없다. 좋거나 나쁜 치수가 없는 것처럼 '좋거나 나쁜'
색은 없다. 모든 것은 조화와 흥미로운 환경을 만드는 적절한 조합에
달렸다. 조화 혹은 질서감과 편안한 분위기는 유사한 계열의 색끼리
대비시키는 색채 조화를 사용하면 가장 잘 이루어진다. 밝은 색은
색채의 오케스트라에서 솔로 부분을 맡아야 하며 빛을 발할 적절한
공간을 주어야만 인상적으로 드러날 수 있다. 색채의 인상은
색이 들어가는 표면의 크기와 깊은 관련이 있다.

색채의 인상은 색이 적용된 크기와 비례하여 커진다. 색 보기 모음은
항상 아주 작은 크기이며, 벽에 적용할 때와 유사한 인상을 주려면
채도를 훨씬 낮추어야 한다. 넓은 표면에 색을 지정할 때 이런 효과를
고려하지 않는 것은 전형적인 초심자의 실수이다. 그래픽 디자이너는

소형 출력 크기와 아주 작은 활자에 익숙한데, 실내에 사용하는 색채는
완전히 다른 문제이다.

4.13.3 색채 콘트라스트

환경 안에서 사인이 감지되고 사인 위 활자가 판독성을 가지려면 확실히
각각 배경에서 충분한 콘트라스트를 유지해야 한다. 콘트라스트는
대조되는 색이나 대조되는 명도(회색 값의 차이) 혹은 둘 다를 사용하여
얻을 수 있다. 앞에서 설명했듯이 크기가 작을 때 효과를 얻으려면
더욱 강한 색이 필요하다. 이는 타이포그래피에서 콘트라스트가 색채의
사용과는 그다지 관계가 없고 거의 전적으로 질서를 창출하는 형태의
차이morphological discrimination에 기초하는 이유이다. 타이포그래피
순수주의자라면 전통적인 검은색 옆에서는 짙은 빨강만이 기능적이라고
생각할 것이다. 배경은 거의 언제나 아주 밝은 색을 쓴다. 전통적인
타이포그래피에서 검정 바탕에 흰 텍스트처럼 반전된 글자는 주목을
유도하는 궁극적인 방법이다. 사이니지의 관습은 인쇄물에서처럼
흰색 배경에 검정 텍스트를 쓰거나, 어두운 색 혹은 검정 바탕에 흰색
텍스트를 쓰는 것이다. 중간 회색값 범위에서 색을 지정한 사인 패널은
사용상 위험이 따른다. 그러나 개방적인 마음을 가지는 것이 중요하다.
전통은 나름의 가치가 있고 분명히 알아 둘 만하지만 아무것도
당연하게 받아들이면 안 된다. 주목을 이끌어 내거나 이해시키는
가장 좋은 방법이 정해져 있는 것은 아니다. 이는 전적으로 주변 조건과
어떤 방식을 섞어 사용하느냐에 달렸다. 규칙을 맹목적으로 따르다
보면 그저 그런 결과가 나오기 쉽다. 마치 배우가 무대에서 분명한
발음과 맑은 목소리로 한 가지 톤으로 이야기하는 것과 같다.
이것은 공식적으로 올바른 방법이지만 청중의 주목을 이끌어
내는 데는 형편없이 실패한다. 각각 다른 톤이 특정한 메시지를
전달하는 데 가장 좋으므로 훌륭한 배우라면 때로는 속삭이고,
중얼거리고, 소리 지르고 신음한다.

4.13.4 컬러 코딩

사이니지에서 컬러 코드를 사용하는 오랜 전통이 있는데, 대부분
교통, 보건, 일터의 안전이나 공공장소와 연관된 것이다. 빨강과
초록 신호가 아마도 철도에서 '진행'과 '정지' 신호에 처음 사용되었을
것이다. 영국에서 1865년의 유명한 '빨간 깃발 법Red Flag Act'은
빨간 깃발을 든 사람을 모든 엔진이 달린 차량보다 먼저 지나가게
하라고 규정했다. 교통 신호등이 곧 뒤따라 등장하고, 진행과
정지 사이에 노란색이 경고나 주의 사인으로 도입되었다.

그 이후 국가적 차원과 국제적 차원에서 교통과 안전에 대한
컬러 코드를 가지고 규정을 정기적으로 업데이트하고 확장해 왔다.
대다수 나라가 금지 사인에는 붉은 띠를, 경고 사인에는 노란 바탕을,
공공 사인에는 파란 바탕을, 안전 사인에는 초록 바탕을, 소방 설비에는
빨간 바탕을 사용한다. 이 색들을 다른 유형의 컬러 코딩으로는
사용하지 말라고 권고한다. 적어도 그렇게 하기가 쉽지는 않다. 원색과
2차색이 아주 뚜렷하게 구별되기 때문이다. 교통 표지판은 또한
이런 색들을 표준 사인에 사용하는데 나라마다 조금씩 다르다.

비록 전용 컬러 코딩의 기능성에 의문이 있기도 하지만, 클라이언트와
건축가는 전용 컬러 코딩에 약하다. 첫째, 사용 가능한 색의 수가
제한된다. 3원색(빨강, 파랑, 노랑), 2차색(초록, 주황, 보라), 3가지
무채색(검정, 하양, 회색)에 더하여 갈색, 분홍, 베이지, 자주색 같은
자의적인 색들이 추가된다. 코딩에 사용되는 색은 올리브, 머스터드,
네이비, 스카이처럼 분명하게 지칭할 이름이 있어야 한다. 둘째,
컬러 코드는 배우고 기억해야 한다. 셋째, 사용되는 색이 기존의
(법적) 코드와 맞지 않을 수도 있다. 넷째, 색은 시간이 지나면 바래고
조명 조건에 따라 다르게 보인다. 다섯째, 색을 잘 분간하지 못하는
사람도 있다. 여섯째, 컬러 코딩 때문에 사이니지의 설치와 유지 비용이
증가할 수 있다.

색을 적용한 표면의 크기는 색채가 자아내는 인상의 강도에 영향을 미친다. 표면이 넓으면 색상이 약해도 상대적으로 강한 인상을 준다.

컬러 코딩은 실내외 경로나 트랙 코딩에 가장 유용할 것이며, 대개 건물 밖에서 유용하게 쓰인다. 보행자용 좁은 길에 컬러 코드를 쓰는 오랜 전통이 있다. 컬러 코드를 적용하는 또 다른 유용한 사례는 구역 표시이다. 색채는 전통적인 보조물로서 큰 도움이 된다. 사실 이런 유형의 코딩은 집에서 방마다 다른 색을 칠하여 다른 분위기를 냈던 옛 앵글로색슨 족의 전통을 따른다.

4.13.5 색채의 정착성

다른 기본 재료와 마찬가지로 어떤 색은 다른 색보다 더 빨리 품질이 저하된다. 특히 햇볕에 노출되거나 불리하고 오염된 환경에 놓일 때 특정 색의 안료가 다른 것보다 훨씬 안정적이다. 탈색에는 사용된 프라이머(착색 도료), 결합재, 안료와 마감재나 실링 등 여러 가지 원인이 있다. 결합재와 실seal 바니시는 시간이 흐르면 갈색으로 변하거나 색이 더 짙어지는 경향이 있다. 어떤 안료는 표백되고 흐려지거나 변색하기 쉽다. 대략, 밝은 분홍색 계열, 자주색 계열, 초록색 계열이 불안정한 경향이 있다. 형광색은 시간이 흐르면 특성이 없어진다. 색채의 정착성을 측정하는 국제 표준이 있다.

4.14 인터랙티브 디자인

디지털 혁명 기간에 산업 생산 방법이 대단히 크게 바뀌었다. 제품을 디자인하고 제조하는 방식이 바뀌었을 뿐 아니라 전통적인 사업 일부가 사라지는 가운데 완전히 새로운 사업 분야가 추가되었다. 인쇄는 대부분 그래픽 디자인에서 항상 핵심 매체로 자리해 온 편이지만, 더는 그렇지 않다. 인쇄물 생산이 훨씬 쉬워졌고, 그 결과 인쇄되는 제품이 극적으로 증가했지만 이런 발전이 있더라도 그래픽 디자인은 전적으로 혹은 적어도 주로 화면에서 보이는 용도로 더욱 많이 만들어지는 상황이다.

인터랙티브 디지털 미디어(왼쪽)는 전통적인 인쇄 미디어(오른쪽)와는 근본적으로 구조가 다르다. 따라서 우리가 그 두 가지를 사용하는 방법이 다소 다르다. 전통적인 미디어의 구조는 단순한 선형 구조이다. 거기서 정보를 가져오는 일은 관습적이고 직접적이지만, 디지털 미디어는 정보를 가져오려면 전용 내비게이션 도구가 필요하다. 이런 도구의 품질이 접근성을 결정한다. 내비게이션 도구를 창조할 가능성은 무한한데 (전통적인 미디어의 경우처럼) 관습적인 디자인이 거의 없어서, 사용자가 길을 잃을 가능성이 커진다.

화면 위의 그래픽 표현은 대개는 인쇄용 그래픽과 같은 디자인 원칙을 따른다. 그렇지만 적용할 가능성 면에서는 엄청난 차이가 있다. 문제는 이러한 가능성이 사실상 무제한이라는 점이다. 첫째, 제한된 색 사용, 콘텐츠의 크기나 발행 부수 등 인쇄물 생산의 일반적인 모든 제약이 완전히 사라졌다. 이 모든 전통적인 고려 사항이 아무 상관이

없게 되었다. 둘째, 비디오, 사운드, 애니메이션 등 모든 유형의 미디어를
통합할 수 있다. 셋째, 사용자가 콘텐츠를 원하는 대로 조정할 가능성이
폭발적으로 증가했다. 인쇄물은 기본적으로 사용자가 읽거나 무시하는
것이지 바꾸지는 못한다. 라디오와 TV 등 전기로 기능을 하는 최초의
미디어가 도래하자, 사용자가 시각적(혹은 청각적) 표현의 몇 가지
측면을 바꿀 수 있었다. 미디어와의 상호 작용성은 여기서 시작되었다.
전자 미디어는 콘텐츠가 소비되고 표현되는 방식에서 사용자가
크게 참여할 수 있게 만들었다. 물론 이 모든 장점에는 대가가 따른다.
인쇄물을 이용하려면 그저 충분한 시력만 있으면 된다. CD-ROM이나
테이프 같은 저장 장치를 이용하려면 재생 장치, 적절한 소프트웨어,
전원이 필요하다. 온라인에서 직접 미디어를 이용하려면 그보다
훨씬 많은 것이 필요하다. 전화 연결, 서비스 공급자, 적절한 하드웨어와
꼭 맞는 종류의 소프트웨어가 필요한데, 소프트웨어는 끊임없이 바뀐다.
'오픈 커넥션' 미디어가 제공하는 가능성은 수신자나 발신자 모두에게
무궁무진하지만, 지속적으로 사용하려면 끊임없는 재투자가 필요하다.
확실히 제조업자는 이런 상황에 특별히 반대하지 않는다.

콘텐츠와 상호 작용할 수 있게 됨으로써 항상 정보를 쉽게 (혹은
자동으로) 최신 정보로 유지하고 각 사용자의 개인적인 필요에 따라
맞춤형으로 표현하는 등 엄청난 장점이 있다. 이것은 공짜로 주어지지는
않지만 이상적인 상황이며, 우리는 인터랙티브 미디어를 적절히
제공하고 사용하는 방법을 배워야 한다. 브로슈어나 책을 사용하는
방법은 누구나 알고 있으며, 사용자가 언제 어떻게 사용할지가 무척
자유롭다. TV나 영화를 보는 것 역시 꽤 단순하고 직접적인
활동이지만, 융통성은 훨씬 더 적다. 인터랙티브 미디어는 두 가지
미디어의 장점을 결합할 수 있으나 사용 과정이 전혀 명료하지
않다는 엄청난 단점도 있다. 인터랙티브 미디어를 사용하다 보면
어느 단계에서는 누구나 일정하게 또한 형편없이 어려움에 직면한다.
너무 흔한 경험이라서 우리는 그저 거기에 익숙해졌다. 이런 문제의

주요 원인은 인터랙티브 미디어의 크기와 콘텐츠가 정해지지 않는 경향이 있다는 사실이다. 예를 들어 인쇄물을 사용할 때 우리는 처음부터 그것이 간단한 전단인지 사전인지 알고 있다. 인쇄물의 내용을 재빨리 훑어보기는 아주 쉽다. 화면에서는 명료하게 제한된 콘텐츠가 더는 존재하지 않고, 하이퍼링크를 클릭하기만 하면 빛의 속도로 글자 그대로 어디든지 데려다 준다. 뉴 미디어에는 이제 쪽번호도 없고 선형적인 줄거리도 없고 앞뒤 표지도 없다.

4.14.1 내비게이션과 정보 아키텍처

사이니지 프로젝트를 디자인하는 것과 멀티미디어 애플리케이션을 디자인하는 데는 많은 유사성이 있다. 둘 다 한 장소 혹은 사이트에서 사용자를 안내하려면 명료하고 단순한 내비게이션 시스템이 필요하다. 정보 아키텍처와 웹사이트는 인터랙티브 미디어가 도래하면서 조합된 말이며, 전통적인 2차원 그래픽 세계보다는 3차원 환경과 밀접한 관계가 있음을 보여 준다. 새로운 멀티미디어 세계에서 쉬운 내비게이션을 제공하는 데 실패하면 사용자가 여지없이 길을 잃는다. (인쇄물 안에서는 아무도 길을 잃지 않는다.) 인터넷 붐으로 기능적인 내비게이션 시스템을 디자인하는 방법이나 때로는 좀 더 보편적으로 인간-컴퓨터 인터페이스라고도 하는 그래픽 유저 인터페이스에 대한 정보를 담은 책이 많이 나왔다. 그러나 내비게이션 디자인 관습의 발전은 여전히 초보 단계이다. 많은 내비게이션이 여전히 사용자보다도 디자이너 위주로 디자인된다.

15년간 진행된 웹사이트 내비게이션의 역사가 그 발전상을 보여 준다. 웹사이트는 처음에 인쇄된 페이지를 전자적으로 쌓아 두고, 화살표나 한 페이지에서 다음 페이지로 넘어갈 수 있는 간단한 링크 또는 웹사이트 안팎의 어떤 장소로 즉시 데려다 줄 하이퍼링크를 곁들인 것과 같았다. 즉, 사람들은 화면 상의 페이지가 전체 사이트와 어떤 관계가 있는지 전혀 감을 잡지 못했다. 개요를 파악하려면

홈페이지로 되돌아가야 했다. 나중에 대다수 웹사이트가 내비게이션 도구와 디렉터리를 항상 보이게 해 놓았다. 마치 자동차에 앉아 있었던 것처럼 창이 열려 변화하는 정보를 보여 주었다. 사이트 맵이 추가되어 사이트가 구성된 방식을 개괄적으로 알려 주었다. 이제 내비게이션 도구와 디렉터리가 흐르며 투명해지고 사용자의 커서 움직임을 따르기 시작했다. 추가로 기존의 내비게이션 도구에서 주는 정보와 유사한 위치 정보(내가 어디에 있는지)가 역동적으로 주어진다면 역시 도움이 될 것이다. 사람들은 아직도 전자 고속 도로를 여행하는 동안 쉽게 길을 잃는다.

4.14.2 멀티미디어 광풍

낮은 비용으로 혹은 무료로 쉽게 접근하고 거의 무제한으로 사용할 수 있는 자원을 비교적 갑자기 얻게 되자 멀티미디어 애플리케이션에 통제되지 않는 광풍이 일었다. CD-ROM 하나에 백과사전 전질의 내용을 껌 한 통의 제조 단가보다 낮은 비용으로 담을 수 있다. 유통 비용은 거의 사라졌다. 웹에서는 백과사전 같은 전통적인 정보원을 무료로 참조할 수 있다. 검색 엔진을 일반적으로 사용하게 되자 정보를 가져오고 전달한다는 개념이 달라졌다. 잠재적인 신사업의 세계가 '공짜'라는 유행어를 가지고 시야에 들어왔다. 시장에 나온 많은 애플리케이션이 결국 단명했다. 공짜로 공급되는 세상에서 돈은 너무 적어 보였다. 우리는 여전히 정신없이 너무 많은 내용과 너무 많은 옵션을 담아 제공하는 애플리케이션 때문에 고생을 한다. 대부분의 멀티미디어 애플리케이션은 아직도 너무 복잡하다.

자동 현금 지급기는 일단 사람들이 이 기계를 적당히 간단하게 만드는 방법을 터득하고 나자, 티켓 발매기처럼 큰 성공을 거둔 애플리케이션이다. 이것은 골자만 남겨 단순한 내비게이션 설비를 갖춘, 복잡성이 아주 적은 애플리케이션이다. 다음 단계는 우리 대다수가 공항에서 셀프 체크인 시설을 사용하게 되는 것이다.

멀티미디어 키오스크는 거의 20년간 시장에 출시되어 있었다. 오늘날 제공되는 키오스크의 유형은 놀랄 만큼 많고, POS나 POI 같은 수식어가 붙어 다닌다. 어떤 키오스크 애플리케이션은 화면, 인쇄, 음성, 전화, 인터넷 등 거의 모든 종류의 미디어와 연결해 준다. 기능이 많다고 해서 성공으로 가는 길은 아닌 듯하다. 아주 간단한 애플리케이션이 오래가는 반면, 복잡한 애플리케이션은 사람들이 간식을 먹고 싶어하듯 끊임없이 새로운 기기를 추구하는 욕구를 충족시키는 것 같다. 그런 욕구는 당연히 오래가지 않는다.

4.14.3 사이니지 애플리케이션

인터랙티브 터치스크린 키오스크가 전통적인 안내 직원을 대신한다. 미래에는 사랑스러운 가상의 안내 직원이 다시 등장할 것이다. 우선은 키오스크에, 다음에는 휴대용 기기에, 그리고 실물 크기 3D 영사 이미지 형태로 등장할 것이다.

사이니지를 위한 인터랙티브 멀티미디어 애플리케이션에서는 웹사이트에서 제공하는 길찾기 정보, 전자 층별 안내 사인, 인터랙티브 터치스크린 키오스크라는 세 가지 아이템이 중심을 차지한다.

4.14.3.1 웹사이트 맵

대다수 조직이 자기네 웹사이트에 관련 고속 도로와 대중교통 정류장을
표시한 지도를 올려 길찾기 정보를 제공한다. 때로는 그런 지도에
애니메이션 기능이 있거나 인쇄 가능한 PDF 파일로 내려받을 수 있다.

비록 쇼핑객은 마우스 브라우징으로 제한된 룩 앤드 필을
경험하기보다는 실제 건물 안에서 냄새 맡고 손으로 만지기를
선호하는 것 같긴 하지만 일부 소매상은 웹에 상점을 가상현실로
복제해 놓아 방문객이 가상현실에서 상점을 방문하게까지 한다.

4.14.3.2 전자 층별 안내 사인

어떤 건물은 입주자 수가 엄청나다. 알파벳을 이용한 검색 설비를
갖추고 스크롤이 가능한 전자 층별 안내 사인은 이름과 관련 방 번호를
알려 주는 단순하고 직접적인 해결책이다. 때로는 이런 종류의
층별 안내 사인에 직원의 이름이 추가된다. 이런 시설에 손쉬운
업데이트는 필수이다.

4.14.3.3 터치스크린 키오스크

최초로 만들어진 멀티미디어 사이니지 애플리케이션을 위한
대규모의 세련된 키오스크 가운데 하나가 뉴욕의 파이낸셜 센터에
있었다. 1989년 에드윈 슐로스버그Edwin Schlossberg가 디자인한
것이다. 그곳에는 다양한 키오스크가 여기저기 흩어져 있었고, 각각
그 장소와 입주자에 대한 온갖 정보를 제공했다. 또한 라우팅 정보를
담아 출력물을 내놓는 키오스크도 한 대 있었다. 처음에는 쇼핑몰과
박물관이 이런 트렌드를 열심히 따르다가 결국 프린터가 종이나
잉크를 소모하고 꽤 많은 혼란을 빚을 수 있음을 알게 되었다. 게다가
많은 정보에 쉽게 접근할 수가 없고 사용되는 정보는 매우 적었다.
지속적인 콘텐츠 관리에는 정기적으로 숙련된 인력이 주의를 기울여야
했다. 이 모든 점을 고려할 때 정교한 키오스크 애플리케이션이
사이니지 용도로는 오히려 인기가 감소한다.

터치스크린 키오스크의 사용은 때로는 단순히 웹사이트에서 이용할
수 있는 것과 유사한 정보를 제공하면서 엔터테인먼트와 PR 쪽으로
변화했다. 이런 유형의 키오스크는 흔히 기존의 인쇄물을 전시하던 것을
전자 형태로 바꾼 것처럼 대기실이나 리셉션 구역에 놓는다.

4.14.3.4 미래의 발전

인터넷 접속이 다양한 휴대용 기기로 확산하고, 케이블 연결이 더는
필요 없다. 휴대 전화, 디지털 비서, 포켓 컴퓨터 등 개인용품이 웹에
연결되는 추세이다. 더욱더 많은 웹사이트 정보를 어디서든 참조할 수
있다. 미래에 개인이 휴대용 GPS 수신기를 일반적으로 소유하게 되면
최신 건물 지도를 웹에서 즉시 내려받을 수 있고, GPS가 자동으로
우리를 목적지로 이끌어 줄 것이다.

인터넷 사이트를 통해 정보를
제공하면 내비게이션 도구의 양이
위압적으로 많아질 수 있다.
세 종류의 사용자 인터페이스가
화면에 나타난다. 시스템 소프트웨어
인터페이스, 브라우저 소프트웨어,
사이트 자체의 내비게이션
도구가 있다.

디지털 혁명 때문에 거리가 없어졌다고들 한다. 휴대용 무선 인터넷
연결로 장소의 중요성이 없어진다. 모든 정보의 원천이 사실상
언제 어디서든 접근 가능할 것이다. 반대의 상황에서도 마찬가지로
정보는 어떤 장소에서든, 언제든지 무선 네트워크에 연결된 기기로
유통할 수 있다. 네트워크 안에서는 사이니지 화면의 내용을
언제 어디서나 변경할 수 있다.

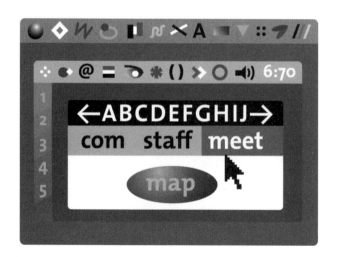

492

4.14.4 제작과 디자인

멀티미디어 디자인과 제작은 거의 전적으로 디지털 작업이다. 정보를
디지털화하는 하드웨어와 정보를 다시 듣거나 보이게 하는 하드웨어가
필요하지만 나머지는 모두 아주 많은 유형의 소프트웨어로 이루어지는
비물질적 조작이다. 그렇다고 일이 쉬워지는 것은 아니다.

멀티미디어 제작은 복잡한 편이다. 인터넷을 보편적으로
사용하게 되자 웹사이트 디자인과 제작이 한결 쉬워졌다. 소위
'저작 소프트웨어'가 제작과 디자인을 쉽게 한다. 젊은 그래픽
디자이너들은 멀티미디어 소프트웨어를 사용하여 복잡하지 않은
웹사이트를 혼자서 디자인한다. 대부분 '복잡하지 않은' 데
주안점을 둔다.

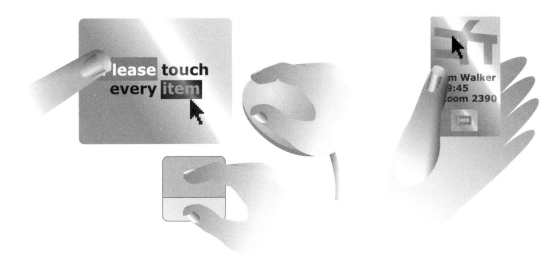

더 복잡한 제작에는 여러 가지 다른 전문적 기술이 필요할 것이다.
'콘텐츠' 부분에는 콘텐츠 개발자, 작가, 사진가, 일러스트레이터가 필요하고
'기술' 부분에는 기술 디자이너와 컴퓨터 프로그래머가 필요하며,
'디자인' 부분에는 정보 건축가, 그래픽 디자이너, 멀티미디어(인터랙티브)
디자이너가 필요할 것이다. 웹사이트나 키오스크를 유지하는 일에도
웹(키오스크) 마스터와 웹 편집자가 필요하다.

터치 패드를 이용하거나, 마우스나 손가락으로 '핫 스팟(센서가 있는 부분)'을 건드리는 것이 전자적으로 제공되는 정보를 검색하고 추출하는 방법이다. 어떤 애플리케이션에서는 사람이 정보를 탐색하는 대신 개인용 전자 태그와 고정된 정보 소스 사이에 자동으로 전자 데이터가 (무선으로) 교환될 것이다.

터치스크린 키오스크 디자인은 웹 디자인에서 일반적인 트렌드에
약간 뒤졌다. 원칙적으로 이런 상황이 될 이유는 거의 없다.
터치스크린은 특수 열감지 레이어가 마우스(혹은 터치패드)를 대신하여
손끝으로 화면을 만지면 직접 내비게이션이 되는 화면이다. 키오스크는
모든 인터넷 애플리케이션에 사용하는 것과 같은 HTML 언어,
같은 저작 소프트웨어를 쓸 수 있다. 후자의 문제점은 그것을 모두
작동하려면 사용자가 완전히 설비를 갖춘 컴퓨터를 써야 한다는 것이다.
인터넷 접속에는 시스템 소프트웨어와 관련된 브라우저 소프트웨어가
필요하다. 키오스크 안에 완전히 갖추어진 노트북 컴퓨터를 쓴다는 것이
다소 억지스럽고, 그 결과 터치스크린 소프트웨어는 다른 주류
소프트웨어에 비하여 다소 뒤떨어진 위치에 있다. 나머지 사이니지에
쓰인 그래픽 디자인에 맞추어 표준 키오스크 인터페이스의
타이포그래피와 색채를 바꾸기는 복잡하다. 이런 상황은 앞으로
바뀔 것이며, 인터넷이 더욱 중추적인 역할을 담당할 것이다.

소리가 천천히 그러나 확실히 모든 멀티미디어 애플리케이션에서
더욱더 표준적인 부분이 되어 가고 있다. 사이니지 용도로 말로
이루어진 정보가 시각 장애인에게 큰 도움이 된다는 점은 커다란
장점이다. 나머지 사람들에게는, 소리가 시각물의 인상을 극적으로
향상시키거나 변화시킬 수 있으나 그만큼 상당히 어리석고
짜증스럽게 느껴질 수도 있다.

정보를 최신 상태로 유지하는 일은 멀티미디어 디자인에서 아직도
놀랄 만큼 취약한 부분이다. 선형적인 그래픽 제품에서 정보나 페이지를
추가하고 변경하기는 지극히 쉽다. 멀티미디어 제작에서는 하이퍼링크로
이루어진 복잡한 스파이더 웹 때문에 정보를 업데이트하고 추가하는
일이 어려운 작업이다. 분명히 전체 애플리케이션의 효과를 위해서는
이런 종류의 콘텐츠 관리가 본질적이다. 이러면 사용하기 쉬운
콘텐츠 관리 소프트웨어가 나올 가능성이 있다.

494

인터랙티브 미디어 디자인은 한 가지 중요한 측면에서 그래픽 디자인의
전문적 발달에 역사적인 이정표가 되었다. 인터넷 사이트 이용의 효과는
측정할 수 있으며, 웹사이트 방문객의 행동을 꽤 정확하게 추적할 수
있다. 피드백이 지극히 빠르고 어떤 특정한 필요에 따라서도 사용자에게
맞도록 조정할 수 있다. 이런 조건 덕분에 정보 그래픽의 효과를 쉽게
측정할 수 있다. 이전에는 디자인 작업의 효과에 대한 피드백이 이렇게
빠르고 정확했던 적이 없다.

4.14.5 테크니컬 디자인 측면

가장 인기 있는 터치스크린은 고전적인 CRT 화면이었다. 무게와
크기는 좀 거추장스럽지만 (에너지 소비를 고려하지 않았을 때) 값이 싸고
오래간다. LCD 화면은 강력한 2인자 자리를 차지한다. 이 화면은
더 가볍고, 크기가 거추장스럽지 않고, 에너지 소모가 더 적으며, 가격이
많이 내렸다. 가정용 TV 디스플레이 시장의 트렌드가 키오스크
화면에서도 나타나며, 이는 다음번에는 플라스마 터치스크린이
유행하리라는 뜻이다. 에너지 절약은 모든 가전제품에서 심각한
문제이다. 화면을 켜 놓고 사용하지 않는다면 현명한 에너지 소비
전략과는 거리가 멀지만, 화면이 켜 있지 않으면 먹통이거나
고장난 것처럼 보인다. 이것이 현대의 딜레마이다.

대부분 사이니지 프로젝트는 단 하나 또는 몇 개의 화면 디스플레이
애플리케이션만 적용한다. 몇 개의 화면만을 나머지 사인 패널의
디자인에 매끄럽게 조화시키기는 쉽지 않다. 그러나 인터랙티브
화면을 전반적인 디자인에 통합하려는 시도는 현명하다. 사이니지
프로젝트에서는 사인 패널에 쓰인 측정 그리드를 인터랙티브 시설에도
적용해야 한다.

5

제작과 설치에 대한
명세서 작성과 감독

지금까지의 작업 과정을 요약하자면, 사이니지 시스템을 디자인하는 작업의 첫 단계에서는 종합적인 시스템이 만들어진다. 이는 주로 한정된 수의 사인 유형을 보여 주는 한 세트의 지도와 사용되는 각 사인에 대한 관련 메시지를 기록한 별도의 목록으로 구성된다. 두 번째 단계에서 하나의 포괄적인 디자인 콘셉트에 따라 사인에 어떤 구체적인 시각적 모습을 부여할지 정해진다. 마지막 단계에서는 사인의 제작과 설치가 이루어진다. 이 단계에는 제작 설계를 구체적으로 명시한 문서를 만들고 제작자들과 제작 과정을 조직적으로 선정해야 한다. 이를 위해선 가장 먼저 제작업체를 선정하는 절차에 착수해야 한다. 그리고 선택한 절차에 따라 입찰 서류를 준비한다. 그다음에는 하나 이상의 제작업체에 의뢰하고, 실제 제작과 설치에 대한 세부 지침과 감독이 이루어져야 한다. 원칙적으로 이 모든 것은 다소 잘 알려졌으며 어렵지 않은 과정이다. 문제는 아무리 완벽하게 짜인 절차라 할지라도 빈번하게 서로 중복되는 일이 생기는 데 있다. 즉 각 단계는 이해 상충을 막으려는 조처와 병행되어야 한다. 더욱이 클라이언트의 유형이나 작업, 의뢰의 종류에 따라 또는 심지어 해당 지역의 비즈니스 관행에 따라 절차가 달라질 수 있다.

5.1 문서 작성과 입찰

우선 제작업체를 선정하는 절차를 수립해야 한다. 건물 산업에 관련된 대부분의 제작업체는 될 수 있는 한 일찍 앞으로 있을 프로젝트에 참여하고자 한다. 그들은 종종 디자이너에게 연락을 취해 상대가 요청하지도 않은 서비스를 제공하기도 한다. 입찰 과정이 시작되기 전에 어떤 프로젝트이고 참여하는 디자이너가 누구인지에 대한 내부 정보를 조금이라도 입수하는 것이 유리하다고 생각하기 때문이다. 디자이너가 제작업체와 조기에 서로 연락을 주고받는 상태 역시 유리하다. 제작업체를 통해 디자이너는 가장 최근의 제품 혁신에 대한

정보를 얻을 수 있으며, 대부분 제작업체는 흔쾌히 기술적인 조언을 무료로 제공한다. 다수의 사이니지 디자이너는 이공계 출신이 아니기에 이러한 관계를 긍정적으로 생각한다. 디자이너와 제작업체 간의 이러한 조기 접촉은 이 단계에서 모종의 암묵적인 거래가 이루어지지 않는 한 문제는 없다.

5.1.1 사이니지 디자이너의 위치

선정 과정에 사이니지 디자이너가 어느 정도나 관여하는지의 여부는 그 디자이너가 어떤 위치에 있는가에 크게 좌우된다. 사이니지 업무는 계약자가 맡은 직권의 한 부분이거나 건물의 미래 사용자가 부여하는 권한일 수 있다. 사이니지 디자이너의 책임은 사례마다 서로 다르다. 사이니지 디자인 업무는 두 가지로 나눌 수도 있다. 다시 말해, 한쪽은 사인의 시각적 외양을 디자인하는 일을 맡고 다른 사람은 그 나머지 일을 담당하는 것이다. 이런 면에서 볼 때, 이미 현장에서 작업 중인 계약자에게 사이니지 작업을 요청하거나 디자인 전문 회사에 맡길 수 있다. 그런 경우 시각 디자이너가 선정 과정에 관여하게 될 가능성은 희박하다. 어떤 경우에는 조달 부서가 선정 과정에 크게 관여해 사이니지 업무의 많은 부분을 담당할 것이다.

이 상황의 정반대는 디자이너가 계약자이거나 또는 계약자이면서 디자인의 제작자 역할을 하는 경우이다. 이때 사이니지 작업에 대한 예산 전부가 한 사람의 수중에 들어간다. 아마도 규모가 아주 작은 프로젝트에서 경우 이 방식은 사업상 효과적인 해결책이 될 수 있을 것이다. 그러나 대부분 디자인에 대한 책임과 디자인을 실현하는 책임을 서로 분명히 분리하는 것이 바람직하다. 이러한 책임이 서로 구분되어 있으면 클라이언트가 최상의 서비스를 받을 확률이 높다.

5.1.2 클라이언트의 종류

일반적으로 정부쪽 클라이언트와 다국적 기업은 자체적으로 따라야 할 기본 조달 절차를 가지고 있다. 구매나 계약 부서에 고용된 잘 훈련되고

노련한 전문가라면 선정 과정에서 사이니지 디자이너의 조력자 역할을 할 것이다. 그보다 규모가 작은 조직의 경우 이러한 선정 과정은 훨씬 비공식적일 것이다. 사이니지 디자이너는 상업적인 거래에서 흔히 발생하는 함정을 가능한 한 많이 피할 수 있는 안목을 갖추어야 한다.

5.1.3 입찰의 종류

원칙적으로 입찰에는 세 종류가 있다. 공개적으로 광고하기 때문에 모두에게 열린 입찰, 제작업체 다수가 경쟁 입찰에 참여하도록 초대되는 경우, 그리고 오직 한 상대방과 모든 조건을 협상하는 입찰이 있다. 또한 이 세 가지 절차에는 변동이 생길 수도 있다. 예를 들면 보편적인 요구 조건을 가지고 사전 선정을 거친 다음, 그 뒤의 협상에서 구체적인 조건을 결정하는 경우이다.

가장 공식적인 절차는 공개 입찰이다. 이 과정에서 완전한 계약 패키지를 만들어야 한다. 이 패키지에는 사실상 모든 조건과 제작물의 세부 사항을 사전에 구체적으로 명시해야 한다. 이 선정 과정은 종종 규격화되거나 법적인 기반을 갖는다. 대부분의 정부 기관은 공개 입찰을 하도록 법으로 규제를 받는다. 유럽 공동 시장 내의 경우처럼 국제적인 입찰에서도 때때로 이렇게 공개 입찰을 한다. 그러나 이러한 절차가 특히 사이니지 업무에서 비생산적일 경우 위험이 따른다. 사이니지는 다양한 많은 아이템의 생산과 연관이 있지만 아이템 대부분은 만들기에 그리 복잡하지 않다. 평균적으로 명기해야 할 아이템은 많은데 건축상의 사이니지에 배당된 예산은 매우 적은 편이다. 효과적인 제작을 위해서는 관련 당사자 간에 자유롭고 직접적인 의사소통이 이루어져야 한다. 너무 형식에 구애받으면 입찰 과정을 망치기가 쉽다. 이런 이유 때문에 사이니지 디자이너는 제한된 수의 전문 제작자와 작업하기를 선호한다. 양 당사자 모두 품질과 디자인 관행에 대한 서로의 기준에 익숙하기 때문이다. 디자이너는 신뢰할 수 있는 상대에게 세부 사항과 구체적인 건축 방법을 맡기고 디자인 콘셉트 개발에

집중할 수 있다. 클라이언트가 이러한 밀접한 관계에 경계심을 나타내는 것은 이해가 된다. 이러한 관계에서는 가격을 책정하는 일이 비경쟁으로 이루어질 수 있기 때문이다. 다시 말하지만, 사이니지 예산이 비교적 적다는 것과 기본 사이니지 아이템을 만드는 데 드는 평균 비용은 잘 알려져 있다는 사실을 염두에 두어야 한다. 기준 이하로 싸게 입찰을 하지만 서로 친숙하지 않은 제조업체와 사이니지 디자이너 간에 협력을 강요한다면 잠재적 위험이 있다는 건 타당성이 있는 말이다. 이 상황에서 양 당사자는 심각한 예산상의 압박을 받기 쉬우므로 운신의 폭도 극히 한정된다. 따라서 클라이언트는 사이니지 프로젝트의 최종 결과물에서 엄청난 품질 손실로 톡톡히 대가를 치르게 될지도 모른다. 사이니지 프로젝트를 다루는 클라이언트라면 한 푼 아끼려다 열 냥 잃는 우를 범하지 않아야 한다.

일반 입찰과 지명 입찰(발주 기관이 자격 있다고 인정하는 경쟁 참가자를 입찰에 참가하도록 하는 입찰)은 세 단계로 나뉜다. 첫째, 입찰 시기, 입찰자가 발언이나 질문을 하는 최종일, 프로젝트 명칭과 주소, 클라이언트와 디자이너 대표의 주소와 이름, 최종 설치일자, 단계별 설치를 위한 시간 일정, 지급 일정을 명시한 서식이 첨부된 입찰 제안을 발행하는 것이다. 둘째, 입찰자가 전달받은 문서에서 오류, 모호한 부분이나 일관성이 없는 내용을 발견할 때 서면 통지나 추가 조항을 발행할 필요도 있다. 모든 입찰자는 입찰 시기가 끝나기 전에 입찰 내용을 조정할 만큼 충분한 기간을 두고 이런 추가 정보를 받아야 한다. 셋째, 선정된 입찰자를 발표하는 단계이다.

제작업체를 선정하는 가장 최소한의 공식적인 방법은 당면한 프로젝트가 구체적으로 요구하는 조건과 잠재적인 제작자가 갖춘 자질만을 근거로 먼저 광범위의 선택을 하는 것이다. 이러한 선택 방식은 제작자의 평판과 포트폴리오에 크게 의존한다. 그러나 이 절차의 단점은 경쟁 입찰에 대한 정보를 입수하지 못하여

가격 협상에 어려움이 따를 수 있다는 점이다. 반대로 디자이너의 업무가 제작업체로 전가되기 때문에 디자이너가 할 일이 적어지므로 전체 프로젝트의 전반적인 비용을 상당히 낮출 수 있다는 장점도 있다.

특히 정부 기관의 경쟁 입찰은 매우 공식적인 절차이다. 이 방식에서 제작 방법에 대한 전적인 지식은 디자이너와 지정자에게 달렸다고 추정된다. 따라서 디자인 의도를 명확히 하거나 대안적인 제작 기술을 고려하기 위해 입찰자와 논의할 여지가 없다. 반대로 재료와 시간을 조정하거나 비용을 협상하는 절차가 있으면 제작자와 디자이너 사이에 앞으로 바람직한 상호 관계를 도모할 여지가 생긴다. 이 방식에서는 양자 모두 선의와 재능이 있다고 간주한다.

5.1.4 기본 문서

제작업체의 비용 또는 입찰은 문서를 기반으로 할 것이다. 이 문서에는 무엇을 제작하고, 어떤 위치에 배치할지, 어떻게 구체적인 아이템을 제 위치에 설치할지, 그리고 언제까지 작업을 마쳐야 할지에 대한 완전하고 모호하지 않은 정보를 담아야 한다. 조건부의 모든 작업 절차 역시 지정해야 한다. 종합적이고도 모호하지 않은 문서를 작성하는 데는 경험과 훈련이 필요하기 때문에 이 작업은 쉬운 일이 아니다. 전형적으로 계약자는 최소한의 제작 비용이 드는 방식으로 제작 명세서를 해석하는 경향이 있다. 따라서 그들이 작업의 결과로 반드시 가장 튼튼히 오래가고 최상의 외양을 갖추게 할 방법만을 찾는 것은 아니다. 그 이유는 계약자들의 의도가 나쁘다기보다는 가격을 놓고 서로 경쟁을 해야 하기 때문이다. 그러므로 계약을 딸 수 있도록 자기에게 유리한 방식으로 명세서를 해석하는 경향이 있다. 디자이너는 가능한 한 품질에 문제가 생기지 않게 하는 방식으로 관련 사항을 지정해야 한다. 변호사만이 해석의 달인은 아니다. 계약자도 이런 면에서는 풍부한 상상력이 있다.

입찰 문서
표지
일반 조건
현장 사이니지 계획
입면도
설계 의도 도면
제작 명세서
텍스트 목록
아트 워크
수량 목록
재주문 아이템 목록
입찰서식

입찰 문서의 다양한 기본 서식 내용 목록과 명세는 다음과 같다.
이 내용은 선택한 입찰 절차에 따라 다를 수 있다.

5.1.4.1 표지

표지의 제목에는 착수할 작업 활동, 건물의 명칭과 주소, 클라이언트와
디자이너 대표의 이름, 발행일을 표시해야 한다.

5.1.4.2 일반 조건

일반 조건은 대부분 구체적인 업무와 관련이 없는 일반적인
행정 조건이다. 이 조건들은 업무의 규모나 정부 기관의 직접적인
관여 여부에 따라 매우 광범위할 수 있다. 주요 조건의 목록은
아래와 같다.

— 입찰 자격 안내:

이 지침은 경험, 상업적 실적, 요구되는 구체적인 전문 기술의 수준을
나타낼 것이다.

— 모든 관련 대상자의 책임에 대한 설명:

이 설명은 클라이언트, 디자이너, 계약자 그리고 도급업자 모두에게
적용될 것이다.

— 취소 조항:

취소 조항은 계약이 취소될 수 있는 조건을 설명한다.

— 디자이너의 저작권:

예를 들면 이 문서에 있는 모든 디자인, 설계 명세서와 도안은
저작권이나 다른 지식 재산권법에 따라 법적 보호를 받는다.
모든 디자인은 이 문서에 표기된 해당 프로젝트만을 위해 독점적으로
사용되도록 만들어진다. 계약자와 최종 하청업자는 작업을 수행하기
위해 직접적으로 관여하는 사람들을 제외한 누구에게도 이 문서의
내용을 공개해서는 안 된다. 공개를 허락하는 경우라도 맡은 업무를
수행하는 데 필요한 사항 정도만 허락되며, 형식을 막론하고
모든 문서는 원저자에게 사전 서면 허가를 받아야 공개할 수 있다.

디자이너는 이 문서에 제시된 디자인을 제작할 제한된 권한을
해당 작업을 마치기 위한 용도로만 계약자(그리고 최종 도급업자)에게
줄 것이다. 계약자(또는 최종 도급업자)는 먼저 디자이너의 서면 동의를
받지 않은 채로 디자인을 제작, 생산 또는 전시할 수 없다. 디자인의
변경 또한 먼저 원저자인 디자이너로부터 서면 동의를 받아야 한다.

— 법적 요구 조건 목록:

적용해야 할 관련 국내외 기준과 구체적인 협회가 만든 다른 관련
기준을 일컫는다.

— 인가 및 코드 조건:

작업을 수행하기 위해 제작업체는 인가를 받아야만 한다. 필요한 인가의
종류와 수량은 구체적인 지역 조건에 크게 좌우된다.

— 일반 조건:

a. 계약자는 이 문서에 제시된 모든 치수와 수량을 확인하고, 현장에서
 관련된 모든 아이템의 측정을 확인한다. 계약자는 모든 아이템을
 정확하게 제작 설치해야 할 전적인 책임을 진다. 디자인이나
 명세서에서 부정확하거나 서로 일치하지 않는 내용이 발견되면
 계약자는 이를 즉시 디자이너에게 통보한다. 또한 디자이너가
 대안적인 디자인 해결책을 제공할 수 있도록 충분한 시간을 준다.

b. 계약자는 이 문서에 기술된 작업을 수행하는 데 필요한 모든 자재와
 작업의 품질에 책임을 진다. 이러한 책임에는 도급업체가 수행한
 모든 작업이 포함된다.

c. 모든 사인에 대한 시공상세도을 디자이너에게 넘겨 승인을
 받아야 한다. 디자이너로부터 시공상세도이 최종 승인을 받은
 이후에만 제작 과정이 진행되도록 허락된다.

d. 최종 제작은 사용할 모든 자재, 코팅, 마감재의 샘플이나
 프로토타입을 제출해야 진행된다. 승인된 각 샘플에는 제작에
 들어가기 전 디자이너의 서명이 표시되어야 한다. 계약자는
 샘플과 함께 최종 제작과 재주문을 변경할 수 있는 최종일을
 제시해야 한다.

e. 클라이언트나 디자이너가 작업이 완성되고 나서 명세서를 고려해
 작업 품질을 크게 의심할 경우, 계약자는 자신의 비용을 들여
 독자적인 컨설턴트에게 의뢰해 받은 평가서를 제공해야 한다.

f. 불완전한 문서로 문제가 발생하지 않게 하려면 문서에 쪽수를
 표기하고 입찰자가 잘못된 내용을 발견하는 즉시 문서 발행인에게
 통보하도록 요청하는 것이 바람직하다.

— 제작업체가 제공해야 할 보증:

 사용하는 자재나 기술이 다른 경우 보증 조건도 달라질 수 있다.

— 유지 보수와 재주문:

 사이니지를 설치한 이후, 그 시스템은 항상 최상의 상태로 유지되어야
 한다. 이 과정에서 계약자가 해야 할 부분을 구체적으로 명시해야 한다.

— 제작업체의 엔지니어링 책임.

— 제작업체가 제공해야 할 제작 명세서/엔지니어링 지원에 대한 개요.

— 설치 시방서에서 제작업체가 제공해야 할 지원에 대한 개요.

— 유지 보수 계약:

 네온이나 보안 시설과 같은 일부 설치물은 판매 시에 반드시
 유지 보수 계약도 한다.

5.1.4.3 현장 사이니지 계획

사이니지 계획에 비용 계산의 구체적인 사항을 일일이 다 포함할
필요는 없다. 각각의 사인을 어디에 설치할 것인지에 대한 보편적인
내용만 있으면 그것으로 충분하다. 그러나 설치를 감독하는 단계에서는
좀 더 자세한 사항이 필요하다. 흔히, 기존의 도면을 이 용도로
이용할 수 있기 때문에 새로운 도면을 만들 필요는 없다.

5.1.4.4 입면도

정확한 설치를 위해 입면도를 제작해야 한다. 이 도면은 가격을
산정하는 데는 그다지 중요하지 않지만 설치를 감독하는 데는
필수적이다.

5.1.4.5 설계 의도 도면

각각의 사인에는 핵심적인 구성 요소를 제시하고 기술한 제작 명세 사항이 있어야 한다. 즉, 메시지의 제작 방법, 프레임의 종류와 메시지 내용을 담은 패널(필요 시), 그리고 사인을 제 위치에 세우는 방식에 대한 내용이 포함된다.

제작 작업 도면은 두 단계로 나뉜다. 첫 번째, 디자이너가 설계 의도 도면을 작성하고, 두 번째, 제작업자가 '숍shop' 드로잉을 작성하는 것이다. 첫 번째 유형의 도면에서는 비용을 계산할 수 있도록 모든 관련 정보를 제공해야 한다. 즉, 치수, 특정 재료의 사용이나 제작 방법, 시각적 외양은 분명히 명시되어야 하는 가장 중요한 사항이다. 또한 메시지 업데이트 방법, 유지 보수 절차와 같은 구체적인 기능적 사항도 반드시 명시해야 한다.

설계 의도 도면은 보통 1:1, 1:5, 1:10, 1:20, 1:50, 1:100 등 한정된 범위의 척도로 작성한다.

모든 도면에는 저작권 소유자의 이름과 함께 저작권 서명, 제작일자를 반드시 표기해야 한다. 도면은 서면 제작 명세서, 메시지 목록, 아트워크와 수량 목록처럼 관련된 문서 시리즈의 일부이다. 다른 문서마다 각 아이템 간의 상호 참조를 반드시 명시한다.

5.1.4.5 제작 명세서

제작 명세서는 두 부분으로 구성된다. 먼저, 일반적인 내용을 담는 부분이다. 여기에는 재료 사용에 대한 일반적인 품질 기준, 제작 방법 또는 결과를 기술한다. 나머지 부분은 구체적인 내용으로서 설계 의도 도면의 주석이 확장된 것으로 간주하면 된다.

경우에 따라 자재나 제작물을 지정하는 데 다소 이해하기 어려운 제한이 있다. 정부의 입찰 문서는 상표가 없는 자재와 제작 과정만 명시하도록 요구한다. 특정 기업이 입찰 과정을 독점하는 것을 막기 위해서이다. 그러나 이때 공개경쟁을 도모하는 법안과 업계의 재산을 보호하는 법안이 서로 상충할 수 있다. 공개경쟁과 업계의

재산 보호 모두 현대 개방 사회의 중요한 토대로 여겨진다. 이러한
정치 제도는 (적어도 현재는) 가장 낮은 가격으로 최상의 품질을
제공하기 때문에 다른 대안보다 우세하다. 그러나 특정 브랜드나
보호받는 제품을 지정할 수 없도록 규정하는 정부의 규제는 사실상
연구에 투자하지 않는 기업에 혜택을 줄 수 있으며 독특한 품질을
지정하는 데 따르는 장점마저 거부하고 있는지도 모른다. 필적한 상대와
겨루게 하기 위해 독특한 품질을 추가하거나 이와 비교할 만한 제품이
뒤따를 때에 한해 보호받는 제품을 지정할 수 있게 허락하기도 한다.
아마도 이 방식이 공개경쟁의 목적에 들어맞으면서 계속 제품 개발을
도모할 수 있는 최상의 해결 방안일 것이다.

　　제작 명세서의 일반적인 부분에서 품질 기준은 작업의 기본 구성
요소를 위해 만들어진다. 품질 또는 산업 기준은 심사 기관, 정부 기구,
업계 단체가 연합하여 개발한다. 대부분의 나라에 제품과 기본 자재를
분석하고 시험하는 독립적인 기관이 있을 것이다. 이러한 기관은 품질에
관한 논쟁에서 중재자의 역할을 담당하며 종종 다양한 양상의
제작 기술을 다룬 출판물을 발표하기도 한다.

　　사이니지 프로젝트에 사용할 만한 기본적인 구성 요소를 간략히
소개하면 다음과 같다.

금속 명세서

금속은 사인 패널과 프레임을 만드는 데 널리 이용된다. 무게, 강도,
평면성, (옥외용의 경우) 내식성 수준이 중요한 요인이다. 금속 명세서에는
다음과 같은 사항이 포함될 수 있다.
― 특정 금속 합금
― 특수 환경에서의 내식성
― 외장 처리 유형
― 외장 마감재 유형

목재 명세서

목재와 같은 부드러운 천연 재료는 취약한 소재이기도 하다. 목재는
시간이 지남에 따라 변색하고 모양도 바뀌기 때문이다. 실외에서
사용하면 시간이 흐르면서 심하게 상태가 나빠지기도 한다.
현대 기술은 목재 사용에서 발생하는 모든 단점을 막아 내는 다양한
방법을 찾아냈다. 1등급 합판이나 MDF 패널은 평면성을 보장한다.
목재에 여러 번의 처리를 지정할 수 있으므로 최종 제품에 천연 성분이
남지 않는 때도 있다. 목재 명세서에는 다음 사항이 포함된다.

— 표면 강도

— 합판에 사용되는 아교의 종류

— 일반적인 품질 표시

플라스틱과 유리 명세서

플라스틱은 모든 종류의 패널 재료에 사용된다. 때때로 천연 재료와
혼합하거나 그 재료들과 교대로 끼워서 사용된다. 플라스틱이나
합성 재료의 종류는 사실상 무궁무진하며, 각각의 합성 물질의
구체적인 품질 역시 매우 천차만별이다. 사이니지 프로젝트에서
플라스틱과 유리는 흔히 투명한 재료를 만드는 데 쓰인다. 명세서에는
다음과 같은 사항이 포함될 수 있다.

— 내화성

— 표면의 강도

— 깨지기 쉽거나 잘 깨지지 않는 성질

코팅, 에나멜링 또는 실링 명세서

코팅, 에나멜링 또는 실링 명세서에는 다음과 같은 사항이
포함될 수 있다.

— 표면 구조와 광택의 정도

— 충격과 표면 강도

— 두께의 허용 여유치

— 표면의 균질성(줄무늬나 얼룩이 보이는 정도)

— 색채 변화의 한계, 즉 재주문용

— 변색이 되지 않는 수준(안정성)

— 내습성

— 수명과 내구력 보장

— 권장 유지 보수 주기

패널 표면의 평면성

사인 패널의 표면은 균일하고 부드러우면서도 평면이어야 한다. 특히 신중하게 제작되지 않은 금속 패널은 이러한 요구 조건을 충족하지 못한다. 제품의 명세 사항은 다음과 같을 것이다. 모든 패널은 한쪽 모서리에서 다른 모서리까지 대각선으로 측정했을 때의 최대 편차가 4mm(1/16인치)를 넘지 않는 평면을 유지해야 한다.

체결구와 고정 재료

체결구의 가장 중요한 두 가지 조건은 절대로 부식되지 않으며, 직접 눈에 보이지 않게 적용해야 한다는 것이다. 체결구가 눈에 보일 경우 보이는 부분은 그 주변의 표면과 같은 색이어야 한다. 일부는 '기물 파손 방지' 고정이 필요하다. 이것은 일반 드라이버와 같은 전통적인 연장으로 풀지 못하도록 특수한 체결구를 사용해야 한다는 뜻이다.

색채 명세서

RAL: Reichs-Ausschuss für Lieferbedingungen

PMS: Pantone Matching System

색채를 구체적으로 명시하는 시스템의 종류는 매우 다양하다. 일부 대형 제작업체는 고유의 컬러 시스템을 개발했다. RAL과 PMS가 가장 유명한 예이다. 색채는 구체적으로 명시하기가 대단히 어렵고 더욱이 결코 안정적이지 않다. 모든 색채는 시간이 흐르면서 변색하며 그 시각적 효과는 지역의 조명 조건과 응용물의 크기에 따라 크게 달라진다. 색채 샘플을 제공함으로써 색을 지정하는 것이

가장 효과적인 방법이기 때문에 이를 규격화한다거나 샘플 자체를 제공하는 것 외에 다른 방법으로 지시하기가 사실 불가능하다.

마감 명세서

외장을 마감하는 방법은 울퉁불퉁한 것에서부터 평평한 것, 부드러운 것에서 광택이 있는 것에 이르기까지 다양하다. 최종 표면 처리 (또는 코팅의 종류)에 따라 주위의 조명이 표면에 반사되는 방식이 결정된다. 광택제도 파우더나 벨벳과 같이 전혀 광택이 없는 것에서부터 모든 사물을 거울처럼 번쩍거리게 반사하는 정도에 이르기까지 다양하다. 광택이 없는 표면은 특히 실외에 사용할 때 더 빨리 질이 저하되는 경향이 있지만 특정 조명 조건에서 번들거림을 막아 주기 때문에 종종 지정되기도 한다.

나노 기술에 의해 완전히 새로운 범위의 코팅과 마감재가 만들어졌다. 대단히 작은 나노 분자가 모든 종류의 자재에 자연적으로 생기는 틈을 메우고 속성을 변화시킨다. 표면에 자정 기능이 있고, 더 오래가고, 파손, 먼지, 부식에 저항력을 갖는다. 그러나 이 기술 사용에 따르는 환경상의 우려 부분에서는 미해결 과제로 남아 있다.

텍스트나 이미지 응용

사이니지용으로 텍스트나 이미지를 만드는 방법은 무궁무진하다. 비닐 컷 글자나 이미지가 가장 인기 있는 제작 방법이다. 사인을 코팅하는 데 주어진 많은 명세서도 텍스트와 이미지를 응용할 때 지정할 수 있다. 제작업체가 자체적으로 글자를 제작해야 하는 경우 인증받은 글꼴을 이용해야 한다. 디자이너는 최종 글자꼴이 얼마나 정확하게 제작될 것인가에 대해 신중을 기해야 한다.

디자이너에게 익숙한 디지털 아웃라인 데이터가 반드시 사이니지 제작 공장에도 적용되는 것은 아니다. 그래픽 소프트웨어는 건설 소프트웨어와는 기본적으로 다르다. 그래서 기술자가 글자와 이미지를 다시 작업해야 하는 일도 있다. 이 과정에서 선택한 글꼴이

바람직하지 않게 변형될 수 있다. 따라서 활자 크기, 획의 두께와 모든 뾰족한 모서리에 허용되는 최대 반경에서 최대한 여유치를 지정하는 것이 바람직하다.

사이니지에 이용되는 비닐의 종류는 매우 다양하다. 첫째, 비닐의 종류가 인쇄할 수 있느냐 없느냐에 차이가 있다. 둘째, 비닐의 두께와 다른 조건에서 비닐의 내구력에 차이가 있다. 셋째, 비닐의 내구성은 사용된 접착제의 종류에 따라 결정된다.

5.1.4.7 텍스트 목록

활자를 조판하는 일을 생계로 하는 식자공은 현재 거의 찾아볼 수 없게 되었다. 오늘날에는 디자이너나 클라이언트가 직접 활자를 제작한다. 그러므로 메시지 목록은 이미 만들어진 활자의 형태를 띨 수 있다. 활자체의 정확한 제작 과정은 작업의 규모와 어떤 유형의 활자체를 사인의 표면에 적용할 것인지에 따라 주로 결정된다.

예를 들어 실크 스크린 제작에서 같은 텍스트를 같은 제작 작업대에서 실크 스크린 인쇄하는 것이 경제적일 것이다. 이 제작 방법은 활자체가 만들어지는 방식에 영향을 줄 것이다. 어떠한 경우이든 텍스트 목록은 어떤 종류의 텍스트를 얼마만큼 제작해야 하는지 명확히 개요를 제공해야 한다.

5.1.4.8 아트워크

아트워크는 디자이너에 의해 제작될 것 같지만 사실상 오늘날의 모든 아트워크는 디지털 파일의 형태를 취한다. 디지털이 아닌 경우에 오리지널 아트워크를 제작에 이용해야 한다.

5.1.4.9 수량 목록

각각의 사인 종류마다 설계 의도 도면이 있어야 한다. 매 도면에는 제작해야 하는 아이템의 개수를 명시한다. 수량 목록에는 모든 사인의 종류와 각각의 사인에 필요한 수량을 명확히 정리해야 한다.

5.1.4.10 재주문 아이템 목록

사실상 모든 사이니지 프로젝트에서 재주문은 반드시 필요하다. 가격을
조절하고 사이니지를 위한 현실적인 유지 보수 예산을 위한 준비로서
재주문이 필요한 모든 아이템을 정리해야 한다.

5.1.4.11 입찰 서식

공정한 비교는 입찰 선정 과정에서 핵심적인 부분이다. 서로 비교할 수
없는 것을 비교하는 실수를 피하려면 기본 입찰 서식을 개발하도록
권장한다. 이 양식을 통해 모든 입찰자는 오퍼를 제출해야 하며, 이러한
방식으로 입찰자 간에 비교가 쉬워질 것이다.

5.1.5 제작업체 선정

입찰 접수가 완료되고 나서 디자이너는 먼저 입찰에 실수나 불일치하는
부분은 없는지를 위주로 입찰을 살펴보아야 한다. 그리고 작업을
맡길 입찰자를 추천해야 한다. 가장 낮은 가격으로 제시된 입찰이
반드시 최상의 오퍼는 아니다. 제시된 가격은 상당히 다를 수 있다.
대개 다른 입찰에 비해 '지나치게 낮은' 가격의 입찰은 실행에 문제가
따르는 경우가 많다. 입찰 가격이 굉장히 낮은 경우 이는 입찰자가
실수했거나 아니면 계산한 손실을 실행 단계에서 이익으로 전환하기를
희망하기 때문일 것이다. 이유가 무엇이든 간에 여기에 따르는 불가피한
결과는 실행 과정에서 돈이 최고의 문제가 된다는 것이다. 따라서
원래의 설계대로 모두 그대로 갈 것인가 아니면 약간의 변화를
인정할 것인가 또는 덧붙여 추가할 것인가 등을 실행 과정 내내
심각하게 논의하게 된다. 이것은 매우 짜증스러운 작업 조건으로
이어진다. 결과적으로 품질이 돈의 가치에 미치지 못할 것이다.
권고하건대 최종 입찰 가격은 입찰을 결정하는 하나의 요인일 뿐
절대적인 요소로 간주해서는 안 된다.

불행하게도 가장 낮은 입찰 가격조차 가능한 사이니지 예산을
초과한다면, 디자이너는 자재나 기술 사용 면에서 가격을 낮추는

수정안을 제시할 필요가 있다. 이러한 방법을 통해서도 충분히 가격을 낮추지 못하면 유일한 해결책은 디자인을 완전히 처음부터 재고하는 길밖에 없다. 제작업체를 선정하는 과정 중에 다시 원점으로 돌아가 계획을 모두 수정하기는 절대 쉽지 않다.

최종 제작업체가 체결하는 계약의 요인은 비용과 제작 명세서만이 아니다. 책임 보험, 보증 요건, 지급 일자도 계약의 일부이어야 한다. 최종 계약에서 이러한 것들과 기타 부분에 대한 디자이너의 의견은 중요하지 않으며 클라이언트나 구매 또는 조달 부서에 맡기는 것이 가장 좋은 방법이다.

5.2 제작 감독

디자이너가 제작 감독의 단계에 얼마나 관여하는가는 입찰 문서에 적힌 구체적인 명세서 내용에 크게 좌우된다. 입찰 단계에는 보편적인 명세서만 만드는 것이 다양한 작업 단계 동안 디자이너의 업무를 좀 더 동등하게 나누는 데 도움이 된다. 또한 선정된 제작업체의 특정 품질을 이용하는 데에도 더욱 운신의 폭을 넓힐 것이다. 그러나 감독 단계에서 최종 결정을 하는 데는 더 많은 시간(과 비용)이 소요될 것이다.

제작 감독

| 시공상세도 제작업체 | 색채와 재료 샘플 | 프로토타입 | 모형 |

제작을 감독하는 단계는 3단계로 나뉜다.

— 입찰 서류에 대한 상세한 토론

— 제작업체가 디자이너에게 승인을 받아야 할 여러 제출 서류를 공개

— 제작업체 공장의 품질 관리

한 군데 이상의 하청업체나 계약자가 관련될 경우 동시에 많은 당사자가
같은 일정을 따라야 하거나 관련 제작업체 간 조율이 필요할 수 있다.

5.2.1 입찰서에 대한 논의

선정된 제작업체와 작업을 시작하기 위한 한 가지 좋은 방법은 회의를
소집하여 모든 설계 의도 도면을 철저히 논의하는 것이다. 작업을
수행해야 할 책임을 지닌 사람들은 비용을 계산하는 단계에서는
전적으로 관여하지 않는 편이다. 이러한 점에서 볼 때, 초기 단계에
발생할 수 있는 오해를 막고, 가장 바람직한 작업 단계를 논의하기
위해서는 디자이너와 최종 제작자가 직접 접촉하는 것이 중요하다.

5.2.2 제작 승인을 위한 제출 서류의 유형

기본적으로 제작업체의 역할은 다양한 디자인이 그려진 도면을
실제 기능을 하는 대상으로 바꾸는 것이다. 이러한 전환에서 마찰을
가능한 피하려면 승인을 받기 위한 최종 작품의 각 부분을
개별적으로 만들어야 한다. 또한 이와 함께 모든 아이템이 실제로
얼마나 제작될 것인가에 대한 세부 정보를 제공하는 도면도
제작해야 한다.

5.2.2.1 시공상세도

설계 의도 도면은 소위 '시공상세도'으로 완전히 대체될 것이다.
이 도면은 제작업체들이 제작할 것이다. 시공상세도에는 기술자가
작업하는 데 필요한 모든 기술적인 세부 사항이 표시된다. 따라서
여기에는 재료에 대한 정보, 기계·전기·전자 공학 장비, 체결구의 종류 등
전면적인 축조 세부 사항이 포함된다. 시공상세도의 모든 구조적인
부분은 관련된 코드 요건을 충족하도록 구체적으로 명시될 것이다.

제작업체는 최종 결과의 구조적인 품질에 대한 책임을 지게 되므로
최종 축조에도 동의해야 한다. 모든 시공상세도는 승인을 받기 위해
디자이너에게 보내진다. 디자이너는 원래의 디자인 명세서에 따라
그 도면들을 확인해야 한다. 미미한 수정의 경우, 디자이너는 시공상세
도면 위에 이를 직접 표시하고, 서명과 확인 날짜를 기록하여 가능한 한
빨리 제작업체에 되돌려 주어야 한다. 대수롭지 않은 소소한 수정의
경우, '상기 내용을 승인함'이라는 말이 포함되어야 한다. 그러나
만약 크게 정정을 해야 하는 경우라면 다음의 절차를 따라야 한다.
먼저, 직접 그 문제를 논의하기 위해 제작업체와 연락을 취한다.
그런 다음 도면에 날짜와 '승인되지 않음. 다시 제출 바람'이라고
표기해 제작업체에 돌려보낸다. 디자이너가 모든 시공상세도을
승인하고 나면 설계 의도 도면이 더는 중요하지 않게 된다.
최종 결과물을 확인, 승인할 때 시공상세도이 모든 이전의 문서를
대신하여 참고 자료로 쓰인다.

5.2.2.2 색채와 재료 샘플

최종 제작에 들어가기 전에 모든 재료와 마감재 샘플을 만드는 것이
가장 바람직하다. 어떠한 설명도 실제 물건이 주는 인상을 전적으로
대신할 수 없다. 원치 않는 오해가 생기지 않게 하려면 실제 상태로
표면의 특징을 제시해야 한다. 승인된 샘플에는 디자이너의 서명과
날짜를 표시하여 제작업체에 다시 보내야 한다. 때때로 두 세트의

샘플이 제작되는데 이는 디자이너가 한 세트를 개인적으로 참고하기
위해서이다.

5.2.2.3 프로토타입

프로토타입은 수작업으로 제작한 완전한 기능을 하는 실제 크기의
사인 샘플이다. 프로토타입은 각각의 시공상세도과 완전히 일치하도록
생산한다. 분명히 이러한 방식은 최종 결과를 판단하는 데
이상적이다. 이런 이유로 입찰 서류에 기록된 매 종류의 사인에
프로토타입을 제출하는 것이 종종 요구된다. 그러나 프로토타입 제작을
해야 할지의 여부는 제작해야 할 사인의 수량에 달렸다. 많은 수량을
제작해야 할 경우라면 프로토타입 제작이 필수이다. 디자이너는
디자인의 실행을 세심히 확인하고 최종적으로 수정할 수 있는 마지막
기회를 얻게 될 것이다. 프로토타입을 제작하는 과정은 디자이너에게만
도움이 되는 것이 아니라 클라이언트와 제작업체에도 최종 결과에 대한
전체적인 인상을 주는 데 도움이 될 것이다.

　　개인 글꼴이나 기계 조각 활자가 프로젝트에 쓰이면 활자 또는
아이템의 하나를 미리 제작해야 한다. 여기에는 최종 위치에 그 활자를
앉힐 장치가 포함되어야 한다.

5.2.2.4 현장에 모형 설치하기

사인의 정확한 크기와 위치를 결정하기는 매우 어렵다. 최종 위치에
하나 또는 일련의 사인 모형을 설치해 보는 것이 더욱 쉽게 결정을
내릴 수 있는 이상적인 방법이다. 대부분은 모형을 제작할 기회가
있을 것이다. 사인 제작은 사인이 사용될 자리가 완성되었거나 거의
완성된 단계에서 시작할 것이다. 사이니지 테스트는 이미 완전히 공정이
끝난 장소에서 실행할 수 있다. 사인 디자인의 간단한 모형을 통해
그 사인이 어떻게 인식될 것인가에 대한 훌륭한 식견을 얻을 수 있다.
간단한 카드보드로 제작한 모델에 약간의 투자를 한다면 나중에
큰 비용을 치르고 사인을 다시 제작하는 일을 막을 수 있다.

5.2.3 작업장 품질 관리

모든 사인 유형의 프로토타입을 만들 필요는 없다. 어떤 사인은
너무 크기가 크거나 단지 일회용일 뿐이기 때문이다. 따라서 중요한
제작 과정 동안 공장이나 작업장에서 잘 준비된 회의를 한 차례 이상
여는 것이 좋다. 끝마무리의 품질 때문에 특정한 우려나 의견 불일치를
낳을 수 있기 때문이다. 세심하게 끝마무리를 하는 것과 사인 구성물을
우아하게 또는 감춰지게 조합하는 일에는 많은 시간이 소요된다.

　　디자이너와 제작자가 서로 협력을 하면 품질을 높일 수 있다.
디자이너는 회의가 끝난 직후 회의록을 작성해서 참석한 모든 인원에게
보내야 한다.

5.3　설치 감독하기

사이니지 프로젝트는 설치 단계에서 완성에 이른다. 여러 가지 방법을
통해 사인의 정확한 위치를 지정해 설치할 수 있다.

5.3.1　입면도

사인은 대부분 벽에 고정된다. 대개 건축가는 건물 내부 벽의 입면도를
작성하지 않는다. 사이니지 디자이너는 출입구, 승강기, 계단 등 관련
있는 모든 위치의 치수를 나타내는 간단한 입면도를 작성해야 한다.
유사한 위치가 많으므로 표준 설계도 몇 가지만 있으면 모든 상황이
포함될 것이다.

5.3.2 기존의 건축 도면

건축 도면이 있다면 새로운 도면을 다시 작성할 필요가 없다. 기존의
도면을 이용하여 사인이 설치될 위치를 매우 정확하게 표시할 수 있다.
대부분 건물 바닥에 대해서는 자세한 건축 도면이 있을 것이다.
천장 역시 패널과 고정 조명의 위치를 자세하게 보여 주는 도면이 있는
경우가 많다. 이 도면들은 사이니지 디자이너에게 매우 요긴하게
쓰일 수 있다. 그러나 건축 도면이 실제 건물과 맞지 않을 수 있기 때문에
사이니지 디자이너는 이 도면들을 이용할 때 방심하지 말고 꼼꼼히
확인해야 한다.

5.3.3 스티커

설계도가 있다고 모든 것이 해결되지는 않는다. 건축은 산업 디자인과
달라서 많은 변수가 발생할 수 있다. 사이니지 디자이너가 사이니지
설치 담당자나 사인 제작자를 설치 작업이 시작되기 전에 현장에서
만나면 가장 이상적이다. 설치 장소를 걸어 보고 점검을 하면 잘못된
판단이나 바람직하지 않은 결과를 가져올 시도를 미연에 방지할 수
있다. 정확한 설치 위치를 나타내는 스티커를 부착하는 단순한 행위가
매우 효과적인 설계 명세서 도구가 된다. 설치 점검 후에는 반드시
설치 담당자가 스티커를 전부 거둬들이도록 요청해야 한다. 스티커가
수거되지 않고 오랫동안 남아 있는 경우가 많은데 이는 눈살을
찌푸리게 한다.

5.3.4 특수 장치

일부 사인은 원하는 위치에 설치하려면 특수 장치가 필요할 수 있다.
무게가 많이 나가거나 크기가 큰 사인을 제대로 설치하려면 이를
고정할 특수 장치가 필요하다. 조명 사인은 전기 배선과 잘 연결하고
기존 배선을 방해하지 않고 잘 어우러지게 한다.

5.4 완성

사이니지 계약에서 모든 아이템이 공식적으로 최종 전달되는 순간이
완성 단계이다. 모든 사인이 현장에 설치되고 나면 디자이너는
완료 보고서를 작성해야 한다. 이 보고서를 가장 잘 준비하는 방법은
현장에서 제작 담당자와 회의를 하고, 디자이너와 제작 담당자가
모든 사인을 함께 점검해 보는 것이다.

이후에 서면 보고서를 작성해 제출하는데, 여기에는 구체적인
결함이 있는 모든 아이템이 망라되어야 한다. 미국에서는 이 목록을
'펀치 리스트punch list'라 부르고, 영국에서는 이런 보고서를 작성하는
행위를 '스내깅snagging'이라 한다. 제조 담당자는 짧은 시간 동안 모든
결함을 수정해야 한다. 이후에 이루어지는 점검은 제작 담당자 없이
디자이너 혼자서 진행해 왔고 그렇게 해도 무방하다. 대부분은
이 과정을 거치면 충분하다. 계약상의 모든 요구 조건을 충족시키기
위해서 2회 이상 완성 단계 점검을 거쳐야 하는 경우는 매우 드물다.

5.4.1 무능한 도급업자

안타깝게도 모든 제작자가 완성 단계까지 올 수 있는 것은 아니다.
흔한 일은 아니지만 디자이너는 때로 가격 외에는 어떤 것도
고려하지 않는 최저 입찰자에게 계약을 주는 입찰 시스템 때문에
능력 없는 도급업자나 재도급업자와 일해야 되는 경우가 발생한다.
작업이 제대로 진행되지 않는다는 사실이 디자이너에게 분명해지면,
그때까지의 작업은 클라이언트와 확인하고 작업 중단 지시서를
전달해야 한다. 다른 재도급업자를 선정하는 것으로 문제가
해결되는 때도 있지만, 모든 노력이 수포로 돌아가면 원래의 도급업자와
계약을 파기하고 새 업자를 찾아서 일을 완성해야 하기도 한다.
이 과정은 힘들고 시간과 비용이 많이 들지만 다행스러운 점은
이런 일이 흔하지는 않다는 것이다. 그러나 이런 사태에 대비하여
모든 계약서에는 계약 취소 조항을 포함해야 한다.

완성과 평가

완료 보고서 평가 보고서

5.5 평가

방문객, 직원 또는 세입자가 사인 하나하나를 어떻게 볼지 정확히
예측하기는 불가능하다. 한동안 사용하고 나서 예상치 못한 반응이
나타나는 경우가 모든 사이니지 프로젝트에 뒤따른다. 인간 행동을
100% 예측하기란 불가능하기 때문이다. 그러므로 피드백 단계까지
포함해서 사이니지 디자이너와 계약을 체결하는 것이 바람직하다.

석 달에서 여섯 달 정도 사용하면, 설치된 사이니지가 실제 생활에서
어떻게 받아들여지는지 그리고 중요한 문제점은 무엇인지에 대해서
사용자와 늘 접촉하는 시설 담당자, 접수원, 그 밖에 여러 사람이 파악한
흥미로운 피드백이 문제 해결 과정에 도움을 줄 것이다. 사이니지만
평가의 대상이 되는 것이 아니라 많은 경우 건물 자체도 사이니지가
설치된 새 환경에 적응될 필요가 있다. 이런 평가 과정을 통해서
발생하는 변화 역시 수용한다. 모든 정보가 취합되면 디자이너는
기존 시스템에 필요하다고 생각되는 수정을 가하거나 첨가해야 한다.

분명한 것은 사이니지에 대한 평가는 현재 진행형의 과정이라는 점이다.
첫 번째 평가는 중요하다. 그러나 그것이 마지막 평가가 되어서는
곤란하다. 사이니지는 어떤 조직을 위해서 만들어지므로 최대한
그 분위기를 따라가고 반영할 수 있어야 한다. 만약 이와 같은 사이니지
제작의 결정적인 측면을 부정하고 잊거나 빠뜨린다면, 시스템 전체가

머지않아 구식이 되는 것 이상의 손해를 입게 될 것이다. 잘못된 데이터를 제공하기보다는 아무런 데이터도 제공하지 않는 것이 오히려 낫다는 관점에서 더 큰 피해가 된다. 사이니지를 내버려 두면 조직의 이미지에 영향을 준다. 사이니지가 강력한 PR 도구가 될 수 있음을 절대 간과하지 말아야 한다.

정기적인 평가와 업데이트 과정에 사이니지 디자이너가 계속 참여하는 것은 권할 일이 못 된다. 그보다는 건물 유지 보수 작업에서 흔히 받아들여지는 두 가지 활동인 창문 청소나 승강기 관리와 마찬가지로 사이니지도 정기적인 유지 보수의 대상이 되는 것이 더 중요하다.

6

유지 보수 조직하기

사이니지 프로젝트에서 발생하는 흔한 문제 중 하나가 사이니지 시스템을 평가하고 선택하는 동안에는 개별 사인의 업데이트가 편해야 한다는 사실을 클라이언트가 제대로 신경 쓰지 못한다는 점이다. 이는 최종 설치 후에 사인 업데이트 과정을 제대로 조직하는 데 주의를 기울이는 것과는 대조적인 양상이다. 업데이트는 어려운 일이 아닐지도 모르지만, 그렇다고 사인이 저절로 업데이트되는 것은 아니다. 물론 다른 데이터 베이스와 연결되는 전자 사인이라면 그럴 수 있다. 대부분은 간단한 절차를 통해서 정기적인 사인 업데이트 작업이 필요하다. 최초 설치 작업 후에 대부분 사이니지 프로젝트의 상태가 급속히 악화한다는 사실은 안타까운 현실이다. 돌려 말하더라도 사이니지 시스템 업데이트 조직화에 쏟아붓는 관심은 여전히 대체로 만족스러운 수준과는 거리가 있다고 하겠다.

6.1 사이니지 담당자

시설 관리 책임자는 시설 유지 보수에 관한 책임을 진다. 이 책임에는 대부분 사이니지에 관한 유지 보수도 포함된다. 분명히 사이니지 유지 보수는 통제하기 어려운 일이다. 어쩌면 그에 따른 이유가 있을 것이다. 시설 유지의 상당 부분은 사무실 청소와 같이 일상적인 형태로 이루어지거나 안전 및 보안 시스템 또는 승강기의 유지 보수와 같이 꾸준히 규칙적인 형태로 행해진다. 사이니지 유지 보수는 이 두 가지 형태의 유지 보수 작업 중 그 어느 것에도 속하지 않는다. 또한 이 작업은 상대적으로 미루기도 쉽다. 사무실 청소가 하루라도 안 되어 있으면 모든 사람이 알아볼 것이다. 시설 유지 보수는 일정 부분 법에 규제를 받거나 심각한 시설 장애를 일으켜 직원의 생산성에 직접적으로 영향을 주게 된다. 그러나 사이니지 유지 보수에는 이와 같은 직접적이고 즉각적인 측면이 없다. 하지만 분명히 헌신적이고 면밀하게 신경을 써야 할 부분이다.

사이니지 유지 보수 책임자를 지정하는 것이 해법이 될 수 있다.
이 직책을 맡은 사람을 '사이니지 담당자'라고 하자. 이 직책은
풀타임으로 할 수 있는 일은 아니고 누군가가 자신의 직책 외에 추가로
맡아 그에 따른 업무 책임을 질 수 있을 것이다. 비서, PR 담당자,
또는 시설팀 구성원이 이 일을 수행할 수 있다. 이 사람에게 주어진
임무는 현장의 모든 사인이 항상 정확한 정보를 제공하고 청결하며
훌륭한 상태를 유지하도록 하는 것이다. 청결하고 좋은 상태를
유지해야 한다는 조건조차 지켜지지 않는 경우가 많다. 빌딩 입구를
통해서 보면 출입구, 벽, 창문의 유지 보수가 잘 되어 있는데 입구에 있는
사인은 수년째 방치되는 경우가 허다하다. 청소 작업반이 부담을
느낄 만한 추가적인 일도 아니기에 이해하기 어렵지만 이와 같은
유지 보수의 사각지대가 존재한다. 매일 그곳을 지나다니는 관계자
누구도 상태를 알아차리지 못한다는 사실은 놀라운 일이다.

사이니지 담당자는 직원 변동 사항에 대해서 인사부와 정기적으로
연락을 주고받아야 하며, 건물 내 재배치에 관해서는 시설 관리부와
고정적으로 연락해야 한다. 광범위한 빌딩 개보수나 빌딩 확장을 하려면
건축 관련 부서와 합류해야 할 경우도 있다. 분명한 것은 사이니지
담당자가 충분한 기술적 데이터와 명세서를 받아 작업을 제대로
할 수 있어야 하며, 사이니지 유지 보수 작업과 관련된 모든
외부 제작자와 작업을 위해 좋은 관계를 유지해야 한다는 점이다.
일부 건물의 경우 사인 업데이트를 하려면 다른 직원에게 지시를
내려야 할 때도 있다. 예를 들어 병원에서 환자의 이름은 의료진이
업데이트할 수 있다.

사이니지
담당자

사이니지 매뉴얼과
데이터베이스

재주문 양식과
사이트

디지털 미디어
업데이트

6.2 사이니지 매뉴얼과 데이터베이스

사이니지 프로젝트가 완성되고 나면 설치된 아이템 대부분에
실시 도면 형태로든 아니면 디자인을 위한 드로잉의 형태로든
관련 시공용 드로잉과 기술 명세서가 존재하게 된다. 그러나
이 드로잉이나 명세서는 완전히 정확한 경우가 거의 드물다. 게다가
이 건설 명세서의 시각적 형식은 사이니지 디자인이나 제작에 매일매일
참여하지 않은 클라이언트 측 직원에게는 특히 이해하기 쉽지 않은
경우가 많다. 그러므로 간결하고 이해하기 쉬운 사이니지 매뉴얼을
만들어 현장에서 사용되는 모든 사인 유형을 설명해 두어야 한다.
이 정보는 사이니지 업데이트에 참여하는 모든 사람에게 없어서는
안 될 부분이다.

사이니지 매뉴얼에서 현장에 있는 물리적인 사인만을 다루는 것이
아니라 사이니지 시스템에 빼놓을 수 없는 부분이 된 웹 사이트,
터치스크린 층별 안내 사인 그리고 스크린 네트워크도 함께 다루는
것은 중요한 일이다. 물리적인 사인 디자인은 전자 사이니지와
내용이 어긋나지 않아야 한다.

6.2.1 사이니지 데이터베이스

사인 데이터베이스는 일정 규모를 넘어서는 모든 사이니지
프로젝트에서 만들어진다. 건물이나 입주자의 변경 또는 확장을 하려면

다양한 유형의 사인을 업데이트해야 한다. 특정 검색 장치가 있는
데이터 베이스는 계획된 변화가 가져올 모든 결과를 살펴보는 데
거의 필수 불가결한 존재이다.

6.3 사이니지 재주문 양식

사이니지 제작자는 평균적으로 수량이 상당하지 않은 경우라면,
자신들이 설치한 프로젝트에 대한 재주문을 달가워하지 않는다.
그보다는 '새 일거리'를 찾아다니고 싶어 한다. 이런 태도는 지극히
프로답지 않은 행동이다. 클라이언트로부터 본질적인 서비스를
박탈하고, 사이니지의 본질에 대한 종합적인 이해를 표현하지 못하기
때문이다. 이런 태도 때문에 궁극적으로 사이니지 업계에 좋지 않은
이미지가 생기고 이는 업계 비즈니스에 매우 부정적인 영향을 준다.
그러나 사이니지 업계는 스스로 불러온 이 운명을 피하기 어렵다고
생각하는 듯하다. 다행스러운 것은 모든 사이니지 제작자가 이런
생각 없는 전략을 추구하는 것은 아니고, 업데이트 작업 중에 제삼자의
참여가 더는 필요 없는 경우가 많아 근래에는 자체적으로 해결할
수 있다는 점이다. 회사 내 레이저 프린터를 이용해서 매우 다양한
사이니지로 조합할 수 있는 수준 높은 그래픽을 출력할 수 있다.
하지만 이미 언급한 바와 같이 사람들이 잠든 밤사이에 꼬마 요정이
사이니지를 업데이트해 주고 가지는 않는다. 실제로는 누군가가
업데이트 과정을 조직하고 그 실행을 감독해야 한다. 자체 생산 시설을
갖추었다고 해서 사이니지가 규칙적으로 업데이트된다는 보장은 없다.

사이니지 제작이 회사 내에서 이루어지건 외부 회사에서 이루어지건
간에 주문 과정은 가급적 단순할 필요가 있다. 단순한 작업 지시
과정과 관련 양식을 만들어 놓는 것은 재주문을 무리 없이 진행하는
좋은 방법이다.

6.4 온라인 재주문

시간이 오래 걸리는 우편 주문 방법은 급속도로 구식이 되어 간다.
그 대신 웹사이트를 통해 클라이언트와 연락을 취하는 사이니지
제작자가 늘고 있다. 특정 클라이언트나 사이니지 프로젝트와 관련된
모든 정보는 웹사이트 보안 항목을 통해 접근할 수 있을 것이다.
원칙적으로 이는 업데이트를 조직하는 매우 효율적인 방법이 될 수
있다. 정보 전달에 드는 시간이 1초도 되지 않고, 제작 명세서가
아주 쉽게 업데이트될 수 있으며, 업무 처리와 관련된 모든 행정 과정이
단순화된다. 미래에는 인터넷 포털 사이트가 사이니지 프로젝트의
다양한 과정에 걸쳐서 디자이너를 돕는 서비스를 제공하여 사이니지
완성 후 업데이트도 이런 서비스의 연결 선상에서 완벽하게 이루어질
것이다. '마이 사인스' 같은 도메인 이름이 이미 생겨나고 있다.

6.5 웹사이트와 터치스크린 업데이트하기

전자 미디어는 아직 시작 단계이다. 전자 미디어의 가장 근본적인
장점 중 하나가 효율적인 정보 업데이트이긴 하지만 그래도 여전히
업데이트는 수고로운 과정인 경우가 많다. 사이니지를 위해 사용된
모든 미디어가 빠르고 쉽게 자체적으로 업데이트 작업을 하려면
간편한 콘텐츠 관리 인터페이스를 갖추어야 한다.

6.6 장애인 사용자를 위한 업데이트

빠르게 발전하는 기술과 부의 확대로 현대 사회는 극도로
다이내믹해졌다. 비장애인을 위해 업데이트하는 시스템과 과정을
디자인하는 것조차도 어려운 임무가 되었다. 장애인 사용자가

사용할 수 있는 장치를 위한 제작 방법은 더 일반적인 제작 방법만큼 널리 보급되어 있지 않다. 이는 이런 종류의 업데이트가 지연되는 결과를 가져오는 경우가 많다. 긍정적인 변화라면 기술이 발전하여 장애인 사용자가 맞춤 제작 기기에 덜 의존해도 된다는 점일 것이다.

6.7 업데이트 전략

대부분은 사람의 위치, 기관의 위치 또는 행사 장소를 찾기 위해서 사이니지가 필요하다. 사이니지 업데이트와 관련된 많은 전략과 고려 사항이 있다.

6.7.1 중앙 집권화된 또는 분권화된 실행

사이니지 업데이트에 관한 책임은 단일 부서나 개인이 담당하는 경우 또는 공동 책임의 형태로 이루어질 수도 있다. 최상의 방법은 건물 유형과 크기에 따라 달라진다. 많은 사람이 끊임없이 여러 장소로 이동하는 경우 분권화된 과정이 가장 효과적일 것이다. 하지만 전체 프로세스에 관한 통제권은 한 사람이 행사해야 한다.

고급 프린터와 연결된 컴퓨터가 대다수 건물에 여러 대씩 있고, 점점 더 많은 사인 유형에 레이저 프린트가 들어간다. 사용할 수 있는 컴퓨터는 내부 커뮤니케이션과 표준화된 절차를 제공하는 네트워크의 일부이다. 사이니지 업데이트는 이런 표준화된 절차 일부가 될지도 모른다. 예를 들어 사무실 출입문의 사인을 프린트 가능한 템플릿으로 만들어 그 공간에 거주하는 사람들이 업데이트할 수 있다. 전담 부서나 개인이 그 일을 할 필요가 없어지는 것이다.

6.7.2 호텔 같은 사무실

사무실 이용 현황을 관리하는 새로운 방법을 활용하면 사이니지 업데이트의 필요가 많이 줄어들 수 있다. 직원들이 필요할 때마다 사무용 건물의 방을 예약할 수 있는 '호텔식' 방법을 쓰는 사무실이 늘어나고 있다. 이 방법은 자신만의 사무 공간을 가진다는 개념을 없애고, 그와 함께 사무실 출입구 사인에 있기 마련인 사무실 주인의 이름도 없앤다. 호텔에서와 마찬가지로 사무실 호수로 방을 찾고, 출입구 사인을 업데이트해야 할 필요가 줄어들 것이다. 하지만 이 경우에도 효율성에는 대가가 따른다. 사람들은 호텔을 결코 가정의 연장으로 생각하지 않을 것이다. 반면 개인에게 고정으로 주어진 작업 공간은 집처럼 느껴질 수 있다. 대부분 서구인은 사무실에서와 마찬가지로 자신의 집 출입문에 이름을 표시하고 싶어 한다. 하지만 호텔 객실에 이름을 써 두고 싶어 하는 사람은 없다. 오히려 그 반대일 것이다.

효율적인 내비게이션 기법을 추구하다가 지극히 불쾌한 상황이 연출될 수 있다. 현대의 통신 기술은, 효율성을 추구하느라 때때로 사용자를 희생시킬 수 있음을 보여 주는 좋은 사례이다. 효율성을 추구하느라 서비스 제공이 안 되어 분노를 유발하는 상황이 발생하기 때문이다. 수신 전화만을 연결해 주는 전화 교환원에 대한 수요가 줄었다고 불평하는 사람은 없겠지만 전화 교환원이 없어서 복잡한 코드를 눌러야 되는 상황은 가히 모욕적이다. 내비게이션이 전적으로 기술 위주로 가서는 안 된다.

6.7.3 자동 혹은 기존 데이터 연결 시스템

최소한 워드 프로세서, 스프레드시트, 데이터 베이스 프로그램 없이 제대로 할 수 있는 일은 이제 아무것도 없는 듯하다. 적절한 소프트웨어를 사용하지 않고 일정을 정하는 회의나 행사는 거의 없다. 앞으로 있을 대부분의 외형적인 변화나 이벤트는 컴퓨터에서 출발한다.

이 정보를 활용하여 사이니지를 업데이트하는 것도 실용적인 것 같다.
이벤트 데이터 베이스를 이용하는 네트워크화 컴퓨터 화면으로
이루어진 시스템이 이미 시장에서 거래되고 있다. 이런 경우 업데이트
시스템은 완전 자동이다. 완전 자동화 시스템은 취약한 경우가 많아서
항상 필요한 아이템은 아니다. 데이터 파일을 출력해서 동료에게
전달해 주어도 되기 때문이다. 기존 컴퓨터 출력물을 간편한 사이니지
시스템 업데이트 도구로 삼는 것을 고려해 볼 필요가 있다. 이런 방법을
통해 민감한 부분이 많은 전자 네트워크에 전적으로 의존하는
상황을 피할 수 있다.

후기: 미래 세계의 사이니지

과학 기술 발전은 우리의 생활 방식, 일하는 방식, 의사소통 방식을 변화시킨다. 미래에 있을 발전은 이 책에서 설명한 많은 방법론을 무용지물로 만들 수도 있다. 언젠가는 길을 안내해 주는 외형적인 사인을 주변에 둘 필요가 없어질 수도 있다. 우리의 환경에 인간이 개입한다는 표시를 최대한 제거하려는 운동이 시작될지도 모른다. 분명히 어떤 단계에 이르면 사람들이 자연환경의 가치를 극적으로 존중하게 될 것이다.

전자 인식, 전자 위치 확인, 전자 내비게이션 시스템의 발달 때문에 이제 전통적인 사이니지가 쓸모없어질지도 모른다. 운전자에게 길찾기란 목적지를 입력하고, 차의 시동을 걸고, 화면에 나타나고 말로도 표현되는 매우 간단한 지시 사항을 따라가기만 하면 되는 것으로 이미 바뀌었다. 미리 주의 깊게 경로를 짜는 것은 물론이고 운전하는 동안 절대 방심하지 않고 사이니지를 현명하게 해석해야 하는 복잡한 일이었던 운전이 이제는 식은 죽 먹기가 되었다. 자동차에는 이미 거의 기본 설비가 되어 버린 이 장치가 머지않아 휴대 전화 사용자나 개인 오거나이저 이용자에게도 일상적인 아이템이 되어 실질적으로 모든 서구인과 결국에는 전 세계 사람들이 이용하게 될 것이다.

모든 종류의 무선 장치와 더불어 누구나 글로벌 포지셔닝 시스템, 즉 GPS 시스템을 이용할 수 있게 될 것이다. 그리고 무선 태그라는 것이 장착된 전자 위치 추적 시스템이 광범위하게 이용되어 그동안 익숙했던 상품 바코드까지 대체할 것이다.

인류 문명은 도구를 만드는 것으로부터 시작되었다. 그 도구들 덕에
세계는 인류에게 더 이해 가능하고, 접근 가능하며, 안락한 곳이 되었다.
우리는 자연환경을 이해하고 활용하기 쉽게 만들어 주는 형식으로
실제 세계를 표현하는 도구들을 만들었다. 지도와 사인은 실제 세계를
본떠 우리가 창조한 '세컨드 리얼리티'의 일부였다. 모든 것을 포함하는
지식을 디지털 포맷으로 만들기 위해 우리는 도구 상자의 일부로
자연의 기초 단위를 수용해 왔다. 오늘날 우리는 원자와 분자 단위로
물질을 조작하고, 빛의 속도로 이동하는 전자기파를 이용할 수 있다.
궁극적으로 인간에 의해 만들어진 가상 세계는 분리할 수 없을 만큼
실제 세계와 합쳐질 것이다. 더는 상황 판단을 하려고, 기억을 하려고
혹은 위치를 파악하려고 주위를 두리번거리지 않는다. 대신 여러 가지
가능성에 따라 꼭 알아야 하는 추가 정보를 제공하여 욕구를
충족해 주는 개인용 전자 기기를 이용할 것이다. 게다가 인간이 가진
어떤 장애도 이 기술로 극복할 수 있다.

마침내 우리는 수백만 년에 걸쳐 발달시킨 인간의 감각에 필수적인
제7의 감각을 합성하여 추가할 것이다. 새로 추가된 이 감각은 어쩌면
인간의 모든 감각 중에서 가장 강력한 것일지 모른다.

부록I : 사이니지 프로그램 요약

피칭/프로파일링

유지 보수 조직하기

| 표지 서론과 구상 | 프로젝트 접근법 | 예산과 일정 | 약관 |

프로젝트 계획

서면 계약

| 프로젝트 범위 대상 집단 | 예산과 일정 | 공식 제약 | 약관 |

인력 편성과 책임 분담

| 클라이언트 연락 담당자 | 사이니지 팀 | 회의 일정 |

전체 요건 목록과 최종 보고서

| 코드와 법적 요건 | 보안 요건 | 시각 아이덴티티 요건 | 사이니지 프로그램 보고서 |

검토 회의

시스템 디자인

디자인 도구 개발과 정보 수집

| 배치도 | 평면도 | 현장 답사 |

시스템 문서 작성

| 통행 흐름 | 도시 표면 | 코드/번호 시스템 |
| 사인 데이터베이스 | 메시지 목록 | 사인 유형 목록 |

124

검토 회의

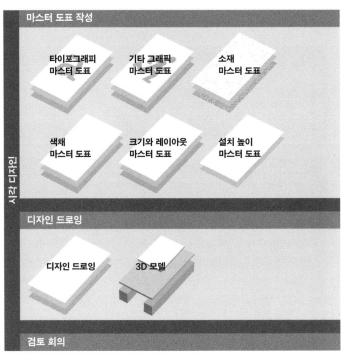

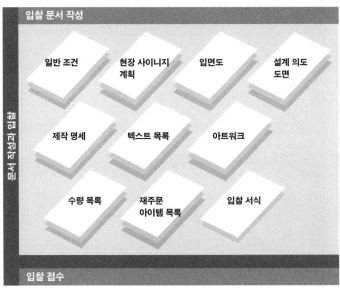

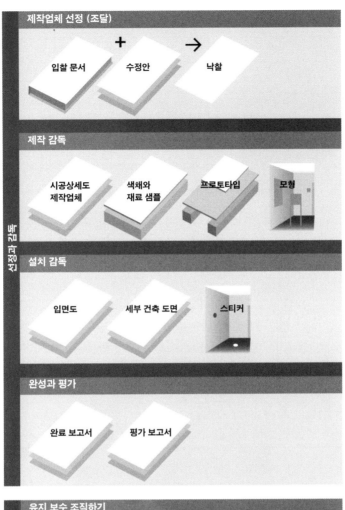

제작업체 선정 (조달)

입찰 문서 + 수정안 → 낙찰

제작 감독

시공상세도 제작업체

색채와 재료 샘플

프로토타입

모형

선정과 감독

설치 감독

입면도

세부 건축 도면

스티커

완성과 평가

완료 보고서

평가 보고서

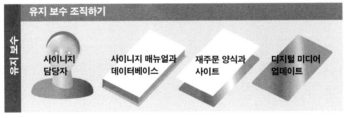

유지 보수 조직하기

유지 보수

사이니지 담당자

사이니지 매뉴얼과 데이터베이스

재주문 양식과 사이트

디지털 미디어 업데이트

부록II : 미국장애인법(ADA) 사인 규정

접근 가능한 디자인을 위한 ADA 표준

ADA 법안은 1990년 7월 법제화되었다. 이 법률과 관련한 표준(또는
지침)이 1991년 7월 최초로 공포되어, 이후로 개정되었다. 아래에 제시한
것들(4.1.1(16)과 4.30)은 1994년 7월 1일 개정판에서 가져왔다.
아래에 제시한 내용은 어떤 식으로든 대표성을 가지려는 의도가 없음을
밝힌다. 사이니지 디자인에 가장 관련성이 높은 부분에 관한 정보를
전달하고자 할 뿐이다. 미 법무부 웹사이트에 접속하면
더 많은 정보를 얻을 수 있다. (https://www.ada.gov) 또한 SEGD가
ADA 지침에 관한 일반인을 위한 백서를 발간한다.

* 별표가 붙은 텍스트는 권고적 성격의 텍스트를 포함함으로써 추가적인 정보를
　제공하는 관련 부록에서 가져왔다. 이 정보는 독자가 지침에서 제시된 최소 규정을
　이해하거나 접근성이 향상된 건물이나 시설을 디자인하는 데 도움을 줄 것이다.

ADA 가이드라인은 두 가지의
특정 사인 활자에만 적용된다.
첫째, 양각 대문자, 숫자, 점자는
고정적인 방 표시 사인에만
요구된다. 둘째, 관련성이 있는
다른 사인 유형은 대부분
방향 표시 사인으로 구성되고
이 범주 안에서도 ADA 조항은
천장걸이 사인 또는 돌출 사인에만
제공된다.

4.1 최소 규정

4.1.1* 적용

(16) 건물 사이니지

(a) 고정적인 방과 공간을 나타내는 사인은 4.30.1, 4.30.4, 4.30.5,
　　 4.30.6을 따라야 한다.

(b) 건물에 있는 기능적인 공간의 방향을 알려 주거나 그것에 관한
정보를 제공하는 다른 사인은 4.30.1, 4.30.2, 4.30.3을 따라야 한다.
예외: 건물 층별 안내 사인, 메뉴 그리고 다른 모든 일시적인 사인은
이 조항에 따르지 않아도 된다.

4.30 사이니지

4.30.1* 일반적인 내용

4.1에 의해 접근성을 가져야 하는 사이니지는 4.30의 적용 조항을
따라야 한다.

* 대학 캠퍼스와 같이 일상적으로 스스로 위치를 찾아내야 할 필요가 있는
건물 단지에서, 촉각 지도, 길 안내 녹음은 시각 장애인에게 매우 유용할 수 있다.
몇 가지 지도와 길 안내 오디오 기기를 특정 용도로 개발하고 테스트했다.
여기서 이용된 지도와 길 안내 기기는 전달될 정보를 기본으로 해야 하는데,
이 정보는 건물이나 사용자 유형에 크게 의존한다. 시각 장애인이 쉽게
찾아볼 수 있는 이정표는 길찾기 단서로 유용하다. 그런 단서에는 조명 수준의
변화, 밝은 색, 독특한 패턴, 벽화, 특수 장치의 위치 또는 다른 특색 있는
건축물이 포함된다. 장애가 있는 많은 사람이 머리 움직임에 제약이 있어서
측면 시야가 제한된다. 그래서 이동 경로 수직 방향으로 자리 잡은 사이니지가
시각 장애인이 알아보기에 가장 쉽다. 사람들은 머리를 돌리지 않은 상태에서
보통 얼굴 중앙선 양쪽 30도 각도 내에서 사이니지를 알아볼 수 있다.

알파벳 글자 가운데 'I'는 폭이
가장 좁고 'M'은 폭이 가장 넓다.
5:1에서 1:1 사이의 글자
요구 조건을 맞추려면 고정 너비
타자기 글꼴을 이용해야 한다.
왼쪽 보기를 참조할 것.
선택 폭을 늘리기 위해서 SEGD는
지시 사항을 전체 알파벳에 대한
평균값으로 읽을 것을 권한다.
오른쪽은 주어진 한계 안에서
허용되는 획 너비의 범위를
보여 준다. 이러한 요구 사항은
방 표시 사인에서는 제외된다.

4.30.2* 글자 비례

사인의 글자와 숫자는 너비 대 높이 비율이 3:5에서 1:1이고
획 너비 대 높이 비율은 1:5와 1:10 사이이다.

* 인쇄된 글자의 효과는 바라보는 거리, 글자 높이, 획 너비 대 글자 높이의 비율,
글자 색과 배경 색의 대조, 인쇄 폰트가 어우러진 결과로 나타난다. 글자 크기는
의도한 관람 거리로부터 출발해야 한다. 심한 근시인 사람이 특정한 글자를
알아보려면 보통 시력을 가진 사람보다 훨씬 더 가까이 다가가야 한다.

3inch (75mm)

4.30.3 글자 높이

사인의 글자와 숫자는 그것을 어느 정도 거리에서 보아야 하는지에 따라
크기가 정해진다. 최소 높이는 대문자 X를 사용하여 측정한다.
소문자가 허용된다.
'완성된 바닥 위의 높이: 머리 위쪽으로 매달거나 튀어나온 글자'는
4.4.2 조항을 따라 처리한다.
최소 글자 높이: 3인치(75mm)

4.4.2 머리 위의 공간

인도, 홀, 복도, 건물 사이의 좁은 통로, 좌석 사이의 통로 또는 이 밖에
다른 순환 공간은 머리 위의 공간이 최소 80인치(2,030mm)는 트여야 한다.
접근 가능한 인접 루트 지역의 수직 공간이 80인치 미만으로 (명목상 치수)
줄어든다면 시각 장애인에게 위험을 알리는 장애물을 제공해야 한다.

RM26

RM26

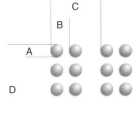

오른쪽: 브라유 점자 표준 치수

A: 도트 지름 - 0.059인치(1.5mm)
B: 도트 간격 - 0.090인치(2.29mm)
C: 셀 캐릭터 간격 - 0.241인치(6.12mm)
D: 셀 라인 간격 - 0.393인치(10mm)

왼쪽: 표준 점자 크기와 함께,
양각 글자 최소 글자 높이의
1:1 보기. 글자는 표면에서
1/32인치(0.8mm)만큼
양각되어야 한다.

4.30.4* 양각 점자 글자와 그림 심벌 사인(픽토그램)

글자와 숫자는 1/32인치 양각, 대문자, 산세리프 또는 단순한 세리프 활자가
되어야 하고, 2급 브라유 점자를 함께 쓴다. 양각 글자의 높이는 최소
5/8인치(16mm)가 되어야 하지만, 2인치(50mm)를 넘어서는 안 된다.
픽토그램에 상응하는 언어적 설명을 픽토그램 바로 밑에 함께 제시해야 한다.
픽토그램 보더 디멘션의 최소 높이는 6인치(152mm)가 되어야 한다.

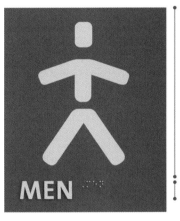

min. 6inch (152mm)

min. 5/8 (16mm)

* 브라유 점자를 위한 표준 치수는 다음과 같다.
도트 지름: 0.059인치, 도트 간격: 0.090인치, 셀 사이 수평 분리: 0.241인치,
셀 사이 수직 분리: 0.393인치. 양각 글자를 포함하는 사인 주변의 양각 보더는
보더가 글자에서 멀리 떨어져 있지 않으면, 양각 글자를 읽을 때 혼란을
일으킬 수 있다. 공공건물, 기념관, 문화적 대상에 관한 설명을 담은 (접근 가능한)
사이니지는 충분히 상세하고 의미 있는 정보를 제공하지 못할 수도 있다.
가이드의 해설, 오디오 테이프 또는 기타 방법이 그런 정보를 제공하는 데는
더 효과적일 수 있다.

4.30.5* 마무리와 대조

사인의 글자와 배경에는 에그셸, 매트 또는 그 외의 기타 무광 마감재를 써야 한다. 어두운 배경에 밝은 색 글자이건, 밝은 배경에 어두운 색 글자이건 글자와 심벌은 배경과 대조를 이룰 것이다.

* 에그셸 마감재(60도 광택계에서 11-19도 광택)를 추천할 만하다. 연구에 따르면 시력이 약한 사람들이 사인을 더 잘 읽을 수 있는 경우는 글자가 배경과 최소 70퍼센트 대조를 이룰 때이다. 퍼센트 차이는 다음에 의해 결정된다. 대조=[(B1−B2)/B1]×100. 여기서 B1=밝은 색 구역의 빛 반사율 값(Irv)이고 B2=어두운 구역의 빛 반사율 값이다. 어떤 경우에도 흰색과 검은색은 결코 절대적인 색채가 아니라는 점을 기억해야 한다. 그래서 B1은 결코 100과 같지 않고 B2는 항상 0보다는 크다. 보통 어두운 배경 위에 밝은 색의 글자나 심벌을 사용함으로써 최대의 가독성이 실현된다.

4.30.6 부착 위치와 높이

방과 공간에 고정적인 인식표가 제공되는 곳에서는 사인을 출입구 걸쇠 쪽 주변 벽에 설치해야 한다. 더블 리프 도어double leaf door와 같이 문의 걸쇠 쪽에 벽 공간이 없는 곳에서는 사인을 가까운 근처 벽에 부착해야 한다. 부착 높이는 사인의 중심선 쪽에 맞춰 피니시 플로어finish floor 위 60인치(1,525mm)가 되어야 한다. 사이니지의 부착 위치를 이렇게 해야 하는 이유는, 사람이 돌출 물체와 부딪치거나 문의 동선 안에 서 있지 않고도 사이니지 3인치(76mm) 안으로 접근할 수 있도록 하기 위해서이다.

사인의 중앙과 출입구 사이의 거리를 고정한 상태에서 방 지정 사인을 부착해야 한다. 천장걸이 사인 또는 돌출형 현수막은 최소 높이의 여유가 있어야 한다.

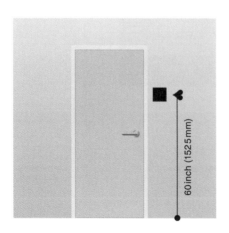

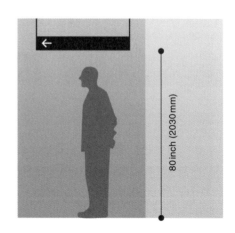

4.30.7* 접근 가능을 나타내는 심벌

(1) 4.1에 따라 접근 가능하다고 인식될 필요가 있는 시설과 요소는
 국제 접근성 심벌을 이용해야 한다. 그 심벌들은 여기에 제시된 대로
 표시해야 한다.

(2) 음량 조절 전화기. 4.1.3(17)(b)에 따라 음량 조절 전화기는
 음파를 방출하는 전화기 묘사를 사인에 넣어서 표시해야 한다.

(3) 텍스트 전화기. 4.1.3(17)(c)가 요구하는 텍스트 전화기는
 국제 TDD 심벌에 따라 인식되어야 한다. 또한 어떤 시설에 텍스트
 공중전화가 있다면, 근처 텍스트 전화기의 위치를 나타내는 방향 표시
 사이니지를 전화기가 줄지어 있지만 텍스트 전화기가 없는 곳 인근에
 부착해야 한다. 그와 같은 방향 표시 사이니지에는 국제 TDD 심벌이
 들어가야 한다. 전화기가 줄지어 있는 곳이 없는 시설이라면, 입구에
 방향 표시 사이니지를 제공해야 한다. 일례로 건물 층별 안내 사인에
 표시할 수 있다.

(4) 보조적인 청취 시스템. 4.1.3(19)(b)에 따라, 영구 설치된 보조 청취
 시스템이 필요한 어셈블리 지역에서는 그런 시스템을 이용할 수 있다는
 사실이 청력 상실의 접근성을 나타내는 국제 심벌을 포함하는
 사이니지를 통해 인식되어야 한다.

필수 심벌(픽토그램).
위는 ADA 가이드라인이
제공하는 '국제적인' 심벌,
아래는 심벌 디자인에 대한
SEGD 추천안(1992).

왼쪽부터: 국제적 접근 가능 심벌,
청각 장애인 접근 심벌,
TDD 텍스트 전화기 심벌,
음량 조절 전화기 심벌.

* 본 섹션의 (4)는 보조 청취 시스템의 이용 가능성을 보여 주는 사이니지를
 요구한다. 이 심벌은 청력을 상실한 사람들을 위한 일반적인 접근 가능성을
 알려 주기 때문에 청력 상실을 위한 접근성을 나타내는 국제 심벌을 이용해
 적합한 메시지가 전달되어야 한다. 그중 일부 제안 사항은 다음과 같다.
 '적외선 보조 청취 시스템 이용 가능 – 문의 바람' 또는 '오디오 루프 이용 중
 T 스위치를 돌려 원활한 청취를 즐기세요 – 안 되면 문의 바람' 또는
 'FM 보조 청취 시스템 이용 가능 – 문의 바람'.
 실시간 자막 서비스, 자막 기록, 수화 통역사 같은 또 다른 보조 수단과 서비스를
 이용할 수 있다는 사실을 심벌을 이용하여 공지할 수 있다.

4.30.8* 조명 수준

(보류)

* 사인 표면의 조명 수준은 100-300룩스 범위가 되어야 하고
 (촛불을 10-30개까지 한꺼번에 켜는 정도), 사인 표면에 걸쳐
 일정해야 한다. 사인을 그런 식으로 배치해야 하는 이유는 사인 표면의
 조명 수준이 주위 불빛이나 사인 앞뒤의 눈에 보이는 밝은 조명에
 크게 압도되지 않도록 하기 위해서이다.

주의

ADA 접근 가능성 가이드라인ADAAG은 정기적으로 업데이트된다.
많은 정부 기관과 민간단체가 정도를 달리하여 ADA 규정에
동참한다. 새 가이드라인의 승인이 모든 관련 당사자에 의해 균일하게
이루어지는 것은 아니다. 예를 들면 전부는 아니지만 일부 주 정부가
새 ADA 가이드라인을 자신들의 신규 건축법에 포함했다. 그러므로
지역 상황이 어떤지 미리 문의하는 것이 바람직하다.

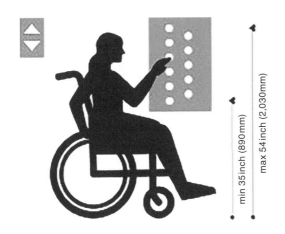

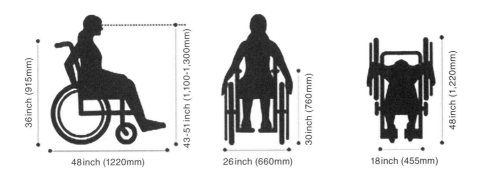

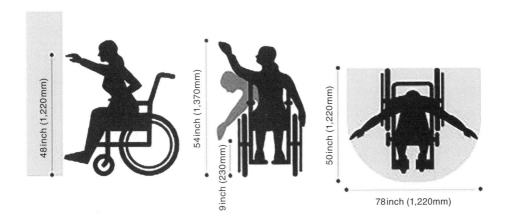

휠체어 사용자를 위한 대표적인 ADA 가이드라인 개요

승강기 제어 패널의 숫자 높이는 최소 5/8인치(16mm)가 되어야 한다.

참고문헌

A Sign Systems Manual, Crosby Fletcher Forbes, Studio Vista, uk 1970

Archigraphia, Walter Herdeg, The Graphis Press, Switzerland 1978

Architectural Signing and Graphics, John Follis and Dave Hammer,

Whitney Library of Design, usa 1979

Design Protection, Dan Johnston, The Design Council, uk 1995

Design That Cares, Janet Carpman and Myron Grant,

American Hospital Publishing, usa 1993

Designing for People, Henry Dreyfuss, Allworth Press, usa 1955

Environmental Graphics Sourcebook,

Society of Environmental Graphic Designers segd, usa 1982

Geometry of Design, Kimberly Elam, Princeton Architectural Press, usa 2001

Handbook of Pictorial Symbols, Rudolf Modley, Dover Publications, 1976

Information Graphics, Peter Wildbur and Michael Burke,

Thames & Hudson, uk 1998

Les Pictogrammes aux Jeux Olympiques, Message Olympique No 34, Switzerland 1992

Linksaf, rechtsaf, alsmaar rechtdoor..., Catalogue signage exhibition GVN, Netherlands 1976

Pictogram Design, Yukio Ota, Kashiwashobo Publishing, Japan 1993

Public Transportation Systems, CoCoMAS Committee, Sanno Institute, Japan 1976

Sign Design Guide, Peter Barker and June Fraser,

JMU and Sign Design Society, uk [no publication date]

Signage, Charles McLendon and Mick Blackistone, McGraw-Hill, usa 1982

Signsystem design-manual, Kiyoshi Nishikawa, Gakugei Shuppan-sha, Japan 2002

Signwork, Bill Stewart, Granada Publishing, uk 1984

Symbol Signs for Public information, Taisei-Shuppan, Japan 2001

Wayfinding, Paul Arthur and Romedi Passini, McGraw-Hill, Canada 1992